이미지와 시각언어

Image and visual language

■ 이 도서의 국립중앙도서관 출판시도서목록(CIP)은
e-CIP 홈페이지(http://www.nl.go.kr/cip.php)에서 이용하실 수 있습니다.
(CIP제어번호: CIP2006002423)

이미지와 시각언어

21세기 예술학의 모험

김복영 지음

한길아트

이미지와 시각언어

지은이 · 김복영
펴낸이 · 김언호
펴낸곳 · 한길아트
등록 · 1998년 5월 20일 제75호
주소 · 413-832 경기도 파주시 교하읍 문발리 520-11
　　　www.hangilart.co.kr
　　　E-mail : hangilsart@hangilsa.co.kr
전화 · 031-955-2000~3　팩스 · 031-955-2005

편집 · 손경여 주상아
전산 · 한향림

출력 · 지에스테크 | 인쇄 · 삼광사 | 제책 · 성문

제1판 제1쇄 2006년 12월 11일

값 25,000원
ISBN 89-91636-24-1 03600

이 책을 사인(思仁)과 사랑하는 제자들에게 바친다.

21세기 예술학의 두 과제: 이미지와 시각언어

• 머리말

일찍이 나에겐 머나먼 여정을 통해서 풀어야 할 숙제 같은 것이 있었다. 시작은 지금으로부터 20여 년 전으로 거슬러 올라간다. 1987년 홍익대학교에 예술학과가 신설되고 예술학을 강의하던 시절이다. 당시는 이제 막 시작한 학과의 주축 학문을 어떤 방향으로 이어갈 것이냐가 큰 문제였다.

1990년 대학원 예술학과가 신설되면서 기존의 대학원 미술사학과와 미학과의 학제 간 차별성이 요구되었다. 학부도 그러했지만 대학원에 진학하는 학생들이 신생학과를 선호하면서 학문의 체제화와 특성화가 긴박한 문제로 떠올랐다. 예술학을 반석 위에 세우는 일과 이를 위한 학적 토대를 마련하는 일이 시급했다.

이 책은 그 후 지금까지의 탐색 여정에서 얻은 결과를 모은 중간보고서라 할 수 있다. 줄잡아 15여 년의 성상을 헤아리는 기간, 내가 제자들과 고심해서 다루고 연구했던 것의 골격을 보여준다.

그러나 이 책은 중간보고서라고만 하기에는 나의 야심적인 제안 몇 가지를 포함하고 있어 이 점을 확실히 밝혀두어야 할 것 같다. 이는 두 가지로 언급할 수 있다. 하나는 책의 이름이 말해주는 것처럼, 21세기 오늘의 예술학이 다루어야 할 '이미지'와 '시각언어'를 부각시키려 했다는 것이다. 미디어 혁명으로 빚어진 이미지의 시대를 겨냥함으로써 오늘의 예술학이 설 자리가 어디인지를 보이고자 하였다.

물론 많은 어려움이 뒤따랐다. 무엇보다 내가 제기하는 핫이슈가 예술학의 정통 학맥에 귀속될 수 있느냐 하는 문제와 문자언어를 다루면서 언어과학이 이룩한 업적을 넘보지는 못할지라도 적어도 이와 궤를 같이할 수 있는, 비문자언어로서의

이미지 내지는 시각언어의 언어학적 기초를 마련할 수 있느냐 하는 문제는 벅찬 과제가 아닐 수 없었다. 특히 후자에 대한 일반의 선입견과 회의론은 넘어야 할 커다란 장애물이었다. 지금 이 책을 출간하면서도 이것으로 회의론을 잠재울 수 있느냐 하는 데는 대답을 주저할 수밖에 없는데 이는 겸손 때문만은 아니다.

그럼에도, 나는 이 책을 내놓으면서 감히 두 가지 점에서만은, 특히 앞서 언급한 과제와 관련해서, 이 책이 21세기 예술학이 해결해야 할 과제를 초보적이나마 해결했다고 주저 없이 말하고 싶다.

하나는 오늘의 예술학의 위상을 첨단과학 시대와 연관지으면서 예술학사의 학맥을 충실하게 부각시켰다는 것이다. 이 점은 이 책의 서장에서 언급한 것처럼, 그 핵심은 19세기와 20세기 예술학이 만나는 지점에서 활동했던 막스 데수아의 이상과 꿈을 21세기 오늘의 시점에서 재구성했다는 것이다. 그의 시대와 마찬가지로 오늘의 예술학 또한 20세기와 21세기의 접점에서 재접근해야 할 것으로 보았기 때문이다.

이를 '접점', 또는 '접점기'의 예술학이라 한다면, 그 방향은 21세기에 서서 데수아의 꿈을 실현하는 것이라 생각하였다. 예술의 경험적 사실을 엄밀한 인식론을 근거로 분석하고 기술해낼 수 있어야 한다는 것은 당연할 뿐 아니라 최소한 오늘날 과학기술의 흐름과 궤를 같이할 수 있어야 할 것이다.

그러나 이 때문에 예술학 본연의 인문사회학적 측면을 방기해서는 안 된다는 것을 강조하였다. 예술의 심리기술적·역사사회적 측면이라고도 할 수 있고, 이해와 해석의 측면이라고도 할 수 있는 면면을 소홀히 할 수 없다는 것이다. 예술에 관한 사실 인식은 거기서 끝이 아니라 시작에 불과하기 때문이다. 요컨대 예술의 사실적 인식의 측면과 의미의 해석적 측면의 화해를 새삼 강조할 필요가 있다. 이는 예술현상이 인간과 관련한 현실과 이념의 중간자라는 것을 재확인하기 위해서이다.

다른 하나는 예술의 중간자적 매개의 본성을 언어과학의 문제로 뒷받침하고자 했다는 것이다. 특히 이 점은 이 책의 무엇보다 중요한 특징으로 강조하고 싶다. 이 과정에서 문제는 예술의 이미지를 '시각언어'(visual language)로 승격시켜 자리매김하는 일이었다. 시각언어는 문자언어에 비해서, 언어로서는 열등하다는

회의론적인 선(先)이해가 지배적이어서 시각언어를 문자언어와 마찬가지의 논리적 맥락에서 '언어'라는 것을 검증하기란 쉽지 않을 뿐 아니라, 회의론을 잠재우기도 어려울 것이라고 흔히 생각하기 때문이다.

이 책은 바로 이러한 통념을 뒤집으려는 데서 시작했고, 이 또한 나의 평생의 꿈이었다. 이를테면, 시각언어를 감히 문자언어와 동질한 수준——동일한 수준이 아니라——에서 당당하게 언어라고 자리매김하고자 하는 것 말이다. 이러한 일이 정말 가능할까 하는 모두의 각별한 호기심은 이 책의 4~5장에서 만끽할 수 있으리라고 생각한다.

사실, 나의 십수 년에 걸친 노력의 결실 중에서 하나만을 고르라고 한다면 시각언어의 과학적 수준과 품사자질을 다룬 4~7장이 아닐까 싶다. 이 장들을 기술하기 위해서는 이미지 내지는 시각언어와 관련한 전 세기 시각언어철학의 '비판'(제1부)은 필수적인 절차였다. 전 세기의 언어철학으로는 이미지 내지는 시각언어의 의미의 문제를 결코 해결할 수 없다고 보았기 때문이다. 지시론적 의미론과 존재론적 의미론은 모두 결함이 있어서, 어느 한쪽의 맥을 따르기보다는 언어기호의 기능을 마음과 신체적 기능의 연속체로 간주하는 '기호행위의 기능'으로 해결하려 했다. 그래서 기호행위에 근거를 두고 문자언어가 갖지 않는 시각언어의 차별적인 자질들(5장)을 추론하는 어려운 장정을 밟았다. 그 가운데서 얻을 수 있었던 것은 시각언어에도 독자적인 '품사적 자질'(features in parts of speech)이 문자언어와는 판이하게 존재하고, 이것들이 시각언어의 통사부와 의미부를 구성한다(6~7장)는 것을 보이고자 하였다.

이 절차에는 수리언어가 절실히 요구되었다. 사용자 집단 전체와 약속되어 있고, 주어져 있는 사회적 사실(social fact)로서의 문자언어와는 달리, 시각언어란 비록 극히 일부에 있어서는 사회적 사실이라 할지라도——가령 '원'이라는 시각기호가 특정 집단에 속한 사회구성원들의 단합을 나타낸다면, 집단 내에서 시각기호로서의 '원'은 곧 시각언어의 일부이며 '단합'이라는 문자언어와 같이 사회적 사실로서의 기능을 갖는다고 할 수 있다——대부분이 예술가 개인들의 창안에 의한 것들이다. 이것들의 품사자질을 추출하는 데는 문자언어가 아니라 수리언어의 도

입이 불가피하게 요구되었다.

수리언어가 도입되었다고 해서 이 책이 일반 독자들로부터 백안시된다면 이 또한 이 책의 본래의 뜻은 아닐 것이다. 이를 감안하여 조금만 노력한다면 일일이 수고하지 않고도 모두가 이해할 수 있도록 간단히 '표'를 써서 처리하였다.

그러나 여기서 주의해야 할 것은 수리언어에 의해서 시각언어의 자질들을 관찰했다고 해서, 이미지들이나 시각언어 자체가 수리적으로 이루어졌다고 해서는 안 된다는 것이다. 슈뢰딩거의 역설이라고나 할까, 이를테면, 수리언어로 관찰하기 이전에는 이미지와 시각언어가 품사적 자질을 갖는지, 구조적으로 통사를 가질 수 있는지, 어떻게 의미를 생성하게 되는지와 같은 시각언어의 근본문제는 처음부터 다루기가 불가능하다는 것이다. 이것이 바로 이 책의 제1부 제1장에서 보인 것처럼, 20세기 의미 분석가들의 대부분이 시각언어만은 어휘와 통사를 갖지 않는 특종의 언어라는 선입견을 갖게 했던 이유이다.

다행히도 이 책은 특단의 수리적 도구를 발전시킴으로써, 역설적이지만 시각언어 내지는 하찮은 한 폭의 이미지가 의미를 생성하는 데는 품사자질이라 할 어휘목록과 통사라 할 구조적 자질——실질이 아니라——이 존재한다는 것을 주장할 수 있게 되었다.

이 책은 문자언어에서와 같은 언어자질이 시각언어에서도 작동된다는 것을 보여주는 것을 중요한 임무로 여기지만, 그렇다고 해서 예술학을 언어학과 동일시하는 우를 범하지는 않을 것이다. 대신 예술학은 시각예술의 의미가 시각언어의 통사의미를 넘어(9장) 시각언어의 창조자인 예술가와 의미해석의 주체인 예술학자 사이에서 작동되는, 이른바 심리기술적인 측면(10장)과 역사사회적인 측면(11장)에 이르는 의미의 지평 넓히기가 계속된다는 것을 확실히 하였다. 이는 시각언어의 요소들이 적어도 3개의 층위에 걸친 넓은 지평을 갖는다는 것을 시사한다(9~11장). 의미의 지평이나 층위는 시각예술은 물론이지만, 문학예술, 음악예술, 영화예술이라고 해서 예외가 되는 것은 아니다. 문학의 의미지평과 층위는 문자언어의 단락이 만드는 구조(산문)와 율동(운문)의 역학과 관련되고, 음악의 경우는 소리언어의 음향학적 맥락이 일구어내는 음악언어 구조의 역학과 관련되며, 영화

의 경우는 영상언어의 구조적 단락이 조성하는 역동구조와 관련되는 것이 다를 뿐이다.

시각예술은 시각언어의 구조적 단위들의 결합구조가 설정되는 모든 요소들, 이를테면 (이 요소들을 언어학적으로 관찰했을 때에 한해서) '시각언어학적 요소들'이 의미의 지평과 층위를 타 예술들의 그것과 상응하게 가질 수 있다는 것을 보이는 데 이 책의 궁극적인 뜻이 있다. 의미의 지평과 층위를 통해서 시각예술의 이미지를 이해하고자 할 때, 시각언어학적 요소들이란 의미의 지평과 층위를 자신 가운데에 끌어안는 지지체라 할 수 있다. 이것들이 없이는 처음부터 의미 자체를 운위할 수 없기 때문이다. 그것들은 자신 안에 해석학적 요소들을 담고 있는 그릇과 같다. 그릇과 물의 관계처럼, 시각언어학적 요소들은 자체 안에 해석학적 요소들을 끌어들임으로써 그것들의 상호의존관계가 이루어지고, 이러한 한에서 시각언어가 예술작품이 된다.

이 책은 무엇보다 시각언어와 해석의 상호의존관계를 해명하는 데서 시작해서 이 관계가 이루어지는 여러 절차를 고찰하는 것으로 끝을 맺는다. 그것들이 상호 '의존적'이라는 것은 곧 상호 '교환적'이라는 말과 같다. 어느 쪽의 것이 먼저인지는 모르나 서로가 서로를 필요로 하고, 서로를 기대하는 한에서만 예술을 올바르게 포용할 수 있을 것이다.

이 책은 편의상 시각언어학적 요소를 먼저 다루고 해석학적 요소를 후속적으로 끌어들여 전후의 상호의존을 강조하려 했지만, 그 역으로 해도 무방하리라는 것은 물론이다. 이를테면, 임의의 해석학적 요소라 할 수 있는, 시각예술의 기의에서 해독되는 내용이 간파되었다면, 이것들을 먼저 다룬 후 시각언어로 귀속시키는 절차를 밟을 수도 있다.

이렇게 함으로써 해석해야 할 요소가 시각언어로 담보되고 시각언어 안에 내재될 수 있는 적극적인 조건들이 무엇인지를 검증할 수 있을 것이다. 이것이 바로 '해석의 순환'(빌헬름 딜타이)이라는 것이다.

이렇게 보자면, 앞서 첫 머리에서 말한 나의 '꿈'이 이제야 이루어진 것이 아닌가 싶다. 참으로 기나긴 여정이었다. 십여 년을 시각언어 연구에 매달리다보니 변

변한 책과 논문 하나 제대로 펴내지 못한 우를 범하였다. 이것이 무엇보다 마음에 걸리고 또 제자들에게 늘 미안하였다. 그들이 진실로 나를 이해해주고 감싸주었기에 이 연구가 빛을 볼 수 있었다. 그들이 나와 연구하는 데 일심동체가 되어 문제를 반복해서 분석하고 분석된 결과를 재확인하는 가운데서 오늘의 결실을 볼 수 있지 않았나 생각한다. 참으로 감사하지 않을 수 없다.

출판계의 어려운 사정에도 불구하고 이 학술서를 마다 않고 출판을 맡아주신 한길아트의 김언호 사장님과 임직원 여러분에게 감사하지 않을 수 없다. 그분들 덕분에 이 책이 세상에 널리 알려지게 된 것을 생각하니 무엇보다 기쁘다.

미련하게도 이제야 출간하는 이 책으로 내 꿈은 또 제2라운드를 시작해야 하지 않을까 싶다. 보완해야 할 것과 실천에 옮겨야 할 과제가 이 책 뒤에 산적하고 있다는 것이 벌써 산수유(山水流)의 속삭임처럼 메아리로 다가온다.

2006. 11
파주 신촌리 우거에서

이미지와 시각언어

도전적 서장: 21세기 예술학의 로드맵

"21세기는 이미지를 먹고 산다"든지 "시각언어의 시대가 도래했다"는 말을 심심찮게 듣곤 한다. 언제부터인가 이 말들을 들을 때마다 예술학을 하는 한 사람으로서, 이미지와 시각언어를 예술과 예술학의 문제로 풀지 않으면 안 된다는 중압감을 느끼면서 지내왔다.

이를 풀어가는 방향 또한 여러 가지가 있겠으나, 나는 이 문제를 예술학사(史)의 '오늘'이라는 시점에서 접근함으로써, 이 말들이 훗날 예술학의 역사에 길이 남을 학술적 유산의 키워드로 자리매김되기를 기대하는 마음으로 이 책을 썼다.

우선 '서장'에서는 이미지와 시각언어를 예술학의 연구대상으로서 예술학사에 자리매김할 필요성을 말할 것이다. 이 과제를 받아들임으로써만 예술학은 21세기 오늘의 예술학으로 거듭날 수 있고, 현실적으로도 이 시대를 선취하는 학문으로 등극할 수 있다는 것을 강조할 것이다.

특히 예술학사에 입문하지 않은 독자를 위해서 예술학의 약사를 소개하고 현재의 과제를 제기하여 이해를 돕고자 했다. 또한 전문가들을 위해서는 예술학과 미학의 차별성은 물론, '아마추어 예술학'과 '프로페셔널 예술학'의 변별을 강조하면서, 특히 후자의 입장에서 21세기의 예술학이 걸어가야 할 로드맵을 제시하였다.

디지털 미디어의 여세로 이미지라는 말을 선호하고, 거반은 예술이라는 말 대신 이미지라는 말에 더 친숙해지고 있는 실정에서, 이 책은 이러한 변화를 적극적으로 소화하고자 했다는 데 의의가 있다. 그러나 이렇게 하는 데는 또 다른 이유가 있다. 그것은 이 책에서 어째서 예술이라는 말을 앞세우기보다 이미지니, 시각언

어니 하는 말을 더 자주 쓰는지와 무관치 않다. 즉, '예술은 본래 이러저러한 것'이라는 '예술 본질주의'를 중요시하지 않는 대신 이미지를 시각언어로 처리하는 온갖 소산들에서 드러나는 인간적 의미의 첨예하고도 찬연한 '빛'을 '예술'이라는 말보다 더 부각시키는 데 그 의도가 있음을 독자들이 간취하기를 바라는 것이다.

그렇다면 이쯤에서, 독자들은 '예술학'이라는 말을 '이미지학'이나 '시각언어학'으로 바꿔야 하지 않느냐는 의견을 제시할지 모른다. 사실 필자 또한 이 새 용어들을 책의 전면에 부각시키고 있지만, 그러한 용어들은 어디까지나 한 시대의 변항들인 반면, 예술학은 이들을 껴안는 불변항으로 남아 있어야 한다는 생각이다.

서장에서 고심해서 말하고자 하는 것은 이렇다. 즉 이미지나 시각언어를 과제로할 경우, 이를 다루는 학문은 예술학 또한 예술학사에 정당하게 자리매김되어야한다는 것이다. 미적 가치나 예술적 가치라기보다는, 하나의 심리적 현상(이미지)이거나 의사소통의 도구(시각언어)일 뿐인 것을 가지고 예술학의 테제로 삼을 수있느냐 하는 의문은, 예컨대 미학을 전고(傳告)하는 이들의 회의와 거부를 야기하기에 충분할 것이다.

회의와 거부를 감안할지라도, 이미지와 시각언어를 예술학으로 다룬다는 것은생각보다 간단치 않다는 데서 이 책은 시작한다. 그렇다고 해서 이미지와 시각언어의 문제를 언어학과 커뮤니케이션학, 나아가 문화이론에 위임하는 것은 옳지 않을 뿐 아니라, 같은 문제를 다루어도 방향과 목표가 다르고, 또 이 문제들이 예술과 사회에 내재하는 한 당연히 예술학의 과제로 받아들여야 할 당위성 또한 고려하지 않으면 안 된다고 생각했다.

다른 한편, 이미지와 시각언어를 예술학의 과제로 자리매김하기 위해서는, 차제에 예술학이 무엇을 연구과제로 할 것인지를 재규정할 필요가 있었다. 이를 위해서는 미(美)와 사(史)의 문제가 아니라고 해서 연구에서 제외하려는 '차별적 정의'가 아니라, 이미지와 시각언어같이 엄연히 예술과 관련되면서도 주변적이라는이유로 방기했던 것들을 '준(準)예술적 사실'로 귀속시키는 '포괄적 정의'가 필요하다. 그럼으로써, 이미지와 시각언어를 예술학 연구의 중심과제로 부각시키는 것을 부정하고 회의하는 시선들을 조율하고 재정비할 필요가 있다.

이후에는 포괄적 정의가 오히려 예술학의 역사를 창도했던 계기였다는 것을 예술학사로 거슬러 올라가 살펴보고, 이 정의에 의해 이미지와 시각언어를 예술학의 연구과제로 편입시켰을 때 다루어야 할 과제·방법·키워드를 차례로 언급하기로 한다.

사실이냐 규범이냐

예술학, 좁혀 말해 '시각예술학'(visual arts studies)내지는 '시각예술의 과학'(science of visual arts)이라고 했을 때, 우리가 이 명칭이나 이 명칭 아래 실제로 다루고 있는 내용과 방법론에 대해 갖고 있는 통념은 일반적으로 시각예술에 대한 미학적이거나 사적·규범적 학문이라는 것이다. 이러한 선입견을 갖게 된 배경에는 1870년대 예술학의 창도기로부터 1920년대에 이르기까지 반세기를 주도해온 미술사가들과 미학자들의 세(勢)가 크게 작용하였기 때문일 것이다.[1]

그러나 예술학의 창도기 이래 이 학문을 모조리 규범적인 학문으로 틀 지우려 했던 것은 결코 아니었다.[2] 그것은 말할 것도 없이 전 세기의 가치관이 몰락하고

1) 이러한 견해는 19세기 후엽, 예술학(Kunstwissenschaft)의 태동기로부터 1960년대에 이르는 통사(通史)를 일별했을 때 분명해진다. 예술학은 리스토웰(The Earl of Listowel)의 『예술학 이론』(*The Theory of the Science of Art*)의 사적 개관을 빌리자면, 초기의 이폴리트 아돌프 텐(Hippolyte-Adolphe Taine), 마리 장 귀요(Marie Jean Guyau), 어네스트 그로세(Ernst Grosse)로부터 중기의 알로이스 리글(Alois Riegl), 하인리히 뵐플린(Heinrich Wölfflin)을 거쳐 빌헬름 보링거(Wilhelm Worringer), 에르빈 파노프스키(Erwin Panofsky)에 이르는 '미술사학'의 흐름과 다시 초기의 구스타프 테오도르 페히너(Gustav Theodor Fechner)로부터 중기의 막스 데수아(Max Dessoir)를 거쳐 후기의 요한네스 폴켈트(Johannes Volkellt)에 이르는 '미학'의 흐름으로 크게 대별된다. 이에 관해서는 The Earl of Listowel, *Modern Aesthetics: An Historical Introduction*(London: George Allen & UnKatharin E. Gilberwin, 1967), 107~132쪽 참조.
2) Katharin E. Gilbert & Helmut Kuhn, *A History of Esthetics*(New York: Dover, 1939), 524~549쪽 참조. 여기서 영향력 있는 미학사가인 저자들은 '예술학'(science of art)의 시작을 1870년대 헤겔의 형이상학적 역사철학과 미학의 쇠퇴 이후, 특히 그로세가『예술의 기원』(*The Beginnings of Art*, 1897)에서 언급한, "예술학은 과학에 의존하고 있는 다른

새로운 세기로 전환하는 과정에서 나타나는 가치의 부재 내지는 공동화(空洞化) 시대에 두드러지는 현상으로서, 이를테면 19세기 중엽 이전의 사변적인 미학은 물론 일화나 연대기적 미술사와 차별화될 수 있는, 예술현상에 관한 '하나의 사실 과학'으로서 예술학의 필요 때문이었다.[3] 이러한 시도는, 일찍이 막스 데수아 (Max Dessoir)가 기대했거나 예상했던 것처럼[4] 타 분야 과학들의 협력을 필요로 했지만 학제 간의 갈등과 배타적 적대감으로 일찍이 난관에 봉착하였다.

독립과학으로서 예술학에 대한 기대는, 결국 빛을 보지 못한 채 오늘에 이르렀 다. 무엇보다 카타린 길버트(Katharin E. Gilbert)와 헬무트 쿤(Helmut Kuhn) 의 지적대로, 과학적 심성을 가진 학자들과 그렇지 않은 학자들, 이를테면 직관 적·심미적 심성을 가진 미학자들, 나아가서는 사적(史的) 취향을 가진 미술사가

여러 과학들과 똑같은 위치에 서게 되고…… 그 진실은 결국 수다한 여러 가지 사실들을 공들여 비교하는 데서 모습을 드러낸다"는 데서 찾고 있다.(같은 책, 3쪽) 저자들은 이 점 에서 「아래로부터의 미학」(*Esthetics from below*)을 제창한 페히너의 『미학입문』 (*Vorschule der Ästhetik*, 1876)을 예술학의 효시로 보고 있다.

3) Max Dessoir, *Ästhetik und Allgemeine Kunstwissenschaft*, Stephen A. Emery, trans., *Aesthetics and Theory of Art*(Detroit: Wayne state University press, 1970), '서문', 18~19쪽 참조. 데수아는 1906년 새로운 예술학의 필요성을 인식함으로써 이 책의 독일어 초판을 출간했던 것을 상기할 필요가 있다. 그는 예술이 "인식과 의식의 활동을 결집한 하 나의 기능을 갖고 있다"는 데 착안해서 이를 "예술이라는 위대한 사실을 여러 면에서 정당 하게 다루어야 하는 것이 일반 예술학(a general science of art)의 임무"(18~19쪽)라고 말하고 이를 위해서는 다른 여러 과학들에서 이루어지고 있는 연구 성과와 절차를 과감하 게 받아들여야 할 필요성을 제기하였다. 이러한 뜻에서 그가 인용한 괴테의 다음과 같은 언 급은 현 시점에서도 여전히 유효한 것이 아닐까 싶다. "생각 있는 사람이 지금 취해야 할 것은 단지 그 중심을 어디에다 두어야 할지를 결정하는 것이다. 그런 연후에 그 나머지는 주변적인 것으로 간주하면서 익히고 또 연구하면 되는 것이다."(19쪽) 데수아의 이러한 생 각과 제안은 1876년, 물리학자이면서 심리학자인 페히너가 『미학입문』을 내놓았던 사실을 다시 한 번 상기시킨다. 페히너의 저작은 미의 철학(규범과학)이 아니라 미와 예술의 과학 (사실과학)이었다. 이 책은 19세기 중·후엽의 사변적 인문학의 흐름 속에서 하나의 새로 운 맥을 가져야 할 것을 역설했다는 데 뜻이 있지만, 이보다 한 세대 후 상당히 포괄적인 시 각에서 과학적 사실에 근거한, 소위 메타과학으로서의 예술학의 필요성을 주장했다는 데 보다 큰 뜻이 있다.

4) 같은 책, 19쪽 참조.

들의 회의와 불신은 최대의 장애물이었다.[5] 이들에 의하면 예술학은 과학적 방법으로는 불가능하고, 그렇기 때문에 사적이고 직관적·심미적 방법에 의해서만 가능하며, 이를 철학적으로 종합함으로써, 예술학과 일반예술학(allgemeine Kunstwissenschaft)의 요구를 충족시켜야 한다는 것이었다.[6]

문제는 예술학의 형성사의 중후반, 즉 1920년대에 이르러 과학으로서의 예술학의 이상이 이러저러한 이유로 방기되거나 끝내는 기피되기에 이르렀다는 것이다. 심미적 방법(미학)이나 사적 방법(미술사학), 나아가서는 철학적 방법(예술철학) 등은 소중한 것으로 받아들이면서 유독 과학적 서술의 방법(예술학)의 중요성을 간과한 것은 커다란 잘못이 아닐 수 없었다.

이러한 잘못은 숱한 이유에도 불구하고 애초부터 바람직한 것은 아니었으며, 20세기 중·후엽까지 예술학의 발전에 걸림돌로 작용했던 것은 불행한 선례로 기억된다. 미켈 뒤프렌느(Mikel Dufrenne)가 20세기 예술학의 발전과정을 논하면서 여러 연구자들을 동원해 기술했던 것은, 한마디로 예술학을 미학으로 후퇴시킨 결과를 보여주었다. 그에 의하면 20세기 예술학의 연구 동향은 전통적인 사적(史的) 접근 외에도, 비교의 방법·사회학적 방법·실험적 방법·심리학적 방법·정신분석적 방법·인류학적 방법·기호학적 방법·정보론적 방법 등 많은 과학적

5) 길버트와 쿤의 앞의 책, 547쪽 이하 참조. 이들에 의하면 과학의 시대에 상응하는 '독립과학'으로서의 예술학의 정립에 있어 실패의 조짐은 일찍이 콘라트 피들러(Konrad Fiedler)의 「예술 활동의 기원」("Über den Ursprung der Künstlerischen Tätigkeit", 1887)과 「조형예술의 법칙성에 관하여」("Eine Darlegung der Gesetzlichkeit der bildenden Kunst", 1909) 같은 저작을 위시해서 아돌프 힐데브란트(Adolf Hildebrand)의 『조형예술의 형식의 문제』(*Das Problem der Form in der bildenden Kunst*, 1893), 뵐플린의 『미술사의 기초개념』(*Kunstgeschitliche Grundbegriffe*, 1915), 그리고 리글의 『로마후기 미술공예』(*Spätrömische Kunstindustrie*, 1901/1927)와 같은 일련의 저작들을 통해서 드러났고, 이러한 경향은 두 가지로 요약될 수 있다고 쓰고 있다. 그 하나가 과학자와 심미주의자(Esthete)의 배타적 경쟁이었다면 다른 하나는 이러한 경쟁의 위기를 '예술의 역사'(History)의 연구로 복귀함으로써 해소하고자 했다는 것이다.

6) Emil Utitz, *Grundlegung der allgemeinen Kunstwissenschaft*(München: Wilhelm Fink Verlag, 1914/20), 39~43쪽. Das Erste Kapitel, §7. 'Kunstwissenschaft als Kunstphilosophie' 참조.

접근들을 포함하고 있지만, 이들에 의해서는 예술의 미적 대상과 미적 경험이 올바르게 다루어지기보다는 사상(捨象)되어 버린다는 이유로 이들 모든 과학들을 '독단'으로 규정하였다.[7]

그러나 그의 주장은 사실학과 규범학을 혼동함으로써 예술학과 미학의 학문적 범주를 흐려놓았다는 비판을 면하기 어려울 것으로 보인다. 이보다 앞서 그는 주저 『미적 경험의 현상학』(*Phénoménologie de L'expérience Esthétique*, 1967)을 통해, '예술작품의 분석'(analyse de l'oeuvre d'art)을 중요시하면서도 이를 굳이 미적 대상(l'objet esthétique)의 분석과 동일시함으로써, 예술과 예술작품의 연구를 미적 체험의 대상에 관한 연구로 축소시켰다.[8]

뒤프렌느의 저작들을 표본으로 해서 1930년대에서 1970년대에 이르는 예술학의 발전사를 고찰해보면, 이와 같은 제한적인 인식을 답습하고 있음을 알 수 있다. 그 이유와 진상을 묶어 말하자면 크게 두 가지라 할 수 있다. 하나는 일찍이 폴켈트가 주장한 것처럼, 궁극적으로는 예술학과 미학을 통합해야 할 필요가 있다는 것이고, 다른 하나는 '예술적인 것'(the artistic, das Künstlerische)을 '미적인 것'(the aesthetic, das Ästhetische)에 포함시켜 미적인 것의 객관적 측면으로 이해해야 한다는 것이다.[9]

이러한 이유와 진상이 정당하지 못했다는 점을 먼저 언급한 후에, 그 대안을 검토하기로 하자. 먼저 앞서의 이유와 진상이 미학을 위해서는 전적으로 정당할 뿐만 아니라, 미적인 것의 범주적 규정을 위해서도 정당하다고 할 수 있다. 미학의 학문적 성립과 미적인 것의 범주적 규정을 위해서는 미적인 것의 하부구조로서 예술적인 것이 반드시 필요하기 때문이다.

7) Mikel Dufrenne, ed., *Main Trends in Aesthetics and The Sciences of Art* (New York: Holmes & Meier, 1979), "Section Three: The scientific approaches" (59~200쪽), 197쪽 참조.

8) Mikel Dufrenne, *Phénoménologie de L'expérience Esthétique* (Paris: Presses Universitaires de France, 1976), "Deuxième partie", 303~536쪽 참조.

9) The Earl of Listowel, 앞의 책, 123쪽 및 J. Volkelt, *System der Ästhetik*, Vol. I, 13~23쪽 참조.

그러나 그 역은 반드시 그렇지 않다. 다시 말해서 예술학의 학문적 성립과 예술적인 것의 범주적 규정을 위해 예술학은 반드시 미학과 미적인 것을 하부구조로 차용해야 할 필요가 없기 때문이다. 이러한 사실은 일반적으로 과학이 과학이기 위해 과학이 아닌 다른 무엇을 하부구조로 삼거나 과학적인 것의 범주 규정을 위해, 타 과학의 가치들을 선(先)근거로 차용하지 않는 것과 같다.

그럼에도, 예술학을 건립하고자 할 때 미학을 근거로 해서 그렇게 하고자 한다면, 그것은 애초부터 예술학을 미적 규범이나 미적 가치의 학문으로 환원코자 하거나 이것들과의 연장선상에서 이해하고 정립하려는 것으로 '예술'과 '예술학'이라는 '명백한 사실'을 방기하는 것이 될 것이다.[10]

사실상 20세기의 예술학사는 예술학을 다른 학문으로 환원시키거나, 예술적인 것의 범주 또한 그것이 아닌 다른 것으로 전치시키거나, 타의 것을 하부구조로 차용하는 일을 마다하지 않았다. 예술학사의 주요 방향은 미학자들이 주장해온 예술 현상의 주관적 측면(미적인 것)과 객관적 측면(예술학적인 것)의 분리냐, 결합이냐 하는 진부한 논쟁에 머물렀고[11] 제3의 출발점을 찾는 데는 무관심하였다.

일반적으로 미적인 것과 예술적인 것의 '범주'를, 심미적인 것(the aesthetic)과 비심미적인 것(the non-aesthetic)이라는 개념으로 확장시켜볼 때, 이것들은 모두 예술에 필요한 '가치자질들'일 뿐 아니라, 미적 판단(aesthetic judgement)과 예술적 판단(artistical judgement)이라는 유사한 주관적 활동 아래에서 이루어지는 것들이다. 사정이 이러함에도, 뒤프렌느류(類)의 학자들은 미적인 것은 곧

10) Dessoir, 앞의 책, 19쪽 참조.
11) The Earl of Listowel, 앞의 책, 123~125쪽 참조. 여기서 논자가 말하는 이러한 유의 진부한 논쟁의 사례로 꼽을 수 있는 것이 리스토웰의 경우라 할 수 있다. 그는 폴켈트, 우티츠, 데수아, 립스(Theodor Lipps)를 차례로 논평하는 가운데, 논평의 준거로서 이들이 거론했던 미적인 것과 예술적인 것의 가치적 자질의 분리와 결합의 시각들을 검토하면서, 특히 우티츠와 폴켈트의 분리주의를 비판하고 데수아와 립스의 절충주의를 옹호개선하려는 방향에서 통합(결합)주의적 예술학을 시사하였다. 내 입장은 오늘날 우리가 필요로 하는 예술학은 이러한 진부한 시각을 타개해야 하고 벗어나야 한다는 것이다. 이러한 생각 자체가 미학적으로 틀렸다는 것이 아니라 전적으로 예술학의 방향을 잘못 짚었다는 것이다.

주관적인 것이고 예술적인 것은 객관적인 것이라는 주장을 고집하였다.

따라서 미학 중심의 생각은 예술 내지 예술학을 모조리 주관적인 가치자질에 관한 학문으로 규정해놓고, 예술학은 결코 미학으로부터 자유로울 수 없다거나 미학의 한 분과로서만 가능하다고 주장함으로써, 이른바 순환론적인 오류를 범하였다.

바로 여기에 지금까지 예술학이 미학에 종속되었던 원천이 존재한다. 이 때문에 예술학은 미학과 동질화되고, 그럼으로써 비(非)예술학으로 전락하거나, 이름만 '예술학'으로 남게 되었다.

이어서 '미술사학'(theory of art history)으로서의 예술학을 주장하려는 오래된 전통에 대해서도 언급해두어야 할 것 같다.[12] 예술학의 초기 선구자들로부터 20세기 전후기 예술학사에 이르기까지, 미술사를 어떻게 볼 것인가라는 물음이 줄곧 제기되었지만, 이 부문은 주로 미술사가들에 의해 다루어짐으로써, 전통적으로 철학자들에 의해 전개된 미학운동사와는 직접 연관성을 갖지 않은 것이 사실이다. 그래서 예술학사가 미학사와 맺고 있는 끈끈한 관계에 비해 미술사학과의 관계는 그리 두텁지 않은 편이었다.

초기의 그로세에서 리글을 거쳐 뵐플린과 파노프스키에 이르는 일련의 과정은 한마디로 미술의 생성(becoming)과 발전(development)의 '동인'(動因), 나아가서는 발전의 '법칙'을 다루려는 데 목적이 있었으며, 합리적인 고찰은 물론 직관적이고 주관적인 해석을 곁들여 과거를 체계적으로 해석하고 복원하려는 데 뜻이 있었다.[13]

바로 이러한 목적과 뜻이 미술사학의 본류라면, 미술사학은 미학보다 예술학에

12) Michael Podro, *The Critical Historians of Art* (London : Yale University Press, 1982), 209~214쪽 참조.

13) 칸바야시 쓰네미치 외, 『예술학 핸드북』, 김승희 옮김(지성의 샘, 1993년) 참조. 가령 이 저작은 현존 일본의 28명의 중견 미술사학자들이 공동집필한 예술학 소개 및 입문서로 '미술사학'이라 해도 좋을 것을 굳이 '예술학'이라 명명한 좋은 예가 될 수 있다. 그 이유는 아마도 필자들이 수학했던 동경대, 도시샤대, 오사카대 등 현재 일본 내 대학들의 관련 학과들의 관례에 따라 미술사학을 예술학——현재 독일에서와 같이——으로 명명하는 관행 때문일 것으로 생각된다.

더 가까운 것으로 이해할 수 있다. 왜냐하면 예술의 생성 · 변화 · 발전, 그리고 과거의 복원이라는 연구과제는 예술학의 연구에서도 절실히 필요할 것으로 보이기 때문이다. 무엇보다 미술사학은 미학에서처럼 미술을 미술이 아닌 다른 범주로 대치해서 연구하려는 오류를 범하지 않았다는 점에서도 예술학의 이상에 들어맞는다.

그러나 방법론에서 미술사학은 주어진 작품 자체를 다루기보다는 작품들의 역사성에 관심을 두는 한에서만 시각예술을 고려함으로써, 예술 자체를 다루어야 할 예술학과 차별성을 분명히 했던 것이 사실이다. 역으로 말해, 만일 미술사학이 미술 자체를 일차적 연구과제로 다루는 한편, 이와 연계해서 이차적으로 변화와 발전을 다루었다면, 예술학과 진배없었을 것이다. 그러나 미술사학은 지금까지 그렇게 하지 않았고 또 그렇게 할 필요조차 없었다. 그렇게 하기보다 미술사학은 사적 시각에서 미술의 과거에 주목하고 미술양식의 기원에서 발전에 이르는 변화의 체계사(history of transformation system)에 천착하는 데 집념을 보였으며, 또 그렇게 해야만 미술사로서 바람직한 것으로 생각하였다.

'예술적 사실'에 관한 학

반면, 미학의 미(美)와 미술사의 사(史)가 아니라, '예술적 사실'을 연구의 대상으로 하는 예술학은 예술학사에 존재하지조차 않는 것처럼 생각할지 모른다. 그러나 과연 그랬을까?

이 점을 언급해보기로 하자. 일단 예술학의 창도기로, 데수아가 제기했던 예술학의 초기시절로 되돌아가보기로 하자. 적어도 데수아가 우리에게 예술학의 필요성에 관하여 강조하는 다음 몇 가지는 예술적 사실을 독자적으로 연구해야 할 필요성을 제기한 것으로 볼 수 있다. 그의 언급을 좀 길게 인용하기로 한다.

예술학은 '예술'이라고 하는 '위대한 사실'을, 이것이 함의하는 모든 방향에서, 정당하게 다루어야 할 필요가 있다. 이 경우 예술이 존재해야 할 필요와 힘은 미적 대상은 물론 미적 경험의 정태적 만족에 국한된 것이 아니라, 인간의 정

신생활과 사회생활의 '기능'(function)으로서의 자질을 갖는다는 데 있으며, 이러한 기능이 있음으로 해서, 우리는 예술을 통해 우리의 인식과 의지를 확장시킬 수 있다.[14]

다루고자 하는 문제들을 기술하고 설명함으로써 이것들을 특히 인식론적으로 정당하게 다루어야 하지만, 작품의 감상과 '향수'(enjoyment) 따위를 다루어서는 안 될 것이다. 예술학은 타 과학들과 마찬가지로, 이를테면 그처럼 향수를 유발하는 '사실들'(facts)을 연구하는 확실한 고찰방법을 마련하고 사실들을 설명하는 데 목적을 두어야 한다.[15] 예술학이 해명하고자 하는 경험적 분야가 오직 예술이라고 할 때, 야기되는 어려운 문제는 인간의 가장 자유롭고 주관적이며 종합적인 활동을 필연성과 객관성, 그리고 이를 위한 분석의 방향을 설정하는 일이다. 그러나 이렇게 하지 않는 한 예술학은 존재하지 않을 것이다.[16]

14) Dessoir, 앞의 책, 18~22쪽 참조. 데수아는 여기에 자세히 다음과 같은 몇 가지를 추가하였다.

 i) 예술학을 연구하기 위해서는 여러 과학들에서 이루어진 연구 성과를 과감하게 받아들일 필요가 있다. 여기에는 학문들 간의 경계를 넘나드는 가운데 피할 수 없는 혼란이 야기될 것이지만 중심과 주변을 차별화할 수 있는 치밀한 자세를 갖는다면 이는 우려할 것이 아니다. 따라서 예술학의 체제와 방법은 단 하나의 체제(미학)와 단 하나의 방법(철학)에 얽매일 수 없다.

 ii) 철학자, 다시 말해 미학자는 예술에 관하여 철학적 언어로 예술의 감상자적 측면을 서술하는 데 그쳐야 하고, 반면 예술학자는 이러한 감상자적 측면에서 환영(fantasies)이 어떻게 일어나게 되었는지를 정확한 기초 지식을 원용하여 전문적으로 고찰해야 한다.

 iii) 예술학은 미술사와 협력해야 하겠지만, 미술사는 사적 발전을 치밀하게 고찰하는 반면 예술학은 개별 예술의 형식(form)과 법칙(law)을 보다 이론적으로 고찰해야 할 것이다. 다시 말해 개별 예술의 가정·방법·목적을 인식론적으로 다루며 예술의 본성과 가치에 관한 다음과 같은 예술작품의 객관적 측면을 고찰해야 할 것이다. 즉 예술창작과 예술의 기원·예술의 분류·예술의 체계·예술의 기능 등이 중요한 관심사가 되어야 할 것이다.

15) 같은 책, 20쪽 참조. 데수아는 여기서 예술학을 시학(poetics)과 음악학(theory of Music, Musicology)과 나란히 놓고 언급하고 있음에 주목할 필요가 있다.

16) 같은 책, 21쪽 참조. 그의 이 주장은 예술학이 미학과 달리 미적 감상과 향수를 다룰 것이 아니라 예술에 관한 '사실들'을 필연성과 객관성에 따라 분석하고 설명해야 할 것이며, 그렇게 하지 않는 한 예술학은 결코 존재하지 않을 것임을 분명히 한 대목이다.

데수아의 언급을 좀 길게 인용한 것은 예술적 사실을 어떻게 다루어야 할 것이냐에 대하여 언급한 다음 두 가지 때문이다. 하나는 그가 미학과 미술사(학)를 각각 철학자와 미술사가에게 위임하는 한편, (시문학은 시학자에게, 음악예술은 음악학자에게 위임하듯이) 조형예술학은 조형예술을 전문적으로 연구하는 조형예술학자에게 위임해야 하며, 이처럼 개별 예술들에 관한 사실 연구에서 얻어진 성과들을 종합하기 위해 '일반 예술학'의 필요성을 주장했다는 것이다. 다른 하나는 예술학의 연구 방법론으로 고려해야 할 다음 두 가지를 제시했다는 것이다.

첫째는 예술적 사실의 연구대상에 대해서이다. 그가 제시한 연구대상 중 하나는 예술이, 대(對)사회적 측면에서 인간의 정신생활은 물론 사회생활 면에서 갖는 '기능'(function)이나 '힘'(power)의 문제라면, 다른 하나는 예술의 향수적 측면에서 '환영'(幻影)이 발생하는 형식과 법칙을 고찰해야 한다는 것이다.

둘째는 연구의 방법적 측면에 대해서이다. 예술학의 연구방법은 인식론적인 국면을 감성적 · 직관적 측면에 우선하되, 기술과 설명, 그리고 분석을 통해 필연성과 객관성을 준거로, 특히 예술의 경험적 측면을 다루어야 하며 타 학문들의 방법과 성과를 받아들일 필요가 있다는 것이다.

데수아가 우리에게 제시하고자 하는 것은 이러한 것이다. 즉, 그것은 예술학이 미학, 미술사(학)와 협력관계에 있어야 하지만, 예술학의 학문적 존립을 위해서는 문제와 방법에서 독자성을 갖지 않으면 안 된다는 것이다. 이를테면 그가 '지난한 과제'로 언급하고 있는 '인간의 가장 자유롭고 주관적이며 종합적인 예술활동을 필연성과 객관성의 척도에 따라 분석해야 한다'든가, 그러나 '이렇게 하지 않는 한 예술학은 존재하지 않는다'고 말한 대목에서 특히 그러하다.

데수아가 시사하는 바에 따르면, 예술학은 철학으로서의 미학과 사학으로서의 미술사와 차별화되어야 할 뿐만 아니라, 방법 면에서 예술적 사실에 관하여 기술하고 설명하고, 분석해야 하며, 밖으로는 예술이 대(對)사회적인 힘을 갖게 되고, 안으로는 미적 향수와 환영을 일으키는 데 관여하는 형식과 법칙을 연구하지 않으면 안 된다.

그는 이것을 중심과제로 놓고 인접 학문들의 연구 성과를 필요에 따라 원용하

는, 이를테면 '열린 예술학'(open science of art)이 필요하다고 역설했다. 그의 주장은 이렇게 해서 예술학의 기초가 확고해지고 연구 성과가 증대되면 미학과 미술사 연구의 지지 기반도 튼튼하게 해줄 수 있으리라는 것을 아울러 시사한다.[17]

데수아가 예술적 사실을 다룰 것과 학제 간 연구를 제안한 데 대해 반대가 있을 수 있으리라는 것은 충분히 예상할 수 있다. 그 대표적인 예가 뒤프렌느이다. 그는 예술학이 예술적 사실을 다룰 것이 아니라 미학처럼 미적 가치의 체험을 다룰 것을 주장하면서, 20세기를

막스 데수아

통해, 예컨대 사적 유물론이나 구조주의, 그리고 모든 경험과학들과 직간접으로 교류하면서 진행되어온 예술학의 학제 간 접근을 독단으로 규정하였다.

결국 아주 흔히 저지르는 오산은 하나의 과학에서 또 다른 과학으로 옮기는 것이다. 그러한 경우는 하나의 학문(예술학)이 그들의 연구를 추켜세웠기 때문이며 그렇게 해서는 초학제적(trans-disciplinary) 수준을 획득하기보다는 철학 이전의 치졸한 독단을 가져오게 될 것이다. 예술에다 과학적 연구를 집중시킨다

17) 이러한 견해는 필자가 그의 저작 전편에 흐르는 이해의 구조에 기초해서 기술한 것이다. 여기서는 20세기 철학이 여타 과학들의 연구 성과를 토대로 보편적 사유를 생산해내는 '메타과학'의 경향이 농후했던 반면 철학에 의한 철학만을 고집하는 경향이 크게 약화되었던 것을 상기할 필요가 있다. 이러한 추세는 미학에 도입되어 메타크리티시즘 (metacriticism)으로서의 미학, 다시 말해 예술의 메타 수준에서 비평하는 미학이 나타나기도 했다. 미래에는 미학 역시 예술학의 연구 성과를 토대로 미의 철학적 사유를 생산적으로 도출해낼 수 있을 것이다. 이렇게 되기 위해서라도 예술학은 철학으로서의 미학에 대해 예술의 과학으로 남아 있어야만 할 것이다. 가령 미술사 연구로부터 철학자들이 '미술사의 철학'(미술사학)을 도출해냈듯이 예술학의 연구로부터 '예술의 철학'(미학)을 도출해내야 할 것이다.

28

면 미적 대상이나 미적 경험의 여러 문제들에 대한 연구 자체가 사장되어버릴 것이다. 이런 류의 독단은 여러 과학들에다 하나의 언어를 마련해줄 수는 있을지언정, 여러 학문들에 실제로 통용될 수 있는 언어를 마련해줄 수는 없을 것이다.

다른 한편, 학제간연구(inter-disciplinarity)가 예술학의 연구과정에서 모습을 드러낼지는 모르지만, 그럴 수 있다는 것은 복수학제(pluri-disciplinarity)가 존재하는 것처럼 단일학제(uni-disciplinarity) 또한 존재하기 때문일 것이다. 왜냐하면 현재 하나의 예술학이 아니라 여러 개의 예술학들이 존재하는 실정이기 때문이다.[18]

뒤프렌느의 비판과 우려는 그 진원지가 미적 경험과 미적 대상을 살리기 위한, 미학을 위한 충정(?)에서 비롯된 것으로 데수아의 학제간연구를 포함한 과학적 예술학으로서의 예술학의 건립이념과 크게 배치됨을 알 수 있다. 데수아가 학제간연구를 바탕으로 중심 문제와 주변 문제를 변별하면서 '열린 예술학'을 주창하고 있음에 반해, 뒤프렌느는 학제간연구를 비판하고 단일학제로서의 '미학·예술학'을 고집하고 있음을 알 수 있다.[19]

여기서 하나를 선택한다면 뒤프렌느를 추종해서 미학으로서의 예술학, 다시 말해서 '미학·예술학'으로 나아가든가[20], 아니면 데수아를 따라 '독립 과학으로서의 예술학'을 별도로 발전시키든가 하는 것이다. 그러나 앞에서 강조했던 것처럼,

18) Dufrenne, 앞의 책, 197쪽.

19) 뒤프렌느가 이 주장을 그대로 밀고간 저작으로 그의 주저, 『미적 경험의 현상학』을 들 수 있다. 이 저작에서 그가 '예술학'이라고 생각한 부분은 '미적 경험의 대상으로서의 예술 작품에 대한 고찰'(제1부, '미적 대상의 현상학', 31~302쪽)이다. 예술학에 대한 그의 견해는 대단히 전통적인 미학적 이해의 맥락을 다시 한번 보여주는 것이며, 칸트의 전통을 현상학적으로 번안한 전형적인 미학적 패러다임을 주장한 것으로 볼 수 있다. 그는 이 저작에서 학제간연구를 비판하는 가운데 구조주의의 수용을 거부했다.

20) '미학·예술학'으로 합한 명칭은 데수아도 자신의 저작 명칭으로 사용하고 있음에 주의해야 할 것이다.(이 책 18쪽 각주 3) 참조) 그러나 그가 그렇게 합했던 이유는 미학과 예술학이 다루어야 할 과제들이 전혀 별개라는 것을 주장하고 이를 강조하고자 했기 때문이었음을 잊지 말아야 할 것이다.

'예술학의 악순환'을 타개하기 위해서는 예술학을 미학과 미술사로부터 분리시켜야 한다는 데수아의 주장을 이 시대에 되살리지 않으면 안 될 것이다.

우리 시대의 '예술적 사실'과 시각언어

이 과제를 현실로 옮길 수 있는 시작의 지점을 찾아야 한다는 것은 물론이다. 21세기를 맞아 지금이야말로 필요하다면 영역 간 경계를 허물어야 할 시점에서, 예술학은 한 세기 반에 걸친 미학, 미술사학과의 진부한 논쟁을 중지하고, 새 시대의 새 과제를 찾아 새롭게 시작하는 '예술과학'의 이상을 궁리하여야 한다. 이를 위해 예술학 창도기의 의지를 재확인하는 한편, 핵심과제를 찾아 부각시키는 일이 시급하다.

그 일환으로 데수아의 이념과 과제를 전면에 부각시키고자 한다. 물론 창도기의 선구자 중에서 모범을 고르자면 왜 하필 데수아뿐이냐는 이의가 제기될 수 있다. 가령 그보다 한 세대 거슬러 올라가면 페히너와 텐을 만날 수 있고, 이들 또한 업적에 있어서 데수아와 동열로 간주할 수 있을 것이다. 그러나 이들은 단순히 '미'에 대해 사변적 반성을 거부하고 경험적 검증을 시도했거나(페히너), 예술의 '사회환경적 발생이론'(socio-environmental geneticism)을 제기했다(텐)는 점에서는 중요하지만, 예술학의 학문적 독립과 체제에 대해 고찰하지 않았다는 약점을 갖고 있다.[21]

중요한 것은, 이 절의 처음으로 돌아가 말하자면 지엽적인 문제보다는 새 예술학의 출발을 약속할 수 있는 '핵심과제'의 발견과 천착이다. 그것은 데수아의 과

21) 페히너의 『미학 입문』(*Vorschule der Ästhetik*, 1876), 4~7쪽, 그리고 텐의 『예술철학』(*Philosophie de L'art*, 1861), Vol. I, 41~42쪽, Vol. II, 344쪽 이하 참조. 나는 이들을 각각 예술심리학(psychology of art)과 예술사회학(sociology of art)의 창도자 내지는 선구자로 보고 있으며, 데수아가 이러한 연구 선례들을 종합함으로써 '예술과학'의 이상을 실천하려 했던 것으로 생각한다. 따라서 데수아의 '예술학'은 예술심리학이나 예술사회학과 별개의 학문이 아니라 이것들을 종합한 '메타과학'(meta-science)을 일컫는 것으로 간주된다.

제로 표현하자면, 예술이 밖으로는 '힘의 자질'(필요성)이 되고 안으로는 '형식적 자질'(법칙성)을 갖기 위해 핵심이 되는 것이 무엇인지를 다루는 일과 무관치 않다. 그는 예술의 힘과 형식을 정당화하기 위해 1)예술가의 창작 능력과 창작 절차 2)예술의 기원과 체제 3)예술의 기능 등 세 가지를 거론하고 이것을 자신의 '일반 예술학'의 탐구내용으로 삼을 것을 제안하였다.[22] 나는 바로 이 점에 주목하고자 한다. 그리고 이것을 이미지 시대의 주요과제로 치환하되, 이를 이미지 내지는 시각언어를 통해서 처리할 수 있는 방향을 모색하고자 한다.[23] 다음과 같은 점에서 말이다.

첫째, 시각언어학(visual linguistics)의 가정에 따라 이미지 내지는 시각언어의 기술절차를 독립시켜 고찰함으로써, 예술가의 창조력 능력·절차는 물론 예술의 기원·체제·기능을 재고찰할 수 있을 것이다. 이 점에서 시각언어는 데수아가 말하는 '예술이라는 위대한 사실'의 중심이 될 것이다. 시각언어란 전통 미학에서 말하는 미적 대상은 물론 아니다. 그것은 '이미지의 형식에 대해서 갖는 규칙의 집합'이라 할 수 있다. 이미지란 조형예술가의 창작활동의 실질적 근거이며, 시각언어는 창작활동의 기저부(base structure)라 할 수 있다. 조형예술가는 물질을 가지고 궁극적으로는 볼만한 시각 공간을 만드는 사람이라고 말하는 것이 정확한 표현일 것이다.

시각언어의 형성절차는 전적으로 시지각 공간에서만 관찰된다. 이는 마치 표음

22) Dessoir, 앞의 책 참조. 여기서 1)의 문제는 제5장에서, 2)의 문제는 제6장에서, 그리고 3)의 문제는 제9장에서 각각 다루고 있다.

23) Dufrenne, ed., 앞의 책, 「Section Four: The Study of General Problems」, 201~263 쪽 참조. 미켈 뒤프렌느는 르앙하르(Jacques Leenhardt)와 공동 저술을 통해 20세기 예술학의 일반과제로, (1)예술 창작(artistic creation) (2)예술작품의 향수(reception of the work of art) (3)미적 가치의 문제들(problems of aesthetic values)로 제시하고, (1)의 예술 창작의 세부문제로 '작가와 창작활동'의 연구와 '창작품'의 연구를 들고 있으나, 이러한 제안 자체가 고전적인 틀을 준수하면서도 '미학의 한계 내에서'라는 제한된 시야를 벗어나지 않고 있다. 이 또한 자신의 주저, 『미적 체험의 현상학』의 입장을 그대로 옮겨놓은 것으로 볼 수 있다. 내가 여기서 제안하고자 하는 '과제'는, 뒤프렌느처럼 예술학에 대한 미학적 고찰을 반복하려는 데 있지 않다는 것을 강조하고자 한다.

구스타프 페히너

문자가 기록에 의해 고정시킨 표음 공간에서만 관찰될 수 있는 것과 같다. 시각언어란 시각예술가의 창작활동의 온갖 흔적들을 담고 있는 기록판이라 할 수 있고, 그래서 시각예술가의 관찰적 시선으로부터 독립시켜 객관적 사실로 연구할 수 있으며, 장차 '예술'이라는 이름으로 불리게 될 예술적 사실의 중심이 된다.

둘째, 이미지 시대의 예술학의 새 과제는 관찰대상으로서 시각언어를 다루지만, 물질적 소여(所與)가 과학의 관찰대상인 것처럼 시각언어적 소여 내지는 시각언어적 현상을 예술학의 관찰대상으로 고려할 수 있다.[24] 하나의 새로운 용어로서 시각언어학 역시 과학과 마찬가지로 '일반화'의 절차를 거부하지 않을 것이다. 일반화는 '형식화'의 절차를 거부하지 않으므로, 이로써 올바른 표현과 그릇된 표현을 배타적으로 차별화할 수 있을 것이다.

그러나 이렇게 차별화하는 것은 이론적으로 시각예술의 이미지 기저부에서이며, 이미지의 표면부에 이를수록 시감(視感)적 굴절과 변형을 동반한 환영(illusion)을 띠게 될 것임을 부인하지 않는다.[25] 흔히 환영의 유출을 이유로 기저부의 논리구조를 부정하거나 기피해서는 안 될 것이다. 오히려 기저부의 항상성의 논리에서만 환영이 야기된다는 것을 잊어서는 안 될 것이다.[26]

24) Rudolf Carnap, *The Logical Structure of the World and Pseudoproblems in Philosophy*, trans., Rolf A George(London: Routledge & Kegan Paul), §132 참조.
25) F. E. Sparshott, *The Structure of Aestchetics*(Toronto: University of Toronto Press, Routledge & Kegan Paul, 1963/1907), ch. XII 'Surface and Form', 318~337쪽 참조.
26) Carnap, 앞의 책, 205쪽 참조. 이에 관하여 카르납은 시공간의 상황 또한 물리적 공간의 '사물'(things)이나 '상황'(states)의 구성요소와 유사한 '의사구성요소들'(quasi-constituents)로 이루어지며 이러한 요소들은 전의식적인 실질(subconscious entities)

셋째, 이미지 기저부에서 규칙들의 집합을 구성할 수 있다는 점에서 이미지 시대의 예술학의 새 과제는 시각언어의 문법을 연구과제로 전면에 부각시켜야 한다. 문법의 연구와 발견을 위해서는 시각언어에도 통사가 존재한다는 것을 입증해야 하며, 궁극적으로는 통사에 의해 의미를 밝혀야 할 것이다.[27] 여기서 통사는 지금까지 뵐플린 등이 양식사에서 논구했던 규범양식(prescriptive mode)을 대체할 뿐만 아니라[28], 21세기 기호학이 과제로 삼았던 의미론 중심의 분석을, 통사론과 의미론을 체계적으로 연계시킨 의미 분석으로 발전시킬 수 있는 가능성을 열어줄 것이다.

로 보충되어 '항구적인 기저상황'(states of a persisting bearer)이 된다고 하고, 이를 자동심리적 상황류(a class of autopsychological states)로 규정하였다. 이는 단순한 요소들의 집합이 아니라 요소들이 공통성 내에서 명제들을 가질 수 있도록 허용하는 의사대상물(a quasi object)이라는 것과 이것들을 '구성적으로'(constructionally) 정의하되 합리적으로 구조화하고 순서쌍으로 서열화할 수 있다는 것이다. 요컨대 자동심리적 대상으로서 시공간은 그 자체로서 존재하며 궁극적으로는 불가해한 통일성을 갖는다는 것이다.

27) 전통적으로 미학이나 예술철학은 시각예술의 통사니 의미니 하는 논의 자체를 철학적 모순으로 생각하고 이를 일관되게 거부해온 것이 사실이다. 거기다 시각언어 문법의 문제를 제기한다면 이 또한 어불성설이라고 주장할 것이다. 그 대표적인 논자들이 수잔 랭거(Susan K. Langer)와 알버트 호프스타터(Albert Hofstadter)라고 할 수 있다. 이들에 의하면 시각예술의 표상도식은 정보를 표상해내는 방식부터가 문장과는 다를 뿐만 아니라, 중요한 것은 어휘와 통사를 갖지 않는다는 것을 이유로 들고 있다. 이 부분의 논의에 대해서는 이 책 제1부를 참고하라.

28) H. Wölfflin, *Principles of Art History: The Problem of the Development of Style in Later Art*, trans., M. D. Hottinger(New york : Dover, 1950), 1~17쪽, 'Introduction', 특히 2장 'The Most General Representational Forms'를 참조하라. 뵐플린은 회화의 재현양식에 있어서는 객관성이란 존재하지 않고 예술가의 기질에 따라 그때그때 다르게 파악된다고 전제한다. 그러나 그는 개인양식을 결정짓기 위해서는 부분과 전체를 세심하게 파악함으로써 어떻게 형태가 색조와 필연적으로 관련을 맺는지는 물론, 더 나아가 기질표현으로서 개인양식이 갖는 전체 구조가 이해될 수 있다고 생각하고, 이러한 뜻에서 작품의 성상형태의 기술에 관심을 갖는 연구를 '기술적 미술사'(descriptive art history)라 하였다. 그는 이를 자신의 미술사 기술의 방법론으로 강조하고(같은 책, 6쪽) 이와 병행해서 한 화면의 부분과 집단화(grouping)의 분석을 강조하였다(같은 책, 4쪽). 그의 기술방법은 형태심리학으로부터 많은 시사를 받아들였지만 기술과 분석을 다만 미술사양식을 규범적으로 규정하는 데 한정함으로써 미술사양식의 규범적 이해에 한계를 두었다.

무엇보다 통사의 발견으로 시각언어의 문법이론을 발전시킬 수 있다면, 예술가의 창작 능력과 창작 과정에 대한 새로운 조명이 이루어질 것이 틀림없다. 그럼으로써, 데수아가 제안했던 '예술창작 이론'(theories of artistic creation)과 그밖의 이론들의 정당성이 새롭게 조명되고[29] 예술이 대(對)사회적·정신적 힘의 원천의 하나이자 삶과 의미를 전달하는 강력한 표현형식이라는 것도 좀 더 엄밀한 절차에 의해 검증할 수 있을 것이다.

그의 미술사양식의 기술은 이러한 절차에 의해 개인양식을 좀 더 커다란 집단 속에서 파악해가는 동시에 '시대양식'(period style)을 이해하는 상향적 단계를 밟아나갔다.
이렇게 해서 그의 유명한 5단계 발전 패러다임(같은 책, 14~16쪽)이 제기되었지만 그의 이러한 기술적 방법은 이 책에서 말하는 시각언어이론과 궤를 달리한다는 것을 강조하고자 한다. 그의 기술적 고찰은 항상 양식개념을 규정해서 양식분류의 표준을 세우는 데 뜻을 두지만——필자는 이러한 기술적 방법을 '규범양식'(prescriptive visual mode)의 서술로 명명하고자 한다——이 책의 시각언어이론은 작품의 의미생산의 통사의미조건(syntactico-semantic requirements)을 발견하는 데 뜻이 있음을 분명히 하고자 한다. 이를 위해 규범양식을 뛰어넘을 수 있는 특단의 방법론을 마련하는 것이 '기술예술학'(descriptive science of art)의 목적이라고 할 수 있다.

29) Dessoir, 앞의 책, 182쪽 이하 참조. 데수아는 그의 세 가지 창작이론으로 (1)조명론(theory of illumination) (2)강화론(theory of intensification) (3)기술판단양호론(theory of good technical judgement)을 전개함으로써 예술가의 창작적 인성과 능력, 나아가서는 창작과정을 일거에 해결하고자 하였으나, 경험적 준거 없이 직관적으로 일상인과 예술가의 경우를 비교하는 데 그치고 말았다. 새 과제는 '기술화법'의 연구 데이터를 투입함으로써 이러한 약점을 보완하고 예술가의 창조력의 새 모델을 부각시킬 수 있게 될 것이다. 무엇보다 이러한 모델이 밝혀져야만 예술학의 다음 과제인 예술의 기원과 체제화, 나아가서는 예술의 기능이 차례로 새롭게 조명될 수 있을 것이다. 이를테면 데수아는 예술의 기원으로서 어린이의 예술충동을 고찰하고(같은 책, 228~238쪽), 이어서 예술체계(같은 책, 260~270쪽)를 고찰하고 있으나 대부분이 직관적 서술과 선행 연구자들의 진술들을 열거하고 재확인하는 데 그쳤다. 예술의 기능(같은 책, 394~436쪽)에 관해서도 (1)지적 기능 (2)사회적 기능 (3)도덕적 기능으로 분류한 것은 너무도 직관적이다. 이 모든 경우 그의 기술과 분석——사실 그는 기술과 분석이 과학으로서의 예술학의 위상을 개선해줄 것으로 믿었다——은 선행 이론가들의 직관적 서술에 의존하는 불가피한 한계를 보였다. 다른 한편, 20세기 후반의 연구동향 역시 전기한 예술학의 과제들을 보다 진전시키기보다는, 뒤프렌느처럼 그간의 연구동향들을 여섯 가지로 분류하는 등 거의 각론적인 절차를 반복하였다. 이 부분에 대해서는 Dufrenne, ed., 앞의 책, 201~233쪽 참조.

방법론 · 절차 · 키워드에 대하여

예술학의 태동기로 시선을 돌린다는 것은 장기간에 걸친 침체기나 심각한 위기에 처했을 때, 흔히 창도기의 이념을 재확인하는 것과 무관치 않다. 지금까지 이지러진 예술학사를 재검토하면서 애초의 원초적 지점으로 되돌려 존재 이유가 확실한 21세기 예술학으로 거듭날 수 있는 방향을 모색하는 데 목표를 두는 이유 또한 여기에 있다.

위에 제시한 시각언어의 기술 절차와 연구는 1950~60년대 언어학계에서 붐을 일으켰던 자연언어의 '기술문법'(descriptive grammar)의 혁명과 비교된다.[30] 사(史)적 · 규범적 문학으로 남아 있던 언어학을 언어과학으로 발전시켰던 것처럼, 이른바 '시각언어과학의 혁명'을 예술학에서 재연하는 것이 될 것이다.

이를 위해서는 이미지에 있어서 시각언어의 기술적 절차가 지금까지 전(前)미적 수준이라는 이유로 주목받지 못했던 선례를 넘어, 시각언어를 전면에 부각시킴으로써 시각언어가 문자언어와 마찬가지로 인간의 커뮤니케이션 활동의 주요 부문이라는 것을 밝혀야 할 것이다. 인간이 사회생활을 영위하면서 자신의 생각을 표현하는 데는 일차적으로 문자언어가 중요하지만, 시각언어 또한 우리 삶의 환경을 이루고 있는 종교 · 문화 · 예술 전반에서 산견(散見)되는, 인간의 창조적 능력의 하나임에 틀림없다는 것을 밝혀야 할 것이다. 이 점에서 오늘의 예술학은 언어과학이 인간의 선천적 언어능력[31]을 용인했던 것처럼, 또 하나의 능력으로서 그리고 문자언어 능력과 마찬가지로 선척적인 의미에서 '시각언어능력'(visual linguistic competence)이 인간에게 존재한다는 것을 밝혀야 할 것이다.

여기서 예술학은 이미지 내지는 시각언어가 시각예술을 점유하는 범위는 심리 · 사회 · 역사를 포함한 인간의 내적 정신활동에서부터 사회활동에 이르는 광범

30) Judith Greene, *Psycholinguistics: Chomsky and Psychology*(New York: Penguin, 1977), 24~26쪽 참조.
31) 같은 책, 같은 쪽 참조.

위한 지평의 것임을 전제한다. 방법론적으로 예술학은 시각언어를 다룰 때 적어도 다음의 세 가지 수준의 해석을 전개해야 할 것이다. 하나는 시각언어 자체를 분석하고 통사를 고찰하는 시각예술의 '문법적 해석'(grammatical interpretation)이고, 다른 하나가 시각언어의 의미생산 절차를 해석하는 시각예술의 '심리기술적 해석'(psycho-technical interpretation)이라면, 마지막은 시각언어의 '사회적 재생산'(social reproduction)의 절차를 기술하고 해석함으로써 시각언어가 사회적인 의사소통의 맥락에서 자리매김되는 절차를 다루는 시각예술의 '역사—사회적 해석'(historico-sociological interpretation)이다.[32] 〈그림 1〉

그 어느 경우에도 '기술의 절차'와 '해석의 절차'가 영역에 따라 차별적으로 적용될 것이다. 주목해야 할 것은 기술절차가 해석절차에 선행해야 하고 해석절차는 영역에 따라 방향과 수준이 달라진다는 것이다. 예컨대 문법적 해석에서는 시각언어의 자질을 기술하고, 통사부의 적(適)형식들이 시료가 되는 이미지의 특성과 어떻게 연관되는지를 해석하는 방식으로 다루어야 하지만, 심리기술적 해석에서는 추론된 적형식들의 의미부를 기술함으로써 시료인 이미지 특유의 의미생산 절차를 해석해야 하고, 역사·사회적 해석에서는 추론된 적형식의 사회적 재생산 조건이 무엇인지를 해석해야 할 것이다.

방법적 절차에서 해석절차와 기술절차는 상호교환에 의해 순환적으로 실시되어야 한다. 그 어느 경우에서나 〈기술, 해석〉의 순서쌍은 반드시 지켜져야 하지만 필요에 따라 전후관계의 융통성을 고려하는 것이 해석의 특징이다. 특히 기술절차는 해석하고자 하는 목표를 확실히 한 연후, 기술해야 할 것과 기술하지 말아야 할 것을 변별해서 실시해야 한다.

'머리말'에서 이 책의 진행 절차의 대부분을 상세히 언급했기에 '서장'에서는 다만 시각언어를 다루면서 '시각언어학'을 제기해야 하는 이유를 부가해두고자 한다. 또한 이 책은 '시각언어학'이라는 일관된 관점에서 '시각언어'라는 말을 사

32) 여기서 거론하고 있는 새 예술학의 연구 분과들은 '시각언어'를 중심으로 전개되는 삼각구조를 이룬다. 이에 관해서는 제2부 '시각언어 수준과 시각언어학의 요소들'을 참조하라.

그림 1 시각언어에 관한 예술학의 학제간연구 모형

용하고, 일반적으로 '이미지도 하나의 언어'라고 표현하는 경우처럼 유비적 용법으로 사용하지 않는다는 점에 대해서도 약간의 해명을 해두어야 할 것 같다.

시각언어학의 관점에서 사용하는 시각언어라는 말과 유비적 관점에서 사용하는 시각언어라는 말은 전혀 다르다고 할 수 있다. 그렇다면 유비적 관점으로 사용하는 관행을 깨고 '시각언어학'이라는, 아직은 존재하지도 않는 학명에 기대어서 시각언어라는 말을 사용할 수 있느냐 하는 의문이 있을 수 있고, 또 마땅히 있어야 할 것이다. 사실 이 책의 모든 절차는 '시각언어의 요소들'을 전제로 이것을 '해석하는 방안'에 대해 할애하고 있기에 더욱 그렇다.

따라서 이 책의 전편을 관류하는 맥락으로 볼 때 기존의 유비적 용법으로 말하는 시각언어라는 것은 엄밀히 말하면 시각언어라 할 수 없다. 유비적 용법을 사용하지 않고 추론적 방법으로 이해할 때 이미지는 그저 이미지일 뿐이기 때문이다. 유비적 용법을 떠나서 시각언어학의 추론적 용법으로 이미지를 시각언어라 한다면, 이미지는 단지 이미지일 뿐이고 시각언어라 할 수 없다.

'시각언어학'이 가능하냐 하는 문제는 조금 뒤에 언급하기로 하고, 우선 이미지를 시각언어학적으로 사용할 경우와 유비적으로 허용할 경우가 어떻게 다른지부터 살펴보자. 예컨대 '닫혀 있는 문'을 사진으로 보이거나 드로잉으로 제작한 그

림으로서의 이미지가 있다고 하자.

문자언어로는 '닫혀 있는 문'은 '열려 있는 문'과 마찬가지로, 명사구(noun phrase)가 되고 '문이 닫혀 있다'와 같은 의미에서 문장(sentence)이라고는 할 수 없다. 나아가, '닫혀 있는 문'이라는 명사구의 의미와 '문이 닫혀 있다'라는 문장의 의미는 전혀 다르다는 데 주목해본다.

이와 같은 차이들을 언어학자들은 통사(syntactics)와 의미(semantics)라는 언어학적 용어로써 설명한다. 이 경우 언어학자들이 언어학적으로 생각하는 '닫혀 있는 문'(closed door)이라는 것은 아직 통사를 갖기 이전의 어휘목록들의 합성에 지나지 않는다. 즉 '닫다'(close)라는 타동사의 과거분사(closed)에 의해 '닫혀 있는'이라는 특정한 상태를 나타내는 형용사와 '문'이라는 보통명사가 합성된 말이다. 이 말의 뜻을 '열려 있는 문'에 '대립하는 것'을 지시하는 것쯤으로 해두자. 그러나 '문이 닫혀 있다'라는 문장은 통사와 의미에 있어서 전자와는 아주 다르다. 통사에 있어서는 '문이'라는 주어부와 '닫혀 있다'라는 술어부가 갖추어져 있을 뿐만 아니라, 의미에 있어서도 '문이 닫혀 있다'는 것을 외연으로 지시함은 물론, '사람이 살지 않는다'라든가, '말문(입)을 열지 않는다', '분단 상태에 있다'는 등 여러 가지 내포를 함의한다.

이번에는 '닫혀 있는 문'에 해당하는 상태를 이미지로 나타낸 '닫혀 있는 문'의 경우는 어떨까를 생각해보자. 우선 생각할 수 있는 것은 이미지로서의 '닫혀 있는 문'이란 문자언어의 명사구와 같은 것은 아니라는 것이다. 이미지로서의 닫혀 있는 문에는 '닫혀 있는'이라는 어휘도 없고, '문'이라는 어휘 또한 존재하지 않는다. 또 '문이 닫혀 있다'라는 문장에 해당하는 이미지란 존재하지조차 않는다. 설사 존재하더라도 주어부와 술어부에 해당하는 통사구조가 있을 수 없고, 외연이나 내포에 해당하는 의미가 있으리라는 생각도 가당치 않다. 이 때문에 이미지를 시각언어라 한다면, 이것은 문자언어에 대한 유비적 용법으로 그렇다는 것일 뿐이다.

이미지란 '문자언어가 언어'라는 의미에서는 결코 언어가 될 수 없음을 위의 사실은 말해준다. 그럼에도 불구하고 이미지를 시각언어라고 말하고, 이 또한 시각

언어학의 의미에서 시각언어라고 할 때에는 이미지를 통사부와 의미부라는 언어학 일반의 '틀'로 재구성할 수 있어야 한다. 명사구라든가 주어부와 술어부 따위와 똑같은 것은 아닐지라도, '명사'와 같은 품사적 자질에 해당하는 어떤 기능이라든가, 여기에 통사기능을 부여하고 의미기능을 부여해서, 비록 '닫혀 있는 문'이나 '문이 닫혀 있다'와 같은 문자언어는 아닐지라도, 한 개의 이미지나 이미지의 결합이 품사적으로, 통사적으로, 그리고 의미적으로 기능할 수 있어야만 시각언어라 할 수 있다.

일반적으로 문자언어는 기표에서 기의에 이르는 모든 언어학적 실질들이 사전에 사회적으로 약속되어 있고, 약속에 의해서만 사용된다. 이와 전혀 궤를 달리하는 이미지의 경우는 그렇지가 않다. 그래서 언어학적 여과 없이는 시각언어라고 말할 수 없다. 이미지를 시각언어라고 할 때에는 언어학 일반에서 사용하는 틀에 입각시켜야 하고, 그럼으로써 특화된 방식으로서만 시각언어로서 이미지라 할 수 있다. 이러한 의미에서 모든 이미지가 시각언어가 되는 것이 아니라 시각언어학적인 정보처리를 여과한 이미지들만이 제한적으로 시각언어가 될 수 있다.

지금까지의 언급을 주지한다면, 이러한 여과를 거치지 않은 이미지들을 그대로 시각언어라 할 수는 없다. 그것은 잠재적으로, 다시 말해 유비적으로 말해 시각언어라고는 할 수 있지만 사실적으로는 시각언어라고 할 수 없다. 이것은 일체의 문자언어가 언어라고 할 때, 그것이 유비적으로 그렇다는 것이 아니라 실제로 그렇다고 하는 것과 상황이 전혀 판이한 것이다.

따라서 이미지의 유비적 수준을 사실적 수준으로 치환하기 위해서는 언어학적 절차가 필요하다. 이 절차를 다루는 것이 '시각언어학'(visual linguistics)이다. 이 경우, 시각언어학은 언어과학의 범례에서와 같이 이미지들의 전약정(前約定) 수준의 실질들——크기·형태·색채 등——을 약정가능한 자질들(features)——비례·방향·곡률·수가 및 강약·위치——로 치환함으로써, 품사자질로부터 통사부와 의미부에 이르는 문법의 절차를 부여하는 활동으로 정의된다.

여기서 시각언어 또한 그 자체가 문법적 가능성을 갖는다는 것을 가정해야 한다. 이 가정이 불가능하다면, 이를 전제로 하는 이 책은 처음부터 문제를 안게 될

것이다. 그러나 시각언어와 같은 비문자언어 또한 문법을 갖는다는 가설이 검증된다면, 이 책은 언어학의 또 하나의 혁명—1960년대 촘스키 언어학의 혁명에 이어—을 알리는 것이 될 것이다.

이 책의 모든 절차들은 '시각언어학'의 필요충분조건이라 할 수 있는 문법적 규칙이 시각언어에 존재한다는 것을 검증할 것이고, 이 절차를 통해서 추출된 문법을 해석하는 '예술과학'으로서의 예술학을 시도할 것이다.

제1부에서는 문법적 규칙을 부정하거나, 긍정은 해도 근거가 박약한 기존의 시각언어의 철학을 비판하였다. 딱 부러지게 시각언어를 언어철학으로 격상시킨 예가 뚜렷하진 않지만, 넓게 말해 시각기호의 의미를 다루는 비트겐슈타인(Ludwig Josef Johan Wittgenstein)의 '그림이론'(1910s)과 수잔 랭거(Susanne K. Langer)의 '비논변이론'(1940s)을 거쳐, 넬슨 굿맨(Nelson Goodman)의 '일반기호론'(1960s)에 이르고, 또 그 후에 전개된 논의들을 '시각언어의 철학'이라는 이름 아래 검토하였다. 이를 검토한 끝에 기존의 시각적 표현의 의미철학(semantic philosophy)은 기호와 의미를 언어철학의 수준으로 격상시켜 논의하는 데 실패한 것으로 보고, 그 대신 이들의 논의를 근거로 시각언어의 철학을 재구성하고자 하였다. 이러한 시도는 장차 시각언어학이 딛고 설 수 있는 철학적 근거를 마련하기 위한 고육책이기도 하다.

제2부와 제3부에서는 시각언어학의 요소들을 시각언어의 실질로부터 추출하고 해석하는 절차를 다루었다. 제2부 5장의 시각언어의 품사자질의 추론 절차는 특히 고심했던 부분이다. 6장과 7장의 문법적 해석 또한 그러하다. 통사부와 의미부라는 시각언어학의 요소들을 강조하면서도, 예술학 본연의 '해석기능'을 방기하지 않기 위해 시각언어의 언어학적 수준과 해석학적 수준의 접점(接點)을 마련하는 데 궁극적 목표를 두었다.

끝으로 이 책의 키워드라 할 수 있는 이미지·시각언어·시각언어학·예술학에 이르는 용어의 쓰임새를 간단히 소개하여 독자들의 이해를 돕고자 한다.

이미지는 시지각에 주어지는 실질들의 집합이라는 뜻으로 사용된다. 한편의 영

화나 동영상을 보았다면, 각 프레임마다 주어져 있는 이런저런 인물의 몸짓·표정은 물론, 프레임들의 얽힘, 맥락에 의해 드러나는 환영과 전체의 장면, 그리고 의미를 포함한 전체를 뜻한다. 이미지란 간단히 말해, 시지각에 주어지는 모든 것들이라 할 수 있다. 그러나 이러한 구조에 이르지 않은 단순한 번쩍임이나 파편들은 이미지라 할 수 없다.

시각언어란 이미지가 맥락에 의해 의미를 발하게 되는 절차 내지는 규칙들의 집합이다. 집합을 이루는 규칙들의 하나하나를 특수 언어로 기술한 것을 적형식이라한다. 시각언어란 곧 적형식들의 집합이다. 가령 어떠한 이미지를 눈으로 지각하였다면, 이는 이미 특정한 시각언어, 즉 적형식의 집합이 지각의 기저부에 작동했다는 것을 뜻한다. 기저부를 기술하는 절차들의 집합을 다루는 논리적 접근을 정의하는 활동이 시각언어학이다. 시각언어학은 문자언어의 과학을 간단히 언어학이라 칭하는 경우와 같은 의미에서 시각언어의 과학이 된다.

예술학은 이미지와 시각언어를 다루는 데 한정해서 정의한다면, 시각언어의 규칙을 해석하는 절차에 관한 학이라 할 수 있다. 시각언어학이 이미지 기저부를 기술하는 절차라면, 예술학은 기술 절차를 이미지 표면부(의미부 포함)와 결부시키는 상위 절차를 다룬다. 상위절차는 통사·의미·심리·역사·사회를 포함하는 시각언어의 내부와 외부를 포함한다.

제1부 시각언어철학 비판

서언

　제1부에서는 '머리글'과 '서장'에서 언급한, 시각언어학의 정립을 위한 방향을 모색한다. '시각언어학'의 창도를 위해서라면 '시각언어의 철학'부터 다루는 것이 순서일 것이다.

　어떠한 철학적 배경에서 바람직한 시각언어의 본질을 이해할 수 있는지 고찰하기 위해서는 기존의 시각언어철학으로는 어떤 것들이 있는지를 알고, 그것들의 장단점을 논평한 후 이미지를 보다 정당하게 자리매김할 수 있는 시각언어의 철학을 마련해야 할 것이다.

　그 일환으로 20세기 초 이래 지금까지 서구의 언어철학 내지는 의미의 철학(semantic philosophy)의 흐름 속에서 시각적 표현이나 이미지의 의미, 나아가서는 시각 기호를 탐구해온 철학적 논의들을 두 갈래로 나누어 기술하고, 이것들의 결함을 보완할 대안 철학을 모색한다. '기호행위론'(Theory of symbol-act)이 바로 그 대안철학이다. 이 이론은 신실증주의를 배경으로 발전된—비트겐슈타인의 지시의미론에서 시작해서 카르납을 거쳐 콰인(Willard Van Orman Quine)과 굿맨에 이르는—일련의 시각언어철학의 약점을 비판하고, 동시에 20세기 후기 행동주의를 배경으로 부상한, 존 설(John R. Searle) 이후의 언어행위론의 한계를 비판함으로써 그 두 개의 흐름을 극복하려는 대안이론으로 제기되었다.

　내가 제시하는 기호행위론은 1987년의 학위논문으로 성안한 골격을 유지하면서 데카르트적 사유개념과 후기구조주의의 몸 담론(carnal discourse)까지도 비판적으로 염두에 둔 철학적 대안이론이다. 아직 보완해야 할 내용을 남겨 두고 있으나, 이 책에서는 시각언어학의 철학적 배경을 설정하기 위해 우선 필요한 골격만을 다루었다.

　이 이론은 시각언어의 기호가 전(前)기하적(pre-geometrical)이고, 사유와 신체에 두루 의존한다는 사실을 강조한다. 문자 그대로의 기호가 아니라, 기호와 신체가 연접된 '기호행위'에 의해서 발현된다는 데서 시각언어의 기호가 갖는 독자적 위치를 부각시킨다.

이를 위해 전 세기 이래 회화나 사진의 도상 등 시각 표현의 의미를 다루는 철학적 담론을 넓게 해석해서 '시각언어철학'으로 명명하고, 이를 두 개의 방향으로 나누어 하나는 비트겐슈타인류로, 다른 하나는 랭거류로 각각 대표시켜, 전자를 지시의미론으로, 후자를 존재의미론으로 분류한 뒤 이 두 부류 모두 시각언어를 정당화하는 데 결함이 있음을 보였다.

제1부는 비판적 대안으로서의 기호행위론을 정당화함으로써 제2부 이후부터 전개할 시각언어의 정당성과 시각언어학의 가능성을 앞질러 보여준다. 기호행위론을 제기하는 데는 리쾨르(Paul Ricoeur)와 퍼스(Charles Sanders Peirce) 등의 언어와 기호의 철학에 많은 빛을 졌다.

패러다임의 차별화

시각언어에 대한 전 세기의 철학적 관심은 문자언어를 중심으로 하는 언어철학 (philosophy of verbal language)의 변방에서 시작되었다. 최초의 시작은 이미지 내지는 시각언어가 의미를 갖는다고 할 때, 이것이 어떻게 가능한지를 철학적으로 묻고자 하는 데서 비롯되었다.

일반적으로 '의미의 표현'에는 어휘나 문장과 같이 문자를 사용하는 것도 있지만, 단순한 시각 패턴이나 다소 복잡한 그림처럼 색채를 포함하는 이미지에 의한 '시각표상'(visual representation)도 있다는 것을 용인함으로써 미진하나마 시각언어에 대한 철학적 관심이 제기되었다. 일찍이 비트겐슈타인과 그의 추종자들은 의미표현의 수준에 있어서도 어휘와 문장은 다를 수 있고, 한 권의 책은 여러 가지 면에서 어휘나 문장과는 크게 다르다고 보았다. 그들의 생각에는 이미지를 빌린 시각언어의 경우도 마찬가지여서, 한 조각의 색채나 형태가 의미를 발하는 것과 이것들로 완성된 그림 전체가 의미를 발하는 것은 그 수준이 다르다고 생각하였다.

이러한 생각은 두 방향으로 추진되었다. 이는 이미지가 의미를 갖는다고 할 때 '어떻게' 의미를 가질 수 있느냐 하는 것과 '어떠한' 의미를 갖느냐 하는 것으로 뻗어나갔고, 양방향 모두에서 비교적 풍요로운 결실을 거두었다. 후자가 이른바 해석학(hermeneutics)의 관심사라면, 전자는 의미론(semantics) 또는 의미분석 (semantic analysis)의 관심사였다.[1]

의미분석은, '의미에 대한 분석이다'라고 말하는 경우처럼 이미지가 의미를 가질 수 있는 자질과 능력에 관심을 갖는다. 다시 말해서, 의미분석은 이미지와 의미의 관계에서 전자가 후자에 대해 갖는 논리적 특성을 다룬다. 좀 더 부연하자면, 하나의 이미지가 의미를 발하는 필요충분조건이 무엇인지, 보다 구체적으로는 그것의 형식적 규칙이 무엇인지를 다루는 것이다.

이후에는 이를 세분해서 고찰할 것이다. 그러나 이렇게 말하면 독자들은 또 이렇게 말할지도 모른다. '해석학에 대해서는 어떻게 할 것이냐'라고 말이다.[2] 해석학은, 이것이 비록 시각언어의 중요한 국면이기는 하나 문자언어를 비롯한 모든 언어들에 공통적인 것으로서 이 책 제3부에서 별도로 서술하기로 하고, 제1부에는 시각언어학의 정립을 위한 철학적 기조를 모색하기 위해 의미론 또는 의미분석만을 다룬다.

전 세기 이래 지금까지 거의 백 년에 가까운 언어철학의 역사는 이미지를 두 가지 상반된 입장에서 다루어왔다. 이들의 대립적인 태도는 서로 타협할 수 없는 철학적 전통을 근거로 하고 있으나, 각각의 장점을 종합한다면 보다 바람직한 이미지 이해의 철학을 정립할 수 있을 것으로 생각한다.

이를 위해서는 의미분석사 전체를 조망해야 할 것이나, 의미분석과 관련해서 가설적 용어인 '언어철학의 패러다임'으로 간추리는 한편, 특히 의미분석의 방법적

1) 의미론과 해석학이 다같이 의미를 다루면서도 학문적으로 어떠한 질적 차이를 갖고 있느냐 하는 문제에 관심이 모아질 수 있다. 이 문제는 이른바, 영미분석철학, 나아가서는 대륙의 현상학운동의 주요 관심사였던 의미의 '분석'과 슐라이어마허(Friedrich Ernst Daniel Schleiermacher)로부터 딜타이(Wilhelm Dilthey)를 거쳐 가다머(Hans-Georg Gadamer)에 이르는 해석학의 전개과정에서 형성된 의미의 '이해'(Verstehn)를 둘러싼 대립적 입장들을 견줌으로써 풀릴 수 있을 것이다.

2) 해석(학)은 언어능력이 선천적으로 표현에 내재해 있다고 생각하고, 이 능력의 범위 안에서 임의의 내용들의 의미관련성을 기술해낼 수 있는지를 다룬다. 말하자면, 표현되는 것(기의)의 구체적인 사항들을 그것의 표현형식(기표)에 대해 내재적이거나 초월적인 내용으로 다룬다. 이에 관해서는 폴 리쾨르(Paul Ricoeur)의 "Problem of Double Meaning as Hermeneutic Problem and as Semantic Problem", ed., Stephen D. Ross, *Art and Its Significance*(Albany : State University of New York Press, 1984), 405~409쪽 참조.

유형이 무엇인지를 제한적으로 다룸으로써, 그것들의 장단점을 분별하고 종합하는 데 강조점을 두고자 한다.

따라서 다루고자 하는 문제를 좁혀볼 필요가 있다. 의미분석 방법의 패러다임 연구는, 분명히 말해 20세기의 전·후기에 대한 토머스 쿤의 과학사적 대비의 시각과 궤를 같이한다고 할 수 있다. 바로 쿤의 관점에서[3] 위에 언급한 의미분석사의 두 가지 대립적인 맥락 또한 패러다임의 개념으로 충분히 설명될 수 있을 것으로 생각한다.

이미지 철학의 두 패러다임으로는 비트겐슈타인의 '그림이론'(picture theory)과 랭거의 '상징이론'(theory of symbols)을 제기할 수 있다. 이 두 이론은 지난 세기의 전후기를 대표하는 이미지의 의미분석의 대표적인 흐름이자 패러다임으로 간주된다.[4]

주지하는 바와 같이, 전자가 영미의 신실증주의를 대표한다면, 후자는 대륙의 신칸트주의를 대표한다. 당연히 양자는 철학적 기조에서 커다란 차이를 보인다. 뿐만 아니라 출현한 시기도 달라서 전자가 20세기 전기에 태동하였다면, 후자는 후기에 그 세를 발전시켰다.[5]

의미의 철학적 분석의 패러다임으로서 이것들이 충분한 자질을 가지고 있다는 것을 보이기 위해, 전자의 '그림이론'이 의미를 분석하는 데 사용한 '원자론'과

3) Thomas Kuhn, *The Structure of Scientific Revolution*(Chicago : Chicago University Press, 1962) 참조.

4) 제1부는 바로 이러한 대립맥락을 '패러다임'으로 설명하고 비판한다. 그리고 어째서 처음부터 패러다임이 다른 양론을 대립시키고자 하는지에 대해 그 취지와 입장을 밝힐 것이다. 그것은 두 이론이 인식론과 존재론이라는 입장 차이에서 시작해서 결론에 이르는 시종관계가 이미지를 시각언어로 다룰 때 절실히 필요한 두 가지 품목들을 앞질러 보여주기 때문이다. 그러나 인식론에 기반한 상이한 이론이나 혹은 존재론에 근거한 이론들 간의 차이가 무엇이고 어느 쪽이 보다 나은지를 다루는 것은 이 책의 목표가 아니라는 것을 강조하고 싶다.

5) 비트겐슈타인의 주요 저작들이 1921년에서 1953년으로 편년되고 랭거의 저작들이 1951년에서 1967년으로 편년되고 있음에 주목할 필요가 있다. 특히 랭거가 초기 영국 분석철학이 제기하는 의미분석에 대해 비판적 자세를 견지하고 있다는 점도 주목해야 할 것이다.

'논리주의'에 주목한다. 그리고 후자의 상징론이 궁극적으로 의존하고자 했던 '기능주의'와 '존재론'에 차례로 주목할 것이다.

그 절차를 요약하면 다음과 같다. 첫째는 패러다임 개념의 가정 하에 비트겐슈타인의 논점들부터 먼저 다룬다. 이미지 철학으로서 그의 그림이론이 '명제함수론'에 의해 이미지의 의미기능의 한계를 설정하려 했던 진의를 분석한다. 그 다음으로는 랭거의 상징론적 패러다임의 논점들을 다룬다. 특히 상징론의 접근방법으로서 '기능주의적 방법론'과 '상징적 문맥'에 의해 차별적으로 제기된 '기호기능'과 '상징기능', '논변형식'과 '비(非)논변형식'의 류(類)적 차별화의 진의를 다룬다. 마지막으로 전자와 후자의 이미지 철학의 패러다임적 차별성의 핵심을 좀 더 분명하게 그려보고 이들 각각의 장점을 종합할 수 있는 길을 모색한다.

제1부는 분명한 한계를 가지고 시작한다. 다시 강조하거니와 그것은 의미분석사 자체를 다루지 않고, 거기서 돌출된 두 개의 전형적인 유형을 분석하고 종합하는 데 그친다. 그 이외의 발전상의 논의들은 당연히 제외된다. 패러다임 유형으로는 '비트겐슈타인적'(Wittgensteinian) 유형과 '랭거적'(Langerian) 유형을 차별화하는 데 그친다.

결론적으로 이들의 패러다임적 차별성을 오랜 서구 지성사의 대립적인 두 흐름인 경험론과 관념론의 전통으로 되돌림으로써 그 전모를 정리하는 한편, 전자와 후자 간의 차이를 상호보완적 수준에서 종합할 수 있는 방안을 모색한다.

비트겐슈타인의 그림이론과 지시의미론

명제에 관한 그림이론

비트겐슈타인의 '그림이론'은 비록 1960~70년대에 이르러서야 영미 의미철학의 굳건한 맥을 형성했지만, 그의 주요 저서가 1921년에 출판됨으로써 일찍이 대륙철학자들의 관심의 대상이 되었고, 후일 이에 대한 비판과 반성으로 풍요로운 의미분석이 이어질 수 있었다.

그가 처음으로 이미지 이론과 관련된 그림이론에 주목한 것은 전적으로 자신의

논리연구와 언어철학을 위해서였다. 따라서 먼저 명제에 관한 그림이론의 개요를 알아두는 것이 순서이다. 그런 연후 논리주의가 이미지 분석의 대안이 되었던 사정을 알아보는 것이 이해에 도움이 될 것이다.

비트겐슈타인의 전기시대 언어관을 대표하는 『논리철학논고』[6]는 언어와 세계가 어떻게 관련되는가를 분석함으로써, 언어 자체의 성질과 한계를 명확히 하려고 하였다. 그는 일상적인 명제들을 분석하고 그 가운데서 요소(element)가 되는 것을 분리해냄으로써 이 과제를 수행하였다.

그의 '언어'는 가령, "하나의 명제란 이것이 세계와 사상적인(projective) 관계에 있다는 점에서 명제기호이며"[7] 이러한 뜻에서, "우리의 생각을 표현하는 기호는 모두 명제기호라 부를 수 있다"[8]는 언급에 잘 나타나 있다. 그에게 있어서 이미지와 기호는 명제의 개념과 결부해서 등장하였다. 예컨대 "우리가 하나의 가능한 상황을 보여주는 데 명제를 지각가능한 기호로서 사용한다"[9]는 것이다.

명제가 상황, 또는 세계를 보여줌으로써 세계와 관련되고, 이러한 한에서 기호라고 할 수 있다는 생각은 그 배후에 언어를 하나의 목적을 충족시키기 위한 '체계'(system)로 정의하고, 기호를 이 체계의 성질로서 간주하려는 것이다. 따라서 전기시대의 비트겐슈타인은 언어를 세계를 서술하는 일과 관련해서 이해하고 언어의 한계이자 곧 '세계의 한계'라는 맥락에서 이해하였다.[10]

기호가 언어에서 세계 반영의 기능으로서 가지는 의미론적 의의는 그의 '그림

6) Ludwig Wittgenstein, *Tractatus Logico-Philosophicus*(1921), trans., D. F. Pears, B. F. McGuinness(London: Routledge & Kegan Paul, 1961). 이하 각주에서는 'T'로, 본문에서는 『논고』로 줄임. 이 저작은 그의 전기시대의 언어관을 잘 반영하는 것으로 평가된다. 그의 후기 철학을 대표하는 『철학적 탐구』(*Philosophische Untersuchungen*, 1953)를 발표하기 이전을 흔히 '전기 비트겐슈타인'으로 부른다. 여기서도 이러한 선례를 따랐다.

7) T, 3.12.

8) T, 같은 곳.

9) T, 3.11.

10) Kuang T. Fann, *Wittgenstein's Conception of Philosophy*(California: University of California Press, 1967), 제2장 참조.

루트비히 비트겐슈타인

이론'으로 설명된다. 그것은 하나의 기호로서 '하나의 명제기호가 하나의 사실이 된다'[11]는 것, 말하자면 '하나의 명제기호가 구성되는 것은 그 명제 속에서 그것의 요소(이름)들이 서로 특정한 관계를 맺음으로써 가능하고'[12] 그것이 묘사하는 원자적 사실과 합치될 수 있다는 것이다. 만일 이렇게 해서 하나의 요소명제가 그것이 묘사하는 사실과 합치된다면 참이지만 그렇지 않을 때에는 거짓이 된다.

그에게 있어 그림이론은 명제의 의미를 이해할 수 있는 원리가 된다. 명제들을 이처럼 이해할 수 있는 것은 하나의 명제기호가 하나의 원자적 사실의 이미지, 즉 '그림'(picture)이기 때문이라는 것이다.

그렇다면 명제기호가 어떻게 사실을 이미지(그림)로 보여줄 수 있는가? 그것은 명제기호가 '특정한 방식'으로 배열되고, 원자적 사실이 배열되는 방식과 '동일한 논리적 형식'을 갖기 때문이라고 설명한다.[13] 이것은 명제기호의 요소가 되는 요소기호와 이것이 묘사하는 상황의 요소들, 즉 원자사실이 '일대일 대응관계'에 있어야 한다는 것을 뜻한다.[14] 이런 점에서 명제기호의 본질은 공간적인 대상들의 상황을 이미지로 보여주는 것이다.

11) T, 3.11.

12) T, 같은 곳.

13) T, 3.141. 참조. 여기서 '이미지'라는 말은 비트겐슈타인이 『논고』에서 사용하고 있지는 않지만 그의 그림이론이 '명제언어'와 '논리적 그림'을 다루고 있는 의미상의 맥락에서 사용한다. 필자는 후자인 '논리적 그림'을 소재로서의 '이미지'라는 뜻으로 사용하고, 일반적으로는 언어와 세계의 관계가 '그림 그리는 관계'라는 그의 시각을 염두에 두고 사용한다. 이 맥락에서 이미지와 그림은 같은 뜻으로 고려할 수 있다. 이에 관한 논의로는 다음을 참조할 수 있다. James D. Carney, "Wittgenstain's Theory of Picture Representation", *JAAC*, Vol. XL, No. 2, 1981, 179~185쪽.

14) T, 3.2, 3.201.

여기서 이미지기호가 그림이론에 의해 가질 수 있는 의미론적 기초가 무엇인지 알 수 있다. 그것은 이미지로서의 기호가 대상의 '대리물'(representatives)이 된다는 것이다.[15] 기호는 사물들의 이름에 해당하는 단순한 요소기호로부터 이 이름들이 특정한 관계에 의해 배열됨으로써 하나의 원자적 사실을 서술하는 명제기호에 이르는 여러 수준까지 대상 내지는 원자적 사실의 대리물이라는 것이다.

그림에 관한 그림이론

비트겐슈타인에게 이미지기호는 이처럼 이름과 명제의 수준에서 모두 어떤 것의 대리물이다. 기호는 명제가 어떻게 가능한가의 물음과 관련해서 제기되었던 것처럼, 이미지로서의 그림 또한 이와 똑같은 방식으로 제기되었다. '명제에 관한' 그림이론이었듯이 또한 '그림에 관한 그림이론'이기도 하다. 명제가 실재의 그림이듯이 "종이에 그려진 한 장의 그림 역시 점 · 선 · 색채와 같은 요소적 이미지기호들의 배열에 의해, 상황을 옳게 나타내든가 아니면 잘못 나타낸다"고 생각했다.[16]

신기하게도 그의 그림이론은 명제이론보다 앞서 제기되었다. 그는 『논고』의 2장 전체를 그림이론에 할애하고, 3장에서 명제이론을 다루었다. 명제에 관한 그림이론을 전개하기 위해서는 불가피한 일이었을 것이다.

중요한 사실은 『논고』의 2장에 전개한 '그림에 관한 그림이론'은 3장 이후에 전개한 '명제에 관한 그림이론'과 성격이 동일하다는 것이다. 이러한 사실은 명제의 의미론적 특성을 곧바로 그림의 의미론적 특성으로 바꾸어 이해할 수 있는 근거가 된다. 기호가 명제에서와 마찬가지로, 그림에서도 동일한 의미론적 역할을 하리라 생각했기 때문이다.

그는 기호로서의 이름과 명제가 가능했듯이, 기호로서의 '그림요소'(elements of the picture)와 '그림 전체'가 이론적으로 가능하다고 보았다. 즉 "하나의 그림 전체도, 명제가 그러한 것과 같이 실재의 모형이며"[17] "그림의 대상 또한 이것들

15) T, 2.131.
16) T, 같은 곳.
17) T, 2.12.

에 대응하는 그림의 요소들을 가질"[18] 뿐만 아니라 "그림의 요소들은 곧 대상의 대리물"이라고 생각하였다.[19]

마찬가지로 이미지로서의 그림 역시, 명제기호가 그러한 것처럼 임의의 사실을 보여주며, 또 이미지 자체가 하나의 사실이기도 하다.[20] 이미지가 갖는 그림형식은 이미지의 요소들이 서로 관련되는 것과 동일한 방식으로 지시물들이 관련될 가능성을 가지고 있기 때문이다.[21]

전기 비트겐슈타인의 그림이론이 이미지의 기호와 관련해서 갖는 의미론적 골격은 다음의 몇 가지로 요약할 수 있다.

첫째, 이미지로서의 그림이 사실과 연관된다는 것은 이미지의 의미기능의 한계를 규정한다. 여기서의 사실이란 대상과 세계를 뜻한다. 그것은 원자사실의 경우 대상들이라 할 수 있으나, 일반적으로 사실들은 원자사실들로, 그리고 세계는 사실들의 집합으로서 세계라는 것으로 요약된다.[22](〈표 1〉, 〈표 2〉 참조) 한편, "사실의 구조는 상황(states of affairs)의 구조이고 현존하는 상황의 전체가 곧 세계가 된다".[23]

둘째, 이미지 요소가 대상에 대응하고 이미지들의 전체가 세계의 모형이라는 것[24]은 이미지의 존재방식을 규정한다.[25] 이미지란 곧 무엇의 대리물이라는 것이

18) T, 2.13.

19) T, 2.131.

20) T, 2.141, 2.16.

21) T, 2.151, 2.1514.

22) T, 2.063, 2.04.

23) T, 2.034, 2.04.

24) T, 2.06, 2.202, 2.203. 그에 의하면, "현존하는 상황의 전체는 어떤 상황들이 현존하지 않는지를 결정하며, 또 현존하는 상황과 현존하지 않는 상황 모두가 실재"이므로, 결국 그림은 현존하는 '적극적인 사실' 뿐만 아니라 현존하지 않는 '소극적 사실'까지도 보여줄 수 있다. 즉 그림은 상황들의 현존 가능성과 현존하지 않을 가능성을 그려 보임으로써 실재를 표상한다. 이와 같이 비트겐슈타인은 그림의 의미기능을 현실적 상황은 물론 가능적 상황까지 확장한다.

25) T, 2.173, 2.174. 어떤 것을 보여주기 위한 대리기호에 대해서는 그림의 '지칭기능'(denoting function)과 관련시켜 언급한다. 그에 의하면, 하나의 이미지는 주제를 이미지의 밖에 두고 그것을 표상하므로 그림은 '표상형식'이다.

며, 이러한 뜻에서 이미지로 그려진 그림은 기호로서 존재한다.[26] 따라서 이미지가 의미를 갖게 되는 것은 '지칭기능'에 의해서라는 결론에 이른다. 이미지가 의미를 자기 가운데 공시하는(connote) 것이 아니라, 자기 밖에다 지칭할(denote) 뿐이라는, 이미지 기능의 엄격한 한계를 제시하고, 그러한 한 이미지는 어떤 것의 대리물이며 기호라고 한 것이다.[27]

셋째, 이미지의 요소들이 서로 관련되는 방식과 사물들이 서로 관련되는 방식은 동일한 방식[28]이며, 이 때문에 '하나가 다른 것의 그림이 된다'[29]는 것은 이미지의 의미작용의 진리조건을 규정한다. 즉 하나의 사실이 하나의 그림이 되기 위해서는 그림 중의 이미지가 묘사하는 것과 공통점을 가져야 하며, 또 공통점을 갖는 것이 이미지의 그림형식에 의해서라면 이미지가 사물을 묘사할 때 옳게 묘사하든가 아니면 그릇되게 묘사할 수 있다.[30]

따라서 이미지는 어떤 종류의 이미지든 간에, 그것이 실재를 묘사할 수 있는 조건은 실재와 '동일한 논리적 형식', 즉 실재의 형식이어야 한다. 모든 이미지는 동시에 하나의 논리적인 그림이며, 그것이 묘사하는 것과 동일한 논리적 그림형식(logico-pictorial form)을 가진다고 주장한다.[31] 그리고 바로 이러한 의미에서

26) T, 2.2221. 여기서 우리는 그림을 구성하는 기호들(요소로서의 기호들)과 하나의 그림 전체가 기호라는 뜻에서의 '그림기호'를 구별한다. 표상형식이라는 주장은 이미지 자체, 즉 이미지를 구성하는 기호들 또는 그림 전체로서의 이미지기호는 그 자체가 의미를 갖는 것이 아니라, 단지 '이미지로 표현되는 지시물만이 의미가 된다'는 것이다.

27) T, 2.172 참조. 이러한 뜻에서 비트겐슈타인은 '하나의 그림은 그 자신의 그림형식을 묘사할 수 없고 단지 그것을 배열할 뿐'이라고 주장한다. 그리고 '지칭'(denotation)을 '지시'(reference)의 상위 개념으로 사용하고 지시물이 현실적으로 존재하거나 존재하지 않거나 모두를 포괄하는 말로 사용한다. 이 책에서는 지칭과 지시를 구별할 필요가 없을 때는 '지시'로 일괄 표현하고 필요할 때만 양자를 구별해서 사용한다. 주로 지칭은 호칭(note)이라는 뜻에서 언어상의 의미로 쓰고, 지시는 보여주는 것(showing), 다시 말해 실재를 보여준다는 뜻으로 구별해 사용한다.

28) T, 2.15, 2.161. 그는 요소들의 관계를 '그림의 구조'(structure of the picture)라 부르고 이러한 구조의 가능성을 '그림의 형식'(pictorial form)이라 부르고 있다.

29) T, 같은 곳.

30) T, 2.161, 2.17, 2.18

31) T, 2.181, 2.182, 2.2.

비트겐슈타인의 의미론은 대응이론에 근거한 '진리조건적 의미론'이다. 진리조건적이라는 뜻에서 이미지의 의미는 참이거나 거짓이다.

주의해야 할 것은 이미지가 묘사하는 것이 참인지 거짓인지 하는 것은 '그림형식'에 의해 결정된다는 것이다. 즉 그 의미가 실재와 일치하느냐 또는 불일치하느냐가 '진위'를 결정한다. 하나의 이미지가 참이냐 아니냐를 말하기 위해서는 그 이미지를 실재와 비교하지 않으면 안 된다.[32] 이미지가 참인 것은 '선천적으로'(a priori)가 아니라, 실재와 맺는 관계에 의해서이다.

세계의 한계와 '말할 수 없는 것'

『논고』에 제시된 비트겐슈타인의 이미지의 그림이론은 한마디로 논리적 그림이론이다. 기호는 언어 자체, 또는 이미지 자체가 가지는 '위치'를 말해주는 것으로, 예컨대 이미지로서의 기호가 의미하는 것은 선천적으로 참이거나 거짓이 아니라, 그것이 어떤 것의 대리기능의 여하에 의해서이다. 즉 언어로서의 '명제기호'와 마찬가지로 이미지로서의 '그림기호'는 구조 면에서 실재의 구조와 논리적으로 일치함으로써만 대리기능이 되고 그런 한에서 참이다.

여기서 이미지의 의미는 이미지의 '지칭'(denotation)에 의해서 의미를 갖는다. 이미지의 의미와 그것의 '참'은 우리가 '생각할 수 있는' 세계의 상황, 지칭물, 그리고 사실과 같은 지칭가능한 것에 한해서이다.[33] 그림의 이미지는 실제로 의미를 가지는 것이 아니라, 지칭가능성만을 가지며, 지칭가능성은 세계의 한계 안에서만 가능하다.[34]

그의 이미지철학이 갖는 의의는 철저하게 언어철학(논리적 명제론)과 연대해서 이해된다는 것을 〈표 1〉과 〈표 2〉로 나타낼 수 있다.

〈표 1〉과 〈표 2〉는 언어와 이미지(그림)가 모두 하나의 기호로서, 각각 명제기

32) T, 2.222, 2.223.
33) T, 3, 3.001, 3.01.
34) T, 3.13

표 1

표 2

호와 이미지기호임을 나타낸다. 명제기호와 이미지기호는 모두 요소명제기호와 요소이미지기호로 분석되고 '진리함수적'(truth-functional) 관계로 배열된다. 요소기호들은 지시물을 지시하는 이름(요소)들이며, 요소명제와 요소이미지는 원자적 지시물들의 논리적 그림이다. 원자적 사실이 결합되어 복합적 사실을 구성하고, 복합적 사실이 다시 결합해서 세계를 구성한다는 것을 보여준다.

이처럼 언어와 마찬가지로 이미지 또한 진리함수적으로 구성되고 세계를 서술한다. 여기에 이미지가 갖는 한계가 설정되고 있다. 그것은 곧 '세계의 한계'라고 말할 수 있다.

세계의 한계 안에서 그림은 세계를 이미지로 반영한다. 이미지와 세계, 그리고 그림과 이미지의 세계 사이에는 '그림 그리는 관계'가 성립하고 그림은 이러한 관계에 의해 이루어지는 세계의 '반영'이다.[35]

비트겐슈타인의 그림이론은 이와 같이 이미지의 '서술적'(descriptive) 기능을 '세계'에 제한하고, 제한의 정도에 있어서 언어의 한계와 동일하다. 그의 그림이론은 실재의 세계를 서술하지 않는 모든 이미지들을 일단 고찰의 대상에서 제외한다. 서술할 수 있는 것을 '말할 수 있는 것'(the speakable)에다 한계를 두고, 말할 수 있는 것은 '경험적 명제들' 또는 이와 같은 성질의 이미지와 동일한 것으로 간주한다.[36]

그렇다면 서술적 이미지가 아닌 비서술적 이미지들은 어떻게 되는가? 물론 비트겐슈타인의 『논고』는 여기에 대해서 자세히 답변할 처지에 있지 않다. 그러나 『논고』는 장차 우리가 의미론적으로 특히 중요시하게 될 비서술적 이미지들, 예컨대 일체 현존하지 않는 대상들의 이미지(은유적 이미지나 픽션으로서의 이미지, 또는 상징적 표현의 이미지)를 예상했을 때, 이러한 그림들의 이미지를 예상하는 언급을 하고 있어 주목된다.

그는 이런 이미지의 그림들은 서술의 한계를 초월한다고 말하면서, 그것은 서술

35) Fann, 앞의 책.
36) T, 4.11, 6.53.

의 한계 안에서는 무의미하거나 헛소리이지만 이처럼 중요한 것들이 존재한다고 주장한다. 더불어 그것이 가지는 성질은 '말할 수 없는 것'(the unspeakable)을 '보여주는 데 있다'(to show)고 하고 그래서 그것은 '신비스러운(mystical) 것들'이라고[37] 하였다.

그는 이처럼 말할 수 없는 것, 신비스러운 것을 언급하면서, 말할 수 있는 것을 명료하게 나타냄으로써 드러내려고 했다.[38] 『논고』의 이론에 의하면, "명제들은 실재가 어떻게 존재하는가를 말할 수 있을 뿐이며, 실재가 무엇인지는 말할 수 없다".[39] 그는 '무엇'에 관해서 말하고자 함으로써 말할 수 없는 것을 말하려고 한다. 이와 같이 말할 수 없는 것으로 그는 예술, 종교, 윤리학, 형이상학을 예로 든다. 이것들은 모두 '세계의 한계'를 초월한 것들이며, 따라서 말할 수 없는 것에 관심을 둔다고 하였다.

이와 같이, 말할 수 있는 것을 세계와 이미지의 한계 안에서 명료하게 나타내 보임으로써 말할 수 없는 것을 나타내고자 한 그의 의도를 〈표 3〉, 〈표 4〉와 같이 요약할 수 있다.[40]

〈표 3〉, 〈표 4〉에 의하면, 이미지와 세계가 관련되는 한계가 분명해진다. 그림은 말할 수 있는 것과 관련해서 의미 있는 것이거나, 의미 없는 것이거나, 말도 안 되는 것이거나, 그 어떤 것의 경우이고, 이 한계 바깥의 세계에 말할 수 없는 것, 신비스러운 것이 자리한다. 그림은 이것을 보여줄 수 있되, 역시 의미 있는 것이거나 의미 없는 것이거나, 말이 안 되는 것이거나를 보여줄 수 있다.

그렇다면 그가 말하는 말할 수 없는 세계란 어떠한 세계일까? 그는 '삶'의 세계를 예로 들면서 "모든 가능한 과학적 문제들이 답해졌다고 해도 삶의 문제들은 여전히, 아니, 전혀 다루어지지 않은 채 남아 있다"[41]고 말한다.

37) T, 6.44, 6.522.
38) T, 4.115, 6.44. 참조
39) T, 3.221. 이 때문에 『논고』는 의미에 관한 '해석학'이 아니라 '분석철학'이고 '의미론'이다.
40) 〈표 3〉, 〈표 4〉는 Fann, 앞의 책, 제3장 참조. 〈표 4〉는 팬의 〈표 II〉를 변형시킨 것이다.

표 3

표 4

여기서, 말할 수 없는 세계에 대해 의미론적 관심을 갖게 되는 중요한 한 가지가 이해된다. 그것은 바로 "지칭할 수 없는 것들은 그들 스스로를 나타낼 뿐이며", 따라서 "그것들은 신비롭다"는 것이다.[42] 그에게 삶의 세계와 이 세계를 그린 그림 또는 이미지는 모두 스스로를 나타내는 세계이며 신비로운 것이다.

그러나 주의해야 할 것은, 신비스러운 것을 이미지로 다룬다고 해서 그러한 세계를 헛소리와 무의미한 것으로 보아서는 안 된다는 것이다.[43] 신비한 것에 대한 비트겐슈타인의 긍정적인 태도는 1929년에 행한 다음과 같은 언명에 잘 나타나 있다. "우리가 말할 수 있는 것은 그것들은 선험적으로는 헛소리일 뿐이라는 것이다. 그런데도 우리는 언어의 한계를 넘어가고 있다. 그러나 넘어가려는 경향은 그 무엇인가를 암시해준다. (…) 나는 이러한 인간의 경향을 가볍게 보지 않으며, 오히려 경의를 표하고 싶다."[44]

패러다임의 요약

전기 비트겐슈타인의 주장은 이미지의 시각언어철학을 구성하는 데 충분히 고려해야 할 사항들을 앞질러 제시한 것으로 볼 수 있다. 그 주장 가운데 극히 중요

41) T, 6.52, 6.521.

42) T, 6.522.

43) Ludwig Wittgenstein, *Zettel*, G. E. Anscombe, G. H. von Wrighteds., trans., G. E. M. Anscombe(Oxford: Basil Blackwell, 1967), §160 참조.

44) *Philosophical Review* 74, No. 1(1965), 13~16쪽.

하다고 생각되는 것들만 요약해보자.

1) 의미의 '분석'은 이미지의 논리적 그림이론에서도 핵심이다. 분석은 이미지가 특정한 하나의 의미를 가져야 하고 분석의 과정은 이미지의 의미를 명백하고 명료하게 한다는 가정과 관련된다.[45]

2) 요소로서의 이미지기호는 이것들로 구성되는 이미지의 '궁극적 요소들'(ultimate elements)이다. 요소로서의 이미지기호가 하나의 사물을 보이고 또 하나의 이미지기호가 또 하나의 사물을 보여주며, 이것들이 결합해서 활동사진과 같은 전체의 그림이미지를 보여주었을 때, 그럴 때에 한해서 유일한 상황을 나타내는 것으로 된다.[46]

3) 이미지를 사용하는 그림은 사물들을 명명하는 목적을 갖는 체계로서 정의된다. 이미지가 특정한 하나의 의미, 유일한 하나의 상황을 보일 수 있는 것은 이러한 방법으로 확증된다. 이 확증은 이미지의 그림과 상황 사이에 일대일 대응관계에 의한 동일한 논리적 형식을 필요충분조건(iff)으로 한다.

4) 이미지에 관한 그림이론은 사유할 수 있고 말할 수 있는 것의 한계 안에서 가능하다. 그렇게 함으로써 사유할 수 없는 것에 한계를 긋고 말할 수 있는 것과 말할 수 없는 것을 명백히 구분한다.[47]

45) Fann, 앞의 책, 제6장 참조. 이 점에서 팬은 전기 비트겐슈타인을 '분석' 철학자로 불렀고 러셀(Bertrand A. W. Russell), 무어(George Edward Moore) 그리고 실증주의자들의 철학과 함께 '분석적'인 것으로 분류하는 관행을 정당화한다. 이 책 또한 '분석'이라는 말을 '해석'이라는 말과 구별한다는 뜻에서 그러한 관행에 따라 사용한다.

46) 이러한 주장은 논리적 원자론(logical atomism)이 가정하는 세계의 원자적 구성을 염두에 둔 것이다. 그러나 이것으로 요소 자체의 본질이나 세계의 인식의 한계를 규정하려는 것은 아니다. 그 대신 필자의 관점에서 이미지기호들과 같은 아주 단순한 것들로 이루어진 애매한 일상 이미지를 분석함으로써 이미지라는 말이 갖는 의미의 모호성을 명료화하려 했으며, 또 일반적으로 이미지에 의한 표현 자체의 성격과 한계를 명확히 하고자 했다. Bertrand Russell, "The Philosophy of logical Atomism", David Pears ed., *Russell's Logical Atomism*(London : Fontana/Collins, 1972), 129쪽 참조.

47) T, 4.114~4.115 비트겐슈타인은 '서문'에서 "이와 같이 이 책의 목적은 사유의 한계를 정하는 것이었다"(3쪽)고 밝히고 있다. 『논고』에서 그의 방법은 이처럼 명료화를 목표로

5) '말할 수 없는 것에 대해서는 침묵해야 하지만'[48], 그림에 의해 '말할 수 없는 것'을 보여줄 수 있는 '신비한' 그림 또한 가능하다.

요컨대 비트겐슈타인의 지시의미론의 패러다임은 논리적 그림이론의 규정에 의해, 이미지가 의미를 갖는다는 것은 사유와 언어의 한계 안에서 이미지의 요소기호들을 추출할 수 있고 그럼으로써 이미지의 요소기호들과 이것들에 대응하는 유일한 상황 간에 '지칭'과 '대리기능'이 주어지는 한에서이다. 반면, 이렇게 할 수 없는 것들, 예컨대 '말할 수 없는 것들'과 같은 사유와 언어의 한계를 넘어서는 것들은 논리적 그림이론으로 설명될 수 없다는 것을 그는 분명히 한다. 그러나 정확히 말해 그 경우에도 전폭적으로는 아닐지라도 부분적으로는 그의 논리적 그림이론을 적용할 수 있지 않겠느냐는 견해에 대해서 비트겐슈타인 자신은 전혀 고려할 겨를이 없었다.

그래서 이 부분은 그의 사후 논쟁점으로 그의 추종자들에 의해 다루어졌기에, 이 노선을 '비트겐슈타인류'로 일괄 호칭하였다.

랭거의 상징론과 존재의미론

형식과 의미

상징과 형식

랭거의 의미론은 비트겐슈타인류의 지시의미론과 대립적인 시각에 서 있다는 점에서, 이미지 내지는 시각언어를 다루는 데 중요한 일면을 갖는다. 특히, 방금 위에서 언급한 비트겐슈타인의 논리적 그림이론으로는 다룰 수 없는 삶과 예술로서의 이미지기호들의 세계와 '말할 수 없는 신비한 세계'라는, 전기 비트겐슈타인이

'설명'의 역할을 분명히 하고자 했다. 또한 그것은 말할 수 있는 것을 명백히 나타냄으로써 말할 수 없는 것을 알려주는 데 목적이 있었다. 그의 이 이론에 의하면, '말할 수 없는 것'은 언어에 의한 설명의 한계를 벗어나며 분석이 아니라 해석에 위임된다.
48) T, 7.4.1212.

62

수잔 랭거

보류해두었던 부분을 본격적으로 전개한다는 점에서 그러하다.

이를 다루기 위한 랭거의 의미론의 철학적 기조는 카시러(Ernst Cassirer)와 같은 맥락으로 이해할 수 있다. 첫째, 카시러의 주요 저서인 『상징형식의 철학』(*Philosophien der Symbolichen Formen*, 1923)과 랭거의 주저인 『감정과 형식』(*Feeling and Form*, 1952)은 '상징형식'(symbolic form)을 주제로 해서 전개된다. 둘째, 랭거는 『감정과 형식』에서 이 저서를 그녀의 정신적 스승인 카시러에게 헌정한다고 쓴 것으로 보아, 사실상 랭거의 모든 이론체계는 그녀가 카시러로부터 발전시킨 것이라고 생각할 수 있다. 셋째, 철학적 중심개념인 '상징'과 '기능'은 신칸트학파의 정신을 잘 반영하고 있고, 랭거의 미학체계의 정신적 기반 또한 이 점에서 공통분모를 지니고 있다.

그러나 랭거의 독자적 분석체계가 어떻게 전개되고 있느냐 하는 문제는 그녀의 저술들을 보다 자세히 조망하고, 주요한 기초개념으로서 '상징'이 지니고 있는 철학적 근거가 무엇인가를 고찰해야만 밝혀질 수 있다.

랭거에게서 중요한 것은 상징의 논리적 구조가 무엇이냐 하는 데 있다. 여기서는 상징의 논리적 구조가 어떻게 접근되고 전개되는지를 살피고, 궁극적으로는 의미형식의 문제가 어떻게 설정되고 있는지를 관찰할 것이다.

먼저 랭거의 저술을 몇 개의 장으로 제한해서 상징의 기초개념이 어떻게 설정되고 있는지를 살펴보자.

랭거가 말하는 상징론의 중요한 기초개념은 '형식'이다. 출세작인 『철학의 새열쇠』(*Philosophy in a New Key*, 1941)를 위시해서 『기호논리학서설』(*Introduction to Symbolic Logic*, 1951), 『감정과 형식』, 그리고 『예술의 문제들』(*Problems of Art*, 1957), 기타 『예술에 대한 성찰』(*Reflections on Art*, 1958)과

『정신: 인간의 감정론』(*Mind: An Essay on Human Feeling*, 1967)을 관류하는 방법적 개념으로서 '형식'은 카시러의 '상징형식'을 계승하고 있을 뿐만 아니라, 랭거 특유의 상징개념을 시사한다.

　문제는 이른바 상징론의 이론적 배경이 무엇이냐 하는 물음을 통해서 형식의 의미를 밝혀야 한다는 것이다. 그 단서는 초기작인『철학의 새 열쇠』,『기호논리학서설』을 연결하는 구성 전체를 조망하는 것이다.

　랭거가 제시하는 '형식'의 정의를 알아보기 위해서는 첫째, 랭거가 근본 개념으로 내세우는 기호와 상징의 의미론적 차이로 그 윤곽을 파악하고, 둘째, 인간 활동의 의미구조의 형식이 어떠한 방식으로 드러나게 되는지를 살펴본다.

　넓은 의미에서 랭거가 형식에 접근하는 방법은 '발생론'과 '기능론' 두 가지이다.『철학의 새 열쇠』에서 랭거는 3개의 장에 걸쳐 이 문제를 제기한다.[49] 전자의 이론은 주로 '역동 심리학'과 '생성 개념'으로부터, 그리고 후자는 '관계의 논리' (logic of relation)로부터 발전시켰다.

　랭거는 이 두 영역을 분리하지 않고, 하나로 통일할 수 있는 의미론을 염두에 두었다. 따라서 그의 의미론은 논리적 측면과 심리적 측면을 공유한다는 특징이 있다.[50] 랭거는 과거 50년간 서구의 '의미의 논리'에 대한 연구사를 개괄하고, 비판적 관점을 위한 실마리로 발생심리학이 의미론에 미칠 영향을 중시한다.

　이 시각에서 과학, 의식(儀式), 예술, 꿈, 기타 특수한 인간의 욕구 현상들을 고찰하고, 인간의 정신을 '전달자'(transmitter)와 '변형자'(transformer)로서 이해했다. 랭거는 인간 정신이 갖는 두 역할을 고찰한 끝에, 우리의 정신이 '상징화' (symbolization)를 중요한 요소로 삼는다는 것을 받아들였다.[51] 다른 한편, 상징화라는 시각에서 고찰할 때 우리의 정신은 '상징반응'과 '기호반응'이라는 두 가

49) S. K. Langer, *Philosophy in a New Key*(New York & Toronto: Mentor Book, 1951/ 1942), 15~33쪽, "Symbolic transformation", 33쪽, 5. 3. "The Logic of Signs and Symbols", 54~74쪽.
50) 같은 책, 특히 55쪽 참조.
51) 같은 책, 제2장 "Symbolic transformation".

지 차원에서 의미의 수준을 달리한다는 것을 용인하였다.[52]

랭거는 심리적 측면에서, 의미를 갖고 있는 모든 것은 기호나 상징으로 사용할 수 있으나, 그것은 항상 '누구'에 대한 기호이자 상징이며, 논리적 측면에서 그것들은 모두 의미를 전달할 수 있다고 생각했다. 이것은 랭거의 상징론이 지니는 두 가지 특징적인 면에 관한 것이지만, 그녀는 이 두 가지가 상호보완됨으로써 의미를 일으킨다고 보았다. 랭거는 개개의 '종'(species)의 내면에 숨어 있는 '원초의 형식' 즉 원형(archetype)에 관심을 갖고, 결코 일반화에 의해서는 획득할 수 없는 것이 원형이라고 주장하면서 상징상황(symbol-situation)의 전체 품목을 작성했다. 이로써 그녀는 원형을 경험적으로 이해하려는 퍼스(Charles Sanders Peirce)의 경험과학적 방법과 이 방법에 의한 의미론적 시도로는 의미의 이해가 불가능하다고 주장하였다.

랭거는 더 나아가, '의미의 감각적 성질'을 부정하고, 관계론의 입장에서 '의미의 복수적 관계'를 제기하였다. "의미란 하나의 관계이다"라는 명제는 이러한 시각에서 제기된 것이다. 즉 관계는 'B와 관련된 A'의 경우처럼, 두 개의 사항(term)이 존재할 때 가능하듯이, 의미는 복수 사항을 통해서 이루어지며, 감각적 성질이 아니라 사항의 기능이라는 것이다.[53]

여기서 랭거는 '기능론'을 제시한다. 랭거가 말하는 기능이란 집합의 여러 원소들 사이에 관계를 허용하는 함수이다.[54] 그것은 어떤 특수 사항을 중심으로 이해되는 '패턴'으로 정의되고[55], 패턴에 의해 주어진 사항이 주변의 다른 사항들과

52) 같은 책, 60쪽.
53) 같은 책, 56쪽 그의 주장은 이미지기호들의 '감각적 실질'(sensuous substance)과 '기능상의 자질'(functional feature)을 차별화하려는 이 책의 시각을 앞질러 예고하는 바가 있다. 필자도 역시 자질은 관계의 시각에서 제기하겠지만 랭거의 심리적 관계론이 아니라, 오히려 퍼스적, 탈심리적 그리고 경험론적 입장을 지지한다는 것을 밝혀둔다.
54) S. K. Langer, *Introduction to Symbolic Logic*(New York: Dover, 1967/1953), 48쪽.
55) *Philosophy in a New Key*, 56쪽 참조. '함수적 기능'과 '패턴'의 개념은 그녀의 심리적 관계론과 무관하게 이 책의 이론과 부합되고 퍼스와도 충돌하지 않는다는 데 주목할 필요가 있다.

맺는 '전체적 관계'로 이해된다. 따라서 어떤 사항이 의미를 갖는다는 것은 그것의 기능이며, 사항의 의미는 패턴에 의존한다. 패턴 내에 있는 사항들은 한 개의 주요 사항을 중심으로 다른 사항들과 관계를 맺는다.

가장 간단한 의미에서, 적어도 사항이 의미를 갖는 한 다음 두 가지가 성립하게 된다. 첫째는 사항에 의해서 의미되는 사물이고, 둘째는 사항을 사용하는 사람이다. 가령 화성(和聲)의 경우, 그 근저에는 적어도 그 화음을 결정하는 두 가지가 있어야 한다. 하나는 음악가이며, 다른 하나는 그것 없이는 화음이라는 음조합이 불가능한 주요 사항으로서 소리이다.

여기서 사람이 은연중에 용인되지만, 적어도 '의미되는 사물'(소리의 집합으로서의 화성)과 '의미하는 사람의 정신'(음악가의 음악적 사유)이 없이는 의미란 불가능하며, 단지 불완전한 패턴이 있을 뿐이다. 이와 같은 관점에서, 사항의 의미를 사항들 안에서 찾을 수 있다. 즉 상징은 1)어떤 사람에 대해서 지시물을 지시하며, 2)그 사람은 이 상징에 의해서 지시물을 이해한다. 여기서 전자는 논리적으로 그러하다는 것을 말하며, 후자는 심리적으로 그렇다는 것을 뜻한다. 즉 1)은 상징을 실마리로 취급하지만 2)는 상징을 주체로 취급한다.[56]

따라서 의미란 사항의 '속성'(property)이 아니라 '기능'(function)이다. 사항의 기능에는 두 가지가 있고, 이들은 모두 의미라는 이름으로 정당성을 갖는다. 그 두 가지 기능이 '기호의 기능'과 '상징의 기능'이다.[57] 여기에 랭거의 상징론이 특히 의미의 논리를 싸고 기호론과 상징론으로 발전되는 논리적 근거가 존재한다.

기호기능과 상징기능

'패턴이론'에서 랭거는 '기호기능'과 '상징기능'의 차이점을 보임으로써, 형식 개념의 차이를 보여준다. 앞에서 기호와 상징은 의미에 정당성을 부여하는 사항의 두 가지 기능이라고 하였다. 이들의 차이를 랭거는 변별할 수 있는 기본 사항의 수

56) 같은 책, 57쪽.
57) 같은 책, 58쪽.

로 구별한다.[58] 즉 기호기능에서는 사항이 사람, 기호, 지시물 등 세 가지이지만, 상징기능에서는 사람, 상징, 개념, 지시물 등 네 가지이다.

랭거는 그것들의 차이를 기호와 상징의 차이로 발전시켰다. 차이를 분간함에 있어서도 기호와 지시물, 상징과 지시물 등 양자관계의 논리적 관계를 알아보려는 데 핵심을 두었다.

이에 의하면 기호는 자연적이건 인공적이건, 지시하는 지시물에 대한 대리물로 생각되지만, 상징은 지시물에 대한 대리물이 아니라 지시물의 '개념'을 위한 수단이다. 즉 기호는 지시물을 사람에다 고시(吿示)하지만, 상징은 사람으로 하여금 그 지시물을 '생각하도록' 한다.

그것의 논리적 관계는 다음과 같다.

1) 기호와 지시물의 관계

"S는 O를 지시한다." 또는 "S는 O와 관계를 갖는다".

→ 일대일의 관계, 즉 이항관계이다.

2) 상징과 지시물의 관계

"S는 O를 상징한다." 또는 "S는 어떤 사람에 대해 O와 관련된 개념과 연관성을 갖는다."

→ 일대다의 관계, 즉 다항관계이다.

1)과 2)의 논리적 구조에 의해, 기호의미와 상징의미는 차이를 나타낸다. 그것들은 패턴과 기능에서 서로 다르다는 것을 보여준다. 가령, 상징의미는 만일 그것이 어떤 것을 의미한다면, '의미작용'의 피지시물이 개념을 동반하는 경우가 될 것이다. 단어의 경우, 단어가 기호로 사용될 수도 있으나, 만일 그것이 상징으로 사용되었다면, 특수한 개념, 즉 음성이나 몸짓을 암시하게 된다. 이렇게 해서 단어

58) 같은 책, 64쪽.

자체가 하나의 상징이 된다.

따라서 상징은 개념과 결부되고 지시물과 직접 결부되지 않는다. 기호와 상징의 근본적인 차이는 '연합'(association)의 차이이며, 의미기능에서 제3의 요소인 '주체'가 이것들을 어떻게 사용하느냐의 차이이다. 상징의 가장 간단한 형태인 이름은 개념과 직접 결부되어 있기 때문에 주체는 임의의 개념으로 사용하기 위해 이름을 사용한다. 따라서 이름은 '개념적 기호'를 알리는 데 용이한 수단이다.

한편, 이름은 어떤 것을 지시한다. 특히 고유명사의 경우가 그렇다. 지시작용은 기호와 지시물의 직접관계로서의 '표시'(signification)와 혼동되기 쉽다. 가령 '제임스'라는 이름은 한 사람을 지시하지만 동시에 그 사람을 표시한다. 이처럼 의미는 이름이 그것을 표시하고 지시하는 등의 복합관계를 보여준다. 이 경우 이름으로서 상징이 그 자신과 '연합하고 있는 개념'과 맺는 직접적인 관계가 '내시' (connotation)이다. 내시는 지시의 대상이 나타나지 않거나 찾기 어려울 때에도 여전히 현전하기 때문에, 대상에 외적으로 반응하지 않고도 대상에 관해서 생각할 수 있다.[59)]

이 때문에 언어에는 세 가지 의미 층이 존재한다. 표시(signification), 외시 (denotation), 내시(connotation)가 그것이다. 이 세 가지는 독립적이며 서로 교환불가능하다. 이 세 가지에 의해 랭거는 '논변'(discourse)의 논리에 접근한다. 랭거에 의한 '논변의 상징론'이란 명제적 사고 이상의 의미를 갖는다. 그 핵심은 상징들이 드러내는 복합적 사항의 의미를 이해하고, 특히 내시의 특수한 의미의 스펙트럼을 이해하는 데 있다.[60)]

러셀에 의해 밝혀진 것처럼[61)] 하나의 논변을 나타내는 명제는 사항들이 포함하

59) 같은 책, 같은 쪽. 앞으로는 'connotation'을 '공시'(共示)보다는 '내시'(內示)로 일괄해서 번역한다. 논리적 의미론과 언어학의 목적을 위해서는 공시가 무방하나, 이미지와 시각언어의 해석을 목표로 할 경우를 고려해서 내시로 번역한다.

60) 같은 책, 66쪽. 'denotation' 역시 랭거 이론의 특성상 '지칭'으로 하지 않고 '외시'(外示, ostension)로 번역한다. '외연'(extension)과 같으나, 분석철학의 일부 관행에 따라, '내시'와 대비를 나타내기 위해서다. 그리고 'discourse'를 '담론'이라 하지 않고 '논변'으로 번역한다.

는 '이름'을 지시할 뿐 아니라, 이름들을 하나의 패턴으로 결합하는 상황을 지시한다. 따라서 명제란 상황의 구조이며 그림이다.

이미지를 사용해서 그린 그림은 어떠한가. '그림'이 지시물을 지시하기 위해서는 어떠한 성질을 가져야 하는가? 이미지를 등장시킨 그림은 본질적으로 나타내고자 하는 것의 복사가 아니라 상징이다. 양식적인 그림뿐만 아니라 도표 또한 지시물의 세부를 묘사할 의도를 갖지 않는다. 그래서 단지 '형태'의 그림이라고 할 수 있다. 우리의 경험, 감정의 사사로운 차이에도 불구하고, 같은 '집'에 관해서 이야기할 수 있는 것은 집이 기본적인 패턴을 갖기 때문이다. 따라서 지시물에 관한 개념(conception)이 공통으로 갖고 있어야 할 것은 그 지시물에 대응하는 형태이다. 형태는 지시물을 지시하는 데 필요한 사고나 이미지를 드러내는 보편적 수단이다.[62]

여기서 형태는 상징이 전달하고자 하는 총체이다. 그것은 개념으로서 우리의 정신에 주어지며, 정신은 상징을 통해서 개념을 이해한다. 그러나 개념이 주어지자마자, 그리고 상징이 형태를 동반하자마자, 상상력은 형태를 개인적이고 사사로운 개념으로 옷을 입힌다. 그래서 전달가능한 개념은 추상작용에 의해 얻을 수 있는 이미지의 형태를 가지고 이해하게 된다.[63]

두 가지 '형식'

그림과 언어

위에서 이미지란 본질적으로 나타내고자 하는 사물의 복사가 아니라 상징이라고 하였다. 사실적인 그림에서 추상적인 도형에 이를수록 더욱 그러하다고 말하였다.

나아가 랭거는 이미지를 사용해서 그린 그림이 대상을 나타내기 위해서는 어떤

61) 같은 책, 67쪽, B. Russell, *A Critical Exposition of the Philosophy of Leibniz: With an Appendix of Leading Passage*(Routeledge, 1993) 참조.
62) Langer, 앞의 책, 70쪽 참조.
63) 같은 책, 같은 쪽.

성질을 가져야 하는지를 묻고, 이에 대한 답변으로 일상적인 회화를 예로 들어 설명한다.[64] 일상적 회화의 경우, 표현에 사용되는 많은 사항들은 역시 많은 이미지의 세목들(items)로 상징되고 사항들의 관계는 세목들의 관계에 의해 인식된다.

그러나 그림 속의 이미지들은 사물들의 일순간의 상태를 표현하고 이야기나 사건을 시사하지만, 이것들을 실제 기록할 수는 없다. 우리의 관심은 사물과 사건의 인과관계, 그것들의 움직임, 시간의 추이에 따른 변화를 인식하고 전달하려 한다. 바로 이 목적을 위해서라면 이미지는 적당하지 않으며, 그래서 '언어'라는 상징이 필요하다.

랭거는 이미지와 언어를 그것들의 사항관계를 비교함으로써 구별하고, 이들을 각각 독립된 형식으로 규정한다. 그녀는 계속해서 언어에 대해 언급한다. 언어의 경우, 사항들의 관계는 이미지에서처럼 다른 여러 '관계들'에 의해 상징되기보다는 '실사'(substantives)로써 명명된다. 예를 들면, "브루투스가 시저를 죽였다"(Brutus killed Caesar)라는 문장에서는 브루투스와 시저 사이에 "죽였다"라는 실사가 개입되어 있다. 이때의 관계는 대칭적인 것이 아니다. 어휘의 순서와 문법적 형태가 오히려 관계의 방향을 설정한다. 따라서 "시저가 브루투스를 죽였다"와 "죽였다 시저 브루투스"는 "브루투스가 시저를 죽였다"의 경우와 문장이 다르거나 아예 문장이 되지 않는다.

이 점에서 어휘의 순서가 부분적으로는 언어의 의미를 결정하게 된다. 언어가 그림과 다른 점은 이처럼 관계를 '묘사하지' 않고 대신 '명명하는' 방법을 취한다는 데 있다.[65] 이 때문에 관계를 나타내는 단어로서 동사의 위치가 크게 부각된다. 동사는 두 가지 기능을 갖는 상징이다. 그것은 '관계'를 표현하며, 관계는 기호들이 지시작용을 갖는다는 것을 함의한다. 논리적으로 보아 동사는 기능Φ와 어떤 것을 주장하는 기호(assertion-sign)를 결합시킨다. 즉 동사는 'Φ가 옳고 그름을 주장하는 힘'을 갖는다.

64) 같은 책, 71쪽.
65) 같은 책, 같은 쪽.

언어에서 어휘가 상징작용이 아니라 지시작용을 갖는다고 할 때, 이는 단순히 하나의 '이름'이다. 그러나 이름이 상징작용에 의해 내시를 가질 때에는 지시작용을 가질 수 없고 그 역도 마찬가지이다.

언어 일반의 사항관계를 통해 밝혀지는 이러한 핵심을 그림에다 그대로 전치시킬 수는 없다. 그림은 오히려 그 자체의 독자적인 상징을 갖는다. 그림이 무엇보다 언어와 다른 점은 그것이 '어휘'와 같은 독립된 단위를 갖고 있지 않다는 것이다. 단정적으로 말해, 그림에는 단어라고 부를 만한 것이 없다. 이 점에서 랭거가 그림과 언어를 구별하지 않으면 안 되었던 이유를 이해할 수 있다. 비록 그녀의 견해가 그녀의 우수한 기능이론에도 불구하고, 잘못된 방향타를 짚었다고 보지만 말이다.[66]

논변형식과 비논변형식

랭거는 언어와 이미지로 이루어지는 두 개의 의미형식을 차별적으로 용인하고 문자언어를 요소로 하는 형식을 '논변형식'으로, 이미지를 요소로 하는 형식을 '현전의 형식'(presentational form) 또는 '비논변형식'(non-discursive form)으로 명명한다.

랭거는 논변형식의 특성을 다음과 같이 요약한다.[67]

1) 모든 언어는 어휘와 통사의 특성을 갖는다. 어휘는 고정된 의미를 갖고 통사의 규칙에 따라 새로운 의미를 갖는 '합성상징'(composite symbol)을 구성한다.

2) 언어의 어휘는 다른 어휘와 '동치'(equivalent)를 이룬다. 그래서 대부분의 의

66) 같은 책, 74쪽 참조. 여기서 랭거의 주장은 그녀의 기능주의론과 관계의 논리를 통해서, 이미지의 실질(감각적 성질)을 자질(기능적 성질)로 바꾸어 이해한다면 충분히 조정 가능성을 갖는다. 다만, 그녀의 이미지관은 어휘관계가 단순대조에 의존함으로써 이런 잘못된 판단에 이르고 있다. '실사'(동사)만 하더라도 '이미지자질'의 위치값(기능값)으로 충분히 대치할 수 있으나, 그녀의 이미지관은 아직 초보적 단계에 머물러 있기에 여기에 이를 수 없었다.

67) 같은 책, 87쪽.

미는 몇 가지 다른 방식으로 표현될 수 있다.

3) 한 사람의 언표는 다른 사람의 '관습언표'로 번역할 수 있다.

그러나 이미지로 이루어지는 비논변형식에서는 사정이 다르다. 언어처럼 이미지 또한 지시물의 여러 가지 구성 요소를 나타내는 요소들로 이루어지지만 요소들은 독립된 의미의 단위가 아니다. 초상화나 사진의 밝고 어두운 면적들은 그것들 자체로는 의미가 없다. 그 대신 그것들은 시각적 지시물을 구성하는 시각 요소들이기에 충분하다. 그것들은 세부를 위한 세세한 '이름'을 갖고 있지 않다. 명암의 해조(諧調)는 일일이 열거할 수 없으며, 카메라가 나타내는 요소는 언어가 나타내는 요소와는 다르다.

이처럼 많은 이미지 요소를 갖는 이미지 상징은 기본단위로 쪼갤 수 없다. 거기에는 코를 위한 이름, 입을 위한 이름이 따로 없다. 그것들의 형태는 '총체적 그림'을 보여준다. 이 때문에 이미지와 지시물의 관계는 문자 어휘와 지시물의 관계와 같은 것이 아니다.[68]

다른 한편, 이미지의 그림 내에서 이미지 요소, 가령 선이나 점은 '명명가능한 세목'으로 분석될 수는 있으나, 위치를 바꾸면 같은 선도 전혀 다른 의미를 띠게 된다. 즉 이들은 문맥과 관계가 고정된 의미를 갖지 않는다. 뿐만 아니라 거기에는 논변적 언어에서처럼, 2+2=4라는 동치관계도 성립하지 않는다. 따라서 비논변적 상징은 상징들 간에 동치관계를 허용하지 않는데, 그것은 항상 요소들의 '전체적 지시물'에다 동치를 두기 때문이다. 또한 문자언어의 상징, 즉 논변적 상징은 비논변적 상징과는 달리 일반원리에 의해 지시물을 갖는 반면, 비논변적 상징은 지시물을 감각에다 직접 언급한다.[69] 여기에는 본질적으로 보편성이란 없으며, 그럼으로써 비논변형식은 개별 지시물의 직접적인 현전의 형식이 된다.[70]

68) 같은 책, 88쪽.

69) 같은 책, 86쪽. 비논변형식의 중요한 역할은 느낌의 흐름을 개념화하고 우리에게 구체적인 지시물을 나타낸다는 데 있다. 따라서 이 형식은 감각적 인식에 의한 상징이다.

70) 같은 책, 98쪽.

논리주의 비판

랭거의 고찰은 분명히 의미와 형식의 문제를 인간 활동의 전 영역으로 확장시키는 특징이 있다. 발생심리학을 인식의 저변에 위치시키는 한편, 인식론의 비판을 통해 우리의 앎의 형식을 두 개의 영역으로 분류하는 것 모두가 이 일환으로 이루어졌다.

랭거는 크레이튼(J. E. Creighton)의 『이성과 감정』(*Reason and Feeling*)[71]을 인용하면서, "이성의 힘은 정신 전체에 걸쳐서 확장된다"[72]는 결론을 가지고 논변형식과 비논변형식의 차별적이지만 동질적인 인식지평을 마련한 후 특히 그녀의 책 4장 말미에 감정을 논변적 이성과 같이 본질적인 의미의 합리성을 갖는 것으로 용인하려는 세밀한 논증을 전개한다. 이러한 분석은 우리의 경험 안에서 일어나는 모든 활동은 무릇 정신의 합리적 형식과 무관하지 않음을 시사한다.[73] 랭거는 여기서, 감정을 비논변적 사고의 인식능력으로 간주하고, 이성을 일체의 논변적 사고의 근거로서 뒷받침한다. 이러한 시도는 비트겐슈타인, 러셀, 카르납이 간과하고 있는 언어의 감정적 측면을 되살리고자 한 것이다. 특히 랭거는 비트겐슈타인의 '투사론'(projection theory)에 전적으로 공감하면서 감정 측면의 중요성을 간과할 수 없음을 주지시키려 했다.

랭거는, 감정은 이성에 대한 또 다른 유일한 대안으로, 이 또한 합리적인 요소라는 것과 이를 광의의 상징론이 설명해줄 수 있다고 보았다. 그는 크레이튼의 다음 언급을 인용하면서 감정이 정신을 이해하는 지표임을 용인한다.

정신발달에서 감정은 정적 요소가 아니다. 그것들은 경험의 다른 요소들과 상호작용을 통해서 변형된다. 사실 어떤 경험에 있어서나 감정은 정신이 대상을 파악하기 위한 지표라는 데 특징이 있다. 경험의 말단에는 정신이 다만 부분적이

71) *Philosophical Review* 5(1921), 465~481쪽 참조.
72) Langer, 앞의 책, 69쪽.
73) 같은 책, 92쪽.

고 피상적으로 포함되어 있어서, 이 수준에서의 감정은 단지 신체의 감각을 수동적으로 추종하며, 정신에서 분리되어 불투명한 채 나타난다. 그러나 경험의 상단에서의 감정은 전혀 다른 성격을 띠고 감각과는 다른 정신적 특징을 갖는다.[74]

랭거는 감정이 '명료한 형식'을 갖는다는 것과 '점진적으로 명료해진다는 것' (progressively articulated)을 인정한다. 그래서 만일 감정이 분명한 형식을 갖는다고 할 때, 이 형식을 어떠한 상징으로 이해해야 할 것인가를 물어야 할 필요가 있었다.[75]

'비논변형식'은 이에 대한 명백한 답변이었다. 랭거는 이것으로 사실상 비트겐슈타인과 러셀, 카르납을 비판하고자 했다. 가령 카르납의 다음과 같은 언명 "나는 언어가 표현하는 것이면 무엇이든지 질문할 수 있고, 실증에 의해 답변해야 할 것이면 무엇이든지 답변할 수 있다. 그러나 어떤 조건, 말하자면 '관념적', '비실천적' 조건 아래에서 증명도 반박도 할 수 없는 명제는 의미를 갖지 않는다. 이 명제는 우리가 논리적 인식이라 부를 수 있는 체계에 속하지 않으며 참도 거짓도 아니다"라는 주장에 대해, 랭거는 우리의 대화, 대뇌활동의 상당 부분이 문자의 도식을 물리치는 한, 다음과 같은 어려운 문제에 직면하게 될 것이라고 보았다.

"사실상 의미를 갖지 않으면서도 마치 그것들이 무엇을 의미하는 것처럼 자유롭게 사용되는 문자의 조합과 유사상징 구조의 기능이란 무엇인가?"[76]

랭거는 이 문제와 관련해서, 비논변 상징에 대해서도 표상의 기능을 인정할 것을 주장하면서, 비논변 상징이란 내적 삶의 징후, 예컨대, 눈물, 웃음과 같은 것이 아니라며 카르납 등에 대해 비판적으로 대응하고 있다. 랭거는 '논변형식으로 투사될 수 없는 것은 인간의 정신이라 할 수 없다'는 주장에 대해 이것은 다만 문자 언어의 사용 한계를 지적하고, 논변형식 기능의 한계를 명확히 했을 뿐이라고 하

74) *Philosophical Review* 5(1921), 478~489쪽.
75) 같은 책, 92쪽.
76) 같은 책, 78쪽.

였다.[77]

따라서 랭거는 비트겐슈타인이 말하는 '말할 수 없는 것', 즉 '초논리의 세계'는 분명히 말해 논변적 언어가 아닌 다른 상징으로 이해해야 할 것을 주장한다. 그럼으로써, 이른바 비논변형식의 가능성을 설명하기 위해 앞서와 같은 논리적 조건을 제시하였다.

이에 따르면 우리가 보는 이미지란 '감각자료들'이 아니라, '감각적이고 지성적인 기관'이 해석한 '형식'이다. 형식은 동시에 경험된 개별이요, 개념, 즉 이러저러한 종류의 것이라는 데 대한 '상징'이다. 가령 시는 외침 이상의 것을 의미하기 때문에 우리가 애써 이해해야 할 이유가 있다. 뿐만 아니라 형이상학 또한 그저 세계를 안일하게 포용하면서 읊조리는 것 이상의 것이다.[78]

랭거는 자신의 주장을 이렇게 요약한다.

나는 감각자료가 아니라, 대상을 보고 인상들을 실체화하는 가운데 습관이 개개의 감각적 경험에서부터 하나의 형식을 재빨리 무의식적으로 추상하며, 형식을 전체로서 그리고 하나의 지시물로 인식하는 데 이용한다고 믿는다.[79]

논변형식과 대등한 형식으로서 비논변적 상징을 인정한다면, '말할 수 없는 것'을 지시하는 예술의 지위를 용인할 수 있다. 논변형식은 항상 유동하는 패턴이나 내적 경험, 감정과 사상의 얽힘, 기억과 기억의 울림, 그리고 환상의 유동성 따위와 같이 이름을 붙일 수 없는 것들을 전달하는 데 오히려 실패한다. 언어는 이러한 것들을 표현하는 데 매우 부적당하다고 할 수 있다.

이 점에서 랭거는 명백히 명제언어를 중심으로 하는 논리주의자들과 언어철학자들이 발전시켜온 의미론의 편협성을 비판하고 '비논변적 상징론'의 정당한 위

77) 같은 책, 78쪽.
78) 같은 책, 81~85쪽.
79) 같은 책, 84쪽.

치를 그녀의 포괄적 형식의 개념으로 용인하였다.

패러다임의 요약

랭거에 따르면 의미의 형식개념은 명제적 영역이건 비명제적 영역이건, 상징에 대한 인간의 의지가 나타나는 곳이면 어디서나 성립하는 것으로 이해된다. 따라서 크게 나누어 언어와 예술, 언어의 세계와 이미지의 세계를 수습하고 조종하는 우리의 정신활동이 이들을 분절함으로써 사항을 배열하고, 이렇게 배열함에 있어 계시적으로 하건(문자언어), 동시적으로 하건(이미지), 이들 사이에 사항을 파생시키며, 다시 사항들 사이에 어떠한 관계를 성립시키는 기능이 나타나는 경우에는 예외 없이 형식이 성립하게 된다.

다음은 랭거의 상징론이 시사하는 중요한 패러다임적 사항들이다.

1) 기호와 상징은 형식의 중요한 요소이며 동시에 각각 별개의 형식들이다. 표시하는(signify) 것과 상징하는(symbolize) 것은 이것들에 임의의 형식을 상정했을 때 가능한 두 개의 의미형식이다. 전자를 '논변형식'이라 하면, 후자는 '현전형식' 또는 '비논변형식'이다.

2) 형식의 개념을 논리주의로부터 해방시키고 확장해서 우리의 전 의식활동의 다이너미즘에까지 발전시킬 수 있으며, 이에 의해 기호기능과 상징기능을 기능적으로 구별할 수 있다.

3) 예술은 '언어'의 기호기능이 아니라, '이미지'에서와 같이 상징기능이라는 점에서, 논변형식이 아니라 비논변형식을 갖는다.

이러한 논점들은 비트겐슈타인이 보류했던 '말할 수 없는 것들', 이를테면 이미지를 상징형식으로 다루는 비논변형식의 가능성을 제시했다는 데 의의가 있다. 그러나 이미지의 상징형식을 문자언어의 상징형식과 차별화하는 데만 강조점을 둠으로써, 이미지의 상징형식의 기능을 비논변적인 것으로 축소하는 약점을 드러내었다.

요컨대, 그녀의 이론은 우리의 인식 내지는 정신이 차별적으로 논변과 비논변이라는 두 형식에 관여한다는 것을 인정하면서도 그것들의 연관성보다는 개별성에만 관심을 두는 한계를 보였다.

두 패러다임에 대한 비판

차별화

이제 지금까지 살펴본 의미분석의 두 입장 간의 상호비판을 통해 도출되는 쟁점들을 정리할 차례가 되었다. 애초, 두 이론들이 패러다임으로서 충분한 자질을 갖고 있다는 데서 논의를 시작했지만, 여기서는 일단 이들 간의 상호비판의 논점들을 다룸으로써 두 패러다임의 언어철학적 기조를 확인해보려 한다.

이를 위해 앞에서 논의한 '지시의미론'(referential semantics)과 '존재의미론'(ontological semantics)이 이미지와 시각언어를 다룰 때 각각의 전제와 방법이 무엇이며 이것들이 어떻게 패러다임으로서 지지될 수 있는지, 궁극적으로는 이들이 차별화를 넘어 상호의존적 요소를 가질 수는 없는지를 검토할 것이다.

이 문제에 관한 한, 비트겐슈타인의 지시의미론의 가능성을 지지하는 입장에 있는 제임스 카니(James D. Carney)와 커티스 카터(Curtis L. Carter)의 논문은 물론[80] 호프스타터와 엘리오트 도이치(Eliot Deutsch)가 각각 랭거의 존재의미론을 옹호하기 위해 쓴 논문과 저서가 도움이 될 것이다.[81] 이들은 앞의 두 패러다임을 지지하거나 비판하는 등 서로 첨예한 입장을 취함으로써, 특히 1960년대 이후 서구 의미분석의 개화를 보여준[82] 바 있다.

80) James D. Carney, "Wittgenstein's Theory of Picture Representation," *JAAC*, Vol. XL, No.2(Winter, 1981), 179~185쪽. Curtis L. Carter, "Langer and Hofstadter on Painting and Language : A Critique", *JAAC*. Vol. XXXII, No. 3(Spring, 1974), 332~334쪽.

81) Albert Hofstadter, "Significance and Artistic Meaning," Sidney Hook ed., *Art and Philosophy*(New York University Press, 1996). Eliot Deutsch, *On Truth : An Ontological Theory*(Honolulu : The University Press of Hawaii, 1979).

지시의미론

전제와 방법

비트겐슈타인의 의미분석은 굿맨을 비롯해서 카니와 카터 등의 고찰에 의하면, 그 패러다임의 특징이 '지시의미론적'이다. 사실 이들이 모두 이미지의 표상을 지시의미론으로 옹호하면서 의미분석을 시도하는 태도는, 이들이야말로 비트겐슈타인의 탁월한 계승자라는 면모를 보여준다.

카니에 의하면, 비트겐슈타인이 이미지에 접근하는 문제와 방법은, 그의 논리주의와 원자론에 입각해서 보았을 때, '하나가 다른 하나의 그림이 된다'라고 하는 명제와 관련되어 있다.[83] 카니의 이 지적은 이미지의 지시의미론이 장차 풀어야 할 문제들이 어떠한 전제에서 시작해야 할 것인지를 말해준다.

카니는 지시의미론의 전제를 다음과 같이 간명하게 제시한다. 즉 "하나가 다른 하나의 그림이 된다는 것은 그림 p가 χ를 표상하거나(represent) 서술한다(depict)는 것이다."[84] 그는 이 전제가 비트겐슈타인의 『논고』의 근본 전제임을 밝히고, 그 이후의 모든 논의들은 전제에 대해 분석적인 해명을 가하고자 한 데서 비롯되었다고 생각한다.

그가 고찰한 바에 따르면, 비트겐슈타인 이후의 논자들이 이 전제를 풀어간 사례들은 다음과 같이 요약된다.

1) 굿맨의 경우, 이미지는 일반 기호체계로 정의할 수 있으나, 본질적으로 이미지란 지시적인 의미에서는 문자와 같은 엄격한 의미의 표상계는 아니라고 생각하였다.[85]

82) 이 부분에 관해서는 필자의 「회화적 표상에 있어서 기호와 행위의 접근가능성 : N. Goodman 기호론의 발생적 고찰」(서울: 숭실대학교대학원, 1987)을 참조할 것.

83) Carney, 앞의 글, 178쪽.

84) 같은 글, 같은 쪽.

85) 같은 글, 같은 쪽.

2) 블랙(Max Black)은 굿맨의 약점이라 할 수 있는, 규칙이나 약정의 배제에서 비롯되는 난점을 보완하기 위해, 이미지 표상의 필요충분조건으로 "그림 P가 대상 χ를 모사하거나 사람 P가 마치 플라톤의 관점에서 사실상 χ를 모사하고 있는 한"에서라는 조건을 제안하고[86], 이미지 표상의 정당성을 주장하였다.

3) 비어즐리(Monroe C. Beardsley)는 대부분의 이미지들이 그것들이 모사하는 사물과 같지는 않다고 지적하면서, 블랙의 약점을 보완하기 위해 이미지 표상의 필요충분조건으로 "이미지 χ가 대상 y를 보여준다는 것은 어떤 다른 류(類)의 그것보다는 y류의 시각 현상과 닮은 면들을 χ가 더 많이 포함하고 있다는 것을 의미한다"고 주장했다.[87]

4) 월튼(Kendall Walton)과 굿맨은 다시 이와 관련해서, 이미지 자체가 지시물과 관련된 것으로 볼 수 있고, 임의의 약정을 떠나서는 아무것도 표상할 수 없다고 했다. 월튼은 표상하는 것과 표상되는 것 사이의 유사성(resemblance)을 가정하지 않고 있는 데 비해, 굿맨은 표상의 핵심적 필요충분조건으로 "하나의 그림이 하나의 지시물을 표상하는 한, 지시물에 대한 기호이어야 하며, 이런 한에서 '지칭'(denotation)이 지시(reference)에 필요한 관계를 규정한다"고 주장하였다.[88]

5) 케닉(William E. Kennick)은 그러나 이러한 굿맨의 주장은 그림의 어떠한 표상도 아무것이나 표상할 수 있다는 결론을 유도하기 때문에 용납할 수 없다고 비

86) Max Black, "How Do Pictures Represent", E. H. Gombrich, Julian Hochberg, Max Black, eds., *Art, Perception and Reality*(The Johns Hopkins University Press, 1970), 95~129쪽 참조.

87) Monroe C. Beardsley, *Aesthetics, Problems in Philosophy of Criticcism*(New York: Harcourt, Brace & World, 1958), 270쪽 참조.

88) Kendall Walton, "Perception and Make-Believe", *Philosophical Review, Vol. 32,* No. 3(1973), 283~319쪽. Nelson Goodman, *Language of Art: An Approach to a Theory of Symbol*(London: Oxford University Press: 1960), 3쪽. 기타 그 이후의 연구논문으로 "The Way the World Is", *Review of Metaphysics*, Vol. 14(1960), "Words, Works and Worlds", *Erkenntnis*, Vol.9(1975), *Way of Worldmaking* (Cambridge: Hackett, 1978), *Fact, Fiction and Forecast*(Cambridge: Harvard University Press, 1979), *Problem and Project*(Cambridge: Hackett, 1981) 참조.

판하였다. 비판의 이유로 그는 특히 굿맨과 월튼의 경우, 이들이 그림과 표상의 필요조건으로서 '유사성을 배제했기 때문'이라고 하였다.[89]

위의 분석 사례들이 시사하는 것은 이들이 비트겐슈타인이 전제했던 '하나가 다른 하나의 그림이 된다'는 것이 함의하는 필요충분조건이 무엇인지를 고찰하고 있다는 것이다. 다시 말하면 이미지가 가져야 할 표상의 필요충분조건을 고찰하는 데 지시의미론의 목적이 있다는 것이다.

따라서 지시의미론의 논자들이 제기한 학설들은, 전적으로 그 원천을 비트겐슈타인에서 찾고자 했다고 할 수 있다. 카니는 이 점을 상기시키면서, 비트겐슈타인의 『논고』에 시사되어 있는 이미지의 표상이 형식을 갖는다고 할 때, 두 가지 논점들이 중복되고 있음을 지적한다.

그 하나는 논리적 형식은 추상적으로나 형식적으로 '유사성'(similarity)을 단호히 거부한다는 주장이다.[90] 일반적으로 무엇을 표상하기 위해서는 첫째, 최소한 차별화될 수 있는 두 개의 부분들이 있어야 하고, 둘째, 그것들 사이의 '관계'가 설정될 수 있어야 한다는 논리적 조건이 전제되어야 한다고 보았다. 그는 비트겐슈타인이 제기하는 '투사의 법칙'(law of projection)이 논리적 형식의 내용을 다룬다는 것에 주목하고, 서로 관련성을 갖고 있는 그림의 여러 부분들, 그림의 여러 부분들 사이의 관계, 표상된 사물들의 관계 등 여러 가지 논리적인 규칙들을 그림이 약정으로서 갖고 있는 한에서만, 그림은 무엇인가를 표상할 수 있음을 주장했다.[91] 이러한 논리적 형식은 이미지의 그림이 시사하는 총체적 표상, 말하자면 그림 전체의 구성이 표상으로서의 지위를 가질 수 있을 때에만 가능하다고 보았다.

89) W. E. Kennick, *Art and Philosophy* (New York: Harcourt, 1979), 379~380쪽.
90) Carney, 앞의 글, 180쪽. 카니는 이와 관련해서 특히 비트겐슈타인의 *Tractatus*, 2.12~2.19와 "Some Remarks on Logical Form", Aristotelian Society Supplementary, ed., *Knowledge, Experience and Realism* (London, 1929), 162~171쪽을 예시한다.
91) 같은 글, 181쪽.

다른 한편, 비트겐슈타인의 표상론이 시사하는 논리적 형식은 이미지의 표상작용이 이미지와 사물 간의 유사성이라는 특성적인 면을 드러낸다고 보았다. 카니는 이 점을『논고』에서 "어떤 그림이라도, 또 그것이 어떤 형식의 그림일지라도 그것은 현실과 공통점을 가져야만 하고 현실을 서술할 수 있어야만 한다는 점에서 논리적 형식이다"(2.18), "논리적 그림들은 세계를 서술할 수 있다"(2.19)는 명제들에서 확인한다.

그러나 카니에 의하면 명제들은 그림 p가 지시물 χ와 동일한 논리적 형식을 갖는 한에서만 그러한 χ를 표상할 수 있다는 규칙(약정)을 벗어나지 않는다. 거꾸로 말해서, 이미지의 표상은 이미 그것의 자연본성 가운데 현실과의 유사성을 내포하고 있으며, 이 점 또한 표상의 특수 규칙으로 받아들일 수 있다는 것이다.[92]

이상에서 볼 때, 비트겐슈타인의 표상론은 표상하고 표상되는 것의 '상호관련성의 원리'(principles of correlation)를 중시하지만 또한 그것들 간의 '논리적 다양성의 원리'(principles of logical multiplicity)를 다룬 것으로 볼 수 있다.

그러나 그것들 사이에 어떠한 규칙을 도입하느냐 하는 것은 언제나 열려 있다. 가령 어떠한 은유적·상징적 그림일지라도, 이것과 이것에 의해 표상되는 것 사이에 논리적 규칙이 가정된다면, 그러한 한에서 이미지의 표상은 의미를 갖는다는 것이다.

존재의미론으로부터의 비판

비트겐슈타인을 추종하는 지시의미론에서 볼 때, 예술에서 이미지가 갖는 표상의 수준 또한 다양한 규칙이나 약정으로 해석될 수 있고, 이 경우 규칙이 가정될

92) 카니는 이러한 사실을 'a cat on a mat', 'a pink elephant on a cloud', 'a cloud on a pink elephant' 등의 예시를 통해 검증하고자 한다. 그러나 이러한 논리적 유사성의 규칙은 '하나의 그림은 상황들의 현존 가능성과 현존하지 않을 가능성을 그려 보임으로써 현실을 묘사한다'(*Tractatus*, 2.06, 2.201, 2.202, 2.203)는 명제에 의해 시사되고 있음을 이해할 필요가 있다. 이에 의하면, 그림이 표상하는 현존상황 전체는 어떤 상황들이 현존하고 또 현존하지 않는지를 결정하며, 따라서 이미지의 표상은 현존하는 '적극적' 사실뿐만 아니라 현존하지 않는 '소극적' 사실까지도 보여줄 수 있다. T, 2.05 참조.

수 있다.[93]

이렇게 보았을 때, 지시의미론의 논리적 규칙이나 약정의 개념은 고정되어 있지 않고 역동적인 면을 갖고 있다고 할 수 있다. 예를 들면, 예술과 예술가는 약정(규칙)의 체계를 새롭게 가정하거나 수정함으로써 또 다른 약정을 창조하게 될 거라는 것이다. 그럼으로써 흔히 간과했던 지각의 세계를 바꿀 수 있고, 관조자에게 새로운 세계를 제시할 수 있다.

그러나 비트겐슈타인의 지시의미론이 보여주는 논리적 형식 내지 규칙에 의한 표상이론은 지시의미론의 내부에서는 물론, 이와 근본적으로 궤를 달리하는 존재의미론으로부터의 비판에 직면한다. 여기서는 전자보다 후자의 비판에 지시의미론이 견딜 수 있는지의 문제가 더 중요하므로 우선 존재의미론으로부터의 비판을 다루고자 한다.[94]

이를 살펴보기 위해서는 먼저 호프스타터의 논문과 저작을 고찰할 필요가 있다.[95] 그의 비판은 지시의미론자들이 사용하고 있는 언어모델 자체를 반대하는 데 있다. 여타의 존재의미론자들도 그와 같은 맥락에서 비판의 근거를 찾고 있기 때문에, 보다 세부적인 내용은 뒤로 미루기로 하고 여기서는 존재의미론이 지시의미론을 반박하는 논거의 핵심을 살펴본 후 이 점에 대해 지시의미론의 방어가능성을 고찰하기로 한다.

존재의미론의 입장에서, 호프스타터가 내놓고 있는 비판적 논점은 크게 두 가지다.[96] 첫째, 지시의미론에 의해서는 이미지의 표상을 단지 기호도식으로 처리함

93) 예컨대, 입체파의 그림은 그것대로 규칙이 포함될 수 있다. 공간의 3차원이 대체로 폐기되고 2차원이 강조됨으로써 일시점(一視点) 이상이 표현된다든지, 사물들이 예각적으로 표현되는 따위의 상황을 규칙으로 삼을 수 있다는 것이다. Carney, 같은 글, 82쪽 참조.

94) 지시의미론 자체가 안고 있는 내부적인 반론으로서, 카니는 일곱 가지 유형을 열거한다. 그러나 이것들은 모두 지시의미론이 보완해야 할 문제라는 것을 그는 확인한다. 같은 글, 182~185쪽 참조.

95) Albert Hofstadter, "Significance and Artistic Meaning", Sidney Hook ed., *Art and Philosophy*(New York: New York University Press, 1966).

96) Carter, 앞의 글, 332쪽 이하.

으로써, 이미지가 갖는 의미를 지시적 의미로 축소하거나[97] 의미기능을 크게 훼손시킨다는 것이다.[98] 둘째, 지시의미론이 주장하는 도식과 이미지의 표상이 의존하고 있는 표상의 도식은 각각 다른 종류에 속한다는 것이다. 즉 이미지의 표상 도식은 정보를 표상해내는 방식부터 다를 뿐만 아니라, 어휘와 통사를 갖지 않는다고 주장한다.[99]

이상의 반론에 대해, 카터는 다음과 같이 지시의미론의 가능성을 옹호하면서 방어적 주장을 내놓는다. 우선 그는 호프스타터가 제기한 논지에 반대하면서, 지시의미론은 가령 한 개의 명사에 의해 이루어지는 지시물과 이론물리학에 의해 이루어지는 지시물, 나아가 이미지에 의해 이루어지는 지시물 간의 차이를 부정하거나 폐기하지 않는다는 것을 상기시킨다. 언어와 이미지에 의해 이루어지는 지시물 사이에는 목적과 수단에서 차이가 있기 때문이다.[100]

목적의 측면에서 보면, 언어는 지시물을 지시하고 분류하는 조작적 모델에 의존하는 데 그 목적이 있지만, 이미지는 미적 관조와 향수를 위해 소재들을 선택하고 배열하며 현전시키는 데 그 목적이 있으므로 언어와 혼동되는 법이 없다. 따라서 카니는 호프스타터가 우려하는 것과 같이 '예술적' 의미를 지시작용과 같은 추상개념으로 축소시킬 위험은 없다고 주장한다.

한편, 수단의 측면에서 보더라도 언어의 지시물과 이미지의 지시물 간의 차이를 인정할 수 있다고 카터는 주장한다. 즉 언어에서는 기표들(inscriptions)이 색, 선, 명도, 재질 따위의 이미지적 성질을 보여준다고 하더라도, 거꾸로 이러한 성질들이 언어에서 표현의 수단이 되는 일은 없다. 즉 언어의 통사는 이미지의 성질들을 이러저러하게 사용해야 한다는 지시사항을 갖지 않는다는 것이다.

이와 대조적으로, 이미지의 표상에 있어서 통사는 색과 선이 시각언어 전체의 양식 가운데서 어떻게 작용하고 기능할 것인지를 일일이 지시할 뿐만 아니라, 의

97) Hofstadter, 앞의 글, 91쪽.
98) Langer, 앞의 책에서 인용.
99) 같은 책.
100) Carter, 앞의 글, 333~334쪽.

미 수준에서도 이미지의 성질들은 표상의 주요 수단인 형태들을 구성한다. 따라서 선이 갖는 색상, 채도, 두께와 색채의 여러 특성은 언어에서와 똑같은 통사기능과 의미기능을 갖지 않는다고 언급하면서, 카터는 호프스타터가 주장하는 우려와 반론——특히 예술적 의미를 비예술적 의미로 환원시킬지도 모른다는——은 정당성이 없다고 주장한다.

한편, 지시의미론의 앞서 두 반론과 관련해서 내놓은 랭거의 반론을 카터는 세 가지로 정리한 후 이것들 또한 방어할 수 있다고 주장한다. 그가 정리한 랭거의 반론은 다음과 같다. 첫째, '예술상징'은 지시적 기능이 아니라, '형성기능'(formulate function)이라는 특별한 상징들이다. 둘째, 이미지는 경험을 오직 현전시킬 뿐이며 자신의 구조적 특성에 상응하는 '감정의 형식'을 빌려 표상하고, 자신의 표상을 넘어선 어떠한 것도 지시하지 않는다. 셋째, 이미지는 감성과 정서의 조직물이며, 중추활동의 보다 깊은 긴장을 보편적으로 인식하게 호소함으로써 감정의 형식을 표현한다.

이상 랭거의 주장들에 대해, 카터는 지시의미론의 방어적 시각을 다음과 같이 대변한다.[101] 그는 랭거의 첫번째 반론부터 그 이하의 반론을 차례로 다루면서, 이미지의 표상이 형성적 기능과 지시적 기능을 모두 배척하지 않는다는 논거를 제기한다. 그는 형성적 기능을 다루면서 '형성행위'를 '형성물'과 구별한다. 이미지가 우리의 원초적 감정과 지각을 형성할 뿐만 아니라, 그러한 형성행위에 되돌려 지시할 수 있음을 강조한다. 나아가 그는 랭거가 주장하는 이미지에 대한 논의들, 즉 첫째 '어휘를 갖지 않는다', 둘째 '통사를 갖지 않는다', 셋째 '비논변적형식 내지는 현전의 형식을 갖는다', 넷째 '탈(脫)규칙적이다'라는 논점들이 정당한 논거를 갖지 못한다는 것을 지적하면서, 특히 이미지의 표상과 관련한 도식이 지시기능과 현전기능을 중첩하고 있음을 간과해서는 안 된다고 주장하였다.[102]

101) 같은 글, 335쪽 이하.
102) 같은 글, 같은 쪽.

존재의미론

전제와 방법

지시의미론이 비트겐슈타인의 '언어에 관한 그림이론'을 기초로 '그림에 관한 그림이론'[103]에서 시작했다면, 존재의미론은 이러한 언어모델에서 연역된 수준의 의미론을 거부하는 데서 시작한다.

앞서 '논리주의'에 대한 비판에서, 랭거가 주장한 핵심이자 존재의미론의 전제라고 할 수 있는 것은 언어에 의한 인지활동의 한계를 사유로 제한하는 데 있었다. 랭거는 전기 비트겐슈타인이 제기한 '하나가 다른 하나의 그림이되 논리적 형식에 의해서만 그러하다'는 전제를 언어에 의한 '논변형식'에서만 그러하다는 것으로 제한하고자 했다.[104]

따라서 랭거의 추종자들은, 그녀의 다음과 같은 논점들을 수용하는 데서 논의를 일관되게 추진하였다.

첫째, 비트겐슈타인의 그림이론이 한계를 설정했던 '말할 수 있는 것'과 그 한계 밖에 설정했던 '말할 수 없는 것', 나아가서는 '신비한 것'을 범주적으로 구별해야 하며[105], 이러한 구별에 따라 전자에 언어에 의한 논변형식을, 후자에 이미지나 비언어에 의한 비논변형식의 자질을 각각 변별적으로 허용해야 한다. 둘째, 언어에 의한 논변형식에 의해서는 표현될 수 없는 경험의 국면은 '감정'의 영역으로 정당하게 자리매김해야 하며, 이러한 구분에 따라 감정을 객관화하는 구조로서 비논변형식을 다루어야 한다. 셋째, 비논변형식도 인간의 인식활동과 마찬가지로 정당한 위치를 갖는 것으로 보아야 하며, 논변형식의 도식과 비논변형식의 도식을 엄격히 구별하되, 언어를 전자에, 이미지를 후자에 포함시키는 한편, 이것들의 의미기능에 있어서 전자의 경우를 '기호기능'으로, 후자의 경우를 '상징기능'으로 각각 차별적으로 정의해야 한다.[106]

103) 이 책 제1장 53~60쪽 참조.
104) Langer, 앞의 책, 83쪽 이하.
105) 이 책 60쪽 〈표 3〉〈표 4〉 참조.
106) Langer, 같은 책, 83~87쪽. 사실상 랭거의 이러한 주장은 전기 비트겐슈타인에서 논의되

호프스타터는 랭거의 논점들을 받아들여 다음 두 가지 사항을 강조하였다.[107] 첫째, 지시의미론은 이미지의 표상을 단순한 지시물로 환원시킴으로써 이미지의 독자적인 의미를 아주 말살해버릴지도 모른다. 둘째, 지시의미론은 이미지에서 단지 그 이미지가 비예술적 의미(non-artistic meaning)와 공통적으로 갖고 있는 것만을 보고자 할 것이다.

호프스타터가 제시하는 것은, 이미지의 표상이 시사하는 실질은 언어에 의해 명시되는 논변형식으로서의 명제적 진리문맥과 같은 것이 아니라는 것이다. 가령, 이미지라는 기호는 명제의 기호처럼 고립된 기호가 아니라, 작품에 의해 의도되는 전체로서의 기호이며, 따라서 그 자신의 지향성의 실현이자, 자신을 그 자체로서 보여준다. 이 점에서 이미지의 진실이란 '그 자신의 존재'에 대해서 참인 진리를 향한 자립적 지향성이라는 것이다.[108]

이 견해에 따르면 이미지의 표상이란, 언어와 같이 기호에 대응하는 지시물이 아니라, 이미지 자체에 의해서 현전하는 자발적 기능이다. 따라서 그것은 지시적인 것이 아니라 존재적이며, 논리적 형식이나 규칙의 매개를 필요로 하지 않는다. 즉, 이미지는 하나의 사물이 그러하듯이 그 자체로서 존재하는 사물이다. 그것의 기능은 존재론적 기능이지 논리적 기능이 아니다.[109]

한편, 도이치는 호프스타터의 견해를 받아들여 이미지가 "자체지향성"(own intentionality)을 드러냄으로써 정당성(authenticity, rightness)을 지닐 때만 의

었던 '말할 수 없는 것들'을 '말할 수 있는 것들'로부터 독립시키는 한편, 후기 비트겐슈타인의 '도구주의 의미론'(instrumental semantics)을 극복하려는 시도로 이해할 수 있다.

107) Hofstadter, 같은 책, 91쪽.

108) Hofstadter, *Truth and Art*(New York: Columbia University Press, 1965), 179~180, 140쪽.

109) Susan K. Langer, *Feeling and Form: A Theory of Art*(New York: Charles Scribner's Sons, 1953), 47쪽 참조. 이 점에서 호프스타터는 랭거의 칸트주의적 견해를 추종한다고 할 수 있다. 가령 예술로서의 그림은 인간의 감정적 형식이 아니라 인간의 존재방식이라고 할 수 있다. 이런 한에서 그것은 지시의미의 형식이 아니라 존재의미를 내재한 '하나의 사물'(a thing)이다. Timothy Binkley, "Langer's Logical and Ontological Modes", *JAAC*, Vol. XXVIII, No. 4(Summer, 1970), 463쪽 참조.

미를 갖는다"[110]고 보고, 다음과 같이 정식화하였다.

> χ는 그 자체의 지향성을 확실히 함으로써 정당성을 가지며, 이때에만 참이
> 다. χ는 자신을 드러내는 일련의 행렬 가운데 정확히 χ를 드러낼 다른 방법이
> 존재하지 않는다는 것을 y가 알 때, 이때에만 참이다.[111]

도이치에게 χ는 정당성을 실현할 능력을 갖는 사물이며, y는 χ가 참이라는 것을
이해하는 자질을 갖고 있는 사람이다. χ 즉 이미지의 표상이 지향성을 실현할 능
력을 갖는다는 것은, 이것이 마치 인간이 의지적 능력을 갖고 있다는 의미와 같이,
사실적으로 그렇다는 것이 아니라 χ에 우리가 지향성을 부여한다는 것을 뜻한다.

분명히 말해, 도이치의 이러한 주장은 지시의미론이 문자언어의 지시물로 의미
를 제한하고자 한 것과는 궤를 달리한다.[112] 그의 존재론적 진리관에 의하면 이
미지 표상의 의미란 표상 자체가 갖는 본질적 성질이다. 이미지의 의미는, 지시물
과 같이 그와는 다른 성질이거나, 관계에 의해 부여되거나, 외적으로 주어지는 것
이 아니다. 따라서 의미나 의미의 정당성으로서의 참은 이미지라는 사물적 존재
의 일부이며 한 무리이다. 요컨대 이미지의 의미는 사물로서의 이미지의 본질적
성질이다.

이 주장에 의하면, 의미란 비트겐슈타인의 그림이론이 주장하는 것과 같이 어떤
것이 다른 것의 그림이 되는 것에 있지 않다. 이를테면, 이미지와 상황의 '대응'에
서 의미가 존재하는 것이 아니라, 이미지라는 사물의 고유한 성질 내지 상황이 의
미가 된다. 따라서 의미와 그것의 참은 사물이 자신의 지향성을 분명히 하고자 하
는 데서 가능하다.[113]

110) Eliot Deutsch, *On Truth: An Ontological Theory*(Honolulu: the University Press
of Hawaii, 1979), 38쪽.
111) 같은 책, 93쪽.
112) Nicholas Rescher, *The Coherence Theory of Truth*(Oxford: Clarendon Press,
1973), 1쪽.

도이치가 제기하는 것 중에 특기할 만한 것은 지시의미론이 주장하는 논리적 규칙이나 형식을 버리는 대신 자체지향성을 조건으로 하는 '정당성'을 취한다는 것이다. 논리가 아니라 정당성에 의해 의미와 그것의 참이 가능하다는 것은 규칙이나 형식 대신 '지향성'을 선택하고, 지향성에 의해서 의미를 해결하고자 하는 것이다.

지향성에 의하면, 의미란 이미지의 표상에 대응하는 어떤 것이어야 할 필요가 없다. 그것은 현전하고 현전하지 않는 성질에 관해서 만족할 만큼 보고하면 그만이다. '보고한다'(report)는 것은 '대응한다'(correspond)는 것을 의미하지 않는다. 그것은 보여주고, 언명하고, 지적하는 따위를 뜻한다.[114] 보여주고자 하는 것이 사실이거나 사실이 아니거나를 불문하고, 그것이 이러저러한 상황이라는 것을 보고하면 그만이다.

이와 같이 도이치의 존재의미론은 기호와 기호의 대응물 대신, 하나의 이미지표현(기호)이 어떤 사람이 갖고 있는 의식의 기능적 내용에 관해 보고하는 상황을 정의함으로써 의미를 다룬다. 여기서 의미는 그러한 상황이 현존하느냐 그렇지 않느냐 대신 의식의 기능적 내용을 의미로 선택한다. 그 상황이, 가령 나무와 같이 현존하는 사물일 수도 있으나, 일각수(unicorn)와 같이 현존하지 않는, 그저 하나의 가상 이미지일 수도 있으며, 사건이거나 우연한 일, 아니면 기억일 수도 있다. 따라서 이미지의 표상은 물론, 명제의 표상까지도 이러한 것들에 대응할 필요가 없으며, 단지 그것들에 관해서 보고하면 그만이다.[115]

113) Deutsch, 앞의 책, 96~103쪽.

114) 같은 책, 83쪽. 여기서 도이치는 타르스키(Alfred Tarski)의 'semantic conception of truth'를 자신의 시각에서 다루고 있다. 타르스키에 의하면, 한 문장의 의미와 그것의 참이란 그 문장의 의미특성(a semantic property)이며, 이때 문장은 사실상 그것을 지시한다. 가령 "Snow is white"라는 문장은 눈이 희다고 할 때에만 의미를 갖고, 그러한 한 의미는 참이 된다. 타르스키는 '대상언어'(object-language)로서 "Snow is white"와 '메타언어'(meta-language)로서 "Snow is white를 구별한다. 타르스키의 다음 논문 참조. "The Semantic Conception of Truth", *Philosophy and Phenomenological Research* 4(1944), H. Feigle, W. Sellars eds., *Philosophical Analysis*(New York : Appletion-Century-Crofts, 1949), 60쪽 참조.

나아가 도이치는 비트겐슈타인과 그 이후의 지시의미론적 패러다임의 의미론자들이 제기하는 논리적 형식, 규칙, 약정 따위의 규칙 개념들을 다음과 같이 정리하고, 그 대안으로 '자생규칙'(autochthonous)을 제안한다.

존 설이 말하는 규정규칙(regulative rules)은 기존의 행위에 앞서, 또는 독자적으로 행위를 규정한다. 다른 한편, 구성규칙(constitutive rules)은 단순히 행위를 규정하는 것이 아니라, 행위의 '새로운' 형태를 만들어낸다. 요약하자면, 규정규칙은 규칙에서 독립해서 활동하거나, 앞서 존재하는 활동들을 규정한다. 구성규칙은 규칙들에 논리적으로 의존함으로써 활동한다. 이러한 두 개의 규칙들이 행위를 규정하고 구성한다.[116]

그에 의하면 이미지는 본질적으로 이러한 종류의 규칙을 따르지 않는다. 분명히 시각예술에도 규정적 규칙과 구성적 규칙이 부분적으로 작용하지만[117] 화자(畫者)가 이미지를 제작하는 과정에서 어떤 판단을 했고, 그래서 이미지가 작품이 된다는 것이 무엇을 뜻하는지 설명하는 데는 구성규칙과 규정규칙으로는 불가능하고, 대신 '자생규칙'과 같은 별도의 규칙이 필요하다고 주장하였다.

그는 자생규칙이 다음과 같은 특징을 갖는다고 보았다.

115) Deutsch, 같은 책, 79쪽 참조.
116) John R. Searle, *Speech Acts: An Essay in the Philosophy of Language*(Cambridge: Cambridge University Press, 1969), 33~37쪽 참조. 이 점에서 한 표현의 의미구조란 규정적 규칙과 구성적 규칙 집합의 양성적 실현이다. 예를 들면, 언어행위는 이러한 규칙들의 집합에 따라 표현형태를 발언함으로써 수행되는 행위이다. 이와 달리 에티켓의 여러 규칙들은 이 규칙들에서 독립해서 존재하는 사람과 사람 사이의 관계를 규정하며, 축구나 체스게임의 규칙들은 각각의 시합을 단순히 규정하는 것이 아니라 그러한 게임들을 벌일 가능성을 만들어낸다. 약속의 경우도 이 약속이 충실히 이행되어야 한다는 것을 의미한다는 점에서 구성적 규칙을 시사한다.
117) Deutsch, 앞의 책, 70쪽. 그에 의하면, 십자가의 처형을 표현하려면 십자가라는 약정을 갖는 상징표현물을 사용해야 하고(규정규칙), 잡음이 아니라 '악음'(樂音, 고른음)이기 위해서는 음계, 리듬과 관계되는 구성적 규칙 개념을 사용해야 한다.

첫째, 이 규칙은 앞서의 규칙들과는 달리, 유일하고 비(非)반복적인(non-repetitive) 문맥의 것으로 이를 따르는 사람 p가 그 자신의 정당성을 이 규칙에서 추출하게 된다. 따라서 이 규칙은 화자가 이를 적용함과 동시에 야기된다.

둘째, 자생규칙은 지적 구성이나 수행의 과정을 지배하고 고시하는 한에서 규칙이다. 즉 이 표준에 따라 요소들이 배치되고 구조화된다. 규정규칙과 구성규칙은 단지 예술작품의 '양식화'(stylization)를 지배하지만, 예술작품으로서 한 장의 그림의 이미지란 유니크함 그 자체인 바, 이를 지배하는 규칙이 자생규칙이다. 앞서의 규칙들은 규칙의 예시(例示)에 선행하지만, 자생규칙은 이 규칙이 지배하는 요소들에 의해서 생성되고 야기되는 한에서만 존재한다. 바로 이 때문에 자생규칙을 규칙으로 보지 않으려 한다면, 이는 잘못이다.[118]

도이치는 존재의미론을 통해 특히 전기 비트겐슈타인의 지시의미론이 제기했던 논리적 형식에 의한 언어의 논변형식이 갖는 한계를 재확인하고자 했을 뿐만 아니라, 언어와는 아주 다른 비논변형식들, 특히 이미지의 독자적 의미가능성을 변별적으로 주장하는 입장을 옹호하였다. 다른 한편 그는, 존재의미론에서 지금까지 애매하게 남아 있거나 지시의미론에 대한 비판에 편중된 문맥으로만 비추어졌던 존재의미론의 약점을 크게 보완하였다.

지시의미론으로부터의 비판

존재의미론은, 특히 도이치에 의하면 하나의 이미지가 의미를 발하는 것은 그것이 사실을 나타내고자 하는 의도 내지는 지향성을 적절하고도 분명히 할 수 있을 때에만 가능하다. 이 주장은 지시의미론이 갖고 있는 단순하고 순박하기조차 한

118) 같은 글, 71~72쪽 참조. 그는 자생적 규칙도 정당하게 규칙이 될 수 있는 것은 이 규칙도 어떠한 결과에 '앞서서'(prior to) 존재하고, 거기서 독립해 있으며, 어떤 것에 대응하기 때문이라고 생각한다. 가령, 정당성(rightness)이란 그 자체가 규칙은 아니나, 자생규칙이 무엇에 대응할 때에는 정당성이 이러한 대응을 결정하는 주요 요소가 된다. 따라서 자생의미(autochthonous sense, a-sense)를 규칙에 의한 것으로 보는 것은 무리가 아니다. 자생규칙에 의한 정당성과 관련해서 자생의미가 파악될 수 있고, 지적 구성이나 수행의 절차가 통제되고 고지되는 등, 자생규칙은 규칙으로서의 일반적 의미를 갖는다.

그림이론을 비판하는 한편, 그 대안으로 제기되었다.

그러나 랭거와 그 추종자들의 존재의미론적 접근은 지시의미론으로부터 몇 가지 비판에 부딪히게 된다. 이 가운데 티모시 빙클리(Timothy Binkley)와 카터의 비판이 대표적이다. 전자의 경우 이미지 표상의 의미가 가능한 것은 지시적으로가 아니라 존재적으로 그렇다고 할 때, 일상적 사물로서의 존재와 작품으로서의 존재를 어떻게 '논리적으로' 차별화할 수 있느냐 하는 것이고, 후자의 경우는 이미지의 표상이, 랭거와 그 추종자들이 말하는 것처럼 비논변형식의 것이라 하더라도 이 또한 논변적 형식을 기초로 해서 가능하다는 것이다.

먼저 빙클리의 비판을 다루어보기로 하자. 그에 의하면, 랭거와 추종자들이 본질적으로 예술의 이미지를 존재로 보았다면, 이미지 또한 하나의 사물일 것이므로 이미지 자체가 존재한다고 할 수 있다. 따라서 이미지의 표상기능은 존재론적 기능만을 갖고 논리적 기능은 갖지 않을 것이다. 더 나아가 이미지는 본질적으로 형식이 아니며, 의미의 형식은 더욱 더 아닐 것이다. 그렇다면 일상 사물들의 이미지를 볼 때와 예술로서의 이미지를 감상할 때, 그 차이란 무엇인가?[119]

이 물음에 대해 빙클리는 분명히 랭거가 '가상론'(semblance theory)에 의해 그 차이를 다음과 같이 답변할 것이라고 생각한다. 그에 의하면, 랭거는 우리가 일상 사물, 예컨대 버스를 볼 때 예술을 감상하듯이 보지 않는다고 생각한다. 바꿔 말해 우리가 예술을 감상하듯이 일상 사물을 감상하지 않으며, 일상 사물은 어디까지나 실용적으로 볼 뿐이라고 생각한다.

빙클리는, 이러한 랭거의 생각은 칸트의 무목적적 합목적성에서 해답을 찾음으로써 예술을 '하나의 존재로서', 관조적 가치를 지닌 합목적적 사물로 이해한 반면, 종소리와 같은 일상 사물은 존재가 아니라 기호요, 신호이며, 수단으로 간주했을 것으로 생각한다. 또 더 나아가 랭거는 예술의 표상은 어떤 것의 논리적 표상이 아닌 존재론적 표상이며, 존재론적으로 의미를 갖는다고 보았으리라는 것이다. 가령 음악을 들을 때, 작품의 물질적 현실을 보고자 하지 않을뿐더러, 물질적 현실로

119) Timothy Binkley, 앞의 글, 463쪽.

부터 예술의 현상을 추상하고자 하지도 않을 것이며[120], 논리적으로서가 아니라 현전의 경험 가운데 상상적으로 몰입하며, 수단으로서가 아니라 존재로서 작품을 향수하게 될 것이라고 생각한다.

빙클리는 랭거에게 있어서 작품의 이미지는 작가가 작품이 존재하는 어떤 것이기를 바라고 창작하기 때문에 의미가 있으며, 감상자도 마찬가지로 작품이 존재한다는 것을 믿는 데서 감상하게 된다는 것이다.

그러나 그에 의하면 바로 이 때문에 랭거의 의미론에는 논리적 검토가 개입될 여지가 없어지고, 작품의 이미지를 단순히 가상적인 존재의 이미지로부터 논리적으로 구별하는 것이 불가능해진다. 왜냐하면 랭거에게 작품의 존재란 관조자가 미적 경험을 갖고 있는 한에서 존재하며, 미적 관조자나 작가가 존재의 현실성에 무관심하다면, 그러한 존재는 '환영'(illusion)에 불과할 것이기 때문이다.

빙클리는 바로 이 점을 확인하면서, 그렇다면 "우리가 버스를 타고 있는 동안 버스의 현실적 존재에 대해서 관심이 없기 때문에 버스 또한 환영이라고 말해야 할 것"이라고 주장한다.

또한 그는 랭거와 그녀의 추종자들이 예술을 실천적 사실로부터 분리시킴으로써 예술의 이미지를 기관이나 도구가 아님을 주장하고, 그런 한에서 존재이기를 바랐으며, 나아가 이를 가상적 상징론으로 뒷받침하고자 했다면, 이러한 주장은 앞서의 예와 같이 최종적으로 그러한 존재가 지지될 수 있는 근거를 상실한다고 주장한다. 그리고 이렇게 해서는 진정한 이미지의 존재와 단순한 가상적 환영을 차별화할 수 없다고 빙클리는 주장한다.

사실, 이러한 점을 우려해서 랭거는 작품의 존재가 단순히 일상적이고 물질적인 사물 존재로 전락하지 않도록, 논리적 수준의 존재, 즉 추상적 능력을 보유한 기능으로서의 존재이자 이미지이기를 바랐던 것이 사실이다.[121] 그 좋은 예가 랭거 자신이 들고 있는 음악작품의 존재이다. 랭거의 주요 관심사는 음악의 존재가 단순

120) Langer, *Feeling and Form*, 47쪽 참조.
121) 같은 책, 같은 쪽.

히 소리의 존재와 어떻게 다르냐 하는 것이었다. 그녀는 비록 후자(소리)가 전자(음악)의 요소가 된다 할지라도, 전자가 후자와 달라지는 질적 차이를 논리적으로 보장할 수 있어야 한다고 생각했다. 그래서 이미지에 의한 예술적 표현이 '논리적' 수준의 것이어야 하고, 따라서 작품의 이미지는 예술적 존재의 특수한 영역이라고 주장하였다.

그러나 빙클리는, 이러한 랭거의 주장이 칸트의 미적 판단론처럼 모순에 직면할 것으로 생각한다. 그는 랭거가 칸트적인 구상력보다는 '이해'(understanding)에 기초한 인식론적 근거를 찾아 미적 형식의 '추상적'(개념적) 수준을 용인하되, 환영이 아니라 창조활동을 거쳐 그렇게 존재하는 것으로 생각했지만, 이 경우 '논리적'이라든가 '추상적'이라는 유추는 적절하지 못하다고 비판한다. 빙클리는 랭거가 음악의 경우를 들어 유추적으로 고찰하고 있는 예술적 이미지의 상징성을 다음과 같이 비판한다.

어려운 문제는 랭거가 '논리적'이라는 말을 사용하고 있다는 것이다. 그러나 의미의 문제를 다룰 때, 이 용어에 대한 정의 없이 논리라는 개념을 사용함으로써 예술이 의미 또는 내용물을 갖는다고 다음과 같이 정의할 수 있을까? "형식적 유사(formal analogy)나 논리적 구조들의 유사는 하나의 상징과 상징이 의미하는 것 사이의 관계에 아주 필요한 것이다. 상징과 피상징물은 공통된 논리적 형식을 가져야만 한다."

랭거는 이처럼 감정의 형식 또한 동일한 논리적 형식을 갖는다고 말하지만, 과연 그렇게 될 것인지는 대단히 의심스럽다. 더구나, 랭거는 감정을 행위나 충동과 관련시킴으로써, 느껴질 수 있는 모든 것을 의미한다고 주장한다. 그럼으로써, 가령 음악과 들려지는 것 사이에 유사성이 존재한다는 자신의 주장을 정당화하는 데 난점을 얹어놓는다.[122]

122) 같은 책, 140쪽 이하.

빙클리에 의하면, 랭거와 추종자들은 작품의 이미지를 비논변형식으로 간주하고 이를 존재론적으로 다루는 한편, 그것의 논리적 수준을 언어에 의해 이루어지는 논변형식으로부터 유추하고자 함으로써 자가당착을 범한다. 즉 랭거는 예술의 이미지 일반의 의미가 논리적으로 선별되고 기능적으로 인식되는 것이 아니라, 감성적 성질로서 이해되어야 한다고 하면서 지시의미론자들과 상반되게 주장했다고 할 수 있다.

이 부분에 대해 보다 더 심각한 비판은 카터로부터 제기된다. 카터는 이미지가 비논변적이며, 따라서 어휘나 통사를 갖지 않는다는 랭거와 추종자들의 주장을 정면으로 비판하면서 존재의미론의 약점을 파고든다. 그의 논점은 다음과 같다.

첫째, 예술작품의 이미지를 언어의 기호체계가 기초로 하고 있는 것과 동일한 인식활동의 수준으로 보는 데는 찬성하지만, 논변형식과 대립시켜 비논변형식, 나아가서는 언어와 분리시키고자 하는 데에는 찬성할 수 없다. 랭거가 제안하고 있는 '연속적 지각구조'(sequentially perceivable structure)와 '동시적 지각구조'(simultaneously perceivable structure)의 차별성은 받아들일 수 없다. 그 이유는 이러한 분류법에 의해 랭거가 분류하고 있는 동시지각구조로서의 시각언어 또한 연속지각구조를 기초로 하고 있기 때문이다.[123]

둘째, 이미지의 표상이 어휘를 갖지 않는다는 것의 근거로 이미지의 어휘를 언어의 어휘와 비교히는 것은 곤란하며, 비교한다손 치더라도 무엇을 비교할 것

123) Carter, 앞의 글, 337~338쪽 참조. 여기서 카터는 에버렛 맥니어(Everett McNear)의 주장("Some Thoughts about the Painter's Craft", *Bulletin of the Atomic Scientists* 15, 1959, 62쪽 참조)에 따라 회화의 캔버스 또한 그 자체가 연속구조는 아니지만, 이를 기초로 요소들의 연속적 구조를 갖고 있고 이를 적극적으로 계획한다고 주장한다. 연속적 구조의 징후로서, 그는 회화에서 조형적 요소들이 (1)좌우로 배열되거나 (2)전후로 배열됨으로써 하나의 끈을 이루는 경우를 예로 든다. 그에 따르면, 회화의 연속체제는 언어체제의 독해와 마찬가지로 회화를 독해하는 눈의 운동(eye movement)을 연구함으로써 이를 검증할 수 있음을 버스웰의 연구를 예로 들어 확인시킨다. Guy Thomas Buswell, *How People Look at Pictures*(University of Chicago Press, 1935), 16쪽 참조.

인지에 관한 비교의 단위를 분명히 하지 않으면 안 된다. 이미지의 표상 역시 그 나름의 어휘를 갖는 또 다른 기호체계로 읽어야 할 것이다.[124]

셋째, 이미지를 다룸에 있어서 통사를 사용하는 데 반대하는 네 가지 이유 즉 1)언어에서 잘 알려져 있는 형식적 통사규칙은 이미지에서는 불가능하다는 점, 2)언어의 사용에서는 약정(conventions)이 큰 변화를 겪지 않음에 반해, 이미지에서는 약정이 불안정적이고 빈번히 바뀐다는 점, 3)언어의 사용에서 약정은 구속력을 가지나 이미지에서는 이러한 구속력이 크지 않다는 점, 4)언어에서는 요소들의 처리가 통사규칙에 따라 이루어짐으로써 문장을 만들어내지만, 이미지에서는 결코 그렇지 못하다는 점 등을 들어 통사를 갖고 갖지 않는 것의 표준으로 삼고자 한 것은 받아들일 수 없다.

이러한 표준에 따라 하나의 도식이 통사를 갖는다면, 1)몇 개의 규칙을 가져야 하는가, 2)약정의 변화는 어느 정도 허용되어야 하는가, 3)약정은 어떻게 구속력을 가질 수 있는가에 대한 척도와 규범이 있어야 할 것이며, 전혀 그렇지 못한 상황에서 특히 언어가 유일한 기호도식이고 통사의 규범으로 간주되어야 한다는 것은 어불성설이다.[125]

카터의 주장에 의하면 이미지를 문자언어와 비교하는 것은 맹목적이다. 이미지

124) C. L. Carter, "Style, Painting, and Language", §4. 참조. 카터는 회화의 선, 명암의 면적, 색채조각을 언어의 단위와 비교함으로써, 시각적 표현에 어휘가 없다는 주장은 속단이라고 생각했다. 그리고 음소(phonemes), 형태소(morphemes), 단어 등이 언어의 어소라면, 회화의 경우는 형태(shape)가 기본 요소라고 할 수 있으며, 전자로부터 후자를 유추하는 것도 가능하다는 것이다. 이에 의하면, 언어의 경우 음소, 형태소, 단어를 결합해서 문장, 단락, 시를 만드는 것처럼, 회화의 형태 또한 기본 형태들을 결합해서 회화 전체 또는 일부의 완결태를 만들 수 있다. 따라서 언어와 그림은 그들 각각의 도식 내에서 표상적 수단을 선별적으로 사용한다고 주장한다. 더 나아가 회화의 어휘가 되고 있는 형태는 (1)동기형태(motif shapes) (2)주제형태(theme shapes) (3)조형형태(plastic shapes) 등 세 가지 형태의 카테고리에 따라 합성단위를 만들어 개념, 정서, 감각적 사물 등 지시물을 지시할 수 있다고 주장한다.

125) Carter, 같은 글, 339쪽.

가 문자언어와 다르다고 해서 이미지가 비논변적인 것이라고 할 수는 없기 때문이다. 회화의 통사규칙은 자체의 특성상 논리적 통사규칙이나 문자언어의 통사규칙과는 궤를 달리한다. 명제와 같은 논리언어에서는 논리적 통사가 술어의 연속을 서술하고 규정하며, 변형·대치·연역을 선규정하는 한편, 문장에서는 문법적 통사규칙이 주어·목적어·동사의 위치를 특성화한다. 반면 회화의 통사규칙은 형태를 배열하기 위한 양식적 관행에 근거를 두고 색채와 형태의 선형적 배열을 규정한다. 이런 점에서 카터는 이미지에 의한 표현양식 또한 통사론과 의미론의 개념을 가지며, 따라서 랭거와 존재의미론자들은 이미지의 지시의미를 간과하고 있거나 현전의 의미와 기능을 불합리하게 다루었다고 비판한다.

이상의 비판들에 대해, 호프스타터와 도이치는 시각언어의 의미가 갖고 있는 지향성에 의해 이미지가 타자지향성이 아니라 자체지향성을 가지며, '정당성'에 의해 의미의 참을 주장할 수 있고, 규정규칙이나 구성규칙과 같은 논리적 형식이 '부분적으로는' 기여할 수 있을 지라도 전폭적으로는 아니라고 주장한다.

이 가운데 도이치의 주장은 지금까지의 어떠한 존재의미론자보다 정치하다. 그에 의하면, 이미지의 의미와 참이 정당화되는 것은 독립된 규칙과 형식에 의해서가 아니라, 그 자체의 '자생규칙'에 의해 지도되는 자체지향성에 의해서이다.[126] 그래서 그는 "이미지 χ는 타율적 규칙에 의하지 않고도 정당성을 실현할 수 있는 능력의 담보물로서, 사람 y에 의해 χ가 참이라는 것을 보고함으로써 의미를 갖게 된다"고 거듭 주장한다. 나아가 이미지의 의미는 표상과 피표상이 논리적 유사성에 의해 대응되거나, 양자간에 '정합성'(coherence)이 보장됨으로써가 아니라, 이 관계를 아는 사람이 이미지와 관련해서 표상과 피표상의 관계를 보고함으로써 의미의 참이 가능하다고 주장한다.

126) Deutsch, 앞의 책, 93쪽 이하 참조.

비판과 수용

비판적 한계

지금까지 의미에 대한 20세기 전후기의 접근방법을 이미지의 의미분석과 관련해서 고찰하였다. 산발적으로 논의해온 의미분석자들의 입장과 시각을 크게 두 가지 유형으로 묶어 그것에 '패러다임'이라는 용어를 부여하였다. 대표적인 접근 패러다임으로 비트겐슈타인을 추종하는 지시의미론과 랭거를 추종하는 존재의미론으로 분류하고, 양자의 가능성을 고찰하였다. 의미분석의 두 패러다임은 처음부터 입장·전제·방법에서 차이를 보였다.

• 입장의 차이 지시의미론이 신실증주의의 입장에서 이미지의 의미 탐구모형을 문자언어의 모델에서 연역함으로써, 이미지의 의미절차를 문자언어와 유사한 것으로 보았다면, 존재의미론은 신칸트학파와 현상학적 존재론의 입장에서 이미지의 표현을 문자언어의 논리적(논변적) 형식에서 분리시켜, 독자적이고 특수한 형식으로 파악하고자 했다.

• 전제의 차이 지시의미론은 이미지도 문자언어와 마찬가지로 표상과 표상되는 것의 관계가 여러 가지 논리적 유사성을 가질 때 의미를 갖게 된다고 주장하고, 존재의미론은 양자간의 존재론적 관계가 실질적이 아니라 유추적이라는 의미에서 본질적으로는 존재론적 동일성에 의해서만 의미를 가질 수 있다고 주장한다.

• 방법의 차이 지시의미론이 이미지에 있어서 표상과 표상되는 것 간에 이루어지는 논리적 통사론과 의미론의 규칙을 연구하는 데 관심을 가졌다면, 존재의미론은 지향성의 현상학적 분석과 존재론적 정당성과 관련된 참의 문제를 다루었다.

일반적으로 말해 지시의미론은 일반기호론의 수준에서 '기호'를 강조했다면, 존재의미론은 이해의 존재론적 시각에서 '상징'을 부각시켰다. 이들의 차이가 시사

하는 것은 이 둘이 그 출발점에서부터 상이한 철학에 근거를 두고 있기에 다른 철학 분야와 마찬가지로 양자간의 논쟁이 결코 쉽게 종결되지 않으리라는 것이다.

그러나 이 두 개의 모형은 이미지를 좀 더 완전하고 충실하게 이해하는 데 필요한 양면성을 보여준다는 데 의의가 있다. 한편으로 이미지는 지시적 의미를 일부 가질 수 있을 뿐만 아니라, 형식과 구조적 측면에서 통사·의미론의 규칙들을 방기하지 않으며, 다른 한편으로 이미지 자체가 의미의 비명시성·상징성을 갖는다는 것이다.

이것은 이렇게 정리할 수 있다. 지시의미가 이미지의 외시의미(ostensive meaning)를 규정한다면, 존재의미는 그것의 내시의미(intensive meaning)를 규정한다. 즉, 지시의미론과 존재의미론은 이미지를 다룰 때 상호보완적인 측면을 갖는다.

상호보완적인 면은 다음 장에서 논할 비판적 대안을 마련하기 위해서나, 제2부에서 다룰 '시각언어학'(viual linguistics)의 이론적 배경을 마련하는 근거가 된다.

상호보완의 가능성은 앞서 말한 외시와 내시의 구분에 의해 고려해볼 수 있다. 이 경우 고틀로프 프레게(Gottlob Frege)가 시사하는 바[127]가 하나의 해법이 될 수 있다. 즉 이미지의 의미(meaning)를 지시물(reference)과 의의(sense)로 각각 차별화해서 의미의 범위에 모두 포함시키는 것이다. 예컨대 '비너스'(Venus)와 '아침별, 저녁별'(the morning star, the evening star)이라는 표현은 동일한 '금성'을 나타내지만, 다른 의의를 나타낸다. 말하자면 '비너스'가 금성이라는 행

127) Gottlob Frege, "Über Sinn und Bedeutung", *Zeitschrift für Philosophie und Philosophische Kritik*(1892), 20~50쪽, 이에 대한 논문으로는 Paul D. Wienpahl, "Frege's Sinn und Bedeutung", E. D. Klemke ed., *Essays on Frege*(Urbana: University of Illinois Press, 1968), 203~218쪽 참조. 물론 여기서 내포를 내시와 구별해야 한다는 것은 사실이다. 내포가 논리적인 의미에서 지시내용의 개념적인 면을 뜻하고, 내시가 지시 내용이 표현 그 자체의 구조에 공시(共示)된다는 것을 뜻하기 때문이다. 그러나 프레게는 내시 또한 다양한 내포의 일부로 간주한다. 내포를 광의로 해석해서 '아침별, 저녁별'같이 동일한 사물(지시물)에 대한 다양한 경험적 내용은 물론, 표현 요소들 간의 공시까지도 내포의 범주로 간주하는 것이다.

성의 하나를 지시한다면, '아침별, 저녁별'은 금성을 아는 사람의 경험적 내용을 함의한다. 전자를 '지시물'로, 후자를 '의의'로 각각 명명하면, 지시물은 '비너스'의 외연을, 그리고 의의는 그것의 내포를 나타낸다고 할 수 있다.

따라서 하나의 가능성은 프레게의 외연과 내포를 이미지의 의미에 포함시킬 수 있는지의 여부를 타진하는 것이다. 이미지에 있어, 지시의미론과 존재의미론의 양면성은 전자가 외연을 강조하고, 후자가 내포를 강조하는 것으로 이해함으로써, 이미지의 의미를 보다 포괄적으로 다룰 수 있을 것이다.

사실 지시의미론자들이 '이미지도 언어다'라고 주장하는 것이나, 존재의미론자들이 '이미지를 언어라고 하는 말 자체가 논리적으로 맞지 않다'고 주장하는 것은 이미지의 의미작용을 지시와 의의 중 어느 한쪽만 보았기 때문이다. 이렇게 이해하는 태도는 그릇되었다기보다 편향적이라 할 수 있다. 중요한 것은 소위 이미지가 언어냐 아니냐 하는 논쟁을 통해 언어적인 면과 그렇지 않은 면을 이미지가 모두 포괄하고 있다는 사실을 확인한 것이다. 언어적인 면을 갖는다는 것은 곧 이미지가 외연으로서 지시적 의미를 갖는다는 것을 긍정하는 것이고, 비언어적인 면을 갖는다는 것은 이미지가 비지시적·내시적 의미를 내포로서 갖는다는 것이다. 따라서 중요한 것은 이미지가 언어냐 아니냐 하는 것이 아니라 그것의 언어적 '수준'을 묻는 것이다. 다시 말해, 결코 문자언어와 같은 수준이 아니라 '시각언어'로서의 수준이 무엇이고 이미지가 이 수준을 가질 수 있느냐 하는, 즉 물음을 바꿈으로써 시초에서가 아니라 결과로서 이미지의 언어 수준을 얻을 수 있는지가 관건이다.

시각언어의 비판적 수준

시각언어의 수준으로서 이미지를 다루는 한, 그것이 언어냐 아니냐 하는 택일은 중요하지 않다. '사과'라는 문자언어가 원예학 교과서에 등장할 경우와 역시 같은 문자언어로서 특정 시인의 시에 '사과, 그대의 빨간 얼굴'로 등장하는 경우, 전자가 사과의 '외시'를 지시하고 후자가 그것의 '내포'를 함의하는 것으로 각각 차별화하는 것은 어렵지 않다.

그러나 이미지를 시각언어의 수준으로 이해할 경우, 이러한 차별성은 난관에 부딪힌다. 왜 그런지에 주목하면서 이미지를 시각언어의 수준에서 이해한다는 것이 무엇을 뜻하는지 확인할 필요가 있다.

세잔이 그린 사과 작품에는 문자언어로서의 사과가 있는 것이 아니라, 우리의 감각을 자극하는 심리물리적인 입자들의 집합으로 있다. 이 집합의 외연이 사과일 거라는 판단은 보는 사람이 자신의 언어중추의 어휘목록에서 '사과'라는 문자 어휘를 인출할(pull out) 때 일어난다. 그렇지 못할 경우, 다시 말해 '사과'라는 어휘를 인출하지 못할 때에는 어떠한 외연으로서의 지시물도 가질 수 없다. 반대로 인출이 이루어질 경우에는 인출과 동시에 '특정한' 외연으로 사과를 지시할 것이다. 그러나 '사과'라는 문자 어휘가 사과를 지시하는 것과 같은 방식은 결코 아니다. 문자로서의 '사과'는 이미 사과를 외연으로 지시하는 것으로 약정되어 있지만 이미지의 현전들의 집합은 이러한 약정을 갖고 있지 않다. 그 대신 갖고 있는 것은 임의의 약정에 의해 어휘목록을 인출할 자질, 요컨대 시지각적 단서(visual perceptional clues)를 가질 뿐이다. 시각언어가 문자언어와 다르고, 존재의미론자들이 이미지의 표상이 시사하는 현전성을 주장하는 이유가 여기에 있다.

이 점에서는 존재의미론자들이 일단 옳고 지시의미론자들의 주장에는 한계가 있다. 특정한 이미지의 현전들의 집합이 시사하는 시지각적 자질(이하 '자질')은 이미지의 감각적 실질(이하 '실질')과도 다르다. 특정 이미지와 관련해서 문자 어휘를 인출하는 것은 자질(feature)이지 실질(substance)이 아니다. 자질이 이미지 현전의 직접성을, 이를테면 '사과'로 특성화하는 것은 '사과'라는 문자언어를 인출함으로써 가능하며, 이로써 이미지를 시각언어의 수준으로 승격시킬 수 있다. 즉 현전의 직접성의 자질을 기표로 해서 '사과'라는 언어를 외연에다 결부시킴으로써, 그리고 이때에 한해서만 이미지는 시각언어의 수준이 확보된다. 이렇게 되기 전까지는 이미지의 수준이지 언어의 수준이라 할 수 없다. 따라서 이미지는 자체만으로는 어떤 것도 지시할 수 없으며 이미지가 의미를 갖는 것도 불가능하다. 시각언어의 수준이 확보됨으로써, 예컨대 자질에 의해 현전의 특성화가 사과일 가능성이 호박일 가능성보다 커지고, 이런 한에서 현전을 야기하는 직접지각은 사과

를 지시하는 것으로 될 것이다. 이렇게 되기 위해서는 문자언어로서의 '사과'의 인출이 필수적이다.[128]

이처럼 이미지는 그것의 자질에 의해 문자언어를 인출함으로써만 외연을 가질 수 있고 외시적으로 의미를 갖는다. 그러나 중요한 것은 문자언어의 매개에 의한 외연적 의미는 시각언어에 관한 한 부차적이다. 문자언어의 인출력이란 문자언어의 경험과 훈련의 결과이기 때문이다.

그래서 시각언어에 보다 더 일차적인 것은 내시 의미이다. 즉, 이미지 실질들이 갖는 자질관계들의 망조직이 중요하고 일차적이라는 것이다. 따라서 이미지의 시각언어의 수준이란 일차적 현전을 일으키는 자질들의 구조와 여기에 이차적으로 지시물을 인출하는 절차로 정의된다. 이러한 사실은 시각중추(이미지)가 언어중추(문자)와 연대함으로써만 시각언어의 수준이 확보된다는 것을 시사한다.

이러한 이유로 시각언어는 문자언어와 달리 현전과 표상을 연대해서 혼용하는 특징이 있다. '세잔의 사과'에는 지시물로서의 '사과'는 물론 '그대의 빨간 얼굴'과 같은 내시 의미가 처음부터 혼용되어 있다. 시간적으로는 후자가 먼저다. 사실상 우리는 이름에 앞서 이미지를 보며, 외연의 이름은 이미지에 부가하는 데 지나지 않는다는 것을 경험적으로 알고 있다. 이러한 사실은 극사실적 묘사나 정밀사진의 경우도 마찬가지이다. 아니, 이미지로 표현된 것들이면 모조리 그렇다고 할 수 있다.

시각언어의 경우 예외 없이 그렇다는 것은 무엇을 말해주는지 생각해보자. 여기에는 분명히 이러한 결과를 가져오는 동인이 있을 것이다.

문자언어에는 우선 이러한 동인이 존재하지 않는다. 문자언어에는 약정의 일환으로 '법'(法, mood)이란 것이 있어서, 명령법이면 명령형의 표현을 써서 '~을

128) 문자언어인 '사과'를 인출하지 못한다는 것은 라캉(Jacque Lacan)의 '거울단계'를 상기하면 될 것이다. 문자언어의 인출이 가능한 단계를 상징단계(symbol stage)라고 한다면 거울단계(mirror stage)란, '사과'라는 어휘를 인출하는 것이 불가능한 영아기와 유아기에 표상과 피표상이 동일화되고 직접지각만이 경험을 지배하는 단계라고 할 수 있다.

하라', '~를 하지 마라'는 지시사항이 명시되고, 평서문이거나 감탄문이거나 의문문일 경우 법에 의해 어휘 사용의 형태가 달라진다.

시각언어가 일차적 현전을 표상의 지시적 기능과 혼용하는 데에는 그 둘을 혼용하는 매개 요인이 있어야만 한다. 이를 '기호행위'(symbol-act)라 하자. 기호행위는 기호와 행위의 합본이라기보다는 이미지의 현전활동이 기호의 지시작용과 혼용하는 절차를 나타낸다. 문자언어로 바꾸어 말하면 기호를 사용하고 바라보는 인간의 행위, 다시 말해 후기 비트겐슈타인적 요소 내지 존 설이 말하는 언어행위 가운데서 특정기호가 의미를 갖는다는 것을 뜻한다. 아울러, 시각언어는 처음부터 본질적으로 현전과 지시의 혼용 가능성을 특성으로 한다.

이미지가 의미를 발하는 것은, 이와 같이 기호행위의 혼용에 의해서이다. 여기서 내가 제안하는 것은 시각언어란 문자언어의 아류가 아니라, 하나의 독자적인 언어로서, 즉 현전과 지시를 순차적으로 처리하는 활동(serial processing)이 아니라, 동시적으로 처리하는 활동(parallel processing)이라는 것이다. 요컨대 문자언어가 기본적으로 순차처리에 의한 언어라면, 시각언어는 처리 절차에 있어서 문자언어와는 다른, 동시처리에 의한 언어라는 것을 제기하는 것이다.

시각언어가 본질적으로 동시처리에 기반을 두고 있다면, 그것은 문자언어에서와 같은 지시와 의의의 순차적 분리가 아니라 현전과 지시의 동시처리의 산물임을 나타낸다. 이러한 사실은 기호행위가 시각언어의 본질이자 지지기반임을 시사한다.

이후에는 기호행위론이, 시각언어에 관한 한 지시의미론과 존재의미론의 비판적 대안일 수 있는지를 상세히 고찰할 것이다.

제2장 비판적 대안과 기호행위론

　이 장은 이미지를 시각언어의 수준으로 다루기 위한 적합한 철학적 토대가 무엇인지, 그 대안이 될 수 있는 모형을 고찰한다. 대안모형은 지시와 의의, 외시와 내시, 외연과 내포를 동시처리할 수 있는 가능성을 다루는 한편 동시처리의 토대가 되는 기호와 행위의 '접근가능성'(accessibility)을 다룬다. 기호와 행위의 접근이 가능하다면 지시와 의의가 동시적으로 병존할 가능성을 주장할 수 있을 것이다.

　이미지를 시각언어의 수준에서 논의한다는 것은 이미지를 형상화하는 몸의 절차를 검토하는 것이다. 다시 말해 추상적인 수준에서 이미지를 생각하는 것이 아니라, 이미지를 그리는 사람의 사유와 신체의 행위를 통합해서 고찰하는 것이다.

　이 경우 키워드는 '의미행위'(meaningful action)라고 할 수 있다. 예컨대, 한 폭의 그림을 고찰할 때 그림을 그리는 행위는 작가가 마음속에 갖고 있는 생각이나 감정을 이미지와 결부시켜 장차 의미 있는 것을 창출하고자 한다는 점에서 의미행위가 된다.

　의미행위는 삶의 과정에서 무수히 만날 수 있다. 무엇인가 골똘히 생각하면서 길을 걷고 있는 사람의 걸음걸이는 얼핏 보아 특별한 의미를 갖지 않는 것처럼 보일지라도, 이를 비디오로 기록해서 출근에서 퇴근에 이르는 하루 전체의 행보의 맥락으로 보면 결코 무의미한 행위가 아니다.

　따라서 의미행위는 단순한 소리 지름이나 손짓 같은 무의미행위와 구별된다. 기호를 추상공간에 넣어 관찰하면 무의미한 기호일 수 있으나 특정한 장소나 한 폭의 그림 속에 그려져 있는 기호들은 임의의 의미가능성을 갖는다. 이는 기호를 의

미행위 중에서 고찰할 때 한해서 의미를 갖는다는 것을 시사한다.

이미지를 시각언어로 간주하는 것도 이미지를 기호행위의 수준으로 고찰할 때에 한해서이다. 이 전제는 기호와 행위가 공통지반을 가질 경우, 연속체를 이룰 수 있다는 것을 말해준다. 이 장에서는 바로 이러한 공통지반을 형성하는 데 필요한 몇 가지 요소들을 다룬다.

기호와 행위의 공통지반

시각언어의 의미행위적 기초

먼저 기호와 행위가 어떻게 접근될 수 있는지 그 이론적 배경을 다룬다. 이를 위해 언어표현이 갖는 용법이나 언어행위의 상황, 간단히 말해 하나의 표현이 수행되는 활용적 상황(pragmatic situation)에 주목할 것이다. 언어행위야말로 표현기호와 표현행위를 동시에 물을 수 있기 때문이다. 일단 앞으로의 이론 전개에 널리 사용될 '표현'(expression)이라는 용어와 '기호'(symbol)라는 용어가 평행선상에서 사용된다는 것을 언급해둔다.

발언징표

굿맨은 『언어』[1]의 '서론'에서 기호를 문자, 단어, 텍스트, 그림, 도표, 지도, 모델 따위로 지칭하면서, 이것들은 언어적으로 사용되거나 혹은 비언어적으로 사용되거나, 산문의 소절 혹은 사실적으로 그려진 초상화에서부터 가장 환상적이고 공상적인 표현에 이르기까지 모두 기호이며 똑같이 고도의 기호로 이루어지고 있다고 말한다. 그가 말하는 '기호'는 존 설이 언어행위론(theory of speech acts)에서 '언어소통'의 단위는 기호나 단어 또는 문장이나 이것들의 징표가 아니라 화자가 어떤 표현을 발언함으로써 수행하는 '언어행위' [2]라고 말한 것과 동일한 수준

1) Nelson Goodman, *Languages of Art: An Approach to a Theory of Symbols* (Cambridge: Hackett, 1960/1981).

에서 이해하면 그 진의를 보다 잘 이해할 수 있다. 언어행위론이 기호 대신 '표시'나 '문장'이라는 용어를 즐겨 쓰는 것은 고찰하고자 하는 대상이 기호가 아니라 기호를 행위 중에 발언하는 행위, 즉 '표현행위'이기 때문이며, 이러한 의미에서 '기호'는 엄격히 말해 기호의 표현 수준이 될 것이다. 따라서 앞으로 언어상의 표현을 간단히 기호라 하고 이것을 표현이나 문장과 같은 행위의 수준에서 사용할 것이다.

중요한 것은 하나의 기호가 장차 발언행위 중에 표현행위로 치환될 때 잠재적인 표현행위(latent act of expression)로 고찰될 수 있다는 것이다. 이 경우는 기호를 순수한 표현이나 고립된 기호의 성질로서 고찰하는 것이 아니라, 하나의 새로운 가능성의 수준에서 고찰하는 것이 된다. 이때의 기호를 '가능적 행위'(possible action)로서의 '기호' 또는 '표현'이라 부르고 현실적인 기호나 표시와는 구별하기로 한다.[3]

가능적 행위는 '현실적 행위'(actual action)에 대응하면서 그것에 앞서 존재한다. 즉, 하나의 기호표현이 가능적 행위로 존재하다가, 발언되고 표현되는 행위 속에서 현실적 행위로 치환된다. 이처럼 표현행위가 이루어지는 상황은 가능적 행위와 현실적 행위의 '계속성'으로 이해할 수 있다.

이 주장은 설의 언어행위 시각으로 바꾸어 다음과 같이 말할 수 있다. 설은 기호표현이 갖는 가능적 행위를 염두에 두면서, "기호나 징표를 메시지로 삼는다는 것은 이를 제시하거나 발언하는 징표로 삼는다[4]는 것을 뜻한다"고 말한다. 더 정확히 말해 어떤 상황에서 하나의 '문장징표'(sentence token)를 제시하거나 발언하는 것은 언어행위이지, 흔히 생각하듯 언어소통의 단위로서의 기호나 문장 또는

2) J. R. Searle, *Speech Acts: An Essay in Philosophy of Language*(Cambridge : Cambridge University Press, 1970), 16~19쪽.

3) 가령, 전혀 사용될 수 없는 그릇된 문자나 잘못된 그림은 '사용가능성'을 가지지 못할 것이다. 일반적으로 행위가능성은 어떤 표현 또는 기호가 장차 발언되거나 행위될 상황 중에 있지만 아직 현실로 옮겨지지 않고 있는 잠재적 상태이다.

4) Searle, 같은 책, 16쪽.

어휘는 아니라는 것이다. 따라서 기호는 장차 하나의 행위로 제시될 '징표'가 된다는 점에서 가능적 행위의 성질을 갖는다. 이는 기호를, 예컨대 언어행위와 같은 가능적 '행위'로 고찰하는 것이며 기호와 행위를 연속적으로 다루는 것을 뜻한다.

연속성에서 볼 때, 기호는 행위론과 연장선상에서 고찰된다. 설은 언어행위를 하나의 '법칙지배 행위의 형식'(a rule-governed form of behavior)으로 고찰할 수 있다고 주장한다.[5] 그는 언어행위가 법칙의 지배를 받기 때문에 기호와 같은 형식적 자질(formal features)을 갖는다고 주장한다. 설은 언어행위의 형식적 특성이 소쉬르(Ferdinand de Saussure)의 '랑그'(langue)와 같은 형식적인 것이 아니라 '파롤'(parole)과 연관된 랑그로서의 자질이라고 생각한다.

언어행위의 연구는 그것의 가능적 행위로서의 기호, 다시 말해, 문장의 의미를 연구함으로써 가능하고, 이러한 뜻에서 언어행위의 연구는 분석적인 일면을 갖는다는 것을 강조한다. 설에 의하면, 의미의 연구에는 1)문장의 의미 연구, 2)언어행위의 수행에 관한 연구처럼 서로 환원불가능한 영역이 따로 있는 것이 아니라, 전자가 곧 후자가 될 수 있다.[6] 설은 기호와 행위의 연속적 국면을 강조하면서 하나의 기호가 발언될 때 수행되는 행위들은 '기호의 의미함수'로 요약할 수 있다[7]고 주장한다.

그러나 의미가 기호 또는 문장을 발언하는 중에 이루어진다고 해서 일의적으로 규정되는 것은 아니다. 왜냐하면, 기호란 화자가 '실제로' 말하는 것보다는 더 많은 것을 의미할 수도 있기 때문이다. 그렇다고 해서 그가 의미하고자 하는 것을 '정확히' 말하는 것이 원리적으로 불가능한 것은 아니다. 화자는 언어행위에서 주어진 문장을 가지고 무엇인가를 일의적으로 의미하고자 하며 또 의미할 수 있다. 바로 이러한 이유로 기호의 의미 연구는 원리적으로 행위의 연구와 다른 것이 아니라고 말할 수 있다.

5) 같은 책, 같은 쪽.
6) 같은 책, 17쪽.
7) 같은 책, 같은 쪽.

이상에서 언급한 설의 관점에 따르면 전 세기의 언어철학에서 의미의 연구방향
은 1) '언어상황'(speech situation)을 다룰 것이냐 2)문장(기호)의 의의를 다룰
것이냐를 두고 어느 하나를 강조하는 경향을 보였다. 그러나 후자에서 제기되는
전형적인 질문, '문장 내지는 기호 요소들의 의미가 문장 전체 또는 기호들 전체
의 의미를 어떻게 규정하는가?'[8]라는 것과 전자에서 제기되는 또 다른 전형적인
질문, '화자가 표현들(기호들)을 발언할 때는 어떤 종류의 언어행위들이 수행되
는가?'[9]라는 물음은 완벽한 의미 연구를 위해 꼭 필요하다.

그러나 보다 더 중요한 것은 그 두 가지 물음이 전혀 동떨어진 것이 아니라 필연
적으로 관련된다는 것이다. 왜냐하면 "모든 가능적 언어행위(possible speech
act)에 대해 하나의 가능적 기호 또는 기호들의 집합이 존재하며, 실제의 발언은
특정한 문맥으로 언어행위의 수행을 구성하기 때문이다".[10]

결국, 기호와 행위의 연속성에 의해 설이 말하는 '표현가능성의 원리'(principle
of expressibility)가 가능하고, 거꾸로 표현가능성의 원리는 기호와 행위의 연속
성에 의해 가능하다고 말함으로써 기호와 행위의 접근가능성을 정당화할 수 있을
것이다.

다른 한편, 기호와 행위가 표현활동 중에 공존하며 상호의존된다고 할 때, 그것
이 언어행위에서 고려될 수 있는 성공적인 절차 내지 규칙과는 어떤 관계에 있는
지를 고찰할 필요가 있다. 즉, 하나의 가능적 행위로서의 기호 또는 징표로서의 기
호가 실제의 행위로 수행되는 데는 어떠한 '규칙'이 존재하느냐 하는 것이다.

다시 설의 관점으로 돌아가보자. 그에 의하면, 기호(즉 언어)는 '규칙에 지배되
는 의도적 행위'(rule-governed intentional behavior)[11]이며, 기호를 발언(행
위)한다는 것은 규칙이 지배하는 행위의 형식에 관여한다. 그리고 그러한 규칙이

8) J. Katz, *The Philosophy of Language*(New York, 1966).
9) J. L. Austin, *How to Do things with Words*, ed., J. O. Urmson(New York: Oxford
 University Press, 1973).
10) Searle, 앞의 책, 19쪽.
11) 같은 책, 16쪽.

있기에 기호와 행위의 접근이 가능하고, 동시에 그럴 가능성이 규칙에 의해 지배된다. 즉 청자가 화자의 의도를 이해함으로써 이루어지는 의미의 이해는 기호의 발언사건과 기호로 미루어 아는 것을 특수화함으로써 이루어진다.

중요한 사실은 하나의 기호를 발언(행위)함으로써 '의미'가 확실해진다는 것이다. 기호란 행위로 이루어지기 전에는 그 의미가 구체화되지 않기 때문이다. 그리고 바로 이때에 한해서, 기호는 어떤 '표현상에는 드러나지 않는 효과'(illocutionary effect)가 청자에게 일어나도록 하는 약정의 수단이 된다.

이상의 논지에 따르면 기호의 의미는 행위의 규칙과 약정의 절차에 의존하며, 이를 '의미표현가능성의 원리'(principle of meaning expressibility)라 부를 수 있다. 이 원리는 기호가 행위의 문맥을 떠나서 기호 자체만으로는 무의미하다는 것을 요약한 개념이다. 즉, 발언되는 것은, 정상적인 경우 충동적이고 비정합적인 폭발과 같은 '무의미'가 아니라, 화자가 여러 가지 목적을 성취하기 위해 수행하는 언어행위로서 발언된다. 발언은 그러한 행위의 절차임은 물론, '의미'는 발언이 의미관계와 통사관계에 의해 발언되는 과정 중에 다른 발언들과 관련되는 한에서만 의미가 될 수 있다. 요컨대, 기호는 이것이 존재하게 되는 '절차'를 갖기 때문에 의미를 가지며, 화자가 의미하는 것은 기호가 의미하는 것에 대해 논리적으로 앞설 뿐 아니라, 의미의 중요한 궤적이 된다.

이렇게 기호가 의미가 되는 데에는 '규칙'의 역할이 중요한 요인으로 작용할 것임에 틀림없다. 설이 말하듯, 언어표현, 즉 기호에 의한 표현이 규칙에 의해 지배되는 의도적 행위라면, 이 표현이 화자로부터 청자에게 이어지는 절차에는 그가 말하는 규정적 규칙과 구성적 규칙이 작용함으로써 의미를 실현하게 될 것이다.[12]

12) 같은 책, 33~37쪽. 가령, 설에게 있어 규정적 규칙들은 규칙들에서 독립해 있는 활동에 적용되어 그 활동에 선행해 있는 활동들을 규정한다. 이에 비해 구성적 규칙들은 규칙들에 논리적으로 의존해야 하는 활동들에 적용되며 "단순히 규정하는 것이 아니라 새로운 행위의 형태를 만들어낸다".(33쪽 참조) 예컨대 약속을 한다는 것은 이것이 의미 있는 언어적 행위(a meaningful linguistic illocutionary act)로서 적어도 충실히 이행해야 한다는 규칙을 시사한다.

월터스토프의 세계투영과 행위생성계

월터스토프(Nikolas Wolterstorff)는 의미행위에서 기호와 행위의 접근가능성에 관한 중심개념으로 '세계투영행위'(action of world projection)를 제시하고[13] 이것을 그의 행위론(theory of action)에 의해 정식화한다.[14] 가령 닫힌 문의 그림을 어떤 사람에게 그려 보임으로써 문을 닫으라는 명령을 발할 수 있다고 할 때, 화자 p는 행위 ϕ-ing(닫힌 문의 그림을 그려 보임)을 수행함으로써 세계 W(문을 닫음)를 투영한다고 보고, '세계투영'이 하나의 행위임을 강조하면서 언어와 같이 그림도 또한 행위를 수행하는 데 사용될 수 있음을 주장하였다.[15]

이러한 시각에서 월터스토프는 가령 보티첼리가 「비너스의 탄생」을 그림으로써 세계를 투영하는 행위를 수행했다고 말한다. 그의 행위론에 의하면 「비너스의 탄생」을 그리는 행위는 '가능적 행위'(즉 기호)가 되고 세계를 투영하는 행위는 '현실적 행위'(즉 행위)가 된다. 이 두 행위의 접근적 통합에 의해 하나의 구체적 행위가 이루어진다. 이를 일반화하면, '다른 하나를 행함으로써 하나를 행함'(doing one thing by doing another)으로 요약할 수 있는데, 이 간단한 정식화는 '행위'(action)라는 실체가 존재한다는 존재론적 가정에 근거를 둔다.[16]

13) Nicholas Wolterstorff, *Works and Worlds of Art*(Oxford : Clarendon Press, 1980), ix 참조. 이하 'WWA'로 줄임. '세계투영행위'란 가령 휘호 판 데르 흐스(Hugo Van Der Goes)의 「목자들의 경배」의 경우, 이 작품에서 작가는 '목자들' '소' '외양간' '천사들' '마리아' '요셉' 등을 포함한 세계를 투영했다고 언급할 때와 같다.

14) 이 부분에 관해서는 WWA의 제1부와 제4부의 전장에 걸쳐 언급하고 있다.

15) WWA, 201~202쪽. 언어의 경우는 가령 '문을 열어 주실까요?'를 발언함으로써 '문을 열라'고 하는 요구를 발하는 경우를 들 수 있다.

16) 같은 책, 같은 쪽. 이미 언급한 바와 같이, 예컨대 걸어가는 동물이 존재하는 데에 부가해서 '걸음의 행위'(action of walking)가 존재한다는 것, 그리고 생각하는 사람들이 존재한다는 데에 부가해서 '생각함의 행위'(action of thinking)가 존재한다는 것이다. 이와 관련해서 어떤 행위 A가 B와 동일하다는 것은 A를 예시하면서 not B를 예시하거나 B를 예시하면서 not A를 예시하는 일이 존재한다는 것이 불가능할 때만이다. 이것은 다음을 말해준다. 즉 어떤 가능세계 W에 있어서 어떤 실체 α가 존재하고 이 α는 W에 있어서 A가 α에 의해 예시되는 속성을 가지며 B는 갖지 않는 경우이다. 이때 W에 있어서 A와 B는 구별된다고 할 것이다. 이러한 구별은 '동일자 식별불가능성의 원리'(principle of the

보티첼리, 「비너스의 탄생」, 1498

월터스토프가 주목하고자 하는 것은 세계투영의 행위란 그렇게 함으로써 '생성되는 행위'(generated act)이며, 더 자세히는, '그렇게 간주함으로써 생성되는 행위'(count-generation act)[17)의 개념이다. 그리고 행위자 p가 다음 조건일 때에만 t에서 ϕ-ing이 ψ-ing을 간주생성한다고 정의한다.

1) P는 t에서 ϕ-ing에 의해 ψ-ing을 생성한다.
2) ϕ-ing의 행위를 수행하는 p의 행위는 p와 ψ-ing의 행위로 간주된다.

월터스토프가 세계투영의 근저에 존립하는 행위생성의 개념을 고찰한 것은 결

indiscernibility of Identicals), 즉 '식별자구별의 원리'(principle of the distinctness of discernibles)에 의한 것이다.
17) 같은 책, 202쪽 참조. 여기서 '생성'이라는 용어는 '기초적 행위'(foundational act), 즉 하나의 행위가 어떤 행위에 의하지 않고 수행되는 행위에 대응해서 사용된다. 그리고 'action'에 대응해서 'act'는 가령 'John's running'의 경우와 같이 '행위속성'(action-attributes)이 되는 사건을 뜻한다. 같은 책, 3쪽 참조.

국 이미지의 표현의 근저에서 활동하는 의미행위의 구조를 고찰한 것으로 볼 수 있다. 의미행위가 기호와 행위의 양면성을 접근시키는 데는 이와 같은 행위생성이 활동하기 때문이다. 그는 행위생성의 원리를 규칙과 자유의 긴장관계 가운데에서 파악하고 의미행위를 강조한다.

이 점을 알아보기 위해 그가 행위생성과 관련해서 제기하는 '행위계'(system for acting)의 개념을 고찰한다. 그의 행위계는 ϕ-ing과 ψ-ing의 행위생성의 관계를 명료화함으로써 의미행위의 내용을 보다 잘 드러낼 수 있다. 주목해야 할 것은 한 사람의 행위순열에서 생성되는 행위들은 흔히 행위자의 '의도'(intention)를 포함한다는 것이다. 나아가 그는 의미행위의 구조에서 필수적인 요소인 약정과 규칙을 고찰하고 이를 행위순열과 관련해서 검토한다. 즉 행위순열이 어떤 집단의 사람들에게 어떤 시간에 유효한지를 설명한다.

월터스토프의 의미행위의 구조적 본질이 되는 행위생성의 순열은 1)규정, 2)약정, 3)특성으로 구조화된다. 그 결과 하나의 행위를 수행함으로써 다른 또 하나의 행위를 수행하는 것으로 간주된다.

나아가 그는 행위순열과 이를 유효하게 하는 행위계의 구조를 설정한다. 여기서 그가 제시하는 행위계의 행위생성의 순열구조가 기호와 행위의 접근과 통합의 국면을 '행위론'으로 완벽하게 제시하고 있음을 보게 된다. 그는 행위가 간주생성되는 '수행'(performance)으로 행위의 집합를 고찰함으로써 행위계를 구성한다. 이때, σ의 부분집합들로부터 간주되고 그럼으로써 생성되는, 행위들의 전체집합에서 부분집합에 이르는 함수들이 있고, 함수들 중에는 함수의 정의역의 구성원인 순서쌍이 행위순열이 되는 함수가 존재한다.

최종적으로 말해, 월터스토프의 행위계 S =⟨σ, F⟩가 가지는 의의란 t에서 p에 대해, 특히 p가 F(s)를 수행하는 한에서만 유효하다. 이때에 한해서 '의미효과' (meaning effect)를 가지며, 그러한 한 S의 족의 구성원의 집합 ⟨s_1, s_2, s_3⟩의 가능적 행위 ϕ-ing로서의 기호가 된다. ⟨s_1, s_2, s_3⟩는 모두 ϕ-ing과 관련해서 효력을 갖고 장차 어떤 ψ-ing과 관련한 ⟨g_1, g_2, g_3⟩의 대리물로서 의미를 갖는다. 또한 이와 관련해서, ⟨g_1, g_2, g_3⟩는 항상 ϕ-ing에 관련해서만 가능하고 ϕ-ing의

현실적 수행을 행사하는 행위의 의의를 갖는다. 따라서 g_1, g_2, g_3는 모두 ψ-ing 과 관련을 갖는 s_1, s_2, s_3의 수행영역이다. 즉 이것들은 가능적 행위 ϕ-ing의 현실 태로서 간주된다.

이로써 월터스토프의 행위계는 기호와 행위를 통합한, 다시 말해서 의미행위의 중요한 양면성을 구조화시킨 것으로 볼 수 있다.

월터스토프의 이미지와 관련한 세계투영에서 주목할 점은 '가상태'(fictive stance)이다.[18] 월터스토프가 말하는 가상태는 현전과 상황을 고려함으로써 가능 해진다. 가상을 설정하는 자(fictioner)는 우리로 하여금 이미지를 그처럼 생각하 게 함으로써 가르침과 기쁨, 지혜와 영혼의 정화가 이루어지도록 한다. 그래서 모 든 가상태의 이미지들은 무엇인가를 현전하고 무엇인가 교시를 갖게 한다.

'가상태'의 본질은 지시된 상황의 속성이나 진위에 있는 것이 아니라 그것이 취 하고 있는 '법자세'(mood-attitude)에 있다.[19] 가령 지시된 상황이 허위라는 것 은 가상태의 이미지에 필연적인 것은 아니다. 그는 사실 그것들을 모두 참으로 생 각할 수도 있으며 그래서 그것들이 모두 참일 수도 있을 것이다. 따라서 화자로 하 여금 가상자가 되게 하는 것은 그가 어떤 것을 긍정하기(affirm) 때문이 아니라, 무엇인가를 '현전하기'(present) 때문이다.

월터스토프의 세계투영의 구조에 접근하기 위해서, 특히 의미행위의 양면성의 통합 위에서 이 구조를 설명하기 위해서는, 행위의 '사용계'(usage system)를 추 가해서 설명해야 한다. 여기서 잠시 고려해야 하는 것은 기호로서의 언어에 관한 것이다.

흔히 언어에 관해서 성찰하는 사람은 언어가 어휘로 구성되어 있다고 보고, 이 어휘들을 시도식과 청도식(visual and auditory designs)으로 나눠 생각하며, 결

18) 같은 책, 231쪽 이하 참조. 특히 7장 'The Fictive Stance' 참조.
19) 같은 책, 234쪽. 가령 거짓말하는 자와 가상태를 말하는 자는 모두 똑같은 명제들에 대해 진위의 자세를 취할 수 있다. 마찬가지로 사가(史家)와 가상태를 말하는 자도 동일한 명 제에 대해 진위의 자세를 가질 수 있다. 그러나 이들 간의 차이는 '취하고 있는 법자세'에 있다고 해야 할 것이다.

국 언어는 이 도식들의 이러저러한 집합으로 되어 있다고 생각한다. 그러나 의미행위에 의하면, 그리고 특히 월터스토프의 행위생성 개념에 의하면 언어란 무엇인가를 수행하기 위한 것이며 더 구체적으로는 행위의 '간주생성'을 위한 것이다. 요컨대 언어는 '행위를 위한 체계'라 할 수 있다.

월터스토프의 세계투영은 의미작용의 생성계를 밝혔다는 점에서 시사적이지만, 이와 관련해서 추가해야 할 것은, 의미행위가 행사되는 두 가지 기본 활동인 '표시작용'(signification)과 '지칭작용'(denotation)이다.

우선 고려해야 할 것은 이것들을 의미행위의 양의성으로 고찰할 경우 월터스토프가 제시한 세목/용도계에 의해 재해석하는 것이다.

어떤 것을 가지고 무엇을 표시하는 행위만으로 이루어지는 비표현행위의 계를 '표시작용계'라 하면 계 S의 족은 세목/용도로 이루어질 것이다. 왜냐하면 하나가 다른 하나를 가지고 어떤 것을 의미하되, 후자를 어떤 방식과 상황에서 사용하기 때문이다. 따라서 표시작용계는 하나의 순서쌍이며, 그 첫 구성원은 세목/용도의 집합이고, 두번째 구성원은 첫번째 구성원의 각각에다 다음 규칙에 따라 어떤 것을 가지고 무엇을 의미하는 행위를 할당하는 함수이다. 그 규칙은 다음과 같다.

σ에 관한 하나의 세목/용도쌍은 그 구성원으로서 용도 U와 세목 I를 가질 때에만 I를 가지고 χ를 의미하는 바를 행위에 할당한다.[20]

다른 한편, 지칭작용은 다음과 같이 설명된다. 즉 어떤 계 S가 지칭작용을 가진다고 할 때, S의 족으로부터 어떤 행위 σ를 생각할 수 있다고 하자. 그러면 σ는 용도와 세목 I로 구성될 것이다. 그리고 S의 함수성원은 I를 가지고 어떤 것을 의미하는 행위를 σ에다 할당할 것이다. 즉 σ에다 I를 가지고 지칭하는 행위를 한다고 가정한다. 이때, σ가 이를 S에 있어서 '지칭한다'고 말할 수 있다. 즉 의미의 세목/용도계 S에 대해서 하나의 함수가 존재한다. 이 함수를 'S에 대한 지칭함수'라 하

20) 같은 책, 243쪽.

면 이 함수가 S에 있어서 σ가 지칭하는 것이 무엇이든 간에 개개의 구성원에다 S의 족의 σ를 할당한다.

따라서 지칭작용계의 개념을 S에 관련해서 구성할 수 있다. 지칭작용이 세목/용도계라 하면 S에 관한 지칭작용계는 하나의 순서쌍이며, 그 첫 구성원은 S의 족에 속하는 모든 행위들의 집합이고, 두번째 구성원은 S에 대한 지칭작용함수며, 이 함수가 개개의 구성원에다 σ가 S에 있어서 지칭하는 것이 무엇이든지 S의 족의 σ를 할당한다.

이와 관련해서 또한 순서쌍 $\langle I,\ U \rangle$가 S에 대해 지칭한다고 말할 수 있다. 여기서 순서쌍 $\langle I,\ U \rangle$는 물론 σ와 관련된 세목/용도의 순서쌍이다. 이는 하나의 의미작용계가 의미행위에서 어떻게 표시작용과 지칭작용을 가질 수 있는지를 제시한다.

지금까지 표시와 지칭을 위시한 이미지의 표현작용과 관련하여 의미행위의 여러 특성들을 고찰함으로써 의미행위의 양의성의 구조가 이미지의 표현에 어떻게 적용될 수 있는지를 검토하였다. 이제 이러한 고찰들을 기초로 아직 여백으로 남아 있는 이미지의 표현작용의 특성을 검토할 차례다.

먼저 화자가 어떤 것을 이미지를 빌려 표현한다고 할 때, 그는 어떤 상황에 처해서 하나의 법행위를 수행한다는 전제로부터 고찰을 시작한다. 그는 무엇인가를 이미지로 표현함으로써 이미 어떤 상황을 인출한다. 상황이 인출되면 언제나 세계가 투영되기 때문에 표현이 시행되면 반드시 세계투영이 있게 마련이다.[21]

여기서 바로 이미지의 표현의 문제가 제기된다. 그것은 현존하지 않고 또 현존하기가 불가능함에도 불구하고 여전히 이미지의 상황이 존재한다는 것을 어떻게 설명할 수 있느냐 하는 문제이다.

이 문제는 이미지의 표현에 고유한 것이며, 이 문제에 대해 굿맨류의 순수기호

21) 월터스토프의 고찰에 의하면 이때의 표현작용은 항상 'p-representation'이다. 이 책에서는 편의상 'p-representation'과 'q-representation'으로 분류하지 않고 일반적으로 'p-representation'을 'representation'으로 사용하고 구별할 필요가 있을 때에 한하여 'q-representation'을 사용한다.

론은 순수의미론의 한계 때문에 접근할 수 없었다. 가령 「비너스의 탄생」은 굿맨의 술어이론에 의해 다음 세 가지의 술어로 기술된다.

1) 바다 위의 거대한 조개껍질 위에 서 있는 비너스다.
2) 비너스가 그 위에 서 있는 바다 위의 거대한 조개껍질이다.
3) 거대한 조개껍질과 비너스를 안고 있는 광대한 바다다.

이 기술에 의하면, 이미지의 지칭작용은 다양한 방향으로 나타난다. 그리고 표현되는 것들, 즉 표현물이 그 다양한 방향에 대응해서 역시 여러 가지로 설정된다. 「비너스의 탄생」의 경우, i)바다 위의 거대한 조개껍질 위에 서 있는 비너스, ii)비너스가 그 위에 서 있는 바다 위의 거대한 조개껍질, iii)거대한 조개껍질과 비너스를 안고 있는 광대한 바다 등과 같이 지칭하는 것은 적어도 세 가지다. 그리고 술어로 나타낸 1)~3)은 모두 외연을 달리하고 있다. 즉 1)은 2)와 3)이, 2)는 1)과 3)이, 3)은 1)과 2)가 서술할 수 없는 것을 각각 서술한다. 뿐만 아니라 이들이 지칭하는 지물들은 현존하지 않으며, 또 현존하기 불가능한 종류의 것들이다. 그것들은 지시의미론에 의하면 위(僞)명제를 주장하는 것이고 또한 하나의 동일한 그림이 여러 개의 위명제들을 두서없이 발언하는 경우에 해당된다. 이 그림은 예컨대, 굿맨의 기호론에 의하면 외연에 있어 공집합을 가지며 단지 바다와 비너스와 조개껍질의 그림이라는 하나의 '류'(類)로 처리될 것이다.

그러나 굿맨의 기호론이 주장하는 이러한 직관은 잘못된 것이다. 왜 그러한가? 주목해야 할 것은 기호, 즉 '대리물'(proxy)로서의 그림과 그림에 대응하는 대상 i), ii), iii)은 이것들의 외연이 모두 다르기 때문에 동형성(isomorphism)의 표준에 들어맞지 않는다. 1)~3) 중 어느 것을 표현하는 것으로 선택하느냐 하는 것은 임의적인 것이 되고 만다.

따라서 굿맨의 동형성의 표준에 의해서는 세계의 변별쌍 가운데 어느 것을 외연으로 선택해야 할지 알 수 없다. 요컨대 문제의 열쇠란 외연에 있지 않다는 것을 굿맨은 간과한 것이다. 그림의 이미지는 뚜렷한 외연의 시차성을 갖지 않고 다방

향성(multi-directionality)에 지배된다. 이미지는 원래 2차원적으로 읽히는 것이
특징이고, 명제의 술어처럼 1차원적으로 읽히지 않기 때문이다.

따라서 「비너스의 탄생」의 지칭물 i)~iii)은 동일한 상황의 것들로 보아야 할
것이다. 월터스토프는 이 경우의 표현작용과 상황의 이해에 접근하는 자세로서,
1) '하나의 k를 표현함'에 관해서가 아니라, 2) '하나의 k가 존재한다는 것을 표현
함'에 관해 언급해야 한다고 주장한다.[22] 그에 의하면 그림의 상황과 표현작용을
고찰하는 방법은 명제를 특수화하는 정상적인 방법인 '~라는 것'의 절(즉 that-
clause)을 사용하는 것이다.

그렇다면 현존하지 않거나 현존할 수 없는 대상들이 존재함에도 불구하고 그림
에서 여전히 그러한 상황이 현전되는 것은 어떻게 설명되는가? 다시 말해 그림이
지시물에 대해 공집합일지라도 '~류의 그림'에 머물지 않고 계속해서 상황을 갖
는 것은 무엇에 기인하는가?

이에 관해 월터스토프는 의미행위의 '법자세'로 설명한다. 가령 정사각형 속에
대각선을 그리면 i)기다란 복도, ii)전등갓, 또는 iii)네모뿔, iv)터널 등 여러 가
지가 표현된다. 이때 대각선이 있는 네모꼴은 무엇인가를 표현하지 않아도 기계
적으로 그려질 수 있으므로 하나의 '이미지 도식'에 지나지 않는다. 이미지기호
가 '시도식'으로 보이고 그래서 i)~iv) 중 어떤 것으로 표현되는 데에는 기호로
서의 그림도식, 즉 대각선이 있는 네모꼴과 그것의 표현물 i)~iv)만으로는 불가
능하다.

거기에는 사람 p가 어떤 시간 t에 이미지도식을 시도식으로 치환하고 i)~iv)
중 하나를 표현하도록 하는 행위가 주어져 한다. 즉 의미행위에 이미지도식이 주
어져야 한다. 이때 의미행위는 이미지도식을 시도식으로 번역해서 거기에 적절한
행위를 연결시키며 i)~iv)의 어떤 것으로 표현하도록 임의의 선택사항을 수행한
다. 이때 p와 t가 다름에 따라 i)~iv)의 선택사항이 달라질 것이고, 표현물도 다소

22) WWA, 283쪽. 즉 'p-presentation a k'가 아니라 'representing that there is a k'에 관
해 언급함으로써 수행한다는 것이다.

간 달라질 것이다. 이와 같이 대각선이 있는 네모꼴이라는 이미지도식이 어떤 것을 표현하느냐 하는 데에는 표현물의 상황에 대한 사람 p의 법자세가 관여해야 한다.

그러나 이와 같이 표현되는 데, i)~iv)는 어느 경우건 현존하는 것이거나 현존 가능한 것이라고 할 수 없다. 왜냐하면 i)~iv)는 대각선이 있는 네모꼴이라는 이미지도식이 갖는 '그림기능'(picturing function)의 여러 가지를 보여주긴 하지만, i)~iv)가 반드시 현실에 존재하지 않아도 p의 법자세에 따라서는 그와 같은 표현이 가능하기 때문이다.

중요한 것은 '그림'과 '이미지에 의해서 그려지는 것'의 상호관계를 기호와 행위의 접근관계로 고찰하는 것이 바람직하다는 것이다. 이미지의 그림행위는 임의의 명제를 지시하고자 하는 의도가 마땅히 전제되어 있다고 보아야 하기 때문이다.

이미지에 있어서 기호와 행위의 접근가능성

후기 비트겐슈타인과 이미지의 위치

기호와 행위의 접근가능성과 관련해서 이미지가 표현하고자 하는 것을 해명할 수 있다면, 이러한 의미의 이미지는 후기 비트겐슈타인이 『메모쪽지』(Zettel)와 『철학적 탐구』(Philosophical Investigation)에서 시사하는 '의미행위'(meaningful action)의 특성과 무관하지 않다.[23]

비트겐슈타인에 의하면, 행위의 의미는 특정한 '언어게임'(language games)이고 동태의 표준이다. 어떤 행위이고 의미가 있느냐 없느냐 하는 것과 그 의미가 무엇이냐 하는 것은 특정한 언어게임에서 그것이 갖는 역할에 달려 있다.

후기 비트겐슈타인이 고찰하는 의미행위에서 중요한 것은 행위의 의미란 어떤 신비로운 정신적인 사건이 아니라, 행위가 수행되는 주변상황에 의존할 뿐 아니

23) Ludwig Wittgenstein, *Zettel*, ed., G. E. M. Anscomebe, G. H. von Wright, trans., G. E. M. Anscomebe(Oxford: Basil Blackwell, 1967), §§227, 238.

라, 특정 상황의 '그림' 즉 이미지라는 사실이다.[24) 의미행위가 상황에 의존하고 또 그 상황의 이미지가 된다는 사실에서 장차 의미행위가 이미지의 표현작용의 본질일 수 있는 가능성을 엿볼 수 있다.

다른 한편, 의미행위가 이미지의 표현에서 특히 기호행위의 도입 개념이 될 수 있는 것은 '약정의 특성'(conventional character) 때문이다. 의미행위 가운데는 이 약정의 특성에 의해 일반적으로 사람들에게 어떤 규칙 안에서 무엇인가를 시사할 수 있는 가능성들이 내포되어 있어서, 이 행위가 이미지와 같은 특수한 표현행위로 전개될 경우, 필요한 기호행위의 본질적인 국면을 보여줄 특성들을 예비적으로 갖추고 있다.

따라서 규칙의 개념이야말로 의미행위의 그러한 특성을 예고하는 것이라고 말할 수 있다. 아주 일반적인 수준에서 일상언어이론은 후기 비트겐슈타인에서 시사된 바 있는 '규칙지배행위'(rule-governed behavior)를 의미행위의 정의의 표준으로 제안하고 있어 주목할 만하다. 윈치(Peter Winch)는 바로 이러한 시각에서 의미행위는 그것이 장차 이러저러한 방식으로 행위하리라는 것을 사람들에게 제시하는 특징이 있다고 주장한다. 따라서 그 사람들의 현재의 행위가 그것을 하나의 규칙으로 사용하고 있을 때 행위자는 규칙지배의 방식으로 행위한다고 규칙의 역할을 강조한다.[25)

규칙에 의해 가능한 표현행위가 하나의 특정한 상황의 '그림'이 될 수 있다는 점에서, 궁극적으로 의미행위는 이미지 표현의 기반이라고 할 수 있다. 즉 이미지

24) Ludwig Wittgenstein, *Philosophical Investigation*, trans., G. E. M. Anscomebe (Oxford: Basil Blackwell, 1968), §584.

25) Peter Winch, *The Idea of Social Science and its Relation to Philosophy*(London: Routledge & Kegan Paul, 1958), 51~52쪽. 피터 윈치 이외에도 의미행위의 규칙에 주목한 것으로는 피터스(R. S. Peters)와 멜덴(A. I. Melden)의 경우를 들 수 있다. 피터스는 '규칙에 따른 합목적적인 행위형태'(rule-following purposive pattern of behavior)를 인간행위의 '패러다임'으로 확인하면서 '사회에 있어서 인간은 체스게임을 하는 자(chess-player)이다'(*The Concepts of Motivation*, 1985, 7쪽)라고 주장다. 멜덴은 예컨대 서명행위와 같은 신체운동의 지시행위(designation)에서 협약의 역할에 주목하고 있다(*Free Action*, 1961, 9장).

의 표현은 의미행위를 기초로 한다.

이미지에서는 기호와 행위가 분리되어 있지 않으며 이것들의 연속과 통합이 있을 뿐이다. 기호와 행위의 접근가능성은 이미 현실화되어서 표현될 것들이 모두 행위의 현실을 통해 보여줄 상황에 돌입해 있다. 지금까지 고찰한 표현작용은 이러한 상황의 것이며, 표현행위의 가능성 가운데는 의미행위의 '표현작용적' 기반이 자리하고 있다고 주장할 수 있다.

의미행위가 이미지 표현의 근저에 작용함으로써 이미지가 의미를 갖게 될 것이지만, 문제는 이미지로 하여금 기호와 행위의 통합적 국면을 보일 수 있는 '화용적 국면'(pragmatic aspect)이다. 이에 관한 한, 의미행위는 여전히 가설적 개념으로 남아 있다.

앞에서 표현작용이 그것의 화용적 국면을 통해서만 내용을 보일 수 있다고 하였는데, 화용적 국면이란 의미행위의 실천적 상황을 말한다. 따라서 여전히 이미지를 뒷받침하는 의미행위의 화용적 국면의 문제가 남는다. 요컨대 의미행위가 이미지의 표현작용에서 기호적 측면과 행위적 측면의 역할을 행사하면서, 이것들을 접근시키고 통합시키는 화용적 국면은 어떻게 설명될 수 있느냐 하는 문제가 제기되는 것이다.

이미지의 화용적 위치

'화용론'(pragmatics)이 주목받게 되는 것은 행위의 상황을 이미지의 표현과 결부시킴으로써 의미의 구체성을 보다 여실히 파악할 수 있다고 보기 때문이다. 기호와 행위의 접근가능성 또한 화용론에 의해서 그 참 모습을 드러낼 수 있을 것이다.

이미지의 화용론에 대한 접근은 리처드 마틴(Richard Martin)이 굿맨의 지칭개념을 비판적으로 검토하고 그 결함을 지적함으로써 시초를 마련하였다.[26] 마틴은

26) R. Martin, "On Some Aesthetic Relations", *JAAC*, Vol. XXXIX, No. 3(Spring 1981), 256~264쪽. 이하 'SAR'로 줄임.

지칭 사용법의 역사를 회고하면서 이것을 어휘와 대상의 관계를 나타내는 것으로 한정하고, 이미지와 같은 비언어적 실체(nonlinguistic entity)와 대상의 관계를 나타내는 데에는 '표상'(representation)의 개념을 사용할 것을 제시하면서 지칭과 표상을 구별할 것을 주장하였다.[27]

그는 그려진 그림과 그림으로 나타낸 대상 간에 이루어지는 '표상의 실증적 사례'(positive case of representation)를 고찰하고, 이를 정당하게 해명하기 위해 '표상'과 '지칭'을 엄격히 구별할 것을 제안한다. 그리고 이와 같이 구별하기 위해서는 표상을 다음과 같이 3항관계(triadic relation)로 고찰할 것을 주장한다.[28]

　　1) α Repr χ, a.' [29]

위의 정식은 그림 α가 대상 또는 사건 χ를 언어적 서술 a 아래에서 표상한다는 것을 나타낸다. 기본적인 표상의 규칙으로서, 마틴은 다음 세 가지를 열거하고 비교한다.[30]

27) SAR, 258~259쪽. 그는 'denote'를 'truth'와 같은 정밀한 의미론적 추측을 고찰하는 데 사용해야 하고, 부당하게 이것을 확장해 사용함으로써 일어날 수 있는 잘못을 지적하고 있다. 가령 예술이론의 구성을 위해 'represent'나 'express' 등을 특수화하기 위한 규칙을 고찰할 때에는 'truth'나 'denote'를 유추해서 해결해야 하지만, 지칭과 표현은 엄격히 구별되어야 한다고 주장함으로써 굿맨을 비판하고 있다.

28) 이에 의하면 지칭은 이항관계(dyadic relation)이다.

29) 여기서 a는 일변수술어이다. 일변수술어는 물론 실질적인 집합들을 지시하며 그 집합의 구성원들을 지칭한다.

30) SAR, 259쪽. 이 정식들에서 'χ Under a'는 χ를 일변수술어 a 아래에서 가진다는 것을 나타내며 'Pict a'는 'a가 그림이다'를, 'Obj χ V Ev χ'는 'χ는 대상, 또는 사건이다'를, 'PredConOne a'는 'a가 일변수술어 정항이다'를, 'P'는 전체에 대한 부분의 관계를 각각 나타낸다. 여기서 Repr $R2$는 표상의 '제한원리'이며, Repr $R3$은 '특수원리'이다. 후자의 경우는 주어진 그림들이 사실상 주어진 대상들 또는 사건들을 특수한 방법으로, 또는 주어진 술어서술들에 의해 표상한다는 것을 말해준다. 여기서 'a' 대신 이미지 또는 이미지 부분의 명칭들 내지는 서술들을 삽입할 수 있고, 또한 'χ' 대신 명칭들이나 서술들을 삽입할 수 있으며, 'a' 대신 구조적(또는 형태의) 서술명칭을 삽입할 수 있다. 엄격히 말해, 이 특수원리의 규칙은 기입명사(inscription term)로 기술되어야 한다. 간단히 말하

Repr $R1. \vdash (\alpha)\,(\chi)\,(a)\,(\alpha\ \mathrm{Repr}\ \chi, a \supset \chi\ \mathrm{Under}\ a).$

Repr $R2. \vdash (\alpha)\,(\chi)\,(a)\,(\alpha\ \mathrm{Repr}\ \chi, a \supset ((\mathrm{Pict}\ \alpha \vee (\mathrm{E}\beta)\,(\mathrm{Pict}\ \beta \cdot \alpha\ \mathrm{P}\ \beta))$
$\cdot (\mathrm{Obj}\ \chi \vee \mathrm{Ev}\ \chi) \cdot \mathrm{PredConOne}\ a)).$

Repr $R3. \vdash \lceil \alpha\ \mathrm{Repr}\ \chi, a \rceil.$

이상의 표상의 규칙들 가운데서 Repr $R1$과 Repr $R2$는 다소 논리적인 원리들이라 할 수 있으나 Repr $R3$은 우리에게 특히 어떤 대상들이 표상되며 이 대상들이 '어떤 것으로서 표상된다'는 것을 말하려고 한다. 이때 a는 의도적으로 해석되어야 하고 진술표는 한없이 길 수 있으며, 그럼으로써 표상의 경험적 내용 전체가 제시될 수 있다.

이상의 세 가지 표상의 규칙들 중에서 Repr $R1$이 가장 만족되지 않는 원리이다. 이를 만족시키려면 χ와 α의 관계 '아래'를 의미론적인 것에서 화용론적인 것으로 바꾸어야 한다.[31] 즉 화용론적 '아래-관계'가 일반적인 목적을 위해 더 만족스러운 결과를 얻게 될 것이라는 것이다.

따라서 'χ Under a' 대신 'p Under χ, a'[32]에 의해서 'Repr'를 화용관계로 재해석할 필요가 있고, 그 방법으로는 작품이 그처럼 표상한다고 말하는 사람 p(예컨대, 작가나 관객)를 삽입함으로서 가능하다. 즉

2) '$\alpha\ \mathrm{Repr}_p\ \chi, a.$'

따라서 Repr $R1$을 화용론적 기술로 바꾸어 다음과 같이 Repr $R1'$로 고쳐 쓸 수 있을 것이다.

면, 지시물을 이미지에 대응해서 기술한다는 것이다. 이와 관련해서 Repr $R3$에 주어질 진술들의 표가 특히 중요하다. 왜냐하면 이 규칙의 경험적 부분 전체가 그 진술들에 기초를 두고 있기 때문이다.

31) SAR, 260쪽.
32) 이 원리는 사람 p가 χ를 술어서술 a 아래에서 가진다는 것을 나타낸다.

Repr $R1'$ ⊢ (p) (α) (χ) (a) $(\alpha$ Repr$_p$ χ, a \supset p Under χ, a$)$.

그러나 위 Repr $R1'$에다 $p's$가 a 아래에서 χ를 취하는 시간을 표시함으로써 이 미지의 그림이 어느 때 어떤 사람 p에 대해서 어떤 것 χ를 표상하는 것으로 좀 더 완전하게 기술할 수 있다.[33] 왜냐하면 표상은 한 번만 일어나는 것이 아니라 시간에서 시간으로, 또는 문화에서 문화로 여과되기 때문이다.

따라서 마틴은 표상의 변화를 기술하기 위해 다음과 같이 '사건서술어'를 도입할 필요가 있다고 주장한다.

3) '$\langle\alpha$, Repr, p, χ, a\ranglee', 그리고 '$\langle p$, Under, χ, $\alpha\rangle$e.'[34]

따라서 3)에 의해 Repr $R1'$를 Repr $R1''$로 바꾸어놓을 수 있다.

Repr $R1''$ ⊢$(e)(p)(\alpha)$ (χ) $(a)(\langle\alpha$, Repr, p, χ, a \rangle e $\supset \langle p$, Under, χ, $\alpha\rangle$e$)$.

또는 '$e'Pe'$가 e'는 e의 부분임을 나타낸다고 할 때 이를 삽입해서 Repr $R1'''$와 같이 정치화할 수 있다.

Repr $R1'''$ ⊢$(e)(p)(\alpha)$ $(\chi)(a)(\langle\alpha$, Repr, p, χ, a$\rangle \supset (Ee')(e'$ P e $\cdot \langle p$, Under, χ, $\alpha\rangle e')$.

이와 같이 화용형식에 의한 표상의 세 가지 원리에 의해 세 가지 정식을 Repr $R1$에다 적용할 수 있다면, 그 밖의 Repr $R2$와 Repr $R3$에 대해서도 유사한 적용

33) 우리는 동일한 하나의 그림이 동일한 한 사람에 의해 어떤 경우에는 이러하게, 또 어떤 경우에는 저러하게 표현한다는 것을 부가할 수 있을 것이다.

34) 이 정식들에서 앞의 e는 사람 p가 a 아래에서 χ를 표상함으로써 취하게 되는 α의 상황 또는 동태이며, 뒤의 e는 $p's$가 a 아래에서 χ를 취하는 상황 또는 동태임을 나타낸다.

이 가능할 것이다.[35] 그렇게 함으로써 이미지가 이러저러하게 규정될 수 있음을 주장할 수 있다.

여기서 화용론적 고찰이 이미지의 표상작용에 대해 시사하는 것은 무엇일까? 그것은 마틴이 위에서 고찰한 바와 같이, 여러 가지 종류의 표상이 있을 수 있다는 것을 보여주는 것이다.[36] 이에 의하면, 표상이 1)무의도적이고 우연적으로 이루어지는 경우, 2)현저하게 의도적으로 이루어지는 경우, 그리고 3)작가와는 관계없이 순전히 지칭적으로 이루어지는 경우를 예시할 수 있다. 이 가운데 세번째가 술어서술에 의해 현전되는 대상의 표상물을 언어 본래의 뜻에서 지칭한다.

표상작용의 종류가 여러 가지로 존재하는 것이 특히 여러 가지 술어서술들이 존재하는 데서 연유한다면, 표상작용에서는 굿맨이 말하는 '지칭'이 전부일 수는 없다. 따라서 이미지의 그림이론에서 사용하고 있는 기호체계는 일반화된 기호체계가 아니라 특수화된 통사론, 의미론, 그리고 화용론을 가지는 논리체계에 의해 해명될 수 있는 기호체계여야 할 것이다.

이렇게 특수화된 이미지의 기호체계는 지칭만으로 이루어지는 순수한 기호관계(symbolic relations)에 의해서는 설명되지 않는다. 마틴은 이것을 다음과 같은 지칭의 1)특수규칙(specificity rule)과 2)제한규칙(rule of limitation)을 비교해서 나타낸다.[37] 즉

$$\text{Den } R1. \vdash \lceil \text{ a Den } \chi \equiv \cdot \cdot \chi \cdot \cdot \rceil.$$

$$\text{Den } R2. \vdash (\text{a}) \ (\chi) \ (\text{a Den } \chi \supset \text{PredConOne a}).$$

지칭의 특수규칙 Den $R1$은 'a'와 '$\cdot \cdot \chi \cdot \cdot$'의 상호관계가 구조상의 특성에

35) 가령, Repr $R2$의 경우 작가(화가)에 대한 술어 'Pntr a'를, 그리고 관객(관찰자)에 대한 술어 'Vwr a'의 도입이 필요할 것이며, 이에 따라 그림은 이러저러하게 규정될 수 있을 것이다.

36) SAR, 260쪽.

37) SAR, 263쪽.

만 관계한다는 점에서 전적으로 구조적인 면만을 보여주며, 따라서 이미지 표상작용의 특수규칙 Repr $R3$과 크게 대조를 보인다.[38] 이에 비해 제한규칙 Den $R2$는 이미지의 제한규칙 Repr $R2$와 유사한 면을 보여준다.

지칭과 대조적으로 이미지 표상의 특수규칙 $R3$은 그 기초를 사실상 '무엇 대 무엇'(what to what)과 관련시킨다. 따라서 그것은 순전히 구조적인 것만은 아니다. 가령 Repr $R3$은 'a'에 대해서 가치 선택을 부가함으로써만 가능하다. 그러나 Den $R1$은 순전히 기호관계에 의해서만 지지된다.

마틴은 이미지 표상은 Den $R1$에서와 같은 지칭관계를 보여주지 않으며 특수한 의미에서 '감성관계'(aesthetic relations)로서의 표상임을 주장한다.[39] 그는 이미지 표상관계들의 피관계항(Relata)으로서 구체적 사물, 수행하고자 하는 대상, 표현되는 성질, 표현된 감정, 예시된 성질 등을 열거하면서, 주의할 것은 이미지가 이러한 피관계항들을 '대표하거나'(stand for) '대신하는'(take the place of) 것이 아니라 오히려 그러한 피관계항들에 대해서 어떤 '특수한' 관계를 갖는다는 것을 강조한다.[40]

따라서 이미지란 어떤 목적을 대신할 수 있다는 의미에서 어떤 것을 '기호로 나

38) Den $R1$에서 '‥χ‥'는 'χ'가 단지 자유변항(free variable)을 포함한 문장으로 기술되는 함수이며, 'a' 대신 가상집합의 표현 '{χ∋‥χ‥}'의 구조서술의 이름(structural-descriptive name)이 삽입된다.

39) 같은 책, 같은 쪽.

40) 위에서 고찰한 Den $R1$의 특수규칙에 있어서 다른 두 가지 특징적 이유 때문에 마틴은 Den $R1$이 Repr $R3$과 다르고, 따라서 표현작용을 지칭과 구별한다.(같은 책, 같은 쪽)
(1)Den $R1$에 있어서 'a'를 '≡'의 오른편에 놓을 수 없다. 따라서 Den $R1$은 하나의 관념적 진술(ideal statement)이며 그래서 '실제의 정의'(real definition)는 [a Den χ]의 문맥으로 진술한다. 이때 a는 이 정의들의 시차에 반영되지 않는다. 이 점에서 '표상'(Repr)의 실제의 정의는 '지칭'(Den)과 같은 것이 아니며, 지칭의 실제의 정의는 표상의 정의에 해당되지 않는다.
(2)기호를 위한 순수한 지칭의 특수규칙들은 이 기호를 사용하지 않으면 안 되는 중요 문맥을 특수화한다. 즉 '≡'의 왼편에 있는 기호의 진술이 오른쪽에 사용될 수 없다. 진술은 반드시 구조적으로 실시된다. 이 점에서 표상작용의 경우는 'Den'의 경우와 다르다. 즉 'Repr'의 경우에는 동일한 하나의 진술(이름)이 '≡'의 좌우에 놓일 수 있기 때문이다.(같은 책, 253~264쪽 참조)

타내는 것'이 아니며, 표상하고자 하는 것을 대리하지도 않는다.

이미지 표현의 특수규칙 [Repr χ, a]로부터 대상과 이 대상에 의해 어떤 것들이 표현될 것인지를 진술하는 진술표는 무한히 작성될 수 있다. 또 이렇게 진술하는 데에는 그것들이 표현되는 데 동의하는 사람이 요청될 뿐만 아니라, 표상이 '시간 적'으로 일어나고, 사건을 서술함으로써 기술할 수 있다는 것에 주목해야 할 것이 다. 즉 $\langle a, \text{Repr}, p, \chi, a\rangle e$ 가 사건서술의 술어로서의 자질을 갖는다는 것에 주목 한다면, 기호론이 주장하는 지시물은 사건서술의 수준이어야 하며 이 수준에서만, 기호론이 안고 있는 의미론의 난점이 해결될 수 있을 것이다.

더 나아가, 비구상 이미지의 경우와 같이 어떤 장면을 표현하지 않고, 의미 있는 색면의 패턴이나 리듬만을 보여줄 경우도 이것들이 가지는 지시물의 사건서술의 수준 또한 충분히 고려할 수 있다. 특히 굿맨의 기호론은 이 경우의 술어관계를 표 상으로 기술하지 않고 '소유'(possession)와 '지시'(designation)를 한데 묶은 '예시'(exemplification)로 다룬다.[41]

예시란 비구상 이미지는 물론 일반적으로 모든 이미지들이 표상을 갖게 되는 기 초이다. 비구상 이미지에서 의미작용은 어떤 '성질들'(qualities)을 소유할 뿐만 아니라 이것들을 지시하며 부분적으로는 표상을 배후에 감추고 있다.

예시에 대해서도 사건을 서술하는 수준에서 화용적으로 서술할 수 있다. 만일 그림의 이미지가 우리의 의식에 나타나고 우리의 의식이 그것을 선택할 뿐만 아니 라 거기에 초점을 맞춰 고무되는 여러 가지 성질들을 일변수술어 a로 표시하기로 하자. 즉

'MQPredConOne a'.

에서 성질 a가 이러한 의미에서 발현된 성질을 나타내는 술어(a manifested

41) Nelson Goodman, *Languages of Art: An Approach to a Theory of Symbols*(Cambridge : Hackett, 1960), 50쪽 참조.

qualitative predicate)임을 나타낸다고 할 때, 중요한 특징은 다음과 같은 규칙 Exmpl *R1*과 같은 '제한규칙'으로 표시된다.

Exmpl *R1*. $\vdash (\alpha)(a)(\alpha$ Exmpl $a \supset ((\text{Pict } \alpha \lor (E\beta) \ (\text{Pict } \beta \cdot \alpha \ P\beta)) \cdot$ MQPredConOne $a))$.

그리고 'a Des$_{vc}$ *F*'가, 일변수술어 a가 가상집합 *F*를 지시한다는 것을 나타낸다고 하면 예시작용의 소유규칙(rule of possession)은 다음과 같다.

Exmpl *R2*. $\vdash \lceil (\alpha)(a)((\alpha$ Exmpl $a \cdot a$ Des$_{vc}$ $F) \supset F \alpha \rceil$.[42]

이에 관한 다음의 '특수규칙'은 어떤 그림의 이미지가 사실 어떤 술어에 해당하는 성질들을 예시한다는 것을 말해준다.

Exmpl *R3*. $\vdash \lceil (\alpha$ Exmpl $a \rceil$.

그러나 이와 관련해서 지칭규칙은 다음과 같은 표상규칙을 사용해야 할 것이다. 즉

4) 'α Repr$_p$ a'.

이 규칙은 예시에 은닉되어 있는 표상의 규칙이기 때문에 사실상 어떤 것 a를 표상하는 것이 아니므로 공집합을 갖는 실체 *N*을 도입해서 다음과 같이 간단히 나타낼 수 있다.

42) SAR, 261쪽. 이 도식은 그림이 예시하는 술어에 의해 지시되는 가상집합(virtual class)의 구성원을 나타낸다. 물론 그 역은 성립하지 않는다.

4)' 'α Repr$_p$ N, a.' [43]

따라서 예시 안에서 작용하는 표상, 다시 말해 예시와 표상의 '상호관계의 규칙'(rule of interrelationship)은 다음과 같다.

Exmpl $R4$. $\vdash(\alpha)(a)(p)((\alpha\ \text{Exmpl}\ a\ \cdot\ (\text{Pntr}_{ap} \lor \text{Vwr}_{ap})) \supset \alpha\ \text{Repr}_p\ N, a)$.

이상에서 기술된 표상과 예시의 술어관계들은 모두 의도적 관계들임을 보여준다. 그리고 임의의 번역 아래에서만 추정적으로 지지될 수 있음을 시사한다. 그것들은 예컨대 a가 p에 의해 b로 번역될 수 있다는 것을 'a Prphrs$_p$ b'로 나타내면 표상과 예시에 있어 술어의 '번역규칙'(rules of paraphrase)은 다음과 같이 형식화된다.

Prphrs $R1$. $\vdash(\alpha)(a)(p)((a\ \text{Prphrs}_p\ b \supset (\alpha)(\chi)(\alpha\ \text{Repr}_p\ \chi, a \equiv \alpha\ \text{Repr}_p\ \chi, b)$.

Prphrs $R2$. $\vdash(\alpha)(a)(p)((a\ \text{Prphrs}_p\ b \supset (\alpha)(\alpha\ \text{Exmpl}\ a \equiv \alpha\ \text{Exmpl}\ b)$.[44]

이와 같이 번역규칙 아래서만 표상과 예시의 술어관계가 파악된다. 그것은 앞서 표상작용이 사건서술적으로 기술됨으로써 보다 완벽한 진술이 가능하고, 그 진술표는 무한히 작성될 수 있다는 결론과도 일치한다. 뿐만 아니라, 사실상 이미지의 그림이 표현하고 예시하는 것이 사람, 시간, 사건(상황)과 분리될 수 없는 성격의 것임을 보여준다.

이상에서 고찰한 이미지의 그림에 대한 화용기술이 말해주는 것은, 기호와 행위의 접근가능성이란 표상과 예시를 통합함으로써 가능하다는 것이다.

43) 이것은 a가 MQPredConOne일 때 α가 p에 의해서 술어서술 a 아래에서 공집합을 갖는 실체를 표현한다는 것을 나타낸다.
44) 같은 책, 같은 쪽.

기호행위론의 제기

도입과 새 방향

의미행위와 관련해서, 후기 비트겐슈타인, 월터스토프, 마틴을 고찰한 것은 표상이 의미행위와 세계투영, 그리고 화용계 안에서 어떻게 작용하며 어떻게 그 기초가 구성되는지를 고찰하려는 데 목적이 있었다. 그들의 논점들은 모두 행위론의 입장을 견지했지만, 표상을 다루는 방법론은 기호를 행위에 통합함으로써 이미지 표상의 구조를 밝히는 것이었다.

이러한 고찰을 토대로 제기하고자 하는 하나의 방법적 개념이 '기호행위' (symbol-act)이다. 이 개념을 발전시키기 위한 기호행위론은 지칭만을 다루는 순수기호론이 아니라 그레마스(Algirdas Julien Greimas)와 리쾨르가 고찰하는 '담론의 기호론'(sémiotique discoursive) 또는 '텍스트의 기호론'(sémiotique textuelle)과 유사한 것이다. 이미지를 주어진 고립된 기호로 다루는 것이 아니라 객관화된 의미행위로서 다룬다[45]는 점에서 그렇다.

다른 한편, 기호행위를 중심개념으로 삼고자 하는 것은 앞서 고찰한 표상의 화용론을 기호행위론으로 치환하고자 하는 보다 적극적인 의도에서다. 화용론은 하

45) 그레마스의 다음을 참조한다. (1) "Un problème de sémiotique narrative: les objets de valeur", *Langages*, No. 31(Paris: Didier-Larousse, 1973), (2) "Les actants, Les acteurs et les figures", *Sémiotique narrative et textvelle, recueil collectif*(Paris: Larousse, 1973), 그리고 그레마스의 업적을 집성한 쿠르테(J. Courtés)의 다음 저작이 중요하다. *Introduction à la sémiotique narrative et discursive*(Paris: Hachette, 1976).

쿠르테의 이 저작에는 그레마스의 서문 "Les acquis et les projets"(5~25쪽)가 실려 있어 그의 '담론의 기호론'을 위한 전략적 시도를 간명하게 보여준다. 리쾨르가 자신의 '텍스트' 개념을 설정하는 데 그레마스의 '담론의 기호론' 또는 '구조의미론'의 입장을 지지하면서 기술한 다음 논문들 "Meaningful Action Considered as Text", *Explorations in Phenomenojogy*, ed., David Carr, Edward S. Casey(The Hague: Martinus Nijhoff, 1973), 그리고 "The Problem of Double Meaning as Hermeneutic Problem and a Semantic Problem", *Art and Its Significance*, ed., Stephen David Ross(New York: State University of New York Press, 1984)는 이 분야의 주요 논문들이다.

나의 표현이 갖는 의미를 특정한 개인, 시간을 포함하는 '사건'으로 파악하려 하므로, 이를 객관화의 측면에서 재고할 필요가 제기된다. 이미지 화용론이 순수의미론의 한계를 보완해주긴 하지만 이미지의 표현이 갖는 의미를 고의로 사건적인 것으로 제한할 위험이 있기 때문이다.

리쾨르의 지적과 같이, 이미지의 표현은 사건과 의미의 변증법으로 이해해야 한다는 것을 용인한다면, 이미지의 구조를 고찰하기 위해서는 의미의 '객관화된 국면'(objectified aspect)을 극대화할 필요가 있다.

그 대안으로는 앞서 고찰한 표상의 필요충분조건을 포용하는 의미행위의 객관화된 국면이 재고되어야 한다. 말하자면 특정한 개인과 그의 의도, 그리고 시간으로 주어지는 특정한 사건적 국면을 넘어, 리쾨르가 시사한 바와 같이 사건으로부터 '거리'(distance)를 가지고 파악되는 이미지의 자질을 고려하지 않으면 안 된다. 그 시초는 그레마스와 마랭(Louis Marin)의 '구조의미론'에서 예를 찾아 볼 수 있다.[46] 3장에서는 '이미지의 구조의미론'이 시사하는 이미지의 의미행위의 객관화된 국면을 고찰할 것이다. 거기서는 기호행위가 중심개념이 될 것이다.

그러나 어째서 기호 또는 행위가 아니고 기호행위냐 하는 것은 이제부터 다루어야 할 문제이지만, 잠정적으로는 지금까지 고찰한 기호와 행위의 '접근가능성' 그리고 '의미행위의 양의성'을 한마디로 요약해서 제시할 수 있는 예비적 개념으로 사용할 것이다.

방법적 개념으로서의 기호행위

의미지각으로서의 기호행위

일단 도입 개념으로서 기호행위란 기호와 행위의 연속적이고 통합적인 수준의 것이며 두 개의 별개 수준으로 분리될 수 없는 이미지의 의미행위의 '시초적 국

46) A. J. Greimas, *Sémiotique structuale*(Paris: Larousse, 1966), *Du sens*(Paris: Seuil, 1970) 참조. Louis Marin, "La Description de l'image", *Communications*, Vol. 15 (Paris: Seuil, 1970), 186~209쪽 참조.

면'(primordial aspect)을 일컫는다. 그러나 기호행위가 방법적 개념으로 설정되기 위해서는 약간의 경험적 근거가 제시되어야 한다. 기호행위의 경험적 근거는 부분적인 이미지기호를 완성된 그림 전체의 문맥 가운데서 이해하는 지각실험에서 확인된다. 이는 파스토(Tarmo A. Pasto)가 의미와 지각의 관계를 밝히기 위해 다음과 같은 가설로 이미지기호를 고찰한 데서 확인된다.[47]

1) 의미 있는 지각은 의식의 변별력 아래에서 일어난다. 단지 지적이고 정신적인 구성에만 근거를 둔 분석들은 무의미하거나 지지될 수 없을 것이다.
2) 생리신경계의 절차들이 중추의 정신적 기능 못지않게 중요하다.
3) 신체적 기능들이 지적 절차들을 통해서 의식으로 상승된다.
4) 시각언어도 또한 다른 언어들과 마찬가지로 생리적인 몸짓언어의 절차가 갖는 언어행위의 어휘들로 시작된다.
5) 시각예술에서 의미란 지각운동 전체를 인식하는 데서 비롯된다. 이러한 인식은 시각적으로 촉발되는 생리신경 절차를 거쳐 신체의 도식(body schema)과 관련된다. 차례로 인체의 위치와 운동은 시간·공간·장소와 관련되고 궁극적으로 지시물을 향하고 거기에 이끌린다.
6) 작가가 구성하는 구성물 전체는 생리신경의 전의식적 구성 내지는 형태로서 생생하게 경험된다.
7) 우리의 본성은 3차원적 공간개념과 관련을 갖는다.

이상의 가정들에 의해 파스토는 우리의 지각이 총체적인 추경험, 즉 외적 자료들이 내적 자료 안에서 그리고 이와 관련해서 일으키는 정보처리 과정으로 정의될 수 있다고 주장한다. 그리고 다음과 같이 의미와 지각의 관계를 확인한다.[48]

첫째, 〈그림 1〉에 제시된 두 개의 정사각형은 기하학적 개념만을 보여주며 지각

47) Tarmo A. Pasto, "Notes on the Space-Frame Experience in Art", *JAAC*, Vol. XXIV, No. 2(Winter, 1965), 303~307쪽.
48) 같은 글, 304~305쪽.

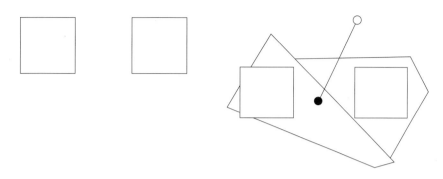

그림 1 그림 2

적으로는 무의미하다. 말하자면, 두 개의 사각형은 순전히 고립된 기호로서 어떠한 행위적인 요소도 개입되어 있지 않다.

그러나 〈그림 2〉에 이르러 두 개의 사각형은 이를 지각하는 신체와 관련되고 3차원 공간의 문맥에 의해 임의의 특성을 갖는다. 여기에는 화면 한가운데 있는 봉의 벡터가 커다란 역할을 한다. 즉 봉이 화면의 중심에 놓임으로써 그림을 보는 사람이 봉을 중심으로 3차원 공간의 여러 형태들을 모아들여 균형을 이루고 임의의 상황 가운데다 사각형들을 재배치하기 때문이다.

요컨대 〈그림 2〉에서 볼 수 있는 두 개의 사각형은 지각자의 의식과 신체의 결부를 시사한다. 그것들은 순수한 기호를 벗어나 있으며, 언어행위에서의 어휘와 같다고 할 수 있다. 그것은 〈그림 1〉에서와 같은 순수한 상태의 기호가 우리 신체의 매개에 의해 행위 중에서 경험되는 기호들이며, 따라서 기호와 행위가 연접된 상태의 것이다. 이러한 의미에서 그것은 기호행위의 문맥으로 읽힌다.

둘째, 피터르 브뢰헐의 「눈 속의 사냥꾼들」에서 볼 수 있는 수평선, 수직선, 그리고 사선들의 의미를 이러한 문맥으로 읽을 수 있다. 〈그림 3〉에 나타낸 요소들을 월터스토프의 시도식들을 빌려 고찰하면 다음과 같다.

1) 시각요소들이 일련의 평행집합으로 분절되고 하나의 집합이 항상 다른 집합을
예상할 수 있도록 90도의 관계를 유지한다. 따라서 화자 브뢰헐의 총체적 경험 속

피터르 브뤼헐, 「눈 속의 사냥꾼」, 1565

그림 3

에는 기하학적 개념이 작용하고 있으며 이러한 개념들이 그림의 이미지 간에 문맥을 만든다. 만일 이것들이 제거되면 이미지 전체의 의미가 상실된다. 한편 시각요소들의 집합들은 일종의 기호의 성질을 보여주지만, 그것들이 이루는 집합적 평행선들은 지각운동(perceptual movements)을 반영하고 '기호행위의 특성'을 보여준다.[49]

2) 수직으로 서 있는 인물의 수직축이 수평면으로 안전하게 향해 있는데, 이 때문에 지각자는 근육을 긴장시키고 화면에서 동세를 느끼게 된다. 지각자의 신체가 3차원 공간에 주어져 있는 요소들의 위치에 관계하기 때문이다. 이러한 사실은 요소들이 개념적 질서로만 배열되어서는 공허한 결과가 된다는 것을 말해준다.

파스토는 화자가 가지는 의미표현 방식은 그의 지각행위와 시각요소들이 접근됨으로써 이루어진다고 결론짓는다.[50] 그의 결론이 말해주는 것은 우리의 시각이

49) 같은 글, 305쪽. 하나의 집합의 평행계열들이 다른 집합의 그것에 대응하도록 구성되어 있다. 이러한 예는 그림을 보는 사람이 즐거움을 느끼는 요인이 된다. 여기서는 새까지도 무의미하거나 우연한 관계에 있지 않다. 새, 개, 사냥꾼, 키 큰 나뭇가지, 지붕, 산, 모두가 추경험된 공간 안에서 긴밀한 관계를 가지고 있다. 여기서 공간은 개념적인 투시법이나 기하학에 의한 것이 아니라, 브뤼헐의 신체적 움직임이 관련된 공간운동 내에서 이루어지는 총체적 배열에 의한다. 이 배열은 월터스토프가 고찰하고 있는 그림 순열 $A=\langle\phi\text{-ing},\ \psi\text{-ing}\rangle$의 도식을 입증한다.

이미지를 기호 그 자체로서만 보지 않는다는 것이다. 우리의 눈이 우리의 신체에 속해 있기 때문이다. 따라서 이미지가 어떤 것을 표현한다고 할 때도, 그것은 신체를 포함한 총체적 경험에 의하지 않고서는 불가능하며, 심지어는 아무것도 표현할 수 없다는 것이다.

앞서 언어행위 의미론에서 하나의 언어표현은 발언자에 대해서만 의미를 갖는다는 것을 고찰한 바 있지만, 이미지에 있어서도 이미지가 무엇을 의미하기 위해서는 지각하는 사람을 필요로 하고, 그의 지각행위에 대해서만 의미를 갖는다.

바로 여기서 이미지표현은 월터스토프가 말하는 행위순열 $A=\langle \phi\text{-ing}, \psi\text{-ing} \rangle$ 또는 행위계 $S=\langle \sigma, F \rangle$의 구조에 의해서만 의미를 갖는다는 것이 재확인된다. 이미지가 의미를 갖는다는 것은 $\phi\text{-ing}$으로서의 이미지기호가 $\psi\text{-ing}$으로서의 행위를 유발하는 한에서만 의미효과를 갖는다는 것을 기호행위로 되돌려 이해할 수 있다.

따라서 이미지의 표현에서 의미작용이 이루어지는 이면에는 기호행위가 활동하고 있다고 주장할 수 있다. 기호행위는 의미의 지각활동에서 이루어지는 총체적 경험의 핵심이며, 원천이다. 그것은 이미지가 의미를 갖고 무엇인가를 보여주는 한 그 원인으로 작용한다.

리쾨르의 객관화된 의미행위와 언어과학의 가능성

기호행위의 경험적 근거를 찾아 후기 비트겐슈타인, 설, 월터스토프, 마틴, 파스토를 차례로 고찰해보았다. 이제 기호행위를 이미지와 관련해 '의미론적으로' 정

50) 같은 글, 306쪽. 그의 이러한 결론은 심리학, 신경생리학 등에 기초를 둔 것이다. 가령 베르너(Heinz Werner)와 뱁프너(Seymour Wapner)가 발전시킨 '감각적 긴장의 장이론' (sensory-tonic field theory)이 대표적인 것으로, 이 이론에 의하면 우리가 본다는 것은 근육긴장의 영향을 받는다. 이에 관해서는 다음 논문을 참조한다. Heinz Werner, Seymour Wapner, "Experiments on Sensory-Tonic Field Theory of Perception", Jr. of Exp., *Psychology*, XLII, 5(November, 1951); XLII, 1(January, 1952); XLVI, 4 (October, 1953). 그리고 역시 이들의 공동논문 "Toward a General Theory of Perception", *The Psychological Review*, LIX, 4(July, 1952) 참조.

당화할 수 있는 근거를 살펴볼 차례다. 이를 위해 '의미행위의 객관화'(objectified of meaningful action)의 수준에서 기호행위를 고찰할 것이다.

이미지의 의미행위를 의미론으로 다룰 때 방법적 개념으로서 기호행위의 정당성을 시사하는 예는 리쾨르에게서 찾아볼 수 있다. 그는 '해석이론'(interpretation theory)의 기초로 '담론의 의미론'(semantics of discourse)을 전개하고 기호행위의 근거를 제시한다.

막스 베버(Max Weber)와 존 설에게서 일단의 단서를 얻은 리쾨르는 의미행위가 어느 정도로 텍스트의 특성을 드러낼 수 있는지를 고찰함으로써, 의미행위의 객관화를 시도한다.[51]

그는 텍스트를 유추해 고찰하면서 의미가 사건으로부터 분리되고 의도가 행위의 결과로부터 분리되며, 행위의 관습적 양식(habitual patterns of action) 안에서 의미행위가 고정된 형식을 가질 수 있다는 것을 받아들인다. 의미행위가 의미의 객관화에 의해 고정된 형식을 가질 수 있다는 주장은 의미행위 자체가 객관화된 상태 또는 구조화된 상태로 치환될 수 있다는 것을 시사한다. 즉 고정태로서 의미행위는 '의도되지 않은 효과'(unintended effects)를 가지며 '의미의 자율성'(autonomy of meaning)을 갖는다고 주장한다. 리쾨르에 의하면, 의미행위의 고정태가 의미의 자율성을 낳고, 의미의 자율성은 의미가 사회적 문맥을 초월하게 하고, 이러한 현상이 표현에 있어 은유의 절차를 허용함으로써 다의성(polysemy)을 일으킨다고 생각한다.[52]

리쾨르는 하나의 표현이 의미하는 것의·다의성과 미묘성을 다루기 위한 심층의

51) Paul Ricoeur, "Human Sciences and Hermeneutical Method: Meaningful Action Considerd as a Text", *Explorations in Phenomenology*, ed., David Carr, Edward S. Casey(The Hague: Martinus Nijhoff, 1973), 24쪽. 여기서 리쾨르는 행위와 비표현적 행위의 모형에 의해, 설이 제시하는 '구성적 규칙'이 가능하고, 막스 베버의 '관념 유형'(ideal types)과 유사한 '관념 모형'(ideal model)이 구성된다고 생각하고 있다.

52) Paul Ricoeur, *The Rule of Metaphor: Multi-Disciplinary Studies of the Creation of Meaning in Language*, trans., Robert Czerny, Kathleen Mclaughlin, John Costello, S. J.(London: Routledge and Kegan Paul, 1978), 156~157쪽.

폴 리쾨르

미론(depth-semantics)을 구성함으로써 텍스트 해석의 대상, 하나의 텍스트가 '세계를 열어 보여줄 가능성'(world-disclosing potential)을 고찰한다.[53]

우선 리쾨르는 해석의 객관적이고 실존적인 계기들을 종합하여 이해와 설명의 이분법(verstehen-erklären Dichotomie)을 재구성하는 데서 시작한다. 이를 위한 수단으로 그가 주목한 것이 '담론(discourse)의 의미론'이다.

그는 언어를 체계로서의 언어(langue)와 사건으로서의 언어(parole)로서 고찰하면서, 특히 후자의 시각에서 담론의 의미론을 전개한다. 그가 고려한 것은 다음과 같은 담론의 네 가지 특성이다.

1) 시간적으로 실현된다.
2) 화자(話者) 자신을 함의한다.
3) 세계에 관해서 언급한다.
4) 피전언자(被傳言者)를 전제로 한다.

그는 네 가지 특성을 종합해서 사건으로서의 담론의 '객관성'을 구성할 수 있는 텍스트의 '패러다임'을 세웠다. 그는 패러다임을 의미행위의 객관화의 요건 아래서 '과학적 고찰'의 대상으로 다룰 수 있는 조건으로 간주하고, 기록(writing)에 의해 담론을 고정시킨, '기록된 담론'(written discourse)의 특성으로 다음 네 가

53) Josef Bleicher, "Ricoeur's theory of interpretation", *Contemporary Hermeneutics: Hermeneutics as Method, Philosophy, and Critique*(London: Routledge and Kegan Paul, 1980), 232쪽.

지를 제시한다.[54]

1) 발언에 의해 전달되는 담화사건이 기록에 의해 고정될 수 있고 오스틴(J. L. Austin)과 설이 제시하는 언어행위의 세 가지 수준 모두가 약호화되고 패러다임을 이루어 동일한 의미를 갖는다.[55]

2) 발언 중의 담론에서는 화자의 의도와 의미가 동일하고 중첩되지만, 기록된 담론에서는 의도와 텍스트의 의미가 일치하지 않는다. 텍스트의 언어적 의미와 화자의 심적 의도의 분리현상은 작자 없이도 텍스트를 생각할 수 있기 때문에 가능하다. 이는 화자와 담론의 유대를 폐기하는 것이 아니라, 그 유대가 보다 넓어지고 복잡해짐을 뜻한다. 즉 텍스트가 말하는 것이 작자가 말하는 것보다 더 중요해진다.

3) 발언 중의 담론에서는 대화자에게 공통한 상황이 외시의 방식으로 지시되지만, 기록된 담론, 즉 텍스트에서는 의미가 심적 의도에서 해방되고 지시가 외시적 지시에서 해방된다. 여기서 '세계'는 텍스트에 의해 개시되는 지시의 총체로서 비상황적 지시물(nonsituational references), 즉 우리의 '세계내존재'(being-in-the-world)의 상징적 수준으로서의 '가능한 존재방식'(possible modes of being)으로 주어진다.

4) 랑그가 아니라 파롤만이 전언(傳言)을 수행할 수 있다. 기록된 담론에서는 담화상황에 관여해서 텍스트를 가지고 읽을 수 있는 모두에게 전언이 가능하며 대화의 편협성이 극복된다. 예컨대, 얼굴도 모르고 볼 수도 없는 독자가 담론의 수신자가 된다. 이것이 가독성의 특성이고 기록의 정신성(spirituality)이다.

54) Paul Ricoeur, "Meaningful Action Considered as Text", *Explorations in Phenomenology* (Hague: Martinus Nijhoff, 1973), ed., David Carr et al.

55) 리쾨르가 말하는 언어행위의 세 가지 수준이란 (1) 'locutionary or propositional act': 표현적 행위 또는 명제적 행위의 수준, 즉 '말함의 행위'(act of saying)의 수준 (2) 'illocutionary act or force': 비표현적 행위 또는 비표현력의 수준, 즉 '말하는 중에'(in saying) 수행하는 행위의 수준 (3) 'perlocutionary act'의 수준, 즉 그렇게 '말함에 의해서'(by saying) 수행하는 행위의 수준 등 오스틴과 설의 논점들을 가리킨다. 그는 이 세 가지가 '기록'에 의해 어떻게 고정되는지를 자세히 검토한다. 같은 책, 17쪽.

그는 텍스트의 네 가지 특성을 의미행위의 개념에 적용함으로써 의미행위의 텍스트 수준을 다음과 같이 네 가지로 제시한다.

1) 행위의 고정성: 기록에 의해 고정되는 것은 발언의 노에마(noema)로서의 언어이다. 행위가 기록되는 경우 또한 이와 같다. 가령, 은유에 관해서 말할 때 이러저러한 사건이 그때 거기에 표지를 남겼다고 말하는 경우처럼, 우리는 사건의 표지에 관해서 언급한다. 이러한 표지는 듣기 위해서가 아니라, 읽는 데 필요한 것으로 시간 속에 잔존하는 것이며 은유의 성격을 띤다.

2) 행위의 자율성: 텍스트가 작자로부터 분리되어 독립하듯이, 행위가 행위자에게서 떠나 그 자체의 결과를 전개한다. 이러한 독립으로부터 행위의 사회적 수준이 이루어진다. 이 수준에서 행위는, 행위자들의 역할들이 서로 구별될 수 없는 방식으로 많은 행위자들에 의해 수행될 뿐 아니라, 우리의 행위가 우리를 벗어나 의도하지 않은 결과를 가져오기 때문에 하나의 사회적 현상으로 간주된다.

따라서 기록의 적극적 의미는 행위자의 의도와 텍스트의 의미 사이에 '거리'를 설정하여 의미와 의도가 일치되거나 중첩되는 효과를 일으키는 데 있다. 이 과정에서 사건의 절차가 기록됨으로써 담론이 소멸되지 않도록 행위의 표지들을 시간 속에 남겨놓는다. 따라서 담론이 기록되는 것은 공간적인 것에서뿐만 아니라 시간적인 것에서 동시에 이루어진다.[56]

3) 연관성의 초월: 의미행위의 기록 수준은 담론의 최초의 상황에 대한 연관성을 초극한다. 의미행위의 특성은 텍스트가 지시와 담론의 유대를 깨뜨리는 결과를 가져옴으로써 상황적 문맥으로부터 담론을 해방시키며, 표현이 갖는 존재론적 의미인 '세계'의 비상황적 지시물을 발전시킨다. 여기서 의미행위의 장(場)에 주어진 텍스트의 비외시적 지시들의 내용이 중요하다. 즉 의미행위가 가지는 의미는 행위를 생산하는 사회적 조건들을 앞지르고 극복하며 초월해서 새로운 사회적 문맥을 만들어낸다.

4) 열려진 작품(open work): 텍스트의 의미는 무한한 '가능적 독자들'(possible readers)에게 말을 건넨다. 의미행위란 열려진 사물이며 '미결정적' 의미를 띤다.

거기서는 인간행위들이 새롭게 해석되기를 기대하면서 그것의 지시적 내용을 열어놓는다.

이상에서와 같이, 리쾨르가 의미행위를 고찰하는 시각은 의미행위의 객관화된 수준을 어떻게 설정할 것인가를 겨냥하고 있다. 그는 기술과 기록의 개념을 검토하고, 인간행위가 고정됨으로써 표지로 남겨지면 읽히는 수준의 변화가 가능하다는 것에 주목한다. 또한 행위가 행위자의 의도와 더불어 독립된 수준을 전개함으로써 무의도적, 사회적 현상으로서의 공간과 시간 속에 남겨지는 텍스트의 존재를 부각시킨다. 이를 통해 리쾨르는 내적 지시물의 '세계'가 마침내 기존의 사회적 조건마저 초극해서 새로운 사회적 문맥을 창출하는 데 이를 뿐만 아니라, 개방적이고 미결정으로서의 의미가 창출되는 국면이 이와 같은 방식으로 창출된다고 보았다.

이처럼, 의미행위의 객관화의 국면들이 가능하게 되는 것은 의미행위가 고정됨으로써 텍스트라고 하는 거대기호의 수행, 정확하게는 기호행위라는 새로운 활동을 전개하기 때문이다. 리쾨르가 제시하는 의미행위의 텍스트 수준의 네 가지 패러다임은 객관화된 의미행위, 또는 기호행위가 기록에 의해 고정된 것으로 간주된다.

리쾨르가 담론의 의미론을 하나의 과학적 수준에서 고찰하고자 한 것은 이렇게 해서 가능해진다. 그것은 "모든 담론이 사건으로서뿐만 아니라 동일한 의미로서 실현된다"[57]는 결론에 따른 것이다. 이러한 결론이 가능한 것은 의미행위의 객관

56) 같은 책, 26~27쪽. 여기서 '시간'이라는 것은 사건적인 것, 변화·유전하는 것을 뜻하지 않는다. 따라서 이는 사회적 시간(social time)을 뜻한다. 사회적 시간은 유전하는 것만이 아니라 지속적 효과(durable effects), 다시 말하여 항구적인 패턴이 이루어지는 장소이다. 따라서 하나의 행위는 인간행위의 기록(documents)이 되는 패턴의 현상에 기여하는 한, '흔적'(trace)을 남기며 '기호'(mark, 표식)를 만든다.

57) Paul Ricoeur, *Cours sur l'heméneutique*(Institut Supérieur de Philosophie, Louvain, 1971~72년 강의 시리즈 원고, 미출판), 16쪽. John B. Thompson, *Critical Hermeneutics: A Study in the thought of Paul Ricoeur and Jürgen Habermas* (Cambridge: Cambridge University Press, 1981), 49쪽에서 재인용.

화의 수준과 관련한 기호행위의 객관적 수준을 주장할 수 있기 때문이다.

그의 이 주장이 옳다면, 기호행위는 의미를 언어과학의 수준에서 고찰할 수 있는 시야를 제공해줄 것이다. 기호행위를 기록된 수준 내지는 텍스트의 수준에서 연구할 수 있는 언어과학적 근거가 여기에 있다.

제3장 시각언어과학의 위치

이 장에서는 지금까지 언급한 이미지의 기호행위론을 '시각언어과학'(visual linguistic science)으로 발전시킬 수 있는 철학적 근거들을 세분해서 고찰한다.

기호행위론은 기호와 행위의 접근가능성을 시도하는 설, 월터스토프, 마틴을 거쳐 후기 비트겐슈타인의 '의미행위론'과 리쾨르의 '담론의 의미론'에 이르는 주장들을 종합하는 이론이다. 이를 근거로 과학적 고찰의 수준을 규정하고 이 수준에서 의미행위를 탐구하는 활동을 '시각언어과학'으로 정의하며 간단히 '시각언어학'이라 한다.

이 시도는 철학적으로는 전기 비트겐슈타인에서 후기 비트겐슈타인에 이르는 전 과정을 변증법적 지양의 수준에서 다루고자 하는 데 목적이 있다. 변증법적 지양의 수준은 이미지를 단순히 몸짓에 의한 표현행위의 결과로 보거나, 순수 기호들의 논리적 구성으로 보는 태도를 비판하고, 인격적 총화라는 랭거의 시각을 받아들이는 한편, 합리적·이성적 측면을 포함한 리쾨르의 객관화 수준을 용인한다.

따라서 이 장은 지시의미론과 존재의미론을 거부하는 것이 아니라, 이것들을 종합할 수 있는 기록된 담론(written discourse) 수준에 해당하는 기호행위의 시각언어과학적 수준을 검토하려는 데 목적이 있다. 따라서 이 장은 이미지의 시각언어학을 전개하려는 것이 아니라 시각언어의 언어철학적 수준이 무엇인지를 검토하는 것으로 한정한다.

좀 더 자세히 말하자면, 이미지의 수준과 시각언어의 수준이 무엇인지 그리고 이들의 층위가 어떻게 다른지를 다룬다.

기록된 기호행위와 시각언어의 자율적 지위

리쾨르의 '담론의 의미론'과 언어의 위치

앞 장에서, 리쾨르는 일반기호론자들이 주장하는 기호체계를 비판하고 '담론의 의미론'을 고찰하는 독자적인 시각으로 의미의 문제에 접근하고 있음을 살펴보았다.[1] 그의 시각은 외견상으로는 기호 내지는 체계의 개념을 거부하고 담론을 옹호함으로써, 체계와 담론의 연관을 도외시하는 것처럼 보인다. 그러나 그의 근본 의도는 일차적으로 기호체계의 체계적 한계를 명확히 함으로써, 담론의 기능을 새롭게 부각시킴과 동시에 소위 '문장'의 의미가 갖는 동일성이 재확인될 수 있는 근거를 고찰하는 데 있었다.

리쾨르에 의하면, 체계(기호)와 담론(행위)의 차이를 해명하는 데 기여한 것은 소쉬르보다 프랑스의 언어학자 에밀 방브니스트(Emile Benveniste)이다.[2] 방브니스트에 의하면, 언어는 일련의 수준들로 분절될 수 있는 하나의 총체이다. 즉 이 수준들의 각 구성단위는 서로 다르되 그 수준들로 분절될 수 있는 하나의 총체며, 이 수준들의 각 구성단위는 서로 다르되 수준들 간의 변화는 결코 연속적이지 않다. 예컨대 음소, 형태소, 의미소 등은 내적이고 대립적인 관계에 의해 정의되는 기호(signs)임에 반해, 문장은 그 자체가 기호가 아니라 무한한 변화를 갖고 특수화되지 않은 채 존재하는 하나의 구조물이다.

방브니스트의 언어학적 관점에서, 리쾨르는 기호가 언어의 유일한 실체라고 주장하는 일차원적 접근에 대해 언어를 1)기호, 2)문장이라는 환원 불가능한 두 개의 실체들에 의존하는 이차원적 접근을 시도하였다.

리쾨르는 소쉬르의 구조주의 언어학이 제기한 '랑그'와 '파롤'의 이분법에서

1) Paul Ricoeur, *Interpretation Theory: Discourse and Surplus of Meaning*(Texas: Texas Christian University Press, 1976), 7쪽. 이하 'IT'로 줄임.
2) Emile Benveniste, "La forms et le sens dans le langage", *Le Langage, II: actes du XIIIᵉ congrés des sociétés de philosophie de langue française*(Neuchâtel Edition de la Baconniére, 1967), 29~40쪽 참조.

1)'코드'를 위해 메시지를 괄호 속에 넣은 점, 2)체계를 위해 사건(event)을 역시 괄호 속에 넣은 점, 3)공시체계에서 조합체계를 위해 자의성을 괄호 속에 넣은 점, 4)구조를 위해 의도를 괄호 속에 넣은 점[3]을 확인하면서, 이러한 구조모델들의 요소들을 확장하고자 담론이 주목의 대상에서 제외되었음을 지적하였다.

그가 비판적 시각으로 제기하는 구조모델의 가정들은 다음과 같다.

1) 공시적 접근은 통시적 접근에 앞선다.
2) 구조의 계열체들은 시차를 갖는 실질들의 유한집합이다.
3) 체계의 구조에 속하는 실질은 그 자체가 의미를 갖지 않는다.
4) 유한집합의 모든 관계들은 그 체계에 내재한다. 이러한 의미에서 기호체계들은 닫혀 있으며, 외적 세계와 무관하고 실재물과도 무관하다.

리쾨르에 의하면, 이상 네 개의 가정들 중에서 4)의 경우, 언어는 이미 우리의 '정신'과 '사건'의 매개가 아니며, 비트겐슈타인이 말하는 '생명의 형태'(form of life)가 아니라 내적관계들의 자족적 체계로서 간주된다.[4] 그는 이러한 체계의 극한에서 담론으로서의 언어가 사라졌다고 이해하였다.

리쾨르의 '담론'에 주목해야 할 필요가 이것이다. 그는 우선 소쉬르의 '파롤'을 '담론'으로 대치한다. 이어서 모든 담론이 의존할 새로운 단위로서 '문장'을 제시하고, 기호를 다루는 '기호론'(semiotics)과 문장에 의해 담론을 다루는 '의미론'(semantics)을 위계적으로 구별한다.

3) 소쉬르의 이분법에 있어서 코드는 과학적 고찰의 대상으로 적절한 것이었다. 이를 통해 가령 '음운체계'(phonological system) '어휘체계'(lexical system) '통사체계'(syntactical system)와 같이 시차적인 실체들의 유한집합에 의해 시사되는 조합능력(combinatory capacities)의 의사대수적 수준(quasialgebraic level)을 강조하는 어휘의 과학(word science)이 가능했다. 한편 파롤이 과학적으로 고찰될 때에는 음향학, 생리학, 사회학, 의미변천사와 같은 과학들의 대상에 불과했다. 그러나 이에 비해 랑그는 유일한 과학인 언어의 '공시체계의 기술'(description of the synchronic system)의 대상이었다.
4) IT, 6쪽.

우리는 언어의 단위로부터 문장이나 발언에 의해 구성되는 새로운 단위로 나아감으로써 수준들을 바꾼다. 이것은 언어(기호, 체계)의 단위가 아니라, 담화나 담론의 단위다. 단위를 바꿈으로써 우리는 또한 기능을 바꾸며 구조로부터 기능으로 나아간다.[5]

그에 의하면, 기호론의 대상인 기호는 단지 가상적인 것(the virtual)이며, 의미론의 대상인 문장만이 담화의 사건으로서 현실적인 것이다. 문장은 보다 커다란 혹은 보다 복잡한 어휘가 아니라, 어휘 즉 기호와는 다른 새로운 실질이다. 문장은 어휘들로 분해되지만, 어휘들은 문장과는 다른 것이며, 따라서 문장은 어휘들의 총화로 환원될 수 없는 하나의 '전체'이다. 문장은 기호들로 이루어지지만 기호 자체는 아니다.

그렇다면 리쾨르의 관점에서 체계(기호)와 담론(행위), 즉 기호론과 의미론 사이에는 어떠한 관련도 존재하지 않는 것일까? 지금까지 고찰해온 바에 의하면, 그것들 간에는 단절이 있는 것처럼 생각된다. 그러나 리쾨르는 두 가지 점에서 서로가 상호관련성을 갖는 것으로 생각한다.

첫째는, 어휘의 중간 역할에 의해 그들의 관계가 확증된다. 어휘는 문장 수준에서 볼 때 기호다. 왜냐하면 기호는 담론으로 발언될 때에만 어휘가 되기 때문이다. 그러나 어휘는 또한 문장 이상의 것이다. 어휘는 발언으로 옮겨지는 순간에도 존속해서 기호체계로 되돌아가기 때문이다. 이렇게 함으로써 어휘는 축적된 '사용가치'(use-value)가 부여되고 규정된 다의성(regulated polysemy)의 현상을 일으킨다. 즉 리쾨르가 말하듯, 어휘는 체계와 행위, 창조와 사건의 매개자[6]이다.

둘째는, 보다 고차적인 수준에서 체계와 담론은 사건과 의미의 '내적 변증법'(internal dialectics)에 의해 접근될 수 있다. 리쾨르는 내적 변증법에 의해 일단 체계로부터 담론에 이르는 '현실화의 움직임'(movement of actualizations)을

5) Paul Ricoeur, "Structure, Word, Event", *The Conflict of Interpretations: Essays in Hermeneutics*, ed., Don Ihde(Evanston: Northwestern University Press, 1974), 86쪽.
6) Ricoeur, 같은 글, 92쪽.

설정하고, 이 움직임 위에서 체계로부터 담론에 이르는 종합 과정을 다음과 같이 말한다. 이 과정은 "언어로부터 담론에 이르는 현실화하는 움직임으로서만 나타난다"[7]고 말이다.

담론은 시간적으로 '현재' 실현되는 것인 반면, 기호는 가상적이고 시간에서 벗어나 있다. 중요한 사실은 접근운동에서 문장의 발언(utterance of a sentence), 즉 행위와 문장 내지는 넓은 뜻에서의 행위와 기호의 상호관계이다.

리쾨르에 의하면, 문장의 발언은 진행 중의 현상이지만, 그럼에도 문장은 동일한 것으로 이해된다.[8]

'의미'의 개념은 두 가지 기본적인 면을 갖는다. 그 하나는 문장이 의미하는 객관적 국면이고, 다른 하나는 화자가 의미하는 주관적 국면이다. 그런데 지시적 관계에서 세계와 관련을 갖는다는 점에서 담론은 사실상 주관적인 면과 객관적인 면, 즉 행위 국면과 기호(체계) 국면의 접근 상태를 보여준다. 이 경우 기호는 담론의 추상적 국면이며, 담론은 기호의 현실적 국면이다.

기호와 담론이라는 두 가지 수준은 구별될 뿐 아니라, 기호는 담론에서 추상된 것이다. 기호론은 기호의 세계라는 닫힌 공간에 머무는 한 의미론에서 추상된 것이다. 의미론은 의미의 내적 구성을 지시물의 초월적 목적에 관련시키기 때문이다.[9]

리쾨르의 담론의 의미론은 이처럼 기호와 행위가 어떻게 접근되고 통합되는지

7) IT, 11쪽.

8) Paul Ricoeur, *Cours sur bemeneutique*(1971~1972, Institut Superieur de Philosophie, 루뱅에서 강의), 16쪽. cf. John B. Thompson, *Critical Hermeneutics: A study in the thought Paul Picoeur and Jürgen Habermas*(Cambridge : Cambridge University Press, 1981), 49쪽.

9) Paul Ricoeur, *The Rule of Metaphor: Multi-displinary Studies of the Creation of Meaning in Language*, trans., Robert Czerny(London : Routledge & Kegan Paul, 1978), 217쪽.

를 고찰하고 확인한다. 담론은 사건적, 지시적 국면과 의미의 동일성이 지향하는 기호의 국면이 변증법적으로 통일되어 있는 종합적인 의미에서 하나의 '구조'라고 할 수 있다. 주목해야 할 것은 그의 담론의 의미론이 특히 화용적 국면을 강조한다는 것이다. 따라서 그가 화용적 국면에서 기호와 행위의 변증법을 시도하고 있다는 점에 주목할 필요가 있다.

리쾨르에게서 담론은 '언어의 사건'(event of language)이다. 그의 담론 개념은 '체계'의 구조에 적용된 언어학에 대해 사건의 시간적 차원을 강조함으로써 '파롤'의 언어학이 갖는 인식론적 약점을 보완하려는 것이다. 그에 의하면, 체계만 있는 곳에서는 사건이 사라진다.

그에게서 담론의 의미론의 첫 과제는 체계의 가상성에 대립하는 사건의 현실성의 본질에 주목하는 것이다. 체계가 실상 현존하지 않는다면 현존하는 것은 사건일 것이다. 사건이란 하나의 시간적 존재이며, 지속(duration)과 계속성(succession) 가운데서 이루어지는 존재로, 지속의 시간을 체계에서 배제시키는 '약호'(code)의 공시적 국면과 대립한다. 이 사건이 바로 담론의 '전언'(message)이다.

한편, 시간적 현존으로서의 메시지를 체계에서 배제시키는 '약호'의 공시적 국면이 존재하는 것이 사실이라면, 메시지의 시간적 현존은 그러한 공시적 국면의 현실성을 입증하는 것이 될 것이다. 메시지만이 언어(기호)에 현실성을 주며, 따라서 담론(discourse)은 바로 언어의 '현존성'의 근거가 된다. 왜냐하면 담론은 시차적이므로 매 순간마다 약호를 현실화하기 때문이다.

그러나 전적으로 '사건으로서의 담론'에만 의지해서는 담론의 행위는 일시적이고 소멸되어버리는 단순한 사건에 불과할 것이다. 사실상 담론은 동일시되며 또 동일한 것으로 재확인되는 바, 우리는 담론을 반복해서 말하거나 다른 말로 고쳐 말할 수 있을 뿐만 아니라 심지어 그것을 하나의 언어에서 다른 언어로 번역할 수도 있다.

이와 같이 '변형'될 수 있음에도, 담론은 가령, "이와 같이 말하였다"(said as such)와 같이 명제적 내용이라 할 수 있는 자체의 동일성을 갖는다.[10] 즉 담론은 자체의 시간적 현존으로서의 전언(행위)에 의해 공시적 국면인 약호(기호)의 현

실성을 입증할 뿐만 아니라 이러한 과정을 통해 동일성을 갖는다.

리쾨르의 담론의 의미론이 제기하는 언어행위의 객관적인 측면이 바로 명제적 내용의 관점에서 본 문장의 유일한 특징으로서 '술어'(predicate)이다.

그는 방브니스트가 고찰하고 있는 중요한 사항 중 하나인, "문장은 문법상 주어를 갖지 않을 수 있으나 술어는 반드시 갖는다"[11]는 사실에 주목하면서 다음과 같이 기술한다.

첫째, 주어는 하나를 선택하거나, 한정적 서술을 사용한다. 이것들의 공통점은 오직 하나의 사항만을 확인시킨다는 것이다.

둘째, 이에 비해 술어는 성질의 종류, 사물의 집합, 관계의 유형, 그리고 행동의 유형을 서술한다. 이 두 가지 점에서 확인과 서술은 명제의 특수 내용을 허용한다.

이 두 가지가 말해주는 것은 담론이 결코 소멸되어버리는 일시적인 사건과 같은 것이 아니고, 불합리한 실체도 아니며, '파롤'과 '랑그'의 단순한 대립이 시사하는 따위도 아니라는 것이다. 결국 이 말은 담론이 자체의 구조를 갖는다는 뜻이며, 담론의 구조는 동일한 문장에서 확인과 서술이 결부되고 상호작용하는 종합적인 의미의 구조라는 것이다.[12]

리쾨르는 문장에서 사건과 의미의 변증법적 통일을 제시한다. 따라서 담론의 두 가지 국면은 사건과 의미의 변증법적 통일을 이루며, 이로써 '구체적인 전체'에 의존한다. 그에 의하면 담론의 이같은 변증법적 구성은 '동일화'와 '보편적 서술'이라는 대립적인 두 기능의 상호작용을 강조하는 심리학적 또는 존재론적 접근에 의해 간과되어왔다. 따라서 리쾨르가 변증법을 강조하는 것은 그의 '구체적 담론이론'(concrete theory of discourse)의 과제를 수행하기 위한 것이다. 이 시도는 언어를 '랑그'로서의 구조적 수준으로 환원시키는 것이 아니라 언어행위의 사건

10) IT, 9~10쪽.

11) 같은 책, 같은 쪽. 이러한 언어학적 사실은 일상언어철학(philosophy of ordinary language)이 고찰하고 있는 논점들에 관한 것으로 볼 수 있다. 방브니스트가 유독 문장의 필수적인 한 요소라고 언급한 술어는 그 '기능'이 논리적 주사의 기능과 관련되거나 대립될 때에만 의미를 갖는다.

12) 같은 책, 11쪽.

이 지니는 구상성을 드러내려는 데 강조를 둔다. 사건으로서의 언어행위를 강조함으로써 약호의 언어학(linguistics of the code)이 아니라 전언의 언어학(linguistics of the message)을 부각시키는 것이다.

이상은 이미지와 관련해서 다음을 말해준다. 즉 이미지를 그리는 행위는 시간적으로 현재에 실현되는 것인 반면, 이미지의 그림이 완료된 기호는 가상적이며 시간에서 벗어나 있다. 물론 이러한 구별은 이미지의 기호로부터 이미지를 그리는 행위에 이르는 현실화의 운동에서 가능해진다. 따라서 이미지로 무엇인가를 말하려는 담론은 하나의 사건으로서 현실화됨으로써 의미를 갖는다.[13]

한편, 이미지와 관련해서 사건과 의미가 차별화되는 것은 이미지에 의해 무엇인가를 말하려는 '담론의 언어학'(linguistics of discourse)에서이다. 이미지에 의한 담론의 구조화는 이미지를 그리는 사건을 넘어서려는 데 있으며, 이 점에서 이미지의 지향성(intentionality), 즉 '노에시스'(noesis)와 '노에마'(noema)의 관계를 이미지 내에 시사한다. 그래서 만일 이미지가 하나의 의도(an intention)를 갖는다면 그것은 정확히 말해 '지양'(Aufhebung)에 의해서며, 이것으로써 이미지를 그리는 사건은 일회성을 넘어 동일한 의미를 갖는 수준이 될 것이다.

이미지의 기호행위와 언어과학적 수준
이미지의 상징기능과 구조화의 수준

리쾨르의 언어이론에서처럼 이미지에 의한 의미행위의 객관화의 수준이 가능하고, 파스토가 고찰한 바와 같이 개념적인 것(기호)이 신체적인 것(행위)과 관련되어 총체적인 지각경험이 이미지를 통해 이루어짐으로써 이미지의 의미의 표현이 가능하다면, 이 가능성 위에서 존립하는 이미지의 기호행위가 갖는 객관화된 이미지로서의 시각언어의 수준이 무엇인지도 마찬가지로 설명될 수 있을 것이다.

여기서는 이미지를 시각언어의 수준에서 생각할 수 있는 기호작용(semiosis)을

13) 같은 책, 12쪽. 여기서 리쾨르가 'meaning/sense'라고 말하는 것은 명제적 내용을 가리킨다. 이것은 앞에서 지적한 바와 같이 '동일화'와 '서술'이라는 두 가지 기능의 종합이다.

고찰하고자 한다. 그 단초는 파스토가 브뤼헐의 「눈 속의 사냥꾼들」을 고찰하면서 2장의 〈그림 3〉에서 보여준 시각요소들의 패턴화 현상과 리쾨르가 주목하는 의미행위의 객관화를 통해서 텍스트가 사건으로부터 분리되어 행위의 관습적 패턴으로 고정화되는 현상이 결국 같은 수준의 것이라는 것을 이해하는 일이다.

　전자의 경우는 화자(畵者)가 이미지를 그리는 행위에 있어서 의미행위의 객관화 현상이 시각요소들의 패턴으로 귀결된 것이고, 후자는 화자(話者)의 언어행위에 있어서 의미의 객관화 현상이 행위들의 패턴화에 이른 경우지만, 그러한 패턴화 작용을 통해서 드러나는 기호행위의 성질은 같은 수준의 것이다. 이것을 기호행위의 '상징절차'(symbolic process)로 명명한다.

　위의 두 예는 이미지를 그리는 행위들이 고정되고 패턴화되어 행위자의 행위와 사건에서 분리되고, '거리'가 생기면서 이루어지는 객관화된 의미행위이며, 따라서 일종의 상징작용을 행사하는 기능을 갖는다. 이 상징작용은 지시의미론의 대리작용 같은 것이 아니며, 그렇다고 해서 존재의미론의 대리작용도 아니다. 이 경우는 이미지 그 자체의 성질로서 세계를 드러내는 기호행위의 상징기능의 수준이다.

　기호행위의 성질로서 당연히 거론될 수 있는 이미지의 상징작용은 리쾨르가 제시한 기록된 담론의 네 가지 표준들에 의해 정당화된다. 즉 이미지의 상징기능은 1)이미지에 의한 행위의 수준 전체가 약호화되고 패러다임을 이루어 동일한 의미를 갖게 되는 것의 성질이며, 2)이미지를 제작한 작자 없이도 이미지의 텍스트를 생각할 수 있고, 작자 이상의 것을 이미지 텍스트가 말할 수 있는 성질이고, 3)이미지의 의미가 작자의 의도와 외시적 지시에서 해방되고 세계가 비상황적 지시물로서 세계 내 존재의 상징적 또는 가능적 존재방식으로 주어지게 되는 것의 성질이며, 4)익명의 수신자에 의한 무한한 독해 가능성의 성질이다.

　요컨대, 이미지를 통해서 작용하는 기호행위가 이처럼 항구적 결과를 갖는다면 그것은 또한 상징기능으로서 '기호'의 자질을 갖고 표시와 외연, 그리고 내포를 아울러 가질 것이다.

　앞서 검토한 바 있지만, 리쾨르의 의미 또는 의미행위의 '객관화'라는 개념 가

운데에는 상징기능이 이미 내포되어 있다는 데 주목해야 한다. 그의 다음 언급을
다시 한번 주목해보자.

나의 주장은 이렇다. 즉 행위가 기록을 통해서 만들어내는 고정성과 객관화에
의해 의미행위를 과학의 대상으로 다룰 수 있다는 것이다. 객관화에 의한 행위
는 행위의 담론에 속하지 않는다. 이는 그것들의 내적 관계에 따라 해석되어야
할 패턴으로서 윤곽을 갖는다.[14]

위 구절의 마지막 부분은 기호행위의 상징기능의 근거를 제시하고 있어 특히 유
의해야 할 부분이다. 기호행위의 상징기능은 행위(이미지를 그리는 행위)에 패턴
을 부여함으로써 행위의 내부에 부분들의 상호연관성을 만들고 의미를 구조적으
로 분리시킨다. 분리시키는 것은 고립시키는 것이 아니라, 더불어 있되 그것이
'내적 특성'(inner traits)으로서 있게 한다.

이미지의 의미를 이미지를 그리는 사건으로부터 '구조적으로' 분리할 수 있다는
것은 이미지의 기호행위의 성질이 갖는 자율성을 시사한다. 분리는 행위를 고정시
키고 도식화함으로써 가능하다. 여기서 행위가 어떻게 고정되고 도식화되느냐 하
는 문제는 1960~70년대 파리기호학파들이 내세운 '행위의 기호론'(semiotique
de l'action)의 주된 연구과제였다.[15] 리쾨르는 이 가운데 특히 그레마스의 구조
의미론이 도식된 행위의 의미를 고찰하기 위해 제시한 공리와 방법적 가정의 가
능성을 평가하면서, 자신이 제기하는 '담론의 의미론'적 기초로 용인한다.[16]

리쾨르가 의미의 '중의성'(double meaning)을 해명하기 위해 도입한 그레마
스의 구조의미론의 공리란 서술과 담론체계에 관한 '언어계의 닫힌 상황의 공리'

14) 같은 책, 22쪽.

15) A. J. Greimas, "Les acquis et les projets", J. Courtés, *Introduction à la Sémiotque
 Narrative et Discursive*(Paris : Hachette, 1976), 21쪽.

16) Paul Ricoeur, "The Problem of Double Meaning as Hermeneutic Problem and as
 Semantic Problem", *Art and Its Significance*, de., Stephen David Ross(Albany :
 State University of New York Press, 1984), 405~409쪽.

(axiom of the closed state of the linguistic universe)이다. 이 공리에 의하면, 구조의미론은 주어진 담론을 기호체계로 치환시키는 '메타언어조작'(meta-linguistic operation)으로 이루어진다. 언어표현의 위계수준들이 분절되어 나타난다고 주장하는 근거가 바로 이 공리에 의해서이다.

구조의미론의 시사

이 공리에 의한 구조의미론의 방법론적 가정은 다음과 같다.

첫째, 관찰하고자 하는 대상으로서의 언어가 존재한다. 먼저는 선행 수준에서 기본구조를 기술하는 언어가 있고, 그 다음으로 이 기술의 조작적 개념들을 정치화하는 언어가 있으며, 마지막으로 공리를 진술하고 선행 수준들을 정의하는 언어가 있다. 언어의 닫힌 세계의 위계 수준이라는 관점에서 보면, 메타언어의 수준에 세워진 구조들은 언어에 내재하는 구조들과 같은 구조들이다.

둘째, 어휘들은 지시물로서 주어지지만 전적으로 분석의 필요를 위해 구성되는 기저구조에 의해서이다. 기저구조를 새로운 가치단위인 의미소(seme)에 의해 고찰하면, 가령 깊-짧음, 넓이-깊이와 같이 '이항대립 관계'(relation of binary opposition)에 기초를 두고 있음이 밝혀진다. 의미소의 범주는 일상언어에서 빌려온 것이지만, 담론 중에 나타나는 어소(lexeme)와 같은 것이며, 이때 의미론이 다루고자 하는 것은 대상에 관해서가 아니라 연접(conjunction)과 이접(disjunction)의 관계들이다.[17] '관계'의 개념에 의해 전체의 어소를 재구성하는 데 성공한다면 대상언어는 연접과 이접, 그리고 관계의 위계들을 포함한 의미소들의 집합으로서, 요컨대 '의미소의 체계'(semic system)로 정의된다.

셋째, 서술의 언어학(descriptive linguistics)에 있어서 어소로서 이해되고 담론에서 어소로 사용되는 단위들은 담론의 발현(manifestation) 수준이며, 내재성(immanence)의 수준이 아니다. 즉 어휘는 구조의 존재방식과는 다른 의미의 발

17) 연접은 가령 '남성-여성'과 같이 2개의 의미소로 이루어지고, 이접은 '성'(gender)이라고 하는 한 개의 특성(trait)으로 이루어진다.

현형식을 갖는다.

리쾨르에 따르면 그레마스의 구조의미론의 전체적인 시도는 점진적으로 증가하는 의미의 복잡성에 대응해서 다의성이니 상징적 기능이니 하는 것의 '의미효과'를 설명할 수 있는 관계들을 재구성하는 데 있다.[18]

재구성의 목표는 두 가지이다. 하나는 어휘의 성질로서의 다의성과 어휘보다 더 큰 단위, 즉 문장에서의 상징기능의 문제를 엄격하고 정확하게 다루는 것이며, 다른 하나는 의미가 부정확해질 가능성을 정확하게 고찰하는 것이다.

전자에 의해 구조의미론은 의미의 변화를 문맥의 집합에 결부시켜 그것의 풍부함을 설명하지만, 그럼에도 의미의 변화는 하나의 고정된 핵(核)으로 분석될 수 있고, 고정된 핵은 모든 문맥에도 공통하며 문맥의 변항들에 대해서도 공통적이다.[19] 그리고 후자에 의해 구조의미론은 모든 의미효과를 연접, 이접, 그리고 위계관계를 갖는 것으로 치환할 수 있으며, 문맥의 변항을 기술하되 의미효과를 일으키는 변항을 정확하게 국소화할 수 있다.[20]

이 점에서 문맥이론은 큰 역할을 한다. 이에 따르면 문장에서 의미의 균형을 유지한다는 것은 동일한 의미소의 반복에 의한 것이다. 그리고 문맥에 따라서 '담론

18) Paul Ricoeur, 같은 책, 같은 글, 406쪽. 리쾨르에 있어서 다의성(multiple meaning) 또는 상징적 기능은 담론 중에 표현되고, 그것의 원리가 하나의 다른 수준에서 설정되는 '의미효과'이다.

19) 가령, 어소를 의미소의 집합으로 환원함으로써 이러한 분석을 조작적 언어(operational language)의 틀 안에서 처리한다면, 어휘의 여러 가지 의미효과를 한 개의 의미소의 핵과 하나 또는 몇 개의 문맥의미소(contextual semes)의 연접에서 일어나는 의미소 또는 형태의미소(semmes)의 파생물로서 정의할 수 있다. 여기서 문맥의미소는 문맥의 집합에 상응한 의미소의 집합이다.

20) 마찬가지로 문장 안에서 여러 가지 어휘들의 의미들 사의의 친화(affinities)를 일으키는 역할은 물론 각색활동(screenig action)을 기술함으로써 문맥에 의한 역할을 보다 정확하게 설명할 수 있다. 가령 "개가 짖는다"의 경우, 문맥 변항인 '동물'은 '개'와 '짖는다'에 공통한 것으로, 이것으로 동물을 지시하는 것이 아니라, 사물을 지시하는 어휘인 '개'의 의미를 사상하도록(to let map) 한다. 마찬가지로 어떤 사람의 행태를 지시하는 '짖는다'의 경우도 그러하다. 즉 이 경우도 '짖는다'는 말의 본래의 의미가 사람에게 사상된다(to be mapped). 그럼으로써, '사람이 짖는다'로 된다.

의 동의소'(isotopy of discourse), 즉 의미의 동질적 수준이 정의될 수 있다. 의미를 사건으로부터 독립시켜 구조화함으로써, 의미가 마침내 고정되고 도식화되는 것의 예를 이상과 같이 고려할 수 있다면, 이것은 기호행위가 보여주는 구조화작용으로서 기호작용의 기능을 용인할 수 있는 단서를 시사한다.

다시 그레마스로 돌아가 이 문제를 고찰해보자. 그에 의하면, 기호행위의 구조화작용은 두 개의 '논리적 가정의 관계'인 위계를 가질 수 있고, 위계는 차례로 의미작용에 나타나게 될 것으로 예상된다.[21] 여기서 위계란 의미작용의 '행동자 모형'(modèl actantiel)을 이루는 것으로서, '장면'(scène)에 해당된다. 표면구조는 '형상의 이미지적 성질'을 보여주고, 이와 대조적으로 심층구조는 '논리적 성질'을 보여준다.[22] 따라서 의미작용의 표면수준의 구성은 통사행위의 수준이며 심층수준의 구성은 통사조작의 수준이다. 그리고 통사수준에서 실천수준으로의 이행은 조작(operation)으로부터 행위(faire)로의 이행이다.[23]

그레마스가 정식화하고 있는 의미작용의 구조는 리쾨르가 말하는 심층의미론을 구조화해서 보여준다. 무엇보다 그의 방법적 가정이 말해주는 바는 의미작용을 작동하는 심층구조가 담론의 내재성을 구성한다는 것이다. 뿐만 아니라 표면구조에서 행위의 모형구성에 따라 '장면', 즉 형상의 이미지적 성질을 드러낸다고 말한다. 중요한 것은 의미작용의 구조를 조작과 행위, 논리와 형상으로 이해하고 이들 수준 간의 연속작용으로 파악한다는 것이다.

이러한 지적은 기호행위의 역할로서 이미지의 상징작용의 구조가 어떤 것인지를 말해준다. 이것은 앞서 고찰했던 의미행위의 객관화와 고정화에 의한 행위의 도식으로 되돌려 음미할 수 있다. 도식화된 행위, 즉 기호행위는 따라서 닫힌 세계의 구조를 갖는다. 그레마스의 구조의미론의 공리, 즉 '언어계의 닫힌 상황의 공리'는 기호행위가 구성하는 세계에 그대로 적용된다. 이 공리에 의하면, 이미지에 의한 기호행위에 있어서도 기호행위의 대상이 존재하고, 대상들 내부의 여

21) J. Courtés, 앞의 책, 81쪽.
22) A. J. Greimas, *Du Sens*(Paris: Seuil, 1970), 167쪽.
23) J. Courtés, 같은 책, 168쪽.

러 부분들, 즉 의미소들 간의 상호관계에 의해 연접과 이접의 상황이 전개될 수 있다.

담론행위에서 대상언어와 의미소의 체계를 다룰 수 있듯이, 기호행위의 대상과 의미소의 체계 또한 다룰 수 있고, 나아가 이로부터 기호행위에 의한 표현의 구조를 다룰 수 있다. 가령, 그레마스가 말하는 행동자(actant)의 규범을 나타내는 방법은 이러하다. 그것은 주체와 대상의 관계로 이루어지는 '상황의 언표' (enoncé d'état), 즉 'S∩O' 또는 'S∪O'와 상황들 사이에서 변형을 작동시키는 '행위의 주체'(sujet de faire)와 대상 사이의 이접과 연접의 정식인 'S∪O ⇒ S∩O' 그리고 이들 간의 변형활동(faire transformateur) F transf. $[S_1 \Rightarrow S_2 \cap O]$ 또는 F transf. $[S_1 \Rightarrow S_2 \cup O]$로 나타낼 수 있다.[24] 일상언어로 표현하면 '행위–존재' (faire-être)에 해당된다.[25] 이 형식들이 기호행위의 기호작용에 그대로 적용될 수 있고, 적용가능성의 세부사항을 '행위의 기호론'의 시각을 빌려 좀 더 고찰할 수 있다.

의미행위가 고정되어 패턴화된 이상, 거기에는 행위대상과 의미소들의 체계가 화자의 의도와 화용적 사건에서 떠나 독자적으로 전개될 것이라는 점을 앞서 검토하였다. 그리고 독자적으로 전개된 전체가 구조화를 지향한다는 것을 용인한다면, 그러한 구조화작용이 기호행위 안에서 작동하는 현상, 즉 '상징기능'을 위의 정식들에 입각해서 다시 정의할 수 있다.

상태를 생산하는 활동을 표시하는 행위의 언표에 관해 언급하고자 하는 것은 다름 아닌 상징기능에 대해서 언급하는 것이다. 상징기능은 실제 실현되어서 효과를 발휘하는 행위만이 아니라, 이처럼 이야기된 행위를 발언하기 위해 '지면상'(en papier)에서 그처럼 말하고자 하는 행위를 포괄한다.

앞서 언급한 행위의 주체와 상황의 주체는 담론을 구성하는 서사도식에 관여하

24) A. J. Greimas, "Les acqis et les projects", 13쪽. '∩'는 S가 O와 관련을 가짐을, '∪'는 관련을 갖지 않음을 표시한다. '∪'는 행위의 주체를, '∩'는 상황의 주체(sujet d'état)를 나타낸다.
25) Greimas, 같은 글, 같은 쪽.

154

는 통사행위의 주체들이다. 여기서 서사계획은 모든 종류의 담론들에 적용될 수 있는 행동자의 통사(syntaxe actanielle)를 가능케 하는 서사단위이다.[26]

기호행위의 상징기능이 포용하는 이러한 제반 사항들을 그레마스의 행위의 기호론에 의해 재구성한다면, 상징기능은 1)행동자의 수행과 능력, 2)기호행위 구조의 역동성, 3)현존방식의 특성 등에 의해 다음과 같이 구성된다.[27]

1) 행동자의 수행과 능력: 여기서 행동자란[28] 담론을 구성하고 서사도식에 관여하는 통사행위의 주체이기 때문에, 그의 수행과 능력은 서사도식으로 다시 돌아가, 행동자의 통사를 이루는 여러 요소들이 서사계획이 구성하는 도식의 대단위들의 내부에서 어떻게 작용하는지를 알아야 파악될 수 있다.

그레마스는 이렇게 파악될 수 있는 것은 서사행로(parcours narratifs)가 아니라 결합체(syntagmes)의 일부임을 말하면서, 다음 세 가지를 행동자의 수행활동으로 간주한다. i)행위의 주체와 상태의 주체를 유일한 서사행위주체 안에서 재결합시킴으로써, 기호행위의 행동자는 '존재하는 자'(étant)로서뿐만 아니라 '활동하는 자'(agissant)로서 이해된다. ii)이처럼 구성된 행동자는 서술의 가치(valeur descriptive)가 투입된 대상(객체)을 위해서 존재한다. 서사적 가치들은 양상의 가치(valeurs modalés)를 배제함으로써 정의된다. iii)행동자는 마침내 서사계획의 기호론적 현존방식(mode d'existence sémiotique)에서 그 모습을 나타낸다. 이와 같은 행동자의 수행활동은 주체의 수행결과인 서사행로의 구성요소를 정의하는 셈이며, 이러한 입장에서 일단 구성된 행동자의 '능력'(compétence)은 행위자의 '상태'로 나타나고, 그것의 발전적 현실성을 위한 서사계획을 예견할 수 있

26) 같은 글, 15쪽.
27) 같은 글, 16~20쪽.
28) 지금까지 '주체' 또는 '행위주체'라는 용어를 주석을 달지 않고 여러 번 사용하였는데, 이 말들은 담론의 화자를 가리키는 것이 아니고 담론 자체의 내부에서 서술적 도식을 구성해서 담론행위들을 이끌어가는 모든 기능담당자들(가령 이야기의 주인공과 주변 인물들)을 일컫는다.

는 통사형식을 빌리게 된다.

2) 기호행위 구조의 역동성: 결합체의 관점에서 볼 때 행동자는 예견할 수 있는 서사도식에서 서사행로를 수행한다. 이때 개개의 상태는 담론구조 전체에서 볼 때 아직 불연속적이며 '존재의 항상성'에 기초한 추상적인 것이지만,[29] 기호론적 행동자(actant semiotique)가 구성하는 행로 전체는 연속적이다. 즉 기호론적 행동자에 의해 정의되는 상태는 잠재적 상태를 전제로 한다.

3) 현존방식의 특성: 궁극적으로 기호론적 행동자에 관심을 둘 때, 행동자는 행위의 시초부터 상이한 기호론상의 현존방식을 지속시킨다. 즉 '가상주체⇒현실화로서의 주체⇒실현된 주체'가 그것이다.[30]

가상주체(sujet virtuel)는 아직 능력을 획득하기 이전이며, 현실화된 주체(sujet actualisé)는 능력을 획득한 결과이며, 실현된 주체(suget realisé)는 가치대상과 연관된 행위를 생산하며 그 자신의 계획을 실현하는 주체이다. 이와 병행해서 주체의 일반적인 실현과정에 상응하고 주체를 상황으로 정의하는 가치대상의 기호적 현존방식 또한 '가상 객체⇒현실화된 객체⇒실현된 객체'의 점진적 과정으로 나타낼 수 있다.

의미행위가 고정되고 패턴화됨으로써 가능한 기호행위의 구조화와 상징기능이 표현의 특수성을 어떻게 촉진할 것인지 또한 주요 관심사가 아닐 수 없다.

그레마스가 제시했듯이, 행위의 주체가 야기하는 행위언표들의 연속성에서 드러나는 상징기능은 지시적 대리물이 아니라 그 자체가 존재가 되고 행위를 생성하는 양면성을 동시에 보유한다. 그런 만큼 이러한 상징기능을 기초로 해서 생성되는 담론 또는 이미지와 같은 표현의 구조는 앞에서 리쾨르가 용인했던 커다란 두 개의 수준 또는 위계로 나타날 것임이 분명하다.

쿠르테(Joseph Courtés)는 이러한 수준 혹은 위계를 '심층수준'(niveau

29) 같은 글, 19쪽.
30) 같은 글, 20쪽.

profond)과 '표면수준'(niveau superficiel)으로 분류하고 각각 다음과 같이 요약한다.[31]

> 1) 심층수준은 논리적 유형의 가능한 조작들[32]과 이 안에 투입되는 가치들의 분류체계(système taxinomique)를 갖는다.
> 2) 표면수준은 이 수준이 심층수준의 형상화로서의 표상(représentation anthropomorphe)으로 이해되는 과정에서 통사행위를 갖는다.

쿠르테가 요약하고 있는 수준들 중에서 표상작용은 표면수준에서 이루어지는 것으로 되어 있다. 여기서 표면수준이란 논리적·통사적 조작에 의해 '체계'를 구성하는 심층수준을 전제로 이루어진다. 그것은 이를테면 수행행위(faire performanciel)를 전제하며, 심층수준의 내부에 투입된 가치체계에 대응하는 형상, 즉 이미지로서 나타난다.

이것이 바로 리쾨르가 말하는 텍스트에 내재되어 있는 지시물의 총체이며 상징적 수준으로서, 장차 존재의 가능방식으로 현전되는 세계를 담보한다. 담론의 외시적 지시물들을 둘러싸는 공간(Umwelt)이 아니라 텍스트의 비외시(非外示)적 지시물들을 통해 반영되는 세계(Welt)가 가능한 것은 이 때문이다.[33]

이러한 결과는 기호행위가 일으키는 여러 가지 현존방식들의 총화로서 발현된다. 발현을 이와 같이 구조의미론 아래에서 기호작용의 의미효과로 이해함으로써, 이미지의 시각언어의 수준에 접근할 준비를 갖추게 되었다.

31) J. Courtés, 앞의 책, 98~99쪽.
32) 같은 책, 56~59쪽 참조.
33) IT, 20쪽. 리쾨르에 있어서 '기록된 담론'이 가지는 텍스트로서의 세번째 특성이 바로 이 경우이다. 그에 의하면, 텍스트는 심적 의도의 감독으로부터 의미를 해방시키며 외시적 지시물(ostensive reference)로부터 지시물을 해방시켜놓는다.

마랭에 있어서 이미지의 기술과 시각언어과학의 예고

지금까지 담론의 구조의미론의 입장에서 기호행위의 개념이 어떻게 담론의 사건으로부터 그 자체의 구조화를 지향하는지를 고찰하였다. 그 결과 '구조화'의 관점에서 기호행위가 일으키는 역동구조가 존재한다는 점이 분명해졌다.

필자는 이러한 역동구조가 존재함으로써 이미지의 통사구조가 해명될 수 있으리라 생각한다. 그리고 이를 이미지표상의 구조화작용이 가져오는 성과로서, 즉 의미의 효과로서 이해하고자 한다. 다만 한 가지 환기할 것은 여기서 의미는 일반 기호론에서와 같이 기호의 단순한 지시물, 다시 말해서 이미지의 '외연'만이 아니라, 기호행위가 존재하는 곳이면 언제나 발현되는 내외(內外)시적 특성으로 이해해야 한다는 것이다.

이를 위한 하나의 방법은 이미지로 이루어지는 그림에 관한 기호행위의 구조화작용을 고찰함으로써 이미지의 표상을 이해하는 것이다. 리쾨르와 그레마스가 공통적으로 시도했던 것처럼, '사건'으로서의 담론으로부터 '기록된' 담론으로 치환되는 과정과 관련해서 이미지의 표상을 기호행위에 의해 고찰하는 것이다.

리쾨르는 이 사실을 다음과 같이 언급한다.

도상성은 일상보다 더 여실한 실재를 개시한다. 실재의 의미 증대로서 이미지는 플라톤이 기록에 대해서 가했던 비판의 열쇠이다. 도상이란 실재의 재기록이며, 기록한다는 것은 이 말의 한정적인 의미로는 이미지의 특수한 경우를 일컫는다. 담론의 기록은 세계를 기록하는 것이며, 기록한다는 것은 세계를 복제하는 것이 아니라 그것을 변형한다는 것이다.

기록된 기호가 갖는 적극적 가치는 이미지를 그린 그림에서는 물론이거니와 문장에 있어서도 시차성, 유한수, 조합력과 같은 분석적 성질들을 보여주는 표기계(notation system)를 창도하는 데 있다.[34]

34) 같은 책, 42쪽.

이미지를 기록하기 위해 형상을 빌리는 절차를 행위에서 독립시켜 고정시킨다는 것은, 이미지를 그리고 또 그것이 그려지는 행위를 현재진행형에서 독립시켜 그 자체가 구조화의 과정을 갖는 객관화된 의미행위로 다루는 것이다.

마랭은 사건으로서의 담론에 해당하는 '이야기'(récit)나 기타 이미지의 문학적 내용이 될 텍스트가 주어졌을 때, 이것들이 화면에서 어떻게 이미지로 치환되는지를 고찰할 것을 제안한다. 요컨대 그의 방법은 담론이 이미지로 치환될 때 작동하는 기호행위를 고찰하는 방법이 된다. 이렇게 해서 문자언어가 담론을 거쳐 이미지로 치환되었다면, 이미지는 담론의 지시물을 시각언어를 빌려 표상한 것이 된다.

이러한 사실은 마랭의 「이미지의 기술」에서 확인된다.[35] 그는 가령 푸생의 작품을 대상으로 그림에 있어서도 대상언어라 할 수 있는 텍스트(objet text picturale)를 용인하고, 이를 서술독해(lecture descriptive)의 방법으로 분석하였다. 다음은 그가 서술에 의한 독해의 방법을 정당화하려는 의도의 일단을 보여준다.[36]

1) 그림에 주어져 있는 '대상으로서의 텍스트'가 독해자의 연속적 독해를 통해서 관찰될 수 있다. 대상텍스트를 연속적 독해와 정합성의 형식에 의해, 시작과 종결을 갖는 일관된 '체계'로 나타냄으로써, 그것이 어떠한 구조를 갖는지 알 수 있다. 대상텍스트란 시독해(regard lecture)를 시행할 수 있는 화면이 존재한다는 것을 말해준다.

2) 대상텍스트로부터 서술담론을 기술해냄으로써 언어와 이미지라는 '시행로'(parcours visuel)의 이중 국면을 기록하게 된다. 서술은 기표들이 심적·지각적 순서로 배열된 순서를 따라 대상텍스트가 갖는 사실을 해석하는 데 목적이 있다.

35) Louis Marin, "La decription de l'image: propos d'un paysage de Poussin", *Communications*, vol. 15(Paris: Seuil, 1970), 186~209쪽.
36) 같은 글, 186~187쪽 참조.

니콜라 푸생, 「뱀에 물려 죽은 사람이 있는 풍경」, 1648

3) 이미지의 독해는 가능독해(lectures possibles)이며 독해의 복수성에 의해 이 미지를 구성하는 시차들을 체계적으로 해석한다. 이미지 독해는 가능이야기(récit possible)와 아직 드러나지 않은 더 많은 이야기의 '모태'를 가시적 형상과 관련시 켜 드러내려는 데 뜻이 있다.

4) 이미지의 '의미'는 독해과정에서 담론의 규칙에 의해 이루어진 변형의 결과이 다. 독해에 의해 그림은 의미의 시초를 이루나 이 시초가 의미해석의 종결을 뜻하 는 것은 아니다.

요컨대, 이미지에 기호행위가 부여하는 특징은 '가능적 표상'이다. 마랭이 시사 하는 바에 의하면, 이미지와 관련한 기호행위의 통사구조는 그림의 대상텍스트에 대한 서술독해를 시행함으로써 가능하고, 이 경우 이미지의 표상이란 결코 지시의 미론과 존재의미론의 단선적 구조는 아니다. 가령, 그림의 대상텍스트가 가능적 통사를 갖는다면, 이미지의 의미작용 역시 미완결적이며 무한히 개방적일 뿐만 아 니라, 가능적이며 가상태를 특징으로 할 것이다.

따라서 이미지의 표상은 기호와 행위의 양면성을 드러낸다. 이 점에 주목하면서

	Fénelon	Félibien II	Félibien III	Félibien I	Catalogue	Légende
1	뱀에 죽은 사람	뱀에 감겨 죽은 시체	샘에 가까이 가던 남자가 놀라서 멈춤	뱀에 감겨 죽은 남자	뱀에 죽은 남자	죽은 남자 뱀에 덮쳐진 시체
2	걸어가다 놀라서 멈춘 남자	광경에 놀라 도망가는 남자	뱀에 감겨 죽은 시체	무서워 도망가는 남자		한 남자가 어리둥절하며 응시함 헝클어진 머리털
3	놀라서 떨고 있는 여자	도망가는 것을 보고 놀라는 여자	갑자기 공포에 사로잡힌 여자			한 여자가 갑자기 공포에 떨고 있다.
4						어부들이 그녀 쪽으로 머리를 돌리고 있다.

예시로 든 텍스트는 가령, 1)페늘롱(François de Salignac de La Mothe Fénelon, 1651~1715)의 『사자들의 대화』(*Dialogues des morts*)에 나오는 레오나르도 다 빈치와 푸생의 대화, 2)펠리비앙(André Félibien, 1619~1695)의 『가장 탁월한 화가들의 생에 대한 이야기』(*Entretiens sur la vie des plus excellens peintres*)의 제6, 8장의 텍스트, 3)보데(Etienne Baudet, 1636~ 1711)의 동판화의 명문 (銘文) 등이다.

　마랭이 고찰하는 이들의 서술텍스트에 등장하는 통사 대립구조는 '풍경 vs 이야기'(paysage vs histoire)가 되고, 이 대립에서 새로운 대립으로 이어지는 이미지의 표상은 〈그림 1〉과 같다. 즉 '자연 vs 인간행위'와 '무대 vs 장면'이 그것이다. 〈그림 1〉에서 볼 때, 장면/은/인간행위/와/자연무대/의 중간항이다. 보데의 명문을 고찰하면, 서술에서 서술로 이행함에 따라/인간행위/는 '상황·지면·평면'으로 분절되는가 하면, 이들이 합성되어 장면으로 치환되고 장면은 무대로 치환된다. 여기서 독해는 '대립의 치환'(contre-déplacement)으로 이루어진다.[37]

　대립의 지표들은 여러 수준으로 발전된다. 그러나 중요한 지표들이라고 할 수

37) 같은 글, 192쪽.

그림 1

있는 것은 1)행위주체인 인간들을 이야기 안에 설정하는 행위, 2)여러 인물들을 포용하는 자연, 즉 우아한 초원 위에 실루엣으로 묘사되는 매력, 부드러움, 쾌의 변화, 그리고 무대의 평화 등이다. 1)과 2)는 대립구조를 이룬다. 그러나 페늘롱의 기술 전체에는 극(劇)과 그림의 의미작용의 상호관계가 복잡하게 묘사된다. 가령, 장면의 장소(lieu)로서 표상작용 내에서 일어나는 드라마와 초원의 병렬대립의 상황을 다음과 같이 서술한다.[38]

 1) 놀이 vs 일
 2) 늙은 것 vs 싱싱한 것
 3) 신성한 것 vs 속된 것
 4) 성채 vs 시가

 여러 대립항들의 계열 면에서 알 수 있는 것은 서술이란 치환에 의한 독해라는 것이다. 서술은 어떤 방식으로든지 화면의 연속을 불연속으로 분절함으로써 이루어진다. 분절은 인접하는 계열들의 관계가 시차들의 요소들 사이에서 이루어짐으로써 이러한 이미지 요소들을 다른 이미지 요소들로부터 분리시키며, 동시에 요소들 간의 연관성을 고려함으로써 대립의 극(pôles d'opposition)이 설정된다. 즉, 대립에 의해서만 이미지들은 연결되고 치환된다. 따라서 이미지의 분절은 '관계

38) 같은 글, 193쪽.

의 설정'을 뜻할 뿐만 아니라, 이접(disjoindre)과 대립(opposer)을 시도하는 것을 뜻한다. 이렇게 해서 이미지의 표상에는 각각 고유한 의미를 갖는 사항들이 동원된다.

페늘롱이 서술하고 있는 텍스트를 검토하면[39], 여러 관계들이 이루는 조밀한 망조직을 발견할 수 있고, 또한 조직들이 연결고리를 이루고 있음을 볼 수 있다. 만일 이러한 일이 불가능하다면 화면은 의미를 갖지 못할 것이다. 의미작용은 화면에서 이루어지는 망조직의 전치(轉置)에 의해서만 가능하기 때문이다. 이로써 유의미한 이미지들이 추출되고 이것들이 관계의 유희를 연출하게 된다.

페늘롱의 서술이 시사하는 또 다른 면은/풍경 vs 이야기/라고 하는 커다란 이분법의 표현형식이다. 화면의 공간지대(zones spatiales)라고도 할 수 있는데, 이를 통해 이미지의 분절이 이루어지고 기입된다. 공간지대는 다음과 같다.

　1) /전/　vs　/중/　vs　/후/
　2) /좌/　vs　/우/

주목할 것은 이미지 사항들의 치환은 표상의 이념(idélogie de la représentation) 내에서 이루어지며, 표상의 이념은 서술적 담론으로 드러난다는 것이다. 이러한 의미에서, 그림의 기호들은 문자기호가 아니라 이미지의 기호들이 일구어내는 아주 보편적인 기호행위계이며, 그러한 한에서 문자기호가 갖지 않는 독자적인 표상을 구비한다.

이 점은 다음과 같이 설명된다.

　1) 전 · 중 · 후는 그림의 틀 속에서 환영의 깊이를 전개하는 표상공간으로 귀속된다.
　2) 좌 · 우는 원근을 나타내고 관객의 시선과 시야와 관련된다.

39) 같은 글, 194쪽.

페늘롱의 서술에 의하면, 전면은 '드라마와 이야기'(drame-récit)에 대응해서 이루어지고, 중면과 후면은 풍경과 무대의 장면과 대응한다. 좌면과 후면은 화면의 시행로 안에서 시선의 운동과 휴지(休止)가 교환되는 곳이다.

그의 서술은 우리의 응시가 화면의 좌면 아래의 바위, 샘, 망자, 뱀의 담론에서 시작해서, 우면의 웅덩이를 향해 달려가는 남자 쪽으로 진행되고, 왼편으로 다시 돌아서 공포에 질린 여자에 이르는 것으로 요약된다.

이처럼 좌면에서 후면으로, 그리고 밑에서 위를 향해 지그재그로 나아가는 시선의 운동, 즉 시행로는 이미지들의 총체를 지각하도록 가속화한다. 시선의 운동은 이미지들의 유희 안에서 작동되고, 이미지들은 이들의 시행로로 분명해진다.

이러한 예비적인 기술에 의하면 그림에서 기호행위의 존재와 역할은 확고하다. 여기에는 월터스토프가 고찰했던 그림순열과 시도식이 그레마스와 쿠르테가 설정하고 있는 여러 수준의 통사 대립구조와 이것들의 상호관련을 통해서 구조화되는 것으로 나타난다.

푸생의 그림에서 확인되는 것처럼 화면에서 현상하는 이미지들의 총체가 시행로를 따라 분절되는 것은 기호행위의 통사구조화작용의 구체적인 예를 보여주는 것이다. 그리고 이 점이야말로 이미지를 리쾨르가 말하는 과학의 수준에서 다룰 수 있는, 요컨대 '시각언어(과)학'의 가능성을 예고한다.

시각언어학의 가능성을 전제로, 기호행위의 통사론적 고찰을 발전시켜 좀 더 정밀하게 분석해보자. 이를 위해서는 담론과 관련한 이미지의 구조의미론적 고찰이 중요하다. 지금까지 살펴본 것처럼, 이미지의 그림이 무엇인가를 언명한다는 것은 세계를 투영하는 것이고, 세계를 투영한다는 것은 일관된 구조를 이미지로 보여준다고 할 수 있기 때문이다.

계속해서, 예로 든 푸생의 그림에 관해 페늘롱이 행한 서술적 독해에 주목하고, 그림의 담론 구조를 검토함으로써, 이미지표상의 구조를 상세히 고찰하기로 한다.

중요한 것은 담론이 이미지로 치환되고 표상되는 것이 어떻게 가능한가이다. 다시 말하면, 어떻게 담론이 '그려진 이야기'(histoire peinte)가 될 수 있느냐 하는 것이다.

페늘롱의 서술에 의해, 담화 안에 드러나는 시초의 이미지를 분석하면 이렇다.

한 남자가 물을 푸러 왔다. (…) 그는 흉물스런 뱀에게 잡혔다. (…) 그는 이미 죽었고 (…) 살갗은 곧 창백해졌다.

위의 서술을 살펴보면, 담론에는 시간상의 전개에서 '이미'(déjà)라는 부사가 포함되어 있음을 볼 수 있다. 그림에서는 남자가 물을 푸러 오기 전에 한 남자가 이미 뱀에 물려 죽어 있다. 여기서, 이미지의 '시간성'(temporalitè)에 대해서 언급해둘 필요가 있다. 마랭에 의하면, 그림의 시간성은 그림의 표면에 배치된 지표들에 의해 표현되는 인물들과 사물들에 도입되는 담론, 즉 이야기를 표현하는 순간을 확장시킨 것이다. 그림에서의 시간은 이야기에 의해 전개되고 끝나도록 하는 서술적 담론의 여하에 따른다. 이 때문에 시간은 독해의 행로가 구성하는 의미상의 시간이며, 동시에 환영(illusion)으로서의 시간이다.

지표들의 공간적 순서와 이러한 순서에 의한 표현 강세의 분배는 총체적이고 단일한 시간 안에서 독해의 행로를 따라 이루어지는 '표상으로서의 환영'(illusion représentative)이다. 이것이 바로 월터스토프가 고찰하고 있는 가상태의 설정이다.

시간의 표상으로 주어지는 환영에 대해서 말할 수 있는 것은 그림 안에서 유동하지 않는 것이란 하나도 없다는 것이다. 이 경우, 중첩이란 하나의 이미지가 다른 하나의 이미지 안에서 의미를 갖는 것을 말하며, 이것들 간의 관계망의 재편성이 이루어짐을 뜻한다.

마랭에 의하면[40], 독해는 이미지들의 재편성에 의해 이미지의 중의적 의미 (sens double), 즉 상보적인 두 의미를 동시에 드러낸다. 그래서 그는 이것을 '형상의 다의성'(polysemie de la figure)이라고 불렀다. 마랭이 말하는 '형상의 다의성'은 이미지의 표상성에서만 형상이 갖는 의미의 개시작용(overture du sens)

40) 같은 글, 199쪽 참조.

이 가능하다는 것을 뜻하는데, 이러한 가능성이 허용되는 것은 하나의 이미지의 형상이 '의미의 장'(champ sémantique) 안에서 또 다른 이미지의 형상으로 치환될 수 있기 때문이다.

그에 의하면, 의미의 장에서 형상의 고립이란 존재하지 않으며 형상의 의미는 그보다 상위의 결정요인(surdéterminante)으로 환원되고 소급됨으로써 의미의 결정을 보게 된다. 요컨대, 표상작용에는 분명히 약호들의 간섭이 존재한다.

따라서 그림의 이미지 독해가 허용된다는 것은 기호행위의 일차적 형성절차가 존재한다는 것을 보여주는 것이다. 그리고 독해과정에서 나타나는 시행로는 기호행위가 수행하는 독자적인 기호작용이다. 결국 기호행위에 의한 표상이란 약호들의 간섭현상을 특징으로 한다.

더 나아가, 이차적으로 기호행위가 독해와 관련하여 전개됨으로써 그림이 의미하는 총체적 의미가 이루어진다. 의미는 결코 한 번의 독해로 음미될 수 있는 것이 아니다. 그것은 엄격히 말해, 굿맨이 말하는 기호가 아니라 리쾨르가 말하는 객관화된 의미행위가 보여주는, 이를테면 기호행위가 총괄적으로 환기하는 기호작용의 특성이다.

이렇게 본다면, 그림의 이미지란 마랭의 지적과 같이 처음이며 나중이다. 그것은 의미 있는 체계들의 하나지만, 체계 안에 이미지가 흡수되고 잠입되기 때문에 독해의 약호설정을 통해서만 그 의미를 드러내는 특수한 기호행위의 체계이다. 그리고 이처럼 특수한 체계로서 그림은 독해를 그림의 표면에다 중첩시키며, 이로써 표상의 다의적 국면을 야기한다.

끝으로, 또 다른 수준에서 기호행위의 존재를 뒷받침할 수 있다. 그것은 그림의 표상에 수반해서 나타나는 기호행위의 또 다른 국면이다. 그것이 바로 '정의적 국면'이다. 정의적 국면은 기호행위가 이를 표상 내에 작동시킴으로써 그림에 생명력을 불어넣는 요인이다. 이를 이해하자면, 기호행위가 정의력(la force emotionnelle)을 표상공간에 투입한다는 사실에 주목해야 한다.

마랭은 감정(affection)의 연쇄가 그림의 표상공간에 나타나는 두 가지 특징으로 1)인물에서 인물로 시선을 옮겨감에 따라 정의력이 약화 내지는 감소되거나 동

세가 떨어지는 것과, 2)하나 또는 여러 중간 시퀀스들이 적극적인 것(l'actif)과 소극적인 것(le passif)으로 양분된다는 것에 주목한다. 그는 이들의 계열적 배열을 고찰하면, 인물과 인물의 관계에서 인물이 갖는 형상의 다의성과 대응하는 정의적 국면들의 다면적 연쇄가 관찰될 뿐 아니라, 서로 중첩됨으로써 정의적 분립을 띠게 됨을 볼 수 있다고 말한다.[41]

이상은 기호행위를 방법적 개념으로 통사·의미·정의의 세 국면으로 차별화하여 이들의 하나하나를 정치하게 고찰할 것을 필요로 한다. 그럼으로써, 기호행위의 탐구방법으로서 시각언어학(visual linguistics)을 발전시킬 필요성을 예고한다.

41) 같은 글, 같은 쪽.

제1부 요약

20세기가 제기한 시각언어철학을 두 부류로 나눠 비판함으로써 이미지를 시각언어의 수준에서 고찰할 수 있는 근거를 마련하고자 하였다. 이 두 부류, 즉 지시의미론과 존재의 미론은 앞서 전개했던 기호와 의미 관련 철학들을 시각언어철학으로 의역함으로써 붙여진 개념들이다.

시각언어철학이라는 넓은 지평에서, 지난 세기에 제기된 의미에 대한 철학적 물음들을 재검토한다는 것은 이 책이 시사하는 비판의 합목적성에서 보자면, 대단히 제한적일 수밖에 없었다. 그것은 이미지가 장차 언어로서의 기능을 갖추는 데 필요한 조건들인 지시기능·표상기능을 위시해서, 표기체계의 수준·발언행위의 수준·기록된 담론의 수준은 물론, 의미의 성격에 있어서 지시적인 것·존재적인 것, 그리고 마지막으로는 언어학의 수준인 통사부와 의미부에 이르는 제반 사항들을 사전에 검토해두려는 목적이 있었기 때문이다.

그 결과를 다음 몇 가지로 요약한다.

첫째, 지시의미론은 이미지의 시각언어와 관련한 통사부를 구성하는 데 필요한 사항들을 앞질러 언급하고 있으나, 문자가 아닌 이미지의 경우를 전제했을 때 일어날 수 있는 세부사항들은 검토조차 하지 않았고 문자와 차별화되는 이미지의 독자적인 수준을 인정하지 않았다.

둘째, 존재의미론은 처음부터 이미지의 통사부를 구성할 수 없다는 주장을 내놓는 한편, 의미부의 가능성을 시사하는 규칙들에 대해 존재론인 해명을 시도했다. 그러나 이때의 '의미'는 작품의 '개시성'을 뜻하는 것으로, 이미지의 내시의미 내지는 내포로 간주되는 사항들에만 주목하였을 뿐, 이에 대응한 통사부를 제시하지 않았거나 아예 부정함으

로써 이미지의 시각언어 수준을 확보할 근거는 제공하지 못하였다.

셋째, 지시의미론과 존재의미론은 모두가, 넓게 말해 이미지와 시각언어의 변별적 수준을 혼동하였고 통사부와 의미부의 가능성을 제시하는 데 실패하였다.

넷째, 비판적 대안으로 이미지와 시각언어의 변별 수준은 '기호행위'의 기록수준(written level)에서만 가능하다는 것을 밝혔다. 기호행위의 수준은 행위의 수준과 기호의 수준이 존재론적 통합을 이루어 기록에 의해 고정수준을 수득한 것으로 정의하고 '상징기능'을 본질로 한다는 것을 강조하였다.

요컨대, 제1부는 기호행위의 기록수준에서 작동하는 상징기능의 역할을 정의하고, 제2부에서 다루게 될 시각언어의 과학적 수준의 철학적 근거를 마련하고자 하였다.

말미에서 파리학파의 구조의미론을 예시로 들며 강조했던 것은 구조의미론이 이미지를 시각언어의 수준에서 분석하고자 하는 이 책의 시도를 정당화해주는 것으로 보았기 때문이다. 그러나 그렇다고 해서 구조의미론이 시각언어과학의 수준을 만족시킨다는 것을 확인하려 했던 것은 아니다. 그보다는 오히려 구조의미론의 시도가 좀 더 확실한 시각언어의 수준을 확보하기 위해서는 제2부에서 살펴보게 될 여러 절차들이 필요하다는 것을 미리 보여주고자 한 의도가 더 크다고 할 수 있다.

제2부 시각언어 수준과 시각언어학의 요소들

서언

제1부에서는 이미지의 표상을 고찰하는 의미철학으로서 지시의미론과 존재의미론을 비판했다. 그 결과 기호행위론이 시각언어의 대안철학으로서, 이 두 이론의 약점을 보완할 뿐만 아니라, 이미지를 시각언어의 과학 수준에서 고찰함으로써, 예술적 사실에 관한 과학으로서의 예술학을 정립할 수 있는 대안이라는 것을 주장하였다. 이는 문자의 표상이 지시기능과 현전기능을 선택적으로 갖는 데 반해, 이미지의 표상은 이 두 기능을 선택적으로가 아니라 일원적으로 통일하고 있다는 것을 뜻한다. 따라서 이러한 결론은 이미지의 표상을 문자언어에 의존하거나 유비시키지 않고 독자적으로 고찰해야 할 필요성을 제기한다.

독자적 고찰의 필요성은 지시의미론과 존재의미론의 후속적인 성과가 부진했다는 점에서도 그 정당성을 찾을 수 있다. 예컨대, 지시의미론이 이미지의 표상 또한 지시기능을 갖는다고 주장하면서, 이 기능이 명제의 논리적 통사나 문장의 문법적 통사와는 차별적 수준에서 색과 형태의 관습적 양식(conventional style)을 선형적으로 규정한다(카터, 빙클리)고 주장하지만, 지시기능이 관습적 양식을 규정하는 규칙을 어떻게 도출할 것인지에 대해서는 아무것도 말하지 않는다. 그런가 하면, 이미지의 지시기능을 규정규칙(r-R)과 구성규칙(c-R)으로 다룰 수 있다는 것을 보인다 할지라도, 현전기능을 다루는 한 자생규칙(a-R)이라는 별개의 상위규칙이 필요하다(도이치, 호프스타터)고 주장하는 존재의미론 역시 이러한 규칙들의 후속처리를 여백으로 남겨놓을 수밖에 없었다. 이러한 한계가 철학의 수준에서는 큰 문제가 아닐 수 있지만, 시각언어의 과학 수준에는 크게 미흡하다고 볼 수 있고, 따라서 제1부는 제2부의 전개를 위한 충분한 소지를 남겨놓았다고 할 수 있다.

이 두 입장이 이미지 표상에 접근하는 방식은 서로 모순되는 대극의 방향에서가 아니라, 단지 이미지 표상의 중심을 지시로 보아야 할 것인지, 아니면 현전으로 보아야 할 것

인지의 문제였고, 크게 보아 강조를 달리했을 뿐이었다.

그러나 이미지의 표상은 이러한 두 방향 중에서 어느 하나를 선택한다고 해결되는 문제가 아니라는 것을 확인하였다. 제1부의 비판적 접근에 의하면, 이미지의 표상은 오히려 두 갈래의 융합이며 일원화라는 데 그 특징이 있었다. 요컨대 이미지의 표상기능은 지시의 일면, 즉 외연의미와 현전의 일면 그리고 내포(내시)의미가 하나의 핵융합처럼 공존하는 모습을 띠고 있다고 할 수 있다.

따라서 이미지 표상의 의미분석 틀은 전자를 통사부로, 후자를 의미부로 나누어 이들의 지평융합을 시도하는 데서 찾아야 하며, 지평융합을 통해 다시 전자와 후자가 통일될 수 있다.

이 방법은 파리학파의 기호학이 텍스트의 기호작용과 관련해서 접근모형으로 삼았던 통사의미론(syntactico-semantics)과 유사하지만[1], 이 책은 이미지를 문자언어에 의한 서술담론에 의해서가 아니라 시각언어에 의해서 다룰 뿐만 아니라, 시각언어를 과학의 수준에서 해결하고자 한다는 데 강조점을 두고 있다. 이 방법은, 이미 3장 말미에서 살펴본 마랭의 경우처럼 대상으로서의 이미지 텍스트를 서술담론의 대립항으로 분절함으로써 통사의미를 개방하는 것이 아니라, 이미지의 실질을 구성하고 있는 계열체와 결합체를 자질별로 분리해서 시각언어를 추출하고, 이들의 구성방식에 의해 이미지 텍스트의 통사의미를 개방하며, 이렇게 개방된 의미를 인간적 의의와 결부시켜 해석하려는 것이다. 이는 다음 세 가지 측면에서 파리학파의 구조의미론과 차별화된다.

첫째, 시각언어과학의 수준에서 시각언어의 문법을 다룬다. 시각언어의 품사자질을

1) J. Courtés, *Introduction à la Sémiotique narrative et discursive*(Paris: Hachette, 1976), 10쪽 이후 참조.

이미지로부터 직접 추출하여 통사부와 의미부를 구축함으로써, 주어진 이미지의 표상에 관한 현상적 사실을 사실과학의 수준에서 정치하게 기술한다.(기호행위의 통사의미론 수준)

둘째, 현상적 사실을 그대로 예술적 사실로 용인하는 것이 아니라, 그것에 함의되어 있는 인간적 의의가 현전하는 방식으로 해석함으로써 예술적 사실로 전치시킨다. 여기서 예술적 사실은 내포(내시)로부터 외연에 이르는 함수들의 다양성의 통일로 해석된다.(통사의미의 서술적 담론의 수준)

셋째, 외연과 내포의 일원화 해석을 시도하고 이를 역사-사회의 지평에서 재해석한다.(통사의미의 해석적 담론의 수준)

제2부는 위의 세 가지 차별적 수준 가운데서 첫번째 수준을 다룬다. 이 수준은 이미지를 구조화하는 자질적 요소들을 시각언어과학의 수준에서 추출하고 기술하는 단계이다. 시각언어를 추출하고 기술한다는 것은 곧, 문자언어의 경우로 돌려 말하자면, 이미지를 구성하고 있는 시각언어의 품사자질과 통사의미를 고찰하는 것이다. 이 부분은 현재까지 존재의미론자들의 회의(懷疑)의 대상으로 남겨져 있지만[2], 이 책에서는 이를 긍정적으로 받아들여 언어과학의 수준에서 이 문제를 해결하고자 한다.

제2부에서는 먼저 언어과학적 수준의 준거가 무엇인지를 퍼스의 '경험과학적 기호론'을 그 대안으로 검토하고(4장), 이 준거에 따라 시각언어의 품사자질을 추출한 후(5장), 통사부(6장)와 의미부(7장)를 다룰 것이다. 여기서 다루게 될 과제들은 시각언어의 회의론자들은 물론 낙관론자들까지도 과연 시각언어의 품사자질과 이것들로 전개되는 통사부와 의미부를 구성할 수 있느냐 하는 의문을 제기할 수 있는 민감한 주제들이다.

2) 수잔 랭거의 거의 모든 저작들이 그 대표적 사례라 할 수 있다. 이 책 제1부 1장 참조.

그러나 시각언어에도 품사자질이 존재하고 통사부와 의미부 역시 논리적으로 가능하다. 이를 위해서는 시각언어의 낙관론자들이 주장하는 '규칙'——규정규칙(r-R)이건, 구성규칙(c-R)이건, 더 나아가 자생규칙(a-R)이건 간에——을 '문법'을 빌려서 정의할 수 있어야 한다. 가령, 촘스키 학파의 정의로 말하자면, 문자언어와의 차별화를 전제로 시각언어에 품사자질이 존재한다는 것을 입증해야 하고, 이것들이 집합에서 의미를 생성하는 규칙 또한 입증해야 한다. 그런 후 규칙의 차별성에 의해 의미의 차별성(difference)을 보장할 수 있어야 하고, 그럼으로써 우리가 지각하는 이미지들의 유사(similarity)와 차이(distinction)는 물론 이미지들의 집합에 의해 합성 이미지가 만들어질 수 있다는 것을 보여야 한다.

이 모두는 이미지의 지각으로부터 시각언어의 문제로 전치되는 과정을 통해 이론적 틀이 마련되어야 함을 시사한다. 필자는 그 일환으로 우선 문제와 방법을 명시한 후, 이에 의해 품사자질로부터 통사부와 의미부에 이르는 절차를 다룰 것이다. 문제와 방법으로는 시각언어를 구성하는 일반조건과 생성변형구조를, 그리고 이것들을 처리하는 논리도구로서 '군(群)이론'을 도입할 것이다. 이해의 편리를 위해 간결한 수리표현과 누구나 알 수 있는 간단한 격자패턴을 예시 자료로 삼았다. 그 이상의 발전적인 과제와 예시는 후일로 미루고 이 책에서는 이것들을 선취하는 데 필요한 최소한의 것들을 보여줄 것이다.

그럼으로써, 이 분야가 이제 막 발아단계에 있다는 것과 금후의 발전을 위해 더 많은 실험이 필요하겠지만 이것만으로도 시각언어에 문법이 존재한다는 것을 입증하게 될 것이다.

이미지의 수준과 시각언어의 수준

제1부 후반에서, 기록된 수준의 기호행위의 상징기능을 해명하면서 이 용어를 리쾨르의 기록된 담론의 수준과 비교해서 언급한 바 있다. 리쾨르는 자신의 기록된 담론의 수준이야말로 의미의 과학적 검토의 수준이 될 수 있다는 것을 확인시켰다.

이를 필자의 입장에서 되돌려 말하면 이렇다. 즉 과학적 수준에서 시각언어학을 다룬다고 할 때 그 핵심은 기록된 기호행위의 상징기능(symbolic function)이며 이를 과학의 수준에서 다루어야 한다는 것이다. 그러나 이 수준은 실제로 이미지를 제작하는 행위의 수준과 분간되지 않는 어려움이 따른다. 예컨대, 상징기능은 이미지의 기호행위 수준이 기록에 의해 고정됨으로써 실제의 기능을 행사하지만, 지칭과 존재, 외시와 내시의 의미층을 통합하고 있어 과학 수준에서 연구하기 위해 따로 독립시키기가 간단치 않다.

그 하나의 대안은 기록된 이미지의 외적 실질과 내적 자질을 변별해서 고찰하는 것이다. 전자를 이미지의 수준(level of image)으로, 그리고 후자를 시각언어의 수준(level of visual language)으로 명명하여 이를 범주적으로 구별한다. 이것이 가능하다면, 이미지의 기호행위가 시사하는 기록수준의 고찰은 실질(substance)보다 자질(feature)의 연구에 더 많은 무게를 두어야 한다. 자질을 고찰함으로써 과학적 수준을 확보할 수 있기 때문이다. 이를테면, 실질은 행위의 수

준이 기록되고 고정되면서 착상된 흔적으로 간주되지만, 자질은 내재적 형식으로서 실질들의 가변성에도 불구하고 리쾨르가 말하는 동일한 것으로 읽히는, 요컨대 언어자질로 간주된다.

이미지를 실질의 수준에서 이해함으로써 그것들의 고유한 감성적인 면을 이해해야 하지만, 이것들은 리쾨르가 말하는 '의미가 행위로부터 독립함으로써 자유로워지고 객관적으로 읽혀지는 대상'이다. 그러나 실질은 감성적 현상으로 주어지지만 당장 그것의 본질 자체는 무엇인지 알 수 없다. 실질들은 행위의 수준이 고정되고 하나의 지점에서 구조로 각인되는 순간의 흔적이다.

흔적으로서의 실질은 그 내부에서 실질들을 흔적으로 각인하는 형식적 절차를 내재한다. 따라서 실질은 내재적 동일성의 요소를 담보한다. 이 후자의 요소가 시각언어학이 다루어야 할 이미지의 자질이다. 문자언어는 실질과 자질이 동일하게 읽히지만, 이미지는 그렇지 않으므로 이 두 가지를 변별해서 읽어야 하는 것이다. 이러한 사실은 이 책의 제1부 후반에서 파스토가 브뤼헐의 「눈 속의 사냥꾼들」에서, 그리고 마랭이 푸생의 「뱀에 물려 죽은 사람이 있는 풍경」에서 확인한 바 있다.

리쾨르와 퍼스의 만남

여기서는 이미지의 자질적 수준을 어떻게 고찰할 것인지를 다루고, 이를 통해 시각언어과학의 수준을 가늠해볼 것이다. 여기서 '자질'이 시각언어의 '품사'로서의 자질이라면 결코 가볍게 볼 수 없다. 품사자질이 존재함으로써 '시각언어'의 위상이 보다 확고해지기 때문이다.

이를 고찰하기 위한 절차는 물론 경험과학적이어야 한다. 그리고 이 절차에 있어서만 리쾨르와 퍼스가 만날 수 있으리라는 것은 확실하다. 랭거가 제1부 전반부에서 상징기능을 말하면서, 퍼스의 경험론에 의해서는 상징기능을 해명할 수 없다고 주장했던 것은 정확한 것이 아니다. 이보다는 리쾨르가 '과학의 수준'을 강조하면서, 상징기능의 경험적 근거를 제기한 것이 합당해 보인다. 이미지의 자질을

찰스 샌더스 퍼스

둘러싸고 경험적 토대를 운위하는 것에 반대할 소지는 여전히 있지만, 이 토대를 사실적으로 구축하지 않는 한 '시각언어과학'은 불가능하다.

경험적 토대가 제기되는 것은 무엇보다 이미지를 싸고 있는 실질들이 모조리 경험적으로 자리매김되기 때문이다. 예컨대 '크고, 작고, 강하고, 여리고, 굵고, 가늘고……'라는 감성적 데이터들은 모두 우리의 경험을 빌려 시지각에 주어진다.

문자언어의 실질 또한 이처럼 경험적 실질을 가질 수 있으나, 그것은 다만 장식에 지나지 않는다. 그러나 이와 대조적으로 시각언어는 실질이 커다란 무게와 의의를 갖는다. 'ㄱ'이라는 자음의 실질은 예컨대, 크고, 작고, 굵고, 가늘고와 관계없이 동일한 '기역'을 나타내지만, 시각언어로서 이를테면 '서예'의 'ㄱ'은 자음 획의 실질이 크고, 작고, 굵고, 가늘에 따라 전혀 달라진다. 그래서 'ㄱ'의 실질들을 동일한 '기역'으로 읽기 위해서는 자질이라는 또 하나의 요소를 실질과 결부시켜 읽어야 한다. 예컨대, 크고, 작고, 굵고, 가늘을 나타내는 가로와 세로의 비례 · 각도 · 만곡 · 감가 · 놓이는 위치가 그것이다. 이것이 다르면 같은 'ㄱ'이 여러 가지 '기역'으로 읽힌다. 그래서 자질들의 하나하나를 일대일로 읽어서는 시각언어의 됨됨이를 알 수 없을 뿐만 아니라, 감상조차 올바르게 되지 않는다. 실질들을 읽되 이것이 지각에 주어지는 자질에 따라서 읽어야 한다.

제1부에서, 특히 기호행위론을 제기할 때도 그랬지만, 여기서도 이미지와 관련한 시각언어의 회의론을 잠재우기 위해서는 자질의 중요성이 분명히 부각되어야 한다. 자질이야말로 기호행위의 기록수준에서 야기되는 상징기능의 핵심적 요소이기 때문이다.

더불어, 다음과 같은 사실을 전제해두고자 한다. 즉, 이미지의 시각언어가 문자

언어와 같은 의미에서의 언어가 아니기 때문에, 문자에서와 똑같은 품사자질이 시각언어에는 있을 수 없다는 주장(랭거)에는 동의하지만, 기록된 기호행위의 수준에서 볼 때, 이미지와 같은 비문자언어에도 그 나름의 품사자질이 있어야 한다는 주장(카터)을 고의로 방기하거나[1], 거부해서는 안 된다는 것이다.

시각언어에 자질이 존재한다면, 이러한 자질은 소쉬르가 말하는 '랑그'와 같은 것이 아니라 퍼스가 말하는, 보다 포괄적인(global) 의미에서 경험론에 바탕을 두고 있음이 틀림없다. 포괄적이라는 것은 움베르토 에코(Umberto Eco)가 말하듯이 언어와 문화를 편의상 갈라서 볼 수 있을 뿐만 아니라, 퍼스처럼 언어와 문화를 변증법적 보완이라는 수준에서 볼 수 있어야 함은 물론, 그럼으로써 오히려 소쉬르가 랑그와 파롤의 구별을 고려했던 이유를 되새겨볼 필요가 있다.

이 점에서, 소쉬르가 언어와 문화를 차별화하면서도 또한 이것들을 하나로 통합하려는 의도를 가지고 있었다거나, 그럼으로써 둘 사이에 유기적인 관계가 존재하리라는 것을 용인하려 했다는 것은 물론, 랑그와 파롤을 각각 문화의 일부로 변별해서 허용했던 사정을 이해해야 한다. 이러한 이해는 제1부의 언어철학 비판에서 언급했던 '기호행위론'의 통합적 이해와 전적으로 일치한다.

에코가 시사하는 바는 방법론적으로 보았을 때, 하나의 당당한 기호로서의 시각예술의 언어를 소쉬르가 보류해두었던 랑그와 파롤의 통합체로 이해해야 하고, 보다 적극적으로는 퍼스의 포괄주의(globalism)로 접근해야 한다는 것이다.

이러한 사실을 인정할 때, 소쉬르의 통합적 수준 내지는 퍼스의 포괄주의를 시각언어의 수준에서 전개하고 품사자질을 추출해야 하는 난점을 감수하지 않으면 안 된다. 이 당위성에도 불구하고 방법론에 실패했던 낙관주의자들의 지난 행보를

1) 예컨대 조형기호학(sémiotioque plastique)의 모범적 시도라 할 수 있는 장 마리 플로슈 (Jean-Marie Floch)의 저작이 그 사례라 할 수 있다. 플로슈의 *Petites mythologies de l'oeil et de l'esprit, pour une sémiotique plastique*(Paris-Amsterdam: Hadès-Benjamins, 1985) 참조. 플로슈는 이 저작에서 조형언어에 존재하는 다수의 계열체를 이항대립에서 구하고자 하나 (이 책 제1부의 말미에서 보인) 마랭의 시도와 크게 다르지 않은, 이항대립을 드러내는 서술어휘를 열거하는 것으로 만족하였다. 이러한 예는 문학기호론을 조형기호론에 유비적으로 도입한 것으로 품사자질의 탐구를 고의적으로 방기한 예가 된다.

되돌아볼 때[2] 더욱 그렇다

그러나 품사자질에 관한 한 소쉬르가 해결의 방향타를 제공해주었다고 보기는 힘들다. 그는 랑그를 파롤로부터 차별화함으로써, 오히려 후대로 하여금——가령 비트겐슈타인으로부터 시작해서 랭거를 거쳐 굿맨에 이르는 과정이 그러하다[3]—— 문화 코드들 간의 '구조기술'(structural description)을 명시적으로 부여하는 규칙[4]이 존재한다는 것을 의심하게 하거나, 아예 무관심하게 만든 원인을 제공했다고 볼 수 있다. 따라서 랑그와 파롤의 통합수준을 용인하는 퍼스의 포괄주의가 문제를 푸는 열쇠를 제공해줄 것으로 보인다. 이 점에 대해서는 많은 이견과 논쟁이 있을 터이지만[5], 이야기를 좁혀, 시각언어의 자질에 대해 좀 더 주목해보기로 하자.

퍼스의 준거

품사자질의 문제를 새삼 제기했으니 하는 말이지만, 퍼스의 '경험과학적 기호

2) 랭거주의(Langerianism)의 회의론을 비판한 카니 등 젊은 언어분석가들이 이에 속한다. 이에 관해서는 이 책 제1부 83쪽 참조.
3) 이 책 제1부 47~96쪽 참조.
4) 문법에 관한 노암 촘스키(Avram Noam Chomsky)의 이러한 정의는 시각언어의 문법에 대한 정의를 생각하게 한다. 촘스키의 다음 저작들이 특히 이 경우 유추적 단서가 된다. 가령, *Rules and Representation*(New York: Columbia UP, 1980), *Lectures on Government and Binding*(Dordrecht: Foris, 1981), *Noam Chomsky on the Generative Enterprise: A Discussion with Riny Huybregts and Henk van Riemsdijk* (Dordrecht: Foris, 1982) 등의 저작들이 이에 속한다.
5) 시각언어의 문법현상에 관한 언어(기호)학적 논쟁은 1990년대 탈근대문화의 현상을 설명하고 해석하는 방법으로서 기호학의 적합성 모형 논쟁과 결코 무관하지 않다. 다루고자 하는 핵심은 다를지라도, 전체의 맥락은 같기 때문이다. 이에 관해서는, Mark Gottdiener, *Postmodern Semiotics, Material Culture and the Forms of Postmodern Life*(Oxford UP & Cambridge USA: Blackwell, 1995), 3~77쪽. 특히 1장 "Semiotics, Socio-Semiotics and Postmdernism: from Idiealist to Materialist Theories of the Sign", 3~ 33쪽 참조.

론', 내지는 '기호학으로서의 논리학'[6]의 이념에서 볼 때, 자질이란 '관찰가능한 것'이어야 할 뿐만 아니라, '근접필연성'을 가져야 하고, '형식적 정식화'가 가능한 것이어야 한다.[7] 일단 그가 제시하는 자질들의 수준을 다음과 같이 명시하고 논의를 계속하기로 한다.

1) 관찰가능성(observability)
2) 근접필연성(quasi-necessity)
3) 형식화가능성(formalizability)

퍼스는 자질(feature)이라는 말보다 '특질'(characters) 또는 '성질'(qualities)이라는 말을 선호하지만, 이 용어들은, 사실상 이 책에서 말하는 자질이라기보다는 일반적인 의미에서 실질(substance)을 뜻한다. 그 대신, 이 책에서 말하는 자질은 아래에 퍼스가 말하는 실질을 위의 세 가지 수준에 접근시켜 고찰한 경우라 할 수 있다. 그는 다음 세 가지를 실질의 요소로 간주한다.

첫째는 표시(representamen, Ren)를 가져야 한다.[8]
둘째는 표시가 기호의 첫번째 역할을 함으로써, 우리의 마음속에 현전될 두번째 기호로서 '해석할 사항'(interpretant, Int)을 가져야 한다.
셋째는 해석할 사항이 우리의 마음속에서 '표상하는'(to stand for) '사물'(object, Obt)을 세번째 기호로서 가져야 한다.[9]

6) Peirce, Charles Sanders, *Philosophical Writings of Peirce*(New York: Dover, 1955) ed., Justus Buchler, 98~119쪽 참조. '기호의 과학'이라는 용어에 대해서는 99쪽 이하 참조.
7) 같은 책. 특히 98~99쪽 참조.
8) 같은 책, 99쪽 참조. 그는 그 예로 임의의 관점이나 입장에서 우리가 어떤 것을 대면하게 되는 사물로서 기호(sign)를 예시한다. 그는 사물로서의 기호를 사유의 대상으로서의 기호와 구별하기 위해 '표시'하는 용어를 더 강조한다. 예컨대, 표시란 우리에게 적극적으로 말을 건네고, 이처럼 말을 건네고자 하는 것과 등가관계에 있거나 보다 발전된 의미의 기호로서의 사물이며, 건넴을 받아들이는 사람에 대해서 그의 마음을 야기하는 외적 사물이다.

그는 실질의 세 가지 요소들을 기호의 자질과 관련해서 연구하는 활동을 '기호의 과학'(science of semiotics)이라 하고, 이 과학은 각각 다음의 삼항관계의 과학이어야 함을 주장하였다. 그는 자질을 관찰·필연·형식화의 절차에 따라 고찰해야 하지만, 사실상 다음 세 가지 질적 수준을 가져야 할 것을 주장한다.

1) 순수문법(pure grammar)의 수준을 고려해야 한다. 순수한 의미의 문법은 기호의 표시(representamen)가 이념에 의해 지도됨으로써, 제1의 기호로서의 자질을 갖게 되는 '근거'를 다룬다. 다시 말해서, '의미'가 기호로 표시된바 분명히 참이라는 것을 과학적 지성에 의해 설명하고, 그럼으로써 인간의 표상능력이 의미를 구현하는 일을 고찰한다.[10]

2) 순수논리학(logic proper)의 수준에서 다루어야 한다. 논리학은 과학적 지성의 대상이며, 표상능력이 근접필연성(quasi-necessity)을 가짐으로써 참이고, 또 참일 수 있는 조건을 연구한다. 논리학은 기호의 표시가 사물에 대해 참(true)이라고 주장하는 조건들이 문법론과 연대해서 보았을 때, 자명한 것으로 볼 수 있다는 것을 주장함으로써 의미해석을 위한 근거가 된다. 이 점에서 논리학은 기호표시의 진리조건의 과학이라 할 수 있다.

3) 순수수사학(pure rhetoric)의 수준이어야 한다. 순수한 의미의 수사학은 과학적 지성 안에서 하나의 기호가 다른 기호를 생산하고, 그럼으로써 하나의 생각이 또 다른 생각을 생산하는 법칙을 다룬다.

요컨대, 퍼스의 포괄주의에 의한 기호의 자질이란 기호의 표시와, 이에 의해 '표상되는 사물'(대상, 지시물)을 가져야 하며, 표상되는 사물은 이것이 항상 동

9) 같은 책, 같은 쪽. 이 사물은 어떤 유의 '이념'(idea)과 연관되어서만 표현된다는 점에서 내적인 것이다. 그는 내적 이념(생각)을 플라톤주의의 시각으로 이해하면서, 이념이란 표시가 이것에 의해 제1의 기호로서 자질을 갖게 되는 근거(ground)라고 보고, 이 위에서 표현되는 사물을 대상(지시물)으로 가져야 한다고 하였다.

10) 같은 책, 같은 쪽.

일한 사물이라는 것을 보증해줄 '해석의 내용'을 가져야 한다.

　기호자질은, 퍼스에게 있어서 3가관계(triadic relation)의 자질이며, 소쉬르의
2가관계를 거부하는 특징이 있다. 이를 〈그림 1〉로 나타낼 수 있다.

그림 1

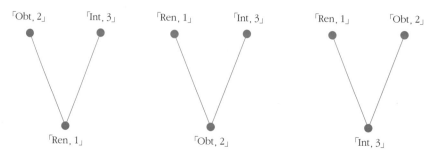

　〈그림 1〉은 시각언어의 실질을 다룰 때 자질이 가져야 할 3가관계를 어떻게 정
의해야 하는지를 보여준다. 첫째, 실질을 하나의 성질로서, 단일 개체이자 '현실
적으로 존재하는 것'(an actual existent)으로서, 그리고 보편적 법칙에 의해 정의
되는 것으로서 정의해야 한다. 둘째, 실질은 그 자체가 특질을 갖고 지시하는 사물
과 관련된 실질적 존재로서 정의해야 한다. 셋째, 해석할 사항과 관련시키고, 해석
의 논거와 연관시켜 정의해야 한다.[11]

　이 세 가지는 시각언어의 품사자질이 다음 세 가지 실질의 성질을 감안해야 한
다는 것을 시사한다.[12]

　　1) 실질은 그 자체가 우리의 몸처럼 체험되고 느낄 수 있는 감성적 성질로서의 기
　　호(qualisign)라는 것이다. 그것들은 '단일성'이라는 의미에서, 개체이자 단자이
　　고, 따라서 실제로 현존하는 사물이거나 사건으로서, 이를테면 단일 개체로서의
　　기호(sinsign)이다.

11) 같은 책, 101쪽 참조.
12) 같은 책, 102~115쪽 참조.

또한 실질은 그것 자체가 하나의 법칙을 갖는 기호(legisign)이며, 단일한 사물이기보다는 하나의 일반적 유형(type)이고, 예화(instance of application)할 수 있는 모사물(replica)에 있어서만 의미를 갖는다.

실질은 시각예술의 문맥으로 다루는 한, 감성·현실·보편의 3가적 자질을 통합하고 있는 앙상블이다.

2) 실질은 다음 세 가지의 총화이다.

(1) 실질 또한 그 자체의 자질에 의해서만 외연으로 지시되는 사물을 지칭하는 아이콘(icon)의 일면을 갖는다. 지시하는 사물이 현실적으로 존재하든 존재하지 않든 간에, 그와 같은 사물을 지칭한다. 이것은 그처럼 해석되어야 할 내용이 규정됨으로써만 그렇게 될 수 있다. 자질은 감성적 성질이거나, 현존하는 단일 개체이거나, 법칙이거나 간에, 그처럼 지칭하기만 하면 그것들이 지칭하는 사물들을 닮았다든가 사물의 기호로 사용된다는 뜻에서, 어떤 것의 아이콘이 된다. 예컨대 '연필선'은 그것이 연필선을 닮았기 때문에 아이콘이다.

(2) 실질은 또한 그것이 지칭하는 것으로부터 현실적으로 충격이나 영향을 받아들임으로써, 그러한 사물을 지칭하는 인덱스가 된다. 예컨대, 천둥이나 탄알이 지나간 구멍은 그것이 가해오는 사실적 충격 때문에 '천둥'이나 '탄구멍'을 지칭한다. 퍼스는 이 경우 기호의 자질을 아이콘과 구별해서 '인덱스'(指標, index)라 하고 이렇게 언급한다. "인덱스란 지시물의 충격에 의한 기호이기 때문에 지시물과 같은 감성적 성질을 가져야만 지시물을 지칭할 수 있다. 그래서 인덱스에는 어떤 류의 아이콘이 관여할 수 있으나 반드시 지시물과 닮은꼴의 아이콘일 필요는 없다. 지시물을 판정할 마땅한 해석사항이 없거나, 지시물이 존재하지 않아도 인덱스로서의 실질은 계속 유지된다."[13]

(3) 실질은 그처럼 해석할 사항이 없이는 기호로서의 실질을 상실하지만, 심

13) 같은 책, 108쪽.

볼(symbol)로서의 일면을 가질 수 있다. 예컨대, 한 사람의 '발언'이 의미를 갖는 것은 그처럼 의미를 갖는다고 해석할 사항(interpretant) 때문이다. 이 경우 심볼로서의 자질은 해석할 사항을 규정하는 '규칙'을 스스로 인출하는 특징이 있다. 그리고 심볼의 구성요소로는 아이콘과 인덱스 모두 가능하다는 점에서, 시각언어의 심볼은 하나의 앙상블이라 할 수 있다.[14]

그러나 심볼이 심볼인 이유는 그와 같이 동일하게 해석할 사항 때문이며, 동일하게 해석할 사항은 법칙에 의해 규정되고, 차례로 법칙은 지시물의 개체적 성질을 규정함으로써 구체적 대상물 내지는 의미를 갖는다. 이때 실질은 순수한 심볼(genuine symbol)이라 할 수 있고 보편적 의미를 갖는 경우가 된다.

그러나 퍼스는 순수한 심볼 이외의, 이를테면 순수를 일탈한 심볼 또한 심볼의 범위에 포함시키고 있어, 기호행위론과의 일치점을 시사한다. 그는 일탈한 심볼을 둘로 나누어 하나를 '개체로서의 심볼'(singular symbol)이라 하고, 다른 하나를 추상적 심볼(abstract symbol)이라 하였다. 전자는 지시물이 현존하는 개체이면서 개체의 특성이 무엇인지를 알고 있는 것을 의미하는 경우이고, 후자는 지시물이 개체를 결여 채 하나의 특성으로서만 이해되는 경우이다. 바로 시각예술의 실질이 만들어내는 심볼이 여기에 해당된다고 할 수 있다.

시각예술의 실질에 심볼로서의 국면이 존재한다고 할 때, 이 심볼은 자질상 순수한 심볼에서 일탈한 '앙상블'로서의 심볼이다. 이 경우, 자질들은 인덱스와 아이콘에 의존함은 물론, 안으로 은폐하고 밖으로 간접적으로만 해석사항을 의존시킴으로써, 모든 인덱스와 아이콘이 개별적이고도 추상적인 성질을 띠게 된다.

14) 같은 책, 112쪽 참조. 퍼스는 심볼의 구성요소로 인덱스와 아이콘이 모두 가능하다는 것을 다음과 같이 설명한다. 예컨대, 어른이 어린이에게 팔로 하늘을 가리키면서 "저게 풍선이야"라고 말했다면, 팔을 사용해서 그처럼 지시하는 행위가 심볼의 본질을 잘 드러내주는 것으로, 이러한 현실적 지시행위 없이는 심볼은 실제의 정보를 상실한다는 것이다. 만약 어린이가 어른에게 이렇게 물었다 하자. "풍선이 뭐예요?" 어른이 이렇게 대답했다 하자. "아주 커다란 비눗방울 같은 거야." 이 경우 퍼스는 어른은 이미지를 심볼의 일부가 되도록 했다고 말한다. 이렇게 보면, 심볼의 지시물, 즉 의미란 본질적으로 하나의 법칙이 시사하는 성질 그 자체이다. 법칙에 의해 심볼은 개체를 지시하고 개체의 특성을 의미한다.

3) 시각언어의 실질은 앞의 논의들로 볼 때, 당연히 여러 가지 얼굴을 갖게 될 것이다. 퍼스는 기호의 실질을 열 가지로 분류하고 있지만, 이것들은 모두 내용면의 자질로 보아도 무방하고 또한 받아들일 만한 것들이다.[15]

이를 그의 도식을 빌려 〈그림 2〉로 제시한다. 〈그림 2〉는 시각예술이 실질을 다룰 때, 실질들이 이처럼 허다한 자질적 파편들의 앙상블이라는 것을 시사한다.

그림 2

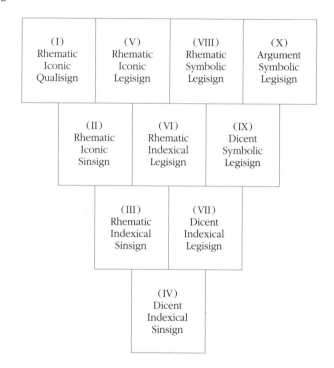

〈그림 2〉에서 보는 것처럼, 퍼스의 자질유형은 앞에서 언급한 3가관계의 논의들을 바탕으로 모두 열 가지가 된다.[16] 이를테면 I)감성적 성질로서의 질적 기

15) 같은 책, 118쪽.
16) 같은 책, 115~119쪽 참조.

호(qualisign, 예: '빨강'에서 연상되는 감정) II)아이콘을 사용한 단일기호(iconic sinsign, 예: 개별적 다이어그램), III)가능적 인덱스를 사용한 단일기호(rhematic indexical sinsign, 예: 갑작스런 울음), IV)현실적 존재로서의 단일기호(dicent sinsign, 예: 풍향기), V)아이콘을 사용한 법칙기호(iconic legisign, 예: 일반적인 다이어그램), VI)가능적 인덱스를 사용한 법칙기호(rhematic indexical legisign, 예: 지시대명사), VII)현실적 존재를 포함한 인덱스에 의한 법칙기호(dicent indexical legisign, 예: 길거리 아우성), VIII)가능적 심볼을 사용한 법칙기호(rhematic symbolic legisign, 예: 보통명사), IX)현실적 심볼을 사용한 법칙기호(dicent symbolic legisign, 예: 일상명제), X)명제적 심볼을 사용한 법칙기호(argument symbolic legisign, 예: 논리적 명제)가 그것들이다.

〈그림 2〉는 이러한 유형들의 기호자질들이, 내용면에서 하나의 파편으로서가 아니라 앙상블로 존재하게 되는 정황을 보여준다. 여기서 우리가 관심을 가져야 할 것은 이 앙상블 가운데서 어떠한 부위를 다룰 것인지가 아니라 시각예술의 다양성만큼 그것들에 등장하는 자질들이 어떻게 다종다양하게 중첩될 수 있는지의 문제다.

요컨대, 이처럼 다양한 자질들의 중첩과 집합의 방식에 따라 시각예술이 내용면에서 존재하게 될 영토가 무수히 산재한다는 점, 그리고 어떠한 경우든 이미지의 시각언어는 이러한 자질들의 복합관계에서 형식면의 자질들을 관장하고, 그러한 한에서 그 자신에 고유한 법칙을 구성하게 될 것이다.

실질/자질의 차별화와 품사자질의 요소들

앞 장에서 언급한 바에 따르면, 퍼스는 실질과 자질을 구별하기보다는 실질로부터 자질을 변별할 수 있는 준거만을 제시하였다. 더 나아가, 실질이란 다면적인 자질들의 복합물이며 결코 단일한 것이 아닐뿐더러, 그렇다고 해서 퇴적물 같은 것도 아니라는 것을 밝혔다.

그는 시각언어와 같은 문화생산물을 문자나 논리기호와 같은 단일한 자질로 다루는 것에 대해 경고하는 한편, 이를 복합자질로 다루어야 할 필요성을 제기하였다. 이 점은 그가 실질을 중심으로 언급한 것으로 실질의 형식요소로서의 자질에 대해서는 일단 보류한 것으로 볼 수 있다. 다시 말해, 그가 말하는 자질은 그가 제시하는 세 가지 과학의 수준 조건인 문법·논리·수사의 수준에서 고찰해야만 얻어질 수 있다는 것을 여지로 남겨놓았다.

문제는 이제부터라고 할 수 있다. 퍼스의 언급처럼, 우리가 다루어야 할 시각언어의 실질이라는 것이 내용면에서 복합적인 자질들의 '앙상블'이라고 한다면, 실질에 내재하는, 좀 더 당당하게 이것이 바로 형식면에서 시각언어의 자질이라 할 수 있는 것이 무엇인지에 주목하지 않으면 안 된다. 여기서 '요소'(element)라는 말을 도입해야 하지만, 실질에 내재하는 요소란 원자나 분자, 아니면 단어나 숫자, 나아가서는 논리기호 같은 자립적이고 순수한 상징물이 아니라는 것을 퍼스의 언급에서 살핀 바 있다.

이 때문에 요소라는 말보다 '성분'(component)이라는 표현이 더 적절할 듯싶지만, 이 또한 어의상 한계가 있다. 지금부터 논의하려는, 시각언어의 자질의 핵심이 되는 것은 물질의 화학적 성분이라고 할 때의 성분이 아니라, 시지각에 주어지는 온갖 감각적 · 지적 상징물—퍼스적인 의미에서 표시(representamen), 해석할 내용(interpretant), 이념(idea)을 포함하는 아이콘 · 인덱스 · 심볼이자, 성질 · 개체 · 법칙을 가짐은 물론, 가능적인 것 · 현실적인 것의 복합물—을 이야기하는 기능적인 것(the functional)이다.

자질은 실질을 구성하는 실체가 아니라, 기능적 요소(functional elements)라는 뜻에서, '기능자'(functor)라는 말로 축약해볼 수 있다. 기능자는 실질이 아니면서 실질을 생성하는 요소이다. 예컨대, 시각예술의 실질적 요소가 선 · 면 · 공간 · 색이라고 할 때, 이것들과 기능자로서 자질을 엄격히 구별해야 한다. 기능자는 실질들을 배양하는 원천이라는 데 주목해야 한다. 이를테면, 햄비지(Jay Hambidge)가 평생의 업적으로 내놓은 『다이내믹 시메트리의 요소들』(*The Elements of Dynamic symmetry*, 1919)의 '요소'라는 말도 이러한 뜻으로 사용된다. 이 경우의 기능자란 추상적 개념이 아니라 제프리 엘만(Jeffrey L. Elman)이 말하는 '시간 속에서 작동하는 은폐된 단위의 활동벡터들'(the hidden unit activation vectors over time)이거나 궤도(trajectories)이며, 넓게 말해 '표상공간의 내부에 존재하는 조직변화'(the network's internal state changes of the representation space)의 성질이다.[1]

기능자로서의 요소는, 비유컨대 현대물리학에서 입자 대신 떠오른 '초끈'(superstring) 같은 것이다.[2] 실질(입자)이 기능자의 성질을 갖는 초끈에 견인됨

1) Jay Hambidge, *The Elements of Dynamic Symmetry*(New York: Douer, 1919), xi~xvii 참조. 그리고 Jeffrey L. Elman, "Language as a Dynamical System", *Mind as Motion: Explorations in the Dynamics of Cognition*, Robert F. Port and T. van Gelder, eds.(Cambridge MA: MIT Press, 1995), 195~225쪽, 특히 210쪽 참조.

2) Brian R. Greene, *The Elegant Universe: Superstring, Hidden Dimensions, and the Quest for the Ultimate Theory*, 박병철 옮김, 『엘러건트 유니버스』(승산, 2003), 23~24쪽, 277~279쪽 참조.

으로써 실질이 되고 여기서 만상이 생성되듯이, 시지각에 주어지는 언어나 기호의 실질 또한 무엇인가에 견인됨으로써, 실질이 될 수 있다는 의미에서 기능적 요소이다.

그렇다면 시각언어의 자질이란, 기능자의 형식적 측면에서, 도대체 몇 가지로 정리될 수 있을까? 필자는 이를 다음과 같은 다섯 가지로 정리하고, 이것들이 왜 자질이 되고 기능적 요소가 되는지를 순서에 따라 차례로 언급할 것이다.

1) 정각 자질(regularity, R^f)

2) 벡터 자질(vectoriality, V^f)

3) 만곡 자질(curvature, C^f)

4) 감가 자질(valency, sV^f)

5) 위치 자질(locationality, L^f)

먼저, 위의 다섯 개의 자질들을 정각의 실질(REG), 벡터의 실질(VEC), 만곡의 실질(CUR), 감가의 실질(VAL)로 엄격히 구분한다는 말로 이야기를 시작하기로 한다. 자질을 실질과 구별하기 위해, 편의상 표시부호를 자질의 경우는 자질의 영문 이름의 첫번째 알파벳 대문자에 f첨자를 상단 오른편에 첨부하고, 실질의 경우는 예시한 것처럼 세 개의 대문자를 괄호에 넣어 병기하기로 한다. 유의할 것은 자질은 다섯 가지이지만 실질은 네 가지라는 것이다.

여기서, 자질들의 종류가 왜 다섯 가지만이냐 하는 것도 문제이만, 도대체 이 요소들이 시각언어의 실질을 모두 포괄할 수 있느냐 하는 것도 의문이 아닐 수 없다. 이 의문들에 대해 여기서는 우선 서론 수준에서, 그리고 관찰할 수 있는 범위에서 언급하고, 다음 장에서 이 5대 자질론의 세부사항들을 소개할 것이다.[3]

앞 장에서 퍼스가 제시한 관찰가능한 것을 자질이라고 한다면, 〈그림 1〉에 나타

3) 여기서 5대 자질론의 세부사항이란 다음 절에서 자세히 언급할 각종 특수 p-언어(p-language)들을 말한다.

낸 시각예술들의 가시적 표정들을 관찰하면서 이야기를 이끌어가는 것이 좋을 듯하다. 여기서는 형태심리학자들이 사용하는 '데몬스트레이션'(demonstration)의 방법이 모범이 될 수 있다. 이 방법은 형태심리학자가 자신의 관찰을 겸해서 피실험자의 시지각적 반응을 조사하는 방법이다.[4] 적어도 이 방법에 의해, 형태심리학이 제시하는 원리들은 우리가 찾고자 하는 기능적인 요소로서의 자질을 일부 보유하고 있는 것으로 생각되기도 한다. 그러나 잘 생각해보면, 그것들은 기능적인 것이 아니라 개념적인 것이 틀림없다.

이들의 원리란 '전체성'(wholeness)에 귀속되는 집단화 · 형상과 배경 · 단순화와 양호성이라는 것은 널리 알려져 있다. 그런데 이것들은 실질을 개념적으로 규정하지만 생성하지는 않는다. 예컨대, 주어진 정보 자질들을 전체적으로 집단화하면서 형상과 배경으로 분류하고 단순성의 원리에 따라, 주어진 실질들을 규정한다. 이 원리들은 관찰에 의해서가 아니라 본질적으로 그처럼 직관된다는 의미에서, 전체성을 인식하는 '추상 개념들'이다.

무엇보다 형태심리학의 원리들은 실질을 생산하지 않는다. 더 확실히 말해, 생산할 수가 없다. 그것들은 메를로퐁티(Maurice Merleau-Ponty)의 언급처럼[5], 우리 신체와 동떨어져서 단지 사유의 어두운 방에 갇혀 있다.

〈그림 1〉에 나타낸 바와 같이, 주어진 예의 자질들의 유형을 다섯 가지로 정리해볼 수 있다. 〈그림 1〉을 보면, 우선 o, p, q의 실선으로 표시한 세 개의 실질들이 눈에 들어온다. o는 곡선이고, p는 직선이며, q는 교차된 선들의 집합이거나 색면이다. 이것을 이해하려면 보기만 하면 그만이다. 따라서 관찰할 필요까지는 없다.

그러나 이것들이 어떻게 그처럼 우리의 시지각에 드러나는지를 알기 위해 실질들이 설정되고 있는 범위를 수평수직의 점선으로 표시하였다. 여기서부터 관찰이

4) Max Wertheimer, "Untersuchungen zur Lehre von Gestalt II", *Psychologishe Forshung*, 1923, 4, 301~350쪽 참조. '데몬스트레이션'의 여러 방법들에 대해서는 마가 릿 매틀린(Margaret W. Matlin)의 *Sensation and Perception*(Boston: Allyn and Bacon, 1988), 149~160쪽 참조.
5) Maurice Merleau-Ponty, *Phénomenologie de la perception*(Paris: Librairie Gallimard, 1945), "Avant-Propos", 그리고 64~80쪽 참조.

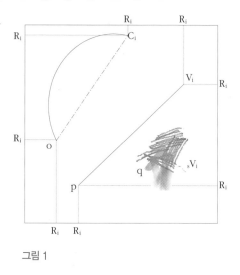

그림 1

시작된다.[6]

관찰하고자 하는 방법의 일환으로 설정된 점선들은 실질들이 시지각 안에 어떻게 배열되는지를 나타낸다. 점선들은 정각(90°)으로서 수평수직을 나타낸 것이라는 점에 주목하면, 실질들이 어떻게 정각자질을 실질의 내부에 갖고 있는지를 알 수 있다. 이를 나타내는 수단이 점선이며 점선이 만드는 화면의 가장자리의 수직교점에다 정각자질

을 표시하는 부호 R^r의 변항 R_i를 기입해서 정각자질임을 표시하였다. 이 점에서 정각자질은 각 실질들이 수평H/수직V상에서 수평 또는 수직 전체의 길이에 대해 어느 정도의 비례를 갖는지를 나타낸다. 이로써 우리는 어떤 실질이건 이것을 커버하는 공간의 범위(spatial domain)를 즉각 알게 된다. 가령, '너무 위로, 또는 너무 아래로 치우쳐 있어 보기에 안 좋다'든가, '좌우의 이등분선에 위치해 균형이 안성맞춤이다'든가 하는 말을 스스럼없이 할 수 있는 것은 '정각'이라는 자질 덕분이다.[7]

6) 이처럼 '관찰'의 수준이라는 점에서, 자질은 깁슨(Eleanor J. Gibson)이 발전시킨 '패턴 재인론'(theories of pattern recognition, 1975)의 하나인 직관적인 '변별자질론' (distinctive-features theory)과 수준에 있어서 다르다는 데 유의해야 한다. 이에 관해서는 매틀린의 앞의 책 167~168쪽 참조. 다른 한편, 패턴 재인론에서 볼 때, 필자가 제기하는 자질론은 위의 변별자질론은 물론 '프로토타입 매칭론'(prototype-matching theory)과 '탬플릿 매칭론'(template-matching theory)과 같은 여러 직관적 심층이론을 존중하지만, 그들의 직관론과 세부적인 면에서 차별화된다. 나의 자질론은 처치랜드(P. S. Churchland) 등이 제기하는 '뇌의 계산기능'(computational roles)에 가깝다. 후자에 대해서는 다음을 참조하라. P. S. Churchland et al., *The Computational Brain* (Cambridge, MA : MIT press, 1992).

7) E. J. Gibson et als., "Confusion Matrices for Graphic Patterns Obtained with a

다른 한편, Cf, Vf, sVf의 변항 C$_i$, V$_i$, sV$_i$의 부호로 표시한 것은 각각 만곡자질, 벡터자질, 감가자질을 나타낸다. 편의상 위치자질은 이들과는 별도로 설명한다. 이어서 이들이 왜 자질이 될 수 있는지에 대해서 말해보자.

실질 o는 분명히 곡선이며, 어느 정도의 곡선인지는 별개라고 하자. 어찌했든 곡선을 나타내는 실질 o는 '그만큼 우아하게 휘어진 급한 슬로프의 느낌'을 표현한다면, 실질 p는 '전체가 휘어짐이 없는 곧은 사선에다 보통의 슬로프'를 갖고 있다. o는 휘어져 있지만 p는 휘어지지 않았다든지, 전자가 급한 슬로프를 가지나, 후자는 보통의 슬로프를 갖는다고 하는 언급들은 자질에 관한 것이지만, 분명히 앞서 말한 자질과는 다른 것들이다. 즉 만곡자질과 벡터자질은 각각 독자적인 자질이면서 정각자질과는 전혀 다른 자질이다. 정각자질이란 실질들이 공간을 분절하는 수평수직의 좌표를 나타낸다면, 벡터자질은 실질의 '자세'(恣勢, attitude), 다시 말해서, '수직으로 서 있느냐' '수평으로 누웠느냐', 아니면 '기울어져 있느냐'를 나타낸다.

만곡자질은 이것들과 또 다른 자질이다. 〈그림 1〉의 o의 곡률이 p의 그것보다 크다든지, p는 곡률이 제로라든지 하는 언급들은 개개의 실질이 어느 정도 휘어졌느냐 하는 '곡률'(曲率, curvature)을 일컫는다.

이에 비해, 실질 q는 이상의 것들과 또 다른 자질을 나타낸다. q는 〈그림 1〉에서 두 가지의 실질을 포괄하는 것으로 되어 있다. 이것들은 임의의 실질들이 복합되어 단일한 매스(mass)를 이루었을 때, 이를 두 가지 자질로 나타낸다고 할 수 있다. 그 하나가 길고 짧은 수많은 선들이 교차해서 집합을 이룬 것이라면, 다른 하나는 색점들, 아니면, 명과 암의 병치혼합이거나, 나아가서는 단일 색면을 실질로 하고 있는 경우이다. 이것들의 자질은 무엇일까? 이를 sVf라는 부호를 붙여 감가자질(感價資質, sensuous valency, sVf)이라는 이름으로 부르기로 하자.

Latency Measure", *The Analysis of Reading Skill: A Program of Basic and Applied Research, Final Report*, Project No. 5~1213(Cornell University and U. S. Office of Education, 1968), 76~96쪽 참조. 이에 의하면, 시각 피질의 뉴런은 수평선에 가장 강하게 반응하고, 차례로 수직선과 대각선에 반응한다.

감가자질의 주요 내용은 밀도(密度, compactness)와 강도(強度, intensity)라고 할 수 있다. 밀도는 실질들이 단위 면적을 채우는 비율이고, 실질이 발하는 힘과 에너지가 강도이다. 흔히 여백 내지는 비어 있는 공간(void space)이라 하면 밀도가 아주 낮고, 채워진 공간 즉 충실공간(filled space)은 밀도가 크다고 할 수 있다. 우리는 이 점에서 〈그림 1〉의 o와 p가 밀도에 있어 제로이고, 그 여백도 제로이며, 실질 q는 높은 밀도를 갖는다는 것을 짐작할 수 있다.

실질이 어느 정도의 강세 · 힘 · 에너지인지를 나타낸 것이 강도이다. 강한 선이나 연한 색면이라고 말하는 것이 그 하나의 단적인 예다. 말하자면, 감가의 실질이 나타내는 강세가 강도라고 할 수 있다.

이들 자질을 '감가'라는 말로 언급하는 것은 그럴 만한 이유가 있다. 임의의 실질들이 집단을 이루었을 때는 수가(valency)가 크거나 작다고 하여 감가를 나타내고[8], 색점의 병치나 단일 색면의 경우는, 먼셀표색계에서 말하는 3속성의 스칼라적(積, scalar product)의 개념을 빌려 '모멘트암'(moment arm, MA)이 크거나 작다고 함으로써, 감가를 나타낸다.[9]

위치자질(位置資質, Location, L')은 앞서 언급한 4개의 자질들과 또 다른 자질이다. 앞에서, 정각자질을 말하면서 임의의 실질이 공간을 분절하는 수평수직의 좌표가 정각자질이라고 하였는데, 그렇다면 위치자질은 정각자질과 같은 것이 아니냐 하는 의문이 생긴다.

분명히 정각자질은 실질들이 시지각 공간을 분절하는 수평수직의 좌표이긴 하지만, 좌표가 곧장 실질의 위치를 뜻하지는 않는다. 좌표는 날과 씨로 이루어지는 가로와 세로의 틀, 이를테면 영어의 'warp and woof'를 일컫는다. 예컨대, 전통가옥의 창문을 보면서, 창문의 '틀'(grid)이니, '창살'(lattice)이라고 하는 것은 날과 씨가 만들어내는 규칙적인 정각들을 일컫는 말이지만, 그렇다고 해서 그러한 정각들이 상하좌우의 어디쯤에 있다 없다는 것을 뜻하지는 않는다. 반면에, '위치'라는

8) 이 책 제5장 243~254쪽 참조.
9) 이 책 제5장 254~262쪽 참조.

말은 우리의 언어습관상 반드시 '어디'나, '어디쯤'에 '있다', '없다'를 뜻하는 것이지, 날과 씨가 만드는 틀이 어떻고 창틀이 어떻다는 것을 뜻하지는 않는다.

위치를 나타낼 때, 좌표를 사용하는 습관은 위치와 정각의 두 자질을 동일시하는 가장 대표적인 예라 할 수 있다. 언어습관상 정각과 위치가 분명히 다르지만, 방법상 이 둘을 갈라놓기 어려운 것이 사실이다. 그래서 일단 이 둘을 방법적으로 차별화하는 문제는 뒤로 미루기로 하고, 시각언어의 자질상 위치자질은 정각자질과 다를 뿐만 아니라, 앞서 언급한 모든 자질들과도 다르다는 것만 말해두기로 하자.

위치자질은 임의의 실질이 시지각 공간에 출현하는 '장소'(place)를 지정해주는 역할을 하고 모든 실질들에 앞서 기능한다. 따라서 장소성을 갖지 않는 실질들이란 존재하지 않거나, 존재할지라고 불확정적(indeterminate)이라고 할 수 있을 것이다. 적어도 확정적(determinate)이라고 하는 한, 실질들이 시지각 공간상 상하좌우의 어디에든 장소를 지정하고 있어야 한다.

여기서 '시지각 공간'(visual perceptive space)이라는 말을 계속 사용하고 있는 것에 독자들이 주의를 기울였으면 한다. 이 말은 필자의 연구가 결코 물리학자가 말하는 물리적 공간을 다루는 것이 아니라는 것을 강조하기 위한 것이다. 시지각 공간은 물리적·객관적인 공간과는 달리 심리적·주관적인 공간이다. 그것은 특정한 시간에 시지각자에 대해서만 출현하는 공간이다.

따라서 우리가 다루어야 할 위치자질은 시지각 공간에 출현하는 실질들의 위치(장소)를 지정하는 기능이다. 이러한 기능이 있기에 실질들은 확정적이거나 불확정적이거나 간에 시지각 공간에 주어질 수 있다. 확정성의 여하를 불문하고 실질이 시지각 공간에 주어지는 장소를 구체적으로 언급하기 위해 '처사'(處辭, Locative, *l*)라는 용어를 도입하기로 한다. '좋은 장소'니 '적절한 장소'니, 아니면, '나쁜 장소'니 '부적절한 장소'니 하는 말들이 처사의 존재를 시사한다.

시각언어의 자질로서의 위치자질은, 따라서 실질들이 놓이는 장소가 '적절하다', '부적절하다'는 판단을 지정해주는 기능이다. 다시 말해 처사를 자리매김해주는 기능이다. 이 점에서, 위치자질은 정각자질을 비롯해 앞서 언급한 모든 자질들

을 재차 지정해주는 고차적인 자질이라는 특징을 갖는다. 결코 자신만의 실질을 가지지 않으면서 말이다.

필자는 시각언어의 실질들을 커버하는 데는 이상의 다섯 가지 자질만으로 충분하고 이것들에 의해 일체의 실질들을 생성할 수 있다는 것을 실험적으로 확인하였다.[10] 그 내용을 다음 절에서 언급하기로 한다.

품사자질의 역할과 정의

우리의 다음 과제는 앞에서 제기한 시각언어의 자질들을 정의하고 그것들의 역할을 살펴보는 것이다. 이렇게 하다가 짐짓 시각언어의 실질이 갖는 고유한 복합물 내지는 앙상블이라는 퍼스의 명제를 방기해버리는 것이 아닐까 염려해, 혹자는 정의하는 일 자체를 위험하게 여길지도 모른다.

그러나 앞 절에서도 말한 바 있지만, 퍼스의 명제를 방기하지 않기 위해서는 자질들을 정의하고 기술하는 절차를 실질이라는 사실적인 측면과 연관시켜서는 안 된다는 것을 재확인해야 한다. 퍼스가 우리에게 시사했던 것도 실질이 아니라 자질이며, 자질을 다룬다는 의미에서 1)문법 2)논리 3)수사라는 3가틀(3-valued framework)을 고려했던 것을 환기해야 하며, 1)관찰가능성 2)근접 필연성 3)형식화가능성의 조건들을 방기해서는 안 된다는 것을 염두에 두어야 한다.

따라서 실질을 관찰하고, 자질을 유추함으로써 이것들을 근접 필연성 안으로 견인하는 한편, 형식화를 시도할 특단의 대안 절차가 있어야 한다. 그러한 대안이 바로 근접 필연성과 형식화가능성의 대상으로서 자질을 다루는 것이다. 자질을 다루기 위해서는 먼저 '자질'을 설정하고, 실질을 커버해야 한다. 그런 후, 거기서 규칙이 어떻게 도출될 수 있고, 도출된 규칙이 어떠한 진리조건을 동반할 수 있으며,

10) 여기서 제기하는 21세기의 예술학은 '실질론'을 중심으로 하는 논의를 떠나, 논의 자체를 '자질론'으로 대체하고자 하는 것이다. 이를 위해 '자질부'(component of feature, *f*-component)를 발전시켰고, 자질부를 다루기 위한 다섯 가지 자질언어(*f*-Languages)가 실질들을 생성하는 능력을 갖고 있다는 것을 확인할 수 있었다.

또한 해석되어야 할지 등을 감안해야 한다.

중요한 것은 애초부터 방법이 이러한 목표를 지향해야 한다는 것이다. 이 점을 고려하면서, 앞에서 언급한 다섯 가지 자질들을 관찰하고 정의해보기로 하자.

정각자질

정각자질이 무엇인지는, 앞 절에서도 언급했지만 우선 주어진 실질들이 시지각 공간을 분절하는 기능이라는 데서 그 특성을 찾아볼 수 있다. 또, 분절의 기능은 실질이 가로H_i와 세로V_i를 분절하는 구조적 절차라는 특징이 있다. 분절구조는, 가령, 〈그림 2〉에 보이는 두 개의 실질 pp', qq'를 예로 들면, 각각 v_i와 h_i의 순서 쌍에 의해 다음과 같이 기술된다.

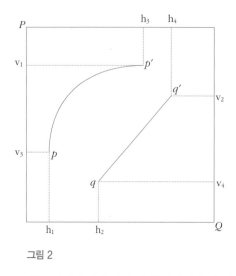

그림 2

$$p =\langle h_1, v_3 \rangle$$
$$p'=\langle h_3, v_1 \rangle$$
$$q =\langle h_2, v_4 \rangle$$
$$q'=\langle h_4, v_2 \rangle$$

이러한 방법으로 각 실질들을 기술하기 위해서는, 〈그림 2〉에 보인 시지각에 주어지는 실질공간PQ를 〈그림 3〉과 같이 '복소평면'상에서의 자질공간 P'Q'로 치환해야 한다. 복소평면상에서 이들의 분절상황을 순서쌍으로 기술해 보이면 다음과 같다.

$$p =\langle -h_1, -v_{3i} \rangle$$
$$p'=\langle h_3, v_{1i} \rangle$$
$$q =\langle -h_2, -v_{4i} \rangle$$
$$q'=\langle h_4, v_{2i} \rangle$$

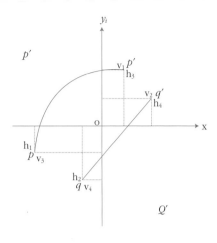

그림 3

여기서, 이렇게 분절 하나하나를 기술했을 때 지금 논의하고 있는 정각자질 R^r가 무엇인지 새삼 의문을 갖게 된다. 정각자질을 바르게 정의하기 위해, '햄비지 정각계'(Hambidgean regular system)에서 사용하는, 주요 개념인 '역학대칭'(dynamic symmetry)의 원리를 빌리고자 한다.[11] 역학대칭은 확실히 정각자질을 규범적으로 정의할 수 있는 장점을 제공해준다.

규범적으로 정의해야 하는 이유가 무엇인지를 먼저 살펴보고, 이야기를 계속하기로 하자. 사실 〈그림 2〉와 〈그림 3〉에 보인 분절의 기능이란 무한하고, 따라서 실질들의 분절기능을 사실적으로 가늠하기란 어렵다. 사실적으로 이것들에 접근한다면, 마치 길가에 앉아서 지나가는 사람들의 숫자와 그들의 행선지를 맹목적으로 묻고 기록하는 행보와 하등 다를 것이 없을 것이다. 그래서 일일이 사실적으로 대응하기보다는 '규범적으로'(canonically) 대응해야 한다는 말이 설득력을 갖게 된다. 말하자면, 실질들의 분절기준이나 척도를 사전에 마련하고, 마련한 기준과 척도에 따라 실질들의 분절가능성을 기술하는 것이 올바른 방법이다.

분절의 규칙

실질들의 공간분절 상태를 사실적으로 기록하기보다는, 규범적으로 정의할 수 있는 대안이 햄비지의 역학대칭이다.[12] 그의 역학대칭은 다음과 같은 두 가지 방법적 절차로 짜여진다.[13]

11) Hambidge, 앞의 책 참조.
12) 같은 책, 31쪽 참조.

1) 역수분절(逆數分節, reciprocal division, RD)

2) 여수분절(餘數分節, complementary division, CD)

역수분절 RD는, 〈그림 4〉와 같이, 서로 대각선이 직각으로 교차하는 임의의 크고 작은 두 사각형의 관계에서, 큰 사각형 안에 작은 사각형의 대각선을 긋고, 그은 지점의 수평분할점 Hx_i에 수선을 내려 H_i를 분절하고, 이어서 수직분할점 Vx_i에 수선을 그어 V_i를 분절하는 절차이다.[14]

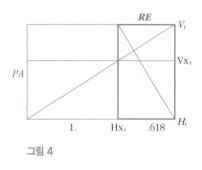

그림 4

이때, 〈그림 4〉의 큰 사각형을 모형(parent, PA)이라 하면, 분절에 의한 작은 사각형이 역수형(reciprocal, RE)이 된다. 여기서, 역수분절이란 모형을 전체집합으로 해서 그 안에 역수형을 부분집합으로 안배하는 방법으로 H_i와 V_i를 분절하는 방법이다.

H_i와 V_i를 역수로 분절한다는 것은 유사성의 법칙(law of similarity)에 의해, 분절하려는 것이다. 햄비지의 아이디어는 그리스 이래 유수한 미술품의 공간분할 방식을 유사성에 의한 분자 단위로 발전시키려는 것이었다. 〈그림 5〉는 이러한 예를 단적으로 보여준다.

 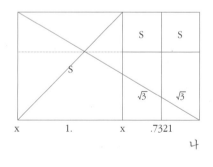

그림 5

가 나

13) 같은 책, 30~32쪽, 71~79쪽 참조.
14) 같은 책, 31쪽 참조. 〈그림 4〉는 같은 책, 31쪽의 'fig. 8'을 옮긴 것이다.

〈그림 5〉는 √3사각형을 모형으로 하고 있다. 이 예에서는, 모형 안에 분자단위의 크고 작은 정사각형은 물론, 방금 말한 √3과 유사한 역수형을 안배하는 작도를 〈그림 5-나〉에 나타내고 그 결과를 〈그림 5-가〉에 보여준다.[15] 이러한 방법은 역수에 의해, 주어진 모형과 닮은 분자형을 무한히 생성하는 한편, 결과적으로 주어진 수평 H_i와 수직 V_i를 규범적으로 분할하는 방식이다. 따라서 역수분절은 정각자질을 기능적 측면에서 정의할 수 있는 대안을 제시해준다.

다른 한편, 여수분절 CD는 〈그림 6〉에 보인 바와 같이, 주어진 모형 안에 임의로 안배한 선택형(selected rectangle)과, 모형에다 선택형을 뺀 '잔여형'(remaining rectangle)이라는 두 개의 요소로 분절하는 방법이다. 이때, 여수(餘數)형(complementary rectangle, CD)이란 모사각형을 수가 1로 해서, 1에다 선택형의 역수값을 뺀 잔여형의 크기를 말한다. 이러한 분절방식은 모형을 전체집합으로 해서 그 안에 선택형과 여수형이라는 두 개의 분자형을 부분집합으로 안배하는, 이를테면 다양의 통일의 법칙(law of unity in variety)에 따른 분절 방법이다.

〈그림 6〉은 모형 PA를 정사각형으로 하고, 선택형을 √5사각형으로 했을 때, 여수형과 선택형을 부분집합으로 하는 분절방법을 보여준다.[16] 여수분절은 모형을 무엇으로 하든, 그 안에 부분집합으로 삽입한 임의 두 분자형 간의 차이를 공유하면서 통일과 변화를 고려하는 분절방식이다. 이 또한 햄비지가 제안하는 또 하나의 분절절차이다.

햄비지의 두 가지 역학분절은, 만일 이것들을 상호연관시켜 동시 처리하는 방식으로 실시한다면, 그 시너지가 유발하는 증식의 용량은 헤아릴 수 없이 커질 것이다. 그렇게 함으로써, 정각자질에서 실질들의 자유분방하고 무한한 분절들을 커

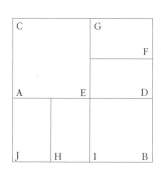

그림 6

15) 같은 책, 48쪽 참조.
16) 같은 책, 같은 쪽 참조.

버할 수 있는 용량을 확보할 수 있을다.

여기서, 〈그림 3〉으로 돌아가 무한 분절가능성을 H_i와 V_i에 허용했다고 하자. 임의의 분절상황 S_i의 하나가 〈그림 3〉이라 하고, 복소평면상에 나타낸 〈그림 3〉의 상황 S_i가 p에서 q'에 이르는 처사들이 4개의 순서쌍으로 주어져 있다고 하자. 과연 이것들의 어떤 것이 역수분절에 의한 것이고, 또 어떤 것이 여수분절에 의한 것인지를 어떻게 알 수 있을까. 아마도, 어떤 후속 처리 없이는 당장에 분간하기가 불가능할 것이다. 이 때문에, 햄비지의 역수분절과 여수분절은 대안을 발견할 원리를 제공해주지만, 방법론의 대안은 되지 못한다는 결함이 있다.

햄비지 이후, 이 문제에 대한 대안이 나오지 않은 것은 햄비지류의 기하학적 고찰에 너무 오래 머물러 있었기 때문이 아닌가 생각된다.[17]

그 한계가 분명하지만, 그럼에도 불구하고 일단 정각자질을 역수와 여수로 정의하는 데는 이론적으로 큰 무리가 없다는 것을 확인할 수 있다.

〈그림 3〉으로 돌아가자. 예시로 삼은 두 개의 자질 pp'와 qq'는 H = { $-h_1$, h_3, $-h_2$, h_4}와 V = {$-v_{3i}$, v_{1i}, $-v_{4i}$, v_{2i}}의 집합으로 이루어져 있다. 그렇다면, 크게 말해 pp'와 qq'의 집합들이 모사각형 P'Q' 안에서 역수분절, 아니면 여수분절로 이루어졌는지를 분간하는 방법은 없을까.

이를 알아보기 위해, 예비적으로, 〈그림 7〉에 제시된 가로 H_i와 세로 V_i의 분절들이 역수와 여수에 의한 분절일 수 있는지를 생각해보기로 하자. 다행히 〈그림 7〉에는 가로와 세로에 분절의 실질이 수치로 매겨져 있으므로, 그 여부를 체크해볼 수 있는 여지가 주어져 있다.[18]

17) Matila Ghyka, *The Geometry of Art and Life*(New York: Dover, (1946) 1977) 참조. 햄비지 이후, 이를 추종하는 기하학적 고찰이 계속 이루어졌으나, 기하학의 접근으로는 실용화하기에 명백한 한계가 있어 보인다. 왜냐하면, 기하학적 결과를 실용화하려면, 수학적 해석이 전제되어야 하기 때문이다. 본서는 바로 이 점에 착안하고 있다.

18) 햄비지, 앞의 책, 41쪽. 〈그림 7〉은 햄비지가 √2사각형을 모사각형으로 하는 역학분절의 예를 보여준다. 〈그림 7〉에 작도의 예시를 다루었다. 더 자세한 것은 이 책 제6장 299~305쪽 통사부 표면구조에 대한 설명을 참조할 것.

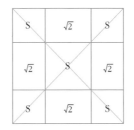

| 그림 7 | 그림 7′ |

또한 〈그림 7′〉에서 햄비지 스스로가 역학 대칭의 작도를 한 예를 보여준다. 이에 의하면, 〈그림 7〉의 모형은 정사각형 S이고, 모형의 대각선상에 있는 임의의 교점에 수평·수직선을 작도했으므로, 〈그림 7〉의 작은 5개의 정사각형들은 모형의 역수형일 것이다. 그리고 √2는, 모형에 대해 말하자면 여수형일 것이 틀림없다.

이러한 직관적 사실들을 검증할 절차를 마련하고, 이 절차를 대수처리하기 위해 자질들의 수치를 모두 *b*-언어로 표시하기로 한다. *b*-언어는 햄비지 정각계의 모든 자질의 수치들을 역수와 여수별로 대수표시(algebraic representation)로 치환한 언어이다. *b*-언어에는 기본 표시가 있고, 기본표시에 이어 H_i, V_i의 역수(RECI)와 여수(COMP)를 나타내는 표시가 부가된다. 이에 따르면 〈그림 7〉의 H_i와 V_i는 S와 √2임으로 이들을 기본표시로 대수화하고, 이들의 역수와 여수를 대수처리해야 한다.

기본 분절표시

대수처리에 앞서, 기본표시와 역수표시, 그리고 여수표시를 이들의 자질값(feature value)과 함께 보이면 〈표 1〉과 같다.

〈표 1〉의 기본표시는 햄비지 정각계의 표시부호를 완전한 문자로 표기하고 역수자질의 표시부호 []를 사용하되 역수의 차수 *i*를 부가한 []$_i$를 역수자질 표시부호로 하며, 여수자질 표시부호로는 +와 −를 사용하는 것을 골자로 한다.

역수자질의 차수 *i*는 $1 < i < 15$로 하고, 이들 차수의 자질값이 분절에 어떻게 반영되는지를 관찰하는 것이 중요하다. 여수는 역여수(reciprocal complement,

표 1 역·여수표시 및 자질값 일람표

기본표시	햄비지 정각계	역수차수표시 / 역수차수 자질값	역여수차수표시 / 역여수차수 자질값	정여수표시 / 정여수 자질값
S	S	$[S]_i \; i=\phi$	ϕ	+S .5000 −S .5000
O	$\sqrt{2}$	$[O]_i$ 1=.7071 2=.5000 3=.3535 4=.2500 5=.1767 6=.1249 7=.0883 8=.0625 9=.0442 10=.0312 11=.0221 12=.0156 13=.0110 14=.0078	$[O]_1^{f-c}$.2929 $[O]_2^{f-c}$.5000 $[O]_3^{f-c}$.6465 $[O]_4^{f-c}$.7500 $[O]_5^{f-c}$.8233 $[O]_6^{f-c}$.8751 $[O]_7^{f-c}$.9117 $[O]_8^{f-c}$.9375 $[O]_9^{f-c}$.9558 $[O]_{10}^{f-c}$.9688 $[O]_{11}^{f-c}$.9779 $[O]_{12}^{f-c}$.9844 $[O]_{13}^{f-c}$.9890 $[O]_{14}^{f-c}$.9922	+O .5858 −O .4142
W	ϕ	$[W]_i$ 1=.6180 2=.3820 3=.2361 4=.1459 5=.0902 6=.0557 7=.0344 8=.0213 9=.0132 10=.0081 11=.0050	$[W]_1^{f-c}$.3280 $[W]_2^{f-c}$.6180 $[W]_3^{f-c}$.7639 $[W]_4^{f-c}$.8541 $[W]_5^{f-c}$.9098 $[W]_6^{f-c}$.9443 $[W]_7^{f-c}$.9656 $[W]_8^{f-c}$.9787 $[W]_9^{f-c}$.9868 $[W]_{10}^{f-c}$.9919 $[W]_{11}^{f-c}$.9950	+W .6180 −W .3820
M	$\sqrt{3}$	$[M]_i$ 1=.5773 2=.3333 3=.1924 4=.1111 5=.0641 6=.0370 7=.0214 8=.0123 9=.0071	$[M]_1^{f-c}$.4227 $[M]_2^{f-c}$.6666 $[M]_3^{f-c}$.8076 $[M]_4^{f-c}$.8888 $[M]_5^{f-c}$.9359 $[M]_6^{f-c}$.9630 $[M]_7^{f-c}$.9786 $[M]_8^{f-c}$.9877 $[M]_9^{f-c}$.9929	+M .6339 −M .3661
N	$\sqrt{5}$	$[N]_i$ 1=.4472 2=.2000 3=.0894 4=.0400 5=.0179 6=.0080	$[N]_1^{f-c}$.5528 $[N]_2^{f-c}$.8000 $[N]_3^{f-c}$.9106 $[N]_4^{f-c}$.9600 $[N]_5^{f-c}$.9821 $[N]_6^{f-c}$.9920	+N .6910 −N .3090

R-COMP)와 정여수(genuine complement, COMP)로 나눈다. 전자는 각 차수의 역수자질 값을 1에서 뺀 값으로 하고 기본 역수표시에 차수·자질·여수를 표시한 부호[$]_i^{f \cdot c}$를 사용하고 부호에 +, -를 기입하지 않는다. 정여수는 +COMP와 -COMP로 나누어 〈표 1〉과 같이 기본 표시마다 차별화된 자질값을 부여한다.

정여수 분절에 있어 +COMP와 -COMP의 할당 방법은 정여수분절의 차등화를 목적으로 발전시킨 함수에서 상수 c를 근 x에 대비시키는 방법과, 간단히, 여수의 정의를 이용하는 방법 두 가지이다.[19)]

이렇게 함으로써, 정여수표시의 ±자질이 역수자질을 성분적으로 함의할 수 있고, 따라서 역수자질과 여수자질의 연대를 확연히 알 수 있도록 한 것이 〈표 1〉이다. 그 하나의 확실한 예가 기본표시 W이다. W는 역수표시와 여수표시가 똑같음을 보여준다.

일반적으로, 정여수표시의 자질값에서 +COMP/-COMP는 햄버지 정각계의 기본표시와 같고, -COMP/+COMP는 역수표시$_{i=1}$의 자질값과 같다.

19) 여기서, 함수란 이 책 제5장 262~279쪽에서 다룬 I-언어의 처사자질에 있어 p-언어의 초기값들의 생성을 담당하는 다음과 같은 이차방정식, $Qc(x) = [-1 + \sqrt{1+4c}]/2$로 표현된다. 일반적으로, 〈표 1〉에 의하지 않거나, 〈표 1〉에 의거할지라도 기준에서 벗어난 특수한 변형 분절일 경우, 기본표시와 기본표시의 제1차 역수 자질값 RECI$_{i=1}$을 알 때, 정여수 +COMP, -COMP의 자질값을 구하는 절차는 다음 i)~iii)의 방정식에 따르는 절차와 v)의 정여수 정의에 의한 절차로 나누어볼 수 있다.
 i) 기본표시의 제1차 역수 자질값을 $Qc(x)$의 근 x로 하는 위 이차방정식의 역산에 의해 상수 c를 얻는다.
 $c = [(2 \cdot Qc(x) + 1)^2 - 1]/4$
 ii) 기본표시의 제1차 역수 자질값이 상수 c에 대해 갖는 비례값을 +COMP로 한다.
 $+COMP = RECI_{i=1}/c = Qc(x)/c$
 iii) 위 +COMP에다 RECI$_{i=1}$의 값을 곱하여 -COMP로 한다. 즉
 $-COMP = +COMP \cdot RECI_{i=1}$
 다른 한편, +COMP의 자질값을 알 때, 근 x와 상수 c는 다음과 같다.
 iv) $x = +COMP^{-1} - 1$, $c = +COMP^{-1} \cdot x$
 보다 간단한 정여수 ±COMP의 자질값을 구하는 방법은 여수의 정의 COMP = A + B = 1을 활용하는 것이다. 이 경우, A가 +COMP이고 B가 -COMP이면 다음 식이 성립한다.
 v) $+COMP = (1 + RECI_{i=1})^{-1}$
 $-COMP = (1 + 기본표시)^{-1}$

• 예시

　기본표시 O의 경우:

　+O/−O = .5858/.4142 = 1.4142, O

　　−O/+O = .4142/.5858 = .7071, $[O]_{i=1}$

여기서, 세로 \overline{V} 를 1로 했을 때, \overline{H} 의 분절이 역수분절인지를 분간하는 절차는 다음과 같다.

1) 기본표시

　H_i: $1/1.4142 = 1.4142^{-1} = O^{-1} = [O]$

　　$1.4142/1 = 1.4142 = O^{+1} = O$

2) 역수정형분절표시

　기본표시에 의한 모형 PA의 수평분절 H_i, 수평분절의 역수분절 $[H_i]$, $[H_i]$의 복합역수분절 CX$[H_i]$를 차례로 기술한다.

　　(1) 모형의 수평분절 $H_i = S + \sqrt{2} + S = S_2 + \sqrt{2} = S_2 + O$

　　(2) 모형의 수평분절의 역수분절 $[H_i] = [S_2 + O]$

　　(3) $[H_i]$의 복합역수분절 CX$[H_i] = O[S_2 + O]$

　　(4) $[V_i]$의 복합역수분절 CX$[V_i] = O[S_2 + O]$

위 (1)~(4)의 기본표시를 수치화해서 자질값으로 나나내면 이러하다. (1)의 $S_2 + O$는 모사각형의 수평분절의 크기가 3.4142라는 것을 나타낸다. (2)의 역수분절 $[S_2 + O]$은 분절의 크기가 $(S_2 + O)^{-1}$, 다시 말해서, 3.4142^{-1}로 되어 .2929임을 나타낸다. 그리고 (3)의 $O[S_2 + O]$는 모사각형의 역수 $[S_2 + O]$에다 $\sqrt{2}$의 기본대수표시 O를 곱한 복합역수자질 CX$[H_i]$[20]로서, .2929 × 1.4142 = .4142를 자질값으로 한다는 것을 나타낸다. (4) 역시 〈그림 7〉에서 $V_i = H_i$임으로 (3)과 동일한

자질값으로 된다.

다른 한편, 〈그림 7〉의 가로와 세로의 분절에 또한 여수분절이 존재한다는 것은 어떻게 입증할 수 있을까. 이를 알기 위해서는, 여수 사각형CO의 정의에 의해, 〈그림 7〉의 한가운데에 있는 선택 사각형과, 선택 사각형을 모사각형에서 뺀 여수 사각형의 합 1 안에 기본표시에 나타낸 여수표시가 존재한다는 것을 보이면 될 것이다. 그 절차는 다음과 같다.

i) 선택 사각형, $SE = \sqrt{2}/(s+\sqrt{2}+s) = 1.4142/3.4142 = .4142 = 2.4142^{-1} = [S+O]$

$\rightarrow -O$[21] 〈표 1〉

ii) 여수 사각형, $CO = 1-.4142 = .5858 = 1.7071^{-1} = [S+[O]]$

$= -O(O)$[22]

$\rightarrow +O$ 〈표 1〉

iii) 선택 사각형과 여수 사각형의 합, $SE+CO = .4142+.5858 = [S+O]+[S+[O]] = 1$

$\rightarrow -O+(+O) = -O+O$[23]

i)~ii)에서 보면, 〈그림 7〉의 한가운데의 선택 사각형과, 선택 사각형의 양변에 분

20) 복합 역수자질은 단순 역수자질과 차별적이다. 가령, 모형의 수평분절의 크기 3.4142의 역수자질값 .2929는 단순 자질값이지만, .2929에 1.4142를 곱한 .4142는 .2929에 대해 복합 역수자질이 된다.

21) 여수분절에 있어서, 작은 쪽의 분절 크기를 나타내기 위해 −부호를 도입한다. 즉 −O는 ii)의 +O와 차별화하기 위한 것이다. 이를 수학적 표현으로 오인해서는 안 된다. ii)의 −O (O)를 '+O'로 대수화한 것도 이러한 맥락에서이다. 요컨대, +여수는 큰 쪽의 여수를, − 여수는 작은 쪽의 여수를 각각 나타낸다.

22) 이 대수표시는 수학적 동치를 나타낸다.

23) −O+O는 산술적으로는 제로이지만, 정성적(qualitative) 의미에서는 1을 뜻하는 감산적(subtractive) 여수임을 나타낸다. 이에 비해, 산술적 여수들인 .4142+.5858=1은 가산적(additive) 여수의 표시이다.

산되어 있는 여수형의 합이 1로 확인된다. 합이 1이면 앞서의 두 사각형은 서로 여수 사각형 CO이고, 따라서 H_i와 V_i의 분절에는 여수분절이 존재한다고 할 수 있다.

위의 (1)~(4)절차와 i)~iii)의 절차는, 따라서 〈그림 7〉의 가로와 세로 분절에 있어서 각각 역수분절과 여수분절이 존재한다는 것을 검증하는 절차로서 손색이 없다는 것을 알 수 있다. 이 절차에 의해, 임의의 주어진 시료가 역수분절임이 확정되면, 이들의 분절을 역수확정분절(reciprocal determinate division, RDD)이라 하고, 여수분절임이 확정되면, 이들의 분절을 여수확정분절(complementary determinate division, CDD)이라 한다. 따라서 주어진 시료가 이들 중에서 어떠한 확정적인 분절도 가지지 않을 때에는 이들을 불확정분절(indeterminate division, ID), 또는 자유분절(free division, FD)이라 한다.

• 확정분절의 예시

다음에 〈그림 5〉를 추가로 확정분절(DD)의 여부를 검증하는 절차를 예시한다. 이를 위해, 앞서 설정한 1)~2)의 절차에 따라 역수확정분절을 실시하고, 이어 여수확정분절을 실시하면 다음과 같다.

1) 기본표시

H_i: $1/.7321 = 1.3661 = 1 + .3661$
$$= 1 + [1 + 1.7321]$$
$$= S + [S + M]$$
$.7321/1 = .7321 = 1.3661^{-1}$
$$= [S + [S + M]]$$
$.3661 = 2.7321^{-1} = [S + M]$
$.6339 = 1.5773^{-1} = [S + [M]]$

2) 역수확정분절표시

(1) $H_i = S + [S + [S + M]] = M$

208

(2) $[H_i]=[M]=\phi$

(3) $CX[H_i]=[S+[S+M]], [S+M]$

(4) $CX[V_i]=[S+[M]], [S+M]$

〈그림 5〉의 자질값 표시

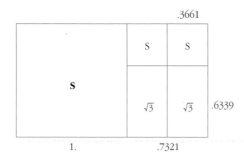

(1)의 M은 √3의 근 1.7321을 나타내고, (2)의 [M]은 1.7321⁻¹, 즉 √3의 단순역수자질 .5773을 나타내는 한편, 이 자질이 존재하지 않음을 나타낸다. (3)의 CX[H_i]는 가로 \bar{H}에 기본표시의 [S+[M]]과, 그 절반인 [S+M]의 두 가지 복합역수자질이 존재한다는 것을 나타낸다. (4)의 CX[V_i]는 세로 \bar{V}에 기본 표시에 나타낸 [S+[M]]과 [S+M]의 복합역수자질이 존재한다는 것을 나타낸다.

위의 (1)~(4)는 〈그림 5〉에 M과 [M]의 단순역수자질과 [S+M], [S+[M]], [S+[S+M]]의 세 가지 복합역수자질이 존재한다는 것을 나타낸다. 따라서 〈그림 5〉는 역수확정분절에 의한 정각자질을 갖는다.

3) 여수확정분절표시

〈그림 7〉과 달리, 〈그림 5〉의 자질값 표시를 위해서는 상하/좌우의 분절이라는 두 가지 방향에서 여수분절 여하를 조사해야 한다.

크게 보아, 좌우분절은 왼편의 S가 선택 사각형이면, 오른편의 .7321은 1)에 나타낸 기본표시의 [S+[S+M]]에 의해 여수분절임이 입증된다. 즉 복합역수 사각형 [S+[S+M]]을 여수 사각형으로 하는 여수확정분절이다. 이들을 1에 대한 여수 자질값으로 표시하면, S는 .5773이고 [S+[S+M]]은 .4227이다. .5773은 〈표 1〉에 의해 [M]이고 .4227은 −M+S₂(≒2.3661)이다.

문제는 오른편 상하의 분절에서, 윗부분과 아랫부분이 서로 여수분절 될 수

있느냐 하는 것이다. 편의상 아랫부분을 선택형ʙ이라 하고 윗부분을 여수형ᴀ이라 하면, 이들의 성분 .6339와 .3661은 〈표 1〉에 의해 M의 여수인 +M과 −M으로서, 여수확정분절임이 확실하다.

그러나 〈표 1〉을 모른다고 가정하고, 다음 i)~iii)의 연산절차를 수행해보자.

i) $PA = .7321 = [S + [S + M]] \leftarrow 1)$

ii) $PA_B = SE = .7321/.6339 = 1.1549$

$\qquad = [S + [S + M]] / [S + [M]]$

$\qquad 1.1549/2 = [S + [S + M]] / [S + [M]]$

$\qquad\qquad = .5773$

$\qquad\qquad = [M] \leftarrow 2)$의 (2)

$\qquad\qquad = .3661/.6339 = [S + M] / [S + [M]] \leftarrow 1)$

$\quad PA_A = CO = .3661/.7321 = .5$

$\qquad\qquad = [S + M] / [S + [S + M]] \leftarrow 2)$와 $1)$

$\qquad\qquad = [S + M] / [S + M]_2$

iii) $SE + CO = .6339 + .3661$

$\qquad = 1$

$\qquad = [S + M] + [S + [M]] \leftarrow 1)$

$\qquad = +M - M \leftarrow 〈표 1〉$

위의 i)~iii)을 조사하면, 상하 모두 S와 M을 공통요소로 하고, 합이 1이 되고 있음으로 〈그림 5〉의 분절에는 여수정형분절이 존재한다.

일반적으로, 햄비지 정각계 내에서는 역수분절과 여수분절은 밀접한 관계를 갖는다는 것을 〈표 1〉로 알 수 있다. 여수표시의 +와 −에는 역수표시의 자질값이 내재하고 있을 뿐만 아니라, 여수표시의 자질 하나하나는 역수를 성분으로 해서 이루어지고 있음을 나타낸다.

이제 우리는 이상의 논의를 근거로 정각자질을 다음과 같이 정의한다.

정각자질, R^f=df 햄비지 정각계 내외에 걸친 시각 공간의 무한분절에 있어서, 역수분절과 여수분절에 의해 분절의 맥락을 구조화하는 기능(자)이다.[24]

그림 8

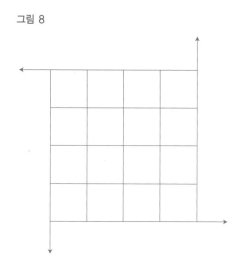

이 정의에 의하면, 정각자질이란 시지각 공간의 분절(分節, division, articulation)과 관련을 갖는다. 그리고 분절의 두 가지 절차에 의해, 실질들을 날과 씨에 있어서 시지각적으로 구조화하는 일이 가능해진다.

따라서 실질들이 앞의 〈그림 2〉와 〈그림 3〉의 예시처럼, 수평수직의 실질들이 아닐지라도, 가령, 〈도 1〉과 〈도 2〉에서처럼, 곡선과 사선들로 이루어진 경우라 할지라도, 이것들을 구조화하는 것은 심층수준에서, 정각자질을 근거로 한다는 것이다. 이 점을 실례를 들어 잠시 부연하기로 한다. 가령, 세계를 정각자질에 의해 사각방위로 이해하는 예는 〈그림 8〉의 도식으로 설명된다. 이 도식은 우리의 시지각이 분명히 정각자질에 의거하고 있음을 알기 쉽게 도식화한 것이지만, 이 도식이 사용되는 방식은 〈도 1〉과 〈도 2〉와 같은 두 가지 방식이 존재한다.

24) 이 정의의 핵심은 두 가지이다. 그 하나가 '햄비지 정각계(Hambidgean regular system) 내외에 걸쳐서'라는 것이고, 다른 하나는 '분절비의 맥락의 구조화'가 그것이다. 전자는 일체의 비역학대칭(non-dynamic symmetry), 이를테면 특수 목적을 갖는 정태대칭 (static symmetry)은 배제한다는 것이다. 정태대칭의 정각자질은 자연수에 의한 산술적·일차함수적 성질을 갖는다는 특징이 있으나, 역학대칭에서 보자면 정태대칭은 역학대칭의 극단적인 일례에 지나지 않는다. 한편, 이 정의를 햄비지 정각계 내외로 확장하고 있는 것은 역수대칭과 여수대칭을 분절의 규범으로 삼는다는 것 말고도, 무리수에 의한 기하적·이차함수적 성질을 갖는, 즉 자연과 사회환경 안에 존재하는 비햄비지 정각을 포함하는 불확정분절들을 모두 포함시킨다는 것을 뜻한다. 더불어 분절비 맥락의 구조화는 정각자질이 실질들의 생산절차를 적극적으로 일구어낸다는 것을 함의한다.

도 1

도 2

그림 9

〈도 1〉은 이슬람 건축물의 바닥 모자이크 디자인의 예이다. 이 예는 수평·수직·사선이 교차하면서 착시를 만들어내는 가운데 기본구조에서 유난히 수평수직의 정각을 크게 부각시킨다. 이 사실은 사선의 장식들이 아무리 많이 부가되었다 할지라도, 우리의 정보처리계의 뉴런들이 수평수직의 정각자질에 의해, 세계를 보는 확고한 방식을 내재하고 있다는 것을 시사한다. 〈도 2〉는 유려한 곡선들의 형상으로 이루어지고 있는 꿀벌의 모습이지만, 복잡한 꿀벌의 형상 또한 정각들의 중첩으로 이해된다.

〈도 1〉과 〈도 2〉는 분명히 전자가 표면구조에서나 하부체계에서 모두 일관되게 정각자질을 부각시키는 데 반해, 후자는 하부체계에서만 정각자질을 드러내는 예를 보여준다.

이처럼 정각자질이 우리의 시지각에 내재하는 데에는 일정한 규범 내지는 규칙이 존재한다는 것이 확인된다. 그 핵심이 바로 역수분절과 여수분절의 구조라고 할 수 있다.

〈그림 9〉는 브루네(Tons Brunés)가 파르테논 신전을 분석하면서, 분절비를 서로 달리하는 전체 사각형에다 최소한 4개의 정사각형을 기하적으로 중첩시켜 해석한 예를 보여준다.[25] 이를 앞서 말한 정각자질로 분석하면, 다소 복잡해 보이긴 하지만 정각자질과 관련한 역수자질과 여수자질이 시지각의 심층에 잠재해 있음을 보여주게 될 것이다.

최종 분석결과는 다음과 같다.

1) 시발점으로서 가장 짧은 지름의 원을 내접하고 있는 제1정사각형의 일변은 모사각형의 일변의 .4142배수이다. 따라서 −O의 여수확정분절이다.

2) 이보다 약간 큰 제2정사각형의 일변은 모사각형의 일변의 .5858배수이다. 따라서 +O의 여수확정분절이다.

25) Tons Brunés, *The Secrets of Ancient Geometry-and its Use*, 2vols.(Copenhagen: Rhodos, 1967) 참조.

3) 제3정사각형의 일변은 모사각형의 일변의 $.5858 \times 1.4142 = .8284$배수이고 따라서 $-O_2$의 여수확정분절이다.

4) 모사각형의 일변은 제3정사각형의 일변의 $+$역수배, 즉 $.8284^{-1} = 1.2071$배수이다. 따라서 $[-O_2]$의 여역수확정분절이다.[26]

이러한 분석은 브루네의 기하분석을 정각 여수자질에 의해 재해석한 것으로, 파르테논 신전의 좌우 8개 주두의 안배가 이루어지는 근거를 제시해줌은 물론, 신전 높이의 설정 근거를 시사한다.

이와 더불어, 여수자질의 n-차 거듭제곱 자질에 의한 분절 또한 당연히 존재할 것이다. 즉

5) $+O$ $.5858$와 제1차 제곱자질 $.3432$, 제2차 제곱자질 $.2010$, 제3차 제곱자질 $.1177$ 등 제 n-차 제곱자질에 의한 분절의 일부를 확인할 수 있다. 이 가운데 제 1차 제곱자질인 $.3432$는 2개의 주두와 3개의 주두 간 간격을 합한 너비를 규정한다.

6) $-O$ $.4142$와 관련한 제1차 제곱자질 $.1716$, 제2차 제곱자질 $.0711$ 등에 의한 분절을 차례로 확인할 수 있다. 이 가운데 $.1716$은 2개의 주두를 횡단하는 너비를, 그리고 $.0711$은 주두 간 간격을 규정한다.

다른 한편, 파르테논 신전에 대한 다음과 같은 햄비지의 기하분석을 정각자질로 재분석하면, 기본표시의 모형은 W이고, 일련의 역수열 $[W]_1$, $[W]_2$, $[W]_3$, $[W]_4$가 \bar{V}의 정각자질을 구성하고 있음을 알 수 있다. 역수분절과 여수분절에 의한 정형 분절의 고전적인 예는, 회화의 경우, 레오나르도 다 빈치의 「수태고지」는 물론, 많

26) 여역수분절(complementary reciprocal division , CRD)은 기본표시 S, O, W, M, N에 의한 역수, 즉 〈표 1〉의 $[S]_i$, $[O]_i$, $[W]_i$, $[M]_i$, $[N]_i$가 아니라, 여수표시 $[+S, -S, +O, +W, -W, +M, -M, +N, -N]$의 어느 하나에 있어서 여수의 역수에 의한 분절이다. $[-O_2]$가 그 하나의 예라 할 수 있다.

그림 10 햄비지에 의한 파르테논 신전의 분석 Ⅰ Ⅱ[27]

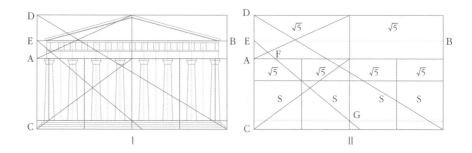

Ⅰ

Ⅱ

도 3 레오나르도 다 빈치, 「수태고지」에 대한 그레이브스의 분석[28]

은 현대회화의 예를 통해서도 확인할 수 있다.

　문제는 무엇을 여수로 하고 역수로 해서 분절이 이루어지느냐 하는 것이지만, 이처럼 규칙에 의한 분절이 존재한다는 것을 얼마든지 입증할 수 있다. 거꾸로 말해 이러한 규칙이 존재하지 않거나, 존재해도 분간하기 어려울 경우, 가령 빠르게 흘러가는 구름이나, 무질서한 숲, 잭슨 폴록의 드립페인팅(drip painting)의 경

27) 柳亮, 유길준 옮김, 『黃金分割, 피라밋에서 르 · 꼬르뷔제까지』(技文堂, 1981), 60〜61쪽.
28) Maitland Graves, *The Art of Color and Design*(New York : McGraw-Hill, 1951), 245쪽.

그림 11

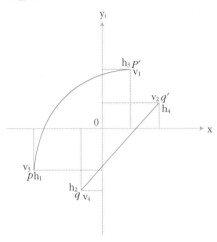

우도 가능한 규칙을 이끌어 낼 수 있다. 이 경우는 실질이 소산(消散, dissipated)된 것으로 간주하고 분절의 원형을 추적함으로써 규칙을 가정하게 된다. 이러한 사실은 비햄비지 정각계에도 정각자질이 활동한다는 것을 시사한다.

이 경우, 일반적으로 〈그림 11〉에서 보인 것과 같은, 임의로 주어진 비햄비지계 실질들의 정형분절의 여하를 알아볼 수 있는 방법은 없을까?

〈그림 11〉은 〈그림 3〉의 경계 *P'Q'*를 제거한 무한 경계, 나아가서는 무한 자유공간에서의 실질들의 유희 상황(playing state)을 보여준다. 이들의 정각자질을 다룬다는 것은 햄비지 정각계가 아닌, 이를테면, 모형 *PA*를 갖지 않는 환경예술·설치미술·오브제와 같은 불특정 배열방식을 갖는 실질들의 정각자질을 겨냥하게 된다. 그러나 문제의 핵심은 햄비지 정각계에서 말하는 역수분절과 여수분절을 이 경우에 적용할 수 있느냐 하는 것이다.

이를 2-차원 일반계(2-d general system, 2-DS)와 3-차원 일반계(3-DS)로 나누어 다루기로 한다.

결론부터 말하자면, 비햄비지 정각계(non-hambidgean, RS), 다시 말해서 자유 정각계(free RS)는 기본표시에서 2개 이상의 기본표시에 의한 혼성분절이 이루어진다는 것이다. 이를테면, 기본 표시 S, O, W, M, N 중에서, 임의의 2개 이상 기본표시들의 연쇄에 의해 분절이 이루어지게 된다.

2-차원 일반계의 혼성분절

2-차원 일반계의 분절이란 〈그림 11〉과 같이 복소평면상에 주어진 임의의 실질들에 의한 불특정분절을 일컫는다. 불특정분절임으로 햄비지 정각계의 기본표시

에 있어, 자연스럽게 둘 이상의 연쇄가 예상된다. 이를 실험하기 위해, 〈그림 11〉에 표시한 p, p', q, q'에 다음과 같이 임의의 실질(단위, m)을 부여했다고 하자. 여기서 실질은 실측했을 때의 실질을 말한다.

$$p=\langle -\text{h}_1, -\text{v}_{3i}\rangle=\langle 1.9, 1.1\rangle$$
$$p'=\langle \text{h}_3, -\text{v}_{1i}\rangle=\langle .8, 1.5\rangle$$
$$q=\langle -\text{h}_2, -\text{v}_{4i}\rangle=\langle .6, 1.6\rangle$$
$$q'=\langle \text{h}_4, -\text{v}_{2i}\rangle=\langle 1.6, .7\rangle$$

이때, \overline{H} 와 \overline{V} 는 〈그림 12〉와 같이 다양한 H_i, V_i로 분절되고 있음을 나타낸다. 이를 H_i와 V_i별로 정각자질을 추출하고 이들의 혼성분절 여하를 살펴보기로 한다.

〈그림 11〉의 실질 \overline{H} 와 분절비 R^{Hi}와 R^{Vi} 및 b-언어는 다음과 같다.

$$H_i=\{\ \overline{H_1}\ (\text{ab}),\ \overline{H_2}\ (\text{bc}),\ \overline{H_3}\ (\text{cd})\}$$
$$=\{1.3, 1.4, .85\}=3.55$$
$$R^{Hi}=\{.3662, .3944, .2394\}$$
$$=\{[\text{S}+\text{M}], 2[\text{M}]_{i\fallingdotseq3}, [\text{S}_4+[\text{O}]_{i\fallingdotseq5}]\}$$

그림 12

위의 R^{Hi}의 b-언어는 기본표시 S, M, O의 복합역수 CX[H_i]로 이루어졌다. 따라서 H_i는 S를 공통요소로 M과 O의 역수혼성분절임을 나타내고, 이들의 여수분절은 +M .6339와 −M .3661을 나타낸다.

한편, 〈그림 12〉의 실질 \overline{V} 와 분절비의 b-언어는 다음과 같다.

$$V_i = \{\ \overline{V_1}\ \overline{(ef)}\ ,\ \overline{V_2}\ \overline{(fj)}\ ,\ \overline{V_3}\ \overline{(jk)}\ \} = \{\ .8,\ 1.7,\ .6\} = 3.1$$

$$R^{V_i} = \{\ .2581,\ .5484,\ .1935\}$$

$$= \{[S_3 + 2[N],\ [2(2[N])],\ [M]_{i \fallingdotseq 3}\}$$

따라서 R^{V_i}의 b-언어는 기본표시 N의 복합역수CX[\overline{V}]와 M의 단순역수로 이루어졌다. 더불어 \overline{V}는 N과 M의 역수혼성분절임을 나타내고, 이들의 여수분절은 +N+.7419와 −N+.2581을 나타낸다.[29)]

이에 의하면, 〈그림 11〉의 실질들이 보여주는 분절방식은 M과 N, 그리고 O의 복합적인 혼성분절임을 보여준다. 따라서 이들의 분절들은 정확하게 말해, 개연적인 b-언어로만 기술되고 정확한 기술을 불허하는, 전적으로 불확정적인 분절상을 나타낸다.

그러나 동일한 실질이라 하더라도 〈그림 13〉에 대한 〈그림 14〉의 H_i, V_i는 상대적으로 확정적인 분절상을 보여준다.

〈그림 14〉에 나타낸 〈그림 13〉의 분절비R^{H_i}와 R^{V_i}는 다음과 같다.

$$\Sigma H_i = \{\ \overline{H_1}\ \overline{(ab)}\ ,\ \overline{H_2}\ \overline{(bc)}\ ,\ \overline{H_3}\ \overline{(cd)}\ \} = \{.7,\ 1.8,\ 1.9\} = 4.4$$

$$\Sigma V_i = \{\ \overline{V_1}\ \overline{(ef)}\ ,\ \overline{V_2}\ \overline{(ef)}\ ,\ \overline{V_3}\ \overline{(jk)}\ \} = \{1.6,\ 1.9,\ 1.5\} = 5.0$$

$$R^{H_i} = \{\ .1591,\ .4091,\ .4318\ \} = \{[S_4 + N],\ [S_2 + [N]],\ [N]\}$$

$$= +O\ .5909,\ -O\ .4091$$

$$R^{V_i} = \{\ .3200,\ .3800,\ .3000\ \} = \{[S + N],\ [S + W],\ [M]_{i \fallingdotseq 2}\}$$

$$= +N\ .7000,\ -N\ .3000$$

29) 여기서, 기본표시 N+는 햄비지 정각계의 기본표시 N보다 크다는 것을 나타낸다. 그것의 자질값은 $\sqrt{8.2628}$이고, [N+]$_i$는 $i_1 = .3479$, $i_2 = .1210$, $i_3 = .0421$이며, 여수표시 +N+는 .7419, −N+는 .2581이다. 이들의 이차함수의 근 x는 .3479이고 상수 c는 .4690이다.

그림 13 그림 14

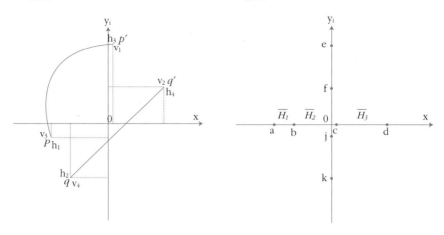

위의 R^{Hi}는 b-언어에 있어 확정적인 기본표시 S와 N을 중심으로 하는 역수확정 분절상을 보이고, 역시 안정된 ±O의 여수확정분절상을 드러낸다. 그리고 R^{Vi}는 S, N, W를 중심으로 하는 역수분절과 일부 M의 역수분절을 포함한 혼성분절에 ±N의 여수분절을 나타낸다.

따라서 〈그림 13〉과 〈그림 11〉이 다른 점은 이러하다. 즉 〈그림 13〉의 \bar{V}는 혼성 분절이긴 하지만 \bar{H}가 확정분절인데다 O여수와 N여수분절의 대극성과 안정성을 동시에 보인다. 이에 반해 〈그림 11〉은 \bar{H}와 \bar{V} 모두에 있어서 혼성분절인데다 M과 N+와 같은 편중된 여수자질을 드러냄으로써 불확정분절의 성향을 보인다 는 것이다.

3-차원 일반계의 혼성 분절

3-차원 일반계의 분절은 〈그림 15〉와 같이 3-차원 공간에 주어진 임의의 실질 들, 예컨대, pp', $p'p'''$, qq'에 의한 불특정 분절가능성을 갖는 온갖 분절들을 뜻한 다. 설치미술의 경우, 특정한 햄비지 정각계의 카논(canon)에 의해 설치되어 있 을 수 있으나, 의도적이지 않는 한 불확정분절이 혼재해 있을 수 있고, 또한 당연 히 혼성분절을 드러낼 것이다.

그림 15 3-차원 일반계의 분절

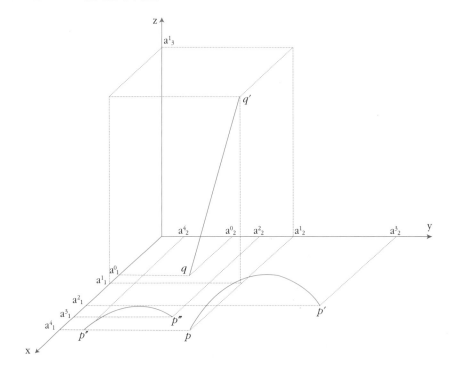

　　이를 알아보기 위해, 3-차원 일반계의 분절을 기술할 도구로서 공간벡터의 성분
표시(componential representation)를 사용한다. 성분표시란 X, Y, Z의 좌표공
간에서, 양의 방향을 갖는 기본 단위벡터가 주어진 임의의 벡터에 대하여, 원점에
서 내린 X, Y, Z축의 발에 어느 정도의 크기로 존재하느냐를 나타낸다.

　　이때, a_1, a_2, a_3를 각 분절점 p, p', p'', q, q'의 x-성분, y-성분, z-성분이라 하
면, 각 분절점 P_i는 다음과 같이 표시된다.

　　$P_i = (a_1, a_2, a_3)$

〈그림 15〉를 예로 들면, 각 분절점들은 다음과 같이 성분으로 표시된다.

$$p = (a^4{}_1, a^1{}_2, \phi_3),\ p' = (a^2{}_1, a^3{}_2, \phi_3)$$
$$p'' = (a^4{}_1, a^4{}_2, \phi_3),\ p''' = (a^3{}_1, a^2{}_2, \phi_3)$$
$$q = (a^o{}_1, a^o{}_2, \phi_3),\ q' = (a^1{}_1, a^1{}_2, a_3)$$

위의 각 분절들이 성분표시에 있어서 ϕ로 표시된 부분은 z-성분이 제로임을 나타내고, z-성분이 제로라는 것은 x성분과 y성분을 성분으로 하는 분절점들이 3-차원이 아니라 2-차원 평면상에 존재한다는 것을 뜻한다. 실제로 p, p', p'', p''', q, q'는 z-성분을 갖지 않기 때문에 2-차원 평면상에 존재하는 것으로 된다.

이에 비해, 〈그림 16〉의 p, p', q, q'는, 2-차원 평면의 q를 제외하고, 모두 3-차원의 성분을 갖는다. 즉,

$$p = (a^1{}_1, a^1{}_2, a^1{}_3),\ p' = (a^o{}_1, a^o{}_2, a^o{}_3)$$
$$q = (a^3{}_1, a^3{}_2, \phi_3),\ q' = (a^2{}_1, a^2{}_2, a^2{}_3)$$

이상의 X, Y, Z의 성분표시에 실질이 주어지면, 실질들 간의 자질을 기술할 수 있고, 그 예시로, 〈그림 16〉의 경우를 예로 들면, 자질 기술의 절차는 다음과 같다.

1) 좌표 X, Y, Z의 간격을 실측한 크기를 실질(단위, m)로 용인하고 기입한다. 〈그림 17〉

2) 실질들을 합산한 전체 $\sum S_i$를 기술한 후, 이를 각 실질에다 나누어 X, Y, Z분절비 R^{Xi}, R^{Yi}, R^{Zi}를 얻는다.

$$\sum X_i = \{x_1(o, a^1{}_1),\ x_2(a^1{}_1, a^o{}_1),\ x_3(a^o{}_1, a^2{}_1)\ x_4(a^2{}_1, a^2{}_1)\} = \{1.1,\ .5,\ .3,\ 2.0\} = 3.9$$

$$\sum Y_i = \{y_1(o, a^1{}_2),\ y_2(a^1{}_2, a^2{}_2),\ y_3(a^2{}_2, a^3{}_2)\ y_4(a^3{}_2, a^1{}_2)\} = \{2.9,\ 1.2,\ 0.0,\ 0.1\} = 4.2$$

$$\sum Z_i = \{z_1(o, a^3{}_3),\ z_2(a^3{}_3, a^2{}_3),\ z_3(a^2{}_3, a^o{}_3)\} = \{3.0,\ .3,\ 1.7\} = 5.0$$

그림 16

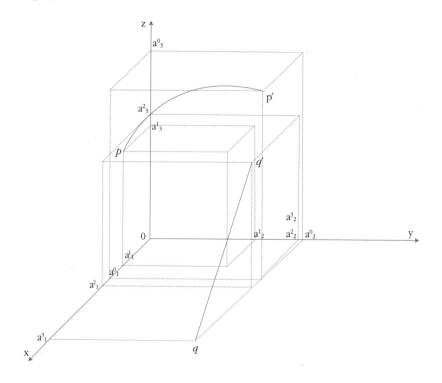

$$R^{Xi} = \{.2821, .1282, .0769, .5128\}$$
$$R^{Yi} = \{.6905, .2857, .0000, .0238\}$$
$$R^{Zi} = \{.6000, .0600, .3400, \quad \phi \quad \}$$

3) X, Y, Z분절비의 b-언어를 기술한다.

$$R^{Xi} = \{[S_3 + [M]], [M]_{i=4}, [M]_{i=5}, [O]_{i=2}\} = -O\ .4103, +O\ .5897$$
$$R^{Yi} = \{[O], [S_3 + [O]_{i=2}, \phi, [M]_{i=7}\} = +N\ .6905, -N\ .3195$$
$$R^{Zi} = \{[S + [M]_{i=2}, [M]_{i=5}, [S_2 + [O]_{i=3}]\} = +W\ .6000, -W\ .4000$$

4) b-언어의 기술 결과를 평가한다.

그림 17

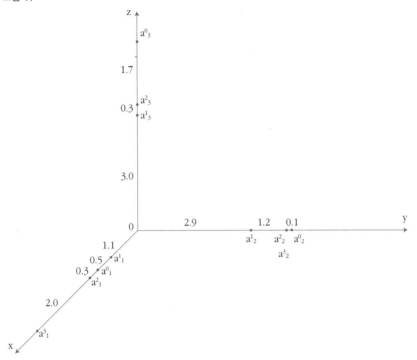

위 〈그림 16〉의 경우는 다음과 같이 평가된다. S를 포함하여 *b*-언어 전체가 M과 O의 역수자질에 집중하는 확정적 분절을 보이고, 여수자질에 있어서도 O, N, W 의 조화로운 확정적 분절상을 보인다.

이상과 같이, 2-차원 및 3-차원 일반 정각자질의 기술이 가능할 뿐 아니라, 정각 자질이 비햄비지 정각계의 자질들에 대해서도 광범위하게 적용된다는 것을 실험 적으로 확인할 수 있다.

벡터자질과 만곡자질

두 자질의 차별화

앞에서 다룬 정각자질은 성격상 시각언어의 실질들의 분절구조를 구성할 뿐 아

니라, 이 때문에 실질들의 결합체(結合体, syntagm)를 이루는 요소라고 할 수 있다. 아직은 이 말이 무엇을 뜻하는지 감이 잡히지 않을 것이다. 그러나 더 자세한 것은 다음 장(제6장)에서 다루기로 하고, 여기서는 정각자질과 크게 비교될 수 있는 만곡자질과 벡터자질에 대해 알아보기로 하자.

이 두 자질들은 정각자질과 달리 결합체를 이루는 요소라기보다는 계열체(系列体, paradigm)를 위한 핵심적인 요소라는 점에서 중요하다. 그래서 만일 이 두 자질이 없다면, 시각언어 전체가 공허하고 무의미하게 될 것이다.

요컨대, 이들은 시각언어 안에서 시각어휘들의 형태를 지정해주는 '형태론적 기능'(morphological function)을 갖는다고 할 수 있다. 이하의 논의는 이 두 자질의 형태론적 기능이 무엇인지를 설명해줄 것이다.

편의상, 이 두 자질은 밀접한 근친관계를 갖고 있어 어느 것을 먼저 다루어도 무방하므로, 이들을 하나의 세트로 묶어서 다루는 것이 좋을 듯싶다. 왜 그런지를 알자면 앞의 〈그림 2〉와 〈그림 3〉으로 돌아가야 한다. 분명히 실질 $\overline{pp'}$와 $\overline{qq'}$는 하나가 곡선이고, 다른 하나가 직선이다. 이것들이 곡선이고 또 직선이 되려면, 임의의 정각자질을 가져야 한다고 앞서 말하였다.

이들이 갖고 있는 정각자질에 의하면, $\overline{pp'}$와 $\overline{qq'}$의 정각자질이 되는 H_i와 V_i의 순서쌍이 크게 다르다는 것을 이미 얘기한 바 있다. 이러한 차이가 무엇을 말해주는지를 잠시 생각해보자. 일반적으로, 〈그림 18〉과 같이 급한 슬로프인지 완만한 슬로프인지를 이야기할 수 있는 것은 실질들이 갖는 기울기에 우리의 시지각이 대단히 민감하다는 것을 말해준다. 기울기가 급하고 급하지 않은 것은, 이를테면 정각자질에 있어 복소평면상의 H_i와 V_i의 분절비가 크게 할당되고 작게 할당되는, 이른바 분절비 맥락에 좌우된다. 다시 말해 H_i가 작고 V_i가 클수록 기울기가 커지고, 그 반대일수록 기울기가 작아진다.

그림 18

이 점에서 벡터자질은 실질들이 갖고 있는 '자세' (attitude)를 지정해주는 하나의 형태기능이라 할

224

수 있다. 그리고 이 형태기능은 실질이 직선이냐 곡선이냐를 막론하고 무차별하게 실질들에 적용된다. 예컨대, 어떤 자세를 갖는 직선이냐 또는 곡선이냐를 묻고 말할 때와 같이, 모든 실질에는 자세(기울기)가 주어진다. 거꾸로 말해 자세가 주어지지 않은 실질이란 존재하지 않는다고 할 수 있다.

자세는 분명히 벡터자질이 형태(론)적으로 지정해준 결과라고 할 수 있다. 그것은 일체의 실질들이 어떠한 개별적인 태세(態勢, setup)를 가져야만 할 것인지를 정각자질의 전(全) 맥락 내에서 규정하는 기능이다. 즉, 자세에 따라서 실질들이 수직으로 서거나, 수평으로 놓이거나, 사각(斜角)으로 기울거나 한다. 그래서 만일 수평이어야 할 때 사각으로 기울어 있거나, 수직이어야 할 때 수평이 되어 있거나, 알맞게 기울어야 할 때 부적절하게 기울어 있으면, 실질들에 하자가 있는 것처럼 된다.

이제 벡터자질과 근친관계에 있는 만곡자질은 또 어떻게 설명될 수 있는지를 말해야 할 차례다. 생각하기에 따라서는, 벡터자질의 형태론적 기능은 곧 만곡자질에 대해서도 통용될 수 있을 거라고 추측할 수 있다. 단도직입적으로 말해, 만곡자질은 실질에 다양한 곡률(曲率, curvature)을 부여하는 기능이다. '원만하게 휘어졌다'든가 '급한 소용돌이의 곡선'이라든가, 아니면 '융기하는 산봉우리'나 '곧게 뻗어나간 나뭇가지' 같은 언급은 만곡자질의 곡률할당 기능이 다양하다는 것을 말해준다.

곡률 또한 정각자질의 규정을 받는 것으로, 앞에서 언급한 바 있지만 곡률의 크기 또한 복소평면상에서, H_i가 작고 V_i가 커지는 데 비례하는 현상을 보인다는 점에서 벡터자질의 경우와 같다고 할 수 있다. 이 사실을 〈그림 19〉에서 확인할 수 있다. 즉

그림 19

$$\overline{aa'} = (-h-v_i)-(h+v_i)$$

$$\overline{bb'} = (-h-v_i)-(h+v_i)$$

에서, 실질 \overline{H} 와 \overline{V} 를 $\overline{aa'}$ 와 $\overline{bb'}$ 에 대해 차별적으로 할당한다면, 분명히 곡률이 큰 $\overline{bb'}$ 의 $H_i = \overline{-b\text{-}b'}$ 가 의 $H_i = \overline{-b\text{-}b'}$ 보다 작고, V_i 에 있어서는 전자 $\overline{-v_i\text{-}v_i}$ 가 후자 $\overline{-v_i\text{-}v_i}$ 보다 크다고 할 수 있다.

이제 이러한 사실을 형식화한 다음 벡터자질과 만곡자질이 무엇인지를 정의하자. 전자가 실질들의 형태에서 '자세'와 관련을 갖고, 후자가 '곡률'과 관련함으로써, 자세와 곡률 모두가 정각자질에 있어 수평분절과 수직분절의 관계로 정의된다. 다시 말해, 벡터자질과 만곡자질은 정각자질을 빌려 실질들의 형태를 결정하는 중요한 두 가지 기능이라 할 수 있다. 즉 형태결정 요인의 하나가 자세이고, 다른 하나가 곡률이라는 말이다. 따라서 이들을 정의한다는 것은 곧 자세와 곡률을 정의하는 것이고, 그 방법이라 할 수 있는 것이 수평분절과 수직분절의 비 r을 정의하는 것이다.

일반화해서 말하자면, 벡터자질과 만곡자질에 있어서 수평분절과 수직분절의 비는 복소평면상에서의 수평분절비와 수직분절비 간의 정접(正接, tangent)으로 정의된다. 더 자세히 말하면, 이 경우 분절비 간의 정접은 실질의 형태가 정접선(正接線, tangent line)에 따라 작동되는 힘과 운동으로 가시화된다. 이것을 〈그림 20〉에서 보여주는 실질의 정접선좌표값(tangential coordintes value, t_i)에 의해 다음과 같이 표시할 수 있다.

$$r\,\overline{ab} = t\,\overline{ab} = \tan\theta_1 = \frac{(b+v_i)\text{-}(b+v_i)}{(\text{-}b+v_i)\text{-}(b+v_i)}$$

$$r\,\overline{ab} = t\,\overline{ab} = \tan\theta_2 = \frac{(b\text{-}v_i)\text{-}(b\text{-}v_i)}{(\text{-}b\text{-}v_i)\text{-}(b\text{-}v_i)}$$

여기서, 주의해야 할 것이 있다. 즉, 벡터자질이 만곡자질을 규정한다는 것이다. 이는 다시 말해 벡터자질이 만곡자질을 생성한다는 뜻이다. 이 사실을 유의해서 살펴봄으로써 그 둘의 관계와 차이를 알 수 있다.

〈그림 20〉에서 볼 때, 벡터의 실질 $\text{VEC}\overline{ab} = (\text{-}h+v_i)\text{-}(h+v_i)$ 는 만곡실질

226

CURab가 갖는 만곡시발점거리 \overline{ab}의 근거가 된다.[30] 다시 말해, 벡터의 실질에 의존함으로써만 만곡의 실질이 결정된다. 그 절차를 살펴보면 이러하다.

우선 만곡의 실질 CURab는 벡터의 실질 VEC\overline{ab}상에서만 존재할 수 있다. 그리고 만곡실질 CURab는 다시, 〈그림 21〉과 같이, 벡터의 실질 VEC\overline{ab}를 만곡시발점거리 \overline{ab}로 하고, 이 길이의 반거리 hfd상의 높이, 즉 만곡너비 Cw만큼의 원호를 실질로 갖는다.

이 사실을 기초로 벡터자질과 만곡자질을 어떻게 차별화해서 정의할 것인지를 생각해보자. 그 실마리는 각각 벡터자질과 만곡자질을 결정하는 세 요소 〈HFd,

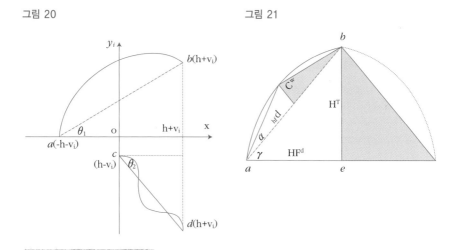

그림 20 그림 21

30) 만곡시발점거리(彎曲始發点距離, curvilinear distance, d)는 하나의 만곡의 실질이 점 a 에서 점 b에 이르는 벡터 \overline{ab}로 정의된다. 〈그림 20〉의 경우, \overline{ab}=(-h+v$_i$)-(h+v$_i$)가 만곡시발점거리 \overline{ab}가 된다. 그러나 벡터 \overline{cd}는 만곡시발점거리를 아래 그림과 같이 세 가지를 갖는다. 이것이 자연스럽고 정상적이라고 할 수 있다.

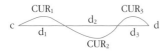

즉 d$_1$, d$_2$, d$_3$ 더 자세히는 3개 벡터의 실질 VEC$\overline{d_1}$, $\overline{d_2}$, $\overline{d_3}$를 만곡시발점으로 갖는다. 이 경우는 각각 3개의 실질을 만곡시발점거리로 해서, 그 위에서 만곡의 실질 CUR$_1$, CUR$_2$, CUR$_3$가 설정된다. 여기서 시각상의 벡터표시 VEC\overline{ab}는 수학상의 벡터 \overline{ab}와 같은 뜻으로 사용한다.

H^T, $\gamma\rangle$과 \langle ${}_{hf}$d, C^w, $\alpha\rangle$에 주목하는 것이다.[31]

여기서 γ가 VEC\overline{ab}를 빗변으로 하는 직각삼각형 abe의 벡터각 V°라 하고, α가 VEC\overline{ab}의 반거리를 만곡시발점반거리로 하되 C^w를 만곡너비로 하는 만곡각 C°라 하면, 각각 V°와 C°는 다음과 같이 정접 γ와 α로 정의할 수 있다.

$$V^\circ = \tan\gamma = \frac{H^T}{HF^d} \cdots\cdots\cdots\cdots\cdots\cdots\cdots\cdots\cdots (1)$$

$$C^\circ = \tan\alpha = \frac{C^w}{{}_{bf}d} \cdots\cdots\cdots\cdots\cdots\cdots\cdots\cdots\cdots (2)$$

위의 정식(1)에 의하면, 벡터자질과 만곡자질은 벡터각과 만곡각의 정의를 어떻게 재정의할 수 있는지와 관련을 갖는다. 우선 벡터자질은 벡터각을 γ로 하는 직각삼각형의 높이 $H^T = 1$에 대한 밑변 HF^d의 비율이고, 만곡자질은 만곡실질의 너비 $C^w = 1$에 대한 만곡시발점반거리 ${}_{hf}$d의 비율이다.

이러한 결론은, 위의 정식(1)에 의해 벡터자질에는 빈틈없이 들어맞는다. 일반적으로 HF^d의 비율이 클수록 벡터각이 작아지므로, HF^d의 비율과 벡터각 간에 역비례의 법칙이 성립한다.

그러나 이러한 사실은 만곡자질에서는 꼭 그렇다고 할 수 없다. 또 이렇게 해서는 만곡자질과 벡터자질이 차별화될 수 없을 것이다. 벡터자질은 분명히 직각삼각형의 빗변으로 정의할 수 있으나, 만곡자질은 빗변이 아니라 빗변상의 원호로 정의해야 하고, 따라서 벡터자질과는 분명한 차이점이 있다는 데 유의해야 한다.

우선 벡터자질 V^f에 관해서는 다음과 같이 정리하기로 한다.

$$V^f = V^\circ \frac{H^T}{HF^d} = \tan\gamma \cdots\cdots\cdots\cdots\cdots\cdots\cdots (3)$$

31) 사실, 이 세 가지 요소는 〈그림 21〉에서와 같이 빗금을 그은 직각삼각형과 긋지 않은 직각삼각형을 좌우 대칭적으로 설정했을 때 관찰할 수 있는 벡터와 만곡의 실질들을 구조화한다. 따라서 이 세 가지 요소들은 벡터자질과 만곡자질을 정의하는 데 필요한 성분들이라 할 수 있다.

정식(3)에 의해, 벡터자질 V^f는 다음과 같이 정의된다.

V^f=df 임의의 실질이 이등변삼각형의 빗변이라 할 때, 밑변의 반거리 HF^d에 반비례하고 반거리에 세운 높이 H^T에 비례해서 실질의 벡터를 증가시키는 기능(자)이다.[32]

여기서, 벡터와 차별화하는 방향에서 만곡자질을 정의해보자. 〈그림 20〉을 다시 보자. 우선 만곡자질에는 벡터자질과 차별화해야 할 요소가 두 가지 있음을 알 수 있다. 하나는 임의의 만곡실질 ab가 만곡각 α에 비례해서 커진다는 것이다. 이는 벡터자질에서와 같다고 할 수 있다. 그러나 다른 하나는 만곡실질 ab가 만곡시발점반거리 hfd를 지름으로 하는 원둘레에 반비례한다는 것이다. 그리고 바로 여기에 만곡자질의 특징적인 면이 있다.

여기서, 만곡시발점반거리가 만곡실질 ab의 곡률반경(curvatural radius)이거나 동경(動徑, radius vector)이 될 수 있는지의 여부를 고려함으로써, 만곡자질의 성질을 확인하고 그 여부에 따라 만곡자질을 정의하는 것이 바람직할 것이다. 곡률반경과 동경은 각각 정원(正圓)이자 단위원을 전제로 한다. 만일 정원과 단위원이 아닌 자유로운 원이거나 삼각함수곡선일 때에는 곡률반경과 단위원을 적용할 수 없기 때문에, 만곡자질을 일반적으로 곡률반경 즉 만곡시발점반거리 hfd에 반비례한다고 정의하기란 불가하다.

따라서 만곡자질은 정원이든 비(非)정원이든, 〈그림 21〉에서처럼 '만곡너비 C^w를 축으로 좌우시메트리의 원호 ab이면'이라는 조건을 붙여, 만곡시발점을 곡률반경으로 하는 원의 둘레에 반비례하는 것으로 정의해야 한다. 이것이 바로 만곡

32) 이 정의의 핵심 부분은 반거리 HF^d와 높이 H^T이다. 위의 정의를 간단히, '벡터자질은 벡터각 $A(\gamma)$의 정접이다'라는 표현으로 바꾸어놓을 수 있다. '복소평면상에서'라는 조건을 붙이면, 반거리는 $\pm h$로 표시되고, 높이는 $\pm v_i$로 표시되는 벡터 성분들이다. 그리고 실제의 벡터 VS는 다음과 같이 피타고라스정리에 의한 빗변과 같다.
VS $=[\pm h^2 + \pm v_i^2]^{1/2}$

자질의 필요충분조건이라 할 수 있다. 이 조건을 살려, 우선 만곡자질의 성질을 다음과 같이 정리할 수 있다.

i) 만곡각에 비례한다.
ii) 만곡시발점반거리를 지름으로 하는 원둘레에 반비례한다.

남는 문제는 위의 i) ii)의 조건들을 정식화하는 것이다. 조건 i)은 만곡각에 관한 것으로, 각의 크기에 비례하도록 만곡각 α를 만곡각의 역수 α^{-1}과 동일한 정현(正弦, $\sin\theta$)으로 대치할 수 있고, 조건 ii)는 '곡률이란 곡률반경의 역수와 같다'는 일반정리에 의해, 만곡시발점반거리와 원주율의 곱의 역수($_{hf}d\pi$)$^{-1}$로 대치할 수 있다. 이처럼 대치할 수 있다는 것을 정식화하면, 정식(4)를 얻는다.[33]

33) 정식(4)의 $\sin\theta$는 다음과 같이 산출한다.

i) $\sin\theta$를 χ로 놓는다.
ii) 주어진 만곡각 α의 역수 α^{-1}을 얻는다.
iii) α^{-1}과 같은 크기의 $\chi=\sin\theta$를 삼각함수표에서 확인한다.

• 예시
$\alpha=45°$의 경우

i) $\sin\theta=\chi$
ii) $45^{-1}=.0222$
iii) $\chi=\sin 1.27$

그리고 정식(4)의 만곡시발점반거리 $_{hf}d$는 다음과 같이 산출한다.

i) 만곡너비 $C^w=1$로 생각한다. $C^w=1$을 복소평면상에서 벡터성분 $y_i=1$과 같은 것으로 간주한다.
ii) 주어진 시료의 $_{hf}d$에 C^w를 나눈 비례값을 〈부록 1〉의 '표준벡터자질 및 만곡자질 표'에서 확인하여 $_{hf}d$를 최종 결정한다.
iii) 45° 이상일 때 $_{hf}d$는 45°의 $_{hf}d=1$보다 작아지고 45° 이하일 때 $_{hf}d$는 커진다. 정확한 $_{hf}d$는 만곡각의 정접이며, 일반적으로 $_{hf}d$는 만곡각에 반비례한다.

$$\rho = \sin\theta\,(_{hf}d\pi)^{-1} \cdots\cdots\cdots\cdots\cdots\cdots\cdots\cdots\cdots\cdots\cdots\cdots \text{(4)}$$

여기서, 정식(4)에 의해 만곡자질의 두 조건을 정리하면 만곡자질 Cf를 다음과 같이 정의할 수 있다.

Cf=df 임의의 실질로 하여금 만곡각의 역수의 정현에 비례하고, 만곡시발점반거리와 원주율의 곱에 반비례해서 만곡을 증식시키는 기능(자)이다.

(3)과 (4)의 정식 및 이들의 정의에 의하면, 벡터자질과 만곡자질은 분명히 서로를 공유하지만 또한 차별적인 면을 가짐으로써, 이들의 형태론적 기능자로서의 역할 또한 차별화된다고 할 수 있다. 전자와 후자 모두가 각각 반거리 HFd, $_{hf}$d를

• 예시
$\alpha=45°$의 경우

i) 만곡너비를 시료의 $_{hf}$d에 나누어 비례값을 얻는다.
ii) 만곡너비가 1일 때 $_{hf}$d 또한 1이다.
iii) 45°의 정접은 1이다. 따라서 위 ii)와 iii)이 일치함을 확인하여 $_{hf}$d임을 결정한다. 단, '표준벡터자질 및 만곡자질 표'에서 45°이하일 때, 만곡각 $\alpha=90-\angle\alpha$로 산출하고, $_{hf}$d는 45°이상의 각 α일 때 $_{hf}$d의 역수 $_{hf}$d^{-1}로 확인한다.

• 예시
20°의 경우
$90 - \angle 20°$의$= 70°$
$\angle 70 = .3640_{hf}d$
∴ $_{hf}d = .3640^{-1}$

그리고 만곡자질의 크기 ρ는 다음과 같이 산출한다.

45°의 경우; $\rho=1.27 \cdot \pi^{-1} = .4043$
20°의 경우; $\rho=.82 \cdot 0.3640^{-1}\pi^{-1} = .0950$

여기서, 20°는 90°-20°$=70°$의 $_{hf}d = .3640$의 역수를 $_{hf}$d로 한다.

갖는다는 것과 반거리는 벡터각의 정접 및 만곡각 γ의 정접과 동일시된다는 공통점을 가지면서 실질들을 통어하지만, 이를 토대로 만곡자질은 벡터자질이 갖지 않는, 이를테면 만곡각의 역수에 대한 정현과 반거리를 지름으로 하는 원둘레의 역수에 비례한다는 차이점을 보여준다.

이렇게 볼 때, 벡터자질은 만곡자질의 일부라 할 수 있다. 만곡자질이 갖는 복합적인 요소의 하나가 벡터자질이라 할 수 있다는 점에서 그러하다. 쉽게 말해, 벡터자질을 갖지 않는 만곡자질은 존재하지 않는다고 할 수 있다.

이 때문에, 두 자질의 양화기술의 실제를 위한 통합모형을 마련하고 이를 '표'로 만들어둘 필요가 있다. 그렇게 함으로써, 반거리 HF^d, $_{hf}d$ 또는 $\angle\gamma$와 $\angle\alpha$를 알면 벡터자질과 만곡자질을 자동적으로 알 수 있는 수월성을 확보할 수 있다.

통합모형을 작성하기 위해, $\angle A$와 반거리 hf^D를 벡터자질과 만곡자질 모두의 공통요소로 다루는 한편[34], 벡터자질의 크기 τ와 만곡자질의 크기 ρ를 최대 1에 대한 크기로 조정하여, 그러한 크기가 어느 정도인지를 쉽게 알아볼 수 있도록, 정식(5)에 의해 각의 크기에 대한 감도 S^o를 매길 필요가 있다.[35]

$$S^o=\left[\ \frac{\angle R}{A}\ \right]^{-1}=[\angle R\times A^{-1}]^{-1} \cdots\cdots\cdots\cdots\cdots\cdots\cdots\cdots\cdots (5)$$

이 책의 말미에 〈부록 1〉에 첨부한 '표준벡터자질 및 만곡자질 표'는 이렇게 해서 만들어졌다. 표의 수평열의 A는 벡터각 γ와 만곡각 α를 함께 나타내고, $_{hf}D$는

34) 이를테면, 공통요소로서 반거리를 $_{hf}D$로 표시하고, 각을 A로 표시해서, 공통요소 $_{hf}D$와 A는 각각 다음을 포괄하는 것으로 한다.
 $_{hf}D=\{_{HF}d,\ _{hf}d\}$
 $A=\{\gamma,\ \alpha\}$

35) 예컨대, 또 다른 예시로 벡터각 γ와 만곡각 α가 30°인 벡터자질 V^f의 크기 τ와 만곡자질 C^f의 크기 ρ는 '표준벡터자질 및 만곡자질 표'를 이용하면 다음과 같이 표시된다.

 $V^f=.5774^{-1}\tau(.333s^o)$
 $C^f=.1746\rho(.333s^o)$

벡터와 만곡의 실질을 정해주는 반거리 $_{HF}d$와 $_{hf}d$를 통합한 기호이며 복소평면상에서 벡터성분 y_i＝1일 때 $_{hf}d$가 달라지게 되는 변화량을 기준으로 벡터자질과 만곡자질을 나타낸 표이다.

• 예시

〈그림 21〉의 벡터각 γ에 대해서 반거리 HF^d가 2.1445이고, 만곡각 α에 대해서 반거리 $_{hf}d$가 1.1918일 때, 벡터자질의 크기 τ와 만곡자질의 크기 ρ를 〈부록 1〉의 '표준벡터자질 및 만곡자질 표'를 이용하여 기술하면 다음과 같다.

i) HF^d와 $_{hf}d$의 공유표시 $_{hf}D$에서 2.1445와 1.1918에 최근접 ∠A를 찾는다.

ii) 2.1445와 1.1918이라는 크기는 '표준벡터자질 및 만곡자질 표'에 나타나지 않으므로 이들의 역수 2.1445＝.4663^{-1} 및 1.1918＝.8391^{-1}에 최근접 ∠A를 확인한다.

$$2.1445 = .4663^{-1} \rightarrow A = 25°$$
$$1.1918 = .8391^{-1} \rightarrow A = 40°$$

iii) 벡터각 γ＝25°의 HF^d＝.4663이므로 벡터자질의 크기는 .4663τ, 감도는 .277s°이다.

iv) 만곡각 α＝40°의 $_{hf}d$＝.8391τ에 대한 만곡자질의 크기는 .3058ρ, 감도는 .445s°이다.

두 자질의 역수자질과 여수자질

이제 마지막으로 다루어야 할 것은 벡터자질과 만곡자질에도, 정각자질에서와 마찬가지로 역수자질과 여수자질이 존재한다는 것이다. 벡터자질과 만곡자질이 정각자질의 분절기능에 의해 위치를 할당받아 형태의 기능을 행사할 때, 마땅히 역수자질과 여수자질의 능력을 행사함으로써, 그들 고유의 형태기능을 화려하고

도 다양하게 펼쳐나갈 수 있음은 물론이다. 그렇지 않을 때에는 시각언어의 다양성의 폭이 좁아져 무미건조하게 보일 것이다. 우리가 하나의 시지각 공간을 보자마자, 거기서 복잡다양한 형상들을 보게 되는 것은 사실 벡터자질과 만곡자질의 '분화'(bifurcation)에 의한 것이다.

그러나 한편으로는 이런 의문도 가질 수 있다. 즉, 분화가 이질적으로만 이루어져 형태들 간의 질적 유사나 통일, 나아가서는 조화가 이루어지지 않을 때, 이를 어떻게 제어할 수 있느냐 하는 의문이 그것이다. 바로 이 제어장치가 이들의 역수자질과 여수자질이다.

먼저, 벡터자질의 역/여수자질부터 이야기하기로 하자. 앞에서(229쪽 참조), 벡터자질은 이등변삼각형의 밑변의 반거리 HF^d에 반비례하고, 반거리 점에 세운 높이 H^T에 비례하는 성질을 갖는다고 하였다. 이를 정각자질의 규정을 빌려 말하면, 벡터자질이란 반거리의 수평분절비 H와 높이의 수직분절비 V_i의 정접(tangent)이 된다.

다시 〈그림 20〉으로 돌아가자. 좀 딱딱하게 말하자면, $VEC\overline{ab}$는 $\angle\gamma$의 정접이고, 정접선좌표값으로는 $(h+v_i)-(v+h_i)/(-h+v_i)-(h+v_i)$이다. 그렇다면, 여기에는 하나의 정접이나 정접선좌표와 또 다른 정접이나 정접선좌표의 쌍을 이루는 역수와 여수가 분명히 있을 것이다. 이를 알아보는 확실한 단서는 벡터반거리 HF^d라 할 수 있다. '표준벡터자질 및 만곡자질 표'에는 이러한 짝패들이 HF^d를 중심으로 구조화되어 있음을 볼 수 있다. 따라서 초기 벡터반거리만 알면, '표'를 사용해서 역수와 여수를 쉽게 알 수 있다. 여기서, 역수의 차수는 초기 벡터반거리를 누적해서 곱한 값으로, 그리고 여수(정여수)는 해당 역수의 감도 S^o를 1에서 뺀 잔여감도의 자질이다.

1) 역수의 정의를 사용해서 벡터자질의 역수자질과 정여수자질을 다음과 같이 산출한다.

• 예시

벡터각 γ가 55°이고 HF^d가 .7002인 벡터의 역수자질과 정여수자질을 산출하

기로 하자.

주어진 HF^d의 $.7002^H(55°)$를 초기 벡터자질이라 하면, 제n-차 역수자질 V_i^{f-R}과 정여수자질의 산출과정은 다음과 같다. 다음 절차에서, 제1…… 제n에 이르는 수직관계는 벡터의 역수자질을 나타내고, 수평관계의 $N^{±1}$은 벡터의 정여수자질을 나타낸다.

제1벡터 역수자질 및 정여수자질, $V_1^{f-R/C} = (.7002τ^{±1})^1 = .7002^{±1}τ(55°, 35°)$

제2벡터 역수자질 및 정여수자질, $V_2^{f-R/C} = (.7002τ^{±1})^2 = .4903^{±1}τ(63.5°, 26.5°)$

제3벡터 역수자질 및 정여수자질, $V_3^{f-R/C} = (.7002τ^{±1})^3 = .3433^{±1}τ(71°, 19°)$

제4벡터 역수자질 및 정여수자질, $V_4^{f-R/C} = (.7002τ^{±1})^4 = .2404^{±1}τ(76.5°, 13.5°)$

제5벡터 역수자질 및 정여수자질, $V_5^{f-R/C} = (.7002τ^{±1})^5 = .1683^{±1}τ(80.5°, 9.5°)$

\vdots

•• 사례

〈도 4〉의 심사정의 「쌍치도」(雙雉圖, 1756)의 주요 모티프인 꿩 수컷의 긴 꼬리가 지면에서 공중으로 멋진 사선을 긋고 있는 예는 지금껏 말해온 벡터자질이 무엇인지를 여실히 보여준다. 이 부분은 그야말로 걸작품의 진수라 할 수 있다.

수컷의 긴 꼬리의 벡터가 갖는 실질 VS의 벡터자질을 말해보자. 이에 대해서, 미리 앞의 '예시'에서 밝혀두었지만, 엄밀히 관찰하면 수컷 꼬리의 벡터각은 55°이다. 따라서 55°의 만곡자질을, '표준벡터자질 및 만곡자질 표'에서 확인하면, $.7002τ$이다. '예시'에 의하면, 암컷의 벡터각은 수컷의 벡터의 역수각이어야 하고, 또한 벡터 역수자질이어야 한다. 과연 그럴까? 측정에 의하면, 암컷의 벡터각은 35°이다. 이는 수컷의 벡터각 55°의 제1벡터 역수자질 $.7002^{-1}τ(35°)$에 해당한다.

요컨대, 심사정의 「쌍치도」에서 꿩들의 사선구조는 지금 언급한 벡터의 역수자

도 4 심사정, 「쌍치도」, 종이에 수묵채색, 595×101.6cm, 1756

질들의 안배에 따라서 구성되고 있음이 확인된다.

2) 벡터의 역여수자질은 어떻게 되는가? 이에 의한 정여수자질은 또 어떻게 되는가?

다시 앞의 '예시'에 소개한 「쌍치도」의 수컷의 예를 보자. 정의에 의해, 벡터의 역여수자질 $V_1^{f-R/C}$는 이렇게 된다. 즉 벡터의 선택자질을 각 n-차 벡터 역수자질로 할 때, n-차 벡터의 역여수자질은 다음과 같다. 역여수자질은 수직관계로, 역여수의 정여수자질은 수평관계로 확인한다.

제1벡터 역여수자질 및 정여수자질, $V_1^{f-R/C}=1-.7002^{\pm 1}\tau=.2998^{\pm 1}\tau\,(74°,\ 16°)$
제2벡터 역여수자질 및 정여수자질, $V_2^{f-R/C}=1-.7002^{\pm 2}\tau=.5097^{\pm 1}\tau\,(63°,\ 27°)$
제3벡터 역여수자질 및 정여수자질, $V_3^{f-R/C}=1-.7002^{\pm 3}\tau=.6567^{\pm 1}\tau\,(57°,\ 30°)$
제4벡터 역여수자질 및 정여수자질, $V_4^{f-R/C}=1-.7002^{\pm 4}\tau=.7596^{\pm 1}\tau\,(53°,\ 37°)$
제5벡터 역여수자질 및 정여수자질, $V_5^{f-R/C}=1-.7002^{\pm 5}\tau=.8317^{\pm 1}\tau\,(50°,\ 40°)$

벡터 역여수자질과 그것의 정여수자질은 모두 벡터의 n-차 역수자질들을 선택자질로 한 것들이지만, 꼭 이렇게 해야 되느냐 하는 의문이 있을 수 있다. 그러나 선택자질을 다른 곳에서 구하기보다는 역수자질에서 구하는 것이 햄비지 정각계의 선례에 맞는다고 할 수 있다.[36]
그렇다면, 이상의 벡터 여수자질들이 어느 정도 벡터자질로서 효용성을 가질 수 있을까? 이를 검증하기 위해서는 예시한 「쌍치도」에서 상단의 새가 앉아 있는 소나무 가지와 새들의 자세는 물론, 소나무의 상하단 기둥의 기울기, 꿩의 암수가 배치되어 있는 상하의 기울기, 오른편에서 왼편 아래로 기울어 있는 암반의 자세, 개울물이 흐르는 각도 등에 벡터 여수자질들이 어느 정도 포함되어 있는지의 여부를

36) 햄비지 정각계의 선례는 이 책 제5장 198~216쪽 참조.

확인하면 될 것이다. 이 부분은 독자들의 연구과제로 위임해둔다.

3) 만곡자질의 역수자질과 여수자질들

이어서, 만곡 역수자질과 여수자질을 살펴보기로 하자. 만곡자질은 만곡각에 비례하고 만곡시발점반거리를 지름으로 하는 원둘레에 반비례한다고 할 때(230쪽 참조), 이것들의 역수와 차별화되는 단서는, 벡터의 경우처럼 만곡시발점반거리만이 아니라, 반거리와 만곡각의 곱을 방법적으로 처리하지 않으면 안 된다.

• 예시

〈그림 22〉의 황도곡선의 경우를 보자. 예컨대, 춘분으로부터 하지를 거쳐 추분에 이르는 태양의 그림자가 대지의 축을 중심으로 그리는 곡선이 황도곡선이다. 이 곡선의 초기 만곡자질 ρ를 구하고 이의 n차$^{\pm 1}$자질을 산출해보자.

그림 22 황도곡선의 만곡역수자질의 기술

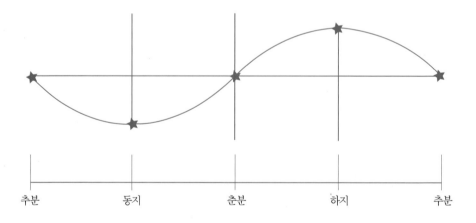

| 추분 | 동지 | 춘분 | 하지 | 추분 |

〈그림 22〉의 만곡시발점거리 d를 6cm라 하고 너비를 1.4cm라 하면, 반거리 hfd = 3cm에 1.4를 나누어 2.1429 = .4666⁻¹을 얻고, 이 수치를 '표준벡터자질 및 만곡자질 표'에서 확인하면, 만곡 역수자질 초기값이 .1306ρ(25°, .277s°)임을 알 수 있다. 이를 초기값으로 3차까지의 만곡 역수자질과 정여수자질을 구하면 다음

238

과 같다. 여기서도 벡터자질에서와 마찬가지로, 수직관계는 역수자질을, 수평관계
는 정여수자질을 나타낸다.

제1만곡 역수자질 및 정여수자질, $C_1{}^{f-R/c} = .4666\tau^{\pm 1} = \{.6007\rho(65°),$
$.1306\rho(25°)\}$

제2만곡 역수자질 및 정여수자질, $C_2{}^{f-R/c} = .4666\tau^{\pm 2} = .2177^{\pm 1} = \{1.1005\rho$
$(78°), .0497\rho(12°)\}$

제3만곡 역수자질 및 정여수자질, $C_3{}^{f-R/c} = .4666\tau^{\pm 3} = .1016^{\pm 1} = \{2.0595\rho$
$(84°), .0227\rho(6°)\}$

제4만곡 역수자질 및 정여수자질, $C_4{}^{f-R/c} = .4666\tau^{\pm 4} = .0474^{\pm 1} = \{4.0092\rho$
$(87°), .0110\rho(3°)\}$

•• 사례

〈도 5〉의 「분청사기인화승렴문병」(粉靑沙器印花繩簾文瓶) 목부분과 몸체의 하
단부분은 만곡 역수자질의 연속배열이 유연한 곡선을 창출하는 예가 된다.

그렇다면, 조선조 도예가들은 만곡자질이니 만곡 역수자질 같은 것을 도대체 어
떻게 알았을까? 예의 분청사기가 이처럼 유연하게 물 흐르듯 보이는 것은 목과 몸
체 하단부분의 곡선들이 서로 역수관계를 이루기 때문인데, 그렇다면 그들이 이러
한 사실을 알았을까? 그들이 지녔던 지혜를 우리의 분석언어로 확인해보는 것은
흥미로운 일이 아닐 수 없다.

우선 도자의 경우 처음의 어디를 어떻게 실측하느냐 하는 것이 문제가 된다.

〈그림 23〉과 〈그림 23'〉는 하나의 실측 실례를 보여준다. 이에 의하면, 도자는
성형된 전체의 형태를 존중해서 단일 또는 복수의 직각삼각형을 2차원 도상에서
〈그림 23〉과 같이 커버한다. 「분청사기인화승렴문병」의 예는 단일 직각삼각형을
좌우 시메트리가 되도록 커버하는 예가 된다. 그러나 복수의 직각삼각형을 커버해
야 할 경우는 〈그림 24〉의 여러 가지 경우를 예로 들 수 있다.

〈그림 24〉의 가, 나, 다는 도자 성형의 결과 생김새가 어떤 경우에 해당될 것인

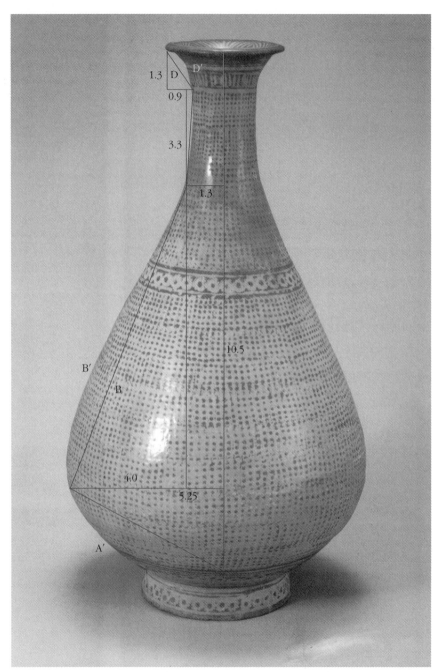

도 5 「분청사기인화승렴문병」, 조선시대, 16.5×30.8cm, 리움미술관 소장

그림 23

그림 24

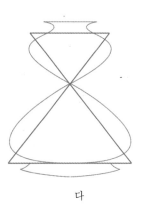

가 나 다

지 그 예상되는 형태를 앞질러 보여준다. 이러한 예측은 성형의 스케마(schema)
가 갖고 있는 만곡자질을 진단하는 경우가 된다. 아주 자세한 만곡자질을 기술하
려면, 윤곽선의 가장 특징적인 부위들을 몇 단위로 나누어 기술한 후, 각 부위들의
역수관계 여하를 확인해야 한다.

〈그림 23〉과 〈그림 23´〉로 돌아가자. 예의 시료는 직각삼각형의 만곡각이 위가
21°, 아래가 69°이며, 각각 만곡자질 B와 A로 표시해놓았다. 시료의 H_i와 V_i는 각
각 18.7cm와 7.2cm라고 하자. 그러면, 만곡각 69°와 21°는 $_{hf}d = .3850^{\pm1}\tau$가 되
어 만곡자질은 각각 .6882ρ와 .1014ρ가 된다. 따라서 이들의 반거리 τ가 .3850$^{\pm1}$
이라고 하는 것은 이들의 만곡각과 만곡 자질이 역수각이자 역수자질임을 말해준

다. 이처럼 예로 든 분청사기의 전체 스케마는 만곡역수자질로 이루어져 있음을 보여준다.

다른 한편, 도자의 목, 몸체 중간, 몸체 아래 등 각 부위들의 만곡자질들 또한 만곡역 수자질들로 이루어지는지를 살펴보자.

〈그림 25〉의 A부위를 보면, 만곡각이 45°라는 것이 한눈에 파악된다. 이 경우, 반거리의 크기 τ가 1이므로, $.4043\rho$의 역수를 산출하면 역수자질을 알 수 있다. 즉

그림 25

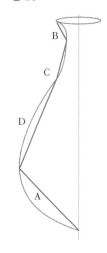

$C_o^{f\text{-}R/c} = .4043(1\tau, 45°)$, A

$C_1^{f\text{-}R/c} = .4043^2 = .1635\rho(.5543^{-1}\tau, 29°)$, B

$C_2^{f\text{-}R/c} = .4043^3 = .0661\rho(.2679^{-1}\tau, 15°)$, C

$C_3^{f\text{-}R/c} = .4043^4 = .0267\rho(.1228^{-1}\tau, 7°)$, D

여기서, 만곡 정여수자질은 만곡 역수자질을 알면, 앞서 벡터 여수자질의 산출과 같은 논리로, 다음과 같이 '표준벡터자질 및 만곡자질 표'를 이용하여 산출한다.

• 산출의 예 1

〈그림 23〉과 〈그림 23'〉의 경우는 만곡각 69°와 21°의 반거리 $_{hf}d = .3850^{\pm1}\tau$를 이용하여 이 수치를 1에서 뺀 $.6150^{\pm1}\tau$의 만곡자질($.1959\rho(32°)$, $0.5017\rho(58°)$이 만곡 정여수자질이 된다.

•• 산출의 예 2

이어서, 〈그림 25〉에 대한 만곡 역여수자질과 이들의 정여수자질을 산출해보자. 이 경우는 만곡 역수자질의 n-차수를 3차까지 산출했으므로, 다음과 같이, 3차수의 만곡 역여수자질과 정여수자질을 열거할 수 있을 것이다.

제1만곡 역여수자질, $C_1^{f-R/C} = 1 - .5543^{\pm 1}\tau = .4457^{\pm 1}\tau = \{.1226\rho(24°),$
$$.6185\rho(66°)\}$$

제2만곡 역여수자질, $C_2^{f-R/C} = 1 - (.5543^{\pm 1})^2\tau = 1 - .3072^{\pm 1}\tau = .6928^{\pm 1} =$
$$\{.2318\rho(35°), .7002\rho(55°)\}$$

제3만곡 역여수자질, $C_3^{f-R/C} = 1 - (.5543^{\pm 1})^3\tau = 1 - .1703^{\pm 1}\tau = .8297^{\pm 1} =$
$$\{.3058\rho(40°), .4344\rho(50°)\}$$

한 가지 확실한 것은 예시한 도자와 같은 간단한 구조를 갖는 경우에는 만곡 여수자질들이 3차수 이상은 필요하지 않다는 것이다. 그러나 좀 더 복잡한 구조를 갖는 회화·조각·건축의 경우는 3차수 이상의 만곡자질을 갖게 될 것이다.

이 절의 말미에 부언해두어야 할 것은 벡터자질과 여수자질들이 '동반자적'(同伴者的, accompanist) 성질을 갖는다는 것이다. 이것들의 반거리 $_{hf}D$의 크기 τ는 언제나 역수관계로 주어짐으로써, 그것들의 τ의 곱 $\prod H_i$는 항상 1이며 합 $\sum H_i$ 또한 1에 접근한다는 사실이 이를 말해준다.[37]

감가자질

지금까지 세 자질들에 대해서, 특히 그 역할이 무엇인지를 언급하였다. 정각자질이 공간을 분절해서 실질들의 할당비를 지정해주는 역할——이것이 결합체와 통사부를 이루는 근거가 된다——을 한다면, 벡터자질과 만곡자질은 실질들의 형태를 지정해줌으로써, 실질들의 구체적인 모습이 부각되도록 한다고 하였다. 그래서 이 두 자질이 존재하지 않을 때는 실질이 존재하기 불가능한 것——문장으로 말해, 어휘가 있으므로 구절이 생기고 계열체가 만들어지듯이, 이들 또한 어휘·구절·계열체의 역할을 한다——으로 생각하였다.

37) 예컨대, 〈그림 23〉과 〈그림 23'〉의 경우, 벡터각이자 만곡각인 69°와 21°는 $_{hf}D = 0.3850^{\pm 1}\tau$ 로 이들의 곱은 $\prod H_i = 0.3850^{\pm 1} \cdot 0.3850^{-1} = 1$이다. 뿐만 아니라, 〈그림 25〉의 $C_1^{f-R/C} \sim C_3^{f-R/C}$의 τ의 합 또한 $\sum H_i \fallingdotseq 1$이라는 데 주목할 필요가 있다.

여기서, 잠시 시각언어의 자질이 이들 세 가지로 충족될 수 있는지를 생각해본 후에, 지금부터 이야기하고자 하는 감가자질에 대해 말해보기로 하자. 앞서 언급한 것처럼, 정각자질이 결합체의 기능을 담당하고 벡터자질과 만곡자질이 시각어휘의 형태론과 의미부의 기능을 담당한다면, 시각언어가 누릴 수 있는 모든 요인들이 충족된 것으로 볼 수도 있을 것이다. 그렇다면 무엇 때문에 감가자질 따위가 또 필요할까?

그 사정은 이러하다. 벡터자질과 만곡자질이 만들어내는 실질들은 우리의 시지각에서 촉발될 계기가 있어야 하는데, 이들을 촉발하는 계기가 '감가자질'(sensuous valency, $_sV^f$)이라는 것이다.

감가자질이 자질로서의 기능을 가질 수 있는 근거가 무엇인지를 우선 살펴보자. 앞에서 감가자질의 주요 내용을 소개할 때 '밀도'와 '강도'에 대해서 언급한 바 있다.(195쪽 참조) 밀도와 강도는 실질이 우리의 감성에서 촉발되고, 그럼으로써 실질이 생명을 가질 수 있는 계기를 형성한다.

예를 들어 보자. 어떤 시각언어에 임의의 벡터자질과 만곡자질로 인해 특정한 실질이 주어졌다고 한자. 그러면 이것을 우리의 감성에 연결해서 감성 안에서 실질이 되고, 마침내 시각예술의 실질로 되는 과정에는 반드시 무엇인가 있어야 하지 않을까? 밀도와 강도는 실질들이 시지각 공간 안에서 어느 정도의 비율과 크기로 설정되는지를 지정해주는 자질이다.[38] 그럼으로써, 실질들이 어느 정도의 어세(語勢)를 갖는지를 알 수 있다. 채움 내지는 비움, 강함 내지는 여림[39]은 실질들이 갖는 두 자질이지만, 여기서 비롯되는 자질들에 대해 우리의 시지각이 내리는 평가(evaluation, E), 강세(potency, P), 활성(activity, A)의 범주들[40]은 모두 밀도와 강도에 의해서 가능해진다.

앞에서 밀도와 강도를 포괄하는 말로 '감가'(sensuous valency)라는 용어를

38) Charles Sanders Peirce, *Philosophical Writings of Peirce*(New York: Dover, 1955), ed., Justus Buchler, 101쪽, 102~115쪽 참조.
39) 같은 책, 같은 곳 참조.
40) 이 책 제7장 320~327쪽, '의미부 표면구조' 참조.

사용하였다. 그런데 여기서 감가에다 굳이 '자질'이라는 용어를 부여할 필요가 있을까 하는 의문이 제기될 수 있다. 감가란 기능이 아니라, 감성적·정의(情意)적 가치가 아니냐 하는 주장이 설득력을 가질 수 있기 때문이다.

감가를 자질이라고 굳이 주장하는 근거는 이 장의 '실질/자질의 차별화와 품사 자질의 요소들'에서 언급한 '퍼스적 이유'에 의한 것이다. 퍼스적 이유란 언어자질이 갖는 3가관계의 구조로 볼 때, 당연히 감성적 일면을 가져야 하고, 동시에 이념과 법칙의 유형이라는 점에서 보편성을 공유해야 한다.[41] 그의 주장은, 또 다른 면에서는 수사학적 수준의 자질을 강조하기 위해 검토된 것이다. 그에 의하면, 기호의 수사학 또한 과학적 지성의 대상이며 하나의 기호가 또 다른 기호를 생산해내는 상호연관성의 법칙을 다루어야 한다.[42]

이야기가 나왔으니 부연하자면, 수사학적 수준의 자질이란 퀸틸리아누스(Quintilianus, AD. 30~100)의 의미에서, '말을 잘하는 학문'(bene dicendi scientia), 다시 말해 '담화의 기술'(art du discours)이라는 측면을 가져야 한다. 그렇지 않을 때는 일체의 언어자질이 보고 듣는 자를 설득할 수 없고, 그래서 한낱 추상적인 것으로 만족해야 할 것이다.[43]

예술학이 다루어야 하는 시각언어 자질이란 인간적 가치를 갖는 '문채'(figure)의 성질을 갖는다. 문채의 성질을 갖는 실질이 시각예술의 표현수단인 한, 이를 우리의 감성과 연관시키는 자질도 하나 있어야 한다. 그것은 인간적 자유와 코드의 측면을 공유하도록 하는 매개 기능이며, 그럼으로써 시각예술에 율동을 부여하고 우리의 눈과 감각을 실질과 연관시킬 수 있어야 한다.

감가자질이 '자질'이어야 하는 이유를 좀 더 시각언어에 밀착된 수준에서 논의해보자. 그것은 위에서 잠깐 언급한 의미미분의 범주들에 관한, 〈표 2〉의 내시 항목들을 생산하는 기능자여야 한다.[44] 이를테면 시각언어의 실질들이 모조리 같은

41) 같은 곳 참조.
42) 같은 곳 참조.
43) O. Reboul, *La Rhétorique*, 박인철 옮김, 『수사학』(서울: 한길사, 1999), 51쪽 참조.
44) C. E. Osgood et al. *The Measurement of Meaning*(Illinois: UP of Illinois, 1957), 참조.

밀도와 강도를 갖는 것이 아니라, 차등적이면서 역동성을 가져야 한다는 것이다. 즉, 어떤 부류의 실질들이 다른 부류의 그것들보다 평가(E), 강세(P), 활성(A)에 있어서 차등적(±)이어야 하고, 이것들 간에 반전 · 상승 · 하강이 구조적으로 이루어져야 한다.

표 2 감가자질의 내시항목 표

평가, E		강도, P		활성, A	
E+	과대평가	P+	강함	A+	활동성
E+	과소평가	P−	약함	A−	비활동성

이를 허용하는 수사학적 절차가 바로 감가자질이며 감가자질의 기능을 수행하는 절차가 밀도와 강도이다. 따라서 정확히 말하면 감가밀도(sensuous compactness in valency, S^c)와 감가강도(sensuous intensity in valency, S^I)를 수사학적으로 작동시키는 자질이 감가자질인 것이다.

이후에는 이들의 자질적 내용에 대해서 이야기하기로 한다.

감가밀도

먼저, 감가밀도부터 다루기로 하자. 이를 위해서는 감가밀도의 주요 내용이 되는 감가수가부터 언급해야 한다.

감가수가의 핵심은 수가(valency, VAL)이다. 수가란 특정한 가시적 테두리의 경계를 채우는 실질들의 개수로 정의된다.[45] 개수는 간단한 경우, 한 개의 커다란 직선이나 곡선으로부터, 복잡한 경우 극미한 직선과 곡선들로 채워지는 데 이르기까지 다양하다. 말하자면, 성김과 조밀이 다양하다는 것이다. 수가가 간단할 경우는 눈으로 기술할 수 있으나 수가가 큰 규모를 기술하는 데는 통일된 정식이 필요하다.

45) Arthur Loeb, *Space Structures: Their Harmony and Counterpoint*(London: Addison-Wesly, 1976), 24쪽 참조.

뢰브(Arthur Loeb)와 스미스(C. Stanley Smith)는 이를 다음과 같이 제시한다.[46]

$$VAL = \sum_{i=1}^{n} n \cdot \frac{pn}{2} + \frac{Eb}{2} \quad \cdots\cdots\cdots\cdots\cdots\cdots\cdots\cdots\cdots\cdots (1)$$

정식(1)이 시사하는 수가의 요소는 세 가지로 요약된다. 첫째는 실질을 밖으로부터 감싸고 있는 경계의 둘레가 몇 개로 분절되고 있는지를 나타내는, 전(全) 경계분절 수 Eb이다. 둘째는 전경계 내부를 조성하고 있는 단위경계들이 갖고 있는 실질의 수를 표시하는 단위경계별 분절 수 n이다. 셋째는 그러한 단위경계의 개수를 나타내는 단위경계 수 pn이다.

이들이 제안하는 정식을 우리의 현실에 맞도록 변형한 것이 다음의 정식(2)이다. 정식(2)는 단위경계별 분절수 n을 분자 N으로 하고 여기에 단위경계의 종합 개수를 곱하여 합산하는 것으로 한다.

$$VAL = \left[\sum_{i=1}^{n} pn \cdot \frac{N}{2} \right] + \frac{Eb}{2} \quad \cdots\cdots\cdots\cdots\cdots\cdots\cdots\cdots\cdots (2)$$

정식(2)에 의해, 한 개의 실질로부터 다수에 이르는, 크고 작은 경계들이 갖고 있는 실질들의 수가를 평가할 수 있다. 먼저 실질들의 개별적인 수가를 다루고, 이어 실질들의 집합의 수가를 다루어보자. 당장에는 이 정식이 뜻하는 실질들의 수가가 무엇을 함의하는지는 제쳐두자.

정식(2)에 의하면, 수가는 가장 작은 1로부터 시작해서 증가한다. 수가가 제로라는 것은 실질이 존재하지 않는 것을 뜻하므로 생각하지 않기로 한다. 그리고 실질들의 집합 수가를 다루기에 앞서 실질들의 개별 수가가 어떠한 증가 상황을 보이는지를 나타내면 〈그림 26〉과 같다.

46) Loeb, 같은 책, 24쪽 및 C. Stanley Smith, *A Search for Structure: Selected Essays on Science, Art and History*(Cambridge: The MIT press, 1981), 3~8쪽 참조.

그림 26

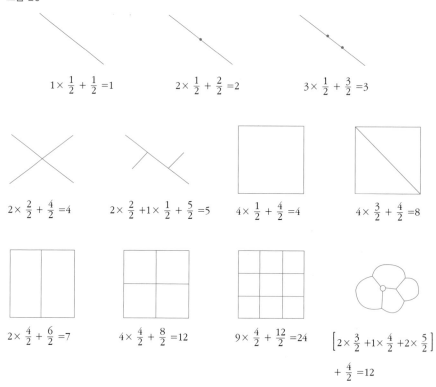

$1 \times \dfrac{1}{2} + \dfrac{1}{2} = 1$　　$2 \times \dfrac{1}{2} + \dfrac{2}{2} = 2$　　$3 \times \dfrac{1}{2} + \dfrac{3}{2} = 3$

$2 \times \dfrac{2}{2} + \dfrac{4}{2} = 4$　　$2 \times \dfrac{2}{2} + 1 \times \dfrac{1}{2} + \dfrac{5}{2} = 5$　　$4 \times \dfrac{1}{2} + \dfrac{4}{2} = 4$　　$4 \times \dfrac{3}{2} + \dfrac{4}{2} = 8$

$2 \times \dfrac{4}{2} + \dfrac{6}{2} = 7$　　$4 \times \dfrac{4}{2} + \dfrac{8}{2} = 12$　　$9 \times \dfrac{4}{2} + \dfrac{12}{2} = 24$　　$\left[2 \times \dfrac{3}{2} + 1 \times \dfrac{4}{2} + 2 \times \dfrac{5}{2}\right]$
$+ \dfrac{4}{2} = 12$

이어서, 많은 실질들이 복잡하게 얽혀 있는 집합의 수가를 정식(2)에 의해 보이면, 다음 〈그림 27〉의 가, 나와 같다.

가) $V_i = \left[5 \times \dfrac{2}{2} + 9 \times \dfrac{3}{2} + 10 \times \dfrac{4}{2} + 3 \times \dfrac{5}{2} + 1 \times \dfrac{6}{2}\right.$

$\left. + 1 \times \dfrac{7}{2} + 1 \times \dfrac{8}{2} + 1 \times \dfrac{13}{2} + 1 \times \dfrac{15}{2}\right] + \dfrac{17}{2} = 70.5 + 8.5 = 79$

나) $V_i = \left[9 \times \dfrac{1}{2} + 1 \times \dfrac{2}{2} + 4 \times \dfrac{3}{2} + 4 \times \dfrac{4}{2} + 1 \times \dfrac{5}{2} + 1 \times \dfrac{6}{2} + 1 \times \dfrac{8}{2}\right] + \dfrac{16}{2}$

$= 29 + 8 = 37$

수가는 작게는 실질 하나하나부터 많게는 실질의 집합을 나타내지만, 아직 수량

그림 27

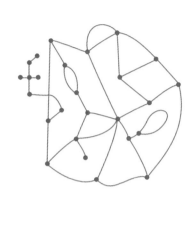

가 나

에 지나지 않으므로 '감가밀도'라고 할 수는 없다. 감가밀도를 얻기 위해서는 우
선 수가를 수가밀도로 바꾸는 절차를 밟아야 한다.

아래에서, 수가를 '수가밀도'(density of valency, D^Σ)로 치환하는 정식을 다루
고, 〈표 3〉에 수가밀도의 내용을 설명하고자 한다. 수가를 수가밀도로 치환하는
데는 뢰브의 평균결절점 수가 \bar{r}과 평균경계윤곽 수가 \bar{n}의 역수개념을 필요로 한
다.[47] 뢰브는 이를 다음 정식(3)으로 나타낸다.

$$\frac{1}{\bar{r}} + \frac{1}{\bar{n}} = \frac{1}{2} + \frac{1}{VAL} \quad \cdots\cdots\cdots\cdots\cdots\cdots\cdots\cdots\cdots\cdots\cdots\cdots\cdots (3)$$

그러나 앞서 정식(2)는 수가를 일반화하여 'VAL'로 표시하고, 결절점수가와 경
계윤곽수가를 구별하지 않기로 하였음으로, 정식(3)의 오른편 항을 사용하되, +를
×로 바꾼 '평균수가곱'($\prod_{ave}VAL$)에 의해 나타낸 정식(4)를 수가밀도 D^Σ로 한다.

47) Loeb, 같은 책, 27쪽 이하 참조.

$$D^{\Sigma}=\log[1/2\ VAL^{-1}]/VA^{L},\ VA^{L}=5.3010 \cdots\cdots\cdots\cdots (4)$$

정식(4)는 〈표 3〉과 같이 수가밀도를 정의함에 있어 평균수가곱역수의 대수값에 변별가능한 한계수가 VA^{L}의 평균수가곱역수의 대수값을 나눈 값으로 정의한다는 것을 말해준다. 변별가능한 한계수가란 가시화 면에서, 일상적으로 변별할 수 있는 최대 픽셀(pixel)의 수가로서 10cm²당 10만 개의 픽셀을 표준으로 하였다.[48]

표 3 수가밀도 D^{Σ} 표

VAL 수가	$\prod_{ave}VAL$ 평균수가 역수곱	$_{ave}VAL^{-1}$ 평균수가역수 곱의 역수	$\log[_{ave}VAL^{-1}]$ 대수 평균수가 역수 곱의 역수	D^{Σ} 수가밀도
1	.5000	2	.3010	.0568
2	.2500	4	.6021	.1136
3	.1667	5.9988	.7781	.1468
4	.1250	8	.9031	.1704
5	.1000	10	1.0000	.1886
10	.0500	20	1.3010	.2454
50	.0100	100	2.0000	.3773
100	.0050	200	2.3010	.4341
1000	.0005	2000	3.3010	.6227
2000	.00025	4000	3.6021	.6795
5000	.00010	10000	4.0000	.7545
10000	.00005	20000	4.3010	.8114
15000	.000033	30000	4.4771	.8446
18000	.000027	36000	4.5563	.8595
20000	.000025	40000	4.6021	.8681
50000	.000010	100000	5.0000	.9432
80000	.000006	160000	5.2041	.9817
90000	.0000055	180000	5.2553	.9914
100000	.0000050	200000	5.3010	1.0000

48) 이 표준은 한 변이 10cm인 가로와 세로의 각 변을 1만 개로 분절했을 때 셀의 개수에 해당한다. 이때 1셀의 한 변의 길이는 0.5mm이다. 일반적으로, 0.5mm이하의 셀은 우리의 시지각에 주어지더라도 크기를 변별하기 어려워 시각언어의 실질로 간주되지 않는다. 예컨대, 19인치 모니터의 4천8백만 개의 픽셀은 공학적인 개념이며 시각언어의 개념이 아님을 강조하고자 한다.

따라서 정식(4)는 수가의 대수평균수가역수곱의 역수를 근간개념으로 수가밀도를 정의하고, 이 수치에 수가비를 곱하여 감가밀도 S^c로 하였다. 감가밀도란 한계수가와 현재의 각 수가가 갖고 있는 대수평균수가역수곱의 역수 간의 비율에 개별 수가의 수가비 R^{VAL}을 곱한 값이다. 이를 나타낸 것이 정식(5)이다.

$$S^c = R^{VAL} \cdot \frac{log[\,1/2VAL\,]}{VAL^L} \quad \cdots\cdots\cdots\cdots\cdots\cdots\cdots\cdots\cdots\cdots\cdots \quad (5)$$

정식(5)에 의하면, 수가가 최소 1일 때부터 감가밀도를 갖는 것으로 되고, 최대 수가인 한계수가에서 감가밀도가 1이 된다. 이 결과를 보여주는 것이 〈표 3〉이다.

간단한 '예시'로 〈그림 28〉을 이용하여, 정식(5)에 의해 감가밀도를 산출하면 〈표 4〉와 같다.

그림 28

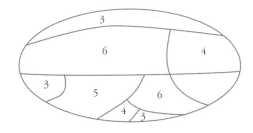

표 4 〈그림 28〉의 부위별 경계수가와 수가밀도

구분 부위	VAL	$\prod_{ave}VAL$	$log\prod_{ave}VAL^{-1}$	D^{Σ}수가밀도	R^{VAL}수가비	S^c감가밀도	R^{Sc}감가밀도비
상	3	.1667	.7781	.1468	.1034	.0152	.0589
중	9	.0556	.2553	.2368	.3103	.0735	.2848
하	17	.0294	1.5315	.2889	.5862	.1694	.6563
계	29				1	.2581	1

〈표 4〉의 결과가 도출되는 과정을 보이면 다음과 같다.

i) 〈표 3〉의 부위별 경계수가와 수가비를 각각 다음과 같이 산출한다.

$$\text{VAL(상)} = \frac{3}{2} + \frac{3}{2} = 3 \rightarrow \frac{3}{29} = .1034 R^{VAL}$$

$$\text{VAL(중)} = \frac{6}{2} + \frac{4}{2} + \frac{8}{2} = 9 \rightarrow \frac{9}{29} = .3103 R^{VAL}$$

$$\text{VAL(하)} = 3 \times \frac{3}{2} + 1 \times \frac{4}{2} + 1 \times \frac{5}{2} + 1 \times \frac{6}{2} + \frac{10}{2} = 17 \rightarrow \frac{17}{29} = .5862 R^{VAL}$$

ii) 평균수가곱 $\prod_{ave}\text{VAL}$를 산출한다.

VAL(상)의 경우: $.5 \times \frac{1}{3} = .1667$

iii) 평균수가곱의 대수역수를 구한다.

VAL(상)의 경우: $\log[.1667^{-1}] = .7782$

iv) 한계수가 VAL^L의 평균수가곱의 대수역수값 5.3010을 위의 수치에 나누어 수가밀도 D^Σ를 얻는다.

VAL(상)의 경우: $.7782/5.3010 = .1468\ D^\Sigma$

v) 위 수치에 해당 수가비를 곱하여 감가밀도 S^c를 얻는다.

VAL(상)의 경우: $.1468 \times .1034 = .0152 S^c$

vi) 감가밀도의 전체 $\sum S^c$를 개개의 감가밀도에 나누어 감가밀도비 R^{Sc}를 얻는다.

VAL(상)의 경우: $.0152/.2581 = 0.0589 R^{Sc}$

여기서, 감가밀도의 여수, 역수자질, 역여수자질 또한 앞 절과 같은 논리로 다음과 같이 산출된다.

i) 〈그림 28〉의 상중하의 감가밀도비의 정여수자질은 다음과 같다.

상＋중＝.0589＋.2848＝.03437

하＝.6563

감가밀도비 R＝.3437/.6563 COMP 〉±M

ii) 역수의 정의에 의해, 감가밀도비의 역수자질은 다음과 같이 된다.

$V_0^{f\text{-}R/C}$＝$.6563^1$＝$.6563$ ················· (하)

$V_1^{f\text{-}R/C}$＝$.6563^2$＝$.4307$

$V_2^{f\text{-}R/C}$＝$.6563^3$＝$.2827$ ················· (중)

$V_3^{f\text{-}R/C}$＝$.6563^4$＝$.1855$

$V_4^{f\text{-}R/C}$＝$.6563^5$＝$.1218$

$V_5^{f\text{-}R/C}$＝$.6563^6$＝$.0799$

$V_6^{f\text{-}R/C}$＝$.6563^7$＝$.0524$ ················· (상)

iii) 감가밀도 역여수자질은, 역여수의 정의에 의해 다음과 같이 된다.

$V_0^{f\text{-}R/C}$＝$1-.6563$＝$.3437$

$V_1^{f\text{-}R/C}$＝$1-.4307$＝$.5693$

$V_2^{f\text{-}R/C}$＝$1-.2827$＝$.7173$

$V_3^{f\text{-}R/C}$＝$1-.1855$＝$.8145$

\vdots

이렇게 해서 얻어진 감가밀도의 역수자질과 여수자질은 자질의 일반적 맥락에서 볼 때, 그 역할이 대단히 중요하다. 이후에는 지금까지 검토한 결과를 가지고 감가밀도를 정의하고 사례를 예시한다.

감가밀도의 정의는 다음과 같다.

S^C＝df 수가비와 수가밀도의 곱의 역수자질과 여수자질에 의해 감가자질을 구조화하는 기능(자)이다.

위의 정의에 따라 다음의 몇 가지 예는 감가밀도가 감가자질의 주요 품목이자, 시각예술가들이 이에 거의 본능적으로 반응한다는 것을 보여준다.

1) 〈도 6〉의 에두아르 부바(Edoudard Boubat)의 사진작품 「누드」는 인체의 머리/상반신/하반신에 걸쳐 수가비와 수가밀도를 차별적으로 안배함으로써, 평범한 인체를 다루었음에도 불구하고 흥미 있는 변화를 살려내고 있다.

$$V_i(머리) = \left[2 \times \frac{2}{2}\right] + \frac{2}{2} = 3$$

$$V_i(상반신) = \left[13 \times \frac{2}{2}\right] + \frac{6}{2} = 16$$

$$V_i(하반신) = \left[\left[12 \times \frac{3}{2} + 5 \times \frac{2}{2}\right] + \frac{6}{2}\right] + [하반신의 의상패턴 전체의 결절점수가,$$

추정밀도 $0.3835] = 26 + 50 ≒ 76$

2) 〈도 7〉의 몬드리안(P. Mondrian)의 「구성」은 3-상한의 수가밀도를 강화하고 2-상한과 4-상한에서 아주 낮은 밀도를, 그리고 1-상한은 2-상한과 4-상한의 중간 수준의 밀도가 되도록 하고 있다. 따라서 가시적 상한들마다 감가밀도의 차별화를 시도하여 평가(E)와 활성(A)의 정도를 달리하고 있음을 보인다.

위의 사실은 감가밀도를 산출해보거나, 시지각적으로 음미하거나 간에, 특정한 규칙에 의해 감가밀도를 안배하고 있다는 것을 말해준다. 넓게 말해, 〈표 2〉의 내시항목들이 그러한 규칙의 개요를 제공해주겠지만, 자세히는 감가밀도의 역수자질과 여수자질의 규칙에 의해서라고 할 수 있다.

감가강도

감가자질의 중요한 또 다른 측면이 색가(色價, color value)와 관련한 강도(intensity, sI)이다. 수가가 성기고 조밀한 밀도를 특징으로 하는 데 반해, 색가는 강하고 여림을 나타내는 '강세'(P)를 특징으로 한다.

도 6 에두아르 부바, 「누드」, 1974

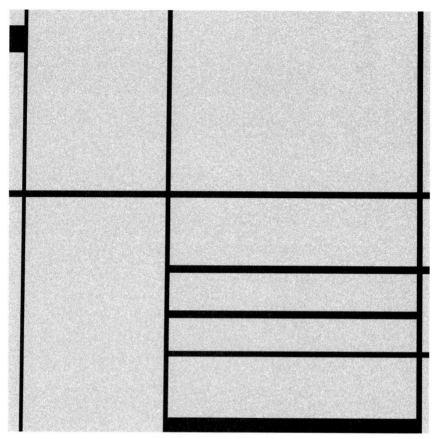

도 7 피에 몬드리안, 「구성」, 1936

색가는 시각예술에서 다루는 모든 실질들을 가시화하는 수단이지만, 동시에 실질들을 어떠한 강세로 할 것인지는 모두 색가에 의해 결정된다. 색가의 강도를 감가자질의 주요 품목으로 간주하는 것은 이 때문이다.

색가의 강도 $_sI$는 문(P. Moon)과 스펜서(D. E. Spencer)의 모멘트암(moment arm)의 일부를 변형한 정식(3)으로 기술된다.[49] 이 정식 역시 색점 또는 색점들

49) Parry Moon & Domina Eberle Spencer, "A Metric for Colorspace", *J. Opt.* Soc. Am., 33, 1943, 260~69쪽: "A Metric Based on the Composite Color Stimulus", J. Opt. Soc. Am., 33, 1943, 270~77쪽 참조. 문-스펜서의 정식 S[C²+8²(v−5)²]¹ᐟ²은 명도의 가산성을 강조하는 색광의 광학적 정식이다. 그러나 명도와 채도의 동반 감산성이

의 집합이나 단일 색면에서 방사되는 파장이 우리의 심리·물리적 반응을 일으킬 때, 이 반응을 먼셀표색계의 3속성의 곱 $\prod P_i$로 정의하고 있음을 보여준다. 예컨대, 임의의 색상 H의 순도(purity)를 '채도 C'라 하고, 광도(loghtness)를 '명도 V'라 할 때, 임의의 지점에서 반사되는 파장의 심리적 색가를 C_i와 V_i의 곱 $\prod C_i V_i$로 나타낸다.[50] 이 방법은 3-차원 비선형공간 좌표로 이루어진 '문-스펜서'의 ω-공간에서 순응점 명도 5°에 해당 색점까지의 벡터를 스칼라곱으로 계산한 값을 색가로 정의하는 방법이다. 정식(3)은 이 방법에 의한 색가의 정의를 보여준다. 색가는 채도의 제곱에 계수를 곱하여 순응점거리(v_i-5)의 스칼라를 더한 값의 제곱근이다. 순응점거리의 스칼라는 사용한계명도 9°의 제곱과 순응점거리를 제곱한 값을 곱한 크기이다.

$$\text{n-MA} = [K \cdot C_i^2 + 9^2 (V_i-5)^2]^{1/2}, \ K=5 \ \cdots\cdots\cdots\cdots\cdots \ (3)$$

정식(3)에 의한 색가의 강도를 새 모멘트암 n-MA으로 부르기로 한다. 이에 따르면, 색가의 강도는 색상(H)의 명도가 순응점 5°일 때 가장 작고, 순응점에서 멀어질수록 커진다. 예컨대, 최고명도 10°와 최저명도 0°에 근접할수록 색가의 강도가 커진다. 또한 같은 명도의 수준이라 하더라도 채도거리가 클수록 색가의 강도가 커진다.

이러한 사실을 나타낸 것이 〈표 5〉의 새 모멘트암(n-MA)이다. 〈표 5〉에 의하면, 색가의 강도는 특정 색상이 갖는 순응점으로부터의 명도거리와 채도의 크기에 비례해서 커진다.

정식(3)에 의해, 작성된 〈표 5〉는 〈표 6〉에 나타낸 기존의 모멘트암의 약점[51]이

특징인 물체색의 심리물리적 반응을 기술하는 데는 부적합하다. 여기서 제시한 정식(3)은 채도 C_i에 계수 K=5를 곱하여 채도의 차등성을 확실히 하는 한편, 명도에 있어서는 $8^2(V-5)^2$를 $9^2(V-5)^2$로 해서, 명도 9°까지 사용하는 현실을 감안하였다.

50) 같은 책, 같은 곳 참조. 다시 말하지만, '모멘트암'이란 ω-공간에서의 순응점 명도 5°로부터 시료색의 3속성의 좌표의 거리에 비례하도록 나타낸 값이다.

표 5 색가의 강도를 나타내는 새 모멘트암(n-MA) 표

C_i / V_i	0	2	4	6	8	10	12	14
0, 10	45							
2, 9	36	36.2767	37.0945	38.4187	40.1995	42.3792	44.8999	47.7074
2, 8	27	27.3679	28.4429	30.1496	32.3883	35.0571	38.0657	41.3401
3, 7	18	18.5472	20.0998	22.4499	25.3772	28.7054	32.3110	36.1109
4, 6	9	10.0499	12.6886	16.1555	20.0250	24.1039	28.3019	32.5730
5	0	5.0000	9.2195	13.6015	18.0278	22.4722	26.9258	31.3847

표 6 문-스펜서의 모멘트암

C_i / V_i	0	2	4	6	8	10	12	14
0, 10	40							
1, 9	32	32.1	32.2	32.6	33.6	33.6	34.2	35.0
2, 8	24	24.1	24.4	24.8	25.3	26.0	26.8	27.8
3, 7	16	16.1	16.5	17.1	17.9	18.9	20.0	21.3
4, 6	8	8.25	8.95	10.0	11.3	12.8	14.4	16.1
5	0	2	4	6	8	10	12	14

라 할 수 있는, 과소평가된 채도에 명도와 동일한 평가를 허용함으로써, 색가의 강도를 새 모멘트암으로 정확하게 표시되도록 하였다.[52]

여기서 새삼스럽게 '새 모멘트암'을 부각시키는 것은 초기의 문-스펜서가 생각한 것처럼, 새 모멘트암 또한 감가자질의 강하고 여림을 표시하는 한편, 색가의 할당면적의 조율에 의해 감가자질을, 특히 강도와 관련해서 정확히 표시할 수 있을

51) 문-스펜서가 처음으로 성안한 〈표 5〉는, 그러나 2-차원으로 제시되는 모든 시료색들이 갖는 채도의 의미에 정당한 무게를 실어주지 못했다는 문제점을 갖고 있다. 이 문제를 해결하기 위해서는 채도거리를 명도거리와 동등하게 평가해야 한다. 본서의 새 모멘트암은 이를 시정하기 위한 대안으로 채도 C_i^2에 계수 K를 곱하여, 채도의 중요성을 높임으로써, 〈표 4〉에서 보는 것처럼, 명도 단계뿐만 아니라, 채도 단계에서도 시차가 확연히 드러나도록 하였다. 이 점을 〈표 4〉의 색가의 강도를 표시하는 새 모멘트암과 〈표 5〉의 기존의 문-스펜서의 모멘트암을 비교함으로써 알 수 있을 것이다.

52) 이에 관한 자세한 설명은 Fred W. Billmeyer & Max Saltzman, *Principles of Color Technology*(New York: John Wiley & Sons, 1981), 60쪽 이하 참조.

것으로 생각하기 때문이다.[53] 이를테면, 〈표 5〉에 의해 복수 색가들의 강도균형점(point of color intensity balance, P_B)[54]에 따른 할당면적을 얻고, 기타 모든 색가의 자질들의 역수와 여수를 〈표 5〉에서 얻을 수 있다. 가령, 〈표 5〉를 이용하여 임의의 시료색의 먼셀기호가 C와 V에 있어, 각각 6/8, 3/8인 색가의 강도균형점을 생각해보기로 하자. 이때, 색가의 할당면적은 정식(4)에 의해 다음 '예시'와 같이 산출된다.

$$S_1[K \cdot C_i^2 + 9^2(V_i-5)^2]^{1/2} \equiv S_2[K \cdot C_i^2 + 9^2(V_i-5)^{1/2}] \cdots\cdots (4)$$

• 예시

$$S_1[5 \times 8^2 + 9^2(6-5)^2]^{1/2} \equiv S_2[5 \times 8^2 + 9^2(3-5)^2]^{1/2}$$

$$\rightarrow S_1[20.0250] \equiv S_2[25.3772]$$

$$\rightarrow S_1/S_2 \equiv 20.0250/25.3772 \equiv .7891, \ 1.2673^{-1}$$

위의 예시는 특정 모멘트암의 색가강도에 의한 할당면적의 크기는 다음과 같이 균형점 P_B로 설정해야 한다는 것을 말해준다.

$$P_B = \{0.7891, \ 1.2673\}$$

여기서, 감가강도의 균형점은 새 모멘트암으로 표시되는 색가의 크기 간의 역수로 정의된다. 이 또한 임의의 시료색의 강도를 역수자질과 여수자질을 구조화할 수 있는 단서가 된다. 예시에서 S_1과 S_2의 색가강도는 .7891과 1.2673^{-1}이라는 역수관계로 정의된다. 이를테면, S_1의 색가강도는 .7891이며 S_2의 색가강도는

53) P. Moon & D. E. Spencer, "A Metric Based on the Composite Color Stimulus", 앞의 책, 270~277쪽 참조. 위 정식(4)의 S_1, S_2는 면적비를 나타낸다. 그러나 이 책에서는 면적비는 물론, 색가의 감가강도의 균형점을 아울러 나타낸다는 것을 강조하고자 한다.
54) 같은 책, 같은 곳 참조.

1.2673이다. 이렇게 해야 한다는 것 자체가 감가강도라는 자질이 색가에 존재한다는 것을 말해준다.

여기서, 감가의 강도 sI는 다음과 같이 정의된다.

$sI = df$ 새 모멘트암으로 표시되는 색가의 강도균형점과 관련하여 할당면적비를 강도의 역수자질과 여수자질에 의해 구조화하는 감가자질의 기능(자)이다.

위의 정의에 의하면, 정(正)안배의 경우 '예시'의 할당면적비 S_1과 S_2의 실질들은 균형점 $P_B = \{.7891, 1.2673\}$에 의해 안배되어야 하고, 역(逆)안배의 경우 S_1은 S_2에 대해 면적비에 있어 1.2673배수로 안배해야 하고, S_2는 S_1에 대해 1.2673의 역수 1.2673^{-1}, 즉 .7891배수로 안배해야 한다. 그럼으로써, 정안배와 역안배 모두에서 S_1과 S_2의 곱 $\prod S_1 S_2$이 1로 되어 S_1과 S_2가 서로 동반자질이 될 수 있다.

여기서 감가강도의 정의에 따라 다음과 같은 감가강도의 할당면적의 역수자질을 얻을 수 있다. 이 역수자질들은 〈표 5〉에 의거해서 색가의 강도로 나타낼 수 있다.

• 예시

처음 색가의 강도안배비를 위에서와 같이 $1.2673^{\pm 1}$로 할 때, n-차 색가의 강도 정안배비의 역수자질은 다음 〈표 7〉과 같다.[55]

다른 한편, 〈표 7〉의 n-차 역수 중에서 $_c V_0^{f \cdot R} \sim _c V_3^{f \cdot R}$에 대한 정안배 여수자질은 다음과 같은 절차로 산출된다.

i) 정안배 역수자질의 합

$$\sum_{i=0}^{4} = 1.2673 + .7891 + .6227 + .4914 + .3877 = 3.5582$$

55) 애초, 0.7891MA가 20.0250이었으므로, 색가의 역수자질은 MA가 $1.2673^{\pm 1}$로 증감하는 방식으로 기술해야 한다.

표 7 '예시'의 정안배 역수자질

n-차 역수표시	$N^{\pm 1}$ 표시	정안배 역수자질	강도 MA	먼셀기호
$_cV_n^{f\text{-}R}$	1.2673^{+71}			
\vdots	\vdots			
$_cV_2^{f\text{-}R}$	1.2673^{+3}	2.0353	40.7578	2, 9/8
$_cV_1^{f\text{-}R}$	1.2673^{+2}	1.6060	32.1611	2, 8/ ; 4, 6/14
$_cV_0^{f\text{-}R}$	1.2673^{+1}	1.2673	25.3777	3, 7/8
$_cV_1^{f\text{-}R}$	1.2673^{-1}	.7891	20.0250	4, 6/8
$_cV_2^{f\text{-}R}$	1.2673^{-2}	.6227	15.8017	4, 6/5
$_cV_3^{f\text{-}R}$	1.2673^{-3}	.4914	12.4691	4, 6/4
$_cV_4^{f\text{-}R}$	1.2673^{-4}	.3877	9.8394	4, 6/1
\vdots	\vdots			
$_cVn^{f\text{-}R}$	1.2673^{-n}			

ii) 정안배 역수자질비

$_cV_0^{f\text{-}R}=1.2673 \ / \ 3.5582=.3562, \ [O]_{i=3+}$

$_cV_1^{f\text{-}R}= \ .7891 \ / \ 3.5582=.2218, \ [O]_{i=4\text{-}}$

$_cV_2^{f\text{-}R}= \ .6227 \ / \ 3.5582=.1750, \ [O]_{i=5\text{-}}$

$_cV_3^{f\text{-}R}= \ .4914 \ / \ 3.5582=.1381, \ [O]_{i=6+}$

$_cV_4^{f\text{-}R}= \ .3877 \ / \ 3.5582=.1090, \ [O]_{i=7+}$

iii) 정안배 역수자질비 분류

$_cV_0^{f\text{-}R}+_cV_1^{f\text{-}R}=.3562+.2218=.5780, \ +O$

$_cV_2^{f\text{-}R}+_cV_3^{f\text{-}R}+_cV_4^{f\text{-}R}=.1750+.1381+.1090=.4220, \ -O$

iv) 정안배 정여수자질 표시

$\pm O=.5780, \ .4220$

v) 정안배 역여수자질 표시

$_cV_0^{f\text{-}C}=1 - .7891=.2109, \ [N]_{i=2+}$

$_cV_1^{f\text{-}C}=1 - .6227=.3773, \ [W]_{i=2\text{-}}$

$$_cV_2^{f-c} = 1 - .4914 = .5086, [O]_{i=2+}$$

$$_cV_3^{f-c} = 1 - .3877 = .6123, [W]_{i=1}$$

$$_cV_4^{f-c} = 1 - .3059 = .6941, [O]_{i=1}$$

$$\vdots$$

이상으로 우리는 감가자질의 두 부분인 밀도와 강도를 모두 다루었다. 앞서 밀도는 감가자질이 다루게 될 수가밀도와 밀접한 관계를 가지며, 강도는 색가의 강도와 밀접한 관계를 갖는다는 것을 밝혔다. 이제 이 절의 말미에 감가자질의 두 부분을 살려 다음과 같이 감가자질 $_sV^f$의 정의를 추가해두고자 한다.

$_sV^f$=df 감가밀도를 나타내는 수가와 감가강도를 나타내는 색가에 의해, 모든 감가의 실질들을 감가역수자질과 감가여수자질에 의해 구조화하는 기능(자)이다.

위치자질

마침내 자질론의 마지막 관문인 위치자질을 다룰 차례가 되었다. 이 장의 '품사자질의 역할과 정의'에서 예비적으로 언급할 때 위치자질이란 실질들이 놓이게 될 장소의 적격성 여하를 판단하는 기능이라고 하였다. 그리고 장소 판단의 적절성 여하를 나타내는 말로 '처사'(Locative, l)라는 용어를 쓰기로 하였다.

여기서는 처사에 무게를 실어줌으로써 위치자질을 정의하고[56], 그 기능이 정각자질과도 다르고, 벡터자질과 만곡자질 등의 자질들을 2차적으로 배후에서 지정해주는 상위기능이라는 것을 확실히 하고자 한다.

그러나 위치자질은 이와 같은 이유로 자신만의 고유한 실질을 갖지 않는다는 특징을 지니게 된다. 이러한 사실은 정각자질이 고유한 실질을 갖지 않는 것과 유사하다. 이를테면 벡터자질이 사각계를, 만곡자질이 만곡계를, 감가자질이 감가밀도

56) '위치자질'이라는 용어를 사용하여 위치를 갖는 실질들이 주어져 있음을 나타내기로 한다. 여기서 '자질'은 계속해서 퍼스의 의미로 사용된다. 그리고 장차 위치자질을 l-언어로 정의했을 때에만 실질 '기표'(signifiers)라 할 수 있다.

와 강도를 각각 실질로 갖는 것과는 대조를 이룬다.

위치자질이 그 특성상 앞서 자질들의 상위자질이라는 점에서 감가자질을 제외한 정각자질 · 벡터자질 · 만곡자질과 이들 휘하의 실질들을 두루 자리매김하기 위한 특수언어가 있어야 한다. 필자는 이를 'l-언어'라 부르고 많은 시행착오와 거듭된 실험을 통해 l-언어의 존재를 확인하는 데 이르렀다.

사실, 위치자질이란 l-언어를 구현하는 우리의 '선천적인 시각언어능력'(a priori visual linguistic competence)의 또 다른 이름이라 할 수 있다. 따라서 위치자질도 우리에게 선천적으로 주어진 것으로 간주하며, 후천적 · 경험적으로 계발되는 것으로 이해된다. 위치자질은 이미 말했듯이 정각자질 · 벡터자질 · 만곡자질과 이들의 규제 아래에 있는 실질들에 처사를 할당하는 고차적이고 질적인 자질이다.

실질들을 자리매김하는 방식을 다루기 위해서는 처사분석(locative analysis)이 필요하고, 처사분석의 방법론으로 〈표 8〉과 같은 함수기술(functional description)을 사용한다.

함수기술이란 좀 딱딱하게 표현하자면 다음과 같다. 즉, 〈표 8〉과 같이 2개의 처사변항 χ_i와 y_i가 있을 때, 이들의 집합을 각각 P와 E로 나타내고, χ_i와 y_i의 부분변항들을 열거한 함수 $f\{(\chi_i, y_i) \mid \chi_i \in R, y_i \in R\}$를 시각언어의 실질들과 연관시키는 방법이다.

함수기술이라고 하니까 좀 낯설어 보이겠지만 굳이 이 방법을 사용하는 것은, 이 방법에 의해서만 처사를 분석하는 데 사용할 특수언어로서 'l-언어'를 발전시킬 수 있기 때문이다.

표 8 햄비지 정각계 초기값 3항 순서쌍의 함수기술 표

	P	E
	χ_i	y_i
H_i	$H_i\chi_0$	ε_i에 동조, ε
	$H_i\chi_1$	ε_i에 동조, ε
	$H_i\chi_2$	ε_i에 비동조, $\sim\varepsilon$
V_i	$V_i\chi_0$	ε_i에 비동조, $\sim\varepsilon$
	$V_i\chi_1$	ε_i에 동조, ε
	$V_i\chi_2$	ε_i에 동조, ε

이 방법이 생소할 것 같아 정각계의 대표적인 사례인 햄비지 정각계를 예시로 들어, 정각계의 가로분절과 세로분절이 갖는 정각자질의 l-언어가 어떤 것이고, 어떻게 사용되는지를 보이고자 한다. 이는 앞에서 실질들이 그 자질에 의해 자리 매김된다고 했던 것이 궁극적으로는 위치자질에 의해서라는 것, 다시 말해 위치자 질이라는 보다 높은 기능에 의해 가능하다는 것을 보이기 위한 것이다. 잠시 함수 기술의 개요를 말한 후 이를 햄비지 정각계의 일례인 〈그림 29〉를 '예시'로 설명하 기로 한다.

함수기술의 개요

〈그림 29〉에 햄비지 정각계의 일부를 예시했지만, 이를 다루는 데 열쇠가 되는 것은 가로분절과 세로분절이다. 이를테면, 주어진 시료의 가로분절과 세로분절의 집합을 P라 하고, P의 성원들 간에 존재하는, 규범에 대한 P의 성원들의 동조여부 를 나타내는 사상들의 집합을 E라 하자. 무슨 말인가 하면, P의 성원 하나하나가 E의 성원 하나하나에 동조하느냐, 동조하지 않느냐 하는 아주 상식적인 문제를 생 각해보자는 것이다.

좀 딱딱하지만, P의 성원들의 하나하나라는 뜻에서, χ_i라는 기호를 쓰기로 하 고, E의 성원들의 하나하나라는 뜻으로 ε_i라는 기호를 쓰기로 하자. 뿐만 아니라 P의 χ_i가 E의 ε_i에 동조하느냐의 여부 또한 기호로 나타내기로 하자. 그러면 그 내용이 분명해질 것이다. 가령, 〈표 8〉에서처럼, 동조의 여하를 ε 또는 $\sim\varepsilon$로 표시

그림 29

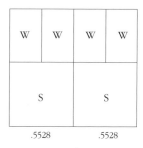

S	$\sqrt{2}$	S
$\sqrt{2}$	S	$\sqrt{2}$
S	$\sqrt{2}$	S

.4142 .5858 .4142

가

S	$\sqrt{2}$	S
$\sqrt{2}$	S	$\sqrt{2}$

.4142 .5858 .4142

나

W	W	W	W
S		S	

.5528 .5528

다

264

하고, 전자를 '동조하는 것'으로 하고, 후자를 '동조하지 않는 것'으로 해서 이야기를 풀어나가기로 하자.

〈표 8〉을 보자. 분명히 P는 시료에 주어진 임의의 가로분절 $H_i\chi_i$와 세로분절 $V_i\chi_i$의 집합이고[57], E는 관찰자가 이에 따라 집합 P의 성원들을 정의하려는 규범으로서, 동조 여부를 모아놓은 집합이라 할 수 있다. 구체적으로 말해, E의 성원 ε_i에 대한 P의 성원 χ_i의 동조 여부를 나타내는 '상태'를 y_i라 할 때, 결국 E는 y_i의 집합이 된다. 이러한 뜻에서, P와 E를 각각 다음 식(1)로 나타낼 수 있다.

$$P=\{H_i\chi_i,\ V_i\chi_i\}, \qquad E=\{\varepsilon,\ \sim\!\varepsilon\} \cdots\cdots\cdots\ (1)$$

식(1)에서, $H_i\chi_i$와 $V_i\chi_i$가 P라는 집합의 성원이고, ε와 $\sim\!\varepsilon$가 P라는 집합의 성원 간에 존재하는 규범이라는 사실을 간단히 식으로 나타내면 다음 식(2)로 표현할 수 있다.

$$\alpha : P \rightarrow E \cdots\cdots\cdots\cdots\cdots\cdots\cdots\cdots\cdots\cdots\ (2)$$

지금까지의 이야기를 좀 더 일반화해서 말하면 이렇다. 예컨대, 〈표 8〉은 P의 성원들이 ε_i에 '동조하느냐'(correspond, ε), '동조하지 않느냐'(not correspond, $\sim\!\varepsilon$) 하는 두 가지의 사상(寫像, mapping)을 나타낸다. 여기서, $\chi_i \mapsto \alpha(\chi_i)$에 의해, 〈표 8〉의 $P\chi_i$의 성원들이 E 안에서 $\alpha(\chi_i)$의 동조 여부를 나타내는 것으로 하여, 〈표 8〉을 자세히 열거하면 〈표 9〉와 같이 된다. 〈표 9〉의 y_i에 기입한 'ε_i에 동

57) 'H_i'는 '임의의 크기를 갖는 가로'를 나타내고, 'χ_i'는 가로가 특정한 방식으로 분절된 결과를 보여주는 정각자질의 일반 사례를 나타낸다. 따라서 '$H_i\chi_i$'는 임의의 크기를 갖는 가로를 특정한 방식으로 분절하는 정각자질의 구체적인 일례를 나타낸다. 마찬가지로 '$V_i\chi_i$' 역시 임의의 크기를 갖는 세로를 특정 방식으로 분절하는 정각자질의 구체적인 일례를 나타낸다. 다른 한편, 'ε'는 χ_i가 특정 규범 ε_i에 '동조한다' 또는 '대응한다'를 나타내고, '$\sim\!\varepsilon$'는 χ_i가 특정한 규범 ε_i에 '동조하지 않는다' 또는 '대응하지 않는다'를 나타낸다.

표 9

χ_i	y_i
$H_i\chi_0$	ε
$H_i\chi_1$	ε
$H_i\chi_2$	$\sim\!\varepsilon$
$V_i\chi_0$	$\sim\!\varepsilon$
$V_i\chi_1$	ε
$V_i\chi_2$	ε

조 또는 비동조'는 편의상의 예이며, 동조와 비동조의 세세한 내용은 얼마든지 다를 수 있다는 것을 염두에 두자.

다른 한편, 〈표 9〉에서 y_i에 대해 피사상관계에 있는 χ_i에는 〈그림 29〉에 예시한 바와 같이, 햄비지 정각계의 가로분절 H_i와 세로분절 V_i의 세목들을 나타내되, 구체적으로는 편의상 식(3)과 같이, H_i와 V_i의 각각에 있어서 초기값(initiative value, iv)의 3항 순서쌍 〈χ_0, χ_1, χ_2〉만을 열거하기로 한다.[58]

$$iv = \langle H_i\chi_0, H_i\chi_1, H_i\chi_2, \cdots V_i\chi_0, V_i\chi_1, V_i\chi_2 \rangle \cdots\cdots\cdots\cdots (3)$$

이와 같이 열거하고 보면, H_i든 V_i든 이것들의 χ_i의 세목들은 집합 P를 정의역(定義域, domain)으로 하는 논리변수(logical variables)이고, y_i의 세목들은 특

58) 여기서, 가로분절 H_i와 세로분절 V_i가 분절세목들의 집합 P가 된다. 여기에다 세목 χ_i를 부가한 $H_i\chi_i$와 $V_i\chi_i$는 그러한 집합 P에 있어서 분절의 세세한 내용을 나타낸다. 가령, 〈그림 29〉의 (가) (나) (다)에서 H_i와 V_i는 P에 있어 각각 다음과 같다. (가)$H_i = V_i = s + \sqrt{2} + s$, (나)$H_i \neq V_i$; $H_i = s + \sqrt{2} + s$, $V_i = s + \sqrt{2}$, (다)$H_i \neq V_i$; $H_i = w + w + w + w$, $V_i = w + s$. 따라서 (가)의 $H_i\chi_i = \{s, \sqrt{2}\}$이고 $H_i\chi_i = \{s, \sqrt{2}\}$이므로, $H_i\chi_i$와 $V_i\chi_i$가 같으며 (나) 역시 그러하다. 그러나 (다)의 경우는 $H_i\chi_i = \{w\}$, $V_i\chi_i = \{w,s\}$와 같이 H_i와 V_i 간의 차별성을 나타낸다. 더 나아가 왜 초기값이 세 개냐, 그리고 순서쌍이 존재하느냐 하는 데는 의문이 있을 수 있다. 먼저, 초기값으로 세 개를 둔 것은 자질(정각자질)의 세목을 열거하기 위한 것이다. 〈그림 29〉의 (나)를 예로 들면, 조화열 0.4142, 0.5858, 0.4142가 사용되었음을 볼 수 있다. 이는 이 책 274쪽에 보일 〈절차 1〉의 $\varepsilon_0 = \langle r_0, r_1, r_2 \rangle$와 같이 초기값을 3항 순서쌍으로 한 것의 예가 된다. 그리고 이들 순서쌍에 의해서만 수열의 차별적인 증식이 가능하다는 데서 순서가 존재해야 한다고 말할 수 있다.

정 규범 ε_i에 대한 동조의 상태를 나타내는, 이를테면, 집합 E를 치역(値域, range)으로 하는 논리변수가 된다.

〈표 9〉에서 볼 때, 두 개의 집합 χ_i와 y_i 사이의 관계가 구체적으로 무엇인지 확실해진다. 이것들은 모두 식(2)의 '$\alpha : P \rightarrow E$'와 관련해서 일일이 세목별로 열거한 것이라 할 수 있다. 이들의 세목을 식(2)에 근접시켜 표현하면,

$$\alpha(H_i\chi_0) = \varepsilon$$
$$\alpha(H_i\chi_1) = \varepsilon$$
$$\alpha(H_i\chi_2) = \sim\varepsilon$$
$$\alpha(V_i\chi_0) = \sim\varepsilon$$
$$\alpha(V_i\chi_1) = \varepsilon$$
$$\alpha(V_i\chi_2) = \varepsilon$$

와 같이 되고, 관계의 형식으로 나타내면 다음과 같다.[59]

$$\alpha = \{(H_i\chi_0, \varepsilon), (H_i\chi_1, \varepsilon), (H_i\chi_2, \sim\varepsilon), (V_i\chi_0, \sim\varepsilon), (V_i\chi_1, \varepsilon), (V_i\chi_2, \varepsilon)\}$$

이러한 예는 집합 P의 각 성원에 대해 각 $H_i\chi_i$와 $V_i\chi_i$가 논리변수로서, 집합 E의 규범 ε_i에 대한 대응여부가 '확정적인 상태'라는 것과 이를 나타내는 관계 α에 있어서 '일의적 대응'(one to one correspondence)이 존재한다는 것을 말해준다.

59) 이것들은 모두 규범적 대응(canonical correspondence)이며, 따라서 사실적 대응(factual correspondence)과 구별된다는 것을 시사한다. 가령, 식(2)의 사상관계가 규범적이라고 할 때가 바로 이런 경우를 염두에 두고 하는 말이다. 즉 P의 변수χ_i가 E의 변수 ε_i에 사상될 때, ε_i가 χ_i와 사실관계에 있어서가 아니라 규범관계에서 그렇다는 것이다. 가령, 비 R를 이차함수 C_i 또는 χ_i로 해서 χ_i의 집합 P와 유사한 경우을 얻었다면, 주어진 P의 χ_i는 규범 ε_i에 있어서만 y_i에 대응한다. 따라서 규범에 있어서 어느 하나에 대응한다는 것은 하나의 사실이 또 하나의 사실에 대응하는 것과는 구별된다.

이를 일반화해서 말하자면 이렇다. 즉 〈표 9〉에서 함수는 가로로는 제1열의 χ_i, 제2열의 y_i, 세로로는 각 열의 행(行)이라는 세 가지에 의해 결합되어 있고, 함수를 정의하는 데 세 가지 쌍구조(A, B, f)를 이루는 요소를 모두 구비하고 있다는 것을 시사한다.[60]

이러한 사실은 햄비지 정각계를 위치함수(locative function)로 번역함으로써, 실질들을 기표로 표기할 수 있고, 나아가서는 기표의 표기체계를 표준화할 수 있는 근거와 방법적 전망을 확인시킨다.

다른 한편, 사각계, 만곡계의 실질들의 기표표기는 앞에서 시사한 바와 같이 〈표 8〉의 '햄비지 정각계 초기값 3항 순서쌍의 함수기술 표'로부터 유추함으로써, 표기할 수 있다는 것을 〈표 10〉으로 요약할 수 있다.

〈표 10〉은 $P(\chi_i)$를 V_i^f, C_i^f로 구분해서 각각 벡터자질, 만곡자질이 보여주는 $E(y_i)$에 대한 사상관계를, 〈표 8〉과 같이 각각 별개의 '표'로 작성하는 대신, 편의상 일괄 표시해본 것이다.

중요한 것은 실질들의 분절 χ_i를 알고, 이것들 간에 존재하는 규범 ε_i를 알면, 각 χ_i의 실질들이 ε_i에 대응하는지의 여부도 알 수 있다는 것이다. 그리고 이처럼 알 수 있다는 것은 곧 실질을 함수기술에 의해 기표로 번역할 수 있을 뿐만 아니라, 이에 의해 '표준화된 표기'가 가능하다는 것을 뜻한다.

이러한 맥락에서, 표준표기란 실질들을 이차함수표기(quadratic functional notation)에 의해 기표로 번역함으로써, 표기하는 사람의 개인적인 시차를 최대한 줄일 수 있다는 장점이 있다. 그러나 함수기술이 실제로 이루어지기 위해서는, 실질들을 〈표 10〉에 제시한 바에 따라 실측하고 실측한 실질들을 차별화할 수 있는 수치로 기술해야만 한다. 이후에는 이를 '표준 양화표기'라는 이름으로 다룰 것이다.

60) 이 점은 두 집합 A와 B가 있을 때, A에서 B로의 함수 f의 세 조건인 (1)f⊆A×B, (2)Domf=A, (3)$(\chi, y) \in f$ & $(\chi, z) \in f$이면, y=z라는 조건들을 만족시킬 뿐만 아니라, '임의의 a∈A에 대하여 유일한 b∈B가 존재함으로써, (a, b)∈f이다'를 만족시킨다.

표 10 사각계 · 만곡계 초기값의 0~2의 3항 순서쌍과 3~5궤도의 함수기술 표시

P		E
χ_i 〈자질별 χ의 구분〉		y_i
$V^f_0,$	$C^f_0,$	ε
$V^f_1,$	$C^f_1,$	ε
$V^f_2,$	$C^f_2,$	$\sim\varepsilon$
$V^f_3,$	$C^f_3,$	$\sim\varepsilon$
$V^f_4,$	$C^f_4,$	ε
$V^f_5,$	$C^f_5,$	ε

표준 양화표기와 I-언어

표준 양화표기는 앞에 제시했던 가로분할과 세로분할의 집합 P의 성원 χ_i와 규범 ε_i의 집합 E의 성원 y_i가 갖는 동조 또는 비동조의 세목들의 내용이 되는 자질들을 어떻게 양화할(how to quantify) 것이냐가 관건이라 할 수 있다. 따라서 표준 양화표기는 함수 f의 변항 χ_i, y_i를 양화처리할 방법론이 주요 과제가 된다. 이 방법론은 앞서 언급한 $\chi_i \mapsto \alpha(\chi_i)$로 대표되는 P를 E 속의 $\alpha(\chi_i)$라는 등가상태에 대응시킴으로써, 함수 $\alpha: P \rightarrow E$를 고정시키는 대안이 될 것이다.

여기에는 앞서 언급한 P와 E를 f의 사상관계(map relation)로 다루는 한편, 논리적으로 이들의 무엇을 정의역 P의 변항으로 하고, 치역 E의 변항으로 하느냐 하는 어려운 선택이 뒤따른다. 이 선택이 표준 양화표기의 가능성을 확립하는 열쇠라 할 수 있다.

이것들을 햄비지 정각계 변항들의 양화처리를 예시로 다루기로 한다.

햄비지 정각계의 변항들이란, 앞서 초기 단계에서 언급했던 P의 가로분절 H_i와 세로분절 V_i에 관한 것이라는 데는 이론의 여지가 없을 것이다. 문제는 이 두 분절의 방식이 무한하기 때문에 여기에 어떻게 대처하느냐 하는 것이다. 하나의 아이디어는 P의 변항 χ_i가 드러내는 무한류의 분절방식을 이차함수 카오스계(quadratic chaotic system)에 의해 정의하는 것이다. 이렇게 정의하는 것은 E의 변항 y_i를, χ_i의 수열이 드러내는 '상태 S_i'를 다음 식(4)와 같은 이차함수의 상수 C_i와 근 χ_i에 의해 규범적으로 정의하는 것이 된다.

$$Q_c(\chi_i) = \frac{-1+\sqrt{1+4c_i}}{2} \quad \cdots\cdots\cdots\cdots\cdots\cdots\cdots\cdots\cdots\cdots\cdots\cdots \quad (4)$$

여기서, 상수 C_i와 근 χ_i에 의해, 규범 ε_i를 무한히 다양화하고 정량적으로 차별화할 수 있는 방법적 대안이 중요한 과제로 남는다. 이 과제는 χ_i의 수열들의 무한한 증식으로 이루어지는 집합 P의 성원 $\chi_i = \{H_i,\ V_i\}$를 y_i의 집합 $E = \{\varepsilon,\ \sim\varepsilon\}$에 대응시켜 해석함으로써 풀 수 있을 거라는 것은 이미 앞에서 언급하였다.

이렇게 할 경우, 식(4)의 이차함수의 C_i와 χ_i를 무엇으로 하느냐가 문제의 핵심이 될 것이다. 중요한 것은 임의의 정각계의 P의 성원 $H_i\chi_i$와 $V_i\chi_i$가 변형의 폭에 있어 무한하고, 이보다 앞서 H_i와 V_i의 여하에 의한 게슈탈트(gestalt)의 성질이 변화무쌍하여 이것들에 사실적으로 대응하기보다는 규범적으로 대응할 요소가 있어야 한다는 것이다. 가령, 〈그림 29〉에 보인 것과 같은 햄비지 정각계가, 예시한 것 이외에도 이것들의 H_i, V_i 그리고 $H_i\chi_i$, $V_i\chi_i$의 무한변형이 가능하므로 이들의 변형을 차별화할 수 있는 규범적 요소가 있어야 한다.

이를 H_i와 V_i의 대소 간의 비(ratio, R_i)로 하는 것이 타당하리라는 것은 논리적으로 자명하다. 왜냐하면 비 R_i이 특정 햄비지 정각계의 게슈탈트적 성질이 되기 때문이다. 그래서 비 R_i에 주목하는 것이 하나의 확실한 대안이라 할 수 있고, 이에 의해 정각계의 P의 성원 χ_i를 식(2)에 의거해 양화하는 하나의 방법이 된다. 그 구체적인 절차는 식(4)의 상수 C_i와 근 χ_i의 차별화가 비 R_i의 차별화와 밀접한 관계를 갖도록 하는 것이다. 이 문제를 해결하자면 C_i와 χ_i에 비 R_i를 대입하는 방법을 찾아야 한다.

이를 위해서는, 먼저 식(5)에 나타낸 바와 같이, i)R_i이 H_i와 V_i의 비이냐, 아니면 ii)$H_i\chi_i$와 $V_i\chi_i$의 비냐 하는, 요컨대 비의 적용범위를 구분하되, 이것들을 수열의 상태 S_i에 의해 차별화해야 한다. H_i와 V_i의 비를 간단히 '\overline{HV}^R'로 나타내고, $H_i\chi_i$와 $V_i\chi_i$의 비를 '\overline{Hi}^R'과 '\overline{Vi}^R'로 나타내면, 비특성이 갖는 상태 S_i에 $E_i(\varepsilon_i)$가 차별적으로 대응할 수 있는지를 살피는 것은 어려운 일이 아니다.

$$R_i = \{\overline{HVi}^R, \overline{Hi}^R, \overline{Vi}^R\} \quad \cdots\cdots\cdots\cdots\cdots\cdots \quad (5)$$

무엇보다 $E_i(\varepsilon_i)$를 차별화함으로써, $P(\chi_i)$가 $E_i(\varepsilon_i)$에 사상되도록, 식(4)의 C_i와 χ_i를 조율하는 것은 확실히 하나의 대안이 될 수 있다. 이 때 $E_i(\varepsilon_i)$를 차별화하는 데에는 식(3)의 상수 C_i와 근 χ_i라는 두 요인이 필요하다는 것을 앞서 언급했으므로, 여기서는 비 R_i에 있어 \overline{HVi}^R, H_i^R, V_i^R의 어느 것을 C_i와 χ_i에 각각 차별적으로 대입하느냐가 문제가 된다.

이 문제는 실험에 의한 아래의 '정리'[61],

 i) 상수 C_i가 클수록, 상수 C_i와 근 χ_i의 비 $r_i = C_i/\chi_i$가 1보다 크고, C_i가 작을수록 r_i가 1보다 작아진다.

 ii) 상수 C_i와 근 χ_i의 비 r_i가 1이면 궤도가 해체된다.

에 의해, 다음과 같은 결론에 이르게 된다.

 1) 식(4)의 상수 C_i와 근 χ_i에 \overline{HVi}^R의 $(\overline{HVi}^R)^{+1}$과 $(\overline{HVi}^R)^{-1}$의 어느 것을 대입해야 할 것인지를 고려해야 하고, 대입하기 전에 주어진 H_i와 V_i의 분절상태 S_i에 어느 것이 적절한지를 판단해야 한다.

 2) 이때, 가능한 한 정리 i)에 의해 r_i을 1보다 큰 쪽으로 하기 위해서는, C_i에 $(\overline{HVi}^R)^{+1}$을 대입해야 하고, 그럼으로써 주어진 시료의 $H_i\chi_i$와 $V_i\chi_i$의 상태를 해석한다.

 3) 그러나 이렇게 해서는 시료에 대한 적합한 해석을 얻기가 불가능할 때에는 $(\overline{HVi}^R)^{\pm 1}$을 χ_i에 대입하여 시료를 해석한다. 이러한 사실은 시료의 χ_i의 변화가

61) 김복영, 『결합체의 상수/궤도』(미간행, 홍익대학교 대학원 예술학과, 2003) 참조. 이 정리의 $r_i = C_i/\chi_i$와 $R_i = H_i/V_i$는 위 책의 결과를 요약한 것으로, 이를 일반화해서 언급하면, $C_i > r_i$, $C_i < r_i$, $C_i = r_i$의 세 가지 경우가 가능하다.

C_i와 χ_i에 선택적으로 의존한다는 것을 말해준다.

4) 같은 논리로, 그리고 정리 i), ii)에 의해 식(4)의 χ_i에 먼저 $(H_i{}^R)^{-1}$ 또는 $(V_i{}^R)^{-1}$을 대입하되 후속적으로 C_i에 이것들의 대입을 허용한다. 그리고 마지막 $(H_i{}^R)^{+1}$ 또는 $(V_i{}^R)^{+1}$을 χ_i에 대입하는 순서를 밟는다.

• 예시

먼저, 〈그림 29〉의 (가) (나) (다)를 예시해보기로 한다. 이 모든 '예시'를 이 책 〈부록 2〉의 '결합체 상수/궤도 표'를 활용한 경우를 예상해서 보이고자 한다.

1) (가)의 H_i와 V_i는 길이가 같고 R_i에 있어 동일하며, 따라서 $\overline{HVi}{}^R$로 이루어졌음을 알 수 있다. 즉 \overline{H}=s/√2/s이고 또한 \overline{V}=s/√2/s이다.

따라서 이 경우는 χ_i에 $(H_i{}^R)^{-1}=(V_i{}^R)^{-1}$=1/1.4142=.7071을 대입함으로써 $\overline{Hi}{}^R$과 $\overline{vi}{}^R$이 동일한 C_i=1.2070을 얻어 H_i와 V_i가 이루어졌음을 알 수 있다.

H & V: χ=.7071, C=1.2070

2) (나)의 H_i와 V_i는 길이가 다르나, R_i에 있어 동일하고, $(\overline{HV}{}^R)^{-1}$=s+√2/s+√2+s=2.4142/3.4142=.7071로 되어 있다. 이 경우 역시 $(\overline{HV}{}^R)^{-1}$에 해당하므로, $(\overline{HV}{}^R)^{-1}$=.7071을 χ_i에 대입해서 $\overline{HV}{}^R$와 $\overline{HV}{}^R$의 공통 C_i=1.2070을 얻어 H_i와 V_i가 이루어졌다.

H & V: χ=.7071, C=1.2070

3) (다)의 H_i와 V_i는, 다음과 같이, 길이와 R_i에 있어서 모두 상이하고 $(\overline{Hi}{}^R, \overline{vi}{}^R)$로 이루어졌다.

\overline{H}=s/s=2w/2w=1.1056, \longrightarrow $\overline{H}{}^R$=1

$$\overline{V}=w/s=.4472/.5528=1.0,\ \longrightarrow\ \overline{V}^R=.4472/.5528=.8090$$

이 경우는 두 가지로 해석된다.

첫째, χ에 1과 0.8090을 각각 대입함으로써 \overline{H}^R과 \overline{V}^R을 정확히 얻을 수 있다.

H: $\chi=1$, C=2 : 궤도/$r_0(.5)$, $r_1(.5)$, $r_2(.25)$, $r_3(.25)$

V: $\chi=.809=.8088$, C=1.4630: 궤도/$r_0(.5528)$, $r_1(.4472)$

둘째, 위를 \overline{HV}^R로 해석해서, $\overline{H}/\overline{V}=1.1056/2=1.1056$을 χ에 대입하여 H_i와 V_i의 공통 χ_i로 하여 근사 H_i와 V_i를 얻는다. 즉,

H & V : $\chi=1.1056$, C=2.3280: 궤도/$r_0(.4749)$, $r_1(.5251)$

'l-언어'의 정식화

이상의 예시가 보여주는 것은, 정각계에 있어서 임의의 분절들의 집합 $P(\chi_i)$가 χ_i와 C_i의 여하에 따라 차별화됨은 물론이고, $P(\chi_i)$가 $E(\varepsilon_i)$에 사상됨으로써 차별화된다는 것을 보여준다. 이러한 사실을 식(6)으로 요약해두기로 한다.

$$\alpha: P\chi_i \longrightarrow E(\varepsilon_i),\ \varepsilon_i=\langle C_i,\ \chi_i \rangle \cdots\cdots\cdots\cdots\cdots (6)$$

이후에는 지금까지의 논의를 일반화해 정리함으로써, 햄비지 정각계는 물론, 다른 모든 계에도 통용될 수 있는, 이를테면 주어진 시료의 $P(\chi_i)$에 대응할 $E(y_i)$의 원구조(primordial structure) $E_0(\varepsilon_0)$의 도출절차를 정식화할 것이다. 그리고 이어서 가환구조(commutative structure) $E_0{}'(\varepsilon_i{}')$의 도출절차를 정식화할 것이다. 이렇게 정식화함으로써 $P(\chi_i)$가 $E(y_i)$에 동조하는지의 여부를 확인할 방법을 찾을 수 있을 것이다.

이때 정식화해서 기술한 절차를 'I-언어'라 부르자.[62] 우선 원구조 $E_o(\varepsilon_o)$는, 앞의 결과와 예시를 정리할 때, 다음 〈절차 1〉로 정식화된다.

- 절차 1

 $E(\varepsilon_i)$:

 i) $C_o = (\overline{Hi}^R, \overline{Vi}^R)^{-1}$ $\ \text{V}\ (\overline{HVi}^R)^{\pm 1}$

 ii) $Q_c(\chi_o) = \dfrac{-1 + \sqrt{1+4c_o}}{2}$

 iii)

 $$\varepsilon_o = \begin{cases} \begin{cases} r_o = \chi_o / C_o \\ r_1 = 1 - r_o \\ r_2 = r_o(1 - r_o) \end{cases} \\ r_3 = C_o r_2 (1 - r_1) \\ \ \vdots \\ r_n = C_o r_{n-1}(1 - r_{n-2}) \end{cases}$$

이상에서, 언급한 〈절차 1〉에서 iii)의 ε_o의 초기값 'r_o, r_1, r_2'가 $P(\chi_i)$의 초기값 'χ_o, χ_1, χ_2', 더 자세히는 식(3)의 $iv = \langle H_i\chi_o, H_i\chi_1, H_i\chi_2 \cdots, V_i\chi_o, V_i\chi_1, V_i\chi_2 \rangle$에 대응(동조)할 가능성을 갖는 부분이다. 나아가서는 집합 ε_o의 성원 'r_o, \cdots, r_n' 전체가 대응가능성의 범위라 할 수 있다. ε_o의 성원 전체는 이차함수를 나타내는 식(2)의 C_i와 χ_i의 연산을 거쳐 산출된 초기값 'r_o, r_1, r_2'로부터 이차원 카오스계의 원리로 증식되었다.

그러나 주어진 P의 성원들이 ε_o에 모두 동조하리라는 것(ε)은 기대하기 어렵다. 〈그림 29〉와 같이 행복한 경우를 제외하면 말이다. 그래서 우리는 이미 〈표 8〉~

62) 'I-언어'의 'I'은 '처사'를 약호화한 것으로 '처사의 절차를 위한 언어'를 뜻한다. 요컨대, 모든 $P_i(\chi_i)$에 사상(대응)하는 $E_i(\varepsilon_i)$가 I-언어가 된다. I-언어는, 따라서 모든 주어진 시지각 표지의 자질들의 크기와 구조를 다루게 될 상위언어(meta-language)로서의 자질을 갖는다.

〈표 10〉에 비동조($\sim\varepsilon$) 부분을 허용해둔 바 있다. 중요한 것은 동조에는 동조의 이유가 있고 비동조 역시 그럴만한 이유가 있으리라는 것이다. 그 이유가 무엇인지는 $E_i(\varepsilon_i)$가 쥐고 있음으로 이에 특히 주목해보기로 한다.

원구조 $E(\varepsilon_o)$에 포용되지 않는 $P(\chi_i)$의 변항들에 대해서는, 〈표 9〉와 앞 절의 예시 중 (가)에만 개념적으로 제시했으나(264쪽, 함수기술의 개요 참조), 여기서는 일반적으로 $E(\varepsilon_i)$와 관련해서 이 문제를 깨끗이 정리하기로 하자. 일단 $E(\varepsilon_o)$에 포용된 P의 변항들을 $P_1(\chi_i)$라 하고, 여기에 포용되지 않은 변항들을 $P_2(\chi_i)$라 하면, $P_2(\chi_i)$의 집합은 앞의 $E(\varepsilon_o)$의 상수 C_o와 이차함수의 근 χ_o의 역수, 즉 $C_o{}^{\pm1}$, $\chi_o{}^{\pm1}$에, 의해 〈절차 2〉의 $E'(\varepsilon_o')$로 가환하여 정식화할 수 있다.

앞의 $E(\varepsilon_o)$의 변항들을 원구조로 해서 가환구조 $E'(\varepsilon_o')$를 도출하면, $E'(\varepsilon_o')$의 변항 $E'(r_i')$는 〈절차 2〉의 $\varepsilon_o'=\langle r_o', \cdots, r_n'\rangle$로 나타내어진다. 이것들은 원구조의 상수 C_o와 이차함수의 근 χ_o의 역수를 $E'(\varepsilon_o')$의 상수와 함수의 근으로 대치하여 가환시킨, 이를테면 $P_1(\chi_i)$의 친족들(families)이라 할 수 있다.

• 절차 2

$E'(\varepsilon')$:

i) $C_o' = |\,C_o{}^{\pm1}\,|\,,\,|\,\chi_o{}^{\pm1}\,|$

ii) $Q_c(\chi_o')=\chi_o' = |\,\chi_o{}^{\pm1}\,|\,,\,|\,C_o{}^{\pm1}\,|$

iii)

$$\varepsilon'_1 = \begin{cases} r_o'=\chi_o'/C_o' \\ r_1'=1-r_o' \\ r_2'=r_o'(1-r_o') \\ r_3'=C_o'r_2'(1-r_1') \\ \quad\vdots \\ r_n'=C_o'(r_{n-1})'(1-(r_{n-2})') \end{cases}$$

이상에서 언급한 〈절차 1〉과 〈절차 2〉의 정식화 절차에 대해 좀 더 부연하기로 한다. 위의 〈절차 1〉과 〈절차 2〉는 주어진 $P(\chi_i)$에 대응하는 $E(\varepsilon_o)$를 얻기 위한 최

선의 절차라는 것이 그동안 수많은 실험과 검증으로 확인되었다. 이 두 절차에서, 각각의 초기궤도 'r₀, r₁, r₂'과 'r'₀, r'₁, r'₂'를 각각 $P_1(\chi_i)$, $P_2(\chi_i)$의 '초기값의 3항 순서쌍'(initiaive value 3-triple ordered pair)으로, 그리고 그 이후의 궤도의 수열들을 제n-번째 궤도수열(the n-th orbit number series), 또는 간단히 n-번째 궤도(n-th orbit)라 부르기로 하고, 이들의 연산절차에 대해 부연한다.

〈절차 1〉의 초기 3항 순서쌍의 연산 절차는 다음과 같다.

 i) C_o와 $Q_c(\chi_o)$의 χ_o를 산출한다.
 ii) r_o는 χ_o에 대한 C_o의 비로 한다.
 iii) r_1은 r_o의 여가(餘價, complement)로 한다.
 iv) r_2는 r_o와 r_o의 여가의 곱으로 한다.
 v) r_2에 이은 수열들, 즉 제4-번째 이후의 궤도는 식(7)의 이차원 로지스틱 방정식(quadratic logistic equation)에 의해 연산한다.

초기궤도 이후의 수열을 위해, 식(7)의 이차원 로지스틱 방정식을 도입한 것은 〈절차 1〉과 〈절차 2〉의 초기값 이후의 궤도가 본질적으로 카오스계가 되도록 함은 물론, $P(\chi_i)$의 우연성과 자의성을 집합 $E(y_i)$를 이끌어가는 규범 $E(\varepsilon_o)$에 의해 최대한 포괄하도록 하기 위해서이다.

$$r_{n+1} = C_i r_n (1-r_{n-1}), \quad o \leq C_i \leq 4 \quad \cdots\cdots\cdots\cdots\cdots\cdots \quad (7)$$

여기서, 어떻게 〈절차 2〉가 설정되었는가는 〈절차 1〉과 〈절차 2〉의 상호관련성에 대해 언급함으로써 간접적으로만 제시하고자 한다. 이와 관련해, 어째서 하나의 절차에 이어 또 하나의 절차가 병립하는지 그리고 이러한 절차들이 두 가지만으로 족한지에 대해서도 언급해두고자 한다.

먼저 〈절차 1〉과 〈절차 2〉의 상호관련성의 문제이다. 상호관련성이 어떠한지는

〈절차 1〉의 $E(\varepsilon_\circ)$가 어떻게 P의 성원 $P_1(\chi_i)$에 사상되는지를 보여주고, 〈절차 2〉의 $E'(\varepsilon_\circ')$가 어떻게 집합$P_2(\chi_i)$에 사상되는지를 보여주면 될 것이다. 중요한 것은 $E(\varepsilon_\circ)$가 $P_1(\chi_i)$의 집합에 대응할 초기규범이라면, $E'(\varepsilon_\circ')$는 이러한 초기규범의 규범적 역수관계에 있는 파생규범이라는 것이다. 그리고 그런 한에서, 이것들은 하나의 가족유사성(family resemblance)을 갖는 규범들, 즉 한 개의 규범적 친족으로 이해될 수 있다는 것이다.

따라서 $E(\varepsilon_\circ)$와 $E'(\varepsilon_\circ')$의 관계는 식(1)로부터 다음 식(8)로 해석된다.

$$\alpha : P_1(\chi_i) \rightarrow E(\varepsilon_\circ) \backsimeq \alpha' : P_2(\chi_i) \rightarrow E'(\varepsilon_\circ') \quad \cdots\cdots\cdots \quad (8)$$

그리고 식(8)은 식(9)로 재해석된다.

$$(\alpha, \alpha') : P_1(\chi_i) \rightarrow P_2(\chi_i)$$
$$(\alpha, \alpha') : E(\varepsilon_\circ) \rightarrow E'(\varepsilon_\circ')$$
$$\therefore (\alpha : P_1(\chi_i) \rightarrow E(\varepsilon_\circ)) \backsimeq (\alpha' : P_2\chi_i \rightarrow E'(\varepsilon_\circ')) \quad \cdots\cdots\cdots \quad (9)$$

식(8)과 식(9)가 말해주는 것은 총체(a whole)로서의 집단 내부의 부분(parts) 또는 부분집합들(subsets) 간에는 조화와 커뮤니케이션이 존재한다는 것이다. 이들 간의 커뮤니케이션을 사상의 상(像)분석(image analysis of map)으로 설명하면 〈그림 30〉과 같이 될 것이다.

그림 30

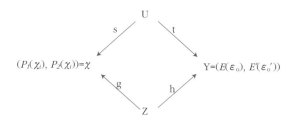

〈그림 30〉에서 s가 전사(全射)사상(surjective map)이면 h는 단사(單射)사상 (injective map)이고, 따라서 ts=hg라는 결론에 이른다.[63] 이러한 결론의 내면에는 js=g이고, hj=t인 사상 j : U → Z가 존재해야 하며, 이런 한에서 f : χ → Y가 가능하다는 결론이다.

이 명제가 시사하는 것은 식(8)과 식(9)에 나타낸 바와 같이, α와 α', $P_1(\chi_i)$과 $P_2(\chi_i)$, $E(\varepsilon_o)$와 $E'(\varepsilon_o')$의 사상구조가 구조적으로 동형(isomorphism)이라는 것이다. 이들의 사상구조는 서로 상이한 $P(\chi_i)$라 할지라도, 동일한 상태 즉 규범 $E(\varepsilon_o)$, 또는 $E'(\varepsilon_o')$로 옮겨지기 때문에 전사(surjection)라는 특징이 있다.

이상의 언급은, 〈그림 31〉이 시사하는 전사사상에 있어, $P_1(\chi)$의 집합 P_1과 $P_2(\chi_i)$의 집합 P_2 간에 비록 경계(partion)가 존재할지라도, 이를테면, 규범$E(\varepsilon_o)$와 $E'(\varepsilon_o')$의 상동성(가족유사성)으로 인해, 규범사상(canonical map)이 존재한다는 것을 시사한다.[64]

그림 31

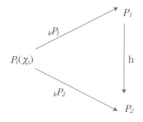

〈그림 31〉에 의하면, P의 모든 변항들 χ_i는 P_1, P_2로 분류된다. 이러한 사실은 일체의 변항들이 〈절차 1〉과 〈절차 2〉에 제시된 P-언어에 의해 형식화함으로써 표준화될 수 있다는 것을 말해준다.

63) Mauric Auslander & David A. Buchsbaum, *Groups, Rings, Modules*(New York: Harper & Row, 1974), 9~10쪽 참조.
64) 같은 책, 11~12쪽 참조.

이상의 논의를 토대로 말미에 위치자질을 다음과 같이 정의해두자. 사실, 이 정의는 사족인 듯싶으나 지금까지의 언급들을 집약한 것으로 다음 장에서 논할 화법의 변형생성구조를 위한 전제가 되기에 간략하게나마 기록해두는 것이 좋을 듯싶다.

$L^f = df$ l-언어에 의해 정각계 · 사각계 · 만곡계의 자질들과 실질들의 위치값을 자리매김하는 메타 기능(자)이다.

문제와 방법

앞 장에서는 문자언어에 품사가 있듯이, 비문자언어의 대표적인 경우인 시각언어에도 마땅히 품사가 존재해야 한다는 것을 자세히 언급하였다. 이것은 실질이 아니라 실질을 기능적으로 지정해주는 자질이라는 점에서, 문자언어의 어휘의 성질을 지정하는 품사와 유사하다고 하였다.

기능자로서의 5개 자질들은 이를테면, 이 책 제1부 2장 '기호행위론'(103쪽)에서 말하는 기호와 행위의 성질을 두루 갖는다. 다시 말해서 그것들은 문자언어의 어휘 같은 순수기호가 아니라 '퍼스의 포괄성과 앙상블의 조건'을 만족시키는 코드로서의 자질을 갖는다. 코드로서의 자질들에도 문자언어의 품사와 같은 5개의 품사적 자질들이 존재한다는 이 주장은 너무도 혁명적이어서, 앞 장의 세세한 논증에도 불구하고 이를 당장 수락하기는 어려울 것이다.

그러나 이 때문에 비문자언어는 품사나 문법을 갖지 않는다고 하는, 소위 문자언어 중심주의의 발상이나 문자언어 우월주의 시각에 입각해 비문자기호들의 집합에는 어떠한 품사적 자질도 있을 수 없다거나, 문법 따위는 더더욱 고려할 수 없다는 회의론의 주장을 더 이상 용납할 수 없다.

나는 비문자언어의 산물인 코드가 퍼스의 조건들을 갖추고 있다고 감히 주장한다. 그렇지 않을 때에는, 소위 문화코드를 읽을 수 없고 그것과 소통할 수 없을 것이다. 따라서 코드에도, 퍼스로 되돌려 말해 문법 · 논리 · 수사가 있어야 하고 시

각언어의 실질인 표시·해석할 사항·대상이, 비록 의사필연적이더라도 존재해야 한다. 그런 한에서 문자언어의 품사와 똑같지는 않지만, 비문자언어의 고유한 품사기능으로서 손색이 없는, 말하자면 하나의 근사품사(pseudo-part of speech)로서의 언어자질이 코드에 존재해야 한다는 것을 주장하는 것이다.

만일, 앞 장에서 제시한 5개의 자질이 그 나름의 품사라는 것이 확실하다면, 비문자기호들의 집합에도 반드시 '문법'이라는 규칙의 체계가 존재해야 한다. 지금까지 문법이론을 비문자언어에 적용하지 못한 것은 비문자언어의 실질이 어떠한 자질(품사)로 이루어지는지를 명시적으로 밝히지 못했기 때문이다. 이를테면, 비문자기호들이 갖고 있는 시지각적 실질들, 요컨대 퍼스의 용어로 하자면 감성적이고 질적인 기호(qualisign)를 그것들의 가능적 법칙기호(rhematic legisign)의 수준에서 이해하는 구체적인 대안을 찾아내지 못했다는 것이다. 이 점에서 퍼스 또한 코드의 실질로부터 자질을 분리해야 할 필요성을 인식하지 못했음이 분명하다. 단지 그는 실질이건, 자질이건, 이것의 퓨전상태건 간에 이것들의 표시·해석 사항·대상이 의사필연성 아래에서 관찰될 수 있고 형식화할 수 있고, 따라서 이에 의해 문법·논리·수사가 가능해야 한다는 큰 틀을 제시했을 뿐이다. 대단히 이상적인 주장만을 한 셈이다.

그렇다면, 문법이 가능하기 위해서는 왜 시각언어의 실질에서 자질을 분리해내지 않으면 안 되는가? 이를 말하기에 앞서 흔히 범하는 오해를 하나 지적하고자 한다. 그것은 문자언어의 기호가 비록 시지각적으로 보이기 위해 다양한 실질을 빌린다고 해도 그 의의가 달라지지 않고 항상 동일한 자질로 읽히기 때문에 문자언어는 두말할 것 없이 기호이며 따라서 품사와 문법을 갖는다는 것을 용인하는 한편, 비문자언어는 기호해독자의 시지각·청지각·몸지각을 빌려야 하고, 이 과정에서 흔히 지각의 다양한 매개 절차의 비중이 커짐으로써 자질이 은폐되고, 실질이 절대시됨으로써, 시각언어는 품사와 관련된 자질과 문법을 갖지 않는 특수한 기호라고 생각하기 쉽다는 것이다. 이처럼 오해하는 사람들은 문자언어에서는 이러한 오해가 없다는 데 주목한다. 문자언어를 이해하기 위해서는 실질과 자질을 차별화할 필요가 없기 때문이다. 같은 문자가 작은 지면의 인쇄물에 등장하든, 거

노암 촘스키

대공간에 세워진 광고현판에 네온으로 등장하건, 항상 같은 문자로 읽힌다. 즉, 어떠한 매개조건하에서도 문자는 문자로만 읽힌다는 것을 강조한다. 반면, 비문자기호의 언어자질을 이해하는 데에는 자질을 실질로부터 분리해야 하는데 불행히도 그렇게 할 방법이 없다는 것이다.

이러한 일반적인 오해를 먼저 언급하는 것은 지금까지 비문자언어의 언어자질에 대한 회의적인 시각들이 주로 여기서 연유한다는 것을 독자들에게 환기시키키 위해서이다. 그 연원을 좀 더 설명하자면 이렇다. 즉 비문자기호가 우리의 시지각에 주어질 때, 우리의 감관에서 촉발되는 크기·모양·색깔과 같은 소위 실질들이 갖고 있는 외관을 전부로 보고, 이것들이 앞 장에서 언급한 언어자질인 양 착각하기 쉽다는 것이다. 그러나 이는 명백한 오해이며 착각이다.

이를 불식하려면, 비문자언어의 언어자질을 시지각에 주어지는 실질과 구별해야 한다. 실질이란, 분명히 말해 자질의 규제를 받음으로써 가능하지만, 자질과 혼동해서는 안 된다. 비문자언어는, 이 점에서 랑그와 파롤이 중첩되어 있어 실질과 자질의 구별이 어려운 혼성체(fusion)라 할 수 있다. 이 때문에 비문자언어를 문자언어와 구별해야 할 필요가 무엇보다 절실하다.

따라서 시각언어의 문법을 다루기 위해서는 시각기호가 우리의 시지각에 제시됨으로써 촉발되는 실질로부터 자질을 '방법적으로' 분리해야 한다. 분리했다고 해서 '랑그'를 다룰 것으로 생각해서는 안 된다. '게슈탈트'도 운운할 필요가 없다. 앞에서 밝힌 5개의 자질들은 '랑그'도, '게슈탈트'도, 더 나아가, '구조' 같은 것은 전혀 아니었다.

이 자질들은 단지 기능적인 성질만을 갖는다는 특징이 있다. 이것들은 촘스키가 그의 보편문법(universal grammar)을 발전시키기 위해 하위체계 어휘부(語彙

部, lexicon)의 어휘항목을 나누면서, 1)범주자질(categorial feature) 2)문맥자질(contextual feature) 3)형태음운구조(morpho-phonological structure) 4)통사자질(syntactic feature)과 같은 여러 자질들을 언급했던 것과 같은 기능적인 것들이다. 그가 이러한 '자질구조'(structure of features)에다 어휘항목을 삽입함으로써 언어의 기저구조(D-구조, deep structure)를 생성하고자 했던 것은 체계의 간결화를 위해서만 주목할 필요가 있다.[1] 앞 장에서 수립한 자질들이 이미지의 실질들을 생성하는 기능에 속하는 자질이자, 문맥의 자질이고, 형태역학의 구조이자, 통사를 구성하는 데 필요한 자질의 존재근거일 뿐 아니라 자질들이 그 위에서 구조화를 지향하기 때문이다. 따라서 우리가 자질들을 처리할 기저구조를 마련한다면, 앞 장에서 퍼스가 제기했던 수준들, 특히 시각언어의 논리와 문법의 수준을 확보할 수 있을 것으로 보인다.

이를 위한 대안은 주어진 시료이미지의 실질들의 목록을 조사해서 기저구조에 따라 자질들을 분리하여 통사부의 하위체계(subsystem)를 생성하고 하위체계를 표면구조에 사상하는 것이다. 이 장에서는 당연히 시각언어 내지는 시각기호 자체보다는 기호의 자질들이 기호의 실질들을 생성하는 '규칙체계'(rule system)에 대해서 언급할 것이다. 여기서 규칙체계라는 용어의 개념은 촘스키의 언어능력모델(linguistic competence model)[2]을 염두에 둔 것이다. 즉 규칙체계란 문장을

1) Noam Chomsky, *Lectures on Government and Binding*(Dordrecht: Foris, 1981), ch. 1, 이홍배 옮김, 『지배 · 결속이론』, 한신문화사, 1987, 1~27쪽 참조. 여기서 '간결화를 위해서만 그의 이론에 주목한다는 것'은 나의 통사론이 이미 고전문법으로 용인되는 촘스키 문법론과 차별화된다는 것을 시사한다. 나의 문법론은 전반적으로 변형생성이론의 기조를 형식적 간결화의 측면에서 용인하지만 세부적인 면에서는 1990년대 초 이래 형태역학과 관련해서 장 프티토(Jean Petitot) 등이 시도하는 '인지문법'(cognitive grammar)의 장점을 도입한다. 이에 관해서는 다음을 참조한다.
Jean Petitot, "Morphodynamics and Attractor Syntax: Constituency in Visual Perception and Cognitive Grammar", *Mind as Motion: Exploration in the Dynamics of Cognition*, Robert.F. Port et al., eds.(Cambridge MA: The MIT Press, 1995), 227~281쪽.
2) 같은 책, 15, 21쪽 이하 및 213, 243쪽 참조.

생성함은 물론, 문장에 '구조기술'(structural description)을 명시적으로 부여하는 규칙들의 집합이다. 그는 규칙들의 집합을 '문법'(grammar)이라 부르는 한편, 이에 의해 문장을 생성하거나 문장의 구조기술을 생성하는 능력을 '생성능력'(generative power)이라 하고, 전자를 약한(weak) 생성능력, 후자를 강한(strong) 생성능력으로 각각 명명하였다.[3]

지금, 비문자언어로서의 시각언어의 문법을 다루고자 하는 나의 연구가 촘스키가 가정한 선천적인 언어능력 모델에다 비문자언어능력(non-verbal linguistic competence)을 포함시킬 수 있는지는 논쟁을 필요로 하지만, 경험적으로는 당연히 그렇다는 것이 나의 견해이다. 선사시대 혈거회화나 아동미술과 같은 문명이나 학습과 거리가 먼 표현행위는 물론, 오늘날에도 잔존하고 있는 원시부족들의 토템 미술에서 볼 수 있는 표현능력은 그들의 정신에 내재된 선천적인 능력이며[4], 따라서 인간의 보편적 능력에 속한다는 것을 시사한다.

문자언어 못지않게 비문자언어 또한 인간의 정신에 내재된 언어모델의 하나라면, 인간이 시각언어에 모종의 생성능력을 행사하는 것 또한 인간의 보편적 능력의 하나라고 생각된다. 그것은 역사적·사회적·인류학적·심리학적인 면에서 비문자언어의 보편 현상이 선천적인 것임을 용인하는 것이다. 따라서 앞 장에 제시한 5개의 자질들은 선천적으로 우리의 정신에 내재되어 있는 자질들임을 시사한다. 실험적으로, 그리고 수리언어를 사용함으로써만 명시적으로 밝힐 수 있었던 앞의 사례들은 분석에 사용된 시료가 이것을 창조한 자들의 후천적·경험적 습득에만 의존한 산물이란 것을 용납하지 않는다. 요컨대, 필자가 독자적인 수리언어로 밝혀낸 시각언어의 자질들은 우리의 정신에 내재되어 있는 생득적 자질들이며, 이에 의해 시각언어 또한 인간이 보유하고 있는 언어자질의 주요 품목임에 틀림없

3) 같은 책, 16쪽 이하 참조.
4) 이에 관해서는 다음을 참조한다. (1)Georges Jean, "Langage de signes", *L'écriture et son double*, 김형진 옮김, 『기호의 언어』, 시공사, 1997, 11~31쪽. (2)Rudolf Arnheim, "Words in Their Place", *Art and Visual perception*(Berkeley: UP of California, 1969), 226~253쪽. (3)Robert Rayton, "Art and Visual Communication", *The Anthropology of Art*(New York: Columbia UP, 1981), 86~133쪽.

다는 것을 확인할 수 있었다. 이 책에서 지금까지 확립한 자질들은 그 자체가 이미 형식적인 규칙의 집합을 내재하고 있을 뿐만 아니라, 모종의 '보편문법'의 성질을 앞질러 시사하고 특정한 형식의 문법이 시각언어의 구조화 절차에 존재한다는 것을 예고한다.[5]

이러한 의미에서, 자질들의 집합은 곧 형식적 규칙의 집합이며, 이에 의해 시각언어의 실질들이 구조화되었다면, 자질들의 집합이 실질들의 문법적인 집합을 정의하고, 또한 '생성한다'(generate)고 할 수 있을 것이다.

이렇게 해서 시각언어에서도 생성문법(generative grammar)이 가능하다고 할 수 있다. 이 주장은 당장에는 꿈이라고 할 수 있을지 모른다. 이것이 꿈이 아니기 위해서는 생성문법을 시각언어이론에 도입하는 한편, 언어이론에서와 같이 구체적으로 시지각기호의 분절들의 집합을 정의할 수 있어야 하고, 특정한 시각언어가 가질 수 있는 형식과 의미의 대응관계를 명시적으로 다룰 수 있어야 할 것이다.

다행히, 필자의 연구팀은 그동안의 실험을 통해 이를 위한 정치한 방법적 도구들을 마련하였고, 그럼으로써 난점들을 극복할 수 있으리라는 자신감을 얻게 되었다. 그리고 이 과정을 통해 이미 여러 번 언급한 비문자언어의 자질들은 물론 생성문법의 하위체계의 항목들을 다룰 수 있는 특수언어들을 충분히 보유하게 되었다.[6]

통사부 하위체계

지금부터 다루어야 할 것은 무엇을 시각언어의 문법이론에 포함시켜야 할 것인지를 통사부의 하위체계에다 항목별로 명시하는 것이다: 통사론의 하위체계와 다

5) 이 점을 아른하임은 그의 심리학적 시야를 빌려 설득력 있게 예견한다. 아른하임의 같은 책, 같은 쪽 참조.

6) 앞 장에서 우리가 발전시킬 수 있었던 자질들의 특수처리 언어는 정각계를 다루기 위한 b-언어, 사각계와 만곡계를 다루기 위한 τ-언어, 감가의 밀도와 강도를 다루기 위한 v-언어와 i-언어, 그리고 처사를 기술하는 l-언어 등 5가지의 P-언어가 여기에 속한다.

루어야 할 항목들을 전자에 의해 체계화하는 데 있어서는 형식화의 설득력을 위해, 거듭 밝히는 바이지만, 촘스키의 기술절차를 따랐다.[7]

1980년대 초에 『지배와 결속에 관한 강의』(*Lectures on government and binding*)[8]를 집필하면서 내놓은 촘스키의 착상들은, 지금에서야 우리가 시각언어의 문법이론을 착상하는 데 하나의 거울로 받아들이기에 충분한 내용을 갖고 있다. 그 초기 단계의 하나가 시각언어의 문법이론을 위한 '하위체계'를 구축하는 것이다.

촘스키가 말하는 하위체계는 상호의존적 연관성을 갖는 몇 가지 항목들을 두고 이것들의 개략적인 윤곽을 그리면서 내적 모순을 개선해가는 것을 골자로 한다. 이러한 시도는 시각언어의 문법을 고려할 때에도 마찬가지라 할 수 있다. 특히 주목해야 할 것은 '개략적인 윤곽'이다. 그가 힘주어 말하는 '윤곽'은 이러하다.

우리가 여기서 살펴본 언어연구는 우리로 하여금 문법체계의 추상적인 조건만을 이해하게 할 뿐이다. (…) 우리는 어떤 한 가지 구체적인 면을 깊이 연구함으로써, 언어연구에 대한 추상적인 일반적 조건을 이해할 수 있었다. 예를 들어, 변형문법이란 이러한 일반적인 속성을 가진 문법체계의 한 가지 일례이다. (…) 변형문법은 이러한 추상적인 조건과 관련이 있다.

우리는 성공적인 문법과 이론에서 그들의 성공을 가능하게 한 일반적인 속성을 추출해내고, 이러한 추상적인 속성에 대한 이론으로서 보편문법(universal grammar)을 발전시키는 데 관심을 가져야 한다. (…) 우리는 언어의 이러한

7) Chomsky, 앞의 책, 27쪽. 필자는 그간 언어과학사의 주요업적들 가운데서 비문자언어의 문법이론을 위한 적절한 접근모형을 다각적으로 실험한 바 있다. 소쉬르의 '구조언어학'과 몬태규(Richard Merett Montague)의 '범주문법'의 일부가 유용하긴 하지만, 통사의 하부체계를 구성하는 데에는 단연 촘스키의 '생성문법론'이 유효한 것으로 확인되었다. 그것은 우리의 이론이 '구조'와 '범주'를 다루기보다는 기표들을 행동자(actant)로 간주하고 이것들의 구조화 절차를 분석하는 '형태역학'(morphoymamics)을 다루는 데 목표를 두기 때문이다.

8) Chomsky, 같은 책, 각주 23) 참조.

특정 조직에 대한 깊은 탐구를 통해서만 언젠가는 일반언어이론의 주제가 될 언어의 추상적인 구조와 조건 그리고 속성을 이해할 수 있을 것이다.[9]

시각언어의 문법이론이 초기에 다루어야 할 것도 시각언어를 구성하는 기능적인 일반조건으로서의 '보편문법'을 정초하는 일이라 할 수 있다. 이렇게 말하면, 독자들은 당황해할지 모른다. 그러나 우리의 '새 예술학'이 가야할 길은 일반적으로 '과학'이라는 이름으로 존재하고 있는 타 분야 내지는 인접분야와 일단 궤를 같이하면서 '인문사회학' 본래의 속성을 추구하는 것이다. 무엇보다 막스 데수아가 20세기 초에 기대했던 것을 이제야 실현하고자 하는 것은 만시지탄(晚時之歎)의 일이다.[10]

이 책은 데수아의 과학적 일반예술학의 참뜻을 실천으로 옮기기 위해, 생성문법의 문법이론을 비문자언어의 문법이론으로 전환시킴으로써 해결하고자 한다. 독자들 또한 이 점을 다시 한번 상기했으면 한다. 특정 예술이라는 사물, 나아가서는 일반적으로 비문자언어라는 사상(事象)이 존재하고, 이것이 일반언어가 갖고 있는 하위체계의 조건들을 공유한다는 데 근거를 둔다는 것 말이다. 이를 무시한 채, 예술의 역사와 미의 문제, 나아가서는 비평적 이론을 다룬다는 것은 자유로운 일이되, 예술학의 출발점은 아니라는 것이 나의 시각이다.

다시 앞의 논의로 돌아가, 생성문법이론의 하부체계가 비문자언어의 문법이론의 하위체계에 줄 수 있는 시사가 무엇인지, 그리고 우리가 전자로부터 수용해야

9) Chomsky, 같은 책, 2쪽.

10) Max Dessoir, *Ästhetik und Allgemeine Kunstwissenschaft*, '서론' 및 이 책 '서론' 참조. 데수아의 과학으로서의 '일반예술학'(Allgemeine Kunstwissenschaft)에 대한 '염원'은 그 후 몇몇 뜻 있는 미학자들, 예컨대, 수리오(É. Souriau)와 먼로(Thomas Munro)가 계승하였으나 결과는 실패였다. 그들은 특정 예술작품의 조직에 대한 선행과학의 탐구를 고려하지 않았고, 또한 인문학의 분명한 한계를 고려하지 않은 채 접근함으로써 처음부터 실패를 예고하였다. 수리오의 *La corréspondance des arts*(Paris: Flammarion, 1967). 먼로의 *Toward Science in Aesthetics*(New York: The Liberal Arts Press, 1956)가 예로 들 수 있는 저작들이다.

할 구체적인 일면이 무엇인지를 생각해보자. 1981년 촘스키가 내놓은 '지배·결속이론'의 개요에는 우리가 추구하는 과제를 선구적으로 담고 있어 아래에 인용해본다.

　　필자가 보기에 장래성이 있어 보이는 보편문법에 대한 접근방법은 소위 '확대표준이론'(擴大標準理論, Extended Standard Theory)이라고 하는 일반적인 체계에 속하는 것들이다. 이 접근방법의 가정에 따르면, 문법의 통사부(統辭部, syntactic component)는 'S-구조'라 부르는 무한수의 추상구조를 생성하며, S-구조에는 음성형식(phonetic form, PF) 표시와 논리형식(logical form, LF) 표시가 부여된다. 따라서 보편문법이론은 적어도 세 가지 표시체계, 즉 S-구조와 음성형식, 논리형식의 속성과 세 가지 규칙체계인 S-구조를 생성하는 통사부의 규칙, S-구조를 음성형식으로 사상하는 음성형식부의 규칙, 그리고 S-구조를 논리형식으로 사상하는 논리형식부의 규칙의 속성을 분명히 명시해야 한다. 문법에 의해서 결정되는 언어의 각 표현은 특히 세 가지 층위(level)로 설정된다.[11]

그가 말하는 문자언어의 문법이론은 확대표준이론하의 일반체계로서 1)문법의 통사부 2)S-구조 3)음성형식 4)논리형식 등의 표시들로 이루어진다. 이것들을 다시 요약하자면, 문법의 통사를 구성하는 성분들(components)과 이것들로 구성되는 문장(sentence)에는 음성형식과 논리형식이 있어야 한다는 것 등이다.

여기서, 우리가 받아들일 수 있는 표시부분은 '음성형식'을 제외한 전 부분들이라 할 수 있다. 이를테면, 비문자언어이론의 문법을 세우기 위해 앞 장에 제시한 *l*-언어를 이용한 '표준표기이론'(standard notation theory)[12]과 촘스키의 확대표준이론은 같은 맥락이다. 즉 표준표기에 필요한 통사성분으로 5개의 자질들이

11) Chomsky, 앞의 책, 5~6쪽.
12) 이 책 제5장 262~279쪽 '위치자질' 참조.

제시되었고, 따라서 이들 자질들이 엮어내는 시각언어의 S-구조 또한 가능할 것으로 보인다.[13]

문제가 되는 것은 음성형식 대신 무엇을 표시 대안으로 삼을 것인지, 그리고 논리형식에 어떠한 내용을 삽입할 것인지이다. 문자언어를 현실적으로 듣고 이해하는 것은 문자를 음성으로 발언할 수 있다는 데 있기 때문에 문자언어에서는 음운규칙이 별도로 연구되어야 하지만, 비문자언어인 시각언어의 실질은 음운이 아니라 감가(sensuous Valency, sV)이므로, 감가규칙이 음성규칙을 마땅히 대신하게 될 것이다. 이를테면, 시각언어의 실질들은 우리의 시지각에 촉발되는 한에서만 실질이고, 또 촉발되는 것의 밀도와 강도의 차이에 따라서 실질이 될 수 있다. 중요한 것은 감가의 실질들 즉 색가(色價)가 감가자질의 맥락에 사상되는 구조를 밝히는 것이다.

다른 한편, 논리형식은 앞 장의 '위치자질'에서 언급한 것과 같이, 일체의 실질들이 위치자질을 매개로, 규범 ε_i에 동조하거나, 동조하지 않거나를 나타내는 사상구조(mapping structure)를 정치화(精緻化)함으로써 다룰 수 있을 것이다. 앞 장에서 이를 '*l*-언어'에 의한 '함수기술'로 명명한 바 있다. 이를 기초로 하위체계에서 다루어야 할 항목들을 표시하면 〈그림 1〉과 같다.

〈그림 1〉에 표시한 시각언어의 문법이론은 세 가지 기본적인 부문으로 이루어진다. 먼저 통사부의 규칙들이 시문(視文)의 구조로서의 S-구조를 생성하고, 감가형식부(sensuous valent form component, VF)의 규칙체계는 S-구조를 감가형식 표시와 연관시킨다. 논리형식부(logical form[LF-] component)의 규칙체계는 S-구조를 논리형식 표시와 연관시킨다.

이러한 기저부의 각 항목 표시는 촘스키의 『지배와 결속에 관한 강의』 제2장의 첫머리에 내놓은 '표시층위'와 동일하다. 다만 감가형식부(VF-component)가 음성형식부(PF)를 대신할 수 있는지를 잠시 짚고 넘어가자. 일반언어학의 시각으로

13) S-구조는, 여기서 당연히 '시각언어문'(visual linguistic sentence, VLS)의 구조가 될 것이다. 시각언어문은 일상언어의 '시각예술 작품', 또는 '미술작품'과 엄격히 구별해야 한다. 그것은 작품의 통사성분을 생성하는 '기술상의 문'(technical sentence)이기 때문이다.

그림 1

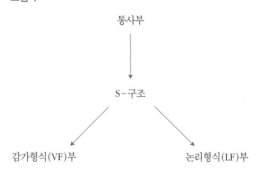

시각언어이론의 하위체계를 이해하면 시각언어의 문법 역시 시각기표의 형식과 의미 사이의 관계를 나타낸다고 할 수 있다. 이 점에서 〈그림 1〉의 체계는 형식과 의미 사이의 경계에 서 있음을 보여준다. 즉 우리가 제기하는 하위체계는 기표의 형식과 기의 간의 관계의 구조를 구체화한 것으로 볼 수 있다. 이 과정에서 S-구조가 이 관계를 중재하며 감가형식부가 S-구조를 감가의 실질에다 사상하고, 논리형식부가 S-구조를 처사의 함수관계에다 사상하는 절차가 〈그림 1〉의 체계라 할 수 있다.

생성문법의 시각에서 볼 때, 〈그림 1〉의 체계는 문자언어의 보편문법의 하위체계와 하등 다를 것이 없으며, 언어능력 이론의 구조를 그대로 반영한 것으로 VF-표시와 LF-표시는 이들로부터 발전적으로 파생되는 일체의 처제들, 이를테면 시각표현들에 등장하는 인간의 문법능력(grammatical competence)·개념체계·신념체계·화용능력(pragmatic competence)과 같은 여러 분야의 경계에 위치한다.[14]

이제, 〈그림 1〉의 체계를 실천으로 옮기는 문제를 다룸으로써 부위들이 갖추어야 할 세부사항을 검토하기로 한다. 특히 통사 하위체계 중에서도 통사부 → S-구조에 이르는 절차를 중점적으로 다룰 것이다. 이를 위해, 가장 간단한 예시가 될 수 있는 시료를 사용함으로써 연구의 초기단계를 보이고, 금후에 이루어질 발전단

14) Chomsky, 같은 책, 28쪽과 비교할 것.

계를 위한 시금석을 놓고자 한다.

우선 다루고자 하는 실천 과제로는 지금까지 언급한 통사부의 전모와 〈그림 1〉에 제시한 통사 하위체계를 다음 〈그림 2〉를 예시로 작성한다. 편의상, 〈그림 3〉에 수평기술(horizontal description)을, 〈그림 4〉에 수형도(tree shape)를 각각 제시하고 부연설명하기로 한다.

〈그림 2〉의 시료는 문자 그대로 햄비지 정각계의 간단한 사례를 보여준다. 간단한 시각디자인의 레이아웃으로 많이 사용되고, 회화의 그리드와 건축의 파사드에서 찾아볼 수 있는 낯익은 것이다. 흔히 〈그림 2〉의 예시를 이미지의 실질의 배열구조로 생각하기 쉬우나 이것은 어디까지나 자질들의 배열구조를 나타낸다. 예컨대 〈그림 2〉는 실질의 정각 배열의 자질을 도시한 것으로 실질의 배열이 아무리 복잡하여도 자질의 구조는 단순하다는 데 주의해야 한다. 따라서 〈그림 2〉를 임의의 실질들의 정각자질 구조라 하면 이는 임의의 시료에 등장하는 실질들의 정각분절 구조를 나타낸 것으로, 각 분절들 하나하나가 어떤 자로로 되어 있는지를 도식화한 것이라 할 수 있다. 여기서는 정각자질의 경우를 다루고 정각자질 이외의 자질들의 배열도식에 대한 설명은 다음 기회로 미루고자 한다.

〈그림 3〉의 '정각자질의 통사부 하위체계'의 수평기술은 자질의 명시적 표현을 위해 수평의 구조에 괄호를 써서 기입하되, 각 괄호 안에 처사부(locative component), 어휘부(lexical component), 범주부(categorial component)를 기입한다. 수평기술을 나무형태를 빌려 알기 쉽게 가시적으로 나타낸 것이 〈그림 4〉의 수형도이다.

수평기술부터 부연하자면 이러하다. 수평기술의 구조는 수형도의 경우와 마찬가지로, 3항구조로 짜여진다. 수평상단부에 H(가로), V(세로)에 정각자질 R^f의 조합가능성과 관련한 집합원소들을 기술하는 것이 그 하나이고, 왼편 수직부에 처사 가환구조 $l_1, l_2, \cdots l_n$을 설정하는 것이 또 다른 하나라면, 마지막은 수평상단의 자질부와 왼편 수직의 처사부 간에 어휘소(lexeme, lex) 목록, 처사부, 범주부를 첨부하는 것이다. 말하자면, 통사 하위체계가 갖는 S-구조의 전모를 기술하는 것이다. 3항구조의 세부사항은 다음과 같다.

그림 2

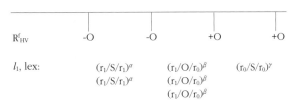

그림 3 〈그림 2〉에 대한 정각자질의 통사 하위체계의 수평기술

	S	√2	S
	√2	S	√2

.4142 .5858 .4142

R^f_{HV} -O -O +O +O

l_1, lex: $(r_1/S/r_1)^\alpha$ $(r_1/O/r_0)^\beta$ $(r_0/S/r_0)^\gamma$

 $(r_1/S/r_1)^\alpha$ $(r_1/O/r_0)^\beta$

 $(r_1/O/r_0)^\beta$

$l_{n=\phi}$, lex: ϕ

$l_1 = <1.2070^c, 0.7071^x>$

그림 4 〈그림 2〉의 정각자질의 통사 하위체계의 수형도

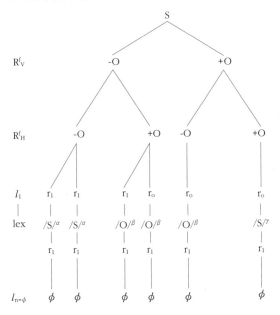

$l_1 = <1.2070^c, 0.7071^x>$
$l_{n=\phi}$

통사론 293

1)자질부의 조합가능성은 〈그림 2〉의 경우, {-O, -O}, {-O, +O}, {+O, +O}의 세 가지로 이들의 원소를 수평상단에 기술한다.

예컨대 위와 같이 조합가능성의 원소를 -O, -O, +O, +O로 서열한다. 독자들은 시료의 s, √2 등 햄비지 정각계의 실질들이 어떻게 -O, +O와 같은 자질로 기술되는지 의아해할 것이다. 그 까닭은 앞 장으로 돌아가 말하자면, 자질들은 모두 모형(parent, PA)의 여수형 COMP과 역수형 RECI으로 번역해서 기술한다는 원리에 의한 것이다. 가령, 자질의 모형이 〈H$_{1.4142}$, V$_{1.0}$〉일 경우, 모형은 햄비지 언어로는 √2이지만 이를 b-언어로 하면 'O'로 기표된다. 〈그림 2〉의 자질들 중에는 모형 √2를 닮은 3개의 작은 √2 사각형이 존재하는데, 이 경우는 이들을 역수자질과 여수자질로 고쳐서 나타낸 것이 정각자질 Rf이다.

여기서, 다음의 각 자질들을 모형 √2의 역수자질과 여수자질로 표시하면,

$$.4142 = 2.4142^{-1} = (2+.4142)^{-1} = [S+O] \rightarrow -O$$
$$.5858 = 1.7071^{-1} = (1+.7071)^{-1} = [S+[O]] \rightarrow +O$$

가 되어, 자질 〈.5858, .4142〉는 간단히 다음 여수자질로 표시된다.

$$\langle H_{.5858}, V_{.4142} \rangle = \langle +O, -O \rangle$$

위 부호에서 -O는 O의 여수 중에서 작은 쪽의 여수자질을 나타내고, +O는 큰 쪽의 여수자질을 각각 나타낸다. 그리고 〈 〉안의 왼편에는 큰 쪽의 자질을, 오른편에는 작은 쪽의 자질을 표시해서 순서쌍으로 나타낸다. 마찬가지로, 시료 중의 자질들을 여수와 역수의 자질을 사용해서 형식화하기로 하자. 〈그림 2〉의 자질은 두 가지로 작은 s 두 개와 큰 S 한 개로 되어 있다. 작은 s는 수치로 .4142×.4142이고 큰 S는 .5858×.5858이다. 이것을 자질로 표시하려면, 간단히 모형의 여수자

질로 표기하면 될 것이다. 즉

$$\langle H_{.4142},\ V_{.4142}\rangle = \langle -O,\ -O\rangle$$

$$\langle H_{.5858},\ V_{.5858}\rangle = \langle +O,\ +O\rangle$$

따라서 이들을 생성하는 자질부는 {-O, -O}, {-O, +O}, {+O, +O}의 세 가지 조합으로 표시된다. 구체적으로는, 조합을 이루는 집합들의 원소를 수평기술 상단 수평부에 $R^f_{HV} = \langle -O,\ -O,\ +O,\ +O\rangle$의 순서쌍으로 배열해서 표시한다.

　2)처사는 이 책 〈부록 2〉의 '결합체의 상수/궤도 표'에서 처사자질유형을 찾아 이를 생성하는 상수 C와 이차함수의 근 χ를 수평기술과 수형도의 왼편 하단부에 기입하고, 자질유형별 궤도 $r_0 \cdots r_n$이 어휘소를 생성한다는 것을 수평기술에서는 각 어휘소 목록 앞뒤에, 그리고 수형도에서는 각 어휘소의 상하에 기입함으로써 일체의 어휘소들이 논리형식 LF에 사상됨을 보인다.

위 2)에 대해 부연하자면 이러하다. 즉 처사를 기입할 때, 처사가환의 존재 여부를 밝혀야 한다는 것이다. 〈그림 3〉〈그림 4〉와 같이, 처사가환이 없을 때는 $I_n = \phi$이라 기입하고, $I_1 = \langle C_i,\ X_i\rangle$로 만족한다는 것을 나타낸다. 처사가환이 존재하지 않는다는 것은 처사부가 I_1로 만족한다는 것을 뜻한다. 이것으로 자질부 전체가 논리형식 LF로 사상된다는 것을 나타내게 된다.

그림 5

S	$\sqrt{2}$
$\sqrt{2}$	S
S	$\sqrt{2}$

.2929　　　.4142

그러나 〈그림 5〉에 대한 〈그림 6〉〈그림 7〉에는 처사가환이 존재한다. 〈그림 5〉는 〈그림 2〉의 가로 H와 세로 V를 바꾸어놓아 모형의 배열만 다르다. 따라서 〈그림 5〉는 〈그림 2〉와 동일한 모형(PA)임에도 불구하고, 처사가환이 존재하는 것은 여기에 기이한다. 자세히 말하면 모형은 같지만, 모형의 배열방식에 있어 H와 V의 정각자질이 달라짐으로써 동일한 모형이라도 통사가 달라지기 때문이다.

그림 6 〈그림 5〉에 대한 정각자질의 통사 하위체계의 수평기술

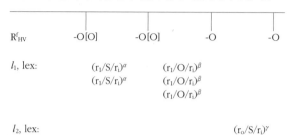

l_1=< .5858c, .4142x>
l_2=<1.2070c, .7071x>

그림 7 〈그림 5〉에 대한 정각자질의 통사 하위체계의 수형도

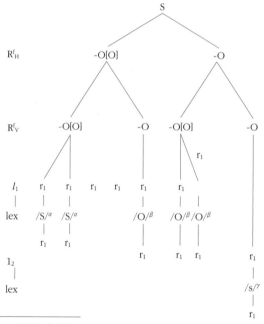

l_1=< .5858c, 4142x>
l_2=<1.2070c, 7071x>

이 점을 좀 더 부연해보자. 우선 통사가 다르다는 것을 무엇으로 설명할 수 있을까? 이는 처사의 정각자질의 차이로 설명할 수 있다. 정각자질은 언제나 정각자질 V=1로 놓고 정각자질 H의 비례로 설정하는 것을 규칙으로 한다는 것에 유의하자. 이렇게 보면 〈그림 5〉는 〈그림 2〉와 정각자질의 배열이 다르다는 것을 즉각 알 수 있다. 이를 확인하려면 H의 정각자질이 〈그림 2〉에서 .4142와 .5858이었던 것이 〈그림 5〉에서는 왜 .2929와 .4142로 되었는지를 이해해야 한다. 그것은 후자에 정각자질의 합이 V=1에 대해 H=.7071($=\sqrt{2}^{-1}$)이 되어야 하기 때문이다.

즉 정각자질에 있어 V=1일 때, H=.7071이어야만 모형이 [O]로 되어 〈그림 2〉의 모형 O와 서로 역수형이 됨으로써, 모형은 같으나 처사가 달라지게 됨을 시사한다. 여기서, 처사가 통사부의 차이를 어떻게 뒷받침해줄 수 있는지를 알아보기로 하자. 우선 〈그림 5〉의 H$_{.2929, .4142}$를 b-언어로 옮기면 다음과 같다. 여기서는 자질들이 〈그림 3〉에서와 같은 여수자질만으로 표시되지 않고 여수와 역수의 자질끼리 종합이 이루어지고 있음을 보인다.

$$.2929 = 3.4142^{-1} = (2+1.4142)^{-1} = [S_2+O] \rightarrow -O[O]$$
$$.4142 = 2.4142^{-1} = (1+1.4142)^{-1} = [S+O] \rightarrow -O$$

위의 자질에 의해, 시료로 제시한 〈그림5〉의 정각자질의 통사 하위체계를 수평 기술하면 〈그림 6〉과 같다.

먼저, 〈그림 5〉의 정각자질부 R$^{f}_{HV}$는 -O[O], -O[O], -O, -O로 되고, 처사부는 l_1, l_2로 되어 처사가환이 존재한다는 것을 왼편 하단에 나타냈다. 이로써, 정각자질 R$^{f}_{HV}$ 전체가 처사가환을 통해서 논리형식부 LF에 사상된다는 것을 나타낸다.

여기서, 처사가환이 어떻게 존재하게 되었는지를 알자면, 정각자질 .2929와 .4142가 하나의 처사부의 궤도에 포용되지 않는, 따라서 상호보충적인 또 하나의 처사부를 갖는다는 것을 이해해야 한다. 즉 정각자질 .2929는 l_1=〈.5858c, .4142x〉의 궤도 r$_1$로 정의된다. 같은 궤도 r$_1$이지만 소속이 다르다고 할 수 있다.(이 책 〈부록 2〉 참조)

그렇다면, l_1과 l_2는 어떻게 가환구조라고 할 수 있을까? 이를 알기위해서는 l_1과 l_2가 b-언어로 −O, −O(O), [O]를 어휘소로 하고, 따라서 O의 가족성원이라는 것을 이해하는 한편 〈부록 2〉에서 상수 C에 따른 근 χ와 궤도를 조사해야 한다. 즉

$l_1 = \langle\ .5858^C,\ .4142^x \rangle$

$r_o = .7071$

$r_1 = .2929$

$l_2 = \langle 1.2070^C,\ .7071^x \rangle$

$r_o = .5858$

$r_1 = .4142$

로 되어, $l_1 = \langle .5858^C,\ .4142^x \rangle$는 l_2의 r_o, r_1의 궤도와 같으며, $l_2 = \langle 1.2070^C$, $.7071^x \rangle$의 근 $\chi = .7071$ 역시 l_1의 궤도 $r = 0$과 같음을 보인다.

이를 두고 〈그림 2〉와 〈그림 5〉는 처사가환을 갖는다고 하고 처사가환에 의해 모형(PA)에 있어서는 같으나, 통사에 있어서는 다르다고 말할 수 있다. 이러한 사실을 좀 더 알기 쉽게 나타낸 그림이 〈그림 7〉의 수형도이다. 〈그림 7〉의 어휘소(lex) 목록이 모두 세 가지 유형의 처사부를 보이고 있는 것이 그 예가 된다. 즉 i)l_1의 r_1만으로 이루어지는 어휘소(/S/$^\alpha$), ii)l_1의 r_1과 l_2의 r_1으로 이루어지는 어휘소(/O/$^\beta$), iii)l_2의 r_1만으로 이루어지는 어휘소(/S/$^\gamma$)가 그것이다. 이러한 사실은 〈그림 2〉의 어휘소들이 모두 l_1이라는 궤도 하나만으로 이루어지는 것과 커다란 대조를 보여준다.

이렇게 해서, 모형은 같으나 통사가 다르다는 것은 통사 하부체계의 차별성, 그 중에서도 처사부의 차별성에 의해 뒷받침된다. 이러한 결론은 통사가 같으면, 표시체계가 구조에 있어서 동일하다는 것을 말해준다.

3)끝으로, 처사, 어휘소, 범주는 다음과 같이 기입하여 나타낸다. 수평기술에 있어서는 괄호 안에 대문자로 어휘소를 b-언어로 기입하고 어휘소의 슬래시 좌우에 처사가환의 여하에 따른 처사부의 궤도를 적고, 괄호의 오른편 상단에 범주를 기입한다. 어휘소는 어휘소 좌우에 반드시 슬래시를 두어 어휘소임을 표시하고, 범주는 α, β, γ의 소문자 기호로 표시함으로써, 어휘소는 같으나 범주표시가 다르다는 것을 확실히 해야 한다. 그럼으로써, 장차 실질들이 어느 자질로부터 생성되었는지를 확인할 수 있어야 한다. 가장 확실한 위치 표시는 자질들의 중간 위치에 기입하는 것이다.

수형도는 괄호기술에 비해 구조연산을 보다 확실히 표시할 수 있기 때문에 하위체계의 각 부문을 정확히 알고자 할 때에는 필수적으로 첨부할 필요가 있다. 수형도의 최상단의 S표시는 통사부 하위체계의 S-구조를 나타낸다. 각 수형(樹形)의 말단은 넌터미널 결절점(non-terminal nod)이라 하고 정각자질의 경우 수평자질 R^f_H와 수직자질 R^f_V을 상하구별하여 기입하되, 이것들의 조합이 어떠한 처사에 의해, 어떠한 어휘소를 생성하는지를 기술한다. 처사가환을 나타내는 $l_1 \cdots l_n$을 어휘소 lex의 상하에 기입하고 어휘는 b-언어의 대문자에 슬래시로 표시하며 범주는 슬래시 상단 오른편에 α, β, γ의 작은 첨자로 기입한다. 따라서 각 위계에 따른 자질들의 관계를 확인함은 물론, 이들의 관계를 실선으로 표시한다.

통사부 표면구조

시각언어의 수준

다음 과제는 통사부 하위체계의 각 항목들을 통사부 표면구조로 사상(寫像)하는 것이다. 즉 하위체계에서 얻어진 S-구조를 표면구조에 중재함으로써, 명실상부하게 통사부의 표면구조를 생성한다.

이해가 쉽도록, 〈그림 2〉와 〈그림 5〉의 하위체계 항목들을 표면구조로 사상시키는 예를 살펴보기로 하자. 그럼으로써, 간단히 이 두 사례로 통사부 하위체계로부

터 어떻게 상위의 표면구조가 생성되는지를 보일 수 있다.

1) 목표

통사부 하위체계를 표면구조로 사상하기 전에, 하나의 예비수준에서 언급해두
어야 할 것이 있다. 먼저는 통사부 표면구조론의 목표가 무엇이냐 하는 것이다. 그
것은 시각언어에서 찾아볼 수 있는 관찰가능한 사상(事象)들을, 앞 절의 하위체계
에서 가정했던 바에 따라 시각언어의 일반법칙을 세우려는 목표 아래 서로 연관짓
는 한편, 관찰가능한 사상들이 이 일반법칙을 따른다는 사실을 보이고자 하는 것
이다.

촘스키에 의하면, 문자언어의 경우 관찰가능한 사상이란 특정한 문법에 있어서
특정 언어를 이러저러하게 '발언한다'는 의미에서의 발언패턴이다.[15] 그리고 이
발언패턴에 대해 관찰해야 할 항목이란 반드시 언어이론의 수준에서임을 보여야
하고, 결국 문법의 규칙들과 유관함을 보여야 한다. 그러한 사상들이란 곧 음소,
어휘, 구절과 같은 여러 가지 발언패턴의 수준들이다. 그리고 과학적 이론의 수준
에서 볼 때, 관찰가능한 사상들이란 문법적 발언들의 무한집합 중에서 단지 유한
집합의 발언만으로 관찰되는 사상들이다.

문법은, 원소들이 만들어내는 조합의 법칙에 준하는 규칙(law-like rules)을
가짐으로써, 주어진 관찰표본에 기초해 발언들의 임의의 집합을 '생성'한다(to
generate)고 말할 수 있다. 이후에는 이러한 생성절차가 어떻게 이루어지는지
를 고찰하기로 하자.[16]

방금 인용한 언급은 곧 시각언어의 통사부 표면구조를 관찰하고자 할 때, 고려

15) Noam Chomsky, *The Logical Structure of Linguistic Theory*(New York: Plenum,
1975), 77쪽, §§9~10.1 참조.
16) 같은 책, 78쪽, §10.1 참조.

해야 할 사항을 앞질러 언급한 것으로 볼 수 있다. 다만, 구체적으로는 음소 대신에 '감가소'(感價素, sensuous valent token, sV^t)를 대치해야 한다는 것을 잊어서는 안 된다.

그럼으로써, 통사부 표면구조이론이 추구하는 목표는 감가소의 집합이 만들어내는 시지각 표면구조의 '기술학'(descriptive science)을 지향하는 것이다. 그 다음 기술학이 지향하는 것은 특정 시각언어의 문법을 구성하는 한편, 특정 시각언어의 문법이 일반구조이론의 일례에 속한다는 것을 보여주는 데 있다.

2) 시각언어의 수준들

두번째로 언급해야 할 것은 '시각언어 수준'을 시각언어의 수준이 아닌 것과 어떻게 차별화해야 하고 시각언어 자체의 구조적 수준을 몇 가지로 분류하느냐 하는 것이다. 이것은 앞에서 다룬 통사부 하위체계로부터 표면구조로 사상하는 일에 전제되어야 할 것들이다. 만일, 시각언어를 문자언어와 차별화하는 경우, 문자언어의 언어 수준이 발언들을 1-차원으로 표시한 체계 L이라 하면[17], 시각언어의 언어수준이란 시각감가 표현들을 2-차원으로 표시한 체계 L^v가 된다.

따라서 표시의 수준이 무엇이냐 할 때, 예컨대 1-차원이냐 2-차원이냐를 차별화할 때, 전자의 표시수준이 문자언어의 수준이 되고, 후자의 그것이 시각언어의 수준이 된다고 할 수 있다. 여기서, 우리의 관심은 감가표시(sensuous valency representamen)의 기본요소들(primes)로 이루어지는 시각언어의 2-차원 연쇄(2-dimensional comcatenation)를 몇 가지 수준으로 기술할 것이냐 하는 것이다.

일반적으로, 주어진 두 개의 기본요소 X와 Y가 있다고 하면, 이것들을 연쇄기호를 써서 X⌢Y와 Y⌢X 같은 새로운 요소를 만들 수 있다. 즉 연합(associativity)의 원리 중 하나라 할 수 있는 연쇄의 연산에 의해, 요소들을 중첩시킬 수 있다는 것이다. 연합에 의해 L^v 안에 존재하는 중첩요소들을 '스트링'(string)이라 하면, 스트링은 임의의 기본 감가요소들의 연쇄에 의해 그 나름의 독자적인 가시적 표시

17) 같은 책, 105쪽, §16 참조.

그림 8

들을 드러내게 된다.

　예컨대, 〈그림 8〉의 햄버지 정각계의 그림은 모두 6개의 감가소 w, w, w, w, s, s를 갖고 있으나, 이 것들의 하부체계를 이루는 정각자질에 의해, 2-차원 연쇄가 이루어지고, 따라서 다음과 같은 2-차원 스트링이 이루어진다.[18] 이하에서 감가소의 표시는 모수 b-언어를 작은 크기로 기입한다.

$L^v(\mathrm{H})$: w⌢w⌢w⌢w, s⌢s, $(w_2⌢s)⌢(w_2⌢s)$

$L^v(\mathrm{V})$: $w_4⌢s_2$

　이러한 정황을 이해했을 때, 다음과 같은 실질들의 연쇄 전체, 즉

$$L^v(\mathrm{H})+L^v(\mathrm{V})=(w⌢w⌢w⌢w, s⌢s, w_2+s⌢w_2+s), (w_2⌢s_2)$$

를 체계 L^v가 갖는 동일자 요소(identity element)라 명명한다. 동일자 요소는 임의의 스트링으로 이루어진 연쇄가 스스로 자기 연쇄를 생성한다는 것을 뜻한다. 이는 촘스키가 문자언어의 경우를 염두에 두고 한 언급이지만, 동일자 요소를 체계 L의 단위 U로 명명함으로써[19], 시각언어에 대한 필자의 입장을 대변하고 있다. 즉 시각언어의 경우, 동일자 요소는 하나의 시각공간 그 자체이고, 따라서 체계 L^v의 단위 U로 명명할 것이다. 여기서, 체계 L^v 안에 존재하는 임의의 스트링 χ에 대해, U는 다음과 같이 가정된다.

$$\chi⌢U=U⌢\chi=\chi$$

18) 필자가 제시하는 이론에는 3-차원 연쇄와 3-차원 스트링이란 없다. 그 대신 3-차원 연쇄와 3-차원 스트링은 2-차원 연쇄와 2-차원 스트링의 집합으로 번역해서 기술한다.

19) Chomsky, 같은 책, 106쪽, §16 참조.

이러한 가정 하에 U는 체계 L^v 그 자체임으로 전체성의 원리에 해당하고, 기호 1로 기표될 수 있는 전체성의 수준이라 할 수 있다.

시각언어의 제1수준이라 할 수 있는 것은 전체성, 다시 말해서 동일자 수준이다. 동일자 수준은 대수(algebra)로는 1로 표시되고, 그것의 자질규모가 1이며, 산술값 또한 1이다. 이처럼, 여러 의미를 갖는 동일자 수준은 휘하의 모든 감가요소들과 형태요소들의 총체적인 구조를 규정하는 결정인(determinant, DET)이라고 할 수 있다.

이어서 결정인으로서의 동일자 수준을 그 다음의 하위 수준들로 분절하는 절차가 시작된다. 예컨대, 감가요소들과 형태요소들이 동일자로부터 분리되는 절차가 결정되는 것은 동일자가 누리는 결정인의 자질에 속한다. 우리는 이 수준을 동일자 수준과 구별하기 위해 '형태감가수준'(level of morphosensuous valencies)으로 명명한다.

형태감가 수준은 동일자의 규제를 받는 한편, 형태감가규칙(morephosensuous valency rules)에 의해 형태소(morpheme)와 감가소(sensuous valent component)를 생성한다. 예컨대, 〈그림 8〉의 경우, 감가소는 w가 4개이고 s가 2개이다. 그러나 이들의 형태소는 W와 S 두 가지이다(이하 형태소는 b-언어를 감가소보다 크게 기입한다). 즉 형태소 W와 S가 6개의 감가소를 차별적으로 생성하되, W가 4개의 w를, S가 2개의 s를 각각 생성한다. 이처럼 형태소가 감가소를 생성하는 절차의 수준은 동일자 수준의 제약에 의한 것으로 볼 수 있다. 따라서 형태소는 분명히 감가소와 다르지만, 실제로 구별하기 어려운 면이 있다. 전자를 후자와 구별하자면, 앞 절에서 고찰한 통사 하위체계를 구성하고, 이에 의해 표면구조를 생성하는 절차를 밟아야 한다.

이렇게 해서 형태감가 수준이 이루어지면, 형태감가소들의 유별(class)과 관계(relation)를 나타내는 L^v-부호의 수준을 최종 검토하고 표시한다. 이를 〈그림 2〉와 〈그림 5〉를 예시로 하면, 〈그림 9〉와 〈그림 10〉과 같은 수형도로 표시되고, 필요한 부호들이 추가된다.

〈그림 9〉와 〈그림 10〉이 보여주는 것은 이러하다. s는 모든 특정 스트링 L^v의 집

그림 9 〈그림 2〉의 통사부 표면구조 그림 10 〈그림 5〉의 통사부 표면구조

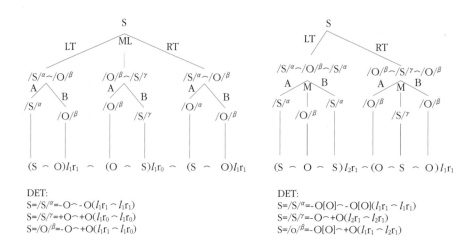

DET:
$$S=/S/^{\alpha}=-O\frown-O(l_1r_1\frown l_1r_1)$$
$$S=/S/^{\gamma}=+O\frown+O(l_1r_0\frown l_1r_0)$$
$$S=/O/^{\beta}=-O\frown+O(l_1r_1\frown l_1r_0)$$

DET:
$$S=/S/^{\alpha}=-O[O]\frown-O[O](l_1r_1\frown l_1r_1)$$
$$S=/S/^{\gamma}=-O\frown+O(l_2r_1\frown l_2r_1)$$
$$S=/o/^{\beta}=-O[O]\frown+O(l_1r_1\frown l_2r_1)$$

합 *L*을 나타내고, 이에 속하는 형태감가소들의 임의의 스트링을 2-차원 연쇄를 표시하기 위해 LT, ML, RT, A, M, B의 부호로 '좌·중·우·위·중·하'를 나타내고, 2-차원 연쇄망을 〈그림 11〉과 〈그림 12〉와 같은 수형도로 표시한다.

그림 11 그림 12

여기서, 6개의 부호들로 표시되는 수형도의 가지(枝)의 길이가, 정확하게 말해 형태감가소의 위치를 가늠하는 준거가 된다. 이를테면 〈그림 11〉은 중간에 있는 형태감가소들이 좌우의 정중앙에 자리한다는 것을 나타내고, 좌우의 형태감가소들은 정중앙에서 정확하게 같은 거리에 있음을 나타낸다. 〈그림 9〉의 경우가 이에 해당한다. 이에 비해, 〈그림 12〉는 임의의 형태감가소들이 좌우에 있어 크기가 차등적이며 중간의 형태감가소가 존재하지 않을 뿐만 아니라, 왼편보다 오른편이 감가소가 아래로 더 처져 있음을 나타낸다. 이를테면, 〈그림 10〉과 같은 경우가

여기에 해당된다.

　다른 한편, 〈그림 13〉의 예들은 임의의 좌·중·우의 넌터미널과 관계를 갖고
있는 임의의 터미널에 위치하는 감가어휘들이 어떻게 차등화되는지를 수형가지들
의 길이 차이를 통해 보여준다. 〈그림 9〉와 〈그림 10〉의 터미널의 길이가 차등화
되고 있는 것은 이러한 연유에서이다.

그림 13

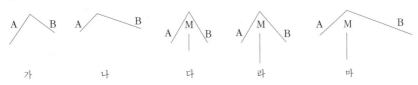

　지금까지 언급한 것은, 수형도와 관련한 S의 결정인(因) DET를 가시화하기 위
한 사항들을 소개한 것이다. 다시 말해 〈그림11〉~〈그림 13〉의 경우는 모두 S를
어떻게 형태감가소 및 감가어휘와 연관지을 것인지를 다룬 것이다. 따라서 수형도
의 하단에 S의 결정인들을 자질과 범주, 나아가서는 역수 RECI과 여수 COMP, 및
처사부를 첨부한 것은 이 때문이다.

　표면구조의 수형도 표시와 관련하여 넌터미널과 터미널 기입방법을 부연해보
자. 그 핵심은 넌터미널은 모두 자질부와 범주부로써 기입하고, 터미널은 감가어
휘에 범주부를 붙여 기입한다는 것이다. 〈그림 9〉와 〈그림 10〉을 보면, 넌터미널
은 자질부/범주부 표시들 간의 연쇄를 기입하고, 터미널은 넌터미널의 자질부/범
주부가 생성하는 감가어휘를 기입하고 있다. 일반적으로, 이를 〈그림 14〉의 개념
도로 나타낼 수 있다.

그림 14

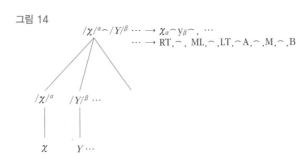

구절구조

앞 절의 〈그림 9〉와 〈그림 10〉의 터미널 표시부의 괄호연쇄에는 하나 이상의 L^v가 L에 존재한다는 것을 보여준다. 따라서 일반적으로 하나의 시각언어의 수준 L은 다음과 같은 집합들의 체계라 할 수 있다.

$$L=[L^v, ^\frown, R_1, \cdots, R_m, \mu, \Phi_1, \psi_1, \cdots, \psi_n] \cdots\cdots\cdots\cdots\cdots\cdots (1)$$

여기서, i) L은 기본요소들의 집합 L^v를 갖는 연쇄를 표시한다.

ii) R_1, \cdots, R_m은 L 안에서 정의되는 형태감가소의 유형들과 관계들이다.

iii) μ는 L^v-부호들의 집합이다. 즉 L 안에서 구조화되는 기능이다.

iv) Φ는 μ를 시각언어의 문법적 형태감가소로 사상하는 함수이다.

v) ψ_1, \cdots, ψ_n은 L^v와 타 수준들 간의 관계들을 나타낸다.

따라서 수준 L은 문법적 결속을 갖는(grammatically bounded) 무한한 감가어휘들(w)의 2-차원 연쇄의 집합 Gr(w)임을 상기시킨다. 이들의 집합에는 당연히 실질들의 구절들 SUB-Phrases(SUB-P)가 존재하게 된다. 〈그림 9〉와 〈그림 10〉은 각각 다음과 같은 2-가구절(2-valued SUB-P)과 3-가구절(3-valued SUB-P)을 시사한다.

$$(s^\frown o)_{l_1 r_1}{}^\frown(o^\frown s)_{l_1 r_0}{}^\frown(s^\frown o)_{l_1 r_1} \cdots\cdots\cdots\cdots\cdots\cdots (2)$$

$$(s^\frown o^\frown s)_{l_2 r_1}{}^\frown(o^\frown s^\frown o)_{l_1 r_1} \cdots\cdots\cdots\cdots\cdots (3)$$

여기서, 하나의 구절은 적어도 한 개의 SUB-P와 한 개의 처사를 갖는다. 즉

$$\text{SUB-}P \rightarrow \text{SUB-}P^\frown l\text{-}P \cdots\cdots\cdots\cdots\cdots\cdots (4)$$

$$l\text{-}P \rightarrow l\text{-}P^\frown \text{SUB-}P \cdots\cdots\cdots\cdots\cdots (5)$$

306

이상의 (1)~(5)의 정식을 음미하면, 일반적으로 X가 정상적인 스트링(normal string)이기 위한 필요충분조건은 다음과 같다.

 i) X = S
 ii) X는 터미널 스트링이다. 즉 X $\in Gr(P)$
 iii) $_R$(S, X)이고 $_R$(X, Y)인 터미널 스트링 Y가 존재한다.

이상에서, 구절수준 P는 다음과 같이 정리된다.

$$P = [P, ^\frown, =, G_r(P), R, \mu, \Phi] \cdots\cdots\cdots\cdots\cdots\cdots\cdots\cdots\cdots (6)^{20)}$$

정식(6)으로부터, 다음과 같은 구절들의 집합이 가능하고, 이를 〈그림 15〉로 도식화할 수 있다.

$_R(P_1, P_2 ^\frown P_3)$
$_R(P_2, P_{21})$, $_R(P_2, P_{22})$
$_R(P_3, P_{31})$, $_R(P_3, P_{32}) \cdots\cdots\cdots\cdots\cdots\cdots\cdots\cdots\cdots (7)^{21)}$

그림 15

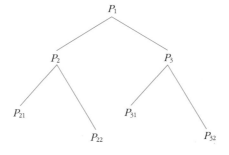

20) Chomsky, 같은 책, 175쪽, §51 참조. 문자언어에 대한 촘스키의 구절구조의 정식은 시각언어의 구절구조에도 그대로 적용됨을 보여준다.

위의 정식(7)과 〈그림 15〉에 의하면, $P_{21} \frown P_{31}$과 $P_{22} \frown P_{32}$는 $G_r(P)$의 스트링이 될 수 있으나, $P_{21} \frown P_{31}$과 $P_{22} \frown P_{32}$는 $G_r(P)$의 스트링이 될 수 없다. 이것은 서로 반대편이거나, 아니면 도메인이 다르기 때문이다. 따라서 위의 사실은 시각언어의 구절이 될 수 있는 것과 될 수 없는 것의 기준을 말해준다.

21) 같은 책, 185쪽, §54, 1 참조.

제7장 의미론

의미부 하위체계

통사부의 하위체계와 표면구조의 처리에 이어, 통사부를 의미부로 사상하는 문제를 다루어야 할 차례가 되었다.

일반적으로, 의미가 통사에 의존한다는 것은 문자언어나 시각언어를 막론하고 다를 바 없다고 할 것이다. 따라서 시각언어의 의미부 구성 또한 통사부로부터 의미부로의 사상관계(mapping relationship)에 의해 다루어야 할 것이다. 우선 통사부의 하위체계를 어떻게 의미부의 하위체계로 사상할 것인지를 다루고, 그 다음에 어떻게 통사부의 표면구조를 의미부의 표면구조로 사상할 것인지를 다룰 것이다.

시각언어의 의미부 역시 두 가지 수준에서 다루어야 한다. 그 하나가 의미의 기저구조라 할 수 있는 하위체계를 다룬다면, 다른 하나는 의미가 형상을 띠고 발현하는(to manifest) 표면구조(subface structure)를 다루는 것이다. 순서에 따라, 의미부 하위체계부터 살펴보기로 하자.

〈그림 1〉에 제시한 시각언어의 의미부와 관련한 하위체계의 항목표시는 제6장 '통사부 하위계'에 제시한 〈그림 1〉(291쪽)의 통사부 하위체계를 보다 더 확장한 것으로 볼 수 있다. 따라서 다소 복잡해 보이지만, 그 의의는 이러하다. 즉 통사부의 규칙에 따라 의미부의 규칙이 S-구조를 의미 있는 구조로 생성하면, 감가형식(VF)부의 규칙이 S-구조를 감가형식 표시와 연관시키고, 차례로 감가형식 표시

그림 1 의미부 하위체계의 항목 표시

들을 지시물(외연)과 연관시키는 한편, 논리형식(LF)부의 규칙체계가 S-구조를 논리형식 표시와 연관시키고, 끝으로 내시구조(내포)와 연관시킨다는 것을 나타낸 것이 〈그림 1〉이다.

중요한 것은 의미부의 규칙이 S-구조를 통사수준에서 의미수준으로 사상하는 것과 감가형식이 논리형식의 제약에 의해, 지시물을 장차 외연으로 갖는다는 것이다. 여기서 논리형식은 두 가지 역할을 한다. 하나는 감가형식을 생성하면서 외연을 생성한다면, 다른 하나는 직접 내시구조를 생성함으로써 내포를 생성한다는 것이다. 이 점은 프레게의 의미 이분법에 따라 내포(의의)와 외연(지시물)을 모두 포용하려는 것이며, 시각언어의 경우 많은 범위에 있어서 외연을 갖지 않고 내포만을 갖는 현실을 감안한 것이다.

따라서 당장 다루어야 할 것은 S-구조를 통사수준에서 의미수준으로 사상하는 의미부의 규칙이 무엇이고, 이어 감가형식과 내시구조를 생성하는 논리형식이 무엇이냐 하는 것은 물론, 나아가 의미부의 규칙과 논리구조는 어떤 관계에 있는지를 다루어야 한다.

이 물음들을 해결하기 위해서는 오히려 마지막 문제, 즉 의미부의 규칙과 논리형식의 관계를 먼저 다루어야 한다. 이에 관해서는 후자가 전자에 앞선다는 것부터 언급하기로 하자. 다시 말해 논리형식이 내시구조를 S-구조로 사상하고, 차례

로 논리형식이 S-구조를 감가형식으로 사상한다는 것이다.

이러한 절차를 성안하는 데 아벨(N. H. Abel)과 갈루아(E. Galois)의 군(群)이론(theory of group)을 도입하고자 한다. 이를테면, 통사자질을 의미자질로 치환하는 집합 G의 연산 '$*$'(asterisk)를 도입함으로써 '$*$'에 의한 G의 필요충분조건으로, 통사자질을 항등원소(constant)와 역원소(inverse)로 설정하는 것이다. 항등원소는 통사자질의 불변항(invariant)이 되는 원소로서, 통사자질군의 초기원소의 배후에 있어야 할 본질적인 원소이다. 즉 그것은 초기원소 a에 대하여 다음 관계를 만족시키는 항상적인 요소(eternal, e)이다.

$$a * e = e * a = a$$

여기서, 항상적인 요소 e, 즉 항등원소가 초기원소 a를 생성한다면, 그것은 자연수로 말해 1에 해당하지만 구체적으로는 1에 해당하는 함수의 상수군에 해당한다. 그리고 이 상수군에 속하는 상수는 무한히 있을 수 있다는 것에 유의해야 한다.[1] 어찌했건 간에 항등원소 1로부터 함수의 매개에 의해 초기원소 a를 생성하면, 초기원소에 대해 다음 관계를 만족시키는 역원소 a′가 존재해야 한다.

$$a * a' = a' * a = e$$

이를테면, 초기원소 a에 대해 역원소 a′가 존재해야 한다는 것은 S-구조의 통사부를 의미부로 사상하는 최초의 계기가 된다. 왜냐하면, 일체의 통사자질들이 균등한 자질을 갖는 것이 아니라 차등적인 자질을 갖는다는 것이 의미생성의 시발점이 되기 때문이다. 통사자질로부터 의미자질로의 사상은 이렇게 해서 논리적으로 가능하다.

따라서 만일 통사자질에 여하한 차등도 존재하지 않는다면, 그러한 통사자질들

1) 이 책 제5장, 각주 26) 참조.

이 만드는 의미란 사실상 무의미한 것이 될 것이다.

이 책에서는 이미 제5장에서 자질을 말하는 중에, 어휘소와 관련하여 +여수자질(+COMP)과 −여수자질(−COMP)로 나누어 상세히 검토한 바 있다. 그리고 이것들의 합Σ가 항상 1이라는 것을 지적했다. 이러한 사실은 자질들이 통사부 하위체계를 생성하는 과정에서 이미 의미의 성향을 띠고 있었다는 것을 시사한다.

예컨대, 〈그림 2〉와 같은 정각자질의 통사 하위체계의 수형도가 있다고 하자. 〈그림 2〉는 통사 하위체계를 다룬 앞 장의 〈그림 4〉의 6개의 넌터미널의 그림을 보여준다. 이 수형도는 S−구조에는 반드시 초기원소 +O와 역원소 −O가 있어야 하고, +O와 −O의 하위에 다시 +O와 −O가 원천적으로 있어야 함을 시사한다.

그림 2 통사부의 초기원소와 역원소의 출현이 의미부의 생성에 주는 시사

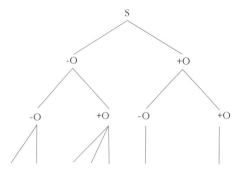

〈그림 2〉의 수형도의 모든 넌터미널에 주어진 +O와 −O의 반복구조가 이를 말해준다.

이러한 의미에서, 〈그림 2〉는 의미부의 하위체계가 생성되는 최소한의 조건을 시사한다. 이를 수평기술로 재확인하면 〈그림 3〉과 같고, 〈그림 2〉와 〈그림 3〉은 의미부 하위체계를 사상해낼 수 있는 방법이 무엇인지를 예고한다. 다시 말해, 수형도의 넌터미널에 기입되어 있는 여수 정각자질과 수평기술의 상층부 R^f_{HV}에 기입되어 있는 여수 정각자질은, 이미 초기원소와 역원소의 자질을 구비하고 있음을 확인시킨다.

차례로, 이것들은 항등원소 e로부터 가환적으로(commutatively) 생성되었음

그림 3 〈그림 2〉에 대한 정각자질의 의미부 하위체계의 수평기술

R^f_{HV} -O -O +O +O

$l_{i=1}$, lex:

$l_{i=2=\phi}$, lex: ϕ

$l_1 = <1.2070^c, .7071^x>$

이 〈그림 3〉에서 처사 l-언어의 차수 $_{i=n}$ 에 의해 확인된다.[2]

 여기서, l-언어로 재차 가환되어 생성되는 3개의 시각어휘소 집단 G는 초기원소와 역원소가 집합을 생성하는 방식, 즉 a∗a'로써 연산되는 방식들이라 할 수 있다. 이를테면, {-O, -O}, {-O, +O}, {+O, +O}가 그러하다. 이들 집합들은 역원소와 역원소의 집합, 역원소와 초기원소의 집합, 초기원소와 초기원소의 집합에 의해 시각어휘소를 생성한다.

 이상의 언급을 도식화하면 〈그림 4〉와 같고, 〈그림 4〉로부터 비로소 의미부 하위체계를 사상해낼 수 있는 여지를 찾아볼 수 있다. 〈그림 4〉가 보여주는 것은 비록 통사자질의 차등구조이지만, 바로 이러한 차등구조로부터 의미자질의 생성구조를 예상할 수 있다.

 여기서, 가정할 수 있는 것은 항등원소 e로부터 통사자질의 초기원소 a와 초기원소의 역원소 a'가 생성됨과 동시에 의미자질의 초기의미 **S**와 역의미원소 **S**'가 동시에 생성된다는 것이다. 의미소의 초기원소에 +기능을 부여해서 +**S**를, 그리고 역원소에 -기능을 부여해서 -**S**를 각각 의미자질의 기본표시로 삼고, 전자를 의미자질 **S**의 '강(强)의미자질'로, 후자를 **S**의 '약(弱)의미자질로' 읽는다. 이를 통

2) 이를테면, 〈그림 3〉의 $l_1 = \langle 1.2070^c, .7071^x \rangle$은 l_1의 항등원소가 되는 $l_e = \langle 1^c, .6180^x \rangle$로부터 가환을 통해서 이루어졌고, 따라서, l_1의 초기원소와 역원소 또한 l_e로부터 가환생성되었다고 할 수 있다.

그림 4 그림 5

사자질과 연대시키면 〈그림 5〉와 같이 될 것이다.

〈그림 5〉가 시사하는 것은 의미자질이 통사자질에 의존되고, 전자가 후자에 앞선다는 것이다. 이러한 전제는 통사 없이는 의미가 생성되지 않는다는 것을 뜻한다.

이상의 가정과 전제로부터 의미자질 단위(semantic feature unit)의 집합유형을 정리하면 다음과 같다.

$$+\mathbf{S} = \langle\langle a * a \rangle, \langle +\mathbf{S} * +\mathbf{S}\rangle\rangle \quad \cdots\cdots\cdots\cdots\cdots\cdots\cdots\cdots\cdots\cdots\cdots (1)$$

$$-\mathbf{S} = \langle\langle a' * a' \rangle, \langle -\mathbf{S} * -\mathbf{S}\rangle\rangle \quad \cdots\cdots\cdots\cdots\cdots\cdots\cdots\cdots\cdots (2)$$

$$_N\mathbf{S} = \langle\langle a * a' \rangle, \langle +\mathbf{S} * -\mathbf{S}\rangle\rangle \quad \cdots\cdots\cdots\cdots\cdots\cdots\cdots\cdots\cdots (3)$$

위의 (1)～(3)을 〈그림 2〉와 〈그림 3〉의 통사자질과 연관시키면, 기본적으로 S-구조는 e로부터 +O와 -O의 통사자질 단위를 생성함과 동시에, 〈+O, +**S**〉와 〈-O, -**S**〉의 의미자질 단위를 생성하고, 이어서 제3의 통사유형인 +O * -O를 생성하자마자 제3의 의미유형단위 〈+O *-O, $_N$S〉를 생성한다. 이를 도시하면 〈그림 6〉과 같다.

앞의 (1)～(3)과 〈그림 6〉에 의하면, S-구조는 최소한 3개의 의미자질 유형을 갖추어야만 한다. 이러한 결론은 군이론의 생성개념에서 볼 때, 논리적으로 타당하다. 그래서 만일 3개 중에서 하나라도 결격일 때에는 그만큼 의미구조가 이완될

그림 6 〈그림 2〉에 대한 정각자질의 의미부 하위체계의 수형도

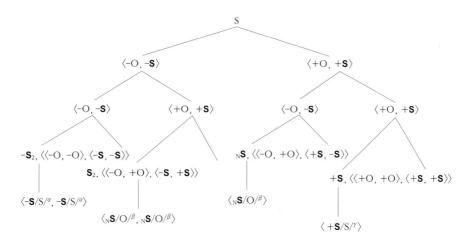

상단 S는 S-구조, ±O는 어휘소, /S/α · /S/γ · /O/β는 시어소와 범주, ±S는 의미소를 각각 나타낸다.

것이다. 왜 그런지를 말하기 전에 (1)~(3)에 나타낸 의미자질의 개요를 알아보고 그 이유를 언급하기로 한다.

　먼저 언급해두어야 할 것은 +**S**, -**S**, $_N$**S**의 의미자질의 세 유형, 나아가서는 3요소가 무엇을 의미하느냐 하는 것이다. 이것은 말할 것도 없이 모든 의미들을 생성하는 요소(producing elements)를 뜻한다. 마치 색광의 3요소가 모든 색들을 생산해낼 수 있듯이, 의미자질의 3요소로 모든 의미 있는 것들을 생성해낼 수 있다는 데서, +**S**, -**S**, $_N$**S**를 3요소라 할 수 있다. 이들 가운데, +**S**는 색광으로 말하면 적색광에 해당되고, 최소한 두 개의 동일계 통사자질들의 연산(＊)에 있어, 이들을 최대한 긍정적인 의미의 자질로 충족시키려는 '강력'(strong power)으로 작용한다. 이에 비해, -**S**는 동일계의 통사자질들의 연산에 있어, 힘의 탈충족을 작동시키는 '약력'(weak power)으로 작용한다. 마치, 청색광이 적색광에 대해서 응축의 힘을 작동하듯이 말이다.

　다른 한편, 이들 가운데서 $_N$**S**는 동일계의 통사자질이 아닌, 서로 대립하는 통사자질들에서 작동하는 모순적인 중간자로서의 의미자질이다. 중성자처럼 ＋－ 전

하를 동반함으로써, 양성적인 성질에 의해 원자핵을 보전하듯이, $_N$**S** 또한 의미자질의 중성자적 역할을 한다고 할 수 있다. 사실, +**S**와 -**S**는 $_N$**S**에서 떨어져나간 극단적인 두 항들이라 할 수 있다. $_N$**S**는 색광으로 말하자면, 녹색광에 해당한다고 할 수 있다. 녹색광이 적색광과 합하여 강렬한 황색광을 생성하듯이, 중간자적 의미자질인 $_N$**S** 또한 +**S**와 협력함으로써, 강력으로서의 +**S**의 의미자질을 강화할 수 있다. 나아가 -**S**와 결합함으로써, -**S**의 약력을 보다 더 약화시킬 수도, 강화시킬 수도 있는 자질이다. 말하자면, 확정적인 의미자질을 발휘하기보다는 중재하거나, 편승하거나, 강화하거나, 약화시키는 불특정한 의미자질이다.

중간적인 불특정 의미자질인 $_N$**S**를 적극 도입함으로써, 의미부의 하위체계는 모두 5개의 기저구조를 보이게 된다. 다음 (1)~(5)는 이것들의 상세한 명세표라 할 수 있다.

특정 단일 의미자질

1) +**S** $= \langle\langle a*a\rangle, \langle +$**S**$* +$**S**$\rangle\rangle$

2) -**S** $= \langle\langle a'*a'\rangle, \langle -$**S**$* -$**S**$\rangle\rangle$

불특정 단일 의미자질

3) $_N$**S** $= \langle\langle a*a'\rangle, \langle +$**S**$* -$**S**$\rangle\rangle$

복합 의미자질

4) [+**S**/$_N$**S**] $= \dfrac{\langle\langle a*a\rangle, \langle +\mathbf{S}*+\mathbf{S}\rangle\rangle}{\langle\langle a*a'\rangle, \langle +\mathbf{S}*-\mathbf{S}\rangle\rangle}$

5) [-**S**/$_N$**S**] $= \dfrac{\langle\langle a'*a\rangle, \langle -\mathbf{S}*-\mathbf{S}\rangle\rangle}{\langle\langle a*a'\rangle, \langle +\mathbf{S}*-\mathbf{S}\rangle\rangle}$

이들 가운데, 1)~3)은 이미 설명한 바와 같으나, 4)~5)의 복합 의미자질에 대해서는 부연해두어야 할 것이 있다. 우선, 기본표시로 +**S**/$_N$**S**나 -**S**/$_N$**S**와 같이 사선(/)으로 복합표시를 나타내기로 하면, 복합 의미자질은 통사자질 중 초기원소

들끼리의 연산, 또는 역원소들끼리의 연산에 대립원소들의 연산을 불러들여 의미자질들을 다양하게 연쇄시키는 역할을 한다. 4)의 $+\mathbf{S}/_N\mathbf{S}$는 초기원소들끼리, 5)의 $-\mathbf{S}/_N\mathbf{S}$는 역원소들끼리의 통사 연쇄에 각각 a', a와 같은 상반된 통사자질을 뒤섞는 가운데 역시 상반된 의미자질들, 이를테면 $-\mathbf{S}$와 $+\mathbf{S}$를 중첩시킨다. 요컨대, 특정한 단일 의미자질에 불특정 의미자질을 중첩시켜, 중복의 효과를 얻는 것이다.

이렇게 함으로써, 〈그림 6〉은 S-구조의 의미자질이, 다음과 같이 모두 다섯 가지로 정리될 수 있다는 것을 확인할 수 있다.

 i) $+\mathbf{S}$=df a∗a에 강력을 행사하는 의미자질, 즉 강의미자질(+SF)

 ii) $-\mathbf{S}$=df a'∗a'에 약력을 행사하는 의미자질, 즉 약의미자질(-SF)

 iii) $_N\mathbf{S}$=df a∗a'에 강력과 약력을 선택적으로 행사하는 의미자질, 즉 중의미자질($_N$SF)

 iv) $+\mathbf{S}/_N\mathbf{S}$=df에 강의미자질과 중의미자질의 복합인 +복합 의미자질(+CSF)

 v) $-\mathbf{S}/_N\mathbf{S}$=df에 약의미자질과 중의미자질의 복합인 -복합 의미자질(-CSF)

이상 5개의 의미자질 범주는 기존 파리학파의 기호의 사각형(carré sémiotique)의 6개 범주[3]와 차이를 보인다. 파리학파의 의미자질 범주들은 서사와 담론이 적용될 수 있는 문자언어를 겨냥한 것이나, 이 범주들이 시각언어와 같은 비문자언어의 의미자질들과 연관을 가질 수 있는지는 의문이다. 이에 대해 학파 당사자들이 분명한 태도를 취하지 않고 있다. 다만 한 가지 분명한 것은 그들이 시각언어를 문자언어와 유비적으로 다룬다는 것이다.[4] 분명히 말해, 이러한 방식은 시각언

3) A. J. Greimas et al., *Sémiotique dictionaires raisonné de la théorie du langage* (Paris: Hachette, 1979), 29쪽 및 Joseph Courtés, *Introduction à la sémiotique narrative et discursive*(Paris: Hachette, 1976), 82쪽 참조.

4) J-Marie Floch, "Introduction: Pour une sémiotique plastique", *Petites mythologies de l'oeil et de l'esprit, pour une sémiotique plastique*(Paris-Amsterdam: Hadès-

어를 문자언어의 체계 아래에서 다룰 수밖에 없다는 한계를 갖는다. 따라서 무엇보다 시각언어의 통사부를 방기한다는 점에서, 허구의 의미부를 설정할 위험이 있다.

이 때문에 기호의 사각형이 가정하는 반대관계(relation de contrariété), 모순관계(relation de contradiction), 함의관계(relation d'implication)[5]를 시각언어에 가정한다는 것은 지적 자의에 지나지 않는다. 가령, 그레마스가 흑과 백을 예로 들어 /색의 부재/를 범주로 의미를 분절하려 했던 것은 시각언어로서의 흑과 백을 의미자질로 간주하는 방법이 되지 못한다. 시각언어로서의 흑과 백은 시지각 공간에 존재하는 감가자질(sensuous valent feature, $_sV^f$)의 부(-)와 정(+)의 관계를 나타내는 통사자질인 반면, 문자언어로서의 흑과 백은 '색의 부재'라는 탈시지각적·개념적 카테고리에 속하는 의미자질이기 때문이다.

문자언어의 의미자질은 개념의 논리(conceptual logic)를 따르나, 시각언어의 의미자질은 심리물리의 논리(psychophysical logic)를 따른다고 할 수 있다. 이 때문에 군(群)이론을 물리의 논리로 치환하는 것이 시각언어의 의미자질을 문자언어의 의미자질로부터 차별화할 수 있는 대안이 될 수 있다.

따라서 시각언어에는 개념적 반대관계가 존재하지 않는다. 가령, 항등원소 e=1에서 생성된 초기원소 a와 역원소 a'에 각각 강력과 약력을 행사하는 +**S**와 -**S**라는 의미자질은 개념적으로 +와 -라는 것이 아니라, 힘(force)의 자질로서 그렇다는 것이다. 1은 이들의 배후에 있어야 하는 원초적 요소이며, 1이 +COMP와 -COMP로 나뉘는 것은 a와 a'의 연산(*)에 의한 힘의 등비적 생성과정의 시차(示差)에서 비롯된다.

시각언어에는, 마찬가지 이유에서 모순관계가 존재하지 않는다. 가령, /백/vs/비(非)백/에서 보는 것과 같은 결성대립(缺性對立, opposition privative)은 시각언어에는 존재하지 않으며 생각하기조차 어렵다. 이것은 문자언어의 소산이자

Benjamins, 1985) 및 특히, 29쪽 도표 참조.
5) A. J. Greimas, *Du sens*(Paris : Seuil, 1970), 135~155쪽.

개념적으로만 전제될 뿐, 심리물리의 논리를 따르는 시각언어에서는 불가능하다.

이 때문에, 시각언어의 의미자질에 함의관계 내지는 상보관계(relation de compémentarité)가 존재하여도, 문자언어와는 전혀 다른 의미에서다. 다시 말하지만, +COMP와 −COMP가 서로를 함의하고 보충하지만, /백/vs/비백/같이 개념적 동치에 의한 것은 아니다.

따라서 앞에 제시한 의미자질의 5개의 항목들은 e, a, a′와 *의 연산에 의한 것으로, 파리학파의 S와 S̄를 포함한 S_1, $-S_1$, S_2, $-S_2$의 항목들과 같은 것이 아니다.

반면, 여기서 제시하는 '의미자질군이론'(semantic feature group theory)은 브뢰날(Viggo Brøndal)의 부정항 · 긍정항 · 중립항 · 복합항 등 4개의 구성항과 유사하다.[6] 그러나 유사하다 해서, 여기에 제시한 이론이 브뢰날과 동질적인 시각에서 비롯된 것은 아니다. 문자언어에 관한 브뢰날의 구성항들은 두 개의 상반된 개념적 항들의 '차이'(différence), 이를테면 왼편과 오른편, 긍정항과 부정항, 단수와 복수, 과거와 현재, 완료형과 미완료형과 같은 대립적 차이와 차이들 간의 세부차이로서 중립항(neutre), 예컨대, 1인칭과 2인칭에 대한 3인칭은 물론, 긍정인 동시에 부정을 허용하는 복합항(complexe)——예를 들면 과거의 현재와 같은 시제나 4인칭——을 설정한다는 점에서 유사할 뿐이다.

중요한 것은 의미자질의 분류가 유연해야 하고, 시각언어의 현실과 들어맞아야 한다는 것이다. 브뢰날의 유연성은 받아들일 만하다고 할 수는 있으나, 그가 제시하는 언어자질의 '개념적' 차이는 여기서 제기하는 '군이론의 생성절차'의 차이와는 질적으로 다르다는 점에 유의해야 한다. 한마디로, 시각언어에는 브뢰날의 차이에서 언급될 수 있는 문자상의 차이란 하나도 존재하지 않는다는 것을 유념해야 한다.

따라서 의미자질군이론은, 다시 말하지만 개념의 논리가 아니라, 심리물리계의 연산 절차에 의해 생성되는 자질군이라는 점에서 기존의 이론들과 다르고, 보다

6) Viggo Brøndal, *Essais de linguistique générale*(Copenhague : Elinar Munksgaard, 1943), 15~24쪽, 특히, 41~48쪽의 "Les oppositions linguistiques"을 참조.

근자의 형태역학이론(morphodynamic theory)[7]과 근접한 이론이다. 어디까지나 여기서 살펴보고 있는 의미자질은 시각언어의 통사자질과 연대해서만 가능한 자질이다. 이런 한에서, 5개의 자질항목들은 시각언어의 통사의미부 하위체계에 자리한다고 할 수 있다.

의미부 표면구조

표면구조 연구는 지금까지 논구한 의미부의 하위체계에 의해, S-구조를 내시구조(CS)와 감가형식(VF), 나아가서는 내포와 지시물(외연)로 사상하는 절차를 다루려는 데 목적이 있다.

의미자질의 군(群) 변별과 시어소/시의소 분류

여기에서 제일 먼저 다루어야 할 것은, 주어진 통사자질들에 대해 과연 몇 가지 의미자질군을 할당하느냐 하는 것이다. 기본 5개의 자질군을 하위체계로 허용했다고 해서, 기계적으로 5가지로 분류할 것이 아니라, 시료의 적절성과 합치되는 자질군을 할당할 필요가 있다. 〈그림 2〉 및 〈그림 3〉과 관련한 의미자질군이 셋이라는 것을 〈그림 6〉에 보인 바 있듯이, 시료에 따라, 자질군에 차이가 있다는 데 주목해야 할 것이다.

이미, 〈그림 6〉은 이에 관한 한 하나의 규범을 말해준다. 그것은 의미자질의 군 변별의 수가 통사자질군의 변별수를 따른다는 것이다. 예컨대 〈그림 6〉의 의미자질군이 셋인 것은 통사자질군이 셋이라는 데 따른 것이다. 〈그림 7〉이 그 예가 된다.

7) Jean Petitot, Robert F. Port et al., "Morphodynamics and Attractor Syntax", *Explorations in the Dynamics of Cognition*(Cambridge : MIT Press, 1995), 227~231쪽.

그림 7

$$\langle +O * +O \rangle \rightarrow \langle +\mathbf{S} * +\mathbf{S} \rangle \rightarrow +\mathbf{S}$$

$$\langle -O * -O \rangle \rightarrow \langle -\mathbf{S} * -\mathbf{S} \rangle \rightarrow -\mathbf{S}$$

$$\langle -O * +O \rangle \rightarrow \langle -\mathbf{S} * +\mathbf{S} \rangle \rightarrow {}_N\mathbf{S}$$

↑	↑	↑
시어소 연산→	시의소 연산→	시의소
〈통사자질〉	〈의미자질 연산〉	〈의미자질〉

〈그림 7〉이 시사하는 것은, 이러한 원리 이외에도 다음과 같은 사항들이 수반되어야 한다는 것이다. 이를테면 특정 시료의 통사자질을 역/여수로 정의한 어휘소의 항을 '시어소'(visual lexeme, lex)라 하고, 이 항들을 위에 보인 의미자질의 연산에 의해 재규정한 자질을 '시의소'(visual sememe, sem)라 할 때, 이들을 또한 수용해야 한다는 것이다. 이를 특정 통사자질 O를 예로 들어 열거하면 이러하다.

$$+\mathbf{S} = \langle\langle +O * +O \rangle, \langle +\mathbf{S} * +\mathbf{S} \rangle\rangle$$

$$-\mathbf{S} = \langle\langle -O * -O \rangle, \langle -\mathbf{S} * -\mathbf{S} \rangle\rangle$$

$${}_N\mathbf{S} = \langle\langle -O * +O \rangle, \langle -\mathbf{S} * +\mathbf{S} \rangle\rangle$$

따라서 〈그림 2〉의 시료는 통사자질을 구성하는 시어소가 정각자질로 말해 +O와 -O이고, 연산(*)에 의해 3개의 통사자질군이 생성되면, 이어서 시의소 +**S**와 -**S**의 연산*에 의해 3개의 의미자질군이 생성되는 바, 그 구체적인 시의소가 +**S**, -**S**, ${}_N$**S** 등 세 가지로 된다는 것을 시사한다.

이에 의하면, 특히 앞서 〈그림 6〉과 관련해서 언급했듯이, S-구조는 의미자질의 유형에 있어 최소한 세 가지를 가져야 한다. 이를 지금 시어소와 시의소를 추가하여 언급하면, 최소한 세 가지 유형의 시어소와 시의소를 가져야 한다.

따라서 〈그림 7〉과 같은 작품 사례는 다소 복잡한 경우이지만, 상하좌우에 걸쳐 두 개씩의 통사자질군별 시어소를 가질 것이므로 모두 4개의 시어소와 시의소를

그림 8

가질 것이다. 그 가운데 상우(上右)와 하좌(下左)의 두 자질 집단은 시의소에 있어서 중성의미자질(NSF)임에 틀림없고, 따라서 $_N$S의 의미소는 다음과 같다.

$$_N S = \langle\langle a' * a\rangle, \langle -S * +S\rangle\rangle$$

이 경우 두 개의 서로 다른 유형의 통사자질 a와 a′가 구체적으로 어떤 것인지는 일단 무시하더라도, 시어소 역할을 하는 최소한 두 개의 자질이 있어야 한다. 이를 어림잡아 기본표시로 좌우의 정각자질을 W라고 하고, 상하의 정각자질을 O라 하자.[8] 그러면 $_N$S는 다음과 같이 된다.

$$_N S = \langle\langle\langle -O * +W\rangle, \langle -S * +S\rangle\rangle, \langle\langle +O * -W\rangle, \langle +S * -S\rangle\rangle\rangle$$

따라서 $_N$S에는 두 쌍의 시어소와 시의소가 따르게 된다. 그러나 이와 달리 강의미자질 +S와 약의미자질 −S에는 다음과 같이 각 한 쌍의 시어소와 시의소가 할당된다.

$$+S = \langle\langle +O * +W\rangle, \langle +S * +S\rangle\rangle$$
$$-S = \langle\langle -O * -W\rangle, \langle -S * -S\rangle\rangle$$

이 사실들이 말해주는 것은 이러하다. 즉 〈그림 2〉와 〈그림 7〉에서 알 수 있는 것은 하나의 표현이 의미를 가지려면, 최소한 세 개의 시의소 유형, 이를테면 강의

8) 정각자질을 나타낸 이 책 제5장의 〈표 1〉(204쪽)에 의하면, 〈그림 8〉의 상하좌우의 여수자질은 각각 .5858/.4142와 .6180/.3820임이 틀림없다. 따라서, 〈+O, −O〉, 〈+W, −W〉가 이 경우의 시어소가 된다.

미자질(+**S**), 약의미자질(-**S**), 중의미자질(ₙ**S**)을 가져야 한다는 것이다. 〈그림 2〉의 예에서는 《〈+O＊+O〉, 〈+**S**＊+**S**〉》의 의미자질의 연산에 강의미(strong meaning, +**S**)를 부여하고, 《〈-O＊+O〉, 〈-**S**＊+**S**〉》에 중의미(neutral meaning, ₙ**S**)를 부여하며, 《〈-O＊-O〉, 〈-**S**＊-**S**〉》에 약의미(weak meaning, -**S**)를 부여하는 등, 세 가지 유형의 의미자질 투입이 필요하다. 그리고 〈그림 7〉의 예에서는 《〈+O＊+W〉, 〈+**S**＊+**S**〉》에 강의미(+**S**)를, 《《〈-O＊+W〉, 〈-**S**＊+**S**〉》, 《〈+O ＊-W〉, 〈+**S**＊-**S**〉》》에 중의미(ₙ**S**)를, 그리고 《〈-O＊-W〉, 〈-**S**＊-**S**〉》에 약의미 (-**S**)를 부여하는 등, 세 가지 유형의 의미자질의 투입이 필요하다.

내시의미와 감가형식

그러나 의미소의 할당은 아직 형식적으로 처리된 것이다. 실제로 시료의 표면구조를 보면, 강의미가 투입되는 경우는 약의미가 투입되는 경우보다 상대적으로 과대평가되고 높은 감가(sensuous valency value, SV)를 갖는 것으로 설정된다. 또한 중의미가 투입되는 경우는 평가에 있어서나, 감가에 있어서나, 중간 수준에 머물러 있게 마련이다.

그 확실한 예가 〈그림 8〉이다. 몬드리안의 작품이 드러내는 표면구조는 통사자질적으로 〈+O＊+W〉에 강의미자질 〈+**S**＊+**S**〉가 집중 투입되어 있다. 오른쪽 아랫부분이 바로 그러한 위치에 있다. 이 부분은 전체적으로 면적에 있어 상대적으로 과대평가되어 있으며, 수평 그리드가 많고, 빨간색으로 칠해져 있어 밀도와 강도에 있어 가장 높은 감가를 누리며 우리의 시지각을 강하게 견인한다.

이에 비하면, 왼쪽 윗부분은 〈-O＊-W〉의 통사자질에 약의미자질인 〈-**S**＊-**S**〉를 할당함으로써, 과소평가되고 낮은 감가자질을 허용하고 있다. 이를 의식해서, 작가는 이 부분의 일방적인 과소평가를 상쇄하고 억제하기 위한 방법으로서 감가의 증대를 꾀하고 있다. 검은색 악센트를 상단에 첨부함으로써 감가를 높이고 있는 것은 이 때문이다.

지금 언급하고 있는 것처럼 특정 부분이 과대평가되고 있고, 그럼으로써 시지각을 강하게 견인한다거나, 아니면 감가자질을 높이고 낮추고 있다는 등의 언급들은

모두 S-구조의 의미자질을 표면구조로 사상하는 것과 깊이 관련된 언급들이다. 이를 내시구조(connotative structure, CS)와 감가형식(sensuous valency value formulas, VF)으로 나누어 부연해보기로 한다.

내시구조(CS)

내시구조는 내시의미(connotative meaning)를 〈그림 9〉와 같이 자극에 대한 쾌/불쾌, 강/약, 능동/수동과 같은 이항대립에 의한 주관적 반응을 5~7단계로 위계화함으로써, 오스굿(C. E. Osgood)과 탄넨바움(P. H. Tannenbaum)이 시도했던 '의미미분'(semantic differential)에서 시작해서[9] 벤자필드(J. Benjafield)와 데이비스(C. Davis)의 상호주관적 판단의 체제화[10]에 이르는 발전의 단계를 밟아 연구되고 있는 특수 과제의 하나이다.

그림 9

여기서, 내시구조는 벤자필드의 내시구조(CD)에 따른 접근방법을 받아들인 것으로, 특히 그가 오스굿의 내시의미의 세 요인인 평가요인(Evaluation, E), 강세요인(Potency, P.), 활성요인(Activity, A) 등을 이분법적으로 차별화한 E±, P±, A±의 구조를 수용한 것이다.

벤자필드의 내시구조의 이분법을 강의미자질(+S), 약의미자질(−S), 중의미자질(NS)의 삼분법의 의미자질과 이에 들어맞는 내시구조로 확장하기 위해서는 E,

9) C. E. Osgood, G. J. Suci, P. H. Tannenbaum, *The Measurement of Meaning*(Urbana : University of Illinois Press, 1975), 25~30쪽, 332~335쪽 참조.

10) John Benjafield, Christi Davis, "The Golden Section and the Structure of Connotation", *JAAC*(Summer 1978), 424~426쪽.

P, A의 각 항에 +, -, N의 삼분법을 허용할 필요가 있다. 그 대안의 하나로 오스굿의 복수 위계화를 받아들여, 적어도 중간 위계 N을 추가해야 할 것이다. 이를 위해 가능한 '내시구조 평정치'를 보이면 〈표 1〉과 같다.

〈표 1〉의 평정(評定) 표는 의미자질군의 강/약/중에 대한 내시구조의 관계를 나타내는 표이지만, 표의 '특성화' 항목을 어떻게 기술하느냐에 따라, 내시구조의 변화와 이 변화를 유발하고자 하는 이유나 동기를 이해할 수 있다.

표 1 의미자질군의 내시구조 평정표

의미자질	내시구조 평정			특성화
+**S**	+E,	+P,	+A	+E, +P
	-E,	-P,	-A	
	NE,	NP,	NA	
-**S**	+E,	+P,	+A	-E, NP
	-E,	-P,	-A	
	NE,	NP,	NA	
N**S**	+E,	+P,	+A	NE, -P
	-E,	-P,	-A	
	NE,	NP,	NA	
+**S**/N**S**	+E,	+P,	+A	ϕ
	-E,	-P,	-A	
	NE,	NP,	NA-	
-**S**/N**S**	+E,	+P,	+A	ϕ
	-E,	-P,	-A	
	NE,	NP,	NA	

예컨대, +**S**는 강의미자질이므로 당연히 +E, +P, +A로 평정되겠지만, 경우에 따라서는 그렇지 않을 수도 있다. 〈그림 8〉의 경우를 예로 들면, 일단 오른편 하단의 강의미자질+**S**는 +E와 +P로 평정되지만 어떠한 A로 평정되어야 할지는 아직 알 수 없고, 따라서 평정을 보류해야 할 것이다.

마찬가지로, 왼쪽 상단에는 약의미자질 -**S**가 할당되고 있어 당연히 -P로 평정될 것 같으나, NP로 평정되고 있음을 볼 수 있다. 기타 좌우상하의 중의미자질군에는 중의미자질 N**S**이 할당되어 있으나, NP가 아닌 -P가 할당되어 있다. 나아가, +**S**/N**S**는 설정되지 않음으로써, 내시 평정치가 할당될 수 없음(ϕ)을 보이는 등 몇 가지 특성화 요인들을 확인할 수 있다.

이러한 사실은 의미자질군과 내시구조 간에는 형식적 일치가 존재하지 않는다는 것을 말해준다. 오히려, 이러한 형식적 일치를 전복시킴으로써 의미자질은 신선한 충격을 주고, 이로써 의미의 새로운 창출을 시도하려는 데 시각언어의 특징이 있다고 할 수 있다.

감가형식(VF)으로의 사상

실로, 시각언어에 있어서는 의미자질과 내시구조 간의 기계적 일치란 없는 듯싶다. 이러한 시각언어 특유의 현상은 무엇보다 S-구조를 감가형식으로 사상하는 데서 찾아볼 수 있다. 내시구조의 여하는 궁극적으로 감각형식의 여하에서 비롯되기 때문이다.

여기서, 내시구조와 감가형식의 관계를 잠시 언급해보자. 〈그림 8〉의 의미자질군에 대한 내시구조 평정표(〈표 1〉)를 보면, -S에 내시 평정치 -E를 할당하면서도 -P가 아니라 $_NP$를 할당하고 있는 것을 알 수 있다. 이는 몬드리안 회화의 특성화 요인의 일면이라 할 수 있으나, 이를 야기하는 계기가 되는 것이 감가형식이라 할 수 있다.

감가형식이란, 쉽게 말하면 주어진 자질군들 간의 심리물리적 질량이 균형을 이루는 방식이다. 몬드리안의 그림에 대한 〈표 1〉의 내시구조가 가능했던 것은 전적으로 감가형식(CS)에 의한 것이다. 앞의 제5장에서 감가자질을 말하면서 수가밀도와 색가강도를 언급하였지만, 감가형식은 최종 시각언어의 수가밀도와 색가강도에 의존한다.

〈그림 8〉에서 감가형식을 구성하는 수가가 어떠한지의 문제는 아주 간단하다. 제5장에서 설정한 공식을 사용할 것 없이 눈으로 보고 헤아릴 수 있다. 이에 의하면, 의미자질 +S가 할당되고 있는 오른편 하단은, 수가에 있어서, 18개의 정각자질로 이루어지고, -S가 할당된 왼편 상단은 8개, 여타의 $_NS$가 할당되고 있는 왼편 하단과 오른편 상단은 4개씩의 수가를 갖는다. 따라서 수가비는 의미자질당 다음과 같이 안배된다.

$+\mathbf{S}$: .5294

$-\mathbf{S}$: .2353

$_N\mathbf{S}_1$: .1176

$_N\mathbf{S}_2$: .1176

이러한 수가비는 당연히 수가밀도의 안배 여하를 짐작케 한다. 이에 의하면, $+\mathbf{S}$에는 전체의 절반 이상을, $-\mathbf{S}$에는 $_N\mathbf{S}_1+_N\mathbf{S}_2$의 절반을 할당함으로써, 균형을 최대한 고려한 것이 두드러진다. 그러나 무엇보다도 $-\mathbf{S}$가 과소평가치 $-E$에도 불구하고 수가비를 높였다는 것은 여전히 특징적이다.

여기에 부가해두어야 할 것이 색가의 강도(intensity, I)이다. 색가의 강도는 전 면적으로는 흑과 백으로 제한하고 있으나 $+\mathbf{S}$와 $-\mathbf{S}$만은 각각 빨강(n-MA, 37.0945)과 넓은 면적의 검정(n-MA, 45.000)을 안배하였다. 이 역시 감가의 균형을 고려한 것이지만, 의미자질을 감가형식으로 사상하려는 방식의 일환임이 틀림없다. 전체적으로 정각자질의 시어소들의 강도가 n-MA에 있어 36이상으로 추정할 때, 의미자질군 중에서 $+\mathbf{S}$에 집중되어 있는 감가강도와 감가밀도를 산출한다면 $+\mathbf{S}$에 집중된 강도가 전체의 의미자질군을 모조리 커버하고도 능가하는 수준이 될 것이다.

제2부 요약

제2부는 리쾨르·퍼스·마랭이 시사한 기록된 담론과 과학의 수준, 그리고 구조의미론의 수준들에 입각한 시각언어의 문법을 전개하였다. 이를 위해, 이미지를 시각언어의 수준에서 다루기 위한 절차들을 고찰하였다. 품사자질론·통사론·의미론이 그 절차들이다.

첫째, 품사자질론은 이미지의 실질로부터 시각언어의 자질을 분리하는 절차와 분리된 자질들에 그것들의 역할과 기능에 따라 품사기능을 부여하는 절차를 밝혔다. 자질이란 색·형·크기·너비·두께 등 이미지가 갖고 있는 표면상의 감성적 소여들을 생성하는 기능으로 정의하고 그것들의 종류로 정각자질·벡터자질·만곡자질·감가자질·처사자질의 다섯 가지로 분류하였다. 품사자질별 분류와 정의는 다음과 같다.

- 정각자질은 각 이미지의 실질들이 시지각공간 전체의 맥락 속에서 설정되는 분절 방식을 규정하며 실질들을 항상성의 원리를 근거로 모형(parent)에 따라 역수형 (reciprocal)으로 분화·증식하는 기능으로 정의된다.
- 벡터자질은 이미지 단위들이 시사하는 '태도'(attitude)를 규정하며 태도의 벡터로 정의된다.
- 만곡자질은 이미지 단위들의 '곡률'(curvature)을 규정하며 '만곡자질단위 표'(부록 1 참조)에 의해 별도로 분류·정의된다.
- 감가자질은 이미지 단위들의 '감도'(sensuous magnitude)를 규정하며 수가 (sensuous valency)와 강도(intensity)로 정의된다.
- 처사자질은 이미지 단위들이 설정되는 '위치'(location)를 규정하며, 이에 따라 정 각자질 등 하위자질들을 재규정하는 상위자질로서의 기능을 행사한다. 처사의 연산규칙에 따라 함수적으로 정의한다.

둘째, 통사론은 통사 기저부에 따라 표면구조가 변형생성되는 절차에 의해 기술한다. 기존 언어학에서의 기저부(심층구조)를 존중하면서 품사자질들이 모형·역수형·여수형의 기능으로 분화하는 절차를 수평기술과 수형도로 나타낸다. 이렇게 나타낸다는 것 자체가 시각언어에 통사가 존재한다는 것을 입증한다.

셋째, 의미론은 군(group)이론에 의해 정의되는 의미기저부에 따라 품사자질들의 내시기능을 정의하는 것으로 한다. 종래 기호학의 이항대립을 다항대립 관계로 확장한다.

제3부 시각언어와 해석학의 만남

서언

제2부에서는 시각언어를, 문자언어의 범주가 아닌 비문자언어의 고유 범주라 할 수 있는 기호행위의 범주로 다룸으로써, 자질을 실질로부터 분리하였다. 이 절차는 실질이 자질이 되고 자질이 곧 실질이 되는 문자언어와는 현저하게 다른 시각언어의 문법을 구성하는 데 필수적인 절차임을 확인하였다.

제3부는 추출된 자질을 해석하고 그것들로 구성되는 통사와 의미의 특이성을 해석하는 절차를 다룬다.

해석의 절차는 다음과 같이 기호행위에 의존하는 시각언어의 속성상 필요불가결하다. 첫째, 기호행위에서는 자질과 이것의 통사의미가 지시와 현전의 일원화 수준에서 외연과 내포를 동시에 함의하고, 그 함의하는 바가 통사의미의 규칙으로는 만족되지 않음으로써 내삽과 외삽에 의한 '서술담론'(descriptive discourse)의 보충이 필요하다. 둘째, 서술담론의 통사의미는 퍼스의 '해석해야 할 사항'(interpretant)을 필요불가결한 해석담론의 요소로 간주하여야 한다. 셋째, '해석담론'(interpretative discourse)은 역사-사회적 맥락에서 그렇게 해석해야 하고 다르게 해석해서는 안 된다는 의미의 필연적 참(진리)을 요구한다.

시각언어의 자질과 통사의미는 그것들 자체가 이미 서술담론과 해석담론의 '징후'를 갖는, 요컨대 언어적 실질과는 다른 복합문화적 실질을 드러낸다고 제2부에서 확인한 바 있다. 그러므로 시각언어의 실질은 상징적 아이콘이라 할지라도, 순수한 상징이 아니라 앙상블로서의 상징이다. 퍼스적 의미에서 상징이 앙상블이기 위해서는 인덱스와 아이콘에 동시적으로 의존해야 하고, 그럼으로써 의미를 대범하게 안으로 은폐하고, 밖으로는 간접적으로만 지시를 허용하는 개별적이고도 추상적인 아이콘이다. 이러한 상징은 해석을 필요로 한다.

제3부는 이러한 요구를 만족시킬 해석의 절차를 다룸으로써, 시각언어의 실질과 통사

의미를 외시와 내시에 걸쳐 해석한다. 해석해야 할 항목들이 이 과정에서 다양하게 제기
될 것이다. 그리고 이들의 다양한 해석항들을 통일하고 종합하는 방식에 있어서만 시각언
어가 예술적 수준이 될 수 있는 필요충분조건임을 시사하려는 것이 3부의 목적이다. 물론
다양의 통일은 시각언어의 요소들과 위에 언급한 해석요소들이 만나는 상호수렴의 지점
에서 가능할 것이다.

만남의 지점을 슐라이어마허와 딜타이의 용어를 도입해서 문법의 장(9장), 심리기술의
장(10장), 역사-사회의 장(11장)으로 나눠 언급하기로 한다. 이는 전자로부터 후자에 이
르는 해석학이 철학적 이론으로서가 아니라 실천적으로 관여하는 계기가 될 것이다.

이후에는 이들의 장을 차례로 언급하되, 이에 앞서 '만남'의 의의와 해석의 가능성을
상론한다. 만남의 장들을 차례로 다루면서 만남이 성취되는 수준이 어떻게 다른지를, 또
한 문법의 수준에서 시작해 심리-기술적인 수준을 거쳐 역사-사회의 수준에 이르는 이들
세 개의 장들이 고정된 선형적 해석틀이 아니라 서로의 '순환과정'(circular processes)을
통해 해석이 완성된다는 것을 설명할 것이다.

무엇보다 제3부는 시각언어의 수준과 해석의 수준이 만나 화해하는 지점이 시대의 예
술에 따라서 다양하겠으나, 이들이 어떻게 두 수준 간의 화해지점을 설정하느냐에 따라
예술의 가능성을 규정함은 물론, 예술의 다양성과 통일성이 어떠한지에 따라 예술의 유형
이 규정될 것임을 보이고자 한다.

제8장 시각언어와 해석의 방향

제1부의 후반에 전개한 필자의 기호행위론에서 볼 때 이미지는 단순한 기호가 아니라 행위가 연접된 것이며 '객관화된 의미행위'(objectified meaningful action)로서의 기호이다. 기호로서의 이미지는 '주어진 기호'가 아니라 '그려진 그림'으로서의 기호로 이해된다. 그려진 그림으로서의 기호는 객관화된 의미행위의 수준으로서, 지시적 내용이 내면화 절차를 여과하는 온갖 공정들을 담보하고 있는 흔적이다.

따라서 기호행위론이 이미지의 표상을 특히 그것의 총체성의 시각에서 고찰하려고 할 때, 의미는 두 가지 수준에서 고려될 수 있다.

첫째는 기호행위의 형식적 국면이다. 이 경우는 제2부 말미에서 마랭의 고찰을 통해 예고한 바 있다. 그것은 이미지가 의미를 드러내는 규칙을 통사론과 의미론의 형식을 빌림으로써 정치화하려는 것이다. 이 시도는 굿맨이 제기하는 순수의미론이 아니라 '기호행위의 의미론'(semantics of symbol acts)을 구성하고자 하는 것이다. 마랭은 이 입장에서 이미지 서술을 시도한 예가 된다.[1] 그는 이미지의 표상을 탐구하면서 표상의 '규칙'에 대한 언어과학적 탐구가 가능하다는 것을 보여주었다.[2]

1) Louis Marin, "La Description de l'image: à propos d'un paysage de Poussin", *Communications*, vol. 15(Paris: Seuil, 1970), 참조.
2) 이 책 제1부 3장 158~167쪽 참조. 이러한 사실은 파스토의 심리학적 접근과 그레마스의 구조의미론에서 이미 상세히 검토되었다. 이들에 의하면 이미지의 표상작용은 인간의 구체

둘째는 이미지의 표상이 갖는 성질기능의 해석적 국면이다. 기호행위의 해석적 국면은 앞에서 지적한 형식적 국면이 갖는 약점을 보완한다. 그것은 예컨대 리쾨르가 그레마스의 구조의미론의 한계를 언급하면서 "무엇을 말하기 위한 구조인가?"라고 비판했던 것과 같이[3] 담론의 의미론으로의 방향전환을 뜻한다. 이 점에서 해석적 국면은 제1부의 마지막에서 언급했던 이미지의 구조의미론의 한계를 넘어선다. 구조의미론은, 리쾨르가 지적하는 바와 같이, 아직은 이미지가 '세계를 열어 보여줄 가능성'에 주목하기보다는 언어의 과학적 고찰에 머물러 있다고 할 수 있다. 이미지 표상의 본질에 육박하고자 하는 기호행위론은 그것의 근원으로 접근하기 위해 표상이 갖는 성질의 연장선상에서 언어과학적 또는 형식적 고찰을 넘어 리쾨르가 말하는 '세계의 개시성'의 탐구에 관심을 갖는다.[4] 기호행위론은 이미지와 시각언어의 표상을 고찰할 때 그것의 구성적 측면에서 보여지는 '형상의 다의성'을 해명하고자 할 뿐만 아니라, 탈구성적 측면에서 이해되는 '존재의 다의성'을 해명하고자 한다.

이미지의 기호행위론의 수준

기호행위론의 고찰방법은 기호론적인 측면과 행위론적 측면의 양면을 공유한다. 또한 하나의 고립된 기호로서의 이미지가 아니라, 객관화된 행위로서의 성질이자 표상성이 갖는 질적 기능으로서 이미지를 다룬다. 표상성에 있어서, 질적 기능의 의미론적 탐구는 언어학적 기초는 물론 해석학적 기초를 바탕으로 할 때만 만족될 수 있다. 그것은 마틴과 월터스토프가 행위론에서 이미 확인한 바와 같이 논리기호의 기능과 같은 대리기능만이 아니라 이미지의 표상적 성질 자체를 고찰한다.

적 경험의 문맥과 의미의 장(semantic field)에서만 가능하다.
3) Paul Ricoeur, "The Problem of Double Meaning as Hermeneutic Problem and as Semantic Problem", ed., Stephen David Ross, *Art and Its Significance*(Albany: State University of New York Press, 1984), 396쪽.
4) 같은 책, 409쪽.

마틴이 언급하는 '특수규칙'(specificity rule)과 월터스토프의 '세목/용도계'는 표상의 기능이 순수한 대리기능이라는 굿맨의 주장을 크게 수정하는 것이다. 이들의 고찰에 의하면 표상은 기호와 지시물의 관계가 아니라 한 사물과 다른 한 사물의 관계로서 이해된다.[5]

따라서 표상을 사물의 성질로 이해하는 것은 사물로서의 이미지가 객관화된 행위를 담보하는 것으로 간주함을 말한다. 객관화되었다는 점에서 인간의 행위가 부가되어 있지 않은 순수한 논리기호는 물론 자연의 물상과도 구별될 뿐만 아니라, 사실의 설명을 위한 수단으로서의 수리적 기호와도 다르다.

중요한 것은 표상물의 일부가 지시물을 내재할지라도 지시물이 모조리 표상물인 것은 아니라는 것이다. 이것은 이미 '월터스토프의 정식'[6]에서 확인되었다. 그려진 이미지는 이 점에서 지칭에만 의존하지 않는다. 그려진 이미지는 표상작용에 관한 한, 지칭을 내부에 은닉하고 있다는 것이 정확한 말이다.[7] 가령, 하나의 그림이 무엇을 지시하는지를 직관적으로 이해할 수 있을 때에도, 지시물을 딱 잘라 지칭할 수 없는 경우가 있다. p-표상의 경우가 그렇다.

객관화된 행위로서 이미지는 이를 객관화하고자 하는 사람의 '의도'를 함유하되 이를 표상물에 은닉한다. '가상태의 법행위'(fictional mood action)가 이미지 표상 전체의 특징이 되고 지칭은 은닉되는가 하면 표상물의 근저에 잠입된다. q-표상도 정도의 차이를 보일 뿐 사정은 마찬가지이다. 하나의 그림이 k라는 사람의 초상화일 경우 k를 밖에 드러내놓고 지시하면서도 어떤 다른 하나를 표시물 안으로 잠복시킨다. q-표상에서와 같이 '사실적으로' 표상하는 경우도 하나를 하나만으로 지시하지 않는 것이다.

5) 이 책 119쪽 이하 '이미지의 화용적 위치' 참조
6) Nicholas Wolterstorff, *Works and Worlds of Art*(Oxford: Clarendon Press, 1980), 339~350쪽 참조. 이 책 119쪽 이전 참조.
7) John B. Thompson, *Critical Hermeneutics: A Study in the Thought of Paul Ricoeur and Jürgen Habermas*(Cambridge University Press, 1981), 205쪽 참조. 여기서 '하나의 기호나 표현은 하나를 명시적으로 지시하지만(explicitly refer) 또 다른 하나를 비명시적으로 지칭(implicitly denote)한다'.

일반적으로 표상은 지시물에서 '하나의 체계적 다지성'(a systematic split)을 드러낸다.[8] 이때 다지성은 혼란을 뜻하는 것이 아니라 '형태'가 의미의 장에서 은유의 성질을 갖는다는 뜻이다.

지시물의 복수성은 이미지 표상의 성질이지 지칭의 성질은 아니다. 더 구체적으로는 '기호행위'의 성질이다. 이 때문에 이미지의 표상을 '그려진 그림', 다시 말해서 객관화된 행위의 수준에서 고찰함으로써 하나의 '작품'이 가질 수 있는 현실성에 최대한 육박하려는 의미론적인 시도가 기호행위론의 기본 입장이라는 것을 누차 강조하였다. 이러한 시도는 이미지 표상의 성질을 궁극적으로 리쾨르가 주장하는 '담론의 의미론' 또는 '심층의미론'(depth-semantics)으로 다루어야 할 필요성을 시사한다.[9]

지금까지 표상의 성질에 관하여 기호행위론의 탐구 과제 중 하나로 표상의 발언적 국면에 대한 '해석기능'을 용인했지만, 더불어 이 분야의 연구가 필연적으로 해석학(hermeneutics)을 요청하며 해석학이 기호행위론을 정당화하는 중요한 분야라는 것을 다시 강조하고자 한다.

그렇다면 어떤 이유로 기호행위론은 해석학을 요청하는가? 그 이유를 리쾨르에 있어서 '담론의 다의성'과 지시의 '불확정성'으로 요약해볼 수 있다.

리쾨르는, 그레마스의 구조의미론을 회고하면서 구조의미론이 언어의 조밀성을 해명하지만 그 수준은 언어의 닫힌 상황을 고찰하는 데 그친다고 주장하고, 다음과 같이 두 가지 수준을 구별하였다.[10]

1) 구성하는 것에 의한 방법
2) 말하려고 하는 것에 의한 방법

8) Paul Ricoeur, 같은 책, 397쪽. John B. Thompson, 같은 책, 203~205쪽.
9) Josef Bleicher, *Contemporary Hermeneutics: Hermeneutics as Method, Philosophy and Critique*(London: Routledge & Kegan Paul, 1980), 232쪽 참조.
10) Ricoeur, 앞의 책, 408쪽.

338

리쾨르는 전자를 위해서는 '분석'이 필요하고, 후자를 위해서는 '종합'이 필요하다고 주장하고, 전자에 의해 언어의 신비가 제거되지만, 후자에 의해 신비가 부활한다고 하였다. 그는 담론의 수준(level of discourse)과 내재의 수준(level of immanence)을 구별하고, 전자를 발현(level of manifestation)의 수준으로 후자를 언어(language)의 수준으로 재구분한다.[11] 그리고 표현의 발현수준에서 다의성이 일어난다고 보았다.

그는 표현의 언어구성적 측면과 담론적 측면을 구별하고, 다음과 같이 표상의 수준에서 존재의 다의성은 담론의 다의성에 의해 야기된다는 것을 밝혔다.

> 언어에는 신비란 없다. 가장 시적이고 가장 '성스러운' 상징까지도 사전에 있는 가장 일상적인 어휘와 같은 의미소의 변항들로 이루어진다. 그러나 언어에는 신비란 것이 있다. 말하자면 그것은 언어가 어떤 것을 발언하고 언명하며 존재에 관하여 말하기 때문이다.[12]

리쾨르에 의하면 언어와 마찬가지로 이미지 또한 구성적 측면과 담론적 측면으로 구별된다.[13] 이미지에 대한 예술철학의 임무는 이미지들의 닫혀진 세계와 이미지 기호들의 상호관계에서 형성되는 순수한 내적 체계의 탐구를 존중하되, 동시에 이를 뛰어넘어 담론을 향해 끝없이 다시 열고자 하는 이미지의 기능 또한 존중해야 한다[14]고 하였다.

리쾨르에 있어서 담론의 다의성 탐구가 목표로 하는 것은 관찰 가능한 사건에 부가되어 있는 의미의 충실성과 연관된 인간의 존재론적 상황을 탐구하는 것이다. 그는 텍스트의 기호체계를 '발현'의 수준에서 다룸으로써 언어를 파괴하여 언어

11) 같은 책, 409쪽.
12) 같은 책, 같은 쪽.
13) 그림도 마찬가지로 구성적 측면을 가지고 무엇인가를 말하려고 한다는 점에서 담론적 측면을 갖는다고 생각되었다.
14) Ricoeur, 같은 책, 409쪽.

자체와는 아주 다른, 표현의 개시성을 드러낼 수 있다고 생각했다. 따라서 그가 생각하는 해석학은 구조의미론이 시도하는 다의성의 구조를 탐구하는 것이 아니라, 구조가 세계의 이미지를 개시(開示)하는 방식을 탐구하는 것이며, 무엇인가를 보여주는 것의 궁극을 탐구하는 일임을 강조한다.[15]

나는 몇 마디로 이 점을 요약해주고자 한다. 즉 기호들의 표현에 관한 철학적 관심은 다의성의 구조를 통해서 존재의 다의성을 보여주려는 데 있다. (…) 상징의 존재이유는 존재의 다의성에 대응한 의미의 다의성을 열어 보이는 데 있다. 아직 더 고찰되어야 할 것은 어째서 이러한 존재의 이해가 텍스트로서, 이해되는 담론의 수준에 관련되어 있는지를 발견하는 것이다.[16]

리쾨르의 고찰에서 우리가 받아들일 수 있는 것은 표상의 해석수준에서만 실재, 경험, 세계 그리고 현재에 관한 기호의 기본기능을 해명할 수 있고, 텍스트가 언급하고자 하는 것을 궁극적으로 보여줄 수 있다는 것이다.[17]

다른 한편, 리쾨르의 입장에 기호와 지시물의 관계를 허용하는 복잡한 사회심리 조건에 주목하는 톰슨(J. B. Thompson)은 기호에 있어서 지시물의 결정은 진리의 문제와 독립해서는 해결될 수 없음을 주장한다. 그러나 진리값은 본질적으로 경험적 확증에 의해서는 불충분하므로, 초경험적 불확정성을 특징으로 할 수밖에 없고, 이 때문에 인간행위의 의미에 관한 고찰에는 '심층해석'이 필요하다고 거듭 주장한다.[18]

톰슨의 심층해석은 리쾨르가 '심층의미론'을 사용해서 해석의 대상으로서의 텍스트가 '세계를 개시할 가능성'(world-disclosing potential)을 설명하려고 한 것과 같은 맥락에서 이해된다. 그는 다음과 같이 말한다.

15) 같은 책, 400쪽.
16) 같은 책 같은 쪽.
17) 같은 책 같은 쪽.
18) Thompson, 앞의 책, 206쪽.

이 점에서 리쾨르가 무의식의 개념을 정당화하려고 한 것은 바람직한 방법이다. 무의식의 개념이 경험의 세계를 열어 보일 수 있는 능력에 의해 정당화될 수 있듯이 사회구조(social structure)라는 개념의 정당화는 사회적 의식에 기초하고 있는 존재세계를 밝히려는 데 있다.[19]

그에 의하면, 인간행위의 심층적 해석은 진리의 문제를 제기한다. 그는 진리가 '정당화'(justification)의 시도와 관련된다는 견해를 옹호하면서 1)이론적 재구성과 2)추론된 해석들의 방어가능성을 통해 심층적 해석의 방법론을 구성할 것을 제시한다.[20]

그러나 1)의 이론적 재구성은 언제나 경험적 확증에 의해서는 불충분하고 그것의 진리값은 본질적으로 불확정적이다. 불확정성의 현상은 자기반성의 원리를 도입함으로써 극복될 수 있으며 자기반성의 원리가 진리의 요청에 대한 비경험적 표준(non-empirical criterion)이 된다고 하였다.[21] 리쾨르의 담론의 다의성과 톰슨의 지시의 불확실성의 개념들은 모두 심층해석의 방법론을 요청함으로써 의미를 고찰하는 데 해석학이 요구되는 이유를 보여준다.

해석학과 관련한 이러한 요구는 또한 이미지의 표상을 해명하기 위한 기호행위론의 중요한 일부라고 할 수 있다. 이후에는 이미지의 표상이 시사하는 '세계'의 특성을 고찰하고 해석의 방향을 검토한다.

'세계'의 특성규정과 해석의 가능성

'세계'의 특성규정

여기서는 기호행위의 기초가 되는 접근가능성의 수준을 확인하고 거기서 비롯되는 '세계'(world)의 특성을 살펴본다. 그런 뒤에 세계 내에서 표상물의 가상태

19) 같은 책, 205쪽.
20) 같은 책, 206쪽.
21) 같은 책, 207쪽.

가 보여주는 다의성·가능성의 특성을 살펴볼 것이다.

그러기에 앞서 우선 표상에서 기호와 행위의 접근가능성의 수준이 어떻게 지지될 수 있는가 하는 아주 일반적인 문제 수준에서 세계의 특성을 고찰한다.

먼저 이 수준이 갖는 일반적인 정황을 확인해둘 필요가 있다. 일반적인 정황이란 표상을 특수규칙 '⌈α Repr, χ, a⌉' 내지는 사건서술적 술어 〈α Repr p, χ, a〉e'로 표현하거나, 'α Repr p, χ, a'와 같은 화용론의 정식으로, 나아가서는 행위론의 그림순열 행위 A =〈ϕ-ing, ψ-ing〉으로 나타낼 수 있다.

리처드 마틴이 정식화한 화용론의 규칙들은 표상의 이미지 정황을 잘 드러낸다.[22] 그의 정식들에 의하면, 기호와 행위의 접근가능성 수준의 이미지 정황은 〈Repr R〉에서 〈Repr R'〉, 〈Repr R''〉, 〈Repr R'''〉로 옮겨갈수록 완벽해진다. 그 정황을 다음과 같이 요약해볼 수 있다.

1) 표상은 'α Repr χ, a'를 기본형식으로 하는 바 α, χ, a의 3항관계에 기초한다.
2) 표상은 사람 p가 χ를 술어서술 a 아래에 가짐으로써 이루어진다.[23]
3) 표상은 사람 p가 a아래에서 χ를 취하게 되는 상황 또는 동태 e를 갖는다.
4) 표상에서 상황 또는 동태는 항상 부분으로만 존재한다.

이 네 가지 정황적 특성들은 한마디로 사람 p가 a아래에서 χ를 취하는 특수한 경우임을 보이는 '사건' 또는 '상황서술어' 〈p, Under, χ, a〉e를 도입하는 것을

22) R. Martin, "On Some Aesthetic Relations", *JAAC*, Vol. XXXIX, No. 3, 1981, 253~264쪽. 이 책 제1부 제2장 117~126쪽 참조. 화용규칙들을 재차 열거하면 다음과 같다.

Rpr R. (α) (χ) (a) (⊃ χ Under a).
Repr R'. (p) (α) (χ) (a) (α Repr χ, a ⊃ p Under χ, a).
Repr R''. (e)(p) (α) (χ) (a) (〈α Repr χ, a〉e ⊃ 〈p Under χ, a〉e).
Repr R'''. (e)(p) (α) (χ) (a) (〈α Repr χ, a〉e ⊃ (Ee') (e'Pe 〈p, Under, χ, a〉e').

23) 술어서술이란 'a로 표상된다'(represented as a)를 나타낸다. 이때, 표상이란 곧 'a로서 표상된다'라는 일변수술어(one-place predicate)가 무엇을 서술하느냐에 의존한다.

핵심으로 한다. 1)과 2)는 원론적이지만, 3)과 4)는 각각 '상황서술적이다', '이러한 상황은 항상 부분적으로만 서술 가능하다'를 강조하며 다음과 같이 정식화된다.

$$(e)(p)(\alpha)(\langle a, \text{Repr}_p \, \chi, a\rangle e \supset (Ee') \, (e'Pe))^{24)}$$

이 정식은 표상에 있어서 상황서술은 언제나 부분적이고 불완전하다는 것을 나타낸다. 이를 '상황서술불완전성'(states-description-incompletion)이라 부르고, 이는 표상의 정황이 '상황서술은 항상 부분적으로만 가능하다'는 것을 특성으로 한다는 것을 나타낸다. 따라서 해석의 문제는 결국 상황서술성과 관련된다. 그리고 상황서술은 3항관계와 상황서술어를 근간으로 한다.

여기서 접근가능성의 해석 문제로서의 '상황'(states of affairs)[25]에 주목해보자. 중요한 것은 접근가능성의 수준이 상황의 수준에 의존하되, 상황은 상황서술의 불완전성 때문에 항상 '부분적 상황'이며, 이것이 이미지 표상의 커다란 특징을 이룬다는 것이다. 이 점을 좀더 검토하기 전에 상황이 이미지 표상과 어떠한 관계를 갖고 있는지를 먼저 검토해야 할 것이다.

이에 관해서는 월터스토프의 '세계함유'(world-inclusion) 개념이 주목을 끈다.[26] 그에 의하면 상황은 이미지의 세계에 '함유되어 있는 것'(what is included within)으로 규정된다. 그러나 어떠한 상황들이 그림의 세계 '안'(within)에 함유된 것으로 보아야 하는지는 문제가 된다.

월터스토프는 세계함유의 일반규칙을 찾기 위해 자신이 제기한 행위생성론에 입각하여 다음과 같은 공리를 도출한다. 가령 그는 이미지의 '세계'가 가질 수 있

24) 위 정식에서 'e'Pe'는 'e'는 상황 e의 부분이다'를 나타낸다. 이 정식은 마틴의 Repr R″을 간소화한 것이다.

25) '상황'이라는 용어를 통일해서 말하고자 할 때, 'event'(사건), 'state'(상태) 등을 사용하지 않고 'states of affairs'를 사용하기로 한다.

26) Nicholas Wolterstorff, "'World of Works of Art", *JAAC*, Vol. XXXV, No. 2, 1976, 121~132쪽. 특히 130쪽 참조.

는, "날개가 달려 있는 말의 특성을 가진 페가수스라는 특질(character)에 주어진 특성들"[27]을 예로 들면서, 1)현존하지 않는 것은 투사할 수 없다, 2)현존하지 않는 상황이란 존재하지 않는다, 3)현존하고 현실적인 모든 것은 존재한다는 '공리'[28]를 세우고, 이에 따라 상황을 현존(existing)과 일어남(occurring)으로 구별한다.

중요한 것은 그가 상황을 현존과 일어남의 '가능성'(possibility)으로 구별한다는 것이다. 이를테면, 현존하되 어떤 때 일어날 수 있는 상황의 경우와 현존하되 어떤 때에도 일어날 수 없는 상황일 경우를 구별하고, 전자를 '가능한 상황'(possible states of affairs)으로, 후자를 '불가능한 상황'(impossible states of affairs)으로 구별한다. 그렇다면 위의 사실로부터 소위 기호와 행위의 접근가능성의 수준을 말할 수 있는 상황의 특성이란 무엇인지를 생각해보자. 이것은 다음 두 가지로 말할 수 있을 것이다.

> 1) 그림에 투사된 세계는 임의의 상황을 함유할 뿐만 아니라 세계 자체가 이미 하나의 상황이다.
> 2) 그림의 세계에 함유된 상황은 현존하지만, 결코 일어나지 않을 뿐만 아니라, 사실상 일어날 수 없는, 따라서 불가능한 상황이다.

나아가 그는 상황이 이미지의 세계에 함유될 필요충분조건을 다음과 같이 규정한다.

> i) 상황 S는 이미지 T를 갖고 사람 P에 의해 지시되는 가능한 상황이거나, 지시물의 성원(member)으로서 가능한 상황이거나, 이것들의 어떤 경우이건 간에 요구되는 상황들의 총체이다.

27) 같은 글, 122쪽 참조.
28) 같은 글, 130쪽.

ii) 상황 S는 가능하다.

iii) 이미지 T를 가지고 사람 P에 의해 지시되거나, 그러한 지시물의 성원일 때, S가 S이면서 S'인 모든 상황은 불가능한 상황이다.[29]

이 조건들에 의하면 이미지의 세계함유는 가능성과 동시에 불가능성을 공유하는, 요컨대 '함유의 중의성'(double inclusion)을 보인다. 월터스토프는 일견 모순되어 보이는 이 국면을 다음과 같이 기술하고 있다.

분명한 것은, 엄격히 말해 예술작품의 세계와 같은 세계는 현존하지 않는다는 것이다. 작품의 세계는 미적으로는 완전하지만 존재론적으로는 불가피하게 불완전하다.[30]

여기서 세계에 함유된 상황의 존재론적 불완전성, 더 자세히 말해 불가능성과 함유의 중의성이 말해주는 것은 모두 마틴의 정식에서 개진된 '상황서술의 불완전성'과 맥락을 같이한다. 확실한 결론은 이러하다. 그림의 표상작용에서 기호와 행위의 접근가능성은 세계의 존재론적 불완전성, 세계함유의 중의성, '일어남'의 불가능성을 띠는 상황이며, 한마디로 '상황서술의 불완전성'으로 특성화함으로써 규정될 수 있다.

이미지의 가상태와 가능세계의 불확정성

위에서 고찰한 세계의 특성규정은 이미지의 표상작용이 기호와 지시물의 2항관

29) 같은 글, 같은 쪽. 이 필요충분조건들은 필자가 논의의 필요에 따라 일부 변형시킨 것이다.

30) 같은 글, 131~132쪽. 월터스트로프가 이와 같이 결론짓고 있는 것은 그의 '최대충실상황'(a maximally comprehensive state of affairs)에 근거를 두고 있다. 최대충실상황이란 "모든 상황들이 S에 대해서 S는 S를 요구하든가 금지하든가이다"라고 정의된다. 이 정의에 의하면 그림세계의 상황들은 요구와 금지를 동시에 갖고 있음으로 최대충실상황을 결하는 것이 된다.

계가 아니라, 기호와 사람 그리고 사람의 행위가 근접되어 '기호행위'라는 다항관계(multiple relationship)로 구조화되는 데서 비롯되었음을 알 수 있다.

문제는 그러한 세계의 특성이 갖는 이미지의 가상태적 특성을 접근가능성의 수준에서 고찰하는 일이다. 먼저 이미지가 지시하는 표상물의 세계가 '불가능한 상황'을 지시한다는 사실부터 검토해보자. 다시 월터스토프의 입장으로 돌아가보면, 가령 "페가수스는 날개가 달린 말이다"라는 특정한 상황이 희랍신화를 다룬 그림에 함유되어 있다고 할 때, 이 그림의 이미지 표상물이 현실세계에 존재한다고 주장하면 이는 잘못(僞)이다. 왜냐하면 그러한 상황은 결코 현실의 세계에서는 일어날 수 없기 때문이다. 따라서 '페가수스'라는 상황은 현실 세계에 존재하는 것으로서가 아니라, '신화의 그림'과 같이 사람에 의해 '투사된 세계'(projected world)의 '가상적 특질'(fictitious character)과 관련된 것이다.[31]

그 다음으로 함유의 측면에서 표상의 세계 개념을 명확히 하기 위해, 1)투사된 세계에 함유된 상황과 2)현실의 세계에 함유된 상황으로 구별한 월터스토프의 입장을 용인할 필요가 있다. 1)의 상황과 2)의 상황을 범주적으로 구별하되, 이미지 표상의 가상태란 1)의 상황에 속하면서도 2)의 상황을 말하고자 하는 것에서 비롯된다는 점에 주목할 필요가 있다. 사실, 일상에서도 흔히 1)의 상황을 사용해서 2)의 상황을 주장하려는 경우를 볼 수 있는데, 이는 자연스러운 일이다.

이처럼 가상적 특성은 당연히 '함유의 중의성'에 의해 재규정을 받는다. 즉 1)과 2)가 중첩됨으로써 발하게 될 상황의 복합성으로 인해, 한편에서는 S를 함유하고 다른 한편에서는 S'를 함유함으로써 요구와 금지를 동시에 공유할 뿐만 아니라 가능성과 불가능성을 아울러 갖는다. 이같은 함유의 중의성으로부터 나타나는 표상물의 가상적 특성은 결과적으로 '존재론적 불완전성'으로 귀결된다. 존재론적 불완전성이란 다음과 같이 존재의 '불확정성'(indeterminacy)을 일컫는 것으로 볼 수 있다.

31) 같은 글, 121쪽 참조.

i) 그림의 표상계에 함유된 것들의 차이를 항상 분명하게 드러낼 수 있다고 결론지어서는 안 된다.

ii) 명확히 할 수 있는 어떤 것이 항상 존재해야 한다고 결론지어서는 안 된다.

사실상, 그림의 표상물에 함유된 여러 부분들이 앞서의 상황 1)과 2)의 어느 것을 보여주는지 분간하기 어렵거나 불가능한 경우가 있다. 대개 그것들은 구분이 모호한 상태로 존재한다. 이 점은, 궁극적으로 이미지 표상물의 세계에 관한 한, 기호행위가 야기하는 상황들이 현실의 세계에 함유된 것과 투사된 세계에 함유된 것의 확연한 구별을 보여주지 않는다는 것을 말해준다.

따라서 기호행위에 의한 그림의 세계 개념이 갖는 가상태는 세계가 현실의 세계와 달리 본질적으로 작가 또는 관조자에 의해 '의도적으로'(intentionally) 투사된 세계라는 특징을 갖는다. 그 세계란 그가 하고자 한다면 '가상적으로'(fictionally) 투사할 수 있는 세계다. 그것은 기호와 행위의 접근가능성의 핵심이기도 하거니와 기호와 행위가 투사, 더 자세히는 '세계투사'(world-projection)를 통해서 접근되고 통합된다는 것을 말해준다.[32] 이 점에서 월터스토프는 표상의 본질이 현실의 세계를 '모사'하는 데 있지 않고, 현실의 세계와는 질적으로 다른 세계를 '투사'하는 데 있다고 주장하면서 '표상 = 세계투사'라는 등식을 강조한다.

이처럼 표상의 가상성이 결국 세계를 투사하는 행위의 과정에서 이루어진다면, 기호행위의 가상태로서 표상물의 '다의적 · 가능적' 국면은 바로 세계투사의 특성이 된다.

어떻게 다의적 · 가능적 국면이 기호행위에 의한 세계투사의 가상태로서 간주되느냐 하는 것은, 세계투사가 이루어질 때 세계에 함유된 상황들이 드러내는 '함의의 확장'으로 설명된다. 즉 기호행위가 야기하는 상황들은 세계를 일의적으로 언명하는 일을 중지하고 은유와 상징의 기능을 발휘함으로써, 가상태로서의 역할을 수행하게 된다. 상황들이 일단 투사된 세계 내에 존재하고, 그 기능상 가상적

32) 같은 글, 'Preface' 참조.

특성을 지니기 위해서는 현실의 세계에 대해 현실태(actuality)로서보다 가능태(possibility)로서 대응하지 않으면 안 된다.

상황이 투사된 세계 내에서 어떻게 가능태로 치환되는지는 그림에 투사된 세계를 기술함으로써 확증할 수 있다. 가령 월터스토프와 마틴의 시도가 좋은 선례다.

월터스토프는 그림의 '세계' 개념을 분명히 하기 위해, 1)세계를 투사하는 행위와 2)투사된 세계를 서술하는 행위를 구별할 것을 제안한다.[33] 전자의 경우, 투사의 주체인 작자가 상황을 투사하는 과정에서 이것을 명시적(explicitly)이든 혹은 암시적(implicitly)이든, 그림에다 투사하면, 그가 투사해 넣은 상황들을 '발견하는' 활동을 '해석'(interpretation)이라 명명하고 해석을 두 가지로 구분한다.[34] 즉 첫째는 '해명'(elucidation)이고 둘째는 '외삽'(extrapolation)이다. 전자는 작가가 표상물에 투사했다고 명시적으로 인정되는 범위 내에서 상황들을 서술하는 것이고, 후자는 텍스트라는 '방식'에 의해 작가가 투사한 것보다 더 많은 것들, 다시 말해 그가 언급했거나 제시한 것 이상의 것들이 표상물에 함유된 것으로 이해되는 것을 서술하는 것이다.

여기서 분명한 것은 세계투사의 가상태에 의한 의미확장과 관련한 '서술'(description)의 중요성이다. 서술은 작자가 그림의 이미지에 투사해 넣은 것뿐 아니라, 그가 투사한 것에 의해 '함의되는 것'은 물론, 텍스트의 방식으로 투사된 세계에 함유된 것으로 간주되는 것까지 포괄한다.

이는 확장된 의미의 이미지 표상물을 다의적 문맥으로 기술해야 할 필요가 있음을 강조하는 것이다. 가상태의 문맥이 아닌 경우라도 전달의 효과를 위해 다의성 문맥을 얼마든지 일상적으로 사용할 수 있으나, 이 경우는 다의성의 문맥들이 '장식적'인 효과로서만 용인되며 전달하고자 하는 일의성의 경우와 혼동되는 법이 없다. 이에 반해, 진정한 기호행위의 가상적 특성으로서 이해되는 다의성의 문맥은 장식적이거나 주변적인 것이 아니라, 구조에 있어서 본격적이고 본질적인 것이다.

33) 같은 글, 110쪽.
34) 같은 글, 115쪽.

왜냐하면 기호행위의 가상태는 이처럼 다의성을 띠는 것을 본질적 특성으로 하기 때문이다. 따라서 만일 다의성을 띠지 않는다면, 기호행위의 가상태는 그 자체가 무의미해질 것이다.

여기서 기호행위에 의한 그림의 표상작용과 관련된 세계의 성격을 분명히 하기 위해 범주적으로 다음 두 가지의 경우를 구별할 필요가 있다.

1) 투사된 세계에서 참(true)인 상황
2) 현실의 세계에서 참인 상황

1)과 2)의 구별은 단지 범주적으로 구별되어야 하지만[35], 가상성의 문맥에서는 의미의 확장에 의해 상호교차되는 양상을 보이게 된다. 여기에는 존재의 불확정성, 함유의 중의성, 일어날 가능성의 불확실성 등과 같은 특성들이 크게 작용하기 때문이다.

이와 같이 서술의 중요성이 강조되었을 때, 실제 기술상 '표상작용에서의 상황은 항상 부분적 상황으로 기술된다'라고 하는, 소위 '상황서술불완전성'이 어떻게 표상의 특성으로 될 수 있는지를 설명할 수 있을 것이다. 마틴이 처음으로 제기한 상황서술불완전성이란 문자 그대로 상황서술이 의도적으로 되지 않는다는 의미에서 불완전성을 뜻하는 것이 아니라 서술과정에서 상황의 '전체성' 내지는 '충실성'을 기하고자 하지만 해명과 외삽 등 서술절차에서 필연적으로 여과해야 하는 데서 일어나는 결과이며, 이 과정에서 언제나 상황 전체의 일부만이 기술된다는 것을 뜻한다. 따라서 기술의 절차를 아무리 완비할지라도 상황서술불완전성을 극복한다는 것은 불가능하다는 것을 함의하는 말이다.

이러한 의미에서 상황서술불완전성은 이미지 표상작용의 중요한 특성이지만, 그렇다고 해서 표상의 결함을 지칭하는 것은 결코 아니다. 마랭의 '서술적 독해'(lecture descriptive)의 가능적 개념이 이를 잘 지적해준다. 그에 의하면, 이미지

35) 같은 글, 110쪽.

기술의 대상이 되는 텍스트를 서술하는 절차에는 '연속적 독해' 혹은 '독해의 복수성'이 요구된다.[36] 서술의 절차는 대상텍스트를 '서술텍스트'로 치환함으로써 이미지 표상의 상황과 세계를 합리적으로 기술하려는 데 목적이 있다.

그러나 이러한 시도는 결코 종결되지 않는다. 예컨대 마랭이 시도하는 서술의 절차인 '사실의 서술적 국면'(phase factuelle descriptive)과 '의미의 해석적 국면'(phase signifiante)은 이것들이 아무리 완벽할지라도, 이것으로 독해의 정밀성을 증가시킬 수는 있을지언정 서술의 절차 자체가 완성되지는 않는다. 이 점을 마랭은 다음과 같이 지적한다.

독해는 가능적 독해이며, 독해의 복수성에 의해 이미지의 텍스트가 갖는 구성적 시차들의 체계를 해석하고, 서술에 의해 독해를 할 수 있다. 이미지의 독해는 가능적 이야기(récit possible)를 허용하며 아직 드러나지 않은 더 많은 이야기의 모태이다. ……독해에 의해 그림은 의미의 시초를 보이나 이 시초가 의미해석의 종결을 뜻하는 것은 아니다.[37]

마랭이 말하는 서술에 의한 독해가 시사하는 것은 '형상의 증식이라고 할 수 있는 의미특성'(caractère signifiant de la prolifération figurative)[38]을 기술하기 위한 독해는 언제나 가능적 독해라는 데 특징이 있다. 독해에 의해 대상텍스트의 서술이 '가능적이다'라는 것은 다음과 같이 요약될 수 있다.

1) 대상의 텍스트를 서술의 텍스트로 치환하는 데에는 가능적이고 연속적인 독해의 정합성이 서술의 중심을 이룬다.
2) 서술의 담론을 어떻게 선택하느냐에 따라 서술의 정합성을 보증할 수 있다.
3) 이야기, 즉 상황 내지는 세계에 관한 이야기가 이미지 표상의 가시적 형상들에

36) Marin, 앞의 글, 186쪽.
37) 같은 글, 86~87쪽.
38) 같은 글, 205쪽.

350

관한 독해의 가능적 국면을 이룬다.

4) 이미지의 의미생산의 절차는 가능적 독해의 구성과정에서 차용된다.

마랭의 접근방식에서 고려할 점은, 기호행위가 야기하는 표상물의 무한한 의미 증식을 읽어내기 위한 서술절차의 중요성이다. 서술절차란 하나를 다른 하나로 치환하기 위한 의도적 절차란 점에서, 월터스토프의 기술절차와 맥락을 같이한다. 그러나 여기서 중요한 결론은 치환의 절차들이 '가능적' 국면을 위해서 필요하다는 것이다. 물론 '가능적'이란 개념은 월터스토프가 상황을 가능적·불가능적으로 구분하는 개념과 충돌하지는 않는다. 마랭이 말하는 '가능적'이라는 것은 서술절차의 인위적·구성적인 측면을 지칭하는 반면, 월터스토프가 말하는 '가능적'이라는 것은 상황의 '일어남'의 표준에 근거한 단순한 '종적'(種的) 분류이기 때문이다.

따라서 다음과 같이 말할 수 있다. 즉 기호행위에 의해 촉발되는 이미지의 표상물과 세계에 함유된 상황들은 현실의 세계에서는 일어나기가 불가능할지라도, 그 집합으로서의 상황 전체, 요컨대 '세계'는 항상 존재론적으로 불확정적이며 따라서 일견 모순되게 가능성과 불가능성, 요청과 금지의 이중적 함유방식에 의해 의미를 확장하고 증식한다. 의미의 증식은 기호행위에 의한 표상작용이 취하는 가상태의 고유한 국면이며 '다의성'을 본질로 한다. 그리고 다의적 국면을 기술하고 해석하는 절차는 결코 의도적·서술적 절차들로 종결될 수 없으며, 따라서 연속적이고 복수의 접근을 통해서만 도달할 수 있다는 점에서 항상 '가능적'이다.

문법적 해석의 시사

가능세계의 의사고정지시기능과 통사부

이제 이상의 논점들을 수용해서 '기호행위의 의미론'이라는 주제 아래 이미지 표상의 현실성에 적합한 새로운 의미론적 모형을 탐구하기 위한 '가능세계 의미론'(semantics of possible worlds)의 가능성을 검토해보자.

여기서, 수락가능한 몇 가지 국면들을 소위 '램시문의 방법'(method of Ramsey sentence)에 의해 재검증할 수 있다. 이 방법은 데이비드 루이스(David Lewis)가 정신의 인과론에 주목하면서 심적 상황들(mental states)을 그것의 인과적 역할(causal roles)에 의해 특성화하기 위한 도구로 사용한 바 있다. 이것은 다음과 같은 절차로 되어 있다.[39]

1) 이미 알고 있는 사항들 t_1, \cdots, t_n이 주어졌을 때, 이것들을 포함하는 '전체'의 사항 T의 개별사항 t의 변수들을 X_1, \cdots, X_n이라 하고, 전체의 사항을 변수들로 치환한다.

2) 전체사항 T의 정식에다 존재양화기호를 부가해서 다음과 같이 T의 '램시문(文)'을 얻는다.

$\exists X_1, \cdots, \exists X_n T [X_1, \cdots, X_n]$.

3) 개별사항 t_i가 갖는 상황의 계열을 다음과 같이 정의한다.[40]

$t_i = y_1 \exists y_2, \cdots, \exists_{y_n} \forall x_1, \cdots, x_n (T[x_1, \cdots, x_n] \equiv y_1 = x_1 \&, \cdots, \& y_n = x_n)$.

위의 절차와 연관시켜 이미지의 표상을 고찰해본다.

먼저 고려할 것은 3)에서 사항 t_1, \cdots, t_n의 변수 x_1, \cdots, x_n을 무엇으로 정하며, 이것들과 연쇄가 되는 변수 y_1, \cdots, y_n을 무엇으로 하느냐 하는 것이다. 커리(Gregory Currie)는 이를 작품의 시각언어의 '본질적 특성'이 되는 특성들로 간주할 것을 제시한다. 그는 이 특성을 작품의 '동일성'(identity)이 되는 요소로 간주하고, 만일 그 일부를 바꾸면 작품 자체가 질적으로 달라지는, 말하자면 '작품의 구조'에서 '필연적으로 발견되는 것'이어야 한다고 말한다.[41] 그는 여기서 x_i와

39) D. K. Lewis, "Psychophysical and Theoretical Identification", *Australian Journal of Philosophy*, Vol. 50, 1972, 249~258쪽. 램시에 대해서는 다음을 참조, F. P. Ramsey, "Facts and Propositions", *Proceedings of the Aristotelian Society*, Supplementary Vol. 7, 1927.

40) y_1, \cdots, y_n은 x_1, \cdots, x_n이 $T = \langle t_1, \cdots, t_n \rangle$의 변수들일 때, x_1, \cdots, x_n의 도입변수들이다.

y_i를 구별하지 않지만, 우리는 편의상 '구조'를 x로, 구조에서 발견되는 내용을 y로 정의하기로 한다. 여기서는 그의 입장을 우리가 고찰하고자 하는 기호행위론에 의한 이미지 표상의 문맥으로 번안하되, x_i를 표상 내에서 지시작용을 유발하는 기호의 특성들(symbol properties)로, 그리고 y_i를 화자가 투사하는 행위의 특성들(action properties)로 한다.

다음으로 고려할 수 있는 것은 상황의 계열에 관한 것으로, 세 가지를 고려할 수 있다. 첫번째는 사항 t_1, …, t_n에 $T[X_1,\cdots,X_n]$을 만족시킬 유일한 계열이 존재할 경우이다. 이때 이 사항들은 '상황'을 지칭한다고 한다. 다시말해, 'T-세계' 내에 유일한 계열이 존재하면 이 사항들은 상황을 지칭한다. 나아가 'T-세계' 내에서 T를 유일하게 만족시키는 사항 t_1, …, t_n은 지시물을 갖는다고 한다. 두번째는 T를 만족시키는 상황의 계열이 하나 이상일 경우이다. 이 경우는 T-세계에서 t_1, …, t_n은 지시물을 갖지 않는다. 세번째는 T를 만족시킬 상황의 계열이 없는 경우이다. 이 경우의 예는 t_1, …, t_n이 $T[x_1,\cdots, x_n]$을 만족시키는 유사한 계열일 경우이다. 이때는 계열들이 원천적으로 지시물을 가질 수 없다.

그렇다면 이미지의 표상이 이루어지는 것은 위 세 가지 가운데 어느 경우에 해당하는 것일까? 분명히 두번째 경우와 세번째 경우는 아닐 것이다. 두번째의 경우는 무의미의 조건에 해당되는 것으로, 만족시키는 하나 이상의 계열이 그림의 사항 T에 동시에 존재하리라 생각되지 않기 때문이다. 그리고 세번째의 경우처럼 그림에다 T를 만족시키는 데 근접한 유사계열의 존재를 가정할 필요가 없기 때문이다.

따라서 이미지의 표상작용은 첫번째 경우와 특수한 예가 될 것이다. 그러나 이미지의 지시기능은 '고정지시자'(rigid designator)가 아니라 '비고정지시자'(non-rigid designator)를 갖는다[42]는 것을 염두에 두어야 한다. 다시 말해 특정 이미지의 기호특성들 x_1,\cdots, x_n이 주어질 때, 이것들이 이루는 t'_1, t'_2,\cdots, t'_n은 T-세

41) Gregory Currie, *An Ontology of Art*(London : Macmillan, 1989), 80쪽.
42) Saul Kripke, *Naming and Necessity*(Oxford : Blackwell, 1980) 참조.

계에서 지시물을 고정지시적으로 갖지 않는다는 것이다. 왜냐하면 이미지의 표상물은 가상적 표상 내에서 기호행위의 지시적 기능과 행위투사적 기능의 상호간섭에 의해 적어도 표상물의 일부가 외연에서 해방됨과 더불어 내포로 전향함으로써, T-세계 내에서 일부를 은닉하고 일부만을 지시하는 결과를 초래할 것이기 때문이다.

마지막으로 고려할 수 있는 것은 다음과 같다. 즉 이미지 내에서, 이미지의 구조와 내용이 될 많은 특성들이 x_1, y_1,…, x_n, y_n으로 주어질 수 있고, 램시문을 재음미할 때 기호행위의 특성의 순서쌍 집합 $P_i = \langle x_i, y_i \rangle$가 존재할 것이라는 것, 그 다음으로 이들 순서쌍 전체의 계열이 보여줄 T-세계는 이미지가 지시하는 모든 가능세계들에 있어서 동일하지 않다는 것이다. 이 경우, $T[x_1, y_1,…, x_n, y_n]$을 만족시킬 수 있는 계열의 '유일성'(uniqueness)을 주장한다는 것은 불가능하다. 왜냐하면 설사 유일한 계열이 제기된다 할지라도, T-세계가 모든 가능세계들에서 지시물이 동일하지 않은 하나 이상의 복수 지칭물(plural reference)로 존재할 것이기 때문이다.[43]

결국 이상의 램시문의 방법으로 다루어야 할 것은 그림의 표상작용이 앞서 논의한 세계의 '동일성', 즉 기호행위의 수준에서 보유된다고 생각되는 표상물의 동일성이 이미지의 표상이 갖는 비고정적 지시기능을 전제로 할 때, 어떻게 지지될 수 있느냐 하는 것이다. 이를 위해 다음 몇 가지 사항을 검토해보자.

1) T-세계에서 이미지 표상물의 상황을 하나씩 서술한다고 하자. 그러면 현실의 세계와 같거나 유사한 상황들의 세계집합을 T-세계들의 집합이라 할 수 있다.[44]

2) 그렇다면, 이때 특정한 이미지의 표상물들이 갖는 세계들은, T-세계들의 집합에 관한 한 고정지시성(rigidity)을 갖게 될 것이다. 즉 그것은 각 T-세계의 한계 안에서 동일한 상황들을 지시할 것이다. 왜 그런지는 다음의 3)과 4)로 해명될

43) 이는 표상작용 자체의 실패를 의미하는 것이 아니라, 계속해서 이미지 가상태의 특성으로 보아야 한다. Currie, 앞의 글, 83쪽.
44) 같은 글, 82쪽. 이때 T-세계란 T가 진($眞$)인 세계이다.

것이다.

3) 이번에는 T가 특정한 그림의 기호특성들과 행위특성들을 동시에 특수화한다고 하자. 이 경우 T가 진(眞)인, 즉 T-세계에서 그림 표상물은 T를 통해 특수화되는 기호행위의 특성들에 의한 특정한 상황들을 지시할 것이다.

4) 바로 이 경우 제한된 상황들의 집합은 기호행위의 특성들에 의해 T-세계 내에서 '유일한' 것으로 동일화될 수 있다. 따라서 이미지 표상물은 개개의 T-세계, 즉 모든 가능세계들에 대해 결국 동일한 것을 지시할 것이다.

5) 그러나 중요한 것은 i)이미지가 현실의 세계에서 지칭하는 것과는 사뭇 다른 것들을 지칭하는 세계들이 존재할 것이라는 것과, ii)이러한 세계들 중에는 T가 T-세계, 즉 가능세계들에서는 거짓(僞)이지만, 거짓의 정도를 확인할 수 없기 때문에 당장에는 거짓이라고 할 수는 없는 세계들도 있을 수 있으며, 또한 iii)현실 세계의 상황들에 가까운 세계들도 이러한 상황들의 계열 내에 존재하리라는 것이다.

이상의 다섯 가지 국면들은 이미지의 표상작용이 개개의 가능세계에서 동일한 상황을 지시하지 않기 때문에 비고정적 지시기능을 갖는다는 시각을 용인할지라도, 다른 한편으로는 특정한 이미지계 내에서, 가령 T가 진(眞)인 T-세계의 가능세계들에서의 상황들(지시물들)은 다의성을 가지면서도 결국 동일한 것으로 될 것이다. 그렇게 되는 것은 기호행위의 수준에서지만, 이 점에서 이미지 또는 이미지의 표상은 '의사고정지시자'(quasi-rigid designator)의 기능을 갖는다고 주장할 수 있다.[45] 그래서 이미지의 표상에 관한 기호행위의 수준이 의사고정지시기능을 갖는다고 한다면[46] 이미지의 표상물이 갖는 세계의 동일성이 지지되는 것은

45) 같은 글, 83쪽.
46) 이와 관련해서 주목할 것은 그림의 표상작용과 지시기능은 데이비드 루이스가 앞의 글에서 고찰한 심적 상황(mental state)의 그것들과 같은 것은 아니라는 것이다. 예컨대 '아픔'은 현실적인 것이지만 그 밖의 T가 진인 또 다른 세계(예컨대 대중심리의 세계의 경우)에서는 현실의 아픔이 아닌 '앞으로 닥쳐올 위기의 상황' 같은 다른 상황을 지시한다. 즉 심리적 상황이란 이처럼 비고정지시기능을 갖는바, 그림의 표상작용은 이러한 심리적 상황과는 다르다고 할 수 있다. 그림의 표상작용이 심리적 상황과는 달리 넓은 의미의 고

어렵지만 가능할 것이다.

이를 위해서는 '초세계 동일성'(trans-world identity)과 같은 '가능세계의미론'의 주요개념을 도입해야 한다. 초세계 동일성 개념을 도입하거나 적용하는 절차는 특정한 이미지의 표상물이 드러내는 서로 모순되거나 상충되는 상황들의 전체 특성들을 기호행위의 구조적 수준에서 판단해서 이것들을 모두 T-세계들에 접근시켜 특수화하는 방향으로 이루어져야 할 것이다. 이렇게 함으로써, 특정한 이미지의 동일한 지시물이 규정될 수 있다. 이처럼 초세계 동일성의 검증절차는 표상의 '양상'(modality) 개념을 규정하는 데 목적이 있음은 두말할 필요가 없다.

이미지의 가능세계의미론과 의미부

앞에서는 기호와 행위의 접근가능성의 의미론적 접근을 위한 하나의 방법론으로서 기호론의 '지시' 개념과 행위론의 '투사' 개념을 비판적으로 살펴보았다. 한편 이를 '기호행위의 의미론'으로 해결하고자 할 때 이를 가능세계의 의미론으로 접근하기 위해서는 '이미지의 가능세계'(images' possible world)가 '명제적 가능세계'(propositional possible world)와 어떻게 구별될 수 있느냐 하는 문제가 제기된다. 지금까지의 비판적 관점에 의하면, 이미지의 가능세계란 1)가상적 세계라는 점, 2)가상적 세계는 기호와 행위의 접근적 수준에서 지시작용과 투사행위를 통합함으로써 보다 잘 규정할 수 있으리라는 점, 3)통합은 하나의 그림계(picture-system)인 T-세계에서 진(眞)일 때, R의 고정지시기능이 갖는 특성으로서 일종의 의사고정지시기능을 가질 것이라는 점, 그리고 4)의사고정지시기능은 궁극적으로 '가능세계의미론'(possible world semantics)이 제기하는 '초세계 동일성'과 같은 양상의 개념을 사용함으로써 보다 잘 규정될 수 있으리라는 것이다.

이제 이에 합당한 예술철학적 개념으로서, '이미지 가능세계'의 개념을 정식으

정지시기능을 갖는다는 점에서 커리가 제시하는 '의사고정지시자' 개념은 받아들일 만하다. G. Currie, 같은 글, 83쪽, 주 23) 참조.

로 도입하고자 한다. 이 개념에 의해, 명제적 가능세계로부터 이미지의 가능세계를 독립시킴으로써, 하나의 이미지가 제시하는 표상물의 세계가 가질 수 있는 독자적인 국면을 부각시킬 것이다. 이를 위해서는 이미 여러 논증들을 통해 제시한 소위 이미지의 표상이 보여주는 '기호행위'의 독자적 국면들이 존재한다는 주장을 가능세계의 개념 아래에서 재검토할 필요가 있다. 이 시도는, 분명히 말해 1970년대 이후 꾸준히 전개되어온 일련의 '가능세계의미론'이 간과하고 있는 것을 비판적으로 고찰해봄으로써 가능하다.[47]

이러한 비판적 고찰에 관한 선행연구의 사례는, 비록 그림의 표상작용을 다룬 것은 아니라 할지라도 선례가 될 수 있는 것으로, 예컨대 엘람(Keir Elam)이 드라마의 가능세계를 고찰하면서 '논리적 가능세계의미론'(logical possible world semantics)으로 접근하려는 일체의 시도들을 비판적으로 살펴본 것이 예가 될 수 있다.[48]

엘람은 '시학'(poetica)의 수준에서 물어야 할 표상작용의 연구과제로서 '일반 세계제작의 원리'(general world creating principle)를 제기하고 이와 관련해서 예술적 가능세계에 접근하기 위해서는 우선 '논리적 가능세계의미론'에 의한 시도와 '기호론적 가능세계의미론'(semiotic possible world semantics)에 의한 시도를 구별할 것을 주장한다.[49] 그에 의하면, 전자에서 가능세계는 규정된 개체(individuals)와 속성(properties)에 한정되며 순수하게 '형식적' 세계로 표현된

47) 이 연구들은 거의가 문학작품과 연극에 대해서 의미론적 접근을 시도하고 있는 것들로 다음의 연구사례들이 포함된다. (1)Teun A. van Dijk, *Text and context: Explorations in the Semantics and Pragmatics of Discourse*(London : Longmans, 1977), (2)Janos S. *Petofi, Vers une théorie partielle du text*(Hamburg : Buske, 1975), (3)Thomas G. Pavel, "Possble Worlds in Literary Semantics". *JAAC*, 1975, No. 34, 2, 165~176쪽. (4)*Versus* 17, "Theorie des monds possible et sémiotique textuelle", 1977. (5)Umberto Eco, "Possible Worlds and Text Pragmatics : Un drame bien parisien", *Versus*, 1978 a, 5~72쪽.

48) Keir Elam, *The Semiotics of Theatre and Drama*(London & New York : Methuen, 1980).

49) 같은 책, 100~101쪽.

다.[50] 따라서 이러한 경우 가능세계란 순전히 추상적이고 공허한 구성물(abstract empty products)에 지나지 않는다. 이에 반해 후자의 가능세계란 '가득한 재고'(the full furnished)와 같은 것으로서[51], 그림의 텍스트가 보여주는 특징적인 세계이다. 이는 논리적 모형보다는 '문화적' 모형에 의해 결정됨으로써, 형식적 연산보다는 구성(construction)에 필요한 '해석절차'에 따라 고찰되어야 한다. 즉 기호론적 가능세계의미론은 텍스트의 '세계제작행위'(world-creating operation)와 행위에서의 약호해독자(decorders)가 수행하는 개념적 노작(勞作)에 관심을 갖는다.[52]

이러한 고찰에 의하면 그림의 표상작용이 드러내는 표상물의 가상적 가능세계란, 예컨대 크립키(Saul Kripke)의 가능세계의미론에 등장하는 '셜록 홈스'의 예가 보여주는 가상적 세계와 엄격하게 구별된다.[53] 여기서 엘람이 주장하는 '시적 가능세계'(poetical possible worlds)[54] 개념의 근거는 다음의 세 가지로 요약된다.[55]

1) 흔히 불완전하게 특수화된 여러 문맥으로 형성되는 작품 또는 작품행위들이라 할지라도 약정의 단서에 근거함으로써 관조자들이 일관되게 해독할 수 있다.

50) Nicholas Rescher, *A Theory of Possibility*(Pittsburg University Press, 1975) 참조. 여기서 가능세계란 가령 4개의 개체 a, b, c,d의 집합이 있을 때 이 개체들에 4개의 속성 E, F, G, H가 여러 가지 다양한 결합방식으로 형성한 '순전한 형식적 세계'(purely formal world)이며, 가령 기호로서 '+'는 속성이 개체에 귀속을 나타내고, '−'는 그렇지 않음을 나타낸다.

51) Umberto Eco, *Lector in Fabula: la cooperazione interpretative nei testi narrative* (Milan : Bompian, 1979), 123쪽. Keir Elam, 앞의 책, 101쪽 참조.

52) Keir Elam, 같은 책, 같은 쪽.

53) Saul Kripke, "Semantic Considerations in Modal Logic", Leonard Linsky ed., *Reference and Modality*(London : OUP, 1971), 63쪽. 여기서 셜록 홈즈는 실재하지 않으나 다른 상황에서 보면 실재했던 것처럼 생각된다. 바로 이 점에서 예술적 가능세계들 또한 유사한 특징을 갖는다고 할 수 있으나, 그렇게 되는 '국면'은 전혀 다르다고 할 것이다.

54) Keir Elam, 앞의 책, 101~102쪽.

55) 같은 책, 102쪽.

2) 관조자는 가능적 미래의 전개들(possible future developments)을 작품에 투사한다. 즉 작품 부분들 간의 가능한 인과관계를 추론하며 정보들의 간격을 메우는 등, 열려진 상황들의 과정에 상응하고 상응하지 않는 모든 표상작용 속에 관조자 자신의 '세계'를 창조해 넣는다.

3) 이러한 세계는 서로 '대립적인 가능성'을 배열하고 가능세계들을 충돌시킴으로써 구조화된다. 이러한 세계는 가상세계의 개념 없이는 이해할 수 없는 세계이다.

이상의 세 가지를 근거로 유추한다면 이미지의 가능세계란 철저하게 관조자의 '능력'(competence)에 의존하는 가상태의 세계이다. 따라서 이미지의 가능세계에서 관조자는 약정에 따른 독해의 일관성·항상성에 의존하며, 관조자의 투사행위에 의한 상황들의 현전을 허용할 뿐만 아니라, 다양한 가능세계들이 대립하고 구조화하는 특성을 갖는다. 이미지의 가능세계는 다시 에코의 관점에서 유추할 때 필연적으로 관조자가 알고 있는 '현실세계'에 기초를 둔다. 이때 관조자는 표상된 세계가 자신이 알고 있는 현실세계의 논리적이고 물리적인 법칙을 따를 것이라 믿으며, 작품의 배경으로서 현실적 세계 Wo가 갖는 논리적 진리를 용인한다.[56]

따라서 가정할 수 있는 것은, 가상태로서의 세계 W_f에서 작용하는 의미론적·문화적 규칙들이 관조자의 '사회의 문맥' 내에서 작동한다는 것이다. 그 결과 W_F 즉 관조자가 장차 지시물의 세계로서 간주하게 될 세계에 관해서도 또한 기존의 현실세계의 속성들과 개체를 취하게 된다.[57] 그렇다면, 모든 이미지의 가능세계들 W_F와 관조자의 현실적 경험의 세계들 Wo 사이에는 상당한 정도의 중첩이 존재할 것이다.

이 점을 강조하는 것은 대단히 중요하다. 왜냐하면 '기호행위'에 의한 가상태의 구성물은 그 자체가 완전성을 갖고 독자적인 세계를 추구할 뿐만 아니라, 그 자체의 존재론적 원근법을 갖고 있다고 주장할 수 있기 때문이다.[58]

56) Umberto Eco, "World and Text Pragmatics: Un drama bien parisien", *Versus*, 1978 a, 5~71쪽, 45쪽. 여기서 'Wo'는 '현실의 세계'를 나타낸다.

57) 같은 글, 31쪽. 기호 'W_F'는 '가상태의 세계'를 나타낸다.

기호행위의 수준에서 논의될 수 있는 이미지의 가능세계의 가상적 특성은 다음과 같다.

1) Wo의 문화적 · 존재론적 원리들을 깨트리기보다는 이것들을 가능세계 내에서 기본 규칙들과 관련된 '공동지칭작용의 규칙'(coreferential rule)으로 전환시킨다.[59]

2) W_F가 Wo에 접근할 가능성을 조건짓는 관계 W_F–Wo에서 관조자는 Wo를 '현실'로서 규정하지만, 그럼에도 Wo는 이미지의 가능세계의 요소가 된다. 즉 이미지의 가능세계는 현실의 많은 가능세계들을 포함하는 팽창된 세계다. 여기서 Wo는 관조자의 이해를 가능케 하는 '개념적 · 텍스트적 제약'(conceptual-textual constraints)에 의해 추론되는 구성물이다.[60]

3) 이미지의 가능세계는 개체와 속성을 개념적 구성물 또는 세계에 근접시킬 수 있는 '인식론적 질서'(epistemological order)에 기초하며 절대적이고 고정적인 보편적 법칙에 기초하지 않는다. 개체는 단순한 소여가 아니라, 하나의 '문화적 구성물'(culture construct)이다. 그것의 본질적 속성은 '현실적'이며 '가능적'인 것으로 정의된다.

4) 이미지의 가능세계를 특징짓는 또 다른 요인은 '상호텍스트적(inter-textual) 요소'다. Wo에 대한 역사적 이해가 이미지의 가능세계를 이해하는 데 필수적으로 수반되며, 이러한 이해는 전적으로 텍스트에 기초한다. 따라서 'Wo R W_F'라는 관계가 성립되는 것은 상호텍스트적 수준에서이며, W_F의 개체들은 이미지의 가능세계에서 존재론적 자율성을 갖는다. 만일 그렇지 못한다면 그것들을 관조자가 '가정적인 것'(hypothetical)으로 인식하는 데 실패할 것이다. 이 점에서 이미지의 가능세계는 작가, 관조자, 작품의 제시장소(캔버스, 전시장소 등) 등 모두를 포

58) Thomas G. Pavel, "Possible Worlds in Literary Semantics", *JAAC*, No. 34, 2, 1975, 165~176쪽.
59) 비록 급진적인 다다이즘과 아방가르드의 작품들일 경우에는 Wo의 문화적 · 존재론적 원리들이 정지될 뿐이지, 이것을 전적으로 깨트리는 것으로 보아서는 안 될 것이다.
60) Keir Elam, 앞의 책, 108쪽.

괄하는 것으로 확장될 수 있다. 그러나 이처럼 확장된다 할지라도 이미지의 가능세계는 여전히 가능세계일 뿐이지, 현실의 세계를 위해 존재하는 것은 아니다.

5) 이미지의 가능세계를 특징짓는 종합적인 특성은 다음과 같다. 즉 우리가 관조자의 입장에서 회화적 가능세계에 접근한다는 것은 '지향적'(intentional) 세계에 접근하는 것이며 물리적 현실에 접근하는 것은 결코 아니라는 것이다.[61] 왜냐하면 가능세계란 우리의 현실세계가 그러한 세계가 되도록 변형됨으로써만 실현될 수 있기 때문이다. 뿐만 아니라 가능세계는 이들에 대해 가상태의 자세를 취하는 사람들에 대해서만 현실적인 힘을 가지나, 그 반대로 순수하게 그러한 현실적 힘의 조건들을 체험할 수는 없다. 이미지의 가능세계란 '여기'라는 현실적 문맥을 하나의 가설적인 '거기'로 변형시킴으로써 이루어진다.[62]

이제 이상의 특성들을 갖는 이미지의 가능세계에 대한 비판적 수준 혹은 기초개념으로서 '현실성과 가능성의 상호의존'(interdependence of reality and possibility)이라는 원리적 개념을 도출할 수 있다. 이것은 '기호행위의 가능세계의미론'(possible world semantics of symbol act)에 접근할 수 있는 통로를 열어줄 것임에 틀림없다.

이미지의 가능세계의미론의 첫 과제는 기호와 행위의 접근가능성에 대한 의미론적 접근의 '비판적' 수준을 허용해야 한다는 것을 강조하였다. 여기서 말하는 비판적 수준이란 굿맨의 기호론이 주장하는 지시 개념과 월터스토프의 행위론이 주장하는 투사 개념을 비판적으로 수용하고자 하는 제반의 시도들과 이 시도들을 하나로 통합한 개념으로서 '기호행위'의 수준을 뜻한다. 비판적 수준이란 이미지가 그려지는 행위 전체가 약호화되고 패러다임을 이루어 '동일한' 의미를 가질 수 있고 그 의미가 화자(speaker)의 의도에서 분리된 것으로서, 요컨대 텍스트로 고정된 것이라는 점, 그림의 의미가 텍스트 수준의 것으로서 내연이 넓고 복잡한바

61) Nicholas Rescher, 앞의 책, 92쪽.
62) Keir Elam, 앞의 책, 110~111쪽.

가능세계들이 은닉된 세계 내 존재의 특성으로서 개현되며, 누구에게나 독해가능한 보편성을 띤 것이라는 점 등을 말한다. 요컨대 비판적 수준이란 그림의 표상작용이 기호와 행위 어느 쪽의 일방적인 극단으로 기울지 않는, 따라서 종합적이고 특수한 수준이다.

이상의 종합적이고 특수한 국면들, 즉 기호와 행위의 비판적 수준에서 제기되는 문제들을 의미론적으로 수용하기 위해 가능세계의 의미론은 램시문(文)에 의해 확증한 다음 결과들을 과감히 수용해야 할 것이다.

첫째, 특정한 그림계 T가 주어졌을 때 T가 진인 T-세계에서 세계들의 집합은 T-세계의 한계 내에서 동일한 상황을 지시하며 따라서 일종의 고정지시성을 갖는다. 이렇게 고정지시성을 갖는 것은 T가 그림의 기호특성과 행위특성을 T-세계 내에다 특수화하기 때문이다. 둘째, 이렇게 특수화된 그림의 상황들은 T-세계 내에서 현실의 세계에 가깝거나 혹은 그와 전혀 다르거나, 아니면 T-세계에 고유한 것이거나 혹은 다른 가능세계에서 보면 거짓(僞)일 수도 있는 다양한 세계들을 포함한다.

셋째, 이 때문에 그림의 고정지시기능은 일종의 의사고정지시적이며 초세계 동일성에 의해 표상물의 동일성이 제기될 수 있다.

궁극적으로 이미지의 가능세계의미론에서 '이미지적' 가능세계는 '명제적' 가능세계와 범주적으로 구별되어야 한다. 이미지적 가능세계가 명제적 가능세계와 구별되는 것은 첫째, 기호와 행위가 종합된 가정의 세계로서 그것의 일반세계제작의 원리는 시학의 수준에서 물어야 할 것이라는 점, 둘째, 단순히 개체와 속성을 형식적 연산으로 규정하는 경우처럼 추상적이고 공허한 내용의 세계가 아니라 그 가운데 충분히 은닉된 내용을 함유하고 있는 '문화적' 유형의 세계로서 해석적 절차가 요구되는 텍스트의 세계란 점, 셋째, 세계제작행위자와 약호해독자로서 이러한 텍스트의 세계에 접근함으로써 의미를 일관되게 해독할 수 있으며, 여기에 '약정적' 단서들이 도움을 주어 약호해독자로서의 관조자의 역할이 다음과 같이 증대된다는 점 등이다. 1)이미지 표상의 전개는 관조자가 작품에 개현될 세계에 상응하는 가능세계들을 '투사'함으로써 이루어지며 이러한 투사과정의 전체는 작품

내 부분들 간의 인과관계를 추론하고 정보들 간의 간격을 메우는 일이 포함된다. 2)여기에는 작품 내의 대립적이고 다양한 가능세계들이 깨지고 충돌함으로써 구조화되는 전 과정이 해석자의 관여에 의해 전개되고 이 과정이 가상적으로 수행된다.

심리-기술적 해석의 시사

문제의 핵심은 가능세계의 의미론이 이미지 표상이 야기하는 가능세계들을 다룰 수 있어야 한다는 것이다. '이미지적'이라는 한정어가 가능세계에 부가되는 것은 가능세계가 관조자 내지는 해석자의 능력에 의존한다는 것을 강조하려는 뜻이 있다. 이러한 주장은 해석자의 '태도'가 중요한 의미를 갖는다는 것을 말해준다. 해석자는 자신이 투사한 가능세계가 자신이 알고 있는 현실세계에 기초를 두고 있음을 알고 있으며, 따라서 이미지의 가능세계들도 현실의 세계가 가지고 있는 논리적이고 물리적인 법칙들을 '배경'으로 가진다는 것을 믿는다.

궁극적으로 가능세계는 현실적 세계와 가상적 세계의 '접근관계'로 나타날 수 있고 통합과 접근은 해석자의 '가상적 태도'(fictive attitude)에 의해 조절됨으로써 기호행위의 구성물로 전치되기에 이른다. 이미지의 가능세계가 야기되는 것은 이와 같이 해석자의 가상적 태도에 의한 능력과 특권에 기인한다. 이미지의 가상세계들의 특성은 다음과 같이 정리될 수 있다.

첫째, 이미지의 가능세계는 불완전하게 서술되는 여러 문맥으로 이루어지지만 해석자에게 약정의 단서를 제공함으로써 일관되게 해석될 수 있다. 이미지의 가능세계는 현실세계의 문화적 · 존재론적 원리들을 깨트리기보다는 이것들을 가능세계 내에서 약정의 단서로 활용함으로써 마침내는 이들 약정들에 의해 '공동지시작용'(coreferentiality)의 규칙을 갖기에 이른다.

둘째, 이미지의 가능세계가 갖는 공동지시작용은 해석자의 가상적 태도로 규정되고 가상적 태도는 현실의 세계를 가상세계 내에서 개념적 · 텍스트적 제약에 의해 구성되도록 유도한다. 이미지의 가능세계 또한 개체와 속성을 다른 현실들

의 개념적 구성물 또는 세계들에 근접시킬 수 있는 자체의 인식론적 질서를 구비한다.

셋째, 이미지의 가능세계가 갖는 인식론적 질서가 개념적·텍스트적 제약에 기인하는 한, 절대적이고 고정적인 법칙이 아니라 현실적이며 가능적인 것으로 정의되는 세계와 상응한 법칙들이다. 이것들은 상호텍스트의 수준에서 해석자가 어떠한 약정을 투사하느냐에 따라 변형되고 재창조된 것이다.

넷째, 가상의 태도가 설정하는 가상세계의 개체들은 이미지의 가능세계에서 그 자체의 존재론적 자율성을 가지며 작자, 해석자, 텍스트가 제시되는 장소 등을 포괄하는 방향으로 확장된다. 따라서 이미지의 가능세계는 현실세계가 그처럼 변형됨으로써만 실현가능한 세계이며, 변형의 태도를 가상적으로 취하는 해석자에 대해서만 가능한 세계다. 이미지의 가능세계는 물리적 현실이 아니라 '심리적' 현실로서 자리매김된다. 따라서 이미 그 자체가 하나의 '독자적인 제약'을 전제한다.

이상에서 고찰한 이미지의 가능세계가 갖는 특성들의 내용을 가능세계의 의미론이 떠맡는다면 해결해야 할 해석상의 난점들이 따를 것이다. 이 난점들은 넓게는 이미지의 표상에 관한 기호행위의 이원적 국면, 다시 말해 기호적 측면과 행위적 측면의 통합가능성 내지는 이 두 국면들의 접근가능성을 텍스트의 객관화된 수준에서 물음으로써, 기호행위의 '비판적' 지위를 확립하고, 더 나아가서는 표상과 관련한 기호행위의 독자적인 역할을 정당화하고자 하는 데서 야기된다.

엄격히 말해, 난점은 순수기호론(굿맨)의 지시와 순수행위론(설, 월터스토프 등)의 수행 내지는 투사행위를 통합하는 과정에서 발생한다. 특히 통합 이후의 '세계'를 특성화하는 하는 데서 시작해 표상의 가상태로서의 다의적·가능적 국면과 이것들의 '양상'을 규정하려는 데서 심화된다. 다시 말해 난점의 핵심은 이미지의 표상이 일으키는 가능세계를 명제의 가능세계와 차별화함으로써 특성화하려는 데 있다. 즉, 이미지의 가능세계를 명제에서의 가능세계가 아니라 이와 전혀 다른 심리-기술적 수준에서 가능세계의미론으로 다루고자 하는 데서 문제가 발생하는 것이다.

기호행위론의 시각으로 보았을 때, 난점은 시학의 수준에서 세계제작의 일반원

리를 물어야 할 때 발생하는 것으로, 궁극적으로는 명제의 가능세계들을 다룰 때와 같이 추상적이고 공허한 개체와 속성들을 연산하는 것이 아니라, 은닉된 내용을 함유하고 있는 문화유형의 가능세계들을 해석해야 한다는 데서 발생한다.

주목해야 할 것은 '해석적 절차'이다. 해석적 절차가 의미론에 개입함으로써 의미론이 가지는 본래의 도구적 기능이 약화될 것으로 우려되지만 이것은 회화적 가능세계를 다루기 위한 의미론으로서 반드시 지녀야 할 조건이다. 일찍이 이 문제를 리쾨르가 제기한 바 있지만[63], '심층의미론'이 보완수단으로 요청되고 표상에 관한 기존의 의미론 연구방법으로서 '해석학'의 협력이 요청된다.[64]

이미지의 가능세계들을 다루고자 하는 의미론의 도구로서 가능세계의미론이 해석학의 협력을 필요로 하는 것은 당연하다고 생각할 수 있지만, 그 원천은 다루어야 할 이미지의 가능세계들이, 예컨대 리쾨르가 말하는 '존재의 다의성'과 톰슨이 제기하는 '지시의 불확정성'[65]에 근거를 두기 때문이라고 할 수 있다.

또한 이러한 특성들은 이미지의 가능세계들이 갖는 세계 내 존재와 개현성의 특수한 양상이 가능세계에 존재함으로써 난점을 야기한다. 리쾨르의 표현을 빌리면, 이미지의 가능세계는 기호들의 닫힌 체계의 '구성' 수준에서 순수한 내적 작용을 보여줄 뿐만 아니라, 이 내적 작용을 넘어 무엇인가를 말하기 위해 담론의 세계를 향해 끝없이 열어 보이고자 하는 이중작용을 갖기[66] 때문이다.

리쾨르가 말하는 담론의 세계와 관련된 해석학적 요구, 다시 말해서 텍스트가 세계를 열어 보여줄 가능성은 다음과 같다. 그것은 이미지의 기호들의 집합이 일으키는 표상에 관한 한, 다의성의 표상구조를 통해 존재의 다의성이라는 '비표상적'

63) Paul Ricoeur, "The Problem of Double Meaning as Hermeneutic Problem and as Semantics Problem", Stephen David Ross ed., *Art and It's Significance*(Albany: State University of New York Press, 1984). 이 책 제3부 8장 참조.

64) Ricoeur, 같은 글 참조.

65) Ricoeur, 같은 글, 409쪽 및 John B. Thompson, *Critical Hermeneutics: A Study in the Thought of Paul Ricoeur and Jürgen Habermas*(Cambridge: Cambridge University Press, 1981), 205~206쪽.

66) Ricoeur, 같은 글, 400쪽.

(non-representational) 국면을 열어 보이는 것이다. 문제는 어째서 이러한 비표상적인 것이 텍스트로서 이해되는 담론의 수준과 관련되느냐 하는 것이다.[67] 의미론의 과제가 기호들의 닫힌 체계 내에서 구성된 순수한 '내적 작용'을 다루는 것으로 한계를 둔다면, '담론'에 관한 해석학의 요구는 소위 이미지의 심리-기술적 해석의 여지를 제공한다.

이런 점에서 이미지의 가능세계의 해석 또한 그 가능성을 예견할 수 있다. 이미지의 가능세계들을 해석할 때 기호들의 닫힌 체계 내(문법적인 면)에 존재하는 내적 작용을 다루어야 할 뿐만 아니라, 아울러 내적 작용의 목적이라 할 수 있는 담론의 세계(심리-기술면)를 다루지 않으면 안 된다. 가령, 명제적 가능세계들을 고찰할 때에는 체계의 내적 구조에만 관심을 가지면 충분하지만, 이미지의 가능세계들을 고려할 때는 이것만으로 충분하지 않으며[68] 적어도 심리-기술적인 면이 추가되어야 하는 것이다.

역사-사회적 해석의 시사

다른 한편, 해석의 난점이 초래되는 이유는 이미지의 가능세계들이 갖는 비표상들을 다루는 데 필요한 '해석의 절차' 때문이다. 해석의 절차에서는 가능세계들이 시사하는 비표상들과 대결해야 하며, 존재의 다의성과 지칭의 불확정성을 드러낼 수 있어야 한다. 따라서 이것들을 어떻게 해야 충분히 의미론적으로뿐만 아니라

67) 같은 책, 같은 쪽. 표상과 비표상이라는 용어는 의미론과 해석학의 차별성을 극명하게 보일 수 있다. 해석학은 곧 의미의 비표상 수준을 다루는 데 목적이 있다.

68) 그러나 이 때문에 가능세계의 의미론을 해석학과 혼동해서는 안 된다. 해석학의 영역이 담론의 비표상계와 그 의미에 관한 연구라면, 가능세계의 의미론은 담론세계의 미묘한 상황을 더 잘 보이기 위해 기호의 닫힌 체계들의 내적 구성작용을 보다 면밀히 고찰해야 한다. 가능세계의미론은 해석학과는 달리 후자를 다룸으로써 전자를 다룬다는 기본자세를 방기하지 않는다. 이에 반해, 해석학은 전자를 다룸으로써, 후자를 간접적으로 다룬다. 즉 해석학은 계속해서 무엇인가를 '보여주려'는 데 목적이 있음에 반해 가능세계의미론은 이렇게 보여줄 수 있다는 것을 '구성'의 틀로 '규정'할 수 있다는 신념을 보인다.

해석학적으로 다룰 수 있을 것인지를 보여야 한다.

이 문제에 관한 한 가지 뚜렷한 접근방향은 이미지의 가능세계의미론에다 '지향성'(intentionality)의 개념을 도입하는 것이다. 월터스토프의 행위론에서는 '의도'(intention)가 화자와 관련해서 필요충분조건의 하나로 제시된 바 있지만[69]. 행위자(화자)의 심리적 '의도'라는 주관적인 범위(심리–기술면)에 머물러 있었다. 이에 반해 지금 거론하고자 하는 지향성은 텍스트 수준에서 보아 화자의 의도에서 해방된 객관적인 수준(역사–사회면)의 것이다. 예컨대 월터스토프에게서 그것은 화자에 의해 투사된 바, 아직은 하나의 표현이 가지는 외연 방식(extensional manner)을 의미하는 것에 불과하지만[70], 리쾨르가 고찰한 바와 같이 기록된 담론이라고 하는 텍스트 수준에서는 의미가 화자의 심리적 의도에서 해방되고 지시물이 외연에서 해방된 것을 뜻한다. 이러한 의미에서 의미의 대상, 즉 가능세계는 일차적으로 작품의 '세계 내 존재'의 상징적 수준이며, '가능한 존재방식'으로서 그림 안에 은닉되어 그림과 일체가 된 객관적인 수준, 즉 역사–사회적 의미를 공유한다.[71]

따라서 이미지의 가능세계는 '현상학적'(phenomenological) 시각에서 고려될 수 있는 작품의 '지향 대상'(intentional object)을 갖는다. 여기서 논하고자 하는 이미지의 가능세계들이란 일단 현상학적인 수준의 지향 대상임을 확실히 해둘 필

69) Nicholas Wolterstorff, 앞의 글, 298쪽. 월터스토프의 '의도' 즉 지향 개념은 그림(picturing)을 가능할 수 있는 필요충분조건의 하나이다. 가령, 그림 그리는 행위자와 '일각수의 존재'(there being unicorn)라는 상황(state of affairs)이 있을 때, 전자와 후자 사이에 그림 그리는 관계가 이루어지기 위해서는 전자가 일각수처럼 보이는 시도식(visual design)을 예시로 그처럼 일각수를 그려 보이는 행위를 '의도해야만 한다'는 의미로 의도 또는 지향 개념이 사용된다. 이때 '일각수의 존재'라는 것은 화자의 의도에 대응되는 '지향성의 대상'(intentional object)이며 화자가 취한 의제적 태도에 상응한 '가상적 상황'(fictive state of affairs)이라 할 수 있다. 따라서 상황들의 가상태란 화자에 대한 지향 대상으로 주어진다.

70) 예컨대 '일각수가 존재함'이라는 가상적 상황은 일차적으로 그림에 대해서 화자가 '외연적으로' 의도해 넣은 것으로 볼 수 있다. 그것은 아직 화자가 심리적인 '행위의 수준'에 머물러 있기 때문이다.

71) Paul Ricoeur, 앞의 책, 22~28쪽.

요가 있다. 지향 대상으로서의 가능세계들을 의미론으로 다루려면 의미론의 절차에다 이미지의 가능세계들의 특성에 상응하는 현상학적 지향성을 도입할 필요가 있다는 것이다.

중요한 것은 어떠한 내용의 지향성이냐 하는 것이다. 지향성이 현상학적 수준의 것이라 할지라도, 그러한 지향성은 이미지의 가능세계들이 갖는 은닉된 세계의 비표상적 지시물 내지는 비상황적 지시물의 가능한 존재방식과 상응하는 것이어야 한다. 뿐만 아니라 이러한 특성을 갖는 회화적 가능세계의 상황들에 해석자가 관여함으로써 그것을 해독하고 관조할 수 있으며 누구에게나 전언이 가능한, 객관적이고 보편적인 '독해가능성'(readability)을 유지할 수 있는 지향성이어야 한다.

이런 류의 지향성을 도이치가 제시한 바와 같이 '자체지향성'(own intentionality)이라는 이름으로 명명할 수 있다. 그는 호프스타터가 주장하는 '이미지의 기호는 명제의 진리문맥에서처럼 고립된 기호가 아니라 작품이 의도하는 것과 같은 실체로서의 기호'[72]라는 생각을 발전시킨다. 따라서 도이치는 '이미지의 의미가 작품에 내재하며 개개의 작품이 그것의 현전성의 효과(presentational efficacy) 안에 존재한다는 것'을 주장한다. 아울러 그는 '작품 자체가 일으키는 가능성들을 실현하는 정도에 따라 작품은 의미를 갖는다'고 결론짓고, 그림의 의미란 지시가 아니라 그 자체의 가능성들(own possibilities)의 실현이며, '그 자체의 지향성을 드러냄으로써 진실성을 가질 때에만 참'이라고 강조한다.[73] 도이치의 자체지향성은 존재론적으로 가능한 것이지만, 그가 이것을 호프스타터가 주장하듯이 세계의 객관성을 위한 충분조건으로 간주하고 있다는 점에서 가능세계가 역사-사회의 일면을 공유하는 것으로 용인될 수 있다.

72) Albert Hofstadter, *Truth and Art*(New York: Columbia University Press, 1965), 179~180쪽. 그림에 대한 이런 관점은 '명제'는 명제가 의도하는 것과 같은 것이 아니(A statement is not identical with it intends)라는 명제적 진리개념과의 비교를 통해서 얻어진 것이다.

73) Eliot Deutsch, *On Truth: An Ontological Theory*(Honolulu: The University of Hawaii, 1979), 12~13, 17~20, 38~41쪽.

368

하나의 사물이 객관적으로 참이기 위해서는 그 자신을 위한 지향성 즉 사물이 실현된 현존과 일치하는 하나의 개념을 가져야 하고 이 지향성을 현존 가운데서 실현해야 한다. 그 사물은 그 존재가 하나의 사물로서 그 자신의 존재임에 틀림 없다. 그것은 그 자신의 지향성의 현실화인데, 그 자신의 지향성이 결국 그 자신을 그 자체로서 개시하기 때문이다. 진실이란 그 자신의 존재(own being)에 대해서 참인 진리를 향한 자립적인 지향임에 틀림없다.[74]

여기서 호프스타터와 도이치가 주장하는 자체지향성 또는 지향성의 개관적 수준이 현상학적으로 어떠한 성격의 것인지를 간단히 언급해둘 필요가 있다. 단정적으로 말할 수 있는 것은, 이때 도입하게 될 지향성은 '개념적인 것'(conceptuality)으로 파악하려는 후설(Edmund Husserl)의 입장과 '현상가능성'(appearance possibilities)으로 파악하려는 뒤프렌느의 시각을 포함한다는 점이다. 왜냐하면 가능세계의미론으로 우리가 다루게 될 이미지의 가능세계란 지적·개념적인 것은 물론 정의적·현상가능적(감성적)인 것을 모두 포함하기 때문이다. 정확히 말해 이미지의 가능세계는 전자가 후자 가운데에 함유된 상태 또는 후자가 전자 가운데에 함유된 상태, 그 어느 경우라 할지라도 모두 함의한다.

따라서 현상학적 규정에 의해 지향성이 회화적 가능세계에 관련되는 수준은 개념적인 경우든 정의적인 경우든 간에 보편성(universality), 본질성(essentiality), 개념성(ideality)이 보유되는 수준이다. 요컨대 '개념의 현상학'(phenomenology of concept)과 질적으로 동일한 '이미지의 현상학'(phenomenology of image)의 수준으로서 이를테면 개념과 이미지에다 모두 '이념'(idea)을 도입할 수 있는 수준이다.[75] 이 수준은 현상학적 수준에서 개념과 이미지를 모두 함유하는 '자체

74) Hofstadter, 앞의 책, 140쪽.

75) Ronald Bruzina, "Eidos: University in the Image or in the Concept?", Ronald Bruzina, Bruce Wilshine ed., *Crosscurrents in Phenomenology*(London: Martinus Nijhoff, 1978), 149쪽 이하 참조. 여기서 브루지나는 후설의 현상학에서 '이성' 중심의 이념적 지위설정을 확대해 이성과 대조를 이루는 '지각'과 '상상력'에다 '본질(eidos)의

지향성'이 이미지의 가능세계의 본질이며, 자체 지향성에는 이미지가 갖는 역사-사회적 함의가 공유될 수 있는 객관적 수준이 존재한다고 할 수 있다.

이상은 해석에 있어서 지향성의 수준을 용인하는 것으로, 해석의 보편성·객관성·특수성을 허용하는 한편, 해석의 가능성의 수준들을 문법적 해석(객관성의 측면), 심리-기술적 해석(특수성의 측면), 역사-사회적 해석(보편성의 측면)으로 분립시킬 수 있는 근거를 제공한다.

이후에는 이들의 각 분야를 별도의 장으로 나누어 언급하기로 한다.

수준을 제기하는 현상학적인 시도를 보여주어 주목을 끈다. 브루지나에 의하면, 후설에게서 지각과 상상력은 이념을 구비한 표상성의 수준에서 고찰되고 있지만 그것들은 필연적으로 우연하고 상황지향성(contingency- and circumstance- bound)을 갖는다는 것이다. 다른 한편 그는 후설이 플라톤을 따라 'Wesenanschauung'(본질직관)의 이론에서 'vision'과 'intellect' 사이에 평행선을 주장한 점을 중시하고, 형상에다 'eidos'를 부여하고자 하였다. 여기서 브루지나의 중심개념은 소위 감각의 '탈거'(divestiture)이다. 그에 의하면, 탈거에 의해 시각적 질서에 있어서 현상들의 본질적 모호성(intrinsic ambiguity)이 한편으로는 '현상'(appearance)인 채 있으면서 다른 한편으로는 '일가적 명료성'(one-valued manifestness)이 될 수 있다는 것이다.

제9장 문법적 해석

이 장에서는 세 가지 해석절차 가운데 먼저 문법적 해석을 다룬다. 해석학(Hermeneutik)을 제창한 슐라이어마허에 의하면, 해석은 곧 담화와 텍스트에 관한 이해로서 두 가지 계기를 포함한다. 그 하나가 문법적 해석(grammatische Interpretation)이고, 다른 하나가 심리적 해석(psychologische Interpretation) 내지는 기술적 해석(technishe Interpretation)이다.[1]

그에 의하면 모든 발화 행위가 주어진 언어를 매개로 이루어짐으로써, 담화나 텍스트는 무엇보다 언어의 문맥(context)에 의해 작자가 말하고자 하는 것을 이해하려는 데 문법적 해석의 의의가 있다. 다른 한편, 발화행위는 또한 화자의 생각에 기초함으로써, 담화나 텍스트의 이해는 화자와 작자의 사유 안에 존재하는 사실에 관한 이해라 할 수 있다. 이 때문에 심리적 해석이 요구된다. 심리적 해석은 담화나 텍스트가 작자의 정신적 삶(intellectual life)과 어떻게 조화를 이루는지를 고찰하는 해석절차이다.[2]

문법적 해석과 관련해서, 슐라이어마허가 주장하는 것은 올바른 해석을 위해서

1) Friedrich Daniel Ernst Schleiermacher, *Hermeneutik I: Nach den Handschriften neu herausgegeben und eingeleltet von Heinz Kinmerle. Zweite, verbesserte und erweiterte Auflage*(Heidelberg: Carl Winter, 1974), Die Aphorismen von 1805 und 1809/10, 'Allgemeine Einleitung' 참조.
2) 같은 곳 참조, 더불어 Ronald Bontekoe, *Dimensions of Hermeneutic Circle*(New Jersey: Humanities Press, 1996), 28쪽 참조.

는 언어에 대한 충분한 지식은 물론 작자에 대한 지식을 갖추어야 한다는 것이다. 즉, 언어에 대한 해석의 절차를 작자에 대한 인간적 이해의 절차와 연관시켜 해석함으로써 보다 포괄적인 해석이 가능하다는 것이다. 달리 말해, 문법적 측면과 심리적 측면을 순환해서 해석함으로써, 작자가 말하고자 하는 것을 진실로 이해할 수 있다는 것이 슐라이어마허의 생각이다. 아래 그림은 이같은 해석의 순환관계를 요약해서 보여준다.[3]

그림 1 문법적 해석과 심리기술적 해석의 순환모형

슐라이어마허의 시각을 시각언어의 해석에 적용한다면, 여기서도 문법적 측면과 심리적 측면의 순환을 통해 보다 바람직한 해석을 얻을 수 있을 것으로 생각된다. 즉 특정 작품의 이미지가 함의하는 시각언어와 작자인 화자(畵者, picturer)에 대한 충분한 이해를 바탕으로, 양자의 순환을 시도함으로써 바람직한 해석을 얻을 수 있다는 것이다.

여기서 슐라이어마허가 말하는 문법적 해석은 시각언어에 관한 문법적 해석이 될 것이다. 이후에는 시각언어의 문법적 해석의 규칙 내지는 약정을 고찰할 필요성에 대해 언급할 것이다.

3) Ronald Bontekoe, 같은 책, 30쪽 참조.

통사의미로부터 외연으로의 사상

　문법적 해석은 시각언어 또한 무엇인가를 안팎으로 지시하고 함의한다는 것을 전제한다. 따라서 전통적으로 문자언어의 의미론에서 말하는 지시물과 외연이 시각언어와도 관련된다. 제1부에 제시한, 품사자질 등의 집합과 그것들의 통사의미가 내시의미(connotation)만을 갖는다면, 다시 말해 그것들이 외연 내지는 지시물과 무관하다면, 시각언어가 누릴 수 있는 의사소통의 내용은 그만큼 좁아질 것이다. 그렇게 되지 않으려면 시각언어의 통사자질과 의미자질이 나름대로 지시물이나 외연과 같은, 내시와는 별도의 의미들을 포함하지 않으면 안 된다.

　이런 사실은 제1부의 기호행위론에서 확인한 바 있지만, 한 가지 짚고 넘어가야 할 것이 있다. 그것은 시각언어가, 문자언어와 똑같은 방식으로 외연과 지시물을 갖는다고 말할 수는 없다는 것이다. 그 이유는 시각언어의 의미자질들의 집합이 문자언어의 어휘·구절·문장과는 다르다는 데 있다. 이러한 차별성을 외연에 대한 출발점으로 받아들인다면, 다음의 사실이 가능하다. 즉 하나의 특정 시각언어의 의미자질들이 외연이나 지시물을 갖는다는 것은, 특정 시각언어의 통사자질을 이해하는 시자(視者, beholder)가 거기에 특정한 외연이나 지시물을 밖으로부터 안으로 삽입함으로써 가능하다는 것이다. 이를 '외삽'(extrapolation)이라 한다면, 외삽에 의해서만 외연을 가질 수 있다.[4]

　이 때문에 하나의 감가자질을 갖는 사물로서의 시각예술의 이미지 형성체가 시각언어의 자질을 구비했다고 해서 문자언어의 자질처럼 되는 것은 아니다. 다시 말해 언어 이전의 객체로 존재하는 사물이 시자의 커뮤니케이션과 접목하는 한에서 시각언어로서의 통사의미를 갖는 것으로 보아야 한다. 그리고 이러한 의미에서 시각언어의 의미자질 또한 커뮤니케이션을 통해서만, 외삽이 시작되고 그런 한에서 특정 시각언어가 외연을 갖는다고 할 수 있다.

　그러나 그렇다고 해서 원작자가 시초의 외삽의 발주자라는 사실을 배제하거나

4) Nicholas Wolterstorff, "Works and Worlds of Art", 115쪽 참조.

망각해서는 안 된다. 중요한 것은 작자를 포함해서 시자가 외삽을 행사함으로써 의미를 투사할 수 있다는 것이다.

시자의 의미 투사는 지시물과 외연에 걸쳐 광범위하게 이루어지지만, 시각언어의 의미자질에 지시물을 투사할 수 없는 경우가 허다하다. 음악의 경우도 수많은 악음(樂音)들이 음악공간 안에서 특정한 음자질을 지니긴 하나, 좀처럼 이것이 사람이나 자연의 특정한 지시물을 지시하지는 않는다. 그럼에도 청자(聽者, hearer)가 이것들에 목가적 풍경을 투사해서 특정하 음공간이 목가적이라고 말하는 것을 볼 수 있다. 마찬가지로, 시각언어의 자질에, 가령 +**S**의 의미자질을 갖는 시의소를 허용했다고 해서 그러한 자질이 특정한 지시물을 지시하는 것은 아니다. 시각언어로서의 '동그라미'가 특정한 통사의미자질을 기초로 '태양'을 지시한다면, 그것은 그러한 자질을 근거로 한 외삽에 의한 것이다. 외삽은 시자 개개인의 특권에 의해 행사되고, 특정한 통사의미자질을 허용하는 한, 정당한 것이 된다. 이러한 사실은 '태양'이라는 문자어휘가 초개인적 규칙이나 관습에 의해 태양을 지시하는 것과는 전적으로 다른 경우이다.

시각언어에 대한 외삽은 문자언어에 존재하는 사회집단적 언어관습상의 제약에서 벗어나 행사된다. 여기에 한 가지 유의할 것이 있다. 그것은 외삽이 관습상의 제약을 떠나 자유롭게 행사된다고 해서 모든 외삽이 정당한 것은 아니라는 것이다. 이것은 외삽이 외삽으로서 정당하다는 것을 용인하는 임의의 규칙이 있어야만 가능하다는 것을 시사한다.

그렇다면 어떤 규칙에 의해 지시물과 외연이 외삽으로서의 정당성을 가질 수 있을까?

외삽에는 분명히 제한규정이 있어야만 한다. 그렇지 않으면 적절한 외삽과 부적절한 외삽이 차별화될 수 없고, 이렇게 차별화되지 않으면 자의적인 외연을 가지고 정당한 외연이라 우길 가능성이 있다. 중요한 것은 외삽의 정당성이다.

외삽의 자의성을 제어하는 장치는, 그리고 그 정당성을 위한 대안은 시자가 S-구조의 의미자질들의 집합에 외삽한 '서술담론'과 이것이 시사하는 지시물이 S-구조의 통사자질들이 갖는 논리형식(LF)으로부터 사상관계(mapping

374

relationship)를 갖는 한에서라는 것이다. 요컨대, 통사의미의 제약에 의해서만 지시물의 정당성이 보증된다. 여기에는 통사의미의 제약이 역사-사회적으로 제약된다는 것을 포함한다.

분명히 말해 서술담론은 시자가 주관적으로 시각언어의 의미자질에 외삽한 대리물이다. 이를 시초로, 시각언어의 S-구조를 외연으로 사상할 수 있다. 서술담론의 절차야말로 시각언어의 의미자질에 문자언어의 자질을 사상하는 방법이다. 이 절차는 서술담론이 특정 시각언어의 S-구조의 의미자질과 사상관계에서 어떠한 논리형식(LF)을 갖는지에 의존한다. 이를 알기 위해서는 서술담론을 논리형식에 따라 사상하는 별도의 통사부와 의미부를 두어 외연을 다룰 필요가 있다.

서술담론의 외삽과 외연의미론

서술담론의 통사부

가) 방법론으로서의 처사의미론

서술담론과 시각언어의 의미자질 간의 연관성을 다루는 논리적 근거가 서술담론의 통사부라 할 수 있다. 통사부의 목적은 주어진 시각언어에 대한 문자언어의 표현들이 어떻게 S-구조 내에서 시각언어의 통사자질과 관련되고 적형식(well-formed formulas, wff)을 가질 수 있는지를 밝히는 것이다.[5] 언어학자들은 명제논리(propositional logic)와 술어논리(predicate logic)를 다룰 때, 일상언어에서는 명제논리보다는 술어논리의 고찰이 중요하다고 생각한다. 술어논리는 문장을 구성하는 요소를 개체와 술어로 분리함으로써, 문장과 문장 안에 속한 것들 간의 논리적 관계를 보다 명확히 표현할 수 있기 때문이다.[6]

그러나 시각언어에는 술어가 존재하지 않음으로, 그 대안으로 서술담론을 구성하는 문자언어의 통사부와 의미부가 시각언어의 S-구조의 하위체계 내에 갖고 있

5) Jens Allwood et als., *Logic in Linguistics*(Cambridge : Cambridge University Press, 1971), 71쪽.
6) 같은 책, 58쪽.

는 처사자질과 맺는 연관관계를 다룰 필요가 있다. 다시 말해 어떤 특정 시각언어의 처사와 관련한 서술담론의 서술문이 갖는 대응관계를 고찰하는 것이다.

처사의미론은 시각언어와 서술담론의 내적 구조가 어떻게 연관되는지를 밝히는데 목적이 있다. 이를 위해, 외삽하고자 하는 서술담론을 논리적으로 정확하게 번역해야 한다.[7] 또한 서술담론의 통사부는 서술담론이 어떻게 적형식을 구성하는지를 말해야 한다. 이를 위한 방법적 대안이 '처사의미론'(Locative Semantics, LS)이다.

처사의미론의 어휘부를 형성하는 범주와 기본표시는 다음과 같다.

범주	기본표시	
(a) 개체정항	a, b, c, d, \cdots	
(b) 개체변항	x, y, z, \cdots	
(c) 처사정항	A, B, C, D, \cdots	
(d) 처사변항	Φ, ψ, χ, \cdots	
(e) 서술담론 변항	p, q, r, \cdots	
(f) 양화사	\exists, \forall	
(g) 논리적 연결사	$\sim, {}^{\circ},	, \sqcap, \sqcup, +, \times, \sqsubset, \leqslant, \equiv$
(h) 괄호	()	

범주의 메타 변항

개체	t_1, t_2, t_3, \cdots
처사	L_1, L_2, L_3, \cdots
적형식(wff)	$\alpha, \beta, \gamma, \cdots$

7) 이처럼 번역하는 과정에서 본래의 시각언어는 불가피하게 굴절되거나 왜곡될 것이다. 이에 대해서는 한스 게오르크 가다머, 『진리와 방법—철학적 해석학의 기본 특징들』, 이길우 외 옮김, 문학동네, 2000 참조.

376

이상의 범주와 기본표시에 기초해서 처사의미론의 형성규칙을 만든다. '정항'(constant)은 특정 개체(개체정항의 경우), 혹은 특정 처사(처사정항의 경우)를 나타내며, '변항'(variable)은 임의의 개체(개체변항), 혹은 임의의 처사(처사변항)를 나타낸다. 또한 '양화사'는 관련 개체와 처사의 양적 측면, 이를테면 ∃는 '어떤'을, ∀는 '모든'을 나타낸다. '논리적 연결사'는 개체와 개체, 처사와 처사의 논리적 연결관계를 나타내고, 논리적 연결사로 ~(부정), °(결합), |(분리), ⊓(교차), ⊔(연합), +(병렬), ⨯(중첩), ⊏(포함), ≤(앞섬), ≡(동치)를 사용한다. 그리고 '메타 변항'으로서 '개체'(individuals, 혹은 individual term)는 개체정항과 개체변항을 포괄하는 개념이며, '처사'(locative term)는 처사정항과 처사변항을 아우르는 개념으로 사용한다.

다음의 통사규칙은 처사의미론의 적형식 여하를 규정한다. 이 규칙들을 형성규칙(rules of formation)이라고도 하는 것은 이들에 의해 적형식의 여하를 판단할 수 있기 때문이다.

(a) 이 규칙에 의한 모든 서술담론의 표현은 적형식이다

(b) t_1이 개체정항(또는 개체변항)이고 L이 1항(one-place) 처사이면 $L(t_1)$은 적형식이다.

(c) t_1과 t_2가 개체정항이고 L이 2항(two-place) 처사이면 $L(t_1, t_2)$은 적형식이다.

(d) t_1, t_2, \cdots, t_n이 개체정항이고 L이 n-항(n-place) 처사이면 $L(t_1, t_2, \cdots, t_n)$은 적형식이다.

(e) 서술담론에 있어서, χ가 개체변항이고, χ가 그 안에서 자유변항으로 나타나는 α가 적형식이면, $\exists \chi \alpha$는 적형식이다.

(f) 서술담론에 있어서, χ가 개체변항이고, χ가 그 안에서 자유변항으로 나타나는 α가 적형식이면, $\forall \chi \alpha$는 적형식이다.

(g) α와 β가 적형식이면 (i)$\sim \alpha$, (ii)$\alpha ° \beta$, (iii)$\alpha \mid \beta$, (iv)$\alpha + \beta$, (v)$\alpha \times \beta$, (vi) $\alpha \le \beta$, (vii)$\alpha \equiv \beta$, (viii)$\alpha \sqcap \beta$, (ix)$\alpha \sqcup \beta$, (x)$\alpha \sqsubset \beta$도 적형식이다.

르네 마그리트, 「엿듣는 방」, 1958

　(h) 자유변항을 갖지 않는 적형식만 서술담론 적형식이다.

　(i) 이상의 규칙을 따르는 서술담론이어야 적형식이다.

　위에서, (a)~(d)의 적형식들을 원자서술담론(atomic descriptive discourse)이라 하고 (e)~(g)의 적형식들을 복합서술담론(complex DD)이라 한다.

　이상의 통사규칙을 사용해서 마그리트(René Magritte)의 「엿듣는 방」(La Chambre d'écoute)의 서술담론의 통사부를 작성하기로 한다.

　나)서술담론

　p＝르네 마그리트는 방 안을 꽉 채운 한 개의 거대 녹색 사과를 그렸다.

　q＝르네 마그리트는 밝고 정갈한 방을 거대 녹색 사과의 배경으로 그렸다.

　r＝르네 마그리트는 밝고 정갈한 방의 천장을 밝은 흰색으로, 마루를 어두운 갈색으로, 벽면을 연붉은색으로 각각 그렸다.

　p′＝르네 마그리트는 벽면의 창 너머로 하늘과 청량한 바다를 그렸다.

378

© René Magritte/ADAGP, Paris-SACK, Seoul, 2006

〈개체: 메타변항＝변항＝정항＝가능세계〉

t_1＝x＝a＝르네 마그리트

t_2＝y＝b＝한 개의 거대 녹색 사과

t_3＝z＝c＝밝고 정갈한 방

t_4＝x′＝d＝연붉은 벽

t_5＝y′＝e＝어두운 갈색 마루

t_6＝z′＝f＝밝고 흰 천장

t_7＝x″＝g＝벽면의 창

t_8＝y″＝h＝창 너머 흰 구름이 있는 하늘

t_9＝z″＝i＝창 너머 청량한 바다

〈처사: 메타변항＝변항＝정항＝처사, 위치특성, 처사치〉

L_1＝Φ＝A＝거대 녹색 사과가 방 안을 꽉 채우고 있다. (2항 처사)

L_2＝ψ＝B＝거대 녹색 사과는 방 안을 배경으로 하고 있다. (2항 처사)

L_3＝χ＝C＝채움과 배경 설정이 중앙중심점에서 이루어졌다. (위치특성)

L_4＝ψ＝A′＝창, 창 너머의 흰 구름이 있는 하늘, 청량한 바다가 좁은 좌측 벽
　　　　면을 차지하고 있다.(3항 처사)

다)적형식

원자 적형식

1) α＝A(b)＝C(b): 거대 녹색 사과b가 방 안을 꽉 채우고 있는 것A은 중앙
　　　　중심점 2(.5, .5)를 가짐으로써이다.

2) β＝B(c)＝C(c): 밝고 정갈한 방c이 거대 녹색 사과의 배경으로 되고 있는
　　　　것B은 중앙중심점 2(.5, .5)를 가짐으로써이다.

3) γ＝C(b, c): 거대 녹색 사과b와 밝고 정갈한 방c이 중앙중심점을 공유하
　　　　고 있다.

4) α'＝A′(g, h, i): 창, 창 너머의 흰 구름이 있는 하늘, 청량한 바다가 좌측

벽면을 차지하고 있다.

복합 적형식

5) $\alpha \circ \beta = \gamma = A(b) \times B(c) = C(b) \times C(c) \Rightarrow C(b, c)$: 거대 녹색 사과b와 밝고 정갈한 방c이 중앙중심점을 공유할 수 있었던 것은 위 두 사항의 중첩에 의한 것이다.

6) $(\alpha \circ \beta) \circ \gamma = (A(b) \times B(c) \mid A'(g, h, i) \Rightarrow C(b, c, h, i)$: 거대 녹색 사과b와 밝고 정갈한 방c이 중앙중심점을 차지하고 있었던 것과 창·구름·바다의 3항 처사는 거리가 있으나 모두 하나의 중심점을 지향하고 있다.

서술담론의 의미부

처사의미론에 있어서 의미란 기본표시와 형성규칙에 의해 생성된 적형식과 그 대응물인 세계의 관계를 뜻한다. 서술담론이 지시하는 바를 안다는 것은, 그러한 서술담론이 참(true, T)이라면, 이에 의해 언급되는 세계가 반드시 이러저러하다는 것을 안다는 것이다. 만일 시자(視者, p)가 이러한 세계가 어떤 것이라는 것을 알 때, 예컨대 르네 마그리트의 「엿듣는 방」의 서술담론인 '방 안을 꽉 채운 한 개의 거대 사과의 그림이다'가 어떠한 가능세계에서 참인지를 결정할 수 있다. 이것이 바로 처사의미론의 출발점이다.

이를 위해서는, '방 안을 꽉 채운 한 개의 거대 사과'라는 서술담론 중에서 '거대 사과'라는 이름이 지시하는 것이 어떤 개체인지를 알아야 한다. 그래야만 다루고자 하는 서술담론이 어떻게 세계와 관련되고 있는지를 결정할 수 있고, 문제의 서술담론을 해석할 수 있다. 그리고 해석에 의해 서술담론의 언어가 가능세계와 연관된다고 말할 수 있는데, 이렇게 말하기 위해서는 일상언어, 가령, '방 안을 꽉 채운 한 개의 거대 사과'가 표현하는 외연인 사물들의 세계가 제시되어야 한다.

그렇게 해서 '방 안을 꽉 채운 한 개의 거대 사과의 그림이다'가 임의의 해석에서 참이라면, 그러한 해석은 다루고자 하는 서술담론의 모형(model)이 된다고 말할 수 있다. 따라서 처사의미론은 모형이론적 의미론(model-theoretic

semantics)[8]의 하나라 할 수 있다.

　모형이론적 의미론의 하나로서, 처사의미론은 개체정항으로부터 시작한다. 개개의 개체정항에 대해서는 임의의 '세계 내 개체'(individuals in the world)가 대응한다. 마그리트의 그림으로 이를 예시하면 다음 모형(1)과 같다. 즉 그림이 관련을 맺고 있는 세계 내 개체의 언어를 a~i로 표시해서 이를 개체정항으로 하고, 이와 유관한 가능세계를 취하여 개체로 표시한 것이 모형(1)이다.

　모형(1): (개체정항) = (세계 내 개체적 대응물)

a＝르네 마그리트　　　　　　　e＝어두운 갈색의 마루

b＝한 개의 거대한 녹색 사과　　f＝밝고 흰 천장

c＝밝고 정갈한 방　　　　　　　g＝좌측 벽면의 창

d＝연붉은 벽　　　　　　　　　h＝창 너머 흰 구름이 있는 하늘

　　　　　　　　　　　　　　　i＝창 너머 청량한 바다

　모형(1)에서, 개체정항은 담론의 범위(domain of discourse) 내에서 지적해낼 수 있는 세계 내의 의미대응물이다. 이것들은 담론의 범위를 우리가 살고 있는 실세계로 생각하면 그 안에 존재하거나 생존하는, 또는 지금은 존재하지 않거나 생존하지 않아도, 과거에 존재했거나 생존했던 사물들과 사람들이다. 이때 각 개체정항(a~i)의 이름(가능세계)은 많은 사물들과 사람들 중에서 어떤 것 하나를 의미의 대응물로 지시한다.

　의미대응물(이름, 가능세계)을 개체정항의 '의미값'(semantic value)이라 하고 이를 나타내는 의미값 하나하나(이름, 가능세계)를 지시물(reference), 또는

8) 모형이론적 의미론에서 '모형'이라는 어휘는 그것이 갖는 통상적인(과학적, 일상적 문맥에서의) 의미와는 다른 의미를 갖는다. 즉 하나의 서술담론이 어떤 특정한 해석에 있어서 참이라면 이 해석을 그 서술담론의 모형이라 한다. '모형' 개념에 관한 보다 구체적인 논의는 Jens Allwood et als., 앞의 책, 73쪽 참조.

외연(extension)이라 부른다.[9] 모형(1)에서는 지시물(외연)로서 9개의 개체가 열거되어 있고, 세계 내의 사물이라고 생각되는 개체 하나하나에 대한 이름이 붙여져 있다.

여기서 우리의 관심사인 '처사정항'(locative constants)이 갖는 외연의 의미를 다루어 보자. 처사정항이란 시표현 내에서 하나 이상의 개체정항들 상호 간에 맺고 있는 관계의 '위치특성'(locative properties)으로 정의된다.

관계의 위치특성을 정의하는 데에는 특정 기술담론의 시공간 맥락의 결합체(syntagm)에 의한 정의가 필수적이다. 마그리트의 「엿듣는 방」의 경우, 기본 개체정항은 '한 개의 거대 사과(b)'와 '밝고 정갈한 방(c)' 2개이고 이것들이 설정하는 시공간 맥락은 한 개의 중앙중심점을 결합체로 하고 있다.

그림 2

여기서, b와 c가 갖고 있는 위치특성은 다음과 같이 기술된다.

〈그림 2〉에서 위치특성은 b, c가 하나의 중앙중심점을 공유하고 있음을 보여준다.[10] 이러한 위치특성을 '2항 처사'(two-place locative term)라 한다. 여기서,

9) 통상 외연과 지시물은 일치한다. 그러나 '유니콘'의 경우처럼 외연과 지시물이 일치하지 않는 경우가 있다. 현실세계에서 유니콘은 외연은 갖지만, 그 지시물은 갖지 않는다고도 볼 수 있는 것이다. 그러나 이후에는 논의의 편의상 외연과 지시물을 동일한 개념으로 간주하여 사용하고자 한다.

10) 그러나 우리의 경험에 비추어 현실세계에서 b, c는 하나의 중앙중심점을 공유할 수 없다. 즉 이 그림에서 b, c 가운데 하나는 정상이 아니며, 그 결과 이 양자는 모순관계에 있다고 말할 수 있다. 그렇다면, 화자(picturer)가 이처럼 불합리한 구성을 제시한 의도는 무엇인가? 이를 설명하기 위해서는 가능세계(possible world)와 내포(intension) 개념을 끌어

이를 일반화하면 n-항 처사의 의미, 즉 외연은 다음과 같이 해석된다.

1) 1항 처사는 임의의 개체들의 한 개의 집합으로 해석된다.

2) 2항 처사는 임의의 개체들의 순서쌍으로 해석된다. 예로 든 그림의 경우,

 ⟨b, c⟩=⟨한 개의 거대 녹색 사과, 밝고 정갈한 방⟩

3) 3항 처사는 임의의 개체들의 3항 순서쌍으로 해석된다.

4) n-항 처사는 임의의 개체들이 n-항 순서쌍(ordered n-tuples)으로 해석된다.

처사의 차수(-tuples)는 처사의 위치특성과 관련된 주요 개체정항들의 개수 N으로 정한다. 한편, 통사부에서 기본표현을 바탕으로 형성규칙에 의해 원자표현이 이루어지고 원자표현이 연결사에 의해 복합 적형식의 표현이 이루어지는 것과 대응해서 '프레게의 원리'[11]에 입각해 다음의 '외연 의미규칙'을 세울 수 있다.

(1) L이 1항 처사이고 t_1이 개체정항(변항)이면 $L(t_1)$는 $[\![t_1]\!] \in [\![L]\!]$일 때에만 (iff) 참이다. 단, $[\![t_1]\!]$는 개체정항 t_1의 가능세계를 지칭하고 $[\![L]\!]$는 처사 L의 외연을 지시한다.

(2) L이 2항 처사이고 t_1, t_2가 개체정항이면 $L(t_1, t_2)$는 $\langle [\![t_1]\!], [\![t_2]\!] \rangle \in [\![L]\!]$일 때에만(iff) 참이다.

(3) L이 3항 처사이고 t_1, t_2, t_3가 개체정항이면 $L(t_1, t_2, t_3)$는 $\langle [\![t_1]\!], [\![t_2]\!], [\![t_3]\!] \rangle \in$

들일 수밖에 없다. 이에 관해서는 다음 절에 나오는 '내삽과 내포의미론'에서 상세히 검토하게 될 것이다.

11) 프레게에 의하면 '복합 표현의 의미는 그 부분 의미들의 함수'이다. 이를 프레게의 원리라고 한다. 이 원리에 따르면, 통사부는 어떻게 부분 의미들이 전체 의미에 결속되는지를 보여주는 일종의 지도이다. 이에 관해서는 Jens Allwood et als., 앞의 책, 252~253쪽 및 Richard Runder, "On Sinn as a Combination of Physical Properties", William Marshall, "Frege's Theory of Functions and Objects", E. D. Klenke ed., *Essays on Frege*(University of Illinois Press, 1968), 219~222쪽, 249~267쪽 참조.

〖L〗일 때에만 참이다.

(4) L이 n-항 처사이고 t_1, t_2, …, t_n이 개체정항이면 L(t_1, t_2, …, t_n)는 〈〖t_1〗, 〖t_2〗 …, 〖t_n〗∈〖L〗일 때에만(iff) 참이다.

(5) α와 β가 각각 시표현문의 적형식(wff)이면,

　i) ~α, ~β는 어느 경우에나 〖α〗 | 〖β〗일 때에만 각각 α, β에 대해서 참이다.

　ii) α°β는 〖α〗°〖β〗일 때에만 참이다.

　iii) α|β는 〖α〗|〖β〗일 때에만 참이다.

　iv) α+β는 〖α〗+〖β〗일 때에만 참이다.

　v) α×β는 〖α〗×〖β〗일 때에만 참이다.

　vi) α≤β는 〖α〗≤〖β〗일 때에만 참이다.

　vii) α≡β는 〖α〗≡〖β〗일 때에만 참이다.

위의 의미규칙에 따라 「엿듣는 방」의 외연 의미의 진리값을 다음과 같이 해석한다. 이미 통사부에서 L_1, L_2, L_3, L_4가 모두 2항 처사이고 처사치가 중앙중심점인 L(X, Y)=2(0.5, 0.5)임을 지적하였다. 따라서 위의 표현은 (1)~(5)의 규칙에 의해 적형식 (t_1, t_2)가 〈〖t_1〗, 〖t_2〗〉∈〖L〗임을 보임으로써 다음과 같이 참인 것을 말할 수 있다.

(a) L이 2항 처사라면 〖L〗=〈b, c〉=〈한 개의 거대 녹색 사과, 밝고 정갈한 방〉

(b) 〖t_1〗=한 개의 거대 녹색 사과(t_2)

　　〖t_2〗=밝고 정갈한 방(t_3)

(c) 순서쌍 〈〖t_1〗, 〖t_2〗〉는 2항 처사 L의 외연 〖L〗의 일원이다. → 〈〖t_1〗, 〖t_2〗〉∈〖L〗

(d) α, β, γ, α'가 모두 적형식(wff)이므로 다음의 원자 적형식과 복합 적형식들의 외연도 또한 참이다.

　i) α°β　　　　ii) (α°β)°α

내삽(內挿)과 내포의미론

지금까지 다룬 의미는 개체정항과 세계 내 외연적 대응물의 단순한 쌍구조에 의한 것이었다. 그러나 이제 외연 의미만으로는, 아래의 엘렉트라 패러독스(Electra paradox)의 경우처럼 마그리트의 「엿듣는 방」 역시 해석하기가 곤란하다는 점에 주목해보자.

이 작품을 보다 적절히 분석하기 위해서는 처사의미론을 내포의미론(intensional semantics)으로 확장할 필요가 있다. 여기서 내포란 외연 또는 지시물과 상반되는, 개념 혹은 의의(sense)를 뜻하는 말이다. 지금까지 많은 의미론 연구자들은 이처럼 외연과 상반되는 것으로서 내포(개념, 의의)에 주목해왔다. 예컨대, 마리오 번지(Mario Bunge)에 의하면, 기호들은 임의의 의미구성물을 지시한다. 이러한 구성물에는 개념, 명제 그리고 시표현을 위시한 갖가지 표현들이 포함된다. 이 구성물이 갖는 의미는 '의의'와 '지시물'이라는 두 가지 구성요소로 규정될 수 있다.[12] 이를 도시하면 〈그림 3〉과 같다.

여기서, '내포'라는 개념에 주목하게 되는 것은 기술담론을 위시한 인간의 언어표현은 '샛별', '저녁별'처럼 지시물은 동일하나 그것들의 의의(내포)가 각각 다르기 때문이다. 마찬가지로, 위에 예시한 마그리트 작품의 경우 기술담론의 핵심인 '방 안을 꽉 채운 한 개의 거대 사과'와 같은 현실적으로 존재하기 불가능한 사과가 무엇을 함의하는지 이해하지 않고서는, 단지 외연적인 사과의 이해만으로는 여기에 포함되어 있는 내밀한 의의를 파악하기가 곤란하다. 즉 하나의 개체정항으로서의 '사과'가 지시물 혹은 외연에 있어서는 동일한 사과이나, 기술담론의 문맥에 있어서는 현존하는 사물로 보기 어려우므로 외연으로 다루는 데는 한계가 있다. 이 경우 '사과'는 외연으로서의 사과가 아니라 화자가 '생각하는' 사과, 이를테면 내포로서의 사과를 지시하면서, 동시에 이 내포를 마치 외연인 것처럼 지시하는 것으로 보아야 한다는 것이 내포의미론의 핵심이다.

12) Mario Bunge, *Treatise on Basic Philosophy, vol. 2: Semantics II. Interpretation and Truth*(Boston : Reidel, 1974), 44~45쪽.

그림 3

일반적으로, 언어의 내포의미론에서는 '내포'를 외연으로 지시할 경우, 그러한 개체정항의 술어는 '불투명성'(opacity)을 갖는다고 한다.[13] 다음의 엘렉트라 패러독스에 나오는 술어, '알다'(know)의 경우가 불투명한 예가 된다.

• 엘렉트라 패러독스의 예

(1): (a) 전제: 엘렉트라는 그녀 앞에 있는 남자가 그녀의 남동생이라는 것을 모른다.

　　 (b) 엘렉트라는 오레스테스가 그녀의 남동생이라는 것을 안다.

　　 (c) 그녀의 앞에 있는 남자는 오레스테스와 동일 인물이다.

:: 결론 엘렉트라는 그 남자가 그녀의 남동생이라는 것을 알기도 하고 모르기도 하는 모두의 경우이다.

그러나 다음의 술어 '죽이다'(kill) 또는 '키스하다'(kiss)는 투명한 의미를 갖는 술어의 예이다.[14]

(2): (a) 전제: 엘렉트라는 그녀 앞에 있는 남자를 죽였다.

13) Jens Allwood et als., 앞의 책, 125~127쪽.
14) 같은 책, 127쪽.

(b) 그녀 앞에 있는 남자는 오레스테스이다.

　∷결론　엘렉트라는 오레스테스를 죽였다.

　(1)에서 문제가 되는 외연의 불투명성은, '오레스테스'와 '그녀 앞에 있는 남자'라는 동일 인물을 지시함에 있어, 언어 표현을 다르게 사용하고 있다는 데 있다. 이 두 언어 표현은 동일한 개체를 지시하지만, 동일한 '의의'를 갖지는 않는다. 즉 그 외연은 같지만 내포는 다르다. 다음 언급은 이에 관한 보다 중요한 사실을 말해 준다.

　엘렉트라가 '모른다'는 명제 (a)는 그녀가 '안다'는 명제 (b)와는 사뭇 다르다. (b)에서 그녀가 아는 것은 오레스테스의 외연이 아니라 내포이다. 이 때문에 (c)와 같은 주장은 부적절한 것이 된다.

　이러한 사실은 외연만을 가지고는 적절한 결론을 도출할 수 없다는 것을 말해준다. 따라서 예시된 결론은 모순이 된다.[15] 여기서 중요한 것은 (2)에서처럼 술어가 외연의 특성을 가질 경우(kill, kiss)와, (1)의 예시처럼, 내포의 특성을 가질 경우(know, think of, realize, understand, interpret)를 구별해야 한다는 것이다.[16]

　마찬가지로, 마그리트의 「엿듣는 방」과 관련하여, 특히 '방 안을 꽉 채운 한 개의 거대 사과의 그림이다'라는 서술담론이 시사하는 의미의 불투명성을 보다 잘 이해하기 위해 술어 '그리다'(to draw)를 사용해서 다음과 같이 서술담론을 작성했다고 하자.

　'르네 마그리트는 밝고 정갈한 방을 꽉 채운 한 개의 거대 사과를 그렸다.'

　이 서술담론을 엘렉트라 패러독스의 형식으로 기술하면 다음과 같이 될 것이다.

15) 같은 책, 126쪽.
16) 같은 책, 같은 쪽.

(a) 전제: 마그리트는 사과를 그리면서 거기에 심취한 나머지 이 사과를 생전에 자신의 어머니가 좋아했다는 사실을 모르고 있다.

(b) 마그리트는 어머니가 사과를 좋아했다는 사실을 일찍부터 알고 있었다.

(c) 그가 그린 사과와 어머니가 좋아했던 사과는 동일한 사과이다.

∷ 결론 마그리트가 그린 사과는 어머니가 좋아했던 사과이다.

위의 패러독스와 관련한 표현문이 어떤 모순을 갖고 있는지를 검토해보자. 여기서 문제가 되는 것은 추론자가 '사과'라는 개체정항의 외연(지시물)과 내포(의의)를 혼동하고 있다는 것이다. 즉 (a)에서 '사과'가 외연 의미를 지시한다면 (b)에서 사과는 내포 의미를 지시한다. 따라서 (a)와 (b)의 사과는 '동일지시물'을 갖지만 서로 다른 '의의'를 갖는다고 말할 수 있다. 따라서 (a)와 (b)에 근거해 (c)를 추론한 것은 잘못이며, 그 뒤의 결론 또한 잘못이라고 할 수 있다.

여기서도 엘렉트라 패러독스의 경우와 마찬가지로, 두 가지의 불투명성이 관찰된다. 그 하나는 '거대 사과'라는 표현(개체정항)이 갖는 외연의 불투명성이고, 다른 하나는 '거대 사과를 그렸다'는 내포동사의 외연적 불투명성이다.

따라서 예로 든 표현문은 명제 (a)의 경우가 아니라 명제 (b)의 경우임을 나타내고, 두 가지의 불투명성과 상응한 내포적 의미를 갖는다는 것을 강하게 시사한다. 요컨대, 이러한 표현문으로 보았을 때 이미지의 그림으로서 「엿듣는 방」은 많은 가능세계들의 하나로서 '거대 사과'를 외연으로서 지시한다. 위와 같이 기술담론의 해석결과를 시각언어의 의미자질 전체로 되돌려 해석하면, 해석의 순환(hermentic circle) 과정은 다음과 같다.

(1) '거대 사과'라는 개체의 외연적 불투명성은 '밝고 정갈한 방'과의 관계에 있어 충돌과 간극을 보다 증가시킨다.

(2) '그렸다'는 내포동사의 불투명성은 위 두 개체들의 불투명성과 긴밀한 연관성을 갖는다. 즉 그것들의 위치특성의 처사치가 중앙중심점을 공유함으로써

처사의 불투명성을 유발하고, 자세히는 사과와 방이 각각 1항 처사를 가져야 하나 2항 처사를 허용함으로써, 모순된 시공간 맥락을 의도적으로 설정하는 한편, 모순된 시공간 맥락은 임의의 가능세계로부터 외연으로의 함수를 인식하도록 유인하는 과정에서 총체적 불투명성을 유발한다.

처사의미론과 관련하여 마그리트의 서술담론에 관한 중요한 사실은 그의 시각언어가 함의하는 것은 i)하나의 외연(사과)과 다른 하나의 외연(방)의 관계와 같은 즉 순수한 외연문맥이 아니며, ii)하나의 내포(사과)와 다른 하나의 내포(방)의 관계와 같은 순수한 내포문맥을 뜻하는 것 또한 아니다. 그것이 뜻하는 의미는 iii)내포로부터 외연에 이르는 복합문맥으로 해석해야 한다는 것이다. 복합문맥의 의미에서, 르네 마그리트의 작품은 '내포를 외연으로서 갖는다'고 말할 수 있다.

요컨대, 마그리트의 「엿듣는 방」은 단순한 외연문맥이나 내포문맥으로서가 아니라, 개체들이 시사하는 가능세계의 불투명성과 이것들이 시공간 맥락에서 갖는 처사의 불투명성이 유발하는 가능적 상황을 복합문맥으로 해석함으로써, 작품의 의미를 보다 잘 이해할 수 있다.

더 나아가, 복합문맥으로 읽어야 하는 이유는 화자 p가 '그리다'는 내포동사의 목적절(that-clause) 또는 목적구(of-phrase)에 숨어 있는 화자의 의도 I를 해석해야 할 필요를 새삼 제기하기 때문이다. 이 경우 화자가 의도적으로 그렇게 했다는 사실을 강조함으로써, 가능세계 내지는 가능상황에 해당하는 거대사과, 방, 바다를 그리고자 했으며, 이를 위해 특히 치밀한 '재현의 기법'을 사용했다고 할 수 있다.

심리-기술적 해석은 '심리'와 '기술'[1]을 하나의 사항으로 묶어 이해함으로써, 문법적 해석과 차별화하고자 했던 슐라이어마허의 선례에 따른 해석절차이다. 단순히 심리적 해석 또는 기술적 해석으로 불러도 무방하겠으나, 용어의 포괄성을 위해 '심리-기술적 해석'(psycho-technical interpretation)으로 부르기로 한다.[2]

심리-기술적 해석은 앞 장에서 다룬 문법적 해석과 순환적이며, 그 연계선상에서 다루어진다. 슐라이어마허는 심리-기술적 해석의 특징을 문법적 해석과 구별해서 '작자의 창작적 주관'을 다루되 텍스트의 전반적인 맥락(grossen Zusammenhange)과 관련해서 다루어 전체 맥락이 작자의 사상과 연관성을 갖는 일반규칙을 다루어야 한다고 생각하였다.[3]

베티(Emilio Betti)는 슐라이어마허의 심리-기술적 해석의 과제를 받아들여 이

1) 여기서 '기술'(technic)이란 한 작가가 일생에 걸쳐 자신만의 고유양식을 만들어내는 모든 과정과 절차를 뜻한다. 따라서 작가들은 그들 나름의 기술을 갖는다고 말하게 된다.

2) Friedrich Ernst Daniel Schleiermacher, *Hermeneutik I: Nach den Handschriften neu herausgegeben und eingeleltet von Heinz Kinmerle. Zweite, verbesserte und erweiterte Auflage* 참조. 슐라이어마허는 이 저작뿐 아니라 1819년 저작인 *Compendium*에서도 '문법적 해석'과 '심리-기술적 해석'을 차별화하였다. 이와 관련해 슐라이어마허는 같은 해해석학 강의의 제1부와 제2부에서 '심리-기술적 해석'의 절차의 필요성을 재확인하였다. 이 부분에 대해서는 J. Duke의 편저 *Die technische Auslegung*과 이를 소개한 Ronald Bontekoe, *Dimensions of Hermeneutic Circle*, 295쪽 이하 참조.

3) Schleiermacher, 앞의 책, II. Der erste Entwurf von 1809/10, 'Einleitung' 참조. 이에 비하면, 문법적 해석은 개별 언어에 대한 완전한 지식과 올바른 용법을 다룬다고 할 수 있다.

를 '의미 일관성의 카논'(canon of the coherence of meaning) 또는 '전체성의 원리'(principle of totality)라 부르고, 다음 두 과제를 제시한다.[4] 그 하나는 작자의 담화 요소들 하나하나가 만들어내는 상호연관성과 일관성을 사상의 표현 측면에서 다루고, 다른 하나는 요소들과 전체의 관계, 이를테면 전체와 부분의 상호관계를 다룬다. 전자가 요소들 간의 관계를 다룬다면, 후자는 요소들의 관계를 전체와 연관해서 다룬다. 한마디로 심리-기술적 해석은 전체와 부분을 상호조명해보는 것이다. 사상의 표현은 물론, 담화의 전체성이 단일한 정신에서 시작해 통일된 정신과 의미로 수렴되는 과정을 다룬다.[5] 이 때문에 심리-기술적 해석은 '창작절차'와 '해석절차' 간의 대응을 가정할 뿐 아니라, 표현 전체의 의미는 개개의 요소들로부터 추론되어야 하고, 개개의 요소 또한 전체와 관련해서 이해할 것을 강조한다.

슐라이어마허는 심리-기술적 해석을 문법적 해석과 결부시킴으로써 효과를 거둘 것이라 생각하면서도, 가능한 한 이 두 절차를 별개로 다룰 것을 주장한다. 예컨대, 어느 하나가 다른 것을 선도하는 자연스러운 연결 지점을 발견하려고 노력해야 하나, 우선 문법적 해석이 중요하고, 그 다음으로 심리-기술적 해석이 중요하다고 보는 것이다. 그 이유는 전제되어야 할 것과 발견되어야 할 것을 최종적으로 분석하는 것은 언어(Sprache)이며, 언어를 분석할 때는 자연히 문법적 해석이 먼저고, 이어서 심리-기술적 해석이 뒤따르게 된다고 생각하기 때문이다.[6]

그에 의하면, 문법적 해석은 언어에 대한 완전한 이해이며, 따라서 객관적이다. 반면, 심리-기술적 해석은 언어가 작자를 움직이고 감동시킨 성질로서 다루기 때문에 주관적이다.[7]

따라서, 해석학 전체에서 볼 때 문법적 해석이 텍스트의 소극적인(negative) 면을 다룬다면, 심리-기술적 해석은 적극적인 면을 다룬다고 할 수 있다.

4) Emilio Betti, "Hermeneutics as the general methodology of the Geisteswissenschaften", Josef Bleicher, *Comtemporary Hermeneutics: Hermeneutics as Method, Philosophy and Critique*(London: Routledge & Kegan Paul, 1980), 51~94쪽. 특히 58쪽 이하 참조.
5) Josef Bleicher, 같은 책, 59쪽 참조.
6) Schleiermacher, 앞의 책, 같은 곳 참조
7) 같은 책, I. 'Allgemeine Einleitung' 참조.

심리-기술적 해석의 절차로서 슐라이어마허는 일곱 가지를 제시하나[8], 이 책에서는 다음 세 가지를 받아들이고자 한다.

1) 작자를 움직이는 역동원리(bewegende Prinzip)로서 텍스트를 이해하고, 텍스트의 통일성과 구성원리를 해석을 통해 드러나는 텍스트의 고유한 성질로 다룬다. 이를 위해, 여기서는 작자가 의도하는 작품의 목적·범위·이념 등 작자가 전달하고자 하는 내용을 자신의 고유한 방법에 따라 성취하고 있는 바를 밝힌다.

2) 작품의 전체로부터 부분에 이르는, 작자를 감동시킨 내용과 이 내용을 표현하고 있는 형식을 다룬다. 여기서는 작자가 내용을 조직하는 방법에 따라, 언어가 사용되고 언어의 조작에 따라 내용이 조직되는 것과 관련해서 전체와 부분 간의 연관성을 다룬다.

3) 이상을 다루는 과정에서, 심리-기술적 해석은 '상정'(die Divinatorische)과 '비교'(die Komparative)의 방법을 사용한다. 전자는 작자의 개성적이고 인간적인 측면을 해석하기 위한 직관적인 수단이고, 후자는 작자의 작품을 하나의 유형 아래 포섭함으로써 보편적인 측면을 해석하기 위한 수단이다. 이를 위해, 유사한 작자와 그들의 텍스트들을 비교하는 절차가 필요하다.

심리-기술적 해석의 목표

위의 세 절차는 순차적으로 진행해야 할 순서상의 것들이라기보다는 해석해야 할 심리-기술적 해석상의 조건들이라 할 수 있다. 이 조건들은 작자의 정신이 적극적으로 관여하지 않는 한 성취될 수 없는 것들이다. 이러한 사실은 시각언어의 '내시구조'를 해석해야 할 필요성을 제기한다.[9] 베티는 '의미로 채워진 형식'

8) 같은 책, III. 'Zweiter Teil, Die Technische Interpretation' 참조.
9) J. Benjafield & C. Davis, "The Golden Section and The Structure of Connotation".

(meaning-full forms)을 다룬다는 것은 이 형식을 작자의 정신이 스스로를 객관화한 것으로 다루는 것이고, 이어서 적극적으로 사유하는 '주체'와 관련된 삶에 대한 관심이 일상적 삶과 다양하게 연관됨으로써 촉발하는 내실을 다루어야 할 것으로 보았다.[10]

이를 좀 더 구체적으로 언급하면, 화자가 어떠한 종류의 영향사 원천으로부터 시작해서 임의의 방향과 방법을 느끼고 생각하였는지를 고찰하고, 이어서 그의 인간적인 본질을 성찰한다. 이를 본테쾨(Ronald Bontekoe)는 '저자의 표현방법으로부터 사유의 방법으로의 순환'으로 이해하고 '저자와 그의 텍스트를 임의의 유형 아래 포섭할 것을 상정하는 한편, 그와 유사한 저자들 및 텍스트들과 비교하고 검증함으로써, 작자의 삶의 탐구로 돌아가는' 〈그림 1〉과 같은 순환구조의 실천을 제시한다.[11]

그림 1 심리−기술적 해석의 상정−비교법 모형

JAAC, vol. XXXVI, No. 4(Summer, 1978), 423~427쪽 참조. 이와 대조적으로 문법적 해석은 '외시구조'를 다루며 객관적 측면을 해석하는 것으로 볼 수 있다.
10) Betti, 앞의 책, 56~57쪽 참조.
11) Bontekoe, 앞의 책, 34쪽 참조.

대안 목표

위의 '목표'에서 확인되는 것은 작자의 표현방법을 둘러싼 그의 인격과 의미 내재적 형식을 어떻게 관련짓느냐 하는 것이다. 한마디로 화자의 주체와 내시구조를 묶어 고찰하는 일이라 해도 좋고, 더 간단히는 작자의 의도[picturer's intention, $I(p)$]를 다룬다고도 할 수 있다.[12]

문제는 시각예술의 경우, 위의 '목표'에 어떻게 접근하느냐 하는 것이다. 그 대안으로 다음 세 가지 절차를 제시한다.

첫째는 문법적 해석에서 얻은 지시물의 외연·내포의 범주유형 및 의미유형을 작자의도 $I(p)$에 순환시켜 해석하는 것이다. 이를 심리-기술적 해석의 도입부로 간주할 수 있다. 〈절차 1〉

둘째는 작자의 의도를 상정하는 '중심징후'(main symptom)가 될 수 있는 의미유형으로서 개체정항의 의미치와 처사치를 적시하는 일이다. 예컨대, 앞 장에서 예시한 마그리트의 그림에서 중심징후는 '사과'이다. 사과는 일상의 사과이면서 일상의 사과와는 무관한 사과이다. 또한 '사과'를 포함한 '방 안을 꽉 채운 거대 사과이다'라는 서술담론은 의미유형에 있어서 복합적이다. 이 부분이 사실상 작자의 의도가 무엇인지, 그리고 그가 자신의 삶의 맥락 가운데 어떤 동기와 내용에서 이를 허용하고 있는지를 함축하는 핵심부분이라 할 수 있다. 이를 지적하고 그 동기적 측면을 심층분석하는 절차야말로 심리-기술적 해석의 핵심이 될 것이다. 〈절차 2〉

셋째는 내시구조($E\pm$, $P\pm$, $A\pm$)[13]의 향배가 작자의 표현방법과 사유방법의 향배를 사실상 규정해주는 것으로 볼 수 있다. 따라서 이를 시각언어의 전체와 부분

12) 화자의 의도가 해석의 대상으로 부적절하다는 논의가 있다. 비어즐리(Monroe C. Beadsley)의 '의도적 오류'(intentional fallacy)에 대한 논의가 그 대표적인 예이다. 그러나 해석에서 저자의 의도를 배제해야 한다는 견해는 무모하고 위험한 생각이다. 이에 관해서는 다음 장에서 상론할 것이다.

13) J. Benjafield & C. Davis, 앞의 글, 425쪽 이하 참조.

에 걸쳐 검증함으로써, 작자와 그의 시각언어에 특정적인 유형을 선별해낼 수 있다는 것이다. 이는 심리-기술적 해석의 종결부가 될 것이다. 〈절차 3〉

• 예시

위에 제시한 '대안'에 따라 심리-기술적 해석의 예시를 다루되, 문법적 해석에서 다룬 바 있는 마그리트의 작품을 예로 들어 그 개요를 살펴보기로 한다.

1) 〈절차 1〉에 대한 예시와 범주유형의 표시[14]

문법적 해석의 결과, 마그리트의 「엿듣는 방」의 주요 개체정항의 의미치인 '사과'와 '방', 그리고 이것들의 적형식의 외연과 관련된 지시물은 의미유형에 있어서 동일한 유형 $\langle s, e \rangle$ 이나,[15] 작자인 '르네 마그리트' $\langle s, e \rangle$ 와 서술담론의 술어 '생각한다' $\langle s, \langle \langle s, e \rangle, t \rangle \rangle$ 와 결합함으로써, 결과적으로 '방 안을 꽉 채운 거대 사과이다' $\langle s \langle \langle s, \langle \langle s, e \rangle \rangle, t \rangle \rangle, \langle s, e \rangle, t \rangle \rangle$ 라는 복합적인 내포의미 유형을 산출하였다.

다음으로 이 내포유형이 4개의 가능세계, 3개의 외연, 2개의 진리값을 필요로 한다는 것을 살펴보자.(〈그림 2〉 참조) 여기에는 작자의도 $I(p)$ 가 갖는 심층적인 의미를 상정하지 않을 수 없다. 왜냐하면 「엿듣는 방」의 내포유형이 이렇게 복합적으로 이루어진다는 것은 주체인 '르네 마그리트'에 서술담론 술어 '생각한다'가 부가되었기 때문이다.

따라서 〈절차 1〉은 작자의도의 내용이 무엇인지를 밝히기에 앞서, 작자의도의 가능적 범위가 어디서 어디까지인지의 윤곽을 설정하는 것이다.

2) 〈절차 2〉에 대한 예시와 내포유형의 표시

위에서 작자의도 $I(p)$ 에 대해 언급했지만, 〈절차 2〉에서는 이를 좀 더 좁혀보기

14) 범주유형 표시의 기호 's, e, t'와 이들의 순서쌍의 표시 '〈 〉'에 대해서는 이 책의 〈부록 3〉 '의미공준의 유형예상 구조표' 참조.
15) 같은 곳 참조.

그림 2 「엿듣는 방」의 내포의미유형의 복합구조[16]

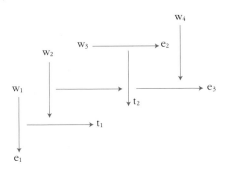

위해, '중심징후'로서 「엿듣는 방」의 내포유형을 제시하고, 이와 관련해서 화자의 삶의 맥락과 동기적 측면에 대해 언급한다.

중요한 것은 어떻게 해서 작자는 사과에다 정상적인 외연과 진리값을 허용하지 않고, 외연으로서는 거의 불가능한 진리값을 부여하고 있는가 하는 것이다. 이를 해명하기 위해서는 적어도 화자의 과거 생활세계를 추적하지 않으면 안 될 것이다. 여기서, 문제의 핵심은 일상적인 현실로서의 사과가 아니라, 미지의 거대하고 신비한 사과로서, 이를테면 사물에 대한 탈(脫)일상적 응시가 어떻게 해서 가능했을까 하는 것이다. 이를 해명하기 위해 작자가 이 작품을 제작하기 이전에 겪었던 시사적인 일화와 기타 언급들을 다음 몇 가지로 정리하고자 한다.

(1)1936년 어느 날 밤 방에서 잠이 깼을 때, 내가 잤던 방에는 이전에 어디선가 옮겨온 새집(e_1) 하나가 있었고 그 속에(e_2) 새가 자고 있었다. 나는 너무 놀라서 새집 속에 새가 있지 않고 계란(e_3)이 있는 것으로 보게 되었다. 그후 새롭고 놀라우며 시적이고도 비밀스러움마저 느껴졌다. 그때 받은 충격 때문에 새집과 계란이 친근한 것처럼 느껴졌지만, 나는 그 이전에도 서로 무관한 사물들을 연관시킴으로써 이러한 충격을 환기하곤 했다(w_1).

문제를 해결하기 위해 세 가지 자료를 갖고 있다. 하나는 외적 대상물과 내

16) 〈그림 2〉의 w, e, t의 표시와 구조에 대해서는 이 책의 〈부록 3〉 '의미공준의 유형예상 구조표' 참조.

의식의 그늘진 곳에 대상물과 연관을 맺고 있는 사물과 그 사물이 안으로부터 모습을 드러내는 빛이다(c).[17]

(2)그림은 3차원의 두께를 갖지 않는다. 따라서 가령 담배를 그린 나의 그림은 지각 가능한 물질적 두께를 갖지 않는다. 담배의 두께는 오직 마음속에 있는 것이다. 이 사실은, 우리가 참(truth)이 무엇인지에 집념을 갖는 한, 아주 중요한 것이다. 사실 그림이란 이 집념을 가지고 생각해야 하고 또 그리는 것이기에, 한 개의 그림 속 이미지란 성질상 다양한 것일 수밖에 없다. 담배를 그린 그림을 우리가 볼 때, 그것은 실제 담배가 아니라, 담배의 이미지인 것이다(w_2).[18]

(3)이미지는 그대로 보아야 한다. 더욱이 나의 그림은 보이지 않는 것이 보이는 것보다 우월하다는 것을 시사하고자 하지 않는다. 봉투 속에 감추어진 편지는 꺼내볼 수 없는 것이 아니며, 나무에 가려졌다고 해서 태양을 볼 수 없는 것은 아니다.

마음은 미지의 것을 좋아한다. 마음이 그 의미가 무엇인지도 모르는 이미지를 좋아하는 것은 마음 자체가 갖고 있는 의미 또한 무엇인지를 알 수 없기 때문이다. 마음은 자신의 존재이유를 알지 못한다. 자신의 존재이유를 이해하지 못하기에 마음이 제기하는 문제 역시 존재이유를 갖지 않는다(t_2).[19]

(4)나의 어머니는 어린 아들과 방을 같이 사용하였다. 한밤중에 아들이 잠에서 깼을 때는 혼자 있었고, 가족을 깨워 어머니를 찾고자 집을 뒤졌지만 허사였다. ……화가의 어머니는 강에 몸을 던졌고 가족들이 시체를 발견했을 때에는 어머니의 얼굴은 잠옷으로 덮여 있었는데, 이는 그녀가 자신의 죽음을 보지 않으려고 눈을 가린 것인지, 아니면 소용돌이 물결 때문에 그처럼 가려졌는지 알 수 없었다(w_3).[20]

(5)마그리트의 의도는, 존재의 흐름에서 시작해서 우리가 가질 만한 어떠한

17) Suzi Gablik, *Magritte*(London : Theames and Hudson, 1970/1992), 101쪽 재인용.
18) 같은 책, 106쪽 재인용.
19) 같은 책, 12쪽 재인용.
20) 같은 책, 18~19쪽 재인용.

인식에도 근거하려 하지 않았고, 현실적 사물에 대해 우리가 갖고 있는 관념에서 독립해 있는 듯싶은, 자율적이고 고정된 이미지를 창출하려는 데 있었다.

이처럼, 그가 보는 가시적 세계의 형상들은 그것들이 갖고 있는 우발적인 기능을 벗어던짐으로써 가질 수 있는 절대적 동일자이며, 헤겔의 용어로 말하자면 '구체적 보편자'라고 할 것이다.[21] 마그리트에게 있어서, 그림이란 그림 그 자체가 목적이 아니라, 그림에 대한 인간의 반응을 정식화하려는 수단이다. 그래서 그가 그리는 사물들은 최대의 충격을 보여준다. ……그 중의 하나는 사물의 크기, 위치, 실질을 변경하고 모순을 야기하는 것이다.[22]

위의 목록들 중에서 (1)~(4)는 마그리트 자신이 진술한 항목들이고, 마지막 (5)는 수지 개블릭(Suzi Gablik)이 종합한 해석문이다. (1)~(4)의 각 항목들은 '방 안을 꽉 채운 거대 사과의 그림이다'라는 핵심적인 서술담론의 중심징후를 차별적인 관점에서 지시한다.

(1)은 「엿듣는 방」을 제작하기 22년 전, 작자 자신이 잤던 방의 내역을 시사한다. 이는 방이 새집(e_1)으로 이전될 수 있고, 새집에는 새(e_2) 대신 계란(e_3)이 존재할 수 있음을 시사한다. 마찬가지로 (1)은 「엿듣는 방」의 방에는 사람이 '사과'로, 그것도 '거대 사과'로 대치되어 존재할 수 있음을 충분히 상기시킨다.

'사과'를 그리는 데 있어서도 외적 대상물로서의 사과와, 그의 잠재의식 가운데 은닉된 심적 사물(내포, 가능세계)로서의 사과가 '하나의 사과(w)'로 단일화됨으로써, 그리고 이 사과에 빛과 그림자를 현실과 유사하게 설치함으로써, 그는 자신이 의도하는, 이를테면 '새집 속에 새가 있지 않고 계란이 있는 놀랍고 비밀스런 충격'을 도모하였다. 그와 마찬가지로 '엿듣는 편한 방'에서도 그는 서로 무관한 사물들, 예컨대 방과 거대 사과를 연관시켜 충격을 정식화하고자 했다는 것이다.

21) 같은 책, 107쪽 재인용.
22) 같은 책, 123쪽 재인용.

(2)는 거대 사과의 이미지가 3차원의 실질적 두께를 갖지 않는 대신, 마음의 두께를 갖고 오직 마음속에 존재하며, 이러한 사실이야말로 그림의 진리값을 물을 수 있는 본질이 된다는 것을 시사한다. 이 경우, '거대 사과'의 진리값은 값의 중첩층위가 다양하여 의미범주 유형이 극단적인 불투명성을 띠고, 수다한 가능세계와 외연, 그리고 진리값 사이를 오가는 연쇄망 가운데 존재할 수 있다는 것을 시사한다. 그럼에도 불구하고, (1)에서 언급한 것처럼, 거대한 현실 가운데 있는 그대로의 사과를 외연으로 설정함으로써, 전체적으로는 내포를 외연에 결부시키고 있음을 보여준다.

(3)을 통해 우리는 '거대 사과'가 마음과 관련됨에도 불구하고, 마음의 존재이유가 불투명한 것처럼, 거대 사과 또한 그 존재 이유가 불투명할 것이라고 추정할 수 있다. 따라서 마그리트가 그린 거대 사과는 이미지의 절대치로만 간주되어야 할 것이다. 이는 거대 사과가 '내포로부터 외연으로의 함수'로서의 자질을 갖는다는 것을 마그리트 자신이 묵시적으로 용인하고 있음을 시사한다.

(4)는 방의 역사와 어머니의 죽음에 대한 회상이 그의 무의식 가운데 잠재되어 있음은 물론, '방 안을 꽉 채운 거대 사과' 역시 그의 잠재의식의 '그늘'에 잠재되어 있다는 것을 시사한다.

(1)~(4)까지 각 항목들을 검토해보면 수지 개블릭의 해석(5)이 정확하다는 것을 이해할 수 있다. 개블릭에 의하면, 마그리트의 사과는 절대적 동일성을 그림의 이미지로 확인시키려 하였고, 따라서 그의 '거대 사과'는 잠정적인 지각 속에서 그 절대적 충격과 모순을 경험하도록 하는 데 의미가 있다는 것이다.

3) 〈절차 3〉에 대한 예시와 내시항목의 표시

위 두 절차를 통해 우리는 '방 안을 꽉 채운 거대 사과이다'라는 주요 시표현문이, 그리고 하나의 개체로서 '거대 사과'라는 시표현이 의미유형에 있어서나, 중심징후에 있어서나 「엿듣는 방」을 해석하는 데 결정적이고 핵심적인 부분이라는 것을 확인할 수 있었다.

〈절차 3〉에서는 이러한 '내시구조'와 '의미해석규칙'에 의한 검증이 해석을 뒷

받침해줄 수 있는지를 다루고자 한다. 특히 거대 사과를 둘러싸고 있는 공간에서 전체와 부분들 간의 관계, 나아가서는 작자 특유의 사유방법에서 시작해서 그 나름의 표현방법에 이르는 특징적인 면을 검토해야 할 것이다.

내시항목의 확정

내시구조에 대해서, 존 벤자필드와 크리스티 데이비스, 찰스 오스굿은 '의미미분'(semantic differential, SD)[23]에서 발전시킨 내시항목 E±, P±, A±의 각각에 시각언어의 어떠한 자질을 대입할 것인지를 검토하는 데서 시작한다.[24]

여기서는 각각의 내시항목들을 다음의 시각언어로 설정하여 대입한다.[25]

1) E±=이미지 개체의 할당면적이 상대적으로 과대평가되어 있거나(E+) 과소평가되어 있는 경우(E-)

2) P±=이미지 개체의 할당면적과 감가자질의 곱이 상대적으로 큰 경우(P+)와 작은 경우(P-)

3) A±=이미지 개체가 갖는 감가자질이 커서 활동성을 갖는 경우(A+)와 작아서 소극적인 활동을 갖는 경우(A-)

23) Charles E. Osgood, George J. Suci, Percy H. Tannenbaum, *The Measurement of Meaning*(Urbana : University of Illnois Press, 1975) 참조.

24) J. Benjafild & C. Davis, 앞의 글, 특히 425쪽 참조. 이들이 발전시킨 세 가지 항목은 125개의 『그림동화』의 주인공과 585가지 배역을 중심으로, 이것들이 각 옥탄트(octant)에 등장하는 특징적 성격에 따라 분류한 것이다. 예컨대 E+=positive evaluation(긍정평가), E-=negative evaluation(부정 평가), P+=strong(강렬), P-=weak(섬약), A+=active(적극성), A-=passive(소극성)을 나타내는 것으로 설정하고, 이것들이 가령 (1)E+P+A+, (2) E+P-A-, (3)E+P-A+, (4) E-P+A+ …… 와 같이 어떠한 연쇄로 이루어지느냐에 따라, 그리고 (+)와 (-)의 혼합비율이 어떠하냐에 따라 내시구조가 정해진다고 보았다. 이들이 설정한 내시항목들, 그리고 (+)와 (-)는 인물의 성격을 중심으로 분류하였지만, 이를 시각언어의 내시항목으로 도입하려면 별도의 규정이 필요하다.

25) 내시항목에 관한 시각언어의 자질 중 감가자질은 색가의 강도 *J*를 말하고, 구체적으로는 n-MA의 값을 말한다. 이 책 제3부 254~262쪽 참조.

이렇게 설정하면, 「엿듣는 방」의 주요 이미지 개체들인 사과와 방, 하늘과 바다에 관한 내시항목들의 평정치는 다음 〈표 1〉과 같다.

표 1 내시항목 평정치

내시항목 이미지 개체	E	P	A	합
사과	0.76, E+	8.8, P+	13.1, A+	22.7, +
방	0.21, E−	1.5, P−	7.3, A−	9.0, −
바다/하늘	0.03, E−	0.3, P−	8.8, A−	9.1, −

〈표 1〉에서 특기할 사항으로서 특히 내시항목들의 평정내역이 말해주는 바는 다음과 같다.

i) 거대 사과에 할당된 면적은 전체 1의 0.76을 점유함으로써 방에 비해 3배 이상 과대평가되고 있음을 보여준다.

ii) 거대 사과의 면적과 감가자질의 곱 역시 방에 비해 약 6배 크게 할당됨으로써 강렬성이 과대평가되도록 하였다.

iii) 거대 사과에 할당된 감가자질은 방에 비해 2.5배 크기로 설정함으로써 적극성에 있어서 과대평가되도록 하였다.

iv) 거대 사과는 내시항목 모두에서 E+, P+, A+를 유지함으로써 의미유형과 중심징후의 위치에 있어 권위와 특이성을 뒷받침하도록 하였다.

v) 방은 내시항목 모두에서 상대적으로 과소평가되도록 하였고, 바다와 하늘 역시 과소평가되도록 하였으나, 면적에 있어서 최하위인 반면 감가자질은 다소 확보함으로써 주목성을 높이고 있다.

의미해석규칙에 의한 검증

내시구조에 따른 검증에 의하면, 거대 사과의 결과는 그 배경이 되는 방과 바다, 그리고 하늘에 비해 모두 과대평가되도록 했거나 상대적으로 힘의 강세와 활동성의 규모가 크도록 의도적으로 설정하였음을 보여주었다. 방에 대해서, 거대 사과

는 지표에 있어서 2배 이상 6배까지 과대평가되고 있다.

그렇다면, 여기에는 거대 사과가 갖고 있는 중심징후와 의미유형의 복합성 구조에 부대적으로 작용하고 있는 또 다른 요인은 없을까?

이를 마이클 레이튼(Michael Leyton)의 '의미해석규칙'(semantic interpretation rule)으로 검토한다.[26] 레이튼은 우리의 마음이 이미지를 볼 때, 그것의 구조가 갖는 대칭과 비대칭을 읽는다고 주장한다.

a b

레이튼에 의하면, 우리가 a와 b를 볼 때, a는 꼬여 있는 것으로 보지만 b는 그렇지 않은 것으로 본다. 만약 b에서 a를 만들고 싶다면 b를 비틀어야 한다. 또한 a를 펼치면 b가 된다. 즉 관조자는 a에서 b를, b에서 a를 본다. 이 중 b와 같은 형을 대칭형이라 한다.

대칭형은 각도에 변화를 주어도 형태에서 변함이 없는 도형이다. 모든 도형 중에서 가장 대칭적인 형은 원이다. 그리고 그 다음이 정사각형이다. 반면 비대칭형은 대칭형에 비해 상대적으로 자유롭고 규정 불가능한 형이다. 원은 모든 대칭의 원형이다. 또한 정다각형은 대칭성이 강한 단순형(simple shape)이라 할 수 있다. 레이튼은 이 양자를 기하도형(geometrical shape)이라 하고 대칭성이 적거나 없는 도형을 복잡형(complex shape)이라 부른다.

모든 형태는 대칭에서 시작한다. 최초의 대칭인 원에서 시작해 분열을 거듭하면서 이미지의 개체가 분화되는 것으로 이해하는 레이튼의 '과정사복원'(recovering process-history)이론은 형태를 무기물로서가 아니라, 살아 있는 유기체로 이해

26) Michael Leyton, *Symmetry, Causality, Mind*(London: The MIT Press, 1992) 참조. 특히 342쪽 이하 참조.

한다. 최초의 완벽한 형태로서의 원은 성장발달 과정을 거쳐 역사의 개입을 여과하면서 완벽한 형태를 상실하고 복잡형으로 변화한다.

이를 정리해서, 레이튼은 "형태는 시간이다"(Shape is time)라는 명제를 내놓는다. 시간은 비가역적이며 따라서 과정의 복원 역시 일방향적(uni-directional)일 수밖에 없다.[27] 과정복원에 있어서 비대칭은 과정이 대상에 남긴 기억으로 정의할 수 있다. 이는 곧 미술가들이 자신의 작품 속에 구현한 삶의 기억들이다. 반면 대칭은 과정기억(process memory)이 부재한 경우이다. 따라서 우리는 작품의 수다한 형태들이 보여주는 비대칭의 이미지를 과정복원의 차원에서 추론해볼 수 있다.

예술작품의 의미는 그것으로부터 추론된 과정사(process-history)이다. 예술작품을 경험하는 것은 역사를 추론해본다는 것, 다시 말해, 과정의 복원을 음미해보자는 데 뜻이 있다.[28]

이미지의 과정복원의 문제를 해결하기 위해서, 레이튼은 극값(extremum)에 주목한다. 극값을 설명하기 위해서는 먼저 곡도(curvature)를 설명할 필요가 있다. 곡도는 굴곡(bend)의 총화이다. 가령, 직선은 굴곡이 하나도 없으며, 따라서 곡도는 제로이다. 굴곡의 총화가 증가할수록 선은 상부와 하부에서 변화를 일으킨다. 곡선에는 곡도에 있어 최대치가 되는 지점이 반드시 존재한다. 이 지점이 곡도의 극값(curvature extremum)이다. 만약 곡선이 한쪽으로만 구부러진다면, 극값은 최대치가 되겠지만 반대편으로 동시에 구부러진다면 극값은 최소치가 될 것이다.[29] 극값이 큰 형태는 그렇지 않은 형태에 비해 복잡형이다.

곡도의 극값으로부터 역사를 추출하는 데는 두 가지 기본규칙이 있다. 1)단일한 극값을 가진 곡선은 단일한 대칭축을 갖는다. 그러므로 각각의 극값에 하나의 대

27) 같은 책, 6쪽 참조.
28) 같은 책, 479쪽.
29) 같은 책, 16쪽 참조.

레이튼이 피카소의
「다림질하는 여인」을 분석한 그림

칭축을 지정할 수 있다. 2)대칭축은 과정이 작용하는 최선의 방향에 따라 이루어진다.[30]

이 검증에서, 레이튼의 의미해석규칙의 방법이 구체적으로 이미지의 분석에 어떻게 적용될 수 있는지를 살펴보자. 레이튼은 피카소의 「다림질하는 여인」(Woman Ironing, 1904)을 예로 든다. 레이튼은 주인공 여성이 지닌 형태의 부분을 어깨, 겨드랑이, 머리 순으로 분석함으로써, 의미가 과정의 구조를 통해서 전달된다는 것을 보여준다. 이 가운데 그가 가장 주목하는 부분이 '어깨'이다. 어깨의 끝점은 전체의 이미지 가운데서 가장 두드러진 극값을 갖는다. 한편, 겨드랑의 움푹 패인 부분 역시 주목할 만한 극값을 갖는다.

이 이미지에서는 인물 전체를 인물 형태의 외부 윤곽선을 따르는 외부형과, 내부 윤곽선을 따르는 내부형으로 나눌 수 있다. 이를 정리하면 다음과 같다.

외부형	↔	내부형
어깨	↔	겨드랑이
목	↔	가슴
머리	↔	허리
손 아래선	↔	손 위선

여기서, 외부형에 속하는 부분을 '융기'(protrusion)라 하면, 이에 상응하는 내부형을 '만입'(indentation)이라 한다. 예컨대, 어깨가 융기하면 수직으로 겨드랑

30) 같은 책, 480쪽 참조.

이가 만입한다. 이 관계를 정리하면 다음과 같다.

외부형	↔	내부형
융기: 어깨	↔	만입: 겨드랑이
만입: 목	↔	융기: 가슴
융기: 머리	↔	만입: 허리
융기: 손 아래선	↔	만입: 손 위선

예의 경우, 융기는 외부의 힘에 대항하는 여성의 힘을 나타내고, 만입은 여성을 압박하는 외부의 힘을 나타낸다. 나아가, 외부 환경에 대항하는 여성의 고투는 융기(여인)와 만입(외부환경)의 대결로 읽힌다.

이상을 기초로 레이튼은 '의미해석규칙'과 '과정문법'(process grammar)을 도출한다.[31] 의미해석규칙은 다음과 같다.

1) M+ : 융기(protrusion)

2) m- : 만입(indentation)

3) m+ : 외압(squashing)

4) M- : 내부저항(internal resistance)

이를 〈그림 3〉과 같이 나타낼 수 있다. 규칙들의 연쇄에 의해 과정문법을 표시하면 〈표 2〉와 같다.

레이튼의 의미해석규칙과 과정문법에 의하면, 중심징후로서 그리고 의미유형의 복합구조로서 예시한 마그리트의 「엿듣는 방」의 '거대 사과'는 다음의 규칙에 의해 의미가 증폭된다. 이때 거대 사과에 작용하는 과정문법은 〈그림 4〉와 같다.

31) 같은 책, 488쪽 참조.

그림 3

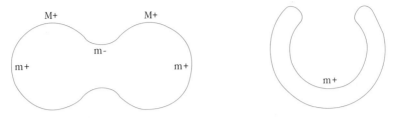

표 2 과정문법

기호	서술
$Cm^+ : m^+ \rightarrow O\ m^-\ O$	외압이 계속됨으로써 함몰된다.
$CM^- : M^- \rightarrow O\ M^+\ O$	내부저항이 계속됨으로써 융기한다.
$BM^+ : M^+ \rightarrow M^+\ m^+\ M^+$	융기가 계속됨으로써 갈라진다.
$Bm^- : m^- \rightarrow m^-\ M^-\ m^-$	만입이 계속됨으로써 갈라진다.
$Bm^+ : m^+ \rightarrow m^+\ M^+\ m^+$	융기가 시작된다.
$BM^- : M^- \rightarrow M^-\ m^-\ M^-$	만입이 시작된다.

그림 4 '거대사과'에 작용하는 과정문법

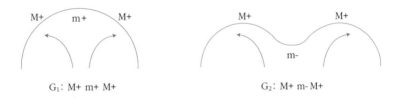

G_1: M+ m+ M+ G_2: M+ m- M+

이 경우, G_1은 거대 사과의 측면과 밑면에서, 그리고 G_2는 거대 사과의 상부 언저리에서 작용함으로써 거대 사과의 포만성과 긴장감을 증대시키는 작용인(因)이 된다. 얼핏 보아, 거대 사과는 최대의 평형상태를 유지하며, 이 때문에 방 역시 최대의 평형상태를 견지하고 있는 것으로 보인다. 마치 아무 일도 일어나지 않을 것만 같고, 단지 창밖으로 보이는 바다의 파도와 하늘의 구름만이 정태성을 깨트리는 요인일 듯싶다. 그러나 G_1과 G_2는 거대 사과가 융기와 만입, 그리고 외압과 내부저항으로 언젠가는 팽창해서 폭발할지도 모를 위기를 함의한다.

따라서 마그리트의 '거대 사과'는 상대적으로 작은 방을 배경으로 하여 위기를 내재한, 순간적인 거대 평형상태를 모순적으로 함의한다. 이 또한 작자 마그리트가 의도하고 있는 품목임에 틀림없다.

제11장 역사-사회적 해석

제3부의 '서언'에서 기호행위는 이미지 표상의 진리 문제를 함의한다고 말한 바 있다. 톰슨의 언급을 더 이상 빌리지 않더라도, 이미지를 시각언어의 과학적 수준에서 고찰할 때, 통사부와 의미부를 포함한 문법적 해석으로부터 의미의 심리-기술적 해석을 거쳐, 해석의 종착점에서 만나게 되는 것은 이미지 표상의 의미가 함의하는 '참'(truth)의 문제이다. 말하자면, 이미지의 표상이 그처럼 함의하는 바가 정당성을 가질 수 있는 것은 무엇 때문인가 하는 의문이 제기된다. 이제 이 물음에 답하기 위해서는, 외연과 내포가 시각언어의 체제 내적으로 이해되는 데 반해, 의미의 참(진리)의 문제는 결코 체제 내적으로 답해질 수 없다는 것에 주목해야 한다. 여기서 체제 내적 참은 체제 외적 참에 의해서만 주장될 수 있다는 것이 톰슨의 비판적 해석학(critical hermeneutics)의 키워드임을 확인할 필요가 있다.

시각언어의 참의 문제는 역사-사회적 해석에 의해서만 가능한 이유가 여기에 있다. 이 주장은 얼핏 보아 모순처럼 생각된다. 이미지의 시각언어가 함의하는 의미의 참·거짓의 문제가 역사-사회와 같은 시각언어 외적인 것에 의존한다는 것은 쉽게 납득하기 어렵기 때문이다.

그러나 비판적 해석학은 하나의 체제가 갖는 정당성으로서의 참이 체제 내적으로 규정되지 않는다는, 이른바 '불완전성의 정리'(theorem of imprefection)를 받아들인다. 예컨대, 한 사람이 이룩한 인간적 업적의 의미가 진실로 참이거나 거짓이거나 하는 것은 그가 자신의 삶을 영위한 개체 내에서가 아니라, 역사와 사회라는 보다 넓은 시간과 공간에서 그의 업적이 어떠한 순(順)가치 또는 역(逆)가치

를 제공했느냐에 따라 달라지는 것과 같다.

마찬가지로, 예술작품의 의의 또한 작품이 존재하고 있는 사회와 역사의 문맥과 관련해서만 정당성(참)을 갖는다. 이러한 주장은 예술의 진실성에 대한 역사-사회적 재평가의 가능성을 허용하는 근거가 된다. 그 근거로서의 불완전성의 정리란 하나의 참이 타자의 참을 통해서만 가능하다는 진리의 한계를 명시한다.

의미공준의 설정과 범주규정

이러한 사실을 고려할 때, 시각언어의 역사-사회적 해석을 위해서는 시각언어와 역사-사회 간에 진리를 조율하는 '공준'(postulate)이 무엇인지에 주목하게 된다. 더 구체적으로는 양자 간의 의미를 조율한다는 뜻에서 '의미공준'(meaning postulate)이 주목의 대상이 된다.

이 경우 의미공준은 진리의 조건을 규정하는 것이지 진리의 내용을 규정하는 것은 아니다. 따라서 그것은 어떠한 내용이라 할지라도 작품의 시각언어와 그것을 둘러싸는 역사-사회적 맥락 간에 정당성을 부여하는 규준이 된다. 이 규준은 제9장의 문법적 해석에서 설정했고, 제10장의 심리-기술적 해석에서 추가로 용인했던 '적형식'(wff)과 관련한 '중심징후'가 과연 어떠한 진리가정의 범주를 가질 수 있는지를 사전에 규정해두는 것을 뜻한다.

의미공준의 범주규정을 '범주문법'(categorial grammar)의 도구[1]를 빌려 표시하면 다음과 같다.

중심징후와 주변징후의 상대적 의미가정

다음과 같은 의미공준 표시는 모든 시각언어의 적형식(wff)이 갖고 있는 크고 작은 의미유형에 따라 의미공준을 할당하는 예를 보여준다. 여기서는 마그리트의

1) Mary McGree Wood, *Categorial Grammar*(London and New York: Routledge, 1993) 및 Jens Allwood et als., 앞의 책, 71~73쪽 참조.

「엿듣는 방」의 적형식들의 의미자질 중에서 역사-사회적 해석으로 이전시켜야 할 항목인 중심징후('거대 사과')를 중심으로 하는 의미형의 할당 예를 기술한다.

1) 중심징후(거대 사과)와 주변징후(방, 강물)는 개체특성과 처사특성에서는 큰 차이를 보이지 않을 것이다. 즉,

i) 개체특성
중심징후: $\langle e \rangle$, $\langle s, e \rangle$[2]
주변징후: $\langle e \rangle$, $\langle s, e \rangle$
ii) 처사특성
중심징후: $\langle\langle s, e \rangle, \langle\langle s, e \rangle, t \rangle\rangle$
주변징후: 방: $\langle\langle s, e \rangle, \langle\langle s, e \rangle, t \rangle\rangle$
강물: $\langle\langle s, e \rangle, \langle s, e \rangle, \langle\langle s, e \rangle, t \rangle\rangle$

2) 중심징후는 주변징후에 비해 양상특성과 내시(EPA)특성에서 질량면의 차이를 보일 것이다.

i) 양상특성면: 주변징후가 외연 $\langle\langle s, t \rangle, t \rangle$만을 갖는 반면, 중심징후는 양상외연과 양상내포를 동시에 갖게 될 것이다. 즉,

$$\langle\langle s, t \rangle, t \rangle \times \langle s, \langle\langle s, t \rangle, t \rangle\rangle$$

ii) 내시특성면: 주변징후가 내시(EPA)외연 $\langle\langle s, \langle\langle s, e \rangle, t \rangle\rangle, \langle\langle s, e \rangle, t \rangle\rangle$만을 갖는 반면, 중심징후는 내시의 외연과 내포를 동시에 갖게 될 것이다. 즉,

2) 이하 의미유형의 표기에 대해서는 이 책의 〈부록 3〉'의미공준의 유형예상 구조 표' 참조.

그림 1

그림 2

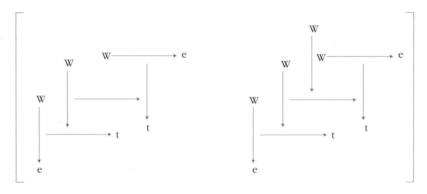

$$\langle\langle\langle s, \langle\langle s, e\rangle, t\rangle\rangle, \langle\langle s, e\rangle, t\rangle\rangle \mathbin{\dot{\times}} \langle s, \langle\langle s, \langle\langle s, e\rangle t\rangle\rangle, \langle\langle s, e\rangle, t\rangle\rangle\rangle$$

의미공준의 범위 규정

1) 양상면에 있어서 '거대 사과'를 해석하기 위해서는 외연과 내포에 걸쳐 적어도 2개의 가능세계 W와 2개의 진리값 t가 있어야 한다. 그리고 이것들의 시초는 외연으로 지향하고자 하나, 외연은 공집합이라는 특징을 지닌다. 그 주요 사항을 열거한다.

(1) 적어도 2개의 가능세계(W)가 필요하다는 것은 이를 해석하기 위해 최소한 두 가지의 개념(S)이 필요하다는 것이다. 이를 마그리트의 경우, 다음과 같

이 열거할 수 있다.

i) 사람 → 계란 → 사과로 이행되고 전치되는 사물의 변증법적인 전이과정들이 방의 역사와 어머니의 죽음에 대한 회상과 더불어 무의식에 잠재될 수 있었다는 것을 그의 일화를 통해 확인할 수 있다.

ii) 마음의 두께(부피)를 갖고 오직 마음속에 존재하는 사물(사과)을 현실의 사과와 구별하며 전자가 후자보다 더 본질적이라는 주장을 그의 일화에서 검토할 수 있다.

이들 개념사항은 '외연적으로' 갖는 가능세계의 경우(양상외연의 경우)와 '초외연적으로' 갖는 메타 가능세계(양상내포의 경우)로 대별된다. 전자와 후자는 모두 가능세계이나 그 역할이 다르다고 할 수 있다.

(2) 적어도 2개의 진리값이 있어야 한다는 것은 그의 작품을 해석할 때 위 2개의 가능세계를 보증할 마그리트의 생존 시 현존했던 사건적 지시물(e)이 확인될 수 있어야 한다는 것이다.

i) 역사적인 방은 세 가지 면에서 「엿듣는 방」을 만들어내게 한 현실적인 소재였을 것이다.

　a)그가 어렸을 때 늘 잠을 잤던 사실로서의 방

　b)어느 날 어머니가 방을 떠난 후 텅 비게 된 방

　c)누군가가 몰래 그 안에다 새집을 가져다 놓았던 야릇한 느낌을 가졌던 방

ii) 그러한 방에 사람(어머니) 대신 사과를 대치할 수 있었던 것은 새집에 새 대신 계란을 대치해서 인식했던 실제 경험이 잠재의식적으로 작용한 예라 할 수 있을 것이다. 이 경우, 사과는 '사라져버린 것'(모성의 실체)의 현실적 재현이자 소멸의 알레고리였을 것이다.

이러한 사실들에 의하면, 일체의 사물은 현실로서보다는 마음의 절대적 가지물(可知物)로서, 이를테면 기억 속의 어휘와 이름으로서 존재한다는 생각은 어머니와 사별한 후 그가 현실을 이해하는 준거가 되었을 것이다.

창밖의 강물은, 사과나 방과 더불어 그의 기억을 재현하고 소멸시키는 알레고리를 위한 또 하나의 현실적 지시물이었을 것이다. 특히 어린 시절의 강물은 그에

게 바다와 같은 거대한 것으로서, 모성을 삼켜버린 거대한 힘으로 생각되었을 것이다.

(3)하나의 시각언어 전체가 드러내는 가능세계와 진리값이 이와 상응하는 외연을 갖고자 하나 공집합으로 귀결된다는 것은 그러한 가능세계와 진리값이 지시물을 가지나 실상 외연을 갖지 않는다는 것을 시사한다. 그러한 가능세계는 내포적으로만 가능하고 외연적으로는 불가능하기 때문이다. 이를 '외연의 현실적 불가능성'(actual impossibility of extension)이라고 할 수 있다. 앞에서 예로 든 마그리트의 그림이 그 좋은 예라 할 수 있다.

2) 내시면에서 '거대 사과'를 해석하기 위해서는 외연과 내포에 걸쳐 층위를 달리하는 가능세계를 적어도 4개 이상 가져야 하고, 외연과 진리값을 각각 2개 이상 가져야 한다.

내포해석에 있어 내시해석의 주요사항

1) 외연과 내포에 걸쳐 층위를 달리하는 가능세계를 적어도 4개 이상 가져야 한다는 것은 앞서 양상면의 2개의 가능세계를 포함해서 2개의 가능세계가 더 필요하다는 것을 시사한다.

여기서 새로운 2개의 가능세계를 작자(르네 마그리트)에 대한 일화비평과 일화를 둘러싼 보편사의 맥락을 이해함으로써, 추가로 발굴해야 할 필요성이 제기된다. 이를 위해서 그의 일화를 읽고 거기에 숨어 있는 역사-사회라는 보편적의의를 해석해내면 더 많은 가능세계가 도출될 수 있을 것이다. 그럼으로써, 앞서 2개의 가능세계와 차별화될 수 있는 좀 더 상위의 가능세계를 추가로 발견해낼 수 있다.

따라서 가능세계들이 모두 동일한 층위를 갖는 것이 아니라 선후관계의 순환과 귀속의 맥락으로 고찰해야 할 필요가 있다. 뿐만 아니라 개개의 가능세계들은 그것들이 설정되는 양상적 범위를 통해, 양상은 물론 진리값(지시물)을 물어야 할 것이다.

2) 그럼으로써, 중요한 것은 내시구조(E, P, A)에서 과대평가(E+, P+, A+)와 과소평가(E-, P-, A-)가 이루어지게 된 동기가 해명되고, 더불어 의미해석규칙 (M+, m-, m+, M-), 즉 융기, 만입, 외압, 내부저항 등에 의한 형태론적 변형이 이루어지게 된 사유가 해석될 수 있으며, 이러한 한에서 가능세계 · 외연 · 진리값을 기술할 수 있어야 한다.

이렇게 기술하기 위해서는 작품의 시각언어를 그것의 의미자질의 내시구조로서만 해석해서는 불가능하고 〈그림 3〉과 같이 타자에 대한 이해의 경험을 통해 반성적 차원(reflective dimension)에서 해석할 필요가 제기된다.[3]

그림 3 시각언어 해석의 역사−사회적 지평

역사적 해석과 타자 이해

타자에 대한 이해의 경험을 통해 특정 작가의 시각언어를 다루려면 딜타이가 말하는 해석의 순환구조를 도입해야 한다. 딜타이에게 있어 타자의 이해란 한 작가가 지니고 있는 구체적인 역사적 개인성을 충실히 이해한다는 것을 뜻한다. 특히 그는 슐라이어마허의 문법적 해석과 심리−기술적 해석이 갖는 한계를 비판한다.[4] 전체적으로 보아 슐라이어마허가 구성적 질서에 의존한다면 딜타이의 해석체계

3) Ronald Bontekoe, *Dimensions of Hermeneutic Circle*, 58쪽 참조.
4) Wilhelm Dilthey, *Gesammelte Schriften*(Göttingen, 1964), IV, 519쪽.

는 '역사'(history)에 의존한다. 딜타이에 의하면, 슐라이어마허는 역사적 원근법
이 작가가 자신을 이해하는 것보다 그를 더 잘 이해할 해석학적 과제에 공헌할 수
있다는 중요한 측면을 적절히 언급하지 못했고, 다만 작가의 의도를 설명하고 이
를 명백히 하는 데 머무른다.

딜타이는 슐라이어마허의 문법적 해석과 심리-기술적 해석 간의 순환 개념을
수정함으로써 역사적 이해에 '상정'(divination)이라는 원근법을 보다 융통성 있
게 적용할 수 있다고 생각하였다.[5] 상정에 임하는 숙련된 기술은 성공적인 해석
을 위해 중요하지만, 딜타이에게는 본질적으로 타당하지 않다. 그에게 중요한 것
은 여전히 '비교'(comparison)의 방법이다. 그는 이 방법을 직관된 것을 정당화
하기 위해서가 아니라, 이를 수정하고 심화시키기 위해 사용할 것을 강조한다.

여기서 열쇠가 되는 것은 텍스트 전체라는 것이다. 텍스트 전체는 여전히 모호
하다. 따라서 해석학의 목적은, 텍스트의 잠재적 의미를 역사적으로 가능한 텍스
트로 바꾸어놓는 데 있다. 이렇게 바꿔놓기 위해서는 비교의 방법이 필요하다. 말
하자면, 비교를 통해 간접적인 이해를 추진할 수밖에 없는 것이다.

따라서 슐라이어마허와 딜타이가 다른 점은 이렇다. 전자는 작가 자신이 자기를
이해하는 것보다 더 잘 이해할 수 있는 능력을 창조성의 무의식적 본질에 돌리고
있음에 반해, 딜타이는 한 작품의 이해란 역사적 전망을 도입해 작가가 이해하는
것까지도 가정한다는 것이다. 작품의 전체성과 통일성이란 그 본래의 개념 때문에
고유한 것으로 생각해서는 안 된다. 그것은 '전체'란 '씨'(Keim)요, 생성적인 것
이다. "통일은 따라서 외부로부터 부가되는 어떤 것에 의해 용의주도하게 나타나
는 것으로, 생산적인 추진력에 의해 부분들을 결합시킬 수 있다는 것이다."[6]

개별적이며 통일성을 갖는다는 것은 하나의 폐쇄적인 종합활동으로 이해될 수
있는 것이 아니라, 항구적인 재해석의 가능성을 열어놓는다는 것이다. 이해는 주
로 '상정'의 활동으로부터 가능하기 때문이다.

5) 같은 책, V, 332쪽.
6) 같은 책, XIV, 781쪽.

그러나 딜타이가 해석의 과정에서 강조하는 것은 해석이 종결될 수도 또 종결되어서도 안 된다는 것이다. 개성은 '내적 발전'에 의해서뿐만 아니라 '외적 원근'을 통해서 재정의되기 때문이다.

이 때문에 딜타이에게 있어 작자의 이해란 오직 점진적으로만 이해될 뿐이며, 아울러 작품의 진정한 통일, 또는 개인의 기질은 역사적 전망을 통해서 정의된다.

역사와 사회의 통합적 수준에서 이루어지는 타자 이해

사회기호학의 예시

딜타이의 역사적 해석은 타자의 이해를 앞세우고 사회적 해석과의 만남을 통해 구체화될 수 있다. '사회기호학'(social semiotics)의 다음 가정들은 이러한 시도를 뒷받침해준다.[7]

1) 모든 기호행위는 시간 안에서 발생한다. 기호현상들은 인간의 기호행위의 역사를 아우르는 크고 작은 규모의 통시적 현상들이다.

2) 모든 결합체(syntagm)는 시간 안에서 전후로 향하는 변형의 절차요 계기이다. 시간적 여과절차를 다루는 것이 결합체 해석의 핵심 사안이다.

3) 기호작용(semiosis)에서 모든 구조적 관계들은 변형(transformation)을 전제로 하고 변형에 의존한다.

4) 변형은 물질적, 사회적 삶에서 유래하는 구체적인 사건이다. 모든 통시적 해석의 근본 방향은 사회적 삶과 물질세계의 통시적 교차이다.

5) 변형은 의식이 전체의 시야를 파악할 수 없을 때에도 영향력을 행사한다. 따라서 변형분석은 어떤 주어진 해석의 맥락에서 무의식적이지만 결정적인 의미구조를 드러낼 수 있다.

7) Robert Hodge & Gunther Kress, *Social Semiotics*(Ithaca: Cornell University Press, 1988), 35쪽 참조.

사회기호학은 이상의 가정하에 기표계·이데올로기·전언·텍스트·담론·장르 등의 주요사항들을 고찰한다. 로버트 호지(Robert Hodge)와 건서 크레스(Gunther Kress)의 광고텍스트 분석이 그 예시가 될 수 있다. 이후에는 이들의 시각과 방법을 예시로 소개한다.[8]

이들이 분석대상으로 삼은 텍스트는 금연단체인 BUGAUP그룹(Billboard Using Graffitists Against Unhealthy Promotions)이 말보로 담배의 과거 입간판 광고를 수정한 광고이다. 이들의 텍스트 분석은 기표계와 관련한 텍스트의 생산과 수용을 통제하는 사회적 전언들의 집합에 대한 검토에서 시작한다.

호지와 크레스에 의하면, 이 텍스트에는 많은 기표계의 규칙들이 작동한다. 먼저 지방자치단체법은 입간판의 크기와 위치를 규정한다. 실제의 공간 역시 이를 매입한 업자들이 통제한다. 여기에 더해 공적 공간 내에서 전언의 출현을 통제하는 광고규제위원회가 존재한다. 텍스트는 바로 그 자리에, 그러한 모습으로 등장하기 위해서 대단히 다양한 종류의 제도적 제약을 수용할 수밖에 없다. 그리고 이러한 제약들을 수용함으로써 텍스트는 제도화된 합법성, 제도화된 권한을 갖는다.

이 제약들은 텍스트의 생산과 출현에 개입하면서 기표계의 표지들의 이모저모를 제약한다. 어떤 기표들도 이러한 제약과 규칙으로부터 자유로울 수 없다. 물론 여기에는 완급이 있을 수 있다. 예컨대, 광고에 비해 예술은 제약과 규칙으로부터 자유로울 것이다. 그러나 예술작품의 생산과정에도 이를 제어하는 규제가 분명히 존재한다. 예컨대 작가는 주변 사람들로부터 들은 말, 그가 읽고 본 것들로부터 의식적·무의식적으로 제약받는다. 시각언어의 기표 역시 타율적, 초개인적인 사회적 규칙의 지배를 받는다.

다음으로는 기표계에 텍스트의 생산자와 수용자 간의 관계가 개입하는 양상을 살펴보자. 텍스트의 수용자들은 참관자이지만, 기표의 생산에 가담할 수 없는 참관이다. 참관자의 배제는 그들이 입간판 광고에 관여하지 못하게 하는 법이 존재하기 때문이다. 그들은 오로지 보고, 읽고, 수용자로서만 반응할 수 있다. 때문에

8) 이하의 예시사항들은 같은 책, 8~11쪽 참조.

BUGAUP 그룹 「New, Vile, And a bore」

독해자/수용자는 잠재적인 소비자로 간주되고 텍스트가 의미하는 내용과 내용이 시사하는 이데올로기가 참관자들에 의해 읽혀진다.

이전의 말보로 광고에는 말을 타고 있는 서부 개척자의 실루엣과 커다란 담뱃갑이 등장했으나 현재의 광고에는 'New. Mild. And Marlboro.', 'New. Vile, And a bore.'라는 문구가 추가되었다. 문구 간의 마침표를 포함해서 말이다.

'New'라는 어휘는 새로움을 좋아하는 인간의 본질적인 특성을 지칭하지만, 오래된 카우보이의 향수어린 낭만적인 이미지와 긴장관계로 읽혀진다. 'Mild'는 카우보이와 그들의 삶이 지니는 강인한 남성기질(masculinity)과 모순관계를 갖는다.

이러한 긴장과 모순이 도입되는 것은 무엇 때문인가? 호지와 크레스는 이를 다른 담론들과 연관지어 설명한다. 먼저 어휘가 젠더(gender)의 개념을 갖는다는 전제하에, 텍스트의 제작자들이 'Mild'를 '여성'(feminine)에게 호소하기 위해 도입했다고 주장한다. 전통적으로 여성들은 강인함보다는 부드러움을 선호하기 때문이다. 이처럼 여성이 선호할 만한 가치를 내세움으로써, 말보로 광고는 담배 시장에 있는 젊은 여성 소비자들을 겨냥한다.

다른 한편, 이데올로기의 대립항들(oppositions)을 나타내는 지시물은 부재 (absence)인 채로 남아 있다. 예컨대, 말보로 광고의 텍스트에는 남성에 대한 대

립항인 '여성'이 존재하지 않는다. 여성들은 앞서 언급한 'Mild'의 의미를 통해, 새롭고, 부드럽고, 강인한 카우보이의 파트너로서 텍스트 가운데 은폐되어 있다. 모습을 보이고 있는 것은 카우보이다. 이런 사실들은 이윤창출과 밀접한 관계가 있고, 이 때문에 도상들은 사회의 다양한 지표들을 함의한다.

이전의 말보로 광고를 현재의 것으로 변형시키는 과정에서 BUGAUP그룹은 새로운 텍스트를 도입하면서 이전의 이념적 내용과 기표계를 변경했고, 이 과정에서 은연중에 기호의 규칙(semiotic rule)을 사용하고, 이에 의해 자신들의 생각을 구현했다. 그들은 말보로 회사의 권리에 도전하기도 하고, 암암리에 공공 텍스트의 내용과 저작권을 통제하는 지방정부의 권한에도 도전한다. 여기서 이데올로기와 관련해 짚고 넘어가야 할 것이 있다. BUGAUP그룹의 제작자들은 앞서 언급한 대립이나 모순을 변형하고 증폭시킴으로써 이데올로기를 드러낸다는 것이다. 'Mild'(상냥)가 전달하는 남성/여성, 그리고 건강과 관련된 의미의 문맥은 카우보이의 'Vile'(야성)의 응전으로 허물어지고, 카우보이와 문자들에 내포되어 있는 통일성이 이로 인해 전복된다.

호지와 크레스에 의하면 BUGAUP그룹이 만든 텍스트는 억압된 담론의 면면들, 그 가운데서도 특히 억압받고 있는 여성의 목소리를 담고 있다.[9] 텍스트는 기표계의 규칙들을 드러내고, 이를 전복시킴으로써 규칙에 수동적으로 매여 사는 사람들에게 신선한 충격을 선사한다.

사회기호학은 텍스트의 의미와 관련해서, 고정된 담론을 부정하고, 담론의 흐름과 탈고정성을 강조한다. 더불어, 담론은 기호작용의 절차를 통해 재구성되는 것이지, '전능한 저자의 절대적인 약호'에 의해서만 가능한 것은 아니다. 전통 기호학은 텍스트에다 고정된 의미의 담론을 허용하고 초개인적이고 중립적이며 보편적인 약호체제로서만 담론을 해독해야 한다고 주장한다. 그러나 사회기호학은 텍스트의 의미를 작자가 기대하는 것과 그렇지 않은 것으로 가정하지 않는다. 오히려 사회적 행위의 수준에서 고찰해야 할 것은 작자의 텍스트와 사회 간의 상호

9) 같은 책, 11쪽.

작용이다.[10]

요컨대, 사회기호학은 시각언어의 역사–사회적 해석의 기저부를 위한 해석틀을 제공할 수 있다. 특히 사회기호학이 제시하는 기표계와 이념은 시각언어의 해석에 필요한 주요 품목으로 받아들이기에 충분하다. 모든 이미지는 그 자신의 독특한 기표특성을 갖는다. 가령, 수직·수평의 정선들을 주로 하는 이미지가 있는가 하면, 사선·곡선을 주로 하는 이미지들도 있다. 다양한 자질들로 이루어지는 이미지들, 예컨대 산·사람·기계, 심지어는 가상 이미지들이 사실적으로만 다루어지는 것이 아니라, 알레고리로 다루어지기도 한다.

기표들의 특성을 정치하게 기술하고 규정하는 일은 사회기호학의 출발점이 될 것이지만, 이 경우 기표계의 의미단위로서 사회기호학이 제시하는 '전언'이나 '텍스트'라는 개념은 시각언어의 의미유형의 단위들이 어떻게 상호연관되고 통합되는지를 보여주는 데 매우 유용하다.

작품의 이미지가 제시하는 이데올로기의 내용은 무엇보다 먼저 다루어야 할 중요한 과제이다. 기표들의 표정으로 미루어 이미지가 토로하는 바가 무엇인지를 밝혀야 할 때, 사회기호학의 담론은 그 이념적 내용을 다루는 데 필요한 품목임에 틀림없다. 담론과 이미지의 이데올로기적 내용은 개인에서 시작하지만, 시대적 상황이나 당대의 역사적 판단, 나아가서는 사회적 함의를 여과함으로써 시대적 보편성을 획득할 수 있다.

이 때문에 이데올로기의 내용을 고찰할 때는 역사–사회적 상황과 관련시켜 고찰할 필요가 있다. 사회기호학이 제시하는 개념들은 이미지의 기표계로서의 시각언어와 이념적 내용이 사회–역사적 상황과 맺는 관계를 고찰하는 유용한 틀이 될 것이다.

10) 같은 책, 같은 쪽.

해석의 순환과 귀속에 대한 해석학적 지식사회학의 도입

의미공준과 순환의 존재론적 근거

시각언어를 역사-사회의 발생 지점으로 되돌려 이해하고 해석하기 위해서는 해석하는 사람이 갖고 있는 역사-사회적 의식과 시각언어 간의 상호교섭이 불가피하다. 또한 아울러 그 둘 간의 상호순환 관계를 근저에서 받쳐주는 중심징후와 이것을 해석할 수 있는 의미공준이 필요하다. 이에 의해 의미의 참다운 정당성이 주장될 수 있기 때문이다. 뿐만 아니라 이 장의 초반부에 제시한 중심징후와 이를 다룰 의미유형을 어디에 귀속시킬(impute) 것인지가 중요한 과제가 된다.

이 분야를 고찰한 만하임(Karl Mannheim)에 주목할 필요가 여기에 있다.[11] 만하임은 사회적 삶의 분석에서 요청되는 귀속을 이해하기 위해서는 사유양식의 기저에 자리잡고 있는 '근본의도'(basic intention)를 이해해야 한다고 주장한다.[12] 그가 말하는 지식사회학이 다루어야 할 과제가 바로 이것이다. 이 일환으로 만하임은 사유양식과 역사-사회 간의 연관관계를 찾는다. 이 과제는 계급에 기초한 마르크스의 분석으로는 충분히 다룰 수 없다는 것이 그의 생각이다.[13]

이 관계를 밝히기 위해 만하임은 상호관련된 지식사회학의 두 수준 간의 순환을 제시한다. 그 하나가 '배경가정'(background assumption)에 대한 것이고, 다른 하나가 '특수 신념체계'(specific belief systems)에 대한 것이다. 이 양자는 인간의 사유와 인간의 사회적 현존 간에는 본질적인 순환관계가 존재한다는 전제에서 시작한다. 이 전제하에 특정한 사유양식이란, 그것이 속한 시기에 고유한 일반적인 사유유형과 그것이 기초하고 있는 배경가정의 파생물로서 전자에 귀속한다고 만하임은 주장한다.[14]

11) Karl Mannheim, *Essay on Sociology and Social Psychology*(London : Routledge and Kegan Paul, 1953) 참조.

12) 같은 책, 78쪽 참조.

13) Karl Mannheim, *Ideology and Utopia : An Introduction to the Sociology of Knowledge*, trans., Louis Wirth, Edward Shils(New York : Harvest, 1936), 307쪽.

14) Susan J. Hekman, *Hermeneutics and the Sociology of Knowledge*(Notre Dame : University of Notre Dame Press, 1986), 89쪽 참조.

배경가정에 대한 만하임의 논의는 가다머의 논의를 빌려 보충될 수 있다. 가다머의 논의는 만하임이 제시한 지식사회학의 첫번째 수준, 곧 인간 현존의 배경에 대한 존재론적 검토에는 많은 도움을 줄 것으로 보인다. 그러나 가다머의 해석학은 지식사회학의 두번째 수준인 특정한 집단이 갖는 특수한 신념에 대한 검토에는 침묵한다. 따라서 메타 이론의 수준에서 만하임과 가다머의 논의를 종합함으로써, 구체적인 배경과 관련한 사회적 현존의 수준을 분석해야 한다.

중요한 것은 해석에 있어서 배경가정을 어떻게 이해할 것인지, 또한 그 위에서 해석의 순환은 어떻게 설명되어야 하는지가 문제다. 가다머는 전자를 위해서는 그것의 존재론적 수준을 분석할 것을 제안하고, 후자를 위해서는 언어를 통한 타자들 간의 지평융합을 가정한다.

가다머는 『진리와 방법』(*Truth and Method*, 1975)에서 이해와 해석의 배경가정으로 존재론적 진리의 문제를 제기하며 그 일환으로 객관과 주관이라는 계몽주의적 이분법과 방법만능주의를 비판한다. 여기서 그는 계몽주의의 근본전제인 '이성의 잣대로 세상을 밝히고 명석판명한 진리를 도출한다'는 전제를 비판한다. 그는 방법론 논쟁에서 떠나, 그러한 논쟁 이전의 해석의 근본가정을 다루는 해석학을 정립하고자 한다.

그러므로 여기서 전개하려는 해석학은 인문과학의 방법론이 아니라, 인문과학의 방법론적 자아의식을 넘어 진실로 인문과학이 무엇인지, 그리고 그것을 우리의 세계경험의 총체와 연결시켜주는 것이 무엇인지를 이해하기 위한 시도이다.[15]

그렇다고 해서 가다머의 시도가 인문과학에서 방법론적 연구의 필요성을 부정하는 것은 아니다. 그는 오히려 방법론 논쟁이 은폐하고 간과한 것을 드러내고자 한다. 그의 목적은 근대 과학의 범위와 한계를 규정짓는 것이 아니라, 근대 과학에

15) Hans-Georg Gadamer, *Truth and Method*(New York : Continuum, 1975), XIII.

앞서 그것을 가능케 하는 그 무엇을 찾아내 일깨우는 일이다. 그는 근대 과학의 방법으로는 검증될 수 없는 진리의 가능성을 입증해 보이려 한다. 그는 역사현상, 예술현상들에 대한 인문과학적 성찰을 통해 발견될 새로운 종류의 통찰인 '진리'(truth)에 주목한다.

　　진리라는 개념을 개념적 지식에만 국한시키는 것이 과연 정당한가? 예술작품도 진리를 수용한다고 용인해서는 안 되는가? 이를 인정한다면 예술현상, 역사현상도 새로운 조명을 받게 될 것임을 알게 될 것이다.[16)]

가다머에 의하면, 이전의 인문과학은 인식론적인 물음에만 빠져 방법에만 집중한 나머지 곤경에 처하게 되었다. 이는 진리와 방법에 대한 계몽주의적 인식의 한계를 벗어나지 못했다는 것이다. 이러한 곤경을 타개하기 위해, 가다머는 '이해'가 방법론적 문제가 아니라, 존재론적 문제라는 마르틴 하이데거(Martin Heidegger)의 주장을 수용한다. 그는 존재가 언제나 언어와 시간을 통해 이해된다는 하이데거의 주장에 주목하면서, 선입견, 영향사 의식(effective-historical consciousness), 지평융합(fusion of horizons)에 관한 논의들을 이끌어낸다.

수잔 헤크만에 의하면, 가다머에게 끼친 하이데거의 영향은 다음과 같이 세 가지로 요약된다.[17)] 먼저 가다머는 하이데거의 '존재의 지평은 시간이다'라는 명제를 수용했다. 이로써 그는 후설의 선험적 현상학이 갖는 난제인 존재론적 몰(沒)토대성(groundlessness)을 피해갈 수 있었다. 후설의 선험적 현상학은 존재론적 몰토대를 전제로 대상을 바라본다. 여기서 주체는 구경꾼으로, 달리 말해 세계 안에 그 자리를 차지하지 못하는 세계 외부의 주체로 간주된다. 반면, 하이데거의 기초 존재론은 세계 그 자체에 확고하게 정착해 있다. 그의 기초 존재론은 인간이 존재하는 양태, 그리고 세계 안에서 사물들이 만나는 방식에 천착한다.

16) 같은 책, 39쪽.
17) Susan J. Hekman, 앞의 책, 89쪽 참조.

이 통찰은 가다머가 역사에 있어서 '사실의 해석학'(hermeneutics of facticity)[18]이라고 명명한 것의 토대가 된다. 후설에 맞서, 가다머는 자유롭게 선택 가능한 그 어떤 존재와의 관계도 존재의 사실성을 뛰어넘을 수는 없다고 주장한다. 훗날 그는 이 주장을 '이해의 역사성'(historicity of understanding)이라는 표제로 자신의 이론에 편입시켰다.[19]

다음으로, 가다머는 이해의 전구조(fore-structure of understanding)에 관한 하이데거의 논의를 수용함으로써, '선입견'을 비판의 대상이 아니라 이해의 본격적인 초석으로 격상시킬 수 있었다. 하이데거를 따라 가다머는 선입견을 자의적, 주관적인 것으로 보아 극복의 대상으로 보았던 계몽주의자들의 견해에 반대한다. 왜냐하면 현재보다 앞서 이루어진 경험들의 총체로서의 선입견은 모든 이해를 가능하게 하는 기초이기 때문이다. 더 나아가 그는 일체의 이해에 앞서 가정되는 선입견이란 결코 자의적이지 않다고 주장한다.[20] 이러한 주장은 이해는 언제나 앞선 이해와 순환을 통해서 가능하다는 것을 강조한다.

이해는 사용하는 전의미(fore meaning)가 자의적이지 않을 때에만 가능성을 달성할 수 있다. 그러므로 해석자는 그때 자신이 사용가능한 전의미에만 의존하여 텍스트에 접근할 것이 아니라, 마음에 현전하는 전의미의 타당성, 예컨대 그것의 기원과 정당성을 명시적으로 검토해야 할 것이다.[21]

이러한 이론적 배경하에 가다머는 '해석학적 순환'(hermeneutic circle)을 전개한다. 하이데거를 따라 가다머는 해석학적 순환을 방법론의 문제가 아닌 이해의 존재론에 필요한 요소로 받아들인다. 하이데거와 가다머에게 있어서 해석학적 순

18) 하이데거와 가다머는 'Tatsache'과 'Faktizität'를 구별한다. 전자는 시간이 배제된 자연과학의 사실을 의미하는 반면, 후자는 시간이 개입된 역사적 사실을 가리킨다.
19) Hekman, 같은 책, 100쪽.
20) 같은 책, 101쪽.
21) Hans-Georg Gadamer, 앞의 책, 237쪽.

환은 형식적 순환이 아니라 전통 위에서 서로 간에 이루어지는 상호작용이다.

가다머는 하이데거의 논의를 수용하여 해석학적 이해에 대한 그 자신의 논의를 전개하면서 '선입견'을 전면에 부각시킨다. 가다머에 의하면, 선입견은 역사 이해의 기반이며 진리를 확립하는 수단이다. 가다머는 진리에 대한 선입견의 관계를 '선입견의 적극적인 가능성'이라고 부른다.[22] 그는 선입견에는 진정한 선입견과 사이비 선입견이 있다고 주장한다. 전자는 풍부한 결실을 가져다줄 수 있으나 후자는 우리를 특정한 사고와 지각의 틀 속에 가두는 것이다. 따라서 역사적 해석의 중심과제는 진정한 선입견, 기반을 확립하는 것이다.

적법한 선입견과 적법하지 않은 선입견을 구별하는 것이 바로 '비판적 이성'의 과제이다. 적법한 선입견과 그렇지 않은 선입견을 구별해주는 것은 시간적 거리(temporal distance)에 의존한다. 그에 의하면, 시간은 하나의 사상(事象) 속에 은닉된 참된 의미가 드러날 수 있도록 해주면서 비본질적인 것을 제거한다. 즉 시간의 경과를 통해서만 텍스트가 말하는 바를 이해할 수 있다는 것은 이 때문이다. 텍스트의 진정한 역사적 의의는 오직 단계적으로만 드러난다는 것이 이를 입증한다.

시간적 거리 개념과 관련해서 주목해야 하는 또 다른 개념이 '영향사의식'이다. 영향사의식이란 역사가 항상 그 위에서 작용하게 되는 의식, 혹은 역사적으로 작용하는 의식이다. 이해란 전통의 흐름, 즉 과거와 현재가 뒤섞이는 순간에 대한 참여이다.

그러나 경험으로부터 모든 역사적 요소를 제거하여 그것을 객관화하고자 하는 자연과학적 방법은 경험의 본질, 즉 그것의 내적인 역사성을 오도한다. 가다머는 이같은 자연과학적 방법의 한계를 깨닫고 경험의 본질을 이해하기 위해서는 영향사의식이 요구된다고 말한다. 다른 사람에게 나 자신을 기꺼이 개방하는 나와 너의 관계(I-Thou relationship)에서처럼, 역사적 이해에 있어서, 나는 전통에게 내 자신을 개방한다. 즉 전통이 내게 말하도록 하고 그 안에 감춰진 진실한 의미

22) 같은 책, 239~240쪽.

가 분명하게 드러나도록 해야 한다는 것이다. 이것이 그가 말하는 순환의 진정한 뜻이다.

가다머는 영향사의식이 작용할 때 발생하는 현상을 지평융합이라고 한다. '지평'이란 특별히 유리한 지점에서 볼 수 있는 모든 것을 아우르는 범위(視界)를 뜻한다.[23] 그에 의하면, 텍스트를 해석할 때 우리는 우리 자신의 지평으로부터 벗어나는 것이 아니라, 역사적 행위 혹은 텍스트의 지평을 우리 자신의 지평과 융합시키기 위해 우리 자신의 지평을 확대한다. 즉 텍스트의 지평과 우리 자신의 지평이 융합될 때 비로소 이해라는 행위가 만족스럽게 이루어진다는 것이다. 여기서 우리 자신의 지평이 배제될 경우, 그것은 이해와는 정반대로 자기소외를 초래할 것이라고 가다머는 말한다.

그렇다면, 서로 다른 지평들이 서로 융합하고 순환하도록 해주는 보편적인 매개체는 무엇인가? 모든 역사적 인간들의 경험들이 축적되고 은닉된 매개체는 과연 무엇인가? 가다머는 이것을 '언어'라고 생각한다. 시각언어도 언어라는 점에서 시각언어는 이미지 이해의 보편적 매개가 된다.

가다머는 앞서 살펴본 '영향사의식'과 '지평융합'의 개념을 이해의 언어성, 그리고 대화의 본성과 관련지어 설명한다. 그에 의하면, 언어를 매개로 하는 대화의 과정에서 발생하는 의미의 만남은 지평융합의 사례이며, 이해의 언어성은 영향사의식이 구체화된 경우이다.

주목할 점은 가다머에게 '언어'라는 개념이 단순히 기호, 즉 자신의 사상을 전달하기 위한 도구를 의미하는 것은 아니라는 것이다. 그는 음성, 문자, 몸짓과 같은 것들을 단순히 기호로서, 달리 말해 단순한 도구로서만 이해하는 기호론들을 비판한다.[24] 왜냐하면 언어를 기호로 간주해버리면 언어의 근원적 힘이 박탈되어

23) 같은 책, 269쪽.
24) 물론 가다머의 논의에서 언어는 음성, 문자언어(verbal language)를 지칭한다. 그러나 몸짓과 같은 비문자언어(non-verbal language) 역시 언어이며, 얼마든지 존재적론 수준에서 검토될 수 있다. 예컨대, 반 고흐의 「농부의 구두」를 존재론적 수준에서 논의하는 하이데거의 『예술작품의 근원』이 그 예가 된다. 가다머 역시 시각언어가 문자언어에 비해

단순한 묘사 수단으로 전락하는 결과를 가져오기 때문이다.

그래서 가다머는 "언어는 인간에 속하는 것이 아니라 상황, 곧 세계에 속하는 것"이라고 주장한다. 그는 하이데거와 마찬가지로, 언어는 언어 안에서 세계로부터 분리되는 독립적인 삶을 갖지 못한다고 말한다. 따라서 언어는 물질적인 직접성으로부터 벗어나 추상화됨으로써, 즉 추상적 소격화를 거침으로써, 독자적인 방식으로 이해의 절차에 속하게 된다.

세계가 세계인 것은 그 세계가 언어로 들어가는 한에서이다. 이와 마찬가지로, 언어 역시 세계가 언어 안에서 표상된다는 사실에 의해서만 실질적 존재이다. 그러므로 본래적으로 언어가 인간성을 갖는다는 것은 세계 내 존재로서 인간이 갖는 근본적인 언어적 속성을 뜻한다.[25]

가다머에게 언어는 이해 자체가 이루어지는 보편적인 매개 수단이다.[26] 이때 이해가 현실화되는 양태를 가다머는 해석이라 부른다. 그래서 일체의 이해는 해석이며 모든 해석은 언어를 매개로 한다고 주장한다. 우리가 언어에 귀속되어 있고 텍스트 또한 언어에 귀속되어 있기에 공통된 지평의 발생, 곧 지평융합이 가능하게 된다.

지금까지 살펴본 바, 이해와 해석에 관한 가다머의 논의는 인간 현존의 배경에 대한 존재론적 검토를 강조한다. 우리는 가다머를 통해 '인식'으로부터 '존재'로 사고를 전향함으로써, 인식론의 한계를 뛰어넘는 온전한 기표의 역사-사회적 해석에 도달할 수 있다.

물리적 직접성을 갖는다고 주장하면서, 문자와 구별하지만 특별히 이미지 내지는 시각언어를 언어에서 제외하지 않는다. 요컨대, 비문자언어를 언어로 지칭한다는 것이다. 이 책에서도 역시 '언어'를 음성, 문자는 물론 이미지와 시각언어까지를 지칭하는 것으로 확대해서 다루고 있음을 여러 번 밝힌 바 있다.

25) 같은 책, 401쪽.

26) Hans-Georg Gadamer, *Hegel's Dialectic: Five Hermeneutic Studies*, trans. P. Christopher Smith(New Haven: Yale University Press, 1976), 25쪽 참조.

그러나 한편으로, 해석과 이해의 보편성을 어떻게 확보할 것인가 하는 문제가 제기된다. 가다머가 말하듯이, 현재와 순환관계를 맺지 않는 해석이란 존재하지 않고, 이 때문에 영원불멸하고 고정적인 해석이란 존재하지 않는다고 한다면, 우리는 어떠한 해석도 다른 해석보다 타당하다거나 보편적이라고 말할 수 없을 것이다.

이러한 문제 제기에 대해 가다머 자신의 다음과 같은 주장, "언어는 언제나 공통적 의미를 공유하며, 그 때문에 그것을 이해할 만하다"는 주장은 시사하는 바가 크다. 즉 언어해석에 있어서 논증 과정이 정치하고 정당하다면, 그 결과가 어느 정도 보편성을 담지하리라고 기대할 수 있다는 것이다.

이렇게 본다면 가다머는 해석상대론자(반정초주의자)이긴 하나, 회의주의자는 아니다. 실제로 가다머는 객관성에 대한 자연과학적 접근을 비판하지만 자연과학의 객관적 상황을 단번에 거부하지는 않는다. 오히려 그는 객관적 상황이란 세계에 대한 언어의 관련성에 의해 포괄되는 상대적인 것들 중의 하나라고 본다. 이 점은 시각언어의 객관적 사실이 해석과 만남으로써 불투명해지는 현상을 지칭한다.

객관성이란 오로지 전의미가 실제에 있어서 제대로 들어맞는지를 확인하는 것이다. 부적절한 전의미가 갖는 자의성을 특징지어 규정하는 유일한 것은 그것이 실제에 전혀 들어맞지 않는다는 것이다.[27]

이 인용문에서 가다머는 해석과 이해의 보편성, 객관성은 전의미가 실제에 들어맞는지 여부로 확인할 수 있다고 말한다. 그러나 우리가 보기에 이러한 발언은 구체적인 실천에 있어서는 적용되기 어려운, 막연하고 순박한 기대를 표방하는 것에 불과하다.

따라서 이해와 해석에 관한 가다머의 존재론적 성찰을 받아들이되, 그것을 구체적인 실천에 접목시킬 특단의 대책을 별도로 모색할 필요가 있다. 좀 더 구체적으

27) 같은 책, 237쪽.

로는 가다머가 말하는 '언어'를 확대해석하여, 이 장의 후반부에서 논한 사회기호학의 '기표계'로 유도하는 대응책이 요구된다는 것이다. 이 경우, 가다머의 존재론적 논의에 머무르기보다는 또 다른 적절한 논의를 찾아 가다머의 논의를 보완하는 것이 보다 합당할 것이다. 아마도 '사회학적 귀속'이라는 개념을 통해 특정한 집단이 갖는 특수한 신념을 검토하는 만하임의 논의가 도움이 될 수 있을 것이다.

귀속

우선 문제의 대안은 특정한 해석항을 이보다 상위의 개념에 귀속시키는 것이다. 앞서 살펴본 가다머의 논의는 만하임이 제시한 지식사회학의 첫번째 수준, 곧 인간 현존의 배경에 대한 존재론적 검토에 대해서는 시사하는 바가 크다. 그러나 가다머의 해석학은 지식사회학의 두번째 수준인 특정한 집단이 갖는 특수한 신념에 대해서는 침묵한다고 지적한 바 있다.

따라서 가다머의 존재론적 성찰을 받아들이되, 이를 보완할 수 있는 방법론이 요구된다. 이를 위해 앞서 말했듯이 만하임의 논의에 주목할 필요가 있다. 헤크만의 지적처럼, 만하임의 연구는 전이해에 대한 철학적 탐구와 명시적인 신념체계는 물론 그러한 체계가 특정한 사회집단과 맺는 귀속적 관련성에 대한 탐구의 연속성을 상정하고, 후자에 대한 전자의 귀속을 제기한다.[28]

가다머와 마찬가지로, 만하임은 자연과학에서 사용되는 진리의 개념을 비판하고 해석자와 해석해야 할 대상 간에 필연적으로 선입견이 개입된다고 생각한다. 이런 관점에서 그는 지식사회학의 과제를 해석학적 해석(hermeneutic interpretation)으로 규정한다.[29]

만하임은 사회과학적 분석에는 관찰되는 대상은 물론이거니와 관찰자의 관점도 검토의 대상이 되어야 한다고 주장한다. 그에 의하면, 이해란 언제나 특정한 관점에서의 이해이며, 이는 관찰의 대상뿐만 아니라 관찰자에게도 적용된다. 이로써

28) Susan J. Hekman, 앞의 책, 89쪽 참조.
29) 같은 책, 79~80쪽.

그는 역사주의자들이 말하는 객관성의 기준으로부터 벗어나 가다머가 말하는 영향사의식에 근접한다.

이와 더불어 지식을 구성하는 관점을 개별적 입장에서가 아니라, 집단적 입장에서 정의한다는 점에서도 만하임의 논의는 가다머와 유사하다. 그러나 존재론의 수준에 머물러 구체적인 해석의 실천 모형과, 해석의 정당성의 규준에 대해서 침묵하는 가다머와는 달리, 만하임은 경험적 진리를 설정하고 통제하는 데 필요한 '정확성의 표준'(criteria of exactness)을 설정하고자 노력한다. 이에 의해 만하임은 존재론과 인식론을 통합한 새로운 형태의 '해석학적 지식사회학'을 정립한다.

만하임은 1936년에 발표한 『이데올로기와 유토피아』(*Ideology and Utopia*, 1936)에서 해석의 역사-사회적 연구의 방법에 대해 언급한다. 그는 역사-사회적 연구를 위해서는 경험적 진리를 설정하고 통제하는 데 필요한 정확성의 표준이 필요하다고 역설한다.[30] 그에 의하면, 이 표준은 지식사회학이 인과적 직관(casual intuitions)과 총체적 일반성(gross generalities)을 다룰 때 제기된다.

이 경우, 정확성의 표준을 마련하기 위해 지식사회학은 문헌학(philological discipline)의 방법과 양식의 연속성에 특별한 관심을 기울이는 미술사의 방법론을 참고해야 한다고 주장한다.[31]

그는 다양한 미술작품들을 시간적으로 위치지우고, 공간적으로 자리매김하는 방법을 다루는 미술사에 주목한다. 상이한 시간, 상이한 공간에 산재해 있는 미술작품들을 연속성을 갖는 '양식'으로 귀속시켜 규정하는 미술사와 유사하게, 지식사회학 역시 사유의 역사에서 점진적으로 발생하며, 끊임없이 변화하는 다양한 관점들을 규정지으려 하기 때문이다.

이를 위해, 만하임이 제기하는 개념이 '귀속의 방법'(method of imputation)이다. 그에 의하면, 귀속의 방법은 개개의 사유의 산물들이 갖는 관점을 분명히

30) Karl Mannheim, 앞의 책, 275쪽.
31) 같은 책, 276쪽.

해주며, 이로써 그러한 관점들과 그것들이 속한 사유의 흐름과의 연관성을 고찰한다. 여기서 만하임은 미술사의 영역에서는 다루어지지 않는 또 하나의 과제를 추가한다. 이 과제가 바로 사유의 흐름을 규정하는 '사회적 동인들'을 추적하는 것이다.

만하임에 의하면, 귀속의 방법이 적용되는 데에는 두 가지 수준이 존재한다. 첫번째는 '의미관련적 귀속'(sinngemässe Zurechnung)의 수준으로 일반적인 문제들을 다룬다. 그것은 중심 세계관과 연루된 것으로 보이는 단일한 사유 표현들과 사유 기록들을 추적하여, 사유와 관점의 총체적 양식들을 재구성한다. 이에 의해, 사유체계의 흩어진 조각들에 내재된 '체계전체'(whole of the system)가 명시적으로 드러날 수 있다.[32]

그러나 의미관련적 귀속만으로는 지성사의 차원에서 이루어지는 세계관과의 관련이 사실과 일치하는지를 아직 분명히 확인할 수 없기 때문에, 사유의 흐름을 규정하는 '사회적 동인'들을 다루는 두번째 수준이 불가피하다. 가령 19세기 전반의 정신활동과 연관되어 형성된 산물들이 '자유주의'와 '보수주의'라는 양극단으로 요약되고 귀속될 수 있음을 보이는 데 성공한다 할지라도, 이처럼 완전히 정신적 수준에서 전개되는 중심적 사고방식을 명시적으로 전제하는 일이 실제로 사실에 부합하는지의 문제는 여전히 제기될 수 있다.[33] 귀속의 두번째 수준은 '사실적 귀속'(faktische Zurechnung)이다. 이 수준은 기술된 절차를 통해 구축된 이념의 유형을 연구가설로 설정하고, 그 다음 어느 정도로 자유주의와 보수주의가 그러한 견지를 지탱했는지, 그리고 그러한 이념 유형이 개인들의 사고에서 실제로 어느 정도 현실화되었는지를 검토한다. 즉 귀속의 두번째 수준은 대응집단이 첫 단계에서 설정한 이념 유형들과 어느 정도 유사성을 갖는지를 고찰하는 것이다.[34]

만하임은 해석자가 접하는 모든 시대의 시각언어를 귀속의 방법을 통해 검토할 수 있다고 믿는다. 물론 이 경우 귀속은 시각언어의 생산자 자신이 표현한 내용에

32) 같은 책, 같은 쪽.
33) 같은 책, 같은 쪽.
34) 같은 책, 같은 쪽.

서 발견되는 여러 관점의 혼합과 교차를 토대로 실시해야 한다는 것이 그의 생각이다.

　　귀속의 방법은 사유양식의 실제 역사를 드러내고 보여줄 것이다. 이러한 방법은 정신적 발전을 재구성하는 일에 최대한의 신뢰성을 부여한다. 왜냐하면 그것은 처음에 정신사의 역정이 그 안에 집약된 인상에 불과했던 것을 요소들로 분석함으로써 명시적인 범주들로 환원시키고 실재(reality)를 재구성하기 때문이다. 그럼으로써, 귀속은 결과적으로 사유의 역사에서 작동하는 자율적이고 비분절된 요인들을 선별해내는 데 이른다.[35]

　　의미관련적 귀속과 사실관련적 귀속을 통해 사유양식이 갖는 구조와 경향이 파악되면 마지막으로 이것들을 '사회학적으로 귀속시키는 문제'를 다룬다. 만하임에 의하면, 보수적 사유의 형식들과 변형들을 오로지 보수적 세계관과 관련지어 설명하려 해서는 안 된다.

　　그에 의하면, 중요한 것은 집단과 계층의 사유형식과 변형을 다룬 후에는 좀 더 포괄적인 역사, 사회의 전체 안에서 특정 사유가 갖는 현재의 구조적 상황과 변화를 설명해야 한다. 그리고 이어서 구조 변화에 의해 지속적으로 야기되는 다양한 문제들을 통해서 다루고자 하는, 특정 사유의 전개가 갖는 충동과 방향을 설명해야 한다.

　　요컨대, 만하임이 제기하는 귀속의 방법은 초기의 직관적 인상에서 엄밀한 관찰에 이르는 모든 다양한 지식 유형을 지속적으로 고려함으로써, 사회적 현존과 사유 사이의 관계를 체계적으로 이해하려는 것이다. 그럼으로써 추측이 아니라 실제 경험적인 연구의 단계로 이행할 단초를 마련할 수 있다.

　　여기에는 역사-사회적 집단의 전체적 삶을 상호의존적 형태로 드러내야 한다는 생각이 전제되어 있다. 상호의존적 형태를 구성하는 근본 요소는 삶의 다양한

35) 같은 책, 같은 쪽.

양상들의 상호작용이다. 만하임의 목적은 이러한 상호의존적 형태를 기술하는 것이다. 따라서 형태를 이해하기 위해서는 세부적인 연관관계들을 되짚어보아야 한다는 것이다.[36]

이상에서 살펴본 지식사회학은 경험적 진리를 설정하고 통제하는 데 필요한 '정확성의 표준'을 제시한다. 만하임이 제기하는 귀속의 방법은, 시각언어의 역사-사회적 해석에 유용한 것으로, 특히 시각언어의 해석에 있어서 해석학적 순환이 요구하는 상정과 비교의 방법론이 될 수 있다. 예를 들어, 1970~80년대 독일 신표현주의 작품들이라는 특수한 지식형태를 전후 독일의 지식사회라는 보다 상위의 일반적인 전체에 귀속시켜 이해함으로써 해석의 타당성을 증폭시킬 수 있다.

만하임의 '사회학적 귀속'은 새로운 지식형태의 등장을 사회계층 간 갈등구조와 관련하여 이해할 것을 시사한다. 예컨대, 사회학적 귀속의 개념을 우리나라의 1970년대 모노크롬 회화라는 새로운 지식형태의 등장과 관련시켜보면, 이는 동시대 한국 사회의 억압적 상황 속에서 체제에 저항했던 계층이 가졌던 비표상적 세계관과 연관지을 수 있다. 이렇게 본다면 시각언어의 해석이란 결국 '귀속' 작업에 다름 아니며, 해석가능성(interpretability)이란 곧 귀속가능성(imputability)이다. 연구의 대상물을 어디에 돌려 소속시킬 것인지를 알지 못하면, 예측과 비교의 대상이 흐려짐으로써 해석은 불가능해질 것이기 때문이다.

36) 같은 책, 278쪽.

제3부 요약

　제3부는 제2부에서 추출한 품사자질, 그리고 통사부와 의미부를 해석하는 절차를 다루었다. 이를 위해 해석학사가 제시해온 문법적 해석 · 심리-기술적 해석 · 역사-사회적 해석의 다양한 유형들과 절차를 도입하였다.

　'시각언어와 해석학의 만남'으로 제목을 붙인 제3부는 21세기를 지향하는 예술학의 존재이유를 시사한다. 여기서 입증하려는 것은 예술학의 학문적 정체성(identity)이다. 그핵심은 시각언어를 예술작품의 시적(詩的) 본질로 근접시키려는 해석의 치열성이다. 미학 · 미술사가 미(美)와 사(史)를 궁구하는 것과는 달리, 예술학은 예술작품이라는 사실과 예술이라는 현실 그 자체에 최대한 육박하고자 하는 다학문적(pluri – disciplinary)노력이다. 다학문적이라는 말의 진의는 아마도 시각언어와 해석의 만남을 다루는 제3부를 두고 하는 말이 아닐까 싶다.

　예술학이 진실로 도달하려는 지점은 시각언어와 해석이 만나는 황금분할점이다. 이는언어로 표현할 수 있는 것과 그렇게 할 수 없는 양면성이 대척으로서가 아니라 지양(Aufheben)으로서의 만남이 이루어지는 지점이다. 이 지점이 바로 '해석'(hérméneia)의 어원이 시작되는 지점이다.

　문법적 해석은 추출된 시각언어에 서술담론을 대응시킴으로써 시각언어를 담론으로 사상(寫像)하는 절차이다. 서술담론이란 작가가 자신의 창작에 관한 배경 · 동기 · 주제 ·방법 · 정신 · 이념에 대해 언급하거나 서술한 어휘목록은 물론, 여러 평자들의 비평담론을 포함하고, 여기에 해석자가 부가하는 주석을 모두 포괄한다. 이 절차는 시각언어의 통사 · 의미부에다 서술담론의 통사 · 의미부를 사상하는 연산의 절차가 주요 부분을 이룬다. 그럼으로써, 해석이 시각언어로부터 유리될 위험을 배제하고자 했다.

　궁극적으로, 문법적 해석은 서술담론을 시각언어에 투사하고 시각언어의 통사의미부와서술담론의 통사의미부를 체계적으로 연관시키는 절차이며, 후자를 전자에 귀속시켜 그

436

정당성을 확보하려는 데 목적이 있다. 이 절차는 이미지의 의미를 '외시의미'(ostension) 와 '내시의미'(intension)로 나누어, 전자에는 '외삽'(extrapolation)을, 후자에는 '내삽' (intrapolation)을 통해 서술담론을 투사한다. 외삽은 작가가 의도한 것을 실마리로 해석자가 자신의 주석을 부가하는 것이고, 내삽은 작가의 의도와 무관하게 해석자 자신의 주석을 기입하는 절차이다.

궁극적으로 시각언어의 권역 안에서 발현하는 이미지의 의의란, 프레게의 원리로는 가능세계로부터 외연에 이르는 함수이며, 작품의 이미지는 가능세계들의 내시의미를 외연에 결부시켜 해석해야 한다.

심리-기술적 해석은 이러한 절차를 공들여 정치하게 추진할 수 있는 보다 상위의 해석틀이다. 이는 문법적 해석이 제시하는 '의미공준'에 내시항목들과 의미해석항들의 해석을 투입하는 절차가 된다. 이 절차에서는 특정 이미지의 시각언어가 갖는 고유성과 차별성을 다른 시각언어와 비교함으로써 해석을 정치화한다. 그럼으로써 무엇이 내시의미의 항목들인지를 확실히 할 수 있고, 이것들을 외연으로 상정할 때의 상황을 예측할 수 있다.

역사-사회적 해석은 이상의 해석틀이 시사하는 준거로서의 시각언어가 작자의 개성적인 생산양식을 넘어 역사-사회의 지평으로 귀속되는 정황을 해명한다. 역사-사회라는 타자의 경험을 통해서 작자의 경험을 재해석함으로써, 제시된 작품이 갖는 이미지의 진리(참)를 말하는 데 목표를 두는 것이다. 이 절차는 먼저 사회기호학의 요소들을 추출하고, 이어서 이 요소들과 다른 해석들(문법적 해석과 심리-기술적 해석)에서 기술한 다양한 요소들 간의 순환을 시도하는 한편, 해석자의 영향사의식과 지평융합을 외삽과 내삽의 절차에 따라 추가하고 궁극적으로 해석학적 지식사회학이 시사하는 이해의 지평을 마련한 후 앞서의 절차들에서 결과한 사항들을 여기에 귀속시킴으로써 종결된다.

문법적 해석 · 심리-기술적 해석 · 역사-사회적 해석 등 각 해석의 부문들은 해석의 초

기에 제시될 의미공준에 따라 그것들에 고유한 해석틀을 가져야 하지만, 상호 간의 순환관계를 최대한 유지해야 한다. 예컨대, 해석자가 문법적 해석에서 얻은 결과를 역사-사회적 해석으로 순환시켜 해석함으로써, 이보다 앞서 제기한 특정한 문법의 진리(참, 진실성, 정당성)를 말할 수 있고, 그 역으로 역사-사회적 해석의 결과를 문법적 해석으로 순환시킴으로써 역사-사회적 해석의 정당성을 묻고 검증할 수 있다.

심리-기술적 해석은 이들의 순환관계의 중심에서 순환을 중재하거나 특정 이미지를 생산한 작자의 능력과 권위에 속하는 해석의 특수성을 확보해야 한다. 그럼으로써 해석은 추상성을 극복하고 구체성과 생명력을 가질 수 있다. 이러한 사실은 문법적 해석과 역사-사회적 해석만으로는 해석의 구체성을 확보할 수 없으며, 따라서 심리-기술적 해석의 중요성이 부각되어야 할 필요가 있다.

제3부가 주장하고자 하는 것은 결국 이것이다. 해석은 결코 하나의 해석틀에만 머무를 수 없다는 것이다. 이러한 사실은 시각언어가 이미 다면체적으로 존재한다는 가설을 해석의 실천과정을 통해 입증해야 한다는 것을 시사한다.

첨단과학 시대 예술학의 과학적 입지

• 맺는말

　필자는 이미지를 시각언어의 수준에서 고찰하는 학문을 '이미지 시대의 예술학'으로 정의하는 데 목적을 두고, 이에 수반되는 온갖 위험성을 사전에 검토한 후 이를 정통 예술학사의 맥락으로 자리매김하려는 일련의 시도를 전개하였다.

　제1부의 시각언어철학의 비판은 이 시도의 위험성을 사전에 예방하고 바람직한 시각언어의 위치를 설정하기 위한 중요한 절차였다. 이 절차가 별로 중요하지 않다고 생각할지 모르나, 시각언어학의 필요성을 과학의 수준에서 확보하고 이를 도구로 원용하는 한편, 첨단과학 시대 예술학의 과학적 입지를 위한 철학이 무엇인지를 적시한다는 점에서 대단히 중요한 의미를 갖는다. 다시 말해, 시각언어의 과학에 앞서 과학적 수준을 보증해줄 철학적 배경을 먼저 고찰할 필요가 있었다.

　시각언어철학 비판은 기존의 20세기 철학에 '시각언어철학'이라는 확고한 영역이 있어서 붙인 용어는 물론 아니다. 이는 주로 기호와 의미의 철학들을 종합하고 이를 시각언어 수준으로 상승시켜 다루기 위해 사용한 이름이다.

　제1부는 바람직한 시각언어철학이란 기존의 지시의미론과 존재의미론으로는 적합하지 않다는 것을 강조하면서 시작하였다. 그리고 이들을 대신할 하나의 비판적 대안은 '기호행위'라는 키워드를 중심으로 지시의미론과 존재의미론을 지양적 수준에서 통합하는 데 있음을 강조하였다.

　제2부에서는 이미지의 수준과 시각언어의 수준을 차별화하고 시각언어과학을 전제로 이 책의 심장부라 할 수 있는 시각언어의 문법을 고찰하였다. 도대체 문법

이란 것이 문자언어에나 있는 것이지, 이미지를 시각언어의 수준에서 논의한다 해서 과연 문법이란 것이 시각언어에도 존재한다고 할 수 있을까? 이러한 의문과 회의는 21세기를 통과하는 지금까지도 계속되고 있기에 하나의 도전적인 응답을 제기할 필요가 있었다.

그래서 제2부는 많은 공을 들여야 했다. 수리언어들이 독자들의 머리를 힘들게 할 것이라는 점을 충분히 이해함에도 불구하고, 또 이렇게 힘든 수리언어를 꼭 도입해야 하느냐 하는 의문에도 아랑곳하지 않고 오로지 신념과 강단으로 밀어붙였다. 그러나 일반 독자들을 위해 수리언어를 빼고 본문만 읽어서도 시각언어의 문법이 어떤 것인지를 알 수 있도록 최대한 노력하였다.

문자언어만이 문법을 갖는 것이 아니라, 이미지의 자질들의 시각언어화되는 과정에도 문법을 가질지 모른다고 긍정적으로 이해하는 독자들도 막상 제2부를 보면 아연해할지 모른다. 역시 예상 밖의 일이 전개되었기 때문이다. '도대체 이미지와 시각언어에 이처럼 엄격하기까지 한 문법이 존재하고 또 수학까지 필요하냐'고 말이다.

이 모든 의아한 일들의 핵심은 그동안 이미지를 연구하면서도, 방법론상 이를 시각언어과학의 수준에서 다루지 않았던 것에 원인이 있지 않나 생각한다. 자세히는 이미지의 수준과 시각언어의 수준을 변별하지 않았거나 지금까지 언어과학이 이미지의 시각언어 수준을 언어와 동질적 수준에서 다룰 수 있는 대안을 갖추지 못한 데 있을 것이다.

언어란 리쾨르가 말하는 '기록에 의한 고정성'의 조건들을 갖고 있어야만 한다. 어휘와 구절과 문장을 연구할 때 이것들을 언어학자의 주관에 좌지우지되지 않도록 하기 위해서는 그것들의 고정태를 다루어야 한다. 문자가 언어인 것은 고정성의 기준이 확보되었기 때문이다.

반면, 이미지는 결코 이러한 기준을 갖고 있지 못하다. 정확히 말해 이미지는 그것들의 선천적인 가변성과 탈고정성 때문에 언어학적으로는 결코 언어라 할 수 없다. 그래서 이미지와 시각언어를 범주적으로 구별하고, 이미지를 언어학의 수준에 따라 고정성을 확보할 필요가 있었고 이것을 이미지의 감각적 실질에 대립시켜 항

상적 '자질'이라는 말로 명명하였다.

자질은 제1부의 후반부에서 리쾨르가 주장하는 기록된 담론의 고정성이 갖는 '상징기능'을 이미지의 기록 수준에서 확인함으로써 이미지를 구성하고 있는 실질이 아무리 자의적일지라도 동일한 기능을 갖는 것으로 정의하였다.

이 책에서 제시한 자질은 다섯 가지이다. 이것들은 특정한 이미지를 동일한 이미지로 '읽을 수 있는' 상징기능들이다. 그것들은 이미지를 구성하는 구성인자들이라고 해도 무방하다. 그렇다고 해서 이미지를 이루는 실질들은 아니다. 또한 심리적 구성인자도 아니다. 가령, 정각자질 하나만 봐도, 많은 수평수직의 분절들이 형태심리적으로 조건지워진다 해도 그것을 구성하는 모형과 역수형 간의 생성변형과정은 심리적이 아니라, 논리적 조작에 의해서만 확인할 수 있다. 다시 말해, 자질은 이미지의 실질들 안에서 작동하는 항상적 기능의 이름이다.

문자로 '나무'의 품사는 '명사'를 나타내지만, 명사가 심리적인 의미에서 명사로 되지 않고 문법적 '기능'으로서 명사인 것처럼, 수평수직의 분절들이 주어진 공간 안에 존재하지만 이것들이 정각자질이냐의 여부는 공간 전체의 규정을 받아 기능적인 것으로 정의됨으로써만 정각자질로 구실한다. 이때의 자질은 심리적으로 그렇다는 것이 아니라, 문법적 기능으로서 그렇다는 것이다. 지금까지 말한 항상적 기능은 문법적 기능을 선(先) 규정한다.

이런 맥락에서, 품사자질을 다섯 가지로 분류하였다. 품사가 존재함으로써 통사의미론이 당연히 구성될 수 있으리라는 것은 두말할 나위가 없다.

독자들은 또 이렇게 말할지도 모른다. 다섯 개의 자질들은 품사가 아니라 구조의 파편들이고 요소에 불과하다고 말이다. 과연 그런지를 알기 위해 다시 정각자질을 예로 들어보자. 가령, 모형에서 역수형으로 변형생성하는 절차가 구조주의 언어학자들이 말하는 구조의 일부라고 한다면 이것은 틀린 말은 아닐 것이다. 분명히 '랑그'(langue)를 지칭할 것이니까 말이다.

그러나 정각자질이 구조주의에서 말하는 구조인 것은 분명히 아니다. 정각자질은 실질들이 가변성을 띠면서 그들 간에 구조를 생성하는 기능적인 것이기 때문이다. 이것들이 특정 이미지의 구조를 생성한다면, 하나의 특정 문장에 있어서 '나

무'가 명사의 기능으로서 주어, 목적어, 보어 중 임의의 기능을 할당받아 의미를 갖는 것처럼, 특정 이미지들의 실질 역시 임의의 정각자질의 기능을 부여받음으로써 실질이 될 수 있다.

품사자질의 가능성은 통사부와 의미부의 가능성을 예고하는 것으로, 통사부와 의미부는 제2부의 절정을 이룬다. 그것은 바로 품사자질 덕분이다.

통사부는 주어진 이미지에서 품사자질을 추출하고 이를 통해 이미지의 전체 구조가 의미를 생성하는 절차를 보이는 과정이며, 의미부 의미자질들이 구조화되어 드러내는 상황들의 '내시구조'(connotative structure)를 밝히는 것으로, 군(群) 이론을 도입함으로써 그것의 모형을 구성할 수 있었다.

제3부의 시각언어와 해석학의 만남은, 제2부의 '요약'에서 밝힌 것처럼 예술학의 심장부를 두드린다. 시각언어가 특정 이미지에서 그렇게 읽힌다는 것이 인간과 관련해서 무엇을 뜻하는지 밝힐 수 없다면, 시각언어학이라고 할 것이지 굳이 예술학이라고 해야 할 필요가 없을 것이다.

시각언어는 분명히 특정 예술작품의 이미지를 읽어내는 독법이지만 여기에는 그럴 만한 해석학적 비의(秘儀)가 있고, 이를 해명하는 것은 전통적으로 예술학의 과제라는 것을 밝힐 필요가 있었다. 제3부는 궁극적으로 예술은 부재하는 어떤 것을 가시적인 형상을 빌려 현전하려는 데 있다는 것을 재확인하는 데 목적이 있었다. 그래서 만일 부재하는 것의 현전이 아니라면 어째서 예술일 수 있느냐 하는, 예술의 근원적 본질을 해명하고자 하였다.

그러나 의문은 계속 남는다. 예술은 언젠가는 예술이 아닌 어떤 것으로 진향(進向)함으로써 예술이라는 이름이 걸맞지 않은 시절이 오지 않겠는가? 하는 것 말이다. 물론, 그때가 오면 '예술학'이라는 학문의 이름은 존재하지 않게 될 것이다. 그러나 이미지를 시각언어로 정의하고 그 의의를 해석해야 할 과제는 여전히 증대하지 않을까? 이 책의 말미에서 이처럼 언급하는 것은 이 책의 집필 이유 중의 하나가 이를 예고하는 데 있었기 때문이다.

부록

A	Sin θ	$_{hf}$D	τ	P	S°	A	Sin θ	$_{hf}$D	τ	P	S°
0.0	∅	∅	0.0000	0.0000	0.000	20.5	0.8250	0.3739^{-1}	0.3739	0.0982	0.228
0.1	0.6320	0.0017^{-1}	0.0017	0.0004	0.001	21.0	0.8300	0.3839^{-1}	0.3839	0.1014	0.233
0.2	0.6330	0.0035^{-1}	0.0035	0.0007	0.002	21.5	0.8350	0.3939^{-1}	0.3939	0.1047	0.239
0.3	0.6350	0.0052^{-1}	0.0052	0.0011	0.003	22.0	0.8400	0.4040^{-1}	0.4040	0.1080	0.244
0.4	0.6360	0.0070^{-1}	0.0070	0.0014	0.004	22.5	0.8500	0.4142^{-1}	0.4142	0.1121	0.250
0.5	0.6370	0.0087^{-1}	0.0087	0.0018	0.005	23.0	0.8550	0.4245^{-1}	0.4245	0.1155	0.255
0.6	0.6377	0.0105^{-1}	0.0105	0.0021	0.006	23.5	0.8600	0.4348^{-1}	0.4348	0.1190	0.261
0.7	0.6383	0.0122^{-1}	0.0122	0.0025	0.007	24.0	0.8650	0.4452^{-1}	0.4452	0.1226	0.266
0.8	0.6388	0.0140^{-1}	0.0140	0.0028	0.008	24.5	0.8750	0.4557^{-1}	0.4557	0.1267	0.272
0.9	0.6394	0.0157^{-1}	0.0157	0.0032	0.010	25.0	0.8800	0.4663^{-1}	0.4663	0.1306	0.277
1.0	0.6400	0.0175^{-1}	0.0175	0.0036	0.011	25.5	0.8900	0.4770^{-1}	0.4770	0.1351	0.283
1.5	0.6450	0.0262^{-1}	0.0262	0.0054	0.017	26.0	0.8950	0.4877^{-1}	0.4877	0.1389	0.288
2.0	0.6500	0.0349^{-1}	0.0349	0.0072	0.022	26.5	0.9000	0.4986^{-1}	0.4986	0.1428	0.294
2.5	0.6550	0.0437^{-1}	0.0437	0.0091	0.028	27.0	0.9100	0.5093^{-1}	0.5093	0.1476	0.299
3.0	0.6600	0.0524^{-1}	0.0524	0.0110	0.033	27.5	0.9150	0.5206^{-1}	0.5206	0.1516	0.306
3.5	0.6630	0.0612^{-1}	0.0612	0.0129	0.039	28.0	0.9200	0.5317^{-1}	0.5317	0.1557	0.311
4.0	0.6650	0.0699^{-1}	0.0699	0.0148	0.044	28.5	0.9300	0.5430^{-1}	0.5430	0.1607	0.317
4.5	0.6670	0.0787^{-1}	0.0787	0.0167	0.050	29.0	0.9400	0.5543^{-1}	0.5543	0.1659	0.322
5.0	0.6700	0.0875^{-1}	0.0875	0.0187	0.055	29.5	0.9450	0.5658^{-1}	0.5658	0.1702	0.328
5.5	0.6750	0.0963^{-1}	0.0963	0.0207	0.061	30.0	0.9500	0.5774^{-1}	0.5774	0.1746	0.333
6.0	0.6800	0.1051^{-1}	0.1051	0.0227	0.066	30.5	0.9600	0.5890^{-1}	0.5890	0.1800	0.339
6.5	0.6850	0.1139^{-1}	0.1139	0.0248	0.072	31.0	0.9700	0.6009^{-1}	0.6009	0.1855	0.344
7.0	0.6900	0.1228^{-1}	0.1228	0.0270	0.077	31.5	0.9800	0.6128^{-1}	0.6128	0.1912	0.350
7.5	0.6950	0.1317^{-1}	0.1317	0.0291	0.083	32.0	0.9850	0.6249^{-1}	0.6249	0.1959	0.355
8.0	0.7000	0.1405^{-1}	0.1405	0.0313	0.088	32.5	0.9950	0.6371^{-1}	0.6371	0.2018	0.361
8.5	0.7030	0.1495^{-1}	0.1495	0.0335	0.094	33.0	1.0000	0.6494^{-1}	0.6494	0.2067	0.366
9.0	0.7080	0.1584^{-1}	0.1584	0.0357	0.099	33.5	1.0150	0.6619^{-1}	0.6619	0.2138	0.372
9.5	0.7120	0.1673^{-1}	0.1673	0.0379	0.106	34.0	1.0200	0.6745^{-1}	0.6745	0.2190	0.377
10.0	0.7160	0.1763^{-1}	0.1763	0.0402	0.111	34.5	1.0300	0.6873^{-1}	0.6873	0.2253	0.383
10.5	0.7200	0.1853^{-1}	0.1853	0.0425	0.117	35.0	1.0400	0.7002^{-1}	0.7002	0.2318	0.388
11.0	0.7300	0.1944^{-1}	0.1944	0.0452	0.122	35.5	1.0500	0.7133^{-1}	0.7133	0.2384	0.394
11.5	0.7330	0.2035^{-1}	0.2035	0.0475	0.128	36.0	1.0600	0.7265^{-1}	0.7265	0.2451	0.399
12.0	0.7350	0.2126^{-1}	0.2126	0.0497	0.133	36.5	1.0700	0.7400^{-1}	0.7400	0.2520	0.406
12.5	0.7400	0.2217^{-1}	0.2217	0.0522	0.139	37.0	1.0800	0.7536^{-1}	0.7536	0.2591	0.411
13.0	0.7450	0.2309^{-1}	0.2309	0.0547	0.144	37.5	1.0900	0.7673^{-1}	0.7673	0.2662	0.417
13.5	0.7500	0.2401^{-1}	0.2401	0.0573	0.150	38.0	1.1000	0.7813^{-1}	0.7813	0.2736	0.422
14.0	0.7550	0.2493^{-1}	0.2493	0.0599	0.155	38.5	1.1100	0.7954^{-1}	0.7954	0.2810	0.428
14.5	0.7580	0.2586^{-1}	0.2586	0.0624	0.161	39.0	1.1250	0.8093^{-1}	0.8093	0.2900	0.433
15.0	0.7600	0.2679^{-1}	0.2679	0.0648	0.166	39.5	1.1350	0.8243^{-1}	0.8243	0.2978	0.439
15.5	0.7700	0.2773^{-1}	0.2773	0.0680	0.172	40.0	1.1450	0.8391^{-1}	0.8391	0.3058	0.444
16.0	0.7750	0.2867^{-1}	0.2867	0.0707	0.177	40.5	1.1600	0.8541^{-1}	0.8541	0.3154	0.450
16.5	0.7800	0.2962^{-1}	0.2962	0.0735	0.183	41.0	1.1700	0.8693^{-1}	0.8693	0.3237	0.455
17.0	0.7850	0.3057^{-1}	0.3507	0.0764	0.188	41.5	1.1800	0.8847^{-1}	0.8847	0.3323	0.461
17.5	0.7900	0.3153^{-1}	0.3153	0.0793	0.194	42.0	1.1900	0.9004^{-1}	0.9004	0.3411	0.466
18.0	0.7950	0.3249^{-1}	0.3249	0.0822	0.199	42.5	1.2100	0.9163^{-1}	0.9163	0.3529	0.472
18.5	0.8000	0.3346^{-1}	0.3346	0.0852	0.206	43.0	1.2200	0.9325^{-1}	0.9325	0.3621	0.477
19.0	0.8100	0.3443^{-1}	0.3443	0.0888	0.211	43.5	1.2300	0.9490^{-1}	0.9490	0.3716	0.483
19.5	0.8150	0.3541^{-1}	0.3541	0.0919	0.217	44.0	1.2450	0.9657^{-1}	0.9657	0.3827	0.488
20.0	0.8200	0.3640^{-1}	0.3640	0.0950	0.222	44.5	1.2600	0.9827^{-1}	0.9827	0.3941	0.494

A	Sin θ	hfD	τ	P	S°	A	Sin θ	hfD	τ	P	S°
45.0	1.2700	1.0000	1.0000	0.4043	0.500	70.0	0.8200	0.3640	2.7475	0.7171	0.778
45.5	1.2600	0.9827	1.0176	0.4081	0.506	70.5	0.8150	0.3541	2.8239	0.7326	0.783
46.0	1.2450	0.9657	1.0355	0.4104	0.511	71.0	0.8100	0.3448	2.9042	0.7489	0.789
46.5	1.2300	0.9490	1.0538	0.4126	0.517	71.5	0.8000	0.3346	2.9887	0.7611	0.794
47.0	1.2200	0.9325	1.0724	0.4164	0.522	72.0	0.7950	0.3249	3.0777	0.7789	0.800
47.5	1.2100	0.9163	1.0913	0.4203	0.528	72.5	0.7900	0.3153	3.1716	0.7975	0.806
48.0	1.1900	0.9004	1.1106	0.4207	0.533	73.0	0.7850	0.3057	3.2709	0.8174	0.811
48.5	1.1800	0.8847	1.1303	0.4246	0.539	73.5	0.7800	0.2962	3.3759	0.8382	0.817
49.0	1.1700	0.8693	1.1504	0.4284	0.544	74.0	0.7750	0.2867	3.4874	0.8604	0.822
49.5	1.1600	0.8541	1.1708	0.4323	0.550	74.5	0.7700	0.2773	3.6059	0.8839	0.828
50.0	1.1450	0.8391	1.1918	0.4344	0.556	75.0	0.7600	0.2679	3.7321	0.9030	0.833
50.5	1.1350	0.8243	1.2131	0.4383	0.561	75.5	0.7580	0.2586	3.8667	0.9330	0.839
51.0	1.1250	0.8098	1.2349	0.4422	0.567	76.0	0.7550	0.2493	4.0108	0.9640	0.844
51.5	1.1100	0.7954	1.2572	0.4442	0.572	76.5	0.7500	0.2401	4.1653	0.9943	0.850
52.0	1.1000	0.7813	1.2799	0.4482	0.578	77.0	0.7450	0.2309	4.3315	1.0270	0.856
52.5	1.0900	0.7673	1.3032	0.4522	0.583	77.5	0.7400	0.2217	4.5107	1.0625	0.861
53.0	1.0800	0.7536	1.3270	0.4562	0.589	78.0	0.7350	0.2126	4.7046	1.1005	0.867
53.5	1.0700	0.7400	1.3514	0.4603	0.594	78.5	0.7330	0.2035	4.9152	1.1465	0.872
54.0	1.0600	0.7265	1.3764	0.4644	0.600	79.0	0.7300	0.1944	5.1446	1.1953	0.878
54.5	1.0500	0.7133	1.4019	0.4686	0.607	79.5	0.7200	0.1853	5.3955	1.2368	0.883
55.0	1.0400	0.7002	1.4281	0.4728	0.611	80.0	0.7160	0.1763	5.6713	1.2927	0.889
55.5	1.0300	0.6873	1.4550	0.4770	0.617	80.5	0.7120	0.1673	5.9758	1.3547	0.894
56.0	1.0200	0.6745	1.4826	0.4814	0.620	81.0	0.7080	0.1584	6.3138	1.4227	0.900
56.5	1.0150	0.6619	1.5108	0.4881	0.628	81.5	0.7030	0.1495	6.6912	1.4968	0.906
57.0	1.0000	0.6494	1.5399	0.4902	0.633	82.0	0.7000	0.1405	7.1154	1.5859	0.911
57.5	0.9950	0.6371	1.5697	0.4971	0.639	82.5	0.6950	0.1317	7.5958	1.6798	0.917
58.0	0.9850	0.6249	1.6003	0.5017	0.644	83.0	0.6900	0.1228	8.1443	1.7885	0.922
58.5	0.9800	0.6128	1.6319	0.5090	0.650	83.5	0.6850	0.1139	8.7769	1.9143	0.928
59.0	0.9700	0.6009	1.6643	0.5138	0.656	84.0	0.6800	0.1051	9.5144	2.0595	0.933
59.5	0.9600	0.5890	1.6977	0.5188	0.661	84.5	0.6750	0.0963	10.3854	2.2311	0.939
60.0	0.9500	0.5774	1.7321	0.5237	0.667	85.0	0.6700	0.0875	11.4301	2.4373	0.944
60.5	0.9450	0.5658	1.7675	0.5316	0.672	85.5	0.6670	0.0787	12.7062	2.6977	0.950
61.0	0.9400	0.5543	1.8040	0.5398	0.678	86.0	0.6650	0.0699	14.3007	3.0283	0.956
61.5	0.9300	0.5430	1.8418	0.5452	0.683	86.5	0.6630	0.0612	16.3499	3.4484	0.961
62.0	0.9200	0.5317	1.8807	0.5508	0.689	87.0	0.6600	0.0524	19.0811	4.0092	0.967
62.5	0.9150	0.5206	1.9210	0.5595	0.694	87.5	0.6550	0.0437	22.9038	4.7710	0.972
63.0	0.9100	0.5095	1.9626	0.5685	0.700	88.0	0.6500	0.0349	28.6363	5.9284	0.978
63.5	0.9000	0.4986	2.0057	0.5746	0.706	88.5	0.6450	0.0262	38.1885	7.8363	0.983
64.0	0.8950	0.4877	2.0503	0.5841	0.710	89.0	0.6400	0.0175	57.2900	11.6410	0.989
64.5	0.8900	0.4770	2.0965	0.5939	0.717	89.1	0.6394	0.0157	63.6567	12.9635	0.990
65.0	0.8800	0.4663	2.1445	0.6007	0.722	89.2	0.6388	0.0140	71.6151	14.5240	0.991
65.5	0.8750	0.4557	2.1943	0.6112	0.728	89.3	0.6383	0.0122	81.8470	16.6539	0.992
66.0	0.8650	0.4452	2.2460	0.6185	0.733	89.4	0.6377	0.0105	95.4895	19.3320	0.993
66.5	0.8600	0.4348	2.2998	0.6296	0.739	89.5	0.6370	0.0087	114.5887	23.3061	0.994
67.0	0.8550	0.4245	2.3559	0.6411	0.744	89.6	0.6360	0.0070	143.2371	28.9207	0.996
67.5	0.8500	0.4142	2.4142	0.6532	0.750	89.7	0.6350	0.0052	190.9842	38.8705	0.997
68.0	0.8400	0.4090	2.4751	0.6618	0.756	89.8	0.6330	0.0035	286.4777	57.5686	0.998
68.5	0.8350	0.3939	2.5386	0.6748	0.761	89.9	0.6320	0.0017	572.9572	118.3364	0.999
69.0	0.8300	0.3839	2.6051	0.6882	0.767	90.0	0.6300	0.0000	∅	0.0000	1.000
69.5	0.8250	0.3739	2.6746	0.7023	0.772						

c	0.5850	0.5860	0.5870	0.5880	0.5890	0.5900	0.5910	0.5920
궤도 $Q_i(x)$	0.4138	0.4143	0.4149	0.4154	0.4160	0.4165	0.4171	0.4176
0	0.7073	0.7070	0.7068	0.7065	0.7062	0.7060	0.7057	0.7054
1	0.2927	0.2930	0.2932	0.2935	0.2938	0.2940	0.2943	0.2946
2	0.2070	0.2071	0.2072	0.2074	0.2075	0.2076	0.2077	0.2078
3	0.0857	0.0858	0.0860	0.0861	0.0863	0.0865	0.0866	0.0868
4	0.0397	0.0399	0.0400	0.0401	0.0403	0.0404	0.0406	0.0407
5	0.0213	0.0214	0.0215	0.0216	0.0217	0.0218	0.0219	0.0220
6	0.0119	0.0120	0.0121	0.0122	0.0123	0.0123	0.0124	0.0125
7	0.0068	0.0069	0.0069	0.0070	0.0071	0.0071	0.0072	0.0072
8	0.0040	0.0040	0.0040	0.0041	0.0041	0.0041	0.0042	0.0042
9	0.0023	0.0023	0.0023	0.0024	0.0024	0.0024	0.0025	0.0025
10	0.0013	0.0014	0.0014	0.0014	0.0014	0.0014	0.0014	0.0015
11	0.0008	0.0008	0.0008	0.0008	0.0008	0.0008	0.0009	0.0009
12	0.0005	0.0005	0.0005	0.0005	0.0005	0.0005	0.0005	0.0005
13	0.0003	0.0003	0.0003	0.0003	0.0003	0.0003	0.0003	0.0003
14	0.0002	0.0002	0.0002	0.0002	0.0002	0.0002	0.0002	0.0002
15	0.0001	0.0001	0.0001	0.0001	0.0001	0.0001	0.0001	0.0001
16	0.0001	0.0001	0.0001	0.0001	0.0001	0.0001	0.0001	0.0001

c	0.9930	0.9940	0.9950	0.9960	0.9970	0.9980	0.9990	1.0000
궤도 $Q_i(x)$	0.6149	0.6153	0.6158	0.6162	0.6167	0.6171	0.6176	0.6180
0	0.6192	0.6191	0.6189	0.6187	0.6185	0.6184	0.6182	0.6180
1	0.3808	0.3809	0.3811	0.3813	0.3815	0.3816	0.3818	0.3820
2	0.2358	0.2358	0.2359	0.2359	0.2359	0.2360	0.2360	0.2361
3	0.1450	0.1451	0.1452	0.1454	0.1455	0.1456	0.1458	0.1459
4	0.1100	0.1102	0.1104	0.1106	0.1108	0.1110	0.1113	0.1115
5	0.0934	0.0937	0.0939	0.0942	0.0944	0.0947	0.0949	0.0952
6	0.0826	0.0828	0.0831	0.0834	0.0837	0.0840	0.0843	0.0846
7	0.0743	0.0746	0.0749	0.0753	0.0756	0.0759	0.0762	0.0765
8	0.0677	0.0680	0.0684	0.0687	0.0690	0.0694	0.0697	0.0701
9	0.0622	0.0626	0.0629	0.0633	0.0636	0.0640	0.0643	0.0647
10	0.0576	0.0580	0.0583	0.0587	0.0591	0.0594	0.0598	0.0602
11	0.0537	0.0540	0.0544	0.0548	0.0551	0.0555	0.0559	0.0563
12	0.0502	0.0506	0.0510	0.0513	0.0517	0.0521	0.0525	0.0529
13	0.0472	0.0476	0.0479	0.0483	0.0487	0.0491	0.0495	0.0499
14	0.0445	0.0449	0.0453	0.0457	0.0461	0.0465	0.0469	0.0473
15	0.0421	0.0425	0.0429	0.0433	0.0437	0.0441	0.0445	0.0449
16	0.0399	0.0403	0.0407	0.0411	0.0416	0.0420	0.0424	0.0428
17	0.0380	0.0384	0.0388	0.0392	0.0396	0.0400	0.0404	0.0409
18	0.0362	0.0366	0.0370	0.0374	0.0379	0.0383	0.0387	0.0391
19	0.0346	0.0350	0.0354	0.0358	0.0363	0.0367	0.0371	0.0375
20	0.0331	0.0335	0.0339	0.0344	0.0348	0.0352	0.0356	0.0361

c Q.(x) 궤도	1.2010	1.2020	1.2030	1.2040	1.2050	1.2060	1.2070	1.2080
	0.7046	0.7050	0.7054	0.7058	0.7062	0.7066	0.7071	0.7075
0	0.5867	0.5865	0.5864	0.5862	0.5861	0.5859	0.5858	0.5857
1	0.4133	0.4135	0.4136	0.4138	0.4139	0.4141	0.4142	0.4143
2	0.2425	0.2425	0.2425	0.2426	0.2426	0.2426	0.2426	0.2427
3	0.1709	0.1710	0.1711	0.1712	0.1713	0.1714	0.1716	0.1717
4	0.1554	0.1557	0.1559	0.1561	0.1564	0.1566	0.1568	0.1571
5	0.1548	0.1551	0.1555	0.1558	0.1561	0.1565	0.1568	0.1572
6	0.1570	0.1574	0.1579	0.1583	0.1587	0.1592	0.1596	0.1600
7	0.1594	0.1599	0.1604	0.1609	0.1614	0.1619	0.1624	0.1629
8	0.1614	0.1619	0.1625	0.1631	0.1636	0.1642	0.1648	0.1653
9	0.1629	0.1635	0.1641	0.1647	0.1653	0.1659	0.1666	0.1672
10	0.1641	0.1647	0.1654	0.1660	0.1666	0.1673	0.1679	0.1686
11	0.1650	0.1656	0.1663	0.1669	0.1676	0.1683	0.1689	0.1696
12	0.1656	0.1663	0.1670	0.1676	0.1683	0.1690	0.1696	0.1703
13	0.1661	0.1668	0.1674	0.1681	0.1688	0.1695	0.1702	0.1709
14	0.1664	0.1671	0.1678	0.1685	0.1692	0.1699	0.1706	0.1712
15	0.1667	0.1674	0.1681	0.1688	0.1695	0.1701	0.1708	0.1715
16	0.1669	0.1676	0.1683	0.1690	0.1696	0.1703	0.1710	0.1717
17	0.1670	0.1677	0.1684	0.1691	0.1698	0.1705	0.1712	0.1719
18	0.1671	0.1678	0.1685	0.1692	0.1699	0.1706	0.1713	0.1719
19	0.1672	0.1679	0.1686	0.1693	0.1699	0.1706	0.1713	0.1720
20	0.1672	0.1679	0.1686	0.1693	0.1700	0.1707	0.1714	0.1721
21	0.1673	0.1680	0.1687	0.1693	0.1700	0.1707	0.1714	0.1721
22	0.1673	0.1680	0.1687	0.1694	0.1701	0.1708	0.1714	0.1721
23	0.1673	0.1680	0.1687	0.1694	0.1701	0.1708	0.1715	0.1721
24	0.1673	0.1680	0.1687	0.1694	0.1701	0.1708	0.1715	0.1722
25	0.1673	0.1680	0.1687	0.1694	0.1701	0.1708	0.1715	0.1722

부록3　의미공준(Meaning Postulate, MP)의 유형예상 구조 표

s=내포, w=가능세계, e=외연 또는 그 실체, t=진리값, → =~로부터 ~로의 함수

통사범주	의미공준 유형	외연/내포	예상구조	
S	$\langle t \rangle$	시표현 외연	$\varnothing \downarrow \to t$ / \varnothing	
S	$\langle s, t \rangle$	시표현 내포	$W \downarrow \to t$ / \varnothing	
N	$\langle e \rangle$	개체 외연	$\varnothing \downarrow e$	
N	$\langle s, e \rangle$	개체 내포	$W \downarrow e$	
(S/N)	$\langle \langle s, e \rangle, t \rangle$	1항처사 외연	$W \downarrow \to e$ / t	
(S/N)	$\langle s, \langle \langle s, e \rangle, t \rangle \rangle$	1항처사 내포	$W \;\; W \downarrow \;/\; \downarrow \to t \;/\; e$	
(S/N)/N	$\langle \langle s, e \rangle, \langle \langle s, e \rangle, t \rangle \rangle$	2항처사 외연	$W \to e \;/\; W \downarrow \; \to t \;/\; e$	
(S/N)/N	$\langle s, \langle \langle s, e \rangle, \langle \langle s, e \rangle, t \rangle \rangle \rangle$	2항처사 내포	$W \;\; W \;/\; W \downarrow \;	\; e \;/\; \to t \;/\; e$
((S/N)/N)N	$\langle \langle s, e \rangle, \langle \langle s, e \rangle, \langle \langle s, e \rangle, t \rangle \rangle \rangle$	3항처사 외연	$W \to e \;/\; W \downarrow \; W \;	\; \to t \; e \;/\; e$
((S/N)/N)N	$\langle s, \langle \langle s, e \rangle, \langle \langle s, e \rangle, \langle \langle s, e \rangle, t \rangle \rangle \rangle \rangle$	3항처사 내포	$W \to e \;/\; W \downarrow \; W \;/\; W \;	\; \to t \; e \;/\; e$

통사범주	의미공준 유형	외연/내포	예상구조
S/N	$\langle\langle s, e\rangle, \langle\langle s, e\rangle, \langle\langle s, e\rangle, \langle\langle s, e\rangle, t\rangle\rangle\rangle\rangle$	4항처사 외연	
	$\langle s, \langle\langle s, e\rangle, \langle\langle s, e\rangle, \langle\langle s, e\rangle, \langle\langle s, e\rangle, t\rangle\rangle\rangle\rangle$	4항처사 내포	
(S/N)(S/N)	$\langle\langle s, \langle\langle s, e\rangle, t\rangle\rangle, \langle\langle s, e\rangle, t\rangle\rangle$	내시 외연	
	$\langle s, \langle\langle s, \langle\langle s, e\rangle, t\rangle\rangle, \langle\langle s, e\rangle, t\rangle\rangle$	내시 내포	
S/S	$\langle\langle s, t\rangle, t\rangle$	양상 외연	
	$\langle s, \langle\langle s, t\rangle, t\rangle\rangle$	양상 내포	
S/(S/N)	$\langle\langle s, \langle\langle s, e\rangle, t\rangle, t\rangle$	양화(∀, ∃) 외연	
	$\langle\langle s, \langle\langle s, \langle\langle s, e\rangle, t\rangle, t\rangle\rangle$	양화(∀, ∃) 내포	

• 예시

1. 예시작품: 르네 마그리트의 「엿듣는 방」
2. 각 이미지 개체, 처사, 적형식들에 대한 통사범주와 의미공준 유형의 할당
1) 개체

$t_1 = x = a = $ 르네 마그리트 ·············· $N: \langle e \rangle, \langle s, e \rangle$

$t_2 = y = b = $ 한 개의 거대한 녹색 사과 ······ $N: \langle e \rangle, \langle s, e \rangle$

$t_3 = z = c = $ 밝고 정갈한 방 ············ $N: \langle e \rangle, \langle s, e \rangle$

$t_4 = x' = d = $ 연붉은 벽

$t_5 = y' = e = $ 어두운 갈색 마루

$t_6 = z' = f = $ 밝고 흰 천장

$t_7 = x'' = g = $ 벽면의 창 ················ $N: \langle e \rangle, \langle s, e \rangle$

$t_8 = y'' = h = $ 창 너머 흰 구름이 있는 하늘 ··· $N: \langle e \rangle$

$t_9 = z'' = i = $ 창 너머 청량한 바다 ········ $N: \langle e \rangle, \langle s, e \rangle$

2) 처사(메타 변항=변항=정항=처사, 위치특성, 처사치)

$L_1 = \phi = A = $ 거대 녹색 사과가 방 안을 꽉 채우고 있다.(2항처사)

$\cdots (S/N)/N: \langle s, \langle\langle s, e \rangle, \langle\langle s, e \rangle, t \rangle\rangle$

$L_2 = \psi = B = $ 거대 녹색 사과는 방 안을 배경으로 하고 있다.(2항처사)

$\cdots (S/N)/N: \langle s, \langle\langle s, e \rangle, \langle\langle s, e \rangle, t \rangle\rangle$

$L_3 = \chi = C = $ 채움과 배경 설정이 중앙중심점에서 이루어졌다.(위치특성)

$L_4 = \phi' = D = L(x, y) = 2(0.5, 0.5)$ (2항처사)

$\cdots (S/N)/N: \langle s, \langle\langle s, e \rangle, \langle\langle s, e \rangle, t \rangle\rangle$

$L_5 = \psi' = A' = $ 창, 창 너머의 흰 구름이 있는 하늘, 청량한 바다가 좁은 좌측 벽
면을 차지하고 있다. A'(3항처사)

$\cdots (S/N)/N)/N: \langle s, \langle\langle s, e \rangle, \langle\langle s, e \rangle, t \rangle\rangle\rangle$

3) 적형식

원자적형식

i) a＝A(b)＝C(b): 거대 녹색 사과 b가 방 안을 꽉 채우고 있는 것A은 중앙중심점 2(0.5, 0.5)를 가짐으로써이다C.

$(S/N)/N(N_b)$: $(\langle s, \langle\langle s, e\rangle, \langle\langle s, e\rangle, t\rangle\rangle\rangle)(\langle e\rangle, \langle s, e\rangle)$

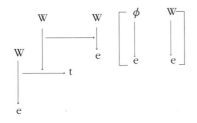

ii) a'＝A'(g, h, i): 창 g, 창 너머의 흰 구름이 있는 하늘 h, 청량한 바다 i가 좌측 벽면을 차지하고 있는 것은 A' L_5의 3항처사치를 가짐으로써이다.

$(S/N)/N)/N(N_g, N_h, N_i)$ $(\langle\langle\langle s, e\rangle, \langle\langle s, e\rangle, \langle\langle s, e\rangle, t\rangle\rangle\rangle)(\langle\langle e_g\rangle, \langle e_h\rangle, \langle e_i\rangle, \langle s, e_i\rangle)$

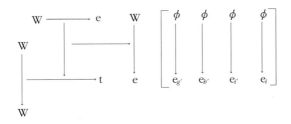

복합적형식

i) $\alpha° \beta=\gamma$＝A(b)×B(c)＝C(b)×C(c)⇒C(b, c): 거대 녹색 사과 b와 밝고 정갈한 방 c가 중앙중심점을 공유할 수 있었던 것C은 위 두 사항의 중첩 ×에

의한 것이다.

$(S/N)/N\ (N_b),\ \dot{\times}\ (S/N)/(N_C) \Rightarrow (S/N)/N\ (N_b,\ N_C)$

$: (\langle\langle\langle s, e\rangle, \langle\langle s, e\rangle, t\rangle\rangle(\langle e\rangle, \langle s, e\rangle)\ \dot{\times}\ \langle\langle s, e\rangle, \langle\langle s, e\rangle, t\rangle\rangle$

$(\langle e\rangle, \langle s, e\rangle) \Rightarrow\!\langle\langle s, e\rangle, t\rangle\rangle((\langle e\rangle, \langle s, e\rangle)^b, (\langle e\rangle, \langle s, e\rangle)^c)$

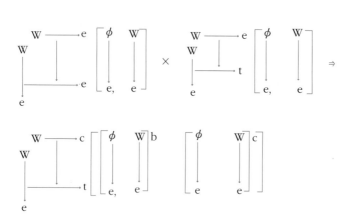

ii) $(\alpha^{\circ}\beta)\ {}^{\circ}\gamma = (A(b)\ \times B(c)\ |\ A'(g, h, i) \Rightarrow C(b, c, h, i)$: 거대 녹색 사과 b와 밝고 정갈한 방 c가 중앙중심점을 차지하고 있었던 것C과 창·구름·바다의 3항처사는 거리가 있으나 모두 하나의 중심점을 지향하고 있다C.

$(S/N)/N\ (N_b),\ \dot{\times}\ (S/N)/(NC)\ |\ (S/N)/N)/N)\ (N_g, N_h, N_i),$

$\Rightarrow ((S/N)/N)/N)\ (N_b, N_c, N_g, N_h, N_i)$

$: (\langle\langle\langle s, e\rangle, \langle\langle s, e\rangle, t\rangle\rangle(\langle e\rangle, \langle s, e\rangle)\ \dot{\times}\ \langle\langle s, e\rangle, \langle\langle s, e\rangle, t\rangle\rangle$

$(\langle e\rangle, \langle s, e\rangle)\ |\ \langle\langle s, e\rangle, \langle\langle s, e\rangle, \langle\langle s, e\rangle, t\rangle\rangle\rangle(\langle e_g\rangle, \langle e_b\rangle, \langle e_i\rangle,$

$\langle s, e_i\rangle) \Rightarrow \langle\langle\langle s, e\rangle, \langle\langle s, e\rangle, \langle\langle s, e\rangle, t\rangle\rangle\rangle(\langle e_b\rangle, \langle e_c\rangle, \langle e_g\rangle, \langle e_i\rangle)$

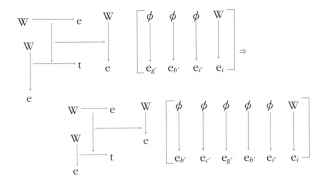

3. '거대 사과'의 중심징후의 특성에 관한 의미공준 유형의 할당

1) 이미지 개체특성: ⟨e⟩, ⟨s, e⟩의 양면을 갖는다. 즉,

2) 처사특성

i) 방 안을 꽉 채우고 있다: ⟨s, ⟨⟨s, e⟩, ⟨⟨s, e⟩, t⟩⟩⟩

ii) 방 안을 배경으로 하고 있다: ⟨⟨s, e⟩, ⟨⟨s, e⟩, t⟩⟩

3) 양상특성(가능성)

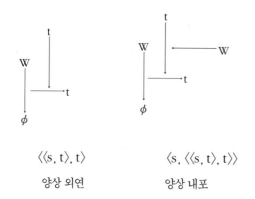

$\langle\langle s, t\rangle, t\rangle$ $\langle s, \langle\langle s, t\rangle, t\rangle\rangle$

양상 외연 양상 내포

4)내시(EPA)특성: $\langle s, \langle\langle s, \langle\langle s, e\rangle, t\rangle\rangle, \langle s, e\rangle, t\rangle\rangle\rangle$

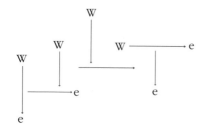

참고문헌

도전적 서장

Carnap, Rudolf. *The Logical Structure of the World and Pseudoproblems in Philosophy*, trans., Rolf A George, London: Routledge & Kegan Paul.

Dessoir, Max. *Ästhetik und Allgemeine Kunstwissenschaft*, Stephen A. Emery, trans., *Aesthetics and Theory of Art*, Detroit: Wayne state University press, 1970.

Dufrenne, Mikel. ed. *Main Trends in Aesthetics and The Sciences of Art*, New York: Holmes & Meier, 1979.

Dufrenne, Mikel. *Phénoménologie de l'expérience esthétique*, Paris: Presses Universitaires de France, 1976.

Fechner, Gustav Theodor. *Vorschule der Äesthetik*, Erster Theil, Leipzig: Druck und verlag von Breitkope & Härtel, 1876.

Greene, Judith. *Psycholinguistics: Chomsky and Psychology*, New York: Penguin, 1977.

Gilbert, Katharin E. & Kuhn, Helmut. *A History of Esthetics*, New York: Dover, 1939.

Podro, Michael. *The Critical Historians of Art*, London: Yale University Press, 1982.

Sparshott, Francis E. *The Structure of Aestchetics*, Toronto: University of Toronto Press, Routledge & Kegan Paul, 1963/1907.

The Earl of Listowel. *Modern Aesthetics: An Historical Introduction*, London: George Allen & UnKatharin E. Gilberwin, 1967

Utitz, Emil. *Grundlegung der Allgemeinen Kunstwissenschaft*, München: Wilhelm Fink Verlag, 1914/20.

Wölfflin, Heinrich. *Principles of Art History: The Problem of the Development of Style in Later Art*, trans., M. D. Hottinger, New York: Dover, 1950.

칸바야시, 쓰네미치 외, 김승희 옮김, 『예술학 핸드북』, 지성의 샘, 1993년.

제1장 시각언어의 두 가지 관점

Beardsley, Monroe C. *Aesthetics, Problems in Philosophy of Criticism*, New York: Harcourt, Brace & World, 1958.

Binkley, Timothy. "Langer's Logical and Ontological Modes", *JAAC*, Vol. XXVIII, No. 4, Summer, 1970.

Black, Max. "How Do Pictures Represent", E. H. Gombrich, Julian Hochberg, Max

Black, eds., *Art, Perception and Reality*, Baltimore: The Johns Hopkins University Press, 1970.

Buswell, Guy Thomas. *How People Look at Pictures*, Chicago: Chicago University Press, 1935.

Carney, James D. "Wittgenstein's Theory of Picture Representation", *JAAC*, Vol. XL, No. 2, 1981.

Carter, Curtis L. "Langer and Hofstadter on Painting and Language: A Critique", *JAAC*, Vol. XXXII, No. 3, Spring, 1974.

Deutsch, Eliot. *On Truth: An Ontological Theory*, Honolulu: The University Press of Hawaii, 1979.

Fann, Kuang Tih. *Wittgenstein's Conception of Philosophy*, California: University of California Press, 1967.

Frege, Gottlob. "Über Sinn und Bedeutung", *Zeitschrift für Philosophie und Philosophische Kritik*, 1892.

Goodman, Nelson. *Languages of Art: An Approach to a Theory of Symbol*, London: Oxford University Press, 1960.

_____ "The Way the World Is", *Review of Metaphysics*, Vol. 14, 1960.

_____ "Words, Works and Worlds", *Erkenntnis*, Vol. 9, 1975.

_____ *Ways of Worldmaking*, Cambridge: Hackett, 1978.

_____ *Fact, Fiction and Forecast*, Cambridge: Harvard University Press, 1979.

_____ *Problem and Project*, Cambridge: Hackett, 1981.

Hofstadter, Albert. *Truth and Art*, New York: Columbia University Press, 1965.

_____, "Significance and Artistic Meaning", Sidney Hook ed., *Art and Philosophy*, New York University Press, 1996.

Kennick, William E. *Art and Philosophy*, New York: Harcourt, 1979.

Kuhn, Thomas. *The Structure of Scientific Revolution*, Chicago: Chicago University Press, 1962.

Langer, Susanne K. *Philosophy in a New Key*, New York & Toronto: Mentor Book, 1951 (1942).

_____, *Feeling and Form: A Theory of Art*, New York: Charles Scribner's Sons, 1953.

_____, *Introduction to Symbolic Logic*, New York: Dover, 1967.

McNear, Everett. "Some Thoughts about the Painter's Craft", *Bulletin of the Atomic Scientists*, 15, 1959.

Rescher, Nicholas. *The Coherence Theory of Truth*, Oxford: Clarendon Press, 1973.

Ricoeur, Paul. "Problem of Double Meaning as Hermeneutic Problem and as Semantic Problem", ed. Stephen D. Ross, *Art and Its Significance*, Albany: State University of New York Press, 1984.

Russell, Bertrand. "The Philosophy of logical Atomism", David Pears ed., *Russell's Logical Atomism*, London: Fontana/Collins, 1972.

456

Searle, John R. *Speech Acts: An Essay in the Philosophy of Language*, Cambridge: Cambridge University Press, 1969.

Tarski, Alfred. "The Semantic Conception of Truth", *Philosophy and Phenomenological Research*, 4, 1944.

Walton, Kendall. "Perception and Make-Believe", *Philosophical Review*, Vol. 32, No.3, 1973.

Wienpahl, Paul D. "Frege's Sinn und Bedeutung", E. D. Klemke, ed., *Essays on Frege*, Urbana: University of Illinois Press, 1968.

Wittgenstein, Ludwig. *Tractatus Logico-Philosophicus*(1921), trans., D. F. Pears, B. F. McGuinness, London: Routledge & Kegan Paul, 1961.

_____, *Philosophische Untersuchungen*, Frankfurt am Main: Suhrkamp, 1958.

_____, *Zettel*, G. E. Anscombe, G. H. von Wright eds., trans., G. E. M. Anscombe, Oxford: Basil Blackwell, 1967.

김복영, 「회화적 표상에 있어서 기호와 행위의 접근가능성: N. Goodman 기호론의 발생적 고찰」, 서울: 숭실대학교대학원, 1987.

제2장 비판적 대안과 기호행위론

Austin, John L. *How to Do things with Words*, ed., J. O. Urmson, New York: Oxford University Press, 1973.

Bleicher, Josef. "Ricoeur's Theory of Interpretation", *Contemporary Hermeneutics: Hermeneutics as Method, Philosophy, and Critique*, London: Routledge & Kegan Paul, 1980.

Courtés Joseph. *Introduction à la sémiotique narrative et discursive*, Paris: Hachette, 1976.

Greimas, Algirdas Julien. *Sémiotique structuale*, Paris: Larousse, 1966,

_____, *Du sens*, Paris: Seuil, 1970.

_____, "Les actants, Les acteurs et les figures", *Sémiotique narrative et textvelle, recueil collectif*, Paris: Larousse, 1973.

_____, "Un problème de sémiotique narrative: les objets de valeur", *Langages*, No. 31, Paris: Didier-Larousse, 1973.

Goodman, Nelson. *Languages of Art: An Approach to a Theory of Symbol*, London: Oxford University Press, 1960.

Katz, Jerrold J. *The Philosophy of Language*, New York: Harper & Row, 1966.

Marin, Louis. "La Description de l'image", *Communications*, Vol. 15, Paris: Seuil, 1970.

Martin, Richard. "On Some Aesthetic Relations", *JAAC*, Vol. XXXIX, No. 3. Spring, 1981.

Pasto, Tarmo A. "Notes on the Space-Frame Experience in Art", *JAAC*, Vol. XXIV, No. 2, Winter, 1965.

Ricoeur, Paul. "Meaningful Action Considered as Text", *Explorations in Phenomenology*, ed., David Carr, Edward S. Casey, The Hague: Martinus Nijhoff, 1973.

_____, *The Rule of Metaphor: Multi-Disciplinary Studies of the Creation of Meaning in Language*, trans., Robert Czerny, Kathleen Mclaughlin, John Costello, London:

Routledge & Kegan Paul, 1978.

_____, "The Problem of Double Meaning as Hermeneutic Problem and a Semantic Problem", *Art and Its Significance*, ed., Stephen David Ross, New York: State University of New York Press, 1984.

Searle, John R. *Speech Acts: An Essay in the Philosophy of Language*, Cambridge: Cambridge University Press, 1969.

Thompson, John B. *Critical Hermeneutics: A Study in the Thought of Paul Ricoeur and Jürgen Habermas*, Cambridge: Cambridge University Press, 1981.

Werner, Heinz etc. "Experiments on Sensory-Tonic Field Theory of Perception", Jr. of Exp., *Psychology*, XLII, 5, November, 1951.

_____, "Toward a General Theory of Perception", *The Psychological Review*, LIX, 4, July, 1952.

Winch, Peter. *The Idea of Social Science and its Relation to Philosophy*, London: Routledge & Kegan Paul, 1958.

Wittgenstein, Ludwig. *Zettel*, ed., G. E. M. Anscomebe, G. H. von Wright, trans., G. E. M. Anscomebe, Oxford: Basil Blackwell, 1967.

_____, *Philosophical Investigation*, trans., G. E. M. Anscomebe, Oxford: Basil Blackwell, 1968.

Wolterstorff, Nicholas. *Works and Worlds of Art*, Oxford: Clarendon Press, 1980.

제3장 시각언어과학의 위치

Benveniste, Emile. "La forms et le sens dans le langage", *Le Langage, II: actes du XIIIᵉcongrés des sociétés de philosophie de langue française*, Neuchâtel Edition de la Baconniére, 1967.

Courtés, Joseph. *Introduction à la sémiotique narrative et discursive*, Paris: Hachette, 1976.

Greimas, Algirdas Julien. *Du Sens*, Paris: Seuil, 1970.

Marin, Louis. "La decription de l'image: propos d'un paysage de Poussin", *Communications*, vol. 15, Paris: Seuil, 1970.

Ricoeur, Paul. "Structure, word, event", *The conflict of Interpretations: Essays in Hermeneutics*, ed., Don Ihde, Evanston: Northwestern University Press, 1974.

_____, *Interpretation Theory: Discourse and Surplus of Meaning*, Texas: Texas Christian University Press, 1976.

_____, *The Rule of Metaphor: Multi-Displinary Studies of the Creation of Meaning in Language*, trans., Robert Czerny, London: Routledge & Kengan Paul, 1978.

_____, "The Problem of Double Meaning as Hermeneutic Problem and a Semantic Problem", *Art and Its Significance*, ed., Stephen David Ross, New York: State University of New York Press, 1984.

Thompson, John B. *Critical Hermeneutics: A Study in the Thought Paul Picoeur and*

Jürgen Habermas, Cambridge: Cambridge University Press, 1981.

제4장 시각언어의 과학적 수준과 퍼스의 준거

Chomsky, Noam. *Rules and Representation*, New York: Columbia UP, 1980.

_____, Lectures on Government and Binding, Dordrecht: Foris, 1981.

_____, *Noam Chomsky on the Generative Enterprise: A Discussion with Riny Huybregts and Henk van Riemsdijk*, Dordrecht: Foris, 1982.

Floch, Jean-Marie. *Petites mythologies de l'oeil et de l'esprit, pour une sémiotique plastique*, Paris-Amsterdam: Hadès-Benjamins, 1985.

Gottdiener, Mark. *Postmodern Semiotics, Material culture and the Forms of Postmodern Life*, Oxford Up & Cambridge USA: Blackwell, 1995.

Peirce, Charles Sanders. *Philosophical Writings of Peirce*, ed. Justus Buchler, New York: Dover, 1955.

제5장 품사자질론

Auslander, Mauric & Buchsbaum, David A. *Groups, Rings, Modules*, New York: Harper & Row, 1974.

Billmeyer, Fred W. & Saltzman, Max. *Principles of Color Technology*, New York: John Wiley & Sons, 1981.

Brunés, Tons. *The Secrets of Ancient Geometry-and its Use*, 2vols, Copenhagen: Rhodos, 1967.

Graves, Maitland. *The Art of Color and Design*, New York: McGraw-Hill, 1951.

Ghyka, Matila. *The Geometry of Art and Life*, New York: Dover, 1946/1977.

Gibson Eleanor J. et als. "Confusion Matrices for Graphic Patterns Obtained with a Latency Measure", *The Analysis of Reading Skill: A Program of Basic and Applied Research, Final Report, Project*, No. 5-1213, Cornell University and U. S. Office of Education, 1968.

Greene, Brian R. 박병철 옮김, 『엘러건트 유니버스』, 승산, 2003.

Hambidge, Jay. *The Elements of Dynamic Symmetry*, New York: Dover, 1919.

Loeb, Arthur. *Space Structures: Their Harmony and Counterpoint*, London: Addison-Wesly, 1976.

Matlin, Margaret W. *Sensation and Perception*, Boston: Allyn and Bacon, 1988.

Merleau-Ponty, Maurice. *Phénomenologie de la perception*, Paris: Librairie Gallimard, 1945.

Moon, Parry & Spencer, Domina Eberle. "A Metric for Colorspace", *J. Opt*. Soc. Am., 33, 1943.

_____, "A Metric Based on the Composite Color Stimulus", *J. Opt*. Soc. Am., 33, 1943.

Osgood, Charles E., Suci, George J., Tannenbaum, Percy H. *The Measurement of Meaning*, Urbana: University of Illinois Press, 1975

Peirce, Charles Sanders. *Philosophical Writings of Peirce*, ed. Justus Buchler, New York: Dover, 1955.

Reboul, Olivier. 박인철 옮김, 『수사학』(*La Rhétorique*), 서울: 한길사, 1999.

Smith, C. Stanley. *A Search for Structure, selected Essays on Science, Art and History*, Cambridge: The MIT press, 1981.

김복영. 『결합체의 상수/궤도』, 홍익대학교 대학원 예술학과, 2003(미간행).

柳亮. 유길준 옮김, 『黃金分割, 피라밋에서 르·꼬르뷔제까지』, 技文堂, 1981.

제6장 통사론

Arnheim, Rudolf. "Words in Their Place", *Art and Visual perception*, Berkeley: UP of California, 1969.

Chomsky, Noam. *The Logical Structure of Linguistic Theory*, New York: Plenum, 1975.

_____, *Lectures on Government and Binding*, Dordrecht: Foris, 1981.

Jean, Georges. 김형진 옮김, 『기호의 언어』, 시공사, 1997.

Rayton, Robert. "Art and Visual Communication", *The Anthropology of Art*, New York: Columbia UP, 1981.

Souriau, Étienne. *La corréspondance des arts*, Paris: Flammarion, 1967.

Thomas Munro. *Toward Science in Aesthetics*, New York: The Liberal Arts Press, 1956.

제7장 의미론

Benjafield, John & Davis, Christi. "The Golden Section and the Structure of Connotation", *JAAC*, Summer, 1978.

Brøndal, Viggo. *Essais de linguistique générale*, Copenhague: Elinar Munksgaard, 1943.

Courtés, Joseph. *Introduction à la sèmiotique narrative et discoursive*, Paris: Hachette, 1976.

Floch, Jean-Marie. *Petites mythologies de l'oeil et de l'esprit, pour une sémiotique plastique*, Paris-Amsterdam: Hadès-Benjamins, 1985.

Greimas, Algirdas Julien. *Du sens*, Paris: Seuil, 1970.

_____, *Sémiotique dictionaires raisoné de théorie du language*, Paris: Hachette, 1979.

Osgood, Charles E., Suci, George J., Tannenbaum, Percy H. *The Measurement of Meaning*, Urbana: University of Illinois Press, 1975

Petitot, Jean, Port, Robert F. et al. "Morphodynamics and Attractor Syntax", *Explorations in the Dynamics of Cognition*, Cambridge: MIT Press, 1995.

제8장 시각언어와 해석의 방향

Bleicher, Josef. *Contemporary Hermeneutics: Hermeneutics as Method, philosophy and critique*, London: Routledge & Kegan Paul, 1980.

Bruzina, Ronald. "Eidos: University in the Image or in the Concept?", Ronald Bruzina, Bruce Wilshine ed. *Crosscurrents in Phenomenology*, London: Martinus Nijhoff, 1978.

Currie, Gregory. *An Ontology of Art*, London: Macmillan, 1989.

Deutsch, Eliot, *On Truth: An Ontological Theory*, Honolulu: The University of Hawaii, 1979.

Eco, Umberto. *Lector in Fabula: la cooperazione interpretative nei testi narrative*, Milan:

Bompian, 1979.

Elam, Keir. *The Semiotics of Theatre and Drama*, London/New York: Methuen, 1980.

Hofstadter, Albert. *Truth and Art*, New York: Columbia University Press, 1965.

Kripke, Saul. "Semantical Considerations in Modal Logic", Leonard Linsky ed. *Reference and Modality*, London: OUP, 1971.

_____, *Naming and Necessity*, Oxford : Blackwell, 1980.

Lewis, David K. "Psychophsical and Theoretical Identification", *Australian Journal of Philosophy*, Vol. 50, 1972.

Marin, Louis. "La description de l'image: à propos d'un paysage de Poussin", *Communications*, vol. 15, Paris: Seuil, 1970.

Martin, Richard. "On Some Aesthetic Relations", *JAAC*, Vol. XXXIX, No. 3. 1981.

Pavel, Thomas G. "Possble Worlds in Literary Semantics", *JAAC*, No. 34, 2, 1975.

Petofi, Janos S. *Vers une theorie partielle du text*, Hamburg: Buske, 1975.

Ramsey, Frank P. "Facts and Propositions", *Proceedings of the Aristotelian Society*, Supplement, Vol. 7, 1927.

Rescher, Nicholas. *A Theory of Possibility*, Pittsburg University Press, 1975.

Ricoeur, Paul. "The Problem of Double Meaning as Hermeneutic Problem and as Semantic Problem", Stephen David Ross ed. *Art and Its Significance*, Albany: State University of New York Press, 1984.

Thompson, John B. *Critical Hermeneutics: A Study in the Thought of Paul Ricoeur and Jürgen Habermas*, Cambridge University Press, 1981.

van Dijk, Teun A. *Text and context: Explorations in the Semantics and Pragmatics of Discourse*, London: Longmans, 1977.

Wolterstorff, Nicholas. "World of Works of Art", *JAAC*, Vol. XXXV, No. 2, 1976.

_____, *Works and Worlds of Art*, Oxford: Clarendon Press, 1980.

제9장 문법적 해석

Allwood, Jens et als. *Logic in Linguistics*, Cambridge: Cambridge University Press, 1971.

Bontekoe, Ronald. *Dimensions of Hermeneutic Circle*, New Jersey: Humanities Press, 1996.

Bunge, Mario. *Treatise on Basic Philosophy, vol. 2: Semantics II. Interpretation and Truth*, Boston: Reidel, 1974.

Gadamer, Hans-Georg. *Truth and Method*, New York: Continuum, 1975.

Marshall, William. "Frege's Theory of Functions and Objects", E. D. Klenke ed., *Essays on Frege*, University of Illinois Press, 1968.

Runder, Richard. "On Sinn as a Combination of Physical Properties", E. D. Klenke ed., *Essays on Frege*, University of Illinois Press, 1968.

Schleiermacher, Friedrich Ernst Daniel. *Hermeneutik I: Nach den Handschriften neu herausgegeben und eingeleltet von Heinz Kinmerle. Zweite, verbesserte und erweiterte Auflage*, Heidelberg: Carl Winter, 1974.

제10장 심리-기술적 해석

Benjafield, John & Davis, Christi. "The Golden Section and the Structure of Connotation", *JAAC*, Summer, 1978.

Bleicher, Josef. *Contemporary Hermeneutics: Hermeneutics as Method, Philosophy and Critique*, London: Routledge & Kegan Paul, 1980.

Bontekoe, Ronald. *Dimensions of Hermeneutic Circle*, New Jersey: Humanities Press, 1996.

Gablik, Suzi. *Magritte*, London: Thames and Hudson, 1970/1992.

Osgood, Charles E., Suci, George J., Tannenbaum, Percy H. *The Measurement of Meaning*, Urbana: University of Illinois Press, 1975

Leyton, Michael. *Symmetry, Causality, Mind*, London: The MIT Press, 1992.

Schleiermacher, Friedrich Ernst Daniel. *Hermeneutik I: Nach den Handschriften neu herausgegeben und eingeleltet von Heinz Kinmerle. Zweite, verbesserte und erweiterte Auflage*, Heidelberg: Carl Winter, 1974.

제11장 역사-사회적 해석

Allwood, Jens et als. *Logic in Linguistics*, Cambridge: Cambridge University Press, 1971.

Bontekoe, Ronald. *Dimensions of Hermeneutic Circle*, New Jersey: Humanities Press, 1996.

Dilthey, Wilhelm. *Gesammelte Schriften*, Göttingen, 1964.

Gadamer, Hans-Georg. *Truth and Method*, New York: Continuum, 1975.

_____, *Hegel's Dialectic: Five Hermeneutic Studies*, trans., P. Christopher Smith, New Haven: Yale University Press, 1976.

Hekman, Susan J. *Hermeneutics and the Sociology of Knowledge*, Notre Dame, Ind.: University of Notre Dame Press, 1986.

Hodge, Robert & Kress, Gunther. *Social Semiotics*, Ithaca: Cornell University Press, 1988.

Mannheim, Karl. *Ideology and Utopia: An Introduction to the Sociology of Knowledge*, London/New York: Routledge, 1936.

_____, *Essay on Sociology and Social Psychology*, London: Routledge and Kegan Paul, 1953.

Wood, Mary McGree. *Categorial Grammar*, London/New York: Routledge, 1993.

찾아보기